한국
대중문화사

History of Korean Popular Culture

김창남 지음

한국
대중문화사

한울
아카데미

차례

머리말

　오랫동안 한국 대중문화의 역사에 대해 강의해 왔다. '대중문화론'의 일부로 다루기도 했고 아예 독립된 과목으로 강의하기도 했다. 강의하면서 늘 아쉬웠던 것이 학생들에게 읽힐 만한 적당한 책이 없다는 점이다. 대중문화의 여러 하위 부문에 관한 역사, 이를테면 영화사, 대중음악사, 방송사 등에 관해서는 다양한 연구 성과들이 나와 있고 통사 형식으로 집필된 책들도 꽤 있는 데 반해 이들을 엮어 대중문화라는 프리즘으로 정리한 책은 찾기 어렵다. 이 책을 쓰게 된 일차적인 동기다.

　대중문화의 역사에 대해 통사적으로 접근한 연구 성과가 많지 않은 데에는 그만한 이유가 있다. 우선 대중문화라는 개념 자체가 간단하게 정의하기 어려울 만큼 다양하고 복잡한 층위를 포함하고 있다. 문학이나 영화, 대중음악 같은 특정한 문화 장르의 경우는 그 대상이 비교적 분명하지만 대중문화는 그것을 어떻게 정의하는가에 따라 전혀 다른 서술이 가능해진다. 대중문화의 상위 개념이라 할 수 있는 '문화' 자체가 여러 겹의 의미를 품고 있는 복잡한 개념이기도 하지만 이 자리에서 문화 개념부터 따지고 들어갈 필요는 없을 것이다.

　대중문화의 개념과 관련하여 가장 쉬운 정의 방식은 다양한 하위 장르 영역들, 이를테면 영화, 대중음악, TV, 대중소설 등등의 총합으로 규정하는 것이다. 이런 정의 방식은 편리하기는 하지만 기존의 장르 양식에 들어가지 않는 다양한 대중적 문화 현상을 처음부터 배제하게 되고,

실제 대중문화를 수용하고 소비하는 대중의 일상적 삶과 정서, 실천의 문제, 또 다양한 문화를 관통해 표현되는 정체성 갈등과 문화정치의 문제를 드러내기 어렵다.

나는 전작 『대중문화의 이해』[한울엠플러스(주), 초판 1998년, 전면개정판 2003년, 전면개정2판 2010년]에서 대중문화의 개념 정의와 관련하여, 그것이 포괄하고 있는 문제 영역이 무엇인지를 살펴봄으로써 간접적으로 대중문화 개념에 접근하는 방식을 제안한 바 있다. 대중문화 개념이 포괄하는 문제 영역이란, 매스미디어 산업에 의해 생산되어 다수의 소비자에게 소비되는 상품으로서의 문화, 대중의 익숙한 삶 속에서 반복적으로 수용되는 일상으로서의 문화, 그리고 다양한 정체성이 표현되고 갈등하는 문화정치의 장으로서의 문화 등이다. 대중문화사는 이 세 문제 영역들이 서로 교차하면서 시대에 따라 어떻게 변화해 왔는지를 밝히는 작업이다.

그런 의미에서 대중문화사는 단지 영화, 대중음악, TV 등 하위 장르의 역사를 산술적으로 합한 것 이상이 될 수밖에 없다. 거기에는 시대를 대표하는 다양한 문화 텍스트와 작가만이 아니라 그를 둘러싼 생산과 소비 혹은 산업과 시장의 문제, 제도와 정책, 이데올로기적 지배와 저항, 기술과 매체, 세대 간 갈등과 차이, 대중의 일상적 삶과 정서 같은 문제들이 씨줄 날줄로 얽혀 있다. 따라서 대중문화사의 서술은 시대별로 각 장르의 역사를 병렬하는 방식이 아니라 장르를 가로지르며 시대를 특징짓는 주요 주제들을 제시하고 정리하는 방식으로 이루어지게 된다(물론 시대에 따라 장르 단위의 중요한 흐름이 특징적 이슈가 되기도 한다).

대중문화사 서술의 또 하나 난점은 시대 구분에 관한 것이다. 대중문화를 대중적 미디어와 커뮤니케이션 기술에 기반을 둔 근대 이후의 문화로 본다면, 한국에서 그 시작점은 19세기 말에서 20세기 초에 이르는

개화기로 볼 수 있고 현재의 문화와 연속성을 갖는 근대적 대중문화의 형성 시점은 일제강점기로 보는 것이 일반적이다. 이후의 역사는 대체로 정치적 격변(4·19혁명과 5·16군사쿠데타, 10월 유신, 10·26사태와 5·18민주화운동, 6월 항쟁, 문민정부 수립 등)에 따른 권력 구조의 변화에 대응하며, 이는 통상 10년 단위의 역사 서술 관행으로 이어진다. 이 책 역시 그 같은 시대 구분의 관행을 따른다. 물론 사람들의 삶과 문화는 단절되지 않고 끊임없이 이어진다. 대강 10년 단위로 정치적 격변이 있었다 해도 그것이 바로 대중의 일상과 문화의 변화로 연결되는 건 아니다. 문화의 변화에는 일정한 시간 지체가 따른다. 대중은 흔히 익숙한 것에 끌리고 대중문화는 대체로 관습적으로 재생산된다. 그렇지만 권력 구조의 변화와 함께 정치사회적 상황이 바뀌면서 제도도 변화하고 기술이 진화하고 생산 소비의 관행도 조금씩 달라진다. 새로운 세대가 부상하고 새로운 인력이 등장하면서 문화적 혁신이 동력을 얻기도 한다. 관습과 혁신의 길항작용 속에서 대중문화 전반의 흐름이 변화한다. 그런 의미에서 정치적 변화를 중심으로 하는 연대기적 서술은 문화사에서도 나름의 유용성을 갖는다.

이 책의 시대 구분을 전체적으로 개괄하면, 서구의 근대적 신문물이 도입되는 개화기, 근대적 대중문화의 기본이 형성되는 일제강점기, 분단 시대가 개막하고 냉전적 반공주의가 확고히 자리 잡은 해방 후에서 1950년대에 이르는 시기, 군사독재와 함께 근대화 정책이 본격화된 1960년대, 박정희 시대의 모순이 극에 달했던 1970년대, 신군부 치하에서 사회적 갈등과 대립이 폭발했던 1980년대, 민주화의 흐름이 가시화된 1990년대를 각기 별도의 장으로 서술했고, 마지막으로 21세기로 접어들면서 정보화와 지구화의 물결이 거세게 불어닥친 2010년대 말까지의 시기를 한 묶음으로 다루었다. 연대기적 구분은 대체로 느슨하

다. 1990년대의 문화를 논하면서 1980년대의 영화를 이야기하기도 하고 1960년대 부분에서 1950년대의 문화가 다루어지기도 한다. 앞서 말했듯이 문화는 연속적인 것이지 시대에 따라 칼같이 구분되는 것이 아니다.

대중문화가 포괄하는 문제 영역이 다양한 만큼 대중문화의 '모든 것'을 다루기는 어차피 불가능하다. 이 책에서 주로 다루는 것은 대중이 일상 속에서 소비하는 대상으로서의 문화다. 요즘 지하철을 타면 누구나 할 것 없이 스마트폰을 들여다본다. 그들은 스마트폰을 통해 뉴스와 정보를 찾아보기도 하고, E-북으로 재미있는 소설을 읽기도 하고, 게임을 하고, 음악을 듣는다. 그런가 하면 유튜브 동영상을 보고, 영화를 보고, 본방을 놓친 드라마를 찾아보고, 지인과 메시지를 주고받는다. 2000년대 초까지 지하철의 시민들은 신문을 읽고 낱말풀이를 하거나 재미있는 소설책을 읽거나 이어폰을 꽂고 음악을 듣거나 지인과 문자를 주고받았다. 사실 손에 든 매체는 달라졌지만 과거나 현재나 사람들이 하는 행동은 크게 달라지지 않은 셈이다. 요컨대 그들은 문화를 소비한다. 이 책이 주로 다루는 대상은 바로 그렇게 대중의 소비 대상이 되는 문화이고 그중에서도 출판, 영화, 대중음악, 라디오, TV, 만화, 스포츠 같은 것들이다. 시대에 따라 대중이 문화를 소비하는 매체 형식이 변화해 온 만큼 주요한 논의 대상이 조금씩 다른 건 당연하다.

대중문화가 본격적으로 진지한 학술·비평적 담론의 대상이 되기 시작한 건 1990년대부터다. 형식 민주주의의 진전이 이루어지고 동구권이 몰락하면서 사회과학적 혹은 변혁적 문제의식이 주춤해진 대신 문화에 대한 관심이 폭발적으로 증가했던 시기다. 때맞추어 정보기술이 비약적으로 발전하고 포스트모던 담론이 유행하고 새로운 세대의 문화가 사회적 관심사로 떠오르기도 했다. 문화비평이 활황을 맞았던

1990년대를 지나면서 자연스럽게 문화연구가 부상하고 미시사, 일상사, 장르별 문화사에 대한 관심이 확산되며 다양한 학문 분야에서 훌륭한 연구 성과들이 나왔다. 이 책은 다분히 그런 연구 성과들에 기대고 있다. 일일이 거론할 수는 없지만 인문학, 언론학, 사회학 등 여러 분야에서 1차 자료를 발굴하고 섭렵하는 노고를 아끼지 않으며 훌륭한 연구를 빚어낸 많은 연구자들에게 이 자리를 빌려 감사 인사를 전한다.

늘 그렇지만 책을 마무리하며 아쉬운 점이 많다. 대중문화를 통해 각 시대를 살았던 대중의 내밀한 욕망과 정서를 읽어내려던 욕심은 그저 욕심에 그쳤을 뿐이다. 교정을 보면서 정작 거론해야 할 중요한 이슈들이 빠진 것을 뒤늦게 깨닫기도 했지만 일일이 보충해 넣다 보면 한도 끝도 없을 것 같아 부분적으로 보완하는 데 그쳤다. 학술적 견고함을 갖추면서도 읽는 재미를 놓치지 않는 책을 쓰고 싶었지만 역시 내 능력 밖의 일이었다. 이 책은 그저 1차적인 결과일 뿐이라고, 언제가 되었든 좀 더 풍부하고 재미있고 체계적인 한국 대중문화사를 써보리라고 다짐해 본다.

2021년 봄
김 창 남

HISTORY OF

개화기

신문물의 도입과 근대적 대중의 태동

KOREAN POPULAR CULTURE

───────── 　　　　**계몽주의**에서 시작해 수백 년의 과정을 통해
근대사회를 이룬 서구 사회와 달리 조선에서(그 외의 많은 제3세계 국가에
서) 근대는 자생적인 역사를 통해 형성되지 못했다. 그것은 이미 서구
에서 완성된 근대가 배를 타고 들어오는 방식으로 이루어졌다. 이른바
박래품舶來品으로서의 근대다. 조선에서 그 직접적인 계기는 일본을 통
해 만들어졌다.

　　19세기 중엽 서구에 문호를 개방하고 1868년 메이지 유신을 통해 서
구적 근대를 영접한 일본은 19세기 말부터 조선을 비롯한 주변국들을
침략하기 시작했다. 일본은 1875년 운요호雲楊號 사건을 빌미로 조선에
통상조약을 강요했고 결국 1876년 강화도 조약을 체결하면서 개항이
이루어진다. 일본과 청靑이 조선에 대한 지배권 경쟁을 벌이는 가운데
미국, 영국, 독일, 이탈리아, 러시아, 프랑스 등 구미의 열강들과 조선
사이에 불평등한 통상조약이 체결된다. 조선 내부에서는 개화를 주장
하는 세력과 이에 반대하는 세력이 갈등하며 혼란의 시기를 겪는다. 서
구의 근대 문물이 조선에 처음 당도한 것이 바로 이런 혼란의 시기였다.

　　물론 조선 사회 내부적으로 전근대적 질서가 해체되고 새로운 질서

계몽주의와 근대사회

서구의 역사에서 근대는, 종교적 도그마가 지배하던 중세의 질서에 균열을 일으키며 등장해 18세기에 만개한 계몽주의에서 시작된다. 계몽주의는 근대적인 이성의 빛으로 중세의 어둠을 밝힌다는 의미를 담고 있다. 저 유명한 데카르트의 "나는 생각한다. 그러므로 나는 존재한다"라는 명제는 사유 주체로서의 인간에 대한 선언이다. 계몽주의는 인간의 눈으로 세계와 인간 자신을 해명하고자 하는 철학적 시도로 나타났고 정치적으로는 신의 섭리에서 벗어나 인간과 인간의 약속을 중시하는 사회계약의 이념을 낳았다. 계몽주의의 영향 속에서 1688년 영국의 명예혁명으로 의회 민주주의 체제가 등장하고 1789년 프랑스 혁명으로 자유·평등·박애와 인권의 개념이 생겨났다. 인간 이성의 발견은 과학적 사유에 입각해 세상을 변화시키기 시작한다는 의미를 담고 있다. 이는 자연과 사회에 대한 인간의 지식이 감각기관을 통해 이해될 수 있는 경험적 사실에 기반을 둔다는 경험주의를 낳았고, 과학적 사고의 문을 열었다. 과학과 이성의 작용을 통해 인간의 사회적·자연적 조건을 개선한다는 진보의 개념이 등장했고, 모든 지식과 행위의 출발점으로서 개별 인간의 주체성을 강조하는 개인주의가 등장했다. 개인의 권리에 대한 개념이 자유의 사상을 낳았고 종교적 도그마에서 자유로운 세속적 지식의 중요성이 강조되면서 신 중심 세계관에서 인간 중심 세계관으로의 전환이 이루어진다.

이러한 변화의 과정에서 중세적 신분 질서가 해체되고 새로운 계층이 등장한다. 부르주아지(부르주아)라 불리는 이 새로운 계층의 부상과 함께 국민국가가 발흥하고 민족주의가 대두하며 차츰 민주주의로의 변화가 나타난다. 교통·통신의 발달과 도시화의 과정에서 부르주아 계급이 성장하고 분업을 통한 생산성 향상이 이루어지며 화폐 중심의 자유주의 시장 경제가 성장한다. 과학의 성장은 기술 발전을 촉진했다. 기술 발전은 18세기 중반에서 19세기 중반에 이르는 산업혁명을 낳았고 생산력의 획기적인 발전이 이루어졌다. 기술 발전의 흐름 속에서 미디어 기술도 빠르게 발전하면서 공론장이 형성되고 상업적 문화 시장이 만들어지며 사람들의 문화적 삶이 크게 변화한다. 서구에서 이러한 과정은 최소 수백 년에 걸친 역사적 변화 속에

서 이루어졌다. 인문주의의 정신을 되살린 르네상스, 중세의 종교적 질서를 해체시킨 종교개혁, 근대적 정치 질서를 배태한 시민혁명, 자본주의의 획기적 성장을 낳은 산업혁명의 역사는 중세가 무너지고 근대사회가 형성되는 지난한 과정에서 나타난 것이다.

가 자생하는 움직임이 없지 않았다. 1894년에는 봉건적 수탈 구조에 저항한 동학농민혁명이 일어났다. 농민 봉기는 실패했지만 동학농민혁명은 탐관오리를 숙청하고 외세의 횡포를 배격하며, 차별적인 신분제를 철폐하고 과부의 재가를 허용하자는 등 근대적인 주장을 내걸었던 사회운동이었다. 같은 해에 개화파 세력이 내각을 장악하면서 신분제 철폐를 천명한 갑오개혁이 추진되기도 했지만 일본에 의존한 개혁 세력은 국민의 폭넓은 지지를 얻지 못했고 결국 근대국가의 수립에 이르지 못한 채 실패로 끝난다.

1897년 고종은 대한제국을 선포하며 근대적 자주독립 국가의 의지를 천명한다. ≪독립신문≫을 비롯해 애국계몽의 이념을 담은 신문들이 발간되고 독립협회(1896~1898년)가 결성되어 만민공동회를 개최하는 등 근대화에 대한 열망이 표현되고 있었다. 하지만 대한제국은 전제군주 체제의 강화를 지향하면서 입헌군주국을 주창한 독립협회를 탄압했고 근대국가를 건설하고자 했던 정책들도 일본을 비롯한 열강의 간섭으로 큰 성과를 거두지 못했다. 결국 1905년 을사늑약이 체결되면서 대한제국은 외교권이 박탈되고 사실상 일제 식민지로 전락하고 만다.

철도와 근대적 시공간의 체험

19세기 말에서 20세기 초에 이르는 혼돈의 시기에 서구의 다양한 근대 문물이 조선에 상륙했다. 이 새로운 문물은 전근대의 시간 속에 살던 조선의 민중에게 충격과 공포 그리고 서구 문명에 대한 외경을 함께 심어주었다.

당대의 민중에게 처음으로 가장 강력한 근대의 충격을 던져준 문물은 새로운 교통수단, 즉 전차와 기차였다. 1899년 5월 17일 서대문에서 청량리에 이르는 8킬로미터 구간에 전차가 처음 등장했다. 전차 개통식이 열린 그날은 마침 음력 4월 초파일이었다. 수많은 사람들이 거리에 쏟아져 나와 이 놀라운 광경을 넋을 잃고 구경했다. 전차는 당시 경성 일대의 전기사업권을 가진 미국인 헨리 콜브란Henry Collbran과 해리 보스트윅Harry R. Bostwick이 고종을 설득해 부설한 것이다. 그로부터 몇 달 후인 1899년 9월 18일 오전 9시, 노량진에서 제물포에 이르는 경인선 열차의 첫 기적 소리가 울려 퍼졌다. 경인선 철도는 미국인 사업가 제임스 모스James R. Morse가 1897년 착공했다가 공사 도중 사업권이 일본으로 넘어갔다. 당시 경인선 열차에 탄 ≪독립신문≫ 기자는, "화륜거 구르는 소리는 우레 같아 천지가 진동하고", "80리 되는 인천을 순식간에 당도하였다"라고 전한다. "순식간에" 서울-인천을 주파한 당시 기차의 시속은 고작 20~30킬로미터 정도였다(박천홍, 2003: 21~26). 경인선 철도는 1900년 7월 8일부터 약 42킬로미터에 달하는 전 구간의 영업을 개시했다. 이어서 1904년에 경부선, 1905년에 경의선이 개통된다. 바야흐로 철도의 영향이 전국적인 수준으로 확대되면서 거대한 열차가 굉음을 내며 달리는 풍경이 한국인들의 일상 속에 들어왔다. 최남선은 1908년 「경부철도가」를 지어 이 새로운 서양 문물을 찬양했고 이광수

는 소설 『무정』에서 철도로 표상되는 서양 문명에 대한 선망과 추구를 드러냈다(박천홍, 2003: 41~44).

전차와 철도라는 신문물을 대하는 조선인들의 감정에는 경이로움과 불안, 공포가 공존했다. 철도가 놓이는 것은 일본인들이 들어오고 식민지 침략과 수탈이 가속화된다는 걸 의미했다. 게다가 전차와 철도에 익숙지 않은 사람들이 철로를 베고 자다 사고를 당하는 일이 자주 일어났고 이에 분노한 군중이 전차에 불을 지르거나 운전자를 공격하는 사건도 일어났다. 이런 일은 일제강점기까지도 이어졌다. 1935년 2월 15일 자 ≪조선일보≫는, "조선철도의 대동맥이 되는 경부선이 놓인 지 삼십일 년. 그동안 철도가 실어다 준 신문명, 신문화의 발전은 실로 눈부신 바 있으나 그 반면에는 기계문명이 가져다준 비극과 참극 또한 많아서 철도사고로 말미암아 비명에 스러진 가여운 넋이 오천 명에 가깝다"라고 전한다. 용산 철도국 경성운수사무국은 이런 대형 철도 사고를 예방하기 위해 경찰, 교원, 기자 등을 기차에 태워 홍보하는 이른바 '기관차 동승회'를 실시했다. 이때 배포된 전단지에는 다음과 같은 「아리랑」 노래가 적혀 있었다(박천홍, 2003: 144~145).

철도길 베개에 단잠이 드니 / 날 밝자 집안이 울음판이라 /
아리랑 아리랑 아라리요 / 아리랑 철도를 베개 말아

(≪동아일보≫, 1932년 10월 28일)

철도와 전차 같은 근대적 교통수단은 각지의 사람들이 모두 같은 시간대를 살아간다는 실감을 한층 구체화해 주었다. 고립되고 폐쇄적이던 농촌공동체의 구성원들도 동시성의 감각을 갖게 되면서 전 국민이 근대적인 시간관념에 익숙해져 갔다. 1925년에 완공된 서울역사에는

커다란 시계탑이 들어섰다. 기차와 시계가 보편화되는 것은, 해가 뜨고 닭이 우는 자연의 리듬을 따르던 느슨한 시간 개념 대신 칼처럼 정확하고 에누리 없는 근대적 시간 개념이 조선인의 일상을 지배하게 됨을 의미했다.

「유쾌한 시골영감」(범오 작사, 강홍식 노래, 1936년)이란 노래가 있다. 1960년대와 1970년대 세대에게는 인기 코미디언 서영춘의 목소리로 익숙한 곡이다. 원곡은 19세기 말 조지 존슨George W. Johnson이 만든 「The Laughing Song」으로 흑인의 목소리로 녹음된 최초의 노래 가운데 하나다. 1936년 이 노래를 우리말로 처음 부른 배우 겸 가수 강홍식은 당대 최고의 스타 가운데 한 사람으로 배우 최민수의 외조부로 잘 알려져 있다. 이 노래의 1, 2절 가사는 다음과 같다.

> 시골 영감 처음 타는 기차놀이라 / 차표 파는 아가씨와 승강을 하네(실랑이하네―인용자) / 이 세상에 에누리 없는 장사가 어디 있나 / 깎아대자고 졸라대니 원 이런 질색이 있나 / 하하하 … / 기차란 놈 뛰 하고 떠나갑니다 / 영감님이 깜짝 놀라 돈을 다 내며 / 깎지 않고 다 낼 테니 날 좀 태워다 주 / 저 기차 좀 붙들어요 돈 다 낼 테니 / 하하하 …

이 노래는 차갑고 냉정한 근대의 질서를 만난 당대 서민들의 당혹감을 코믹하게 보여준다. 노래 속에서 기차를 처음 타보는 시골 영감은 기차표 값을 깎아달라고 하지만 통하지 않는다. 실랑이하는 와중에 출발 시간이 되자 기차는 망설임 없이 떠나고 당황한 영감은 제값 다 줄 테니 태워달라고 애원한다. 1930년대면 이미 어느 정도 기차가 일상화된 시점이라 노래 속의 시골 영감은 새로운 문명에 익숙지 않은 촌스런 사람으로 우스꽝스럽게 묘사되지만 기차로 상징되는 근대의 차가운 질

서에 대한 당대 사람들의 당혹감을 엿볼 수 있다(이영미, 2008: 60~65).

느슨하고 유장한 자연적 시간 리듬에 익숙하던 사람들은 이제 냉정하고 조밀한 기계적 시간 질서에 순응해야 했다. 도시인들은 철도와 전차의 운행 시간표에 따라 움직였고 거기에 맞춰 자신의 시간을 적절히 조절하고 배분하는 방법을 배워야 했다. 전차나 기차표를 끊고 개찰하고 객실에 들어가 좌석에 앉는 일련의 정해진 규율에 따라야 했다. 전차와 기차 안에서는 할 수 있는 행동과 해서는 안 되는 행동이 엄격하게 구분되어 있었고 사람들은 점차 그런 규율에 익숙해져 갔다. 전차와 기차가 적용한 규율에 익숙해지면서 사람들의 육체는 점차 근대적 규범에 길들어갔다.

근대 문명의 소리

기차와 전차가 사람들에게 준 충격은 단지 그 강철의 외양이나 속도만이 아니었다. 빽 하는 낯선 쇳소리야말로 근대의 가공할 위용을 느끼게 해주었다. 근대는 새로운 소리들을 동반했다. 사람들이 모여서 집회를 열고 연설을 하고 공연을 벌이고 노래를 부르는 소리들은 새로운 시대를 감각하게 했다.

1896년 개국을 기념하는 기원절이 제정되었고 1898년에는 국왕 탄신을 축하하는 만수성절이 제정되었다. 기념일을 제정하고 의식을 국민의례로 만든 것은 독립협회와 서재필이었다(유선영, 2016: 31).

≪독립신문≫ 1897년 8월 17일 자 기사에 따르면, 그해 8월 13일 오후 3시 독립관에서 첫 기원절 경축식이 열렸다. 이 자리에 새로 만든 태극기가 게양되었고 정부 관인과 학생, 외국인, 각국 공사 및 영사와 부

인들이 참여했다. 여러 인사들이 연설을 했고 그 사이사이에 배재학당 학생들이 애국가, 축수가 등을 제창했다(유선영, 2016: 32). 1898년 만수성절도 독립협회 주도하에 많은 사람들이 모인 가운데 연설, 경축가, 풍악으로 진행되었는데, 참석자들은 악대를 따라 걸으며 애국가를 제창했다. 이런 기념일의 제정과 경축 의례는 당대의 대중에게 국가의 개념을 이해하고 국민으로서 정체성을 체감하는 계기가 되었다. 특히 만민공동회는 약 1만 명에 달하는 사람들이 자발적으로 결집한 '회會'의 위력을 보여주었다. 구두 사회에서 연설과 토론은 사람들이 모여 의견을 주장하고 교환하는 일종의 공론장을 형성했다. 만민공동회에서는 유명 지식인뿐 아니라 일반 시민들도 연단에 올라 연설을 했는데, 여기에는 10~12세 정도의 어린이들도 포함되어 있었다(유선영, 2016: 54).

충군애국을 강조하는 연설과 함께, 집회에 모인 사람들에게 집단적 의식을 형성하는 중요한 매체는 노래였다. 경축일 기념식, 운동회, 학교의 입학·졸업식, 토론회, 연설회, 소풍 등 거의 모든 회중의 행사에서 수시로 애국가를 제창했고 거리를 행진하거나 장소 이동을 할 때도 다양한 애국가를 불렀다(유선영, 2016: 57). 학생들이 대오를 갖춰 애국가를 제창하고 만세를 외치면 거리 좌우에서 구경하던 사람들의 박수갈채가 쏟아졌다(유선영, 2016: 58).

≪독립신문≫을 비롯한 개화기 신문들은 애국계몽 운동의 일환으로 계몽 창가들을 지면에 싣곤 했는데 ≪독립신문≫의 경우에는 총 32편의 가사가 애국가, 권학가, 철도가, 무궁화가, 국가, 국민가, 독립가 등의 이름으로 게재되었다. 이들 가사는 영국 국가의 곡조나 찬송가의 선율에 얹혀 불렸다. 회중에서 들리는 계몽의 연설과 노래는 당대의 대중에게 '근대적인' 소리를 의미했다. 마이크로 증폭된 연설이 거리에 울려 퍼지고 여러 사람이 행진하며 함께 부르는 노래가 들리는 것도 당대

의 백성들에겐 신기하고 새로운 근대의 풍경이었다.

이런 근대적인 소리들, 즉 회중의 연설과 토론, 노래 등 구두 매체들은 신문 같은 출판 매체와 긴밀히 연동되었다. 신문에 실린 기사가 토론과 연설의 주제가 되고 신문에 실린 애국가가 노래로 불렸으며 이런 집회와 회중의 양상이 다시 기사가 되었다. 연설과 웅변이 계몽의 열정을 끌어내는 힘은 시각 매체인 활자에 비해 강력했지만 시공간의 제약을 받을 수밖에 없었다. 그러나 연설과 웅변이 신문을 통해 활자화되면서 시공간의 제약을 넘어 공론화될 수 있었다(이승원, 2005: 11).

1917년 이광수는 총독부 기관지 ≪매일신보≫에 연재한 소설 『무정』에서 주인공 이형식의 눈을 통해 근대의 '소리'를 예찬한다.

차가 남대문에 닿았다. 아직 다 어둡지는 아니하였으나 사방에는 반짝반짝 전기등이 켜졌다. 전차 소리, 인력거 소리, 이 모든 소리를 합한 '도회의 소리'와 넓은 플랫폼에 울리는 나막신 소리가 합하여 지금까지 고요한 자연 속에 있던 사람의 귀에는 퍽 소요하게 들린다. '도회의 소리!' 그러나 그것이 '문명의 소리'다. 그 소리가 요란할수록 그 나라는 잘된다. 수레바퀴 소리, 증기와 전기기관 소리, 쇠망치 소리 … 이러한 모든 소리가 합하여서 비로소 찬란한 문명을 낳는다. 실로 현대의 문명은 소리의 문명이다. 서울도 아직 소리가 부족하다. 종로나 남대문 통에 서서 서로 말소리가 아니 들리리만큼 문명의 소리가 요란하여야 할 것이다(이승원, 2005: 12~13에서 재인용).

1908년 ≪대한매일신보≫에 실린 한 애국계몽가는 근대적인 소리를 총동원해 문명개화와 사회 변화의 열망을 표현한다.

경세목탁 손에 들고 대한강산 다니면서 잠든 사람 꿈을 깨여 새 정신을 불러

낸다

침침철야 이 천지에 이천만 인 가련하다 들보 위에 저 제비는 불붙는 줄 왜
모르나 동해 풍랑 몇 날 전에 삼천리 강토 둥둥 뜬다 윤선 소리에 잠 깨어라
꿈에 노는 내각대신 목전 공명 탐치 마라 이 나라의 위급 형세 태산 밑에 알
이로다 애급 월남 못 보는가 경계할 일 저기 있다 기차 소리에 잠 깨어라
몽롱하게 조는 원로 일평생이 국은이라 남의 집 일 아니거든 수수방관 웬 말
인가 문명열국 본을 받아 자강력을 양성하오 초인종 소리에 잠 깨어라
혼돈세계 각부 관인 월급 푼에 팔렸구나 이 강산이 없어지면 저 관직은 있을
손가 감액하고 남는 자리 외방 손님 다 뺏는다 전화 소리에 잠 깨어라
희미하다 관찰 군수 무슨 행정 하였는가 풍진 도처 일어나고 백성 사방 유리
해도 침식 방책 전혀 없다 총 소리에 잠 깨어라
정신없다 유지자는 외식 명예 취치 말고 외인 아첨 제발 마오 단과 회라 자
칭하나 헛된 영자뿐이로다 견고한 단체 아니 되면 강장한 힘 어서 나나 자유
종 소리에 잠 깨어라
청춘 시절 저 학도여 국가 기초 여기 있다 게른 마음 두지 말고 부지런히 공
부할 때 살과 같이 가는 세월 일각인들 허송할까 자명종 소리에 잠 깨어라
꿈을 꾸는 저 완고는 시대 변천 한치 마라 부패 사상 다 버리고 개명 목적하
여 보게 오늘 가고 내일 오니 신사업이 바쁘도다 인경 소리에 잠깨어라(이승
원, 2005: 20~21에서 재인용)

이 가사에서 윤선 소리, 기차 소리, 초인종 소리, 전화 소리, 총소리,
자유종 소리, 자명종 소리, 인경 소리 등은 모두 서양에서 수입된 근대
문물의 소리들이다. 이 근대의 소리들은 잠과 꿈, 몽롱과 혼돈의 세계
를 깨우는 근대 문명과 개화된 세계를 상징한다. 당대의 계몽주의자들
에게 서구의 근대 문물은 새로운 문명과 진보를 의미하는 희망의 상징

이었다.

1898년 만민공동회 이후 1904년까지 공개 장소에서 정치적 연설은 금지되었다. 정치 연설을 대신해 학술적·비정치적 강연과 강론이 있었지만 수많은 군중을 애국과 독립이라는 명제로 하나의 결사체로 만들었던 연설과 토론, 노래는 어려워졌다. 회중이 흩어지고 공개적인 소리가 약화되면서 눈으로 보는 문자 미디어를 통한 사회적 소통이 더욱 중요해졌다(유선영, 2016: 67~68).

신문과 출판, 독서 공중의 출현

근대 신문은 두 가지 조건을 충족시킨 신문을 말한다. 정기성과 인쇄술. 그러니까 열흘이나 일주일 혹은 2~3일, 나아가 하루 단위로 늘 정해진 시간에 대량으로 인쇄되어 배포되는 신문이다. 근대 신문은 같은 날짜에 전국으로 배포되면서 보통 사람들이 같은 시공간에 살고 있다는 실감을 갖는 데 매우 중요한 역할을 했다. 우리나라에서 최초의 근대 신문은 1883년에 나온 ≪한성순보≫다. ≪한성순보≫의 발행 부수는 매호 3000부 정도였지만, 순 한문인 데다 관보였던 탓에 일반인들 사이에 읽히지는 않았다.

구한말의 일반 시민이 처음으로 접한 근대 신문은 ≪독립신문≫이다. ≪독립신문≫은 1896년 4월 7일 창간되어 1899년 12월 4일까지 나왔다. 처음엔 주 3일 격일간으로 발간하다가 나중에 일간지로 전환했다. ≪독립신문≫은 한글(한글판 3면, 영문판 1면)로 발간되었기 때문에 글을 아는 일반 시민들도 쉽게 읽을 수 있었다. 1930년대의 문맹률이 70% 이상이었다고 하니 구한말의 문맹률은 더 높았을 테고 글을 읽을 줄 아

는 사람들도 그만큼 적었겠지만 도시 지역의 교육받은 계층을 중심으로 독서 인구는 조금씩 늘어났다. 사람들은 신문팔이들이 신문을 옆구리에 끼고 다니며 신문을 팔고 사람들이 가게에서 신문을 읽거나 신문 하나를 여러 이웃이 돌려 읽는 풍경에 점차 익숙해졌다.

≪독립신문≫에 이어 ≪제국신문≫, ≪황성신문≫, ≪대한매일신보≫ 등 계몽적 지식인들이 발간하는 근대 신문이 속속 등장했다. 신문을 읽으려면 문자 해독 능력뿐만 아니라 구독료를 지불할 수 있는 경제력도 필요하다. 개화기 시대만 해도 신문은 문자 해독력과 경제력 두 가지 조건을 다 갖춘 소수의 식자층만 읽을 수 있었다. 하지만 신문 하나를 여럿이 돌려 보는 일도 흔했고 큰 소리로 낭독하는 문화도 있어 실제 독자층은 꽤 넓은 편이었다. 실제 독자 수가 어느 정도였는지 가늠하기는 쉽지 않다. 서재필의 증언에 따르면, "이 신문(≪독립신문≫ - 인용자)은 독자들에게 크게 환영을 받아 그 보급이 비약적으로 진전되었다. … 이 조그마한 신문은 수도와 인근지뿐만 아니라 전국적으로 퍼졌다. 신문은 다만 구독자만이 읽는 것이 아니었다. 읽은 다음에는 이웃 동네 사람들에게 돌려 보내서 한 장의 신문이 200명의 독자를 가졌다. 당시의 민중들은 아직 경제력이 부족했을 뿐 아니라 원격한 지방에는 교통 설비가 없었기 때문이다"(박천홍, 2003: 131에서 재인용).

그런가 하면 근대 계몽기에 신문 한 장이 약 60여 명의 공동 독자를 갖고 있었다는 분석도 있다(이승원, 2005: 8). 대체로 1908년 무렵 신문과 잡지의 총 발행 부수를 보면, 신문의 경우 서울 8368부, 지방 1만 2751부 등 합계 2만 1119부, 잡지는 서울 4060부, 지방 1만 1035부 등 1만 5095부 정도다(김영희, 2009: 34).

신문의 보급이 빠르게 느는 데 결정적 영향을 미친 건 기차였다. 철도가 등장하기 전까지 신문 보급은 전적으로 우편배달에 의존했지만

철도의 등장과 함께 신문 보급의 권역이 확장되고 신속성과 정확성이 획기적으로 개선되었다.

1900년대가 되면서 여러 종류의 신문과 잡지를 구비하고 원하는 사람들이 유료 혹은 무료로 읽게 하는 신문잡지종람소가 전국 곳곳에 생겨났다(박천홍, 2003: 132에서 재인용). 연설이 금지되고 신문·출판도 핍박받는 시기에 자발적인 종람소의 성행은 인민이 문자 사회에 한 발 더 내딛고 있었음을 시사한다(유선영, 2016: 70에서 재인용).

신문과 잡지는 독자 규모에 따라 영향력의 차이는 있지만 그것을 읽는 사람들에게 공통의 시공간 개념, 그리고 공통의 화젯거리를 갖게 한다. 신문과 잡지 덕분에 사람들은 내가 살고 있는 사회에 대한 공통의 감각, 즉 자신이 하나의 공동체에 속해 있다는 느낌을 공유할 수 있었다. 19세기 말에서 20세기 초에 이르는 시기 명멸했던 개화기의 근대 신문들은, 요즘 감각으로 볼 때 비록 그 독자 수는 극히 적었지만, 식자층을 중심으로 민족적 정체성을 일깨우고 당대의 현실과 과제에 대한 자각을 갖게 하는 데 적지 않은 역할을 했다.

근대적 출판문화가 대량화되기 전 일반적인 읽기의 방식은 묵독이 아니라 낭독이었다. 요즘에도 아이를 위해 책을 읽어주는 부모들이 많고 작가가 직접 출연하는 낭독회·낭송회 같은 행사도 열리지만 이런 일들은 일종의 아련한 향수의 대상일 뿐 책은 조용히 혼자 읽는 게 일반적이다. 하지만 20세기 초까지도 그렇지 않았다. 흔히 조선 시대 양반을 떠올릴 때 양반다리를 하고 몸을 앞뒤로 흔들며 큰 소리로 책을 읽는 모습을 떠올리듯 글을 읽는 것은 소리 내어 낭독하는 것을 의미했다. 18세기에서 19세기까지는 전문적인 이야기꾼들이 있었다. 이들 강독사講讀師들은 시장이 열리는 곳이면 어디서나 자리를 잡고 이야기보따리를 풀어놓았다. 이야기의 내용이 절정에 다다르면 이야기를 끊었

다가 애가 닳은 청중들로부터 돈을 거둬들인 다음에야 이야기를 이어 나갔다. 이들의 이야기 내용은 소설부터 다른 지역에서 떠도는 소문까지 다양했다(이승원, 2005: 8). 근대 신문과 잡지라는 새로운 매체가 등장하고 글을 읽을 줄 아는 사람들이 늘어나면서 강독사라는 직업은 차츰 자취를 감춘다.

한편 신식 교육이 늘어나면서 글을 읽을 줄 알게 된 학생들은 집에서 식구들을 모아놓고 책을 읽어주었다. 가족이 함께 TV 앞에 앉아 드라마를 보는 현대의 풍경과 흡사했다. 출판 양이 늘어나고 도시화가 이루어지고 독서 인구가 늘면서 점차 조용히 눈으로 책을 읽는 문화가 퍼져나갔다. 출판의 대중화는 읽기의 방식이 낭독에서 묵독으로 전환됨을 의미하며, 이는 책을 읽는 행위가 공적인 행위가 아니라 사적 공간의 개인적인 행위로 변해감을 말해준다. 요컨대 프라이버시의 등장이고 이것이야말로 근대가 낳은 새로운 풍경이었다.

근대적 문화 공간과 사적 쾌락의 주체로서의 대중

대중의 개념을 명확히 규정하기란 쉽지 않다. 서구에서 대중은 시민혁명의 주체로 나선 군중으로 표현되기도 하고, 저급한 취향을 가진 일반 서민층으로 규정되기도 했다. 대중은 서구 근대사에서 자신들만의 취향과 문화 소비를 통해 존재를 드러냈고 사회 변화의 과정에서 정치적 주체로 진화해 갔다. 시민혁명, 산업혁명이 이루어지고 근대사회가 형성되는 역사적 과정에서 대중이라는 집단적 주체의 외연이 형성되었다.

문화사적으로 근대의 대중은 상품화된 문화를 소비하고 수용하는

집단이다. 신문이나 출판물의 독자, 공연물의 관람객, 영화관의 관객, 라디오의 청취자, TV의 시청자 같은 사람들이다. 전자 미디어가 보편화하기 전 대중의 모습은 책과 신문을 읽는 독자들과 다양한 구경거리를 소비하는 관람객들로 나타났다. 서구 사회에서 17세기 이후 문화적 변화는 새로운 문화양식을 소비하는 새로운 계층, 즉 대중의 등장과 함께 이루어졌다. 도시의 부르주아 계층과 산업화에 따른 노동자층의 증가가 새로운 문화의 소비를 확대했다. 이들 새로운 집단을 대상으로 하는 극장, 댄스홀, 디오라마와 파노라마 같은 시각 기계장치들, 환등, 박람회와 박물관, 놀이공원, 아케이드, 백화점, 서커스 같은 새로운 오락과 유흥 공간이 생겨났고, 이런 장소를 찾는 구경꾼, 행락객들이 서서히 근대적 대중 집단을 형성해 갔다(유선영, 2009: 44). 이 새로운 대중 집단이 추구했던 오락과 유흥의 문화는 매스미디어 시대의 산업화된 대중문화와도 다르고 전통적으로 지배 계층이 향유해 온 고급문화와도 다르며 서민층의 전통적인 민속 문화와도 구별되는, 그러면서 그 문화의 요소들이 섞여 있는 통속적인 문화라 할 수 있다. 이는 서구 근대 문물이 들어오기 전 조선 후기에도 일정하게 형성되고 있었다. 신흥 계층인 부농, 상업 부르주아, 중소 자영농, 중소 상공인, 수공업자, 소공업 및 광업에 종사하는 노동자, 문자를 해독하거나 기예를 가진 천인 등 도시 거주자들은 도시적 감수성을 반영한 새로운 형태의 문화와 예술 양식을 발전시키고 있었다. 17~18세기에 확산된 한글 소설, 전문 예인 집단이 공연하고 하층민부터 상층민, 문인 지식인층에 이르기까지 폭넓게 수용된 판소리, 잡가 등 음악 양식, 사실적 화풍의 진경산수와 풍속화 등이 그런 것들이다(유선영, 2009: 49~53).

1880년대부터는 문호개방과 함께 외국인들이 조선에 많이 들어왔다. 1890년대 말의 신문에는 일본과 청국, 러시아에서 들어온 극단이나 마

술 공연단, 동물 곡예가 천막 극장이나 거리에서 유료로 흥행되고 있음을 알리는 신문 기사들이 드물지 않게 등장한다. 일본의 가부키와 신파극 공연, 청국의 창극 공연도 있었다. 1898년과 1899년의 신문엔 일본인과 중국인 흥행업자들이 곰이나 원숭이 재주 부리기, 곡예 공연을 하면서 호객용 장구나 북소리로 주변을 시끄럽게 한다거나 구경꾼의 푼돈을 다 빼앗고 있으니 외교관이나 경무청에서 조치를 했으면 좋겠다는 기사가 등장하기도 했다(유선영, 2009: 54).

도시의 거리에서 갖은 볼거리들이 공연되고 자연스럽게 이를 구경하는 군중들이 생겨났다. 거리의 볼거리들은 차츰 실내 공간으로 이동하고 자연스럽게 극장의 탄생으로 이어진다. 거리의 구경거리에서 즐거움을 찾은 구경꾼들은 극장의 탄생과 함께 영화로 대표되는 근대적 시각 문화를 즐기는 관객으로 변해간다. 상업적으로 제도화된 형태로 볼거리를 제공하는 극장 공간을 찾아 비용을 지불하고 즐거움을 누리던 사람들이 말하자면 자본주의 문화 산업의 소비자로서 대중이 된다.

실내에서 볼거리를 제공한 한국 최초의 극장은 1895년 창고형 벽돌집으로 인천에 개관한 협률사協律舍였다. 의자 없이 바닥에 돗자리를 깔고 신발 벗고 앉아서 구경하는 창고형 극장이지만 입장권을 사야 들어갈 수 있다는 점에서 전근대의 야외 공연과는 다른 근대적 문화 공간이었다. 아직 영화가 일반적인 볼거리가 되기 전 극장에서는 주로 인형극, 창극, 신파 등 연극류와 남사당 공연, 판소리 등 연행물들이 공연되었다. 극장 좌석은 1~3등급으로 구분되었고 당연히 등급에 따라 좌석값이 달랐다. 귀빈석이나 1등석에는 젊은 층이 많았고, 부유한 양반, 기생, 친일파 인사, 고위 관리, 상류층 자제가 주를 이루었다. 근대식 학교에 다니던 학생들도 많았다. 1910년대에 와서도 극장의 주요 관객층은 청년, 학생, 고위 관료, 부호 자제들이었다. 하지만 당시 극장을

찾는 관객들은 언론 등에서 그리 좋은 소리를 듣지 못했다. 언론은 이들을 '부랑아'라 부르며 이들의 통속적 유희 취향을 비판적으로 묘사하곤 했다(유선영, 2009: 63~64). 반면 환등이나 영화 같은 서구적 볼거리에 대해서는 대체로 긍정적인 인식이 많았다. 영화도 극장에서 통속 장르와 함께 간헐적·부수적으로 상영되었으나 극장에 대한 비판에서 영화에 대한 언급은 없었다. 영화가 식민 지배 기간에 문화적 패자覇者로서 문화 대중 형성의 중심축이 될 수 있었던 것은 과학과 기술, 서구 문화 그리고 근대성이라는 인식 요소들과 함께 도입되었기 때문이다. 극장 구경과 영화 관람이라는 새로운 근대적 문화 실천은 20세기 근대적 대중의 결집과 형성에 결정적이고 중심적인 역할을 했다(유선영, 2009: 67).

극장을 찾아 새로운 구경거리를 즐기고, 책과 신문을 읽고, 유성기 음반을 듣는 사람들의 문화 경험은 온전히 개인적이라는 점에서 과거의 민속적 문화 경험과 구별된다. 그들은 자기 자신의 개인적 욕망을 충족시키기 위해 돈을 지불하고 문화 상품을 사는 구매자들이었다. 이들이 추구하는 쾌락은 지극히 사적인 것이었다. 겉으로는 집단적 군중의 모습을 하고 있지만 그 속의 각자는 개별적 욕망의 주체들이다. 사적인 욕망과 취향에 근거하여 문화를 생산하고 소비하는 체계는 근대 대중문화의 핵심이다. 19세기 말에서 20세기 초에 이르는 신문물의 도입기에 사적 욕망과 쾌락의 주체로서 대중이 서서히 형성되어 갔다.

HISTORY OF

일제강점기

근대적 미디어의 도입과 소비문화의 성장

KOREAN POPULAR CULTURE

1910년 8월 29일, 일본은 한일병합조약과 함께 한반도의 통치권을 강탈했다. 이미 일본은 청일전쟁(1894년)과 러일전쟁(1904년)에서 승리하면서 조선에 대한 독점적 권리를 확보하고 1905년 을사늑약을 체결해 조선의 외교권을 박탈했다. 점진적으로 한반도를 장악해 온 과정의 최종 단계가 1910년 한일병합과 함께 마무리되면서 조선은 일본 제국주의의 식민지로 전락했다. 일제의 식민 지배는 1945년 8월까지 35년간 지속되었지만 을사늑약 이후로 보면 사실상 40년에 달한다. 일제의 통치 전략은 국내외 사정에 따라 조금씩 달랐는데, 크게 보면 무단통치기, 문화통치기, 민족말살통치기로 나눌 수 있다. 대체로 3·1운동을 전후해 무단통치에서 문화통치로 바뀌었고, 1930년대 들어와 일제가 대륙 침략을 본격화하고 조선을 병참기지화하면서 차츰 민족말살통치로 전환한다.

근대적 대중문화는 대량 복제 기술을 기반으로 한다. 구한말을 통해 근대적인 신문과 출판이 시작되고 사진이 소개되고 유성기가 들어왔다. 영화, 음반, 방송 등 전자 기술을 통한 매스미디어의 도입은 일제강점기, 특히 문화통치기인 1920년대에 이루어졌다. 당시에는 농촌을 기

반으로 봉건적인 지주-소작 관계가 여전히 광범위하게 유지되었고, 전근대적인 전통문화의 위력이 강하게 남아 있었으며, 근대 매스미디어의 영향은 도시를 중심으로 한 일부 계층에 한정되어 있었다. 그렇지만 양적인 비중이 크지 않았다 하더라도 문화의 산업적 생산과 자본주의적 상품 문화의 속성을 가진 근대적 대중문화는 이 시기부터 빠르게 확산되며 뿌리내리기 시작했다. 일제강점기 대중문화의 성장 과정은, 문화적으로는 전통문화의 자생적 근대화의 가능성이 차단되면서 일본을 통해 이식된 외래문화가 영향력을 확대해 가는 과정이었고, 정치적으로는 대중문화가 일제 식민 지배의 도구로서 이데올로기 국가기구의 성격을 강화해 가는 과정이었다.

1919년 3·1운동의 역사는 매스미디어와 대중문화의 성장에서도 중요한 의미를 갖는다. 3·1운동 이후 일제의 통치 방식이 다소 유화적으로 바뀌면서 근대적 매스미디어가 1920년대에 본격적으로 도입되고 근대적인 형식의 새로운 문화 상품이 등장하면서 이를 집중적으로 소비하는 도시의 새로운 세대가 등장한다. 이들은 흔히 모던 보이, 모던 걸이라 불렸다. 1930년대는 도회지의 젊은 모던 보이와 모던 걸의 문화가 다양하게 꽃피운 시기였지만, 전쟁이 발발하고 일제의 통치 방식이 민족말살통치로 변하면서 미디어와 대중문화는 극심한 정치적 통제와 동원의 대상이 된다.

새로운 문화 소비층의 등장과 문화적 감각의 변화

어느 시대건 대중문화의 소비를 앞장서 이끌어가는 건 젊은 세대다. 서구에서 발원해 일본을 거쳐 수입된 당대의 문화 상품을 가장 먼저 민

감하게 받아들인 것은 주로 도시 지역의 젊은 세대였다. 이들은 연애관이나 인생관에서 이전 세대와 달랐다. 도회지의 새로운 세대는 구한말에서 일제강점 초기를 주도했던 세대가 가지고 있던 '계몽', '계급', '민족' 같은 문제의식에서 벗어나 있었다. 이들은 대중잡지, 자유연애, 서구적인 패션 스타일에 관심 있었고 이를 추구했다. 1920년대부터 경성 지역을 중심으로 생겨난 백화점, 카페, 잡화점 같은 근대 소비문화의 공간들이 이 새로운 세대의 주 무대가 되었다. 물론 서구 문화에 열광하면서 패션과 소비를 추구했던 사람들은 젊은 세대 가운데서도 극히 일부에 지나지 않았다. 이 소수의 젊은 세대로부터 소비문화의 근대적 주체가 조금씩 형성되기 시작했다. 이들의 소비문화는 새롭게 **부상하는 문화**였고 그만큼 사회적 관심의 대상이 되었다. 이들은 당대의 맥락에서는 다분히 경멸적이거나 비하적인 의미에서 모던 걸, 모던 보이라 불

부상하는 문화(Emergent Culture)

영국 문화연구의 비조(鼻祖) 가운데 한 사람인 레이먼드 윌리엄스(Raymond Williams)는 그의 주저 가운데 하나인 『마르크스주의와 문학(Marxism and Literature)』에서 한 시대의 문화가 지배 문화(dominant culture), 부상하는 문화, 잔존하는 문화(residual culture)로 구성된다고 말한다. 지배 문화는 동 시대의 사회적 규범을 이루며 다수의 호응을 얻는 문화를 말하고, 부상하는 문화는 새로운 아이디어와 실천으로 기존의 지배 문화에 도전하는 문화를 말한다. 잔존하는 문화는 과거의 문화지만 여전히 현 시대에 남아 있는 문화를 의미한다. 지배 문화는 과거에 부상하는 문화였고, 잔존하는 문화는 과거의 지배 문화다. 레이먼드 윌리엄스의 이 세 가지 문화 분류는 문화가 고정된 것이 아니라 역동적으로 변화하는 복잡한 과정의 산물임을 보여준다.

렸는데 이 용어가 본격적으로 등장한 건 1927년이다(주창윤, 2015: 29).

특히 모던 걸이란 용어가 많이 쓰였다. 남성 지배 사회에서는 어느 시대건 여성들의 정체성이 강하게 드러날 때 더 많은 주목과 야유가 쏟아진다. 특히 그 새로운 문화가 기성의 지배 질서나 윤리관에서 벗어난다고 여겨질 때는 특정한 이름이 붙으면서 사회적인 구별 짓기 혹은 낙인찍기가 이루어지기 마련이다. 요즘으로 치면 된장녀, 김치녀 같은 것일 텐데 모던 걸도 그런 경우였다. 모던 걸이 있기 전에는 신여성이 있었다. 신여성이란 말은 1910년대부터 이미 사용되고 있었는데 주로 신식 교육을 받은 부르주아적 지식 계층의 여성으로 전통적인 인습에서 벗어나는 사고와 행동을 보여주며 자유주의와 여권신장을 주장하는 이들을 의미했다. 1920년대 후반이면 이 신여성들이 대부분 30대가 된 시점이다. 모던 걸은 신여성보다 아래 세대로 당시 10대 후반에서 20대 초중반에 속하는 부르주아 출신 여학생, 예술가, 배우나 가수 등 대중문화 종사자, 카페 여급, 숍 걸(백화점 점원) 등이었다. 이들은 계몽적 이상을 추구했던 신여성과 달리 패션과 스타일 같은 소비문화를 추구했다(주창윤, 2015: 31).

이 모던 세대가 주로 활동했던 장소는 주로 남촌이라 부르던, 본정本町(충무로)과 명치정明治町(명동) 일대의 상가 지역이다. 1930년대에 본정 지역에 4개의 일본 백화점 가운데 3개가 있었고 본정과 명치정 일대에는 양복점, 양장점, 양화점 등 의류상점과 식료품점, 빵집, 과자점, 카페나 요리점, 음식점 등 다양한 상가들이 집중되어 있었다. 1926~1931년 사이에 시계점, 화장품점, 양복점, 구두점 같은 소비 상가와 음식점, 요리점, 카페, 제과점 등이 급속히 늘어났다(주창윤, 2015: 42~43). 이들 지역은 기본적으로 일본인 거주 지역이었고 상가의 상점 주인은 대부분 일본인이었다. 서구 자본주의와 일본 문화 그리고 조선의 문화가 뒤섞이

는 공간이었다. 일본인과 섞여 근대적인 소비문화를 즐기는 모던 세대에게 민족이나 전통 혹은 식민지 현실 같은 개념은 별 관심의 대상이 아니었다. 그러니까 모던 세대는 근대 서구 문화와 자본주의를 수용하고 소비문화 시스템에 적극 편입하면서 식민지적 근대성을 가장 먼저, 적극적으로 경험한 세대라 할 수 있다. 이들의 문화가 당대의 주류 담론이나 일반적인 기성세대의 시각에서 대체로 우려와 경멸의 대상이었던 점에서 보면 모던 세대의 문화는 말하자면 한국에서 처음으로 등장한, 기성세대의 문화와 길항하는 새로운 세대의 **하위문화**였던 셈이다.

하위문화 집단이 문화 정체성을 드러내는 가장 좋은 수단은 스타일과 언어 그리고 음악이다. 모던 세대의 문화가 당대 사회에 파문을 불

하위문화(Subculture)

하위문화는 계급이나 성, 세대 등으로 구분되는 커다란 범주에 속하면서 각기 다른 속성에 따라 구별되는 다양한 소집단이 가진 독특한 정체성을 반영하는 문화를 말한다. 예컨대 노동자 계급이라는 범주 아래에는 세대에 따라 청소년 노동자 집단, 성인 노동자 집단이라는 하위 집단이 있고 성별에 따라 남성 노동자 집단과 여성 노동자 집단이 구분된다. 더 나아가면 남성 청소년 노동자 집단, 여성 청소년 노동자 집단처럼 더 세분화된 하위 집단들이 존재한다. 이들은 노동자 계급이라는 속성을 공유하지만 세대에 따라, 또 성별에 따라 매우 다른 문화적 특성을 보여준다. 하위문화는 지배적인 문화에 대한 다양한 하위 집단의 의식적 · 무의식적 대응이며 여기에는 어떤 형태로든 하위 집단의 욕구와 정체성이 반영된다. 문화연구에서 하위문화 연구는 주로 노동자 계급 남성 청소년들의 일탈적 문화를 분석하는 데 집중해 왔다. 하지만 최근에 와서는 젠더, 인종, 계층 등 다양한 속성의 하위 집단의 문화를 폭넓게 지칭하는 개념으로 사용된다.

러일으킨 가장 강력한 요소는 의상과 헤어 등 스타일에 있었다. 1920년대 중반, 신여성들이 주도했던 단발 스타일은 모던 걸 세대에선 이미 보편적인 스타일이 되었다. 모던 걸이 보여준 스타일은 양장, 실크 스타킹, 커트 머리, 붉은 연지, 벨벳 치마, 양산 그리고 하이힐, 금테 안경, 여우털 목도리, 반지와 보석, 얼굴에 분을 많이 바르고 눈썹을 가늘게 그리는 화장법 같은 것들이었다(주창윤, 2015: 49). 유행의 속도는 그때도 빨랐다. 뉴욕이나 할리우드에서 유행하는 스타일이 일본을 거쳐 서울에 도달하는 게 너무 빨라 거의 동시적이라고 할 정도였다. 하지만 뉴욕과 경성의 유행이 동일한 의미를 갖는 건 아니었다. 뉴욕 걸이나 할리우드 배우들과 경성의 모던 걸이 입은 패션은 동일해도, 그네들 주변의 풍경은 근대적인 빌딩 숲과 초가집만큼 차이가 났다. 경성 모던 걸의 유행은 이렇게 근대와 전근대의 아이러니를 내포하고 있었다(신명직, 2003: 136).

모던 걸만큼 사회적 논란이 되지는 않았지만 모던 보이들도 있었다. 시인 이상은 당시 가장 대표적인 모던 보이로 여겨졌다. 모던 보이들은 대체로 부르주아 자식이거나 교육받은 룸펜 부르주아들이었다. 이들은 '뻐스터 키-톤'(버스터 키튼)Buster Keaton의 모자, '하롤드 로이드'(해럴드 로이드)Harold Lloyd의 뿔테 안경, '빠렌티노'(루돌프 발렌티노)Rudolph Valentino의 수염 등 할리우드 스타들의 스타일을 흉내 냈다(주창윤, 2015: 50에서 재인용).

조선의 모던 걸, 모던 보이들에게 아름다움의 척도는 서구에 있었다. 1920년대 말, 1930년대 초 화장품 광고를 보면 '미백美白'이란 표현이 많이 나온다. 하얀 피부의 백색 미인은 이미 그 시절부터 가장 아름다운 동경의 대상이었다. 백인은 아름다움의 상징이었고 흑인은 추함의 상징이었다(신명직, 2003: 164).

모던 걸과 모던 보이는 서구적 근대성을 적극적으로 수용하면서 일본의 식민 지배에 대해서는 대체로 순응했다. 이들은 근대적 대중문화를 가장 능동적으로 소비했던 집단이다. 모던 세대는 1920년대 후반부터 본격적으로 시작된 영화, 대중가요, 라디오방송, 대중잡지 등 근대적인 미디어 문화 상품을 가장 앞서서 수용함으로써 근대적 대중문화가 확산하는 데 큰 역할을 했다. 이들은 공적인 문제나 계몽적 의식보다 개인의 욕망과 충족에 더 많은 관심을 기울이며 문화 소비를 통해 정체성을 드러낸 첫 세대였다. 수적으로 많지는 않았지만 그들의 문화는 동시대의 젊은 세대 전반에 큰 영향을 미쳤고, 한국의 대중문화가 식민지적 근대성의 틀 안에서 빠르게 성장하는 동력이 되었다.

모던 세대의 등장이 갖는 의미는 단지 대중문화 소비의 확산이라는 차원에 그치지 않는다. 그것은 사회를 지배하는 가치관·윤리관의 전반적인 변화를 상징하는 것이기도 했다. 모던 걸과 모던 보이들이 추구하는 새로운 가치관 가운데 시대적으로 중요한 영향을 미친 것이 자유연애 사상이다. 부모가 일방적으로 정해주는 배우자가 아니라 본인이 원하고 사랑하는 상대와 연애하고 결혼해야 한다는 주장은 젊은 세대의 열광적인 호응을 얻었다. 자유결혼, 자유연애의 사상은 19세기 말부터 등장했지만 새로운 세대가 문화 시장의 주체로 전면화한 1920년대에 폭발적으로 확산되었다. '연애'라는 단어 자체가 이 시기부터 남녀 간의 사랑을 의미하는 용어로 굳혀졌고, 1920년대부터 자유연애를 주제로 삼은 소설이 쏟아져 나왔다. 1920년대 전반까지 발표된 근대소설 가운데 가장 흔히 발견되는 서사의 유형은 ① 조혼한 청년이 ② 자신의 진보한 사상을 이해하는 이성과 만나 ③ 사랑에 빠지고 ④ 조혼한 아내와의 이혼을 요구하면서 ⑤ 반대하는 부모와 투쟁하는 이야기다(김지영, 2016: 110~111). 사랑에 대한 집착과 열정은 당대 사회의 강력한 인습과

부딪힐 수밖에 없었고 그 결과는 비극으로 치닫는 경우가 많았다. 소설 속의 숱한 인물이 사랑 때문에 죽음을 택했고 이는 단지 소설 속에서만 그치지 않았다. 이루지 못할 사랑을 비관해 스스로 목숨을 끊는 커플이 현실에서도 속출했다. 김우진과 윤심덕 커플의 정사情死나 김봉자·노병운 커플의 자살(이 두 사건에 관해서는 뒤에 상술한다)은 매스컴에 대서특필되며 온 세상을 시끄럽게 만들었고 많은 모방 자살의 사례를 낳았다. (자유)연애는 대중문화의 가장 중요한 소재가 되었다.

영화의 등장과 수용

활동사진에서 영화로, 거리에서 극장으로

영화는 근대의 길목에 들어선 한국인들이 만난 가장 강력한 근대의 산물이었다. 그것은 서구의 발달된 기술 문명의 경이를 시각적으로 구체화해 보여준 것이었다. 한국에서 최초로 영화가 상영된 시기에 대해서는 1897~1899년 사이 각기 다른 시점을 주장하는 몇 가지 증언이 있지만, 일반 대중에게 영화가 소개된 것은 1903년경이라고 보는 것이 일반적이다. 이는 ≪황성신문≫ 1903년 6월 23일 자에 실린 광고에 근거를 둔다. 동대문 한성전기회사 기계 창고에서 일요일과 비 오는 날을 제외하고 매일 저녁 8시에서 10시 사이에 국내 및 여러 나라의 뛰어난 경치를 찍은 활동사진을 보여주는 데 입장료가 10전이라는 내용이다 (정종화, 2008: 17). 당시 10전은 설렁탕 한 그릇 값이었는데 매일 밤 관람객이 몰려들 만큼 인기였다고 한다. 1906년 4월 30일 자 ≪황성신문≫ 에는, 영미연초회사가 발매한 빈 담뱃갑 스무 개를 가져오면 활동사진을 무료로 보여준다는 광고도 실렸다. 담배회사가 판촉용으로 활동사

진을 보여준 것이다. 이 무렵이면 대도시의 일부 계층에게는 영화가 제법 일상적인 볼거리가 되었다는 얘기다.

1900년대 후반에는 연극, 판소리 등 전통 연희와 함께 영화도 상영하는 극장이 여기저기 생겨나기 시작했고, 1910년대에는 일본 자본의 주도하에 경성고등연예관(1910년), 대정관(1912년), 황금관(1913년) 등 상설 영화관들도 생겨났다(정종화, 2008: 21). 그러니까 1910년대 초 신파극과 전통 연희 중심이던 연예계에 영화가 중요한 흥행 종목으로 부상했고 일본 상업자본이 극장 산업을 주도하는 가운데 조선인 관객을 위한 조선인 전용 상설영화관이 생겨난 것이다. 1918년 연극 전용이던 단성사가 조선인 전용 상설영화관으로 개축되면서 조선의 극장은, '대정제1관', '대정제2관'(조선인 전용), '황금관', '세계관' 등 일본계 극장, 그리고 조선인을 대상으로 한 본격 상설영화관으로 1912년 종로 통에 세워진 '우미관', 1918년 당대의 흥행사 박승필이 상설영화관으로 운영을 시작한 '단성사', 1922년 설립된 '조선극장' 등 조선계 극장으로 양분된다(유선영, 2004: 16; 정종화, 2008: 23). 영화관 수는 지속적으로 늘었다. 1915년에 15~16관 정도, 1925년에 27관, 1935년에 90여 관으로 늘어났다. 물론 영화가 극장을 통해서만 상영된 건 아니다. 총독부가 주관하는 뉴스 실사actualities 및 위생 영화, 일본계 기업들의 홍보를 위한 무료 상영회, 신문사·잡지사·기독청년회 등 사회단체, 병원, 교회 등이 주관한 이동 영사 및 순회 영사야말로 극장은 물론 별다른 유흥 시설이 없는 지방과 농어촌의 대중이 영화를 경험하는 기회가 되었다(유선영, 2004: 16).

1900년대에서 1910년대까지 영화는 대체로 기생의 가무나 음악 연주, 마술, 만담, 곡예, 환등 등 다른 연희 양식들과 함께 상영되었다. 상설영화관도 다르지 않았다. 영화 편수도 많지 않았고 영화 자체도 짧았던 까닭에 영화만으로 유료 관객을 모으기는 어려웠기 때문이다. 수입

상영된 영화는 대부분 코미디, 유흥물, 기차 추격전, 탐정과 도적의 결투, 쫓고 쫓기는 코믹액션극 등 영화 문법에 대한 별다른 경험과 지식이 없어도 즐길 수 있는 것들이었다. 극장에는 늘 임검 순사가 감시와 억압의 시선으로 관객들을 주시하고 있었지만 관객들에게 극장은 유희와 해학의 공간이었다.

1920년대부터 장편 드라마 영화가 본격적으로 수입 상영된다. 1923년 무렵 처음으로 장편영화, 그중에서도 할리우드 로맨스물과 멜로드라마가 수입되면서 기존의 희활극류의 활동사진과 구별되는 장편영화 혹은 문예극의 시대가 본격적으로 시작되었다(유선영, 2013: 119). 자연스럽게 관객층도 변화했다. ≪동아일보≫ 1930년 4월 6일 자 특집 기사를 보면, "과거 10년 전만 해도 활극을 좋아하는 유치한 학생들이 주 고객이었으나 그 이후 영화예술에 관심을 가진 상당한 교양을 받은 중등 이상의 학생과 일반 신진계급으로 영화팬들이 바뀌었다"라고 언급하고 있다(유선영, 2004: 41).

1922년 경기도 경찰부에서 조사한 경기도 내 활동사진 흥행 일수는 2566일, 관객 수는 96만 1532인이다. 한편 연극장은 1478일에, 관객 수는 47만 4849인이다(유선영, 2009: 72). 1920년대 초 영화 관객이 통속 공연물과 신파극 등을 공연하던 연극장 관객의 두 배에 이른다. 당시 경성 지역을 포함한 경기도 인구가 전체 인구의 10% 수준인 200만 명 정도였다고 추정한다면, 대략 절반의 인구가 연 1회 영화를 관람했다는 계산이 나온다. 대부분의 극장이 경성 지역을 중심으로 형성되었음을 감안하면 이 무렵 이미 영화가 경성을 비롯한 도시인의 근대적 일상의 한 축을 형성하고 있음을 짐작할 수 있다. 1924년에는 비행기를 동원해 영화 〈엘리자베스 여왕Queen Elisabeth〉(프랑스, 1916년) 홍보 전단지 2만 매를 공중 살포하는 광고 비행이 실시되었고, 극장별로 영화 포스터를 붙인 자동

차에 악대원들을 태우고 시가지를 돌며 선전 활동을 벌이는 장면이 일상화되었다. 1922년에는 조선 최초의 3층짜리 현대식 극장인 조선극장이 개관했다. 1920년대 초에 영화는 통속적 버라이어티쇼에서 분리되어 독자적인 문화 상품으로서 위상을 갖게 된다(유선영, 2009: 72~73).

연쇄극에서 무성영화로

활동사진이 처음 소개된 후 20여 년 만에 영화는 대중적인 문화로 빠르게 성장했다. 하지만 당시 국내에서 상영된 영화는 전부 일본과 미국 그리고 프랑스, 이탈리아 등 유럽의 것이었다. 1910년부터 1923년경까지 조선에 소개된 영화는 모두 2604편이고 그 가운데 탐정활극이 총 644편에 달했다(정재왈, 1996: 24~27). 1923년 무렵부터 한국 영화 제작이 시작되면서 영화 관객이 더욱 늘고 영화 산업이 성장했다. 이 무렵부터 활동사진 대신 영화라는 용어가 자리 잡기 시작했다. 한국인이 제작한 영화는 상대적으로 소수에 지나지 않았다. 흔히 일제강점기 영화라고 하면 한국인이 제작한 몇몇 영화들이 떠오르지만 사실 그 시절 대중이 즐긴 대부분의 영화는 외국, 특히 미국의 영화들이었다.

한국인의 손으로 제작한 최초의 영화는 1919년 10월 27일 단성사에서 개봉된 연쇄극 〈의리적 구토義理的仇討〉로 알려져 있다. 연쇄극kino drama이란 일부 장면을 영화로 찍어 무대 위의 스크린에 상영하면서 연극과 결합한 형태의 무대극이다. 무대에서 배우들이 연기하다 사라지면 옥양목 스크린이 내려와 자동차 추격 신을 영상으로 상연하고 다시 스크린이 걷히면 배우들이 등장해 활극을 벌이는 식이었다. 〈의리적 구토〉에서 약 1000피트가량의 필름이 처음 공개되었다. 단성사 주인인 박승필이 5000원을 출자해 제작했고 극단 신극좌를 이끌던 김도산이 연출과 각본, 남자 주연을, 여장 배우로 유명한 김영환이 계모 역을

맡았다.

한국 최초의 극영화는 1923년 4월 9일 서울 경성호텔에서 첫 상영된 〈월하의 맹서〉로 알려져 있다. 윤백남이 각본과 감독을 맡았고, 그가 이끌던 민중극단 단원 이월화, 권일청, 문수일, 송해천 등이 출연했다 (정종화, 2008: 28). 당시까지도 남자 배우들이 여자 배역을 맡는 게 일반적이었기에 여주인공 이월화는 관객들의 열광적 호응을 얻으며 최초의 스타 여배우가 되었다. 〈월하의 맹서〉는 조선에서 제작된 최초의 극영화였지만 조선총독부가 저축을 장려할 목적으로 제작한 관제 영화였다. 일제는 식민정책을 홍보하고 조선인을 계몽하는 수단으로 관제 영화를 제작했다. 방역, 위생, 납세 등을 주제로 한 계몽 영화는 전근대적이고 미개한 조선과 근대적인 식민정책이라는 대립 구도를 통해 조선에 대한 탄압과 식민 지배를 정당화하는 식민지 근대화 프로젝트의 일환이었다(정종화, 2008: 28). 〈월하의 맹서〉에 출연한 이월화는 〈해의 비곡〉(왕필렬 감독, 1924년), 〈뿔빠진 황소〉(김태진 감독, 1927년), 〈지나가의 비밀〉(유장안 감독, 1928년) 등에 출연하며 명성을 떨쳤지만 숱한 염문과 스캔들에 휘말리다 1933년 29세의 나이에 심장마비로 사망했다.

1924년에는 일본인 하야카와 고슈早川孤舟가 제작하고 감독한 최초의 상업 영화 〈춘향전〉이 개봉해 성공을 거둔다. 이에 자극받은 단성사의 박승필이 〈장화홍련전〉(박정현 감독)을 제작하는데 〈장화홍련전〉은 한국인의 자본으로 제작된 최초의 장편 극영화로 1만 3000명의 관객을 동원해 상설영화관이 만들어진 이후 최고의 흥행작이 되었다(김소영·백해린·임대근, 2018: 19). 본격적인 상업 영화의 시대가 열린 것이다.

조선 최초의 영화사는 일본인이 출자하여 1924년 7월 부산에 설립한 조선키네마주식회사다. 1925년부터는 조선인 영화사들이 속속 출범했다. 윤백남, 이경손, 나운규 등이 함께 설립한 윤백남프로덕션은 "조선

사람의 손으로 순 조선영화의 제작"이라는 슬로건을 내걸고 〈심청전〉, 〈개척자〉 등 민족주의 의식을 드러낸 작품들을 제작했다. 〈심청전〉은 흥행에 실패했지만 심봉사 역의 나운규란 배우를 세상에 알렸다. 조선 영화계는 1923년에 3편, 1924년 4편, 1925년 8편, 1926년 7편, 1927년 14편으로 제작 편수를 늘려갔다(정종화, 2008: 35~37).

무성영화 시대, 영화를 통한 유희와 해학의 경험에서 중요한 요소는 변사의 존재다. 조선에서 변사라는 직업은 1910년 전후에 생겨났다. 변사의 해설은 외국영화의 낯선 서양 이미지들이 가진 생경함을 없애고 친숙한 문화적 코드로 받아들이게 하는 매개 역할을 했다. 서상호, 김덕경, 김영환, 리한경 등의 변사가 유명했는데 이 시대에 변사의 역할은 절대적이었다. 같은 영화라도 변사의 해설에 따라 전혀 다른 텍스트가 되었다. 변사에 따라서는 멋대로 내용을 비틀고 생략하거나 진지한 장면에서 농담을 터뜨리거나 자기도취에 빠지거나 부적절한 언어로 관객을 희롱하는 경우도 많아 비판을 받기도 했다(유선영, 2004: 33~35).

영화의 흥행은 거의 전적으로 변사의 입담에 달려 있다 해도 과언이 아니었다. 변사는 단순한 해설자가 아니라 관객의 열광을 이끌어내고 감정을 쥐락펴락하는 스타였다. 일부 인기 변사는 직접 영화에 출연하기도 하고 각본을 쓰기도 했으며 영화 해설 음반을 제작하기도 했다. 보통 변사들은 70~80원 정도의 월급을 받았는데, 당시 일류 배우가 40~50원 정도의 월급을 받았고 고급 관리들의 월급이 30~40원 정도였으니 변사가 얼마나 높은 대우를 받았는지 알 수 있다(정종화, 2008: 38).

1920년대 중반부터 수년간은 무성영화의 전성시대였다. 신파조의 상업 영화들이 많았지만 민족주의적 성향의 영화도 적지 않았다. 그중에서도 1926년 10월 1일 단성사에서 개봉한 나운규의 〈아리랑〉은 조선 영화의 수준을 알리고 대중의 관심과 열광을 모은 대표작이다. 당시

나운규는 '조선 영화는 따분하다'는 세간의 평을 뛰어넘어 '졸리고 하품 나지 않는' 영화를 만들리라 다짐했다고 한다. 〈아리랑〉은 800여 명의 엑스트라를 등장시키며 서양의 대작 영화 못지않은 스케일과 감각을 보여주었고 저항적 민족의식까지 담아내 관객의 열띤 호응을 얻었다. 지나치게 많은 인파가 몰려 단성사 문짝이 부서지고 극장 앞에 기마경찰이 투입되기도 했다(조재휘, 2019.3.16). 이 영화로 나운규는 일약 조선 최고의 스타가 되었다. 〈아리랑〉은 현재 필름이 남아 있지 않고 대강의 스토리만 전하는데 한국영상자료원의 한국영화데이터베이스KMDb가 요약하고 있는 줄거리는 다음과 같다.

> 어느 마을에 광인 영진이 그의 부친, 여동생 영희와 함께 살고 있다. 어느 날 영진의 친구 현구가 찾아와서 영진이가 폐인이 된 것을 가슴 아파하면서 어느덧 영희와 사랑하는 사이가 된다. 한편 그 마을 악덕지주의 청지기인 오기호는 영희에게 연정을 품고 있던 중 마을 잔칫날 마을 사람들이 모두 동리마당에 모여 있는 사이를 틈타서 영희를 겁탈하려 한다. 때마침 현구가 나타나 오기호와 싸우던 끝에 영진이 휘두르는 낫에 오기호가 쓰러지고, 피를 본 충격에 영진은 제정신을 되찾으나 이미 살인범이 된 영진은 쇠고랑을 차고 일본순사에게 끌려 아리랑 고개를 넘어간다(KMDb, 2020).

주인공 영진은 전문학교를 다니던 엘리트인데 중도에 분명치 않은 이유로 퇴학당하고 실성한 것으로 설정되어 있다. 당시 변사들은 임석 경관이 자리에 없을 때는 "영진은 젊은 학생으로서 3·1운동 때 모진 고문을 받고 정신이상으로 낙향했다"라고 해설했지만, 경관이 있을 경우엔 독립운동 이야기를 빼고 해설했다(한국예술연구소, 2002: 30). 독립운동 얘기를 하지 않더라도 제정신을 잃고 실성한 엘리트 지식인이 누이동

생을 겁탈하는 지주의 마름을 도끼로 살해한다는 내용은 다분히 당대 식민지 현실에 대한 은유로 읽힌다.

무성영화라고 하지만 관객이 아무 소리도 없이 화면만을 본 것은 아니다. 일단 변사의 해설이 있었고 극장마다 악단이 있어 화면에 맞추어 음악을 연주했다. 변사가 노래 부르면 관객도 따라 불렀다. 말하자면 무성영화 시대의 영화 상영은 변사의 공연과 악단의 연주가 함께 하는 일종의 버라이어티쇼라 해도 과언이 아니었다. 〈아리랑〉에서 악당 오기호를 살해하고 제정신이 든 영진이 포승줄에 묶여 끌려가며 마을 사람들에게 하는 마지막 대사를 변사는 이렇게 읊었다. 물론 변사에 따라, 상황에 따라 조금씩 달랐을 것이다.

> 여러분은 웃음으로 나를 보내주십시오. 여러분이 우시는 걸 보면, 나는 참으로 견딜 수가 없습니다. 이 몸이 이 강산 삼천리에 태어났기 때문에 미치었으며 사람을 죽였습니다. 여러분! 그러면 내가 일상 불렀다는 그 노래를 부르며 나를 보내주십시오(이화진, 2016: 53에서 재인용).

변사의 해설은 관객의 감정을 자극했고 변사가 「아리랑」을 선창하면 많은 관객이 눈물을 흘리며 함께 불렀다. 〈아리랑〉의 마지막 장면에서 불렸던 주제곡 「아리랑」은 잘 알려진 「본조 아리랑」 그 노래다. 〈아리랑〉이 전국의 극장뿐 아니라 극장이 없는 곳까지 출장 상영될 정도로 대단한 흥행을 기록한 만큼 이 노래도 전국적인 유행가가 되었다. 영화 주제가로 대중적 인기를 얻은 최초의 사례다. 〈아리랑〉은 많은 조선인 대중이 활동사진, 즉 영화라는 미디어에 대해 인식하게 된 계기가 되었다.

1930년대가 되면 조선 영화계는 1932, 1933, 1934년 매년 두 편만이

제작되는 침체기를 맞지만 나운규의 뒤를 잇는 이규환 감독이 걸작 〈임자없는 나룻배〉(1932년)를 제작해 평자들의 극찬과 관객들의 호응을 얻는다. 역시 필름이 남아 있지 않은 이 영화의 줄거리는 다음과 같다.

주인공 수삼은 살길이 막막하자 고향을 떠나 서울로 온다. 잡일로 근근이 생활하나 이곳의 생활도 막막하기는 마찬가지였다. 아내의 난산을 보다 못한 수삼은 도둑질을 하다 감옥에 들어간다. 출감해 보니 부인은 개가해서 딸만 남아 있다. 수삼은 딸과 낙향하여 나룻배 사공으로 연명한다. 그러던 중 일본이 철도를 부설하는데 근대화를 표방하고 있지만 전국의 물자 수탈을 목적으로 한 것이다. 이에 수삼의 나룻배는 무용지물이 될 처지에 놓인다. 또한 일인 십장은 딸에 눈독을 들여 겁탈을 하려 한다. 딸이 반항하다 집 안에 불이 붙는다. 수삼이 도끼를 들고 뛰어 들어가자 일인이 도망을 한다. 철로에서 추격을 하는데 먼 데서 기차가 다가온다. 수삼은 일인을 도끼로 내리쳐 강으로 떨어뜨린다. 영화는 그가 미친 듯이 웃는 장면으로 끝이 난다(한국예술연구소, 2002: 32).

영화 속에서 철도와 철교로 상징되는 일제의 식민지 근대화 과정은 조선 민중을 곤궁으로 몰아넣는 위협이 된다. 여기서도 〈아리랑〉과 유사하게 겁탈과 살인이라는 모티프가 등장한다. 약자에 대한 강자의 착취와 수탈을 여성에 대한 폭력으로 상징화하는 것은 영화, 연극, 문학 등 다양한 장르에서 되풀이되어 나타난다. 영화를 당대에 직접 경험해 보지 못한 상황에서 조심스럽게 말할 수밖에 없지만 약자를 괴롭히는 악인을 낫으로 응징하는 장면은 일본이라는 식민 권력에 대한 상징적 저항의 의미로 읽힌다. 〈아리랑〉과 〈임자없는 나룻배〉가 일제강점기 민족주의 영화 혹은 저항적 리얼리즘 영화를 대표하는 작품으로 여겨

지는 까닭이다. 〈임자없는 나룻배〉는 〈아리랑〉 이후 최고의 스타로 부
상한 나운규가 주연을 맡았고 식민지 시대 최고의 여배우가 된 문예봉
이 주인공의 딸 역을 맡아 데뷔한 작품이기도 하다.

나운규, 이규환, 이경손, 이구영, 윤봉춘 등이 무성영화 시대를 이끈
대표적인 감독들이다. 이들 외에 영화를 통해 제국주의 식민 지배에 맞
서고자 했던 카프KAPF 영화 운동도 있었다. 카프는 "영화는 노동자의
계급의식을 심화시킬 수 있으며, 모든 농민과 국민의 비프롤레타리아
적 계층의 정치적 교화의 위대한 무기라야만 할 것이다"라고 선언했다
(김소영·백해린·임대근, 2018: 29). 김유영, 서광제, 임화, 박영호, 조경희 등
이 주축이 된 카프 영화 운동은 탄압과 검열 속에서도 계급운동의 관점
에서 5편의 영화(김유영의 1928년 작 〈유랑〉, 1929년 작 〈혼가〉, 1931년 작 〈화
륜〉, 강호의 1929년 작 〈암로〉, 1931년 작 〈지하촌〉)를 제작하지만, 제작 기반
도 미약했고 작품성도 높지 않아 대중의 주목을 받는 데 실패했다(정종
화, 2008: 52~53). 카프는 외부의 탄압과 조직 내부의 갈등이 심화되면서
1934년 해산했다.

영화관을 찾는 관객은 점점 늘어났다. 대부분의 관객이 찾은 영화는
수입 영화, 특히 미국 영화였다. 일본 영화는 인기가 없었다. 한국 영화
는 조선 대중의 영화 수요를 감당할 만큼 많이 제작되지도 못했고 일부
를 제외하면 흥행에 성공한 작품도 많지 않았다. 1919년 〈의리적 구
토〉 이후 8·15해방기까지 26년간 제작된 한국 영화는 모두 140편 정도
이고, 영화사는 총 59개가 활동했으나 평균 5.1개월로 단명했다. 평균
적으로 한 해에 5.4편 정도 제작된 셈이다(유선영, 2007: 247).

영화 관객 수는 〈아리랑〉이 개봉하던 1926년 하반기부터 급증했다.
조선총독부 경무국 도서과의 통계에 따르면, 1926년 한 해 동안 경기도
의 상설영화관을 찾은 관객은 141만 2466명인데 그중 1월부터 6월까지의

관객 수는 64만 9468명인 데 반해, 7월부터 12월 사이에는 76만 2998명이었다(이화진, 2016: 45). 이후 영화 관객 수는 전국적으로 빠르게 늘어나 1927년 260만 명, 1928년 390만 명, 1929년 40만 명(이 숫자는 아마도 오자로 보인다. 그해에만 그렇게 갑자기 관객 수가 줄 이유가 없기 때문이다. 하지만 원전을 확인하지 못해 그대로 옮긴다), 1930년 510만 명, 1931년 530만 명, 1932년 570만 명, 1934년 650만 명, 1935년 880만 명이 되었다. 당시 총인구가 2400만 명이었으니 산술적으로만 보면 1935년의 경우 인구의 3분의 1이 극장을 찾은 셈이다(강옥희, 2006: 46에서 재인용). 하지만 당시 극장 관객 수는 일본인과 조선인을 합한 수치이고 그중에는 일본인 관객 수가 훨씬 많았다. 1932년 조선의 각 도별 유료 영화 관람 인원 총계를 보면 일본인 관객 수가 320만 9909명, 조선인 관객 수가 272만 5454명이다. 또 지역별로도 격차가 적지 않아서 관객 가운데 39.4%가 경성을 포함한 경기도에 집중되어 있다. 경성에 사는 일본인 1명이 1년 동안 극장에 출입한 횟수는 8회 정도이지만, 경성에 사는 조선인은 3명 중 2명이 1년에 1회 정도 극장에 갔고, 강원도의 경우 1년간 극장을 찾은 조선인은 111명당 1명꼴이었다(이화진, 2016: 106~108). 영화 시장이 빠르게 성장하고 있었다고 하지만 여전히 영화의 주관객은 경성을 중심으로 한 도시의 일부 유한 계층과 지식 계층이었다.

발성영화

'말하는 활동사진', 즉 발성영화는 1926년 2월경부터 조금씩 일반 공개되었지만 대부분 짧막한 실사 필름이었고 실제 극장에서 이 필름의 사운드가 어떻게 재생되었는지에 대해서는 알려진 바 없다. 경성의 대표적인 조선인 상설영화관 단성사와 조선극장이 발성영화 상영을 시작한 것은 1930년 1월이다(이화진, 2016: 68~69). 발성영화를 상영하려면 비

싼 설비가 필요했기 때문에 발성영화 상영관이 늘어나고 대중의 영화 경험이 무성영화에서 발성영화로 전환하는 데는 적지 않은 시간이 걸렸다. 이 과도기에는 무성영화와 발성영화가 동시에 제작되거나 수입되었다. 초창기에 개봉한 발성영화들은 대사는 적고 음향과 음악에만 주로 사운드를 입힌 수준이었지만, 영화를 보며 직접 화면에서 나오는 배우의 목소리를 듣고 현장감 있는 음향과 음악을 들을 수 있는 건 대단히 새롭고 매혹적인 경험이었다.

한국인이 제작한 최초의 발성영화는 1935년 10월 4일 개봉된 〈춘향전〉(이명우 감독, 1935년)이다. 발성영화로서의 기술적 수준이 높지 않았고 영화의 작품성도 좋은 평가를 받지 못했지만 입장료가 보통 영화의 두 배나 되었음에도 관객은 초만원을 이루었다. 〈춘향전〉의 성공에 힘입어 〈홍길동전〉(이명우 감독, 1936년), 〈미몽〉(양주남 감독, 1936년), 〈아리랑 3편〉(나운규 감독, 1936년) 등 발성영화가 속속 제작된다. 발성영화 제작은 사운드 설비와 녹음 스튜디오 등이 필요했고 자연스럽게 영화제작비가 높아지면서 영화제작이 기업화되기 시작했다. 1937, 1938년 무렵에는 조선영화협회와 고려영화협회라는 양대 메이저 영화사가 등장하면서 스튜디오 시대의 주축이 되었다(이화진, 2016: 31).

당시 제작된 한국 발성영화가 모두 흥행에 성공했던 건 아니다. 녹음 기술이 미흡했고 무성영화에 익숙한 배우들이 발성영화에 걸맞은 연기를 보여주지 못하는 경우가 많았다. 이미 외국의 발성영화에 익숙해진 관객들에게 조선의 발성영화가 성에 차기는 쉽지 않았고 관객들은 최초의 발성영화 〈춘향전〉처럼 관대하게 봐주지 않았다. 나운규가 감독하고 주연을 맡은 발성영화 〈아리랑 3편〉은 그를 스타로 만들어준 1926년 작 〈아리랑〉의 두 번째 후속작이었지만 졸렬한 대사와 부자연스러운 연기란 혹평(이화진, 2016: 135에서 재인용)과 함께 관객과 평단의 외면을

받았다. 나운규는 1937년 〈오몽녀〉를 만들어 호평을 받았지만 1937년 8월 9일 별세했다.

양주남 감독의 〈미몽〉은 현재 필름이 남아 있는 가장 오래된 발성영화다. 이 영화에서 감독은 처음으로 동시녹음을 시도했고 영화 속에는 근대도시의 다양한 소음들이 담겨 있다. 하지만 이 영화의 놀라움은 음향이나 기술이 아니라 스토리에 있다. 주인공 애순은 허영이 심하고 가정을 돌보지 않는 주부다. 남편이 타박을 하면 매섭게 쏘아붙이고 '데파토'(백화점)에 가서 쇼핑을 하는 여자다. 남편과 딸을 버리고 집을 나온 애순은 정부와 함께 호텔에서 지낸다. 그런데 돈 많은 부자인 줄 알았던 정부가 사실은 강도 행각을 벌이는 범죄자란 사실을 알고 경찰에 신고한다. 애순은 또다시 무용가에게 반하고 그를 만나기 위해 택시를 타고 기차역으로 가다가 마침 길을 건너던 딸 정희를 치게 된다. 영화는 병실에 누운 딸 정희를 돌보던 애순이 죄책감에 약을 먹고 자살하는 것으로 끝난다. 애순은 가부장 사회에서 거리낌 없이 소비와 자유연애를 실천하는 욕망의 주체다. 하지만 1930년대 식민지 조선에서 여성이 자유로운 욕망의 주체가 되기란 불가능했고 애순은 자살이라는 방식으로 '응징'당한다. 실소가 나올 만큼 비약도 심하고 개연성 없는 스토리지만 자본주의적 소비문화가 확산되는 식민지 근대화 과정에서 당대 여성들이 경험한 혼란스러운 욕망과 정체성, 그에 대한 사회의 시선을 보여준 작품으로 평가된다.

발성영화가 확산되던 1930년대 후반은 영화가 도시 대중의 대표 오락으로 자리 잡아가는 시기이기도 했다. 영화 시장이 성장하는 과정에서 대중이 가장 좋아한 건 미국 영화였다. 할리우드 영화는 근대 문명의 교과서이자 나침반이었다. 내내 심각한 유럽 영화보다 재미있고 일본 영화와는 비교가 안 되게 수준 높은 영화라는 인식이 지배적이었다.

B급 액션영화, 서부극, 문학작품을 영화화한 드라마, 로맨스물, 채플린의 코미디, 갱영화 등 다양한 장르의 할리우드 영화들이 수입되어 인기를 끌었다. 1937년 중일전쟁 발발과 함께 외화 수입이 금지되지만 미국 영화의 인기는 식지 않았다. 1937년 1월 잡지 ≪조광≫에 실린 글은 당시 조선의 대중에게 미국 영화가 어떤 의미였는지를 보여준다(유선영, 2007: 254~256).

외국영화가 수입금지를 당하였다. 외국영화가 전시체제의 경제와 큰 관계가 있다고 꺼내는 것이 합당하지만 그보다 일찍이 영화는 이 땅의 인간들에게 이미 그 중독성을 뿌리박은 지 오랜 까닭에 영화수입금지는 실로 다수한 백성들을 실망케 하였다. 왜냐하면 그들은 '영화 없는 세월이란 이 무슨 고적(孤寂)이냐'를 절규하는 사람들인 까닭이다. 물론 이들이 영화라는 것은 외국영화가 대부분이요 국산영화는 그리 대단치 않은 모양이다. … 영화의 매력은 값싸고 화려하고 재미있는 오락이기 때문이다. 50전 혹은 30~40전으로 3시간 동안 여배우의 교태와 소름끼치는 자극과 노래, 음악, 춤을 싫도록 보고 게다가 '서양 원판(原板) 예술'을 풍부하게 감상할 수 있는 때문이다. … 영화가 위대한 예술인 것은 톨스토이의 『부활』보다도 프레데릭 마치의 〈부활〉 … 셰익스피어를 모르고 로망롤랑을 모르는 대신에 크라크 게이블을 알고 로버트 텔러를 알면 그만이다. … (셰익스피어니 하는) 그런 이름을 주워댄대야 끽다점(다방)이나 … 현대의 사교장인 빠에서 통용되지 않는다. 셜리 템플의 1주일 수입이 얼마니 게이블식 구두가 어떤 뽐새냐 존 크로포드는 몇 번째 결혼을 한다느니가 차라리 환영을 받는다(유선영, 2007: 255에서 재인용).

당시 영화의 관객층은 중·고등 및 사범대·전문대의 남녀 학생, 지식

인, 중상층 부녀자 등이 주류였는데 이들에게 할리우드 영화는 일상적인 대화와 사교의 핵심 주제가 되고 있었다.

발성영화 시대가 열리면서 변사들은 직업적 위기를 맞았다. 하지만 변사보다 먼저 일자리를 잃은 건 무성영화 상영 시 극장에서 배경음악을 라이브로 연주하던 악사들이었다. 외국산 발성영화는 일본어 자막판으로 상영되었는데 이를 능숙하게 읽을 수 있는 조선인 관객들은 많지 않았고 따라서 여전히 변사의 역할이 필요했다. 반면 토키 사운드로 흘러나오는 영화음악이 악사들의 연주를 쉽게 대체할 수 있었던 까닭에 발성영화를 상영하는 극장들이 전속 악사들을 해고하기 시작했다. 물론 변사들도 오래 버티지는 못했다. 일본어를 능숙하게 읽을 줄 아는 엘리트층 입장에서 영화의 음향과 대사에 더해 변사의 해설까지 떠들썩하게 들리는 상황은 결코 즐겁지 않았다. 여배우의 아름다운 목소리를 변사의 거친 남자 목소리가 뒤덮어 재미를 반감시킨다는 불만도 터져 나왔다. 발성영화가 늘어갈수록 변사에 대한 불만이 제기되는 경우가 많아졌고 결국 변사의 시대도 저물어갔다. 1938년 여름 광주의 변사 서규성이 생활고를 비관해 자살하고 곧이어 조선 최고의 변사로 유명하던 경성의 서상호가 자살하는 사건이 벌어진 건 그런 상황을 상징적으로 보여준다(이화진, 2016: 92).

대중가요 시대의 개막

일본 창가의 유입과 음반 산업의 형성

상업적으로 생산·소비되는 근대 대중음악의 역사는 음반, 즉 축음기(유성기라고도 부르며 이 책에서는 두 용어를 혼용하고 있다)라는 미디어와 함께

시작된다. 한국에 축음기와 음반이 소개된 건 19세기 말로 추정된다. 하지만 이때의 음반은 우리가 아는 원반형이 아니라 원통형이었다. 원반형 음반이 상업적으로 생산되고 유통된 것은 1907년경부터다. 미국의 콜럼비아 회사가 1907년, 빅타 회사가 1908년, 그리고 일본의 '주식회사 일본축음기상회'(이하 '일축')가 1911년부터 한국에서 영업을 시작했다. 특히 일축의 등장과 함께 한국의 음반 시장은 일본 자본이 주도하게 된다. 일축은 1928년에 콜럼비아 회사와 합작해 일본콜럼비아축음기주식회사를 설립했고 1929년부터 콜럼비아 회사의 상표로 한국어 음반을 발매해 1943년까지 한국에서 가장 많은 음반을 발매했다(장유정·서병기, 2015: 99~100). 1925년 「이 풍진 세상」, 1926년 「사의 찬미」가 발표된 이후 1920년대 말부터 한국어 음반 생산이 본격화된다. 1928년 전기녹음 기술이 도입되면서 음질이 획기적으로 개선되었고 1930년대에는 음반 산업과 시장이 크게 성장한다. 당시 대표적인 음반 회사들이 콜럼비아, 빅타, 오케, 태평, 폴리돌, 시에론 등이었다. 이들 대부분이 미국이나 영국 등 서양 음반 자본과 일본 자본의 합작이거나 일본 자본에 근거한 회사들이다. 이 가운데 오케레코드는 한국인 이철李哲의 주도하에 콜럼비아에 이어 두 번째로 많은 음반을 출시했고, 일제강점기 한국 대중가요 시장에서 가장 큰 성공을 거둔 음반 회사로 알려져 있다.

유성기는 돈 좀 있는 사람들이나 가정에 놓고 들을 수 있던 비교적 고가의 사치품이었다. 하지만 시간이 지날수록 조금씩 가격이 상대적으로 싸졌다. 1925년의 ≪매일신보≫ 광고에 따르면, 외부나팔통식 유성기 가격이 대당 35원, 내장형이 45원, 덮개식 상자형이 80원, 탁자식 가구형이 300원이었고, 음반은 장당 1원 50전이었다(이상길, 2001: 65에서 재인용). 당시 유치원 보모나 소학교 여자 교원의 초임이 월 40원 정도였고, 간호부가 30~40원, 여자 점원 25원, 전화교환수는 일급 75전이었

으니 유성기가 비싸긴 해도 쳐다보지도 못할 정도는 아니었던 셈이다. 사적으로 소유하지 않아도 유성기를 들을 수 있는 기회는 많았다. 학교나 다방, 카페와 요릿집, 길거리의 호객꾼들을 통해서도 유성기 소리를 들을 수 있었다. 1930년대가 되면 유성기 보급이 급증하고 음반 제작도 활성화되면서 대중가요 산업과 문화가 확실히 자리를 잡는다.

처음 음반으로 제작된 음악은 주로 판소리, 잡가, 단가 등 통속적인 전통음악이었다. 서양음악은 구한말부터 서양식 학교와 군악대, 교회를 통해 조금씩 들어오고 있었다. 특히 교회의 찬송가는 서양식 음악문화가 한국에 뿌리내리는 데 큰 영향을 미쳤다. 1892년 최초의 감리교 전용 찬송가 가사집 『찬미가』가 출판된다. 『찬미가』는 번역곡 27곡의 가사만 실었는데 오선 악보가 실린 최초의 찬송가집은 1894년 언더우드가 편찬한 『찬양가』로, 117곡의 표준 찬송가와 복음성가가 들어 있다. 감리교와 장로교는 1908년에 연합 『찬송가』 가사집을, 1909년에는 267곡으로 구성된 『찬송가』 악보집을 발행했다(백욱인, 2018: 46).

1920년대에는 시중에 유행하는 노래들을 악보화한 노래 책, 즉 창가집도 여럿 발간되었다. 이 가운데 이상준이 편집한 『신유행창가』는 1929년에 나온 세 번째 판본에서 23곡의 노래를 수록하고 있다. 이 창가집의 수록곡을 보면 「장한몽가」, 「카추샤의 노래」 등 일본 노래가 9곡, 「청년경계가」(일명 희망가) 등 일본을 경유해 들어온 서양 노래가 3곡, 「심청가」(「클레멘타인」 멜로디에 가사를 붙인 곡) 등 서양 노래가 5곡, 조선 민요로 추정되는 1곡, 창작곡으로 「낙화유수」 1곡 그리고 악곡의 성격이 불분명한 곡이 2곡 등이다(김병오, 2005: 19~21). 1920년대에 걸쳐 일본 창가의 영향이 대중적으로 확산되고 있음을 보여준다.

일본 창가의 유행에 결정적 역할을 한 건 신파극이다. 신파극은 19세기 말 일본에 서양 연극 양식이 들어오면서 생겨난 새로운 연극을 지칭

한다. 메이지 시대 자유민권운동을 부르짖던 지식인들이 신파극을 공연하면서 중간에 연설을 하거나 노래를 불렀다. 이때 부르던 노래를 엔카演歌, 노래 부르던 예능인을 엔카시演歌師라 했다. 당시 엔카의 반주는 주로 일본 고유 악기인 샤미센으로 이루어졌고 가사는 주로 자유민권 사상을 담았다. 군국주의가 대세를 이루면서 신파극은 차츰 상업적 연극으로 변모했고 엔카 역시 남녀 간의 애정 풍속을 다루는 엔카艶歌로 바뀌어갔다. 1910년대부터 상업화된 일본의 신파극이 조선에 유입되면서 엔카가 함께 들어와 번안곡으로 불렸다. 이 엔카의 영향 속에서 일본식 오음계가 대중적인 노래 양식으로 자리 잡는다. 요나누키 음계라 불리기도 하는 일본식 오음계는 일본 고유의 음악이 서양음악과 만나 토착화되는 과정에서 형성된 것으로 도레미파솔라시(단조의 경우는 라시도레미파솔)의 7음 가운데 4음과 7음이 빠진 음들로 구성된다. 요나누키 장음계는 도레미솔라, 단음계는 라시도미파의 5음이다. 흔히 엔카演歌 혹은 艶歌라 불리는 일본의 대중가요가 이 음계로 되어 있다.

조선에서 가장 대표적으로 알려진 신파극이 〈장한몽〉이다. 『장한몽』은 원래 오자키 고요尾崎紅葉의 작품 『곤지키야샤金色夜叉』를 작가 조일재(조중환)가 1913년 ≪매일신보≫에 번안 연재한 소설이다. 『장한몽』의 원작인 『곤지키야샤』도 영국 작가 버사 클레이Bertha M. Clay의 『Weaker than a Woman』의 번안으로 알려졌다. 서양 것이 일본판으로 번안되고 그것이 다시 조선판으로 번안되는 것은 당시 식민지 근대성의 유입 과정을 상징적으로 보여준다(백욱인, 2018: 276~277). 『장한몽』이 신파극으로 무대에 올랐을 때 일본 신파극 〈곤지키야샤〉의 주제가가 「장한몽가」란 제목으로 번안되어 불렸다. 1916년에는 극단 예성좌가 이기세의 연출로 톨스토이의 원작 『부활』을 신파극으로 공연했고 여기서 일본 창가인 「카추샤의 노래」가 주제가로 불리며 널리 알려졌다.

1919년 3·1운동 이후에는 오늘날 '희망가'라는 제목으로 더 잘 알려져 있는 「탕자자탄가蕩子自嘆歌」가 '이 풍진風塵 세상', '이 풍진 세월' 등 다양한 이명異名으로 널리 유행했다. 이 노래는 일본을 통해 들어오긴 했으나 원곡은 제레미아 잉갈스Jeremiah Ingals가 작곡한 찬송가 「When We Arrive At Home」이다. 서양 문화가 일본식으로 해석되어 한국에 도입된 또 하나의 전형적인 사례다. 이 외에 「시들은 방초」, 「자라메라」 등 한국 대중음악사 초창기 작품으로 흔히 거론되는 노래들이 인기를 얻었다. 이들은 모두 일본에서 먼저 유행한 창가들이다. 1920년을 전후한 시기에 이미 일본 대중음악의 영향이 상당히 구체화되고 있었다.

이들 노래 가운데 가장 먼저 음반화된 것은 「이 풍진 세월」(1925년)이다. 이 노래를 부른 박채선, 이류색을 비롯해 이 시기 많은 가수들은 기생 출신이었다. 당시 가수가 천한 직업이라는 인식이 많아 여염집 출신에서 가수를 구하기 어려웠던 까닭이기도 하고 이런 유의 노래들이 주로 유흥가를 중심으로 활발하게 소비되었음을 말해주는 것이기도 하다. 일본 창가의 번안곡들이 크게 유행하고 있을 때 사회를 떠들썩하게 만든 윤심덕 정사 사건이 발생한다.

윤심덕은 1897년 평양에서 태어났다. 경기여고보를 졸업하고 보통학교 교사로 재직하다 일본으로 유학을 떠나 성악을 전공한다. 동경음악학교에서 공부하며 연극 활동에 참여하던 중 와세다대학 영문과에 유학하던 극작가 김우진을 만나 운명적인 사랑에 빠지는데 호남의 지주 아들이었던 김우진은 이미 결혼해 처자식을 둔 처지였다. 천대받는 딴따라 여성과 명문가 유부남의 사랑은 당대의 유교 질서 속에서 필연적으로 비극을 잉태할 수밖에 없었다. 귀국한 후 성악가로 활동하며 연극 무대에도 선 윤심덕은 여동생 윤성덕의 미국 유학 학비를 마련하기 위해 레코드 녹음을 한다. 1926년 일본에 가서 노래 몇 곡을 녹음한 윤

심덕은 돌아오는 배편에서 연인 김우진과 함께 현해탄에 몸을 던져 자살한다.

이 사건은 각 신문에 대서특필되면서 세간의 화제를 몰고 왔다. 특히 그녀가 죽기 전 마지막으로 녹음한 노래가 「사의 찬미」라는 사실이 알려지면서 이 노래에 대한 대중의 호기심이 증폭되었다. 음반이 팔리기 시작했고 덩달아 유성기 판매가 급증했다. 이 노래의 인기와 함께 당시까지도 부유층의 전유물로 여겨지던 유성기와 레코드에 대한 대중의 관심이 폭발적으로 늘어난 것이다. 1932년 무렵 「사의 찬미」 음반이 1만 3000여 장 팔렸다는 증언이 있고(이상길, 2001: 64에서 재인용) 1930년대 중반 이후에는 유성기가 거의 중산층의 생활필수품처럼 되었다거나 1935년 유성기 보급 대수가 30만 대에 달했다는 기록도 있다(이상길, 2001: 68에서 재인용). 정확한 수치라고 보기는 어렵겠지만, 또 그중 상당수가 일본인 소유일 것임을 감안하더라도 「사의 찬미」 이후 한국에서 대중가요 산업이 본격적으로 시작되었다고 보는 건 충분히 타당하다.

「사의 찬미」는 이오시프 이바노비치Iosif Ivanovici의 「다뉴브강의 잔물결」 곡조에 윤심덕이 직접 가사를 쓴 곡이다. 두 연인의 비극적 죽음을 암시하는 유서와도 같은 노래다. 윤심덕과 김우진의 정사 사건은 이루지 못할 사랑의 비극, 봉건적 인습과 질서로부터 벗어나고자 몸부림치는 근대인의 욕망, 시대를 앞서가는 예술인의 고뇌, 식민지 상황에서 느끼는 무력한 지식인의 절망까지 다양한 의미를 응축한 사건이었고 「사의 찬미」의 노랫말은 바로 그런 좌절과 욕망, 고뇌와 절망을 극한의 비극성으로 드러낸다.

대중가요 시대의 개막: 트로트, 신민요, 재즈송의 정립

당시에는 대중가요란 용어 대신 유행가란 말이 흔히 쓰였다. 유행가

란 유행하는 노래란 뜻이지만 음반 시장에서는 유성기 음반으로 나온 노래들 가운데 서양음악과 전통음악, 재즈송과 신민요 등을 제외한 통속적인 노래들을 의미하는 일종의 장르명처럼 사용되기도 했다. 유행가라는 말은 해방 후에도 오랫동안 일상 속에 살아남았지만 시나브로 대중가요라는 용어로 대체되었다. 그렇다면 한국 최초의 유행가 혹은 대중가요는 무엇일까? 이 질문에 대한 답은 간단하지 않다. '한국'이라는 개념의 범주를 어떻게 설정하는가(한국에서 유행한 노래인가, 아니면 한국 사람이 창작한 노래인가 등), 또 대중가요의 개념을 어떻게 규정하는가(음반으로 발매된 노래로 보는가, 대중적으로 유행한 노래로 보는가 등)에 따라 달라지기 때문이다. 앞서 언급한 영화 〈아리랑〉의 주제곡 「아리랑」은 전통 민요를 기반으로 가사를 새로 창작한 노래였고 전국적인 유행가였지만 음반을 통해 알려진 곡은 아니었다. 1925년에 나온 「이 풍진 세월」은 음반화된 최초의 유행가라는 점에서, 1926년에 출시된 「사의 찬미」는 대중의 폭발적 관심을 모으면서 대중음악 시장 형성에 영향을 준 노래라는 점에서 대중가요의 시초로 거론된다. 하지만 두 곡 모두 외국 곡이라는 점이 문화의 국적을 중시하는 사람들에게는 결격사유로 여겨진다. 한국인이 창작한 노래로 최초로 음반화된 곡은 1929년에 나온 「낙화유수」다. '강남달'이란 제목으로 최근까지도 자주 들을 수 있는 이 노래는 1927년에 제작된 영화 〈낙화유수〉의 주제가로, 변사 김영환이 김서정이란 이름으로 작사·작곡한 노래다. 영화 주제가로 불린 지 2년 만에 음반이 나온 것이다.

대체로 1920년대 말에 이르러 한국인의 대중가요 창작이 본격화된다. 「세 동무」(1929년), 「봄노래 부르자」(1930년), 「유랑인의 노래」(1930년) 등이 나왔고, 1931년에는 「강남제비」, 「방랑가」, 「오동나무」 등 많은 노래들이 발표되었다. 그러니까 1930년대 초에 한국 대중가요의 시대

가 본격적으로 열렸다고 말할 수 있다. 이 시기를 대표하는 곡으로 「황성의 적」(왕평 작사, 전수린 작곡, 이애리수 노래, 1932년)이 있다. 본명이 이음전李音全인 이애리수는 1911년(1910년이라는 설도 있다) 개성 출신이다. 그는 아홉 살의 어린 나이에 희극배우였던 외삼촌을 따라 극단에 들어가 1920년대 말부터 무대에 올라 배우가 되었고 연극 막간에 노래를 부르는 막간 가수로 활동하기도 했다. 1929년에는 막간에 노래 부르기로 되어 있던 이애리수가 나오지 않아 관객들이 항의하고 경찰이 출동하는 소동까지 벌어질 만큼 인기가 높았다. 1930년 콜럼비아 회사에서 첫 음반을 내면서 레코드 가수로 데뷔했고 「황성의 적」을 발표해 공전의 히트를 기록한다. 인기의 절정을 달릴 무렵 연희전문 학생이던 부잣집 아들과 사랑에 빠지지만 그는 유부남이었고 게다가 '연예인을 집안에 들일 수 없다'는 남자 집안의 완강한 반대에 부딪힌다. 결국 동반 자살 기도 끝에 결혼을 인정받고 이후 연예계에서 자취를 감춘 채 평범한 주부로 평생을 살았다.

우리에게 '황성옛터'란 제목으로 잘 알려진 「황성의 적」은 몇 가지 면에서 대중음악사적으로 중요한 의미를 지닌다. 일단 한국인이 작사·작곡한 노래이며, 음반으로 널리 알려졌고, 가수의 스타성이란 면에서도 최초는 아니지만 본격적인 대중가요의 시대를 연 작품으로 손색이 없다. 특히 이 노래는 전형적인 일본식 단음계로 이루어졌다는 점에서 초창기 주류 대중가요의 원형을 보여준다. 1930년대가 되면서 엔카의 음계를 가진 가요를 한국인들이 만들기 시작한 것이다. 일본의 엔카는 4박자 혹은 2박자 계통의 리듬을 기본으로 한다. 반면 한국의 전통 민요는 대체로 굿거리장단(8분의 12박자)이나 세마치장단(8분의 9박자)으로 3박자 계열이었다. 「황성의 적」은 엔카의 음계를 가졌지만 3박자 리듬의 곡이다. 일본의 음악 양식이 도입되고 확산되는 과정에서 형성된 일종의

과도기적 양식이다. 이후 일본 엔카의 4박자(혹은 2박자)의 리듬이 자리를 잡으면서 우리가 알고 있는 전형적인 트로트trot 가요가 당대의 주류로 정착한다. 1932년에 나온 「황성의 적」은 3박자의 엔카지만 1935년에 전국적으로 히트했던 「목포의 눈물」은 전형적인 4박자의 트로트 가요다. 트로트는 2박자 형식의 서양 춤곡 폭스트로트foxtrot에서 온 말이다. 역시 서양 문화가 일본을 통해 재해석되면서 한국에 들어온 예다. 이 트로트는 쿵작쿵작하는 리듬 패턴을 가지고 있어서 흔히 뽕짝이라는 비칭으로 불리기도 한다.

트로트가 주류 장르로 자리 잡은 1930년대 중반이면 대중음악 시장이 확고히 형성되고 나름의 스타시스템도 형성된다. 1935년에 대중잡지 ≪삼천리≫는 독자들의 엽서 투표를 바탕으로 인기 가수 순위를 발표하기도 했다. 남녀 가수로 구분한 인기투표에서 남자는 채규엽, 김용환, 고복수, 강홍식, 최남용이, 여자는 왕수복, 선우일선, 이난영, 전옥, 김복희 등이 1위에서 5위까지 순위를 차지했다(장유정·서병기, 2015: 129). 이 가운데 여성 가수로 상위에 오른 왕수복, 선우일선, 김복희 등이 모두 기생 출신이라는 점이 눈에 띈다. 이들의 노래는 당시 새로운 주류로 떠오르던 트로트라기보다는 민요 양식을 대중가요화한 신민요 양식이다. 신민요는 전통 민요의 선법을 기반으로 외래 음악의 영향이 가미된 혼종적 양식으로 1930년대에는 트로트 못지않은 인기를 누렸고 그 여진은 김세레나, 김부자 등 '민요 가수'들이 인기를 끌었던 1970년대까지도 남아 있었다.

일제강점기 대중가요 중에는 트로트와 신민요뿐 아니라 재즈송이라 불리는 음악도 적지 않은 비중을 차지했다. 재즈송이란 재즈, 상송, 팝송, 라틴음악 등 서양음악의 특성이 두드러진 음악을 통칭하는 용어다. 당시 음반에는 표지에 유행가, 신민요, 재즈송 같은 장르명을 표기한 경

우가 많았는데 재즈송이란 명칭을 처음 달고 나온 음반은 1930년 2월 콜럼비아가 발매한 「종로행진곡」(시오지리 세이하치 작곡, 복혜숙 노래)이다. 특히 **이난영**의 남편 **김해송**(김송규)은 「다방의 푸른 꿈」(조명암 작사, 이난영 노래, 1939년)이나 「청춘계급」(박영호 작사, 김해송 노래, 1938년), 「오빠는 풍각쟁이」(박영호 작사, 박향림 노래, 1938년) 등 블루스나 재즈의 선법을 차용한 노래들을 능숙하게 작곡해 대중의 인기를 모았다(장유정·서병기, 2015: 117~118).

일제강점기에 발매된 음반 가운데 현재 확인되는 대중음악은 약 5000종 정도다. 이들 음반을 당시 표지에 명기된 장르명에 따라 나눠보면 〈표 1〉과 같이 집계된다(백원담 외, 2007: 34).

여기서 유행가(혹은 유행소곡, 가요곡, 신가요 등의 명칭도 사용되었다)라고 분류된 것이 대체로 트로트를 중심으로 한 일본풍 대중가요다. 경음악은 연주 음악, 만요는 희극적 스토리텔링이 부각된 노래다. 이 분류가 엄밀한 장르 규정에 입각해 있거나 체계를 갖춘 것이라 보긴 어렵지만 당대 주류 대중가요 시장의 대체적인 분포를 짐작할 수 있다.

대중가요가 확산하는 데는 음반뿐 아니라 악극단의 활동도 적지 않은 기여를 했다. 악극단 혹은 가극단은 연극과 뮤지컬, 촌극과 재담, 노래 공연을 함께 하던 쇼단이다. 무대극 사이에 노래와 재담을 들려주던 것이 아예 버라이어티쇼 형식으로 진화하면서 가수와 배우, 무용단, 연주단, 코미디언이 함께 하는 전문 악극단들이 생겨났다. 1930년대 음

표 1 | 일제강점기에 발표된 장르별 음반 수

갈래	군국가요	유행가	신민요	만요	재즈송	경음악	주제가	걸작집	총합
음반 면수(면)	25	3,009	662	139	153	52	65	20	4,125

김해송·이난영

김해송[金海松, 1911~1950(?)]

본명은 김송규(金松奎)다. 평안남도 개천 출생으로 숭실전문학교를 나왔다. 1935년 오케레코드에서 자작곡 「항구의 서정」과 손목인 작곡의 「웃지를 마서요」를 발표하며 활동을 시작했다. 1937년 당대 최고의 인기 가수였던 이난영과 결혼했다. 그는 가수이자 작곡가, 연주자, 편곡자로 식민지 시대 가장 돋보이는 활동을 펼친 음악인이다. 지금까지 확인된 그의 음반 작품은 연주 10여 곡, 노래 80여 곡, 작곡 190여 곡에 달한다. 그는 트로트와 블루스, 재즈, 신민요 등 다양한 음악 장르를 능숙하게 구사하며 경계를 넘는 혼종적이고 실험적인 음악을 선보였다. 「환희의 대지」, 「선술집 풍경」, 「풍차 도는 고향」 등을 직접 불렀고, 박향림과 함께 「전화일기」, 김복희와 함께 「명랑한 양주」, 남일연과 함께 「청춘삘딩」 등 듀엣곡도 불렀다. 장세정의 「연락선은 떠난다」, 「잘 있거라 단발령」, 이은파의 「요 핑계 조 핑계」, 이난영의 「울어라 문풍지야」, 남인수의 「불어라 쌍고동」 등 여러 가수의 노래를 작곡했다. 이난영의 「다방의 푸른 꿈」은 블루스적인 선법을 보여주고 박향림이 부른 「오빠는 풍각쟁이야」에서는 재즈적인 편곡이 두드러진다. 김해송은 손목인, 박시춘과 함께 조선악극단을 이끌었고 해방 후에는 K.P.K. 악단을 이끌며 〈투란도트〉, 〈카르멘 환상곡〉, 〈로미오와 줄리엣〉 등을 음악극으로 무대에 올려 한국에서 본격적인 뮤지컬을 선보인 선구자로 평가되기도 한다. 그는 한국전쟁 중 납북되어 한동안 생사가 불분명했던 탓에 남한에서 금기의 이름이 되었으나 납북 중 사망한 것으로 알려졌다(강옥희 외, 2006: 81~82; 이소영, 2012: 53~83).

이난영(李蘭影, 1916~1965)

전라남도 목포 출생이며 본명은 이옥례(李玉禮)다. 1932년 목포에서 극단 태양극장에 입단하여 처음 무대에 서면서 예명을 쓰기 시작했다. 1933년 태평레코드사에서 「시드는 청춘」을 내며 데뷔했고 이어 오케레코드사에서 「향수」를 발표하면서 1943년까지 오케레코드 전속 가수로 활동했다. 1935년 「목포의 눈물」을 내면서 식민지 시대 최고의 인기 가수가 되었다. 1937년

김해송과 결혼하고 함께 조선악극단에서 활동했으며 해방 후에는 김해송이 이끄는 K.P.K. 악단에서 주역으로 활동했다. 한국전쟁 중 김해송이 실종된 후 혼자 7남매를 키우며 악극단을 운영하다 실패를 겪기도 했다. 딸 두명과 조카 한 명을 훈련시켜 김시스터즈를 구성해 미군 상대로 공연하게 했고 1950년대 말에는 미국 무대에 데뷔시켰다. 이후 김시스터즈와 함께 미국에서 〈에드 설리번 쇼〉에 출연하기도 했다. 1963년에는 아들 셋으로 구성된 김브러더스를 미국 무대에 데뷔시켰다. 1965년 3월 시공관에서 열린 3·1절 기념 공연에서 마지막으로 「목포의 눈물」을 부른 후 얼마 지나지 않은 4월 11일 사망했다. 그가 부른 노래로 「목포의 눈물」, 「목포는 항구」, 「다방의 푸른 꿈」 등은 아직도 애창되는 대중가요사의 고전이다(강옥희 외, 2006: 81~82; 최유준, 2014: 81~112).

반 산업이 발전하면서 악극단의 배우나 가수들이 음반을 취입하기도 했고, 음반 회사들이 음반 판매 촉진을 위해 악극단을 조직하기도 했다. 오케, 빅타, 콜럼비아 등 대형 음반 회사들이 각기 악극단을 운영했다. 이 가운데 오케 레코드가 조직한 오케그랜드쇼가 1939년 일본 공연을 하면서 '조선악극단'이란 이름을 쓰는데 이 조선악극단은 남인수, 이난영, 김정구, 고복수, 이화자 등 당시 가장 인기 있던 스타들이 소속되었던 악극단이다. 이들은 도쿄·오사카·나고야 등 일본의 주요 도시는 물론, 베이징·상하이·톈진·난징 등 중국의 도시, 신징(신경)·펑톈(봉천. 지금의 선양) 등 만주 지역에 이르기까지 해외에서 활발한 공연 활동을 벌이기도 했다. 악극단은 해방 후에도 살아남아 근대적 매체의 보급이 충분하지 않았던 1950년대까지도 중요한 대중적 연예로 기능하지만 방송과 영화 등 현대적 대중문화가 발전하면서 차츰 쇠퇴한다. 1950~1960년대에 인기를 얻은 많은 배우, 가수, 코미디언들이 악극단 출신임은 잘 알려져 있다.

라디오방송의 시작

1926년 11월 31일에 조선방송협회의 전신인 사단법인 경성중앙방송국京城中央放送局이 설립되고, 다음 해인 1927년 2월 16일에 첫 라디오방송이 JODK란 호출부호로 실시되었다. 일본에서 도쿄방송국이 개국한 지 2년 만의 일이다. 그날 맨 처음 기미가요가 연주되고 곧이어 일본어 아나운서 멘트가 나온 후 호출부호와 시보를 알리는 조선인 아나운서의 목소리가 흘러나왔다.

조그마한 나무상자 속에서 사람의 목소리와 노래가 흘러나오는 게 당시 대부분의 사람들에게 신기하고 놀라운 일이었음은 물론이다. 하루 방송 시간은 6시간 30분이었고 조선어와 일본어의 비율은 1 대 3이었으나 곧 2 대 3으로 바뀌었다. 1933년에는 조선어 채널과 일본어 채널이 분리되어 이중방송이 시작되었다. 개국 당시 라디오 보급 대수는 1440대였는데 이 가운데 80%가 일본인 소유였고 한국인 등록 대수는 279대뿐이었다. 라디오 청취자 수는 점차 늘어 1932년 말에 수신기 보급 대수가 2만 500여 대, 1934년 1월에 3만 대를 돌파했고 조선인 청취자가 차츰 증가해 전체 가입자의 40%에 달했다. 중일전쟁 초기인 1937년까지 등록 대수는 11만 1000여 대로 증가했다(백미숙, 2007: 317).

경성방송국의 초기 편성은 하루 뉴스 2회, 일기예보, 9~10회의 주식 기미(주식과 미두 시세), 일용품 시세, 강연 및 음악 정도가 고작이었다. 뉴스는 일본 동맹 통신 기사를 그대로 낭독하는 수준이었는데 심지어 "뉴스를 말씀드리겠습니다. 오늘 뉴스는 없습니다"로 끝나는 날도 있었다(백미숙, 2007: 314). 이중방송이 시작되고 청취자 수가 늘면서 프로그램도 조금씩 다양해진다. 일제강점기 라디오방송의 프로그램 편성에서 나타난 가장 큰 특징은 전체적으로 음악 프로그램이 차지하는 비

중이 대단히 높았다는 점이다. 전체 오락 프로그램에서 음악 프로그램이 차지하는 비율이 70%를 훨씬 상회하는 정도였다. 그중에서도 전통음악을 다룬 음악 프로그램이 가장 높은 비중을 보였고, 그다음으로는 서양음악을 다룬 음악 프로그램이 자주 편성되었다. 1930년대 내내 전통음악 프로그램은 전체 음악 프로그램에서 50~70%를 차지했고, 서양음악 프로그램은 20~30% 정도를 차지했다. 반면에 대중음악 프로그램은 대단히 낮은 비율을 차지했고 가장 높은 때에도 불과 10%를 약간 넘어서는 정도였다. 1930년대 중반을 넘어서면서 음반이나 공연 부문에서 대중음악이 전통음악을 압도한 것과는 사뭇 다른 양상이다(박용규, 2011: 120).

대중음악보다 전통음악의 비중이 높았던 것은 당시 제작진의 취향이 반영된 결과일 수도 있지만 모든 프로그램이 생방송일 수밖에 없는 당시의 제작 여건 때문이기도 했다. 전통음악이 가장 많이 편성된 것은 기생조합인 권번에 소속된 예기들을 출연시키는 게 가장 쉬웠고 제작비도 상대적으로 적게 들었기 때문이다. 전통음악의 경우 연주자 한 명, 혹은 소리꾼 한 명과 고수 한 명 정도만 출연해도 충분했다. 또 라디오 청취자가 청년층보다는 장년층이 많았던 까닭도 있다.

전통음악과 함께 인기를 얻은 프로그램은 영화 해설(방송영화극), 방송무대극, 라디오드라마, 라디오 스케치 등의 이름으로 방송된 드라마 장르였다. 방송영화극은 영화배우, 변사, 악단이 방송국 마이크 앞에서 영화의 특정 장면을 실연하는 프로그램이었다. 첫 번째 방송영화극은 조선키네마에서 제작한 무성영화 〈금붕어〉(나운규 감독, 1927년)였는데, 주인공인 나운규와 신일선 등 10여 명의 배우가 출연해 영화의 한 장면을 연기했다(무성영화의 한 장면을 라디오로 들을 수 있도록 어떻게 실연했을지 궁금하다). 청취자들은 입장료도 내지 않고 개봉 영화에 관한 이야기를 편

안히 집에서 들을 수 있어서 좋아했고, 영화관 쪽에서도 광고효과를 얻을 수 있어 호응이 높았다고 한다(백미숙, 2007: 318).

방송영화극이 영화를 라디오에 끌어들인 것이라면 방송무대극은 연극을 라디오에 맞게 각색해 옮겨온 것이었다. 또 혼자 각종 인물들을 연기하는 '각본 낭독'이라는 프로그램 형식도 있었는데 유명 배우나 아나운서들이 낭독을 담당했다. 본격적인 라디오드라마도 등장했다. 초기 라디오드라마는 번역극과 희극 중심이었으나 1930년대 중반부터는 「장화홍련전」, 「심청전」, 「추풍감별곡」 등 고전물을 각색하거나 「춘희」, 「부활」 등 문학작품을 각색하기도 했다. 정기적으로 편성된 건 아니지만 라디오드라마라는 이름 아래 다양한 형식의 방송극이 방송되었다(백미숙, 2007: 318~319). 미디어는 스타를 낳는다. 라디오방송에 출연한 기생이 유명세를 타기도 하고 신불출 같은 만담 연기자가 스타로 떠오르기도 했다. 라디오 연예에 대한 관심이 높아지면서 경성 부민관 같은 곳에서는 방송 스타를 출연시켜 라디오드라마를 실연하는 식의 공연이 열리기도 했다(백미숙, 2007: 319). 미디어 스타를 직접 보고 싶어 하는 대중의 열망을 이용한 이벤트 기획의 사례인 셈이다.

당시 라디오 수신기 가격은 싸게는 10원에서 15원 정도였고 비싼 것은 100원을 넘기는 것도 있었다. 사무직·전문직 종사자의 임금이 60원에서 80원 정도였으니 라디오는 당연히 아무나 살 수 없는 고가의 미디어였다. 1930년 라디오 등록 청취자의 직업을 보면, 상공업자, 은행·회사원, 공무원 등이 가장 많았다(김영희, 2002: 160~169). 시간이 지날수록 청취자의 외연이 확대된 것은 분명하지만 라디오를 일상적으로 들을 수 있는 사람은 중산층 이상의 계층일 수밖에 없었다. 경제적 여유가 있는 중산층이라 하더라도 꼭 고학력 지식인층이라 보기는 어렵다. 새로운 미디어에 대한 지식인들의 시각은 예나 지금이나 대체로 비판적

이다. 지식인들은 조선어 라디오방송 프로그램들에서 들려주는 유행가나 신민요가 퇴폐적이며 라디오드라마류도 지나치게 흥미 위주에 통속적이고 연예 프로그램의 내용과 출연자가 천편일률적이라는 불만을 제기하곤 했다(백미숙, 2007: 320). 요즘도 흔히 들을 수 있는 소리다.

일제강점기 라디오는 일제의 식민지 지배 도구일 수밖에 없었다. 방송은 언제나 엄격한 통제의 대상이었다. 물론 그런 지배와 통제의 의도가 늘 빈틈없이 관철되는 건 아니다. 청취자 수와 수신기 보급을 늘이기 위해 조선어 채널을 설치하고 조선어 방송 프로그램을 확대하는 것 자체가 이른바 조선어 말살을 꾀했던 식민정책과 모순되는 게 아닐 수 없었다. 일제의 정책이나 의도와 무관하게 라디오는 조선인들이 서양 음악을 접하고 다양한 시사 교양을 배우고 오락을 즐기는 미디어로 기능하고 있었다.

전시체제로 돌입하면서 라디오방송에 대한 통제는 더욱 심해졌다. 1937년 중일전쟁이 발발하자 총독부는 아침에는 '궁성요배', 밤에는 「황국신민의 서사」를 방송하도록 강제했다. 1941년 태평양전쟁이 발발한 후에는 정오에 울리는 사이렌 소리에 맞추어 '1분간의 묵념 시간'을 편성했다. 사이렌이 울리면 모든 사람이 하던 일을 멈추고 일본 제국의 승전을 기원하고 전몰자와 출전 장병에 감사하는 묵념을 해야 했다. 묵념이 끝난 후에야 정오 뉴스가 방송되었다. 라디오에서 나오는 구령에 맞추어 함께 체조를 하는 국민보건체조 혹은 황국신민체조가 실시되기도 했다(백미숙, 2007: 329). 이와 유사한 의식은 해방 후 군사정권 시절에도 재건체조(국민체조), 국기하강식, 국기에 대한 맹세 같은 모습으로 지속되었다.

대중소설, 서민들의 읽을거리

출판, 즉 인쇄된 책은 가장 먼저 등장한 근대의 대량 복제 미디어다. 근대적 대중문화로서 출판이 성립하기 위해서는 공통의 언어를 사용하는 인구 집단이 있어야 하고, 그중에서도 문자를 해독할 수 있는 가독 인구가 일정 수 이상 존재해야 한다. 단지 문자를 읽을 수 있을 뿐 아니라 돈을 지불하고 책을 살 수 있는 소비 여건을 갖춘 집단이 필요하다. 그것으로 충분하지 않다. 책이 엘리트 집단만의 소유가 아니라 다수 대중의 일상 속에 존재해야 한다. 그러니까 대중의 사적 쾌락의 대상으로서 상업적으로 유통되어야 한다는 뜻이다. 그런 까닭에 가장 근대적인 출판의 형식은 다름 아닌 소설이다. 다양한 장르의 소설이 등장하고 소설을 통해 쾌락을 얻고자 하는 독자층이 상당수 존재할 때 출판은 대중적인 문화가 된다.

평양경찰서에서 집계한 1929년 조선인에 대한 출판물 반포 현황(〈표 2〉)을 보면 소설이 가장 다양한 독자층을 확보하고 있음을 알 수 있다. 교육·어학 분야의 경우 주로 교사나 학생 등 일부 계층에 수용되는 데 비해 소설은 모든 독서층에서 수용되고 있다. 특히 부인과 학생들에게 가장 대중적인 읽을거리가 소설이었다.

소설 양식이 대중화되고 독자층이 확산되는 데는 신문의 역할이 지대했다. 아직 전작 장편을 출판할 능력이 있는 출판사들이 없던 시절, 신문은 소설이 독자를 만나는 가장 중요한 지면이었다. 신문 연재소설의 역사는 구한말까지 거슬러 올라간다. 신소설의 효시라 할 수 있는 이인직의 『혈의 누』(≪만세보≫, 1906년)도 신문 연재를 통해 발표되었다. 번안 소설인 조일재의 『장한몽』(≪매일신보≫, 1913년), 최초의 근대소설인 이광수의 『무정』(≪매일신보≫, 1917년) 등이 인기를 얻기도 했지만,

표 2 | 평양경찰서 관내 조선인에 대한 출판물 반포 현황(1929년 말)

독서층	정경	소설	전·가요	유서	족보	종교	사상	교육·어학	실업	기타
관공리	143	148	3	59	33	30	32	94	48	63
농공상	70	297	12	.	2	152	2	100	57	54
유생·양반	15	113	4	154	78	78	18	59	50	5
종교인	13	72	2	11	2	134	7	9	.	.
교사	77	148	31	18	2	15	27	595	58	30
학생	93	416	158	37	2	133	18	645	46	.
노동자	.	149	3	.	5	50	20	12	.	5
부인	5	387	39	3	.	150	2	29	10	.
기타	9	51	17	.	.	70	2	71	14	9
합계	425	1,781	269	282	124	812	128	1,614	283	161

주: 종교는 성경책 등 경전으로 추정됨. 사상은 전부 사회주의 이념서, 교육은 실제 보통학교에서 쓰는 교과서류, 어학은 외국어 습득용 도서일 것으로 추정됨. 전·가요는 비소설류.

자료: 유선영(1993: 72)에서 재인용.

* 위 표에서 기타의 합계는 166이다. 원전에 오타가 있는 것으로 보인다.

본격적인 신문 연재소설은 1920년 ≪조선일보≫와 ≪동아일보≫가 창간된 이후에 등장한다. 나도향의 『환희』(≪동아일보≫, 1922년 11월 21일~1923년 3월 21일), 최서해의 「토혈」(≪동아일보≫, 1924년 1월 28일~2월 4일), 염상섭의 『만세전』(≪시대일보≫, 1924년 4월 6일~6월 7일), 홍명희의 『임꺽정전』(≪조선일보≫, 1928년 11월 21일~1929년 12월 25일), 염상섭의 『삼대』(≪조선일보≫, 1931년 1월 1일~9월 17일), 이광수의 『흙』(≪동아일보≫, 1932년 4월 12일~1933년 7월 10일), 김동인의 『운현궁의 봄』(≪조선일보≫, 1933년 4월 26일~1934년 2월 17일), 심훈의 『상록수』(≪동아일보≫, 1933년 9월 10일~1936년 2월 15일), 채만식의 『탁류』(≪조선일보≫, 1937년 10월 13일~1938년 5월 17일),

현덕의 「남생이」(≪조선일보≫, 1938년 1월 8일~1월 25일), 박계주의 『순애보』(≪매일신보≫, 1939년 1월 1일~6월 17일) 등이 당대 독자들의 인기를 모은 신문 연재소설들이다. 초창기 신문 연재소설에는 이후 문학사의 정전으로 자리 잡은 본격문학작품도 많았지만 1930년대 후반으로 가면서 신문의 상업주의적 경향이 강화되는 것과 함께 통속적인 소설이 연재되는 경향이 많아졌다. 김말봉, 김내성, 방인근 등 대표적인 대중소설 작가들이 이 시기에 신문 연재소설을 집필했다.

신문 연재소설은 매일 200자 원고지로 약 8~9매 정도의 분량이 실리는 게 보통이다. 매일 일정한 분량의 원고를 실으면서 독자들의 흥미를 유지하기 위해서는 가급적 쉬운 문장으로 독자의 호기심을 끌어낼 소재를 다루고 사건 전개를 빠르게 하며 매회 궁금증을 유발하게 하는 스토리텔링이 필요했다. 신문 연재소설은 소설 문학이 다양한 장르로 확산되고 대중소설의 문법이 형성되는 데 크게 기여했다.

신문소설이 본격 등장한 1920년대와 1930년대는 영화, 라디오방송, 대중가요 등 근대적 대중문화의 생산과 소비가 본격화되는 시기이기도 했다. 무겁고 계몽적이거나 지나치게 진지한 내용 대신, 재미있고 자극적인 오락으로서 대중적 읽을거리에 대한 요구가 팽창하고 이를 추구하는 독서층이 형성되는 것은 영화나 방송, 대중가요의 소비층이 형성되는 것과 밀접하게 연관되어 있다. 소설가 김동인은 신문소설의 주요 독자가 '가정부인과 학생이 대부분'이며, 가정부인이 소설에서 원하는 내용은 '모성애, 가정적 갈등, 눈물, 웃음, 안타깝다가 원만한 해결'이고, 학생들이 원하는 것은 '연애, 모험, 괴기, 활극, 삼각·사각의 갈등', '공포, 해석키 어려운 수수께끼'라고 말한다(천정환 외, 2017: 35에서 재인용). 김동인의 언급은 당대 신문 연재소설뿐 아니라 대중문화 전반에 새롭게 떠오른 소비층의 욕구와 취향이 어떤 방향으로 흐르고 있었는

지를 보여준다.

1920년대 중반부터 흥미 위주의 읽을거리를 의미하는 이른바 취미 독물趣味讀物들이 대거 등장한 것도 그런 흐름의 반영이었다. 1926년 창간된 ≪별건곤別乾坤≫은 처음부터 취미독물을 표방하고 대중의 호기심을 끄는 가벼운 읽을거리를 제공하는 잡지였다. ≪별건곤≫은 1926년 11월부터 1934년 6월까지 근 8년간 발간된다. 초창기에는 취미 잡지를 표방하면서도 나름의 계몽성을 갖고 있었지만 대중 독자의 확보를 위해 점차 호기심을 자극하는 대중잡지의 면모를 강화해 갔다. 특히 ≪별건곤≫은 당시 일본에서 유행하던 이른바 '에로 그로 난센스'의 문화 취향을 적극 받아들이면서 식민지 조선의 일부 모던 세대들에게 '에로틱하고 그로테스크하며 난센스한' 문화적 취향을 퍼뜨리기도 했다(채석진, 2005: 43~87).

이른바 문단文壇이라고 하는 엘리트 문인들의 네트워크 밖에서 전혀 다른 방식으로 생산·유통되며 서점이 아니라 시장 좌판 같은 데서 팔리는 저가의 소설들도 있었다. 흔히 '딱지본'으로 불리던 이들 대중소설은 비교적 교육 수준이 낮은 서민 대중 속에서 적극적으로 소비되던 출판물로, 서민적인 읽을거리의 확산이란 측면에서 눈여겨볼 대상 가운데 하나다.

딱지본 소설은 식민지 시대, 값이 싸고 얄팍한 분량으로 제작된 소설이다. 표지가 딱지처럼 울긋불긋하게 채색되었다고 해서 딱지본이란 이름이 붙었다. 고전소설이나 신소설이 딱지본으로 출간되기도 했지만 딱지본 소설의 상당수는 근대적 지향의 대중소설이었다. 딱지본 대중소설은 저급한 장르로 취급되어 문학사의 연구 대상으로 다루어지지 않았지만, 상업적 유통망으로 거래된 상품이었고 근대적인 대중 독자층을 형성했으며 당대 대중의 취향을 민감하게 반영하는 텍스트였다는

점에서 중요한 의의를 지닌다(강옥희, 2006: 7). 초기 딱지본 소설은 구소설이나 역사물의 성격을 지닌 것이 많았지만 1920년대에 들어서면서 다분히 근대적인 지향을 가진 작품들이 많이 나왔다. 이 시기 딱지본 소설의 시장 규모나 발행 종수, 판매량 등에 대한 정확한 정보는 없지만 1912년부터 1930년까지 대략 250여 종의 작품이 간행되고 총 발행 횟수는 1000회가 넘는 것으로 보인다(강옥희, 2006: 13).

식민지 시대에 나온 딱지본 소설들의 제목을 일부만 보면,『최후의 사랑』,『박명한 미인』,『미인의 자태』,『이팔청춘』,『쾌남아』,『꽃다운 청춘』,『사랑의 눈물』,『사랑의 비밀』,『청춘의 보쌈』,『여자의 일생』,『만주의 혈루』,『련애의 불길』,『황금의 설움』같은 것들이다. '여자', '미인', '청춘', '사랑', '황금', '연애' 같은 단어들이 많이 등장한다. 제목만으로도 대체적인 분위기를 짐작할 수 있는데 황금(돈)이나 연애 같은 근대적 갈등의 소재들이 당대 대중이 가장 흥미를 느끼는 이야기였음을 말해준다.

이런 딱지본 소설은 100쪽을 넘지 않는 짧은 분량이었고 이광수나 김동인 같은 본격문학 작가들의 책에 비해 현저히 쌌다. 딱지본 소설을 일컫는 또 다른 이름이 육전소설인데 이는 최남선이 대중에게 보급하기 위해 찍어낸 6전짜리 염가 문고판 책들에서 유래한 이름이다(강옥희, 2006: 38).

딱지본 소설은 작자의 정확한 신원을 알 수 없는 경우가 대부분이었지만 예외도 있었다. 박루월은 딱지본 소설 작가로 이름이 알려진 흔치 않은 경우다. 그는 딱지본 대중소설의 대표적인 작가였고 영화계에서도 활동했다. 단성사의 주인이자 초창기 한국 영화의 가장 중요한 제작자였던 박승필의 조카로, 영화평론가, 아동극 작가, 대중가요 작사가로도 활동했다. 나중에 본격문학 작가로 유명해진 이무영, 김상용, 이서

구(극작가) 등도 무명의 젊은 시절 딱지본 소설을 썼다. 뜻밖의 이름도 있다. 작곡가 홍난파다. 문학에 재능 있던 그도 『최후의 악수』, 『허영』 등의 딱지본 소설을 쓴 바 있다(강옥희, 2006: 20~29). 딱지본 대중소설은 1910년대부터 시작하여 1950년대까지도 발간되었다. 딱지본 소설의 작가로 명확히 이름이 밝혀진 예가 적은 것은 당대에도 이런 작품들이 그리 고급스러운 문화로 여겨지지 않았기 때문이다. 대체로 딱지본 소설은 어느 정도의 학력을 갖춘 교양층이 아니라 막 문맹을 면한 노동자, 농민 등 서민층에게 읽혔다.

대부분의 딱지본 소설은 제목 앞에 '장르'를 암시하는 분류명을 붙였다. 이를테면, 화류비련, 가정비극, 비극소설, 사실비극소설, 최신식 비극소설, 탐정모험소설, 연애탐정의리소설, 연애비극탐정소설, 활극비화, 연애소설, 만주비화, 모범연애, 의협소설, 의리대활극, 비밀대활극 같은 것들이다(강옥희, 2006: 33~34). 대체로 돈, 사랑, 연애, 애증, 모험, 복수 등 근대적인 인간관계의 다양한 소재를 담고 있다. 대부분의 작품은 지극히 단순하고 평면적인 인물과 구도 속에서 선과 악의 대립, 권선징악 같은 전형적인 이야기를 담는 경우가 많았다. 한 여자가 돈 많은 남자와 가난한 남자 사이에서 갈등하는 식의 신파적 삼각관계도 자주 등장했다. 예컨대 『춘몽』이라는 작품은, 가난한 시골 출신 폐병 환자 애인을 버리고 돈 많은 회사 지배인과 결혼한 여주인공이, 남편의 냉정함과 바람기 때문에 파탄을 맞고 카페 여급 노릇까지 하다 옛 애인을 찾아가 재결합한다는 이야기다(이영미, 2006: 67~68).

딱지본 소설에서 눈에 띄는 게 탐정이 등장하는 소설이 많다는 점이다. 일반적으로 탐정소설은 합리적 추론과 과학적 관찰, 논리적 전개를 통해 범죄를 추적하고 범인을 잡는 내용이 주를 이룬다. 과학적 사고와 합리적 이성이 시대정신으로 부각된 근대에 이르러 탄생한 대표적인

장르다. 서구에서도 근대화의 과정이 절정에 이르렀던 19세기에 와서 등장했다. 식민지 시기 중반 조선 사회도 교통과 상업의 발달, 도시의 성장과 범죄의 증가, 인구 집중과 익명성의 증가, 미디어를 통한 범죄 뉴스와 범죄 스캔들의 범람 등 탐정소설이 유행할 수 있는 조건이 어느 정도 갖춰지고 있었다(김지영, 2016: 165). 이미 1918년 '탐정긔담探偵奇談'이라는 표제로 코넌 도일의 소설 『충복』이 번역되었고, '정탐소설' 『박쥐우산』(1920년), '기괴탐정소설' 『813』(1921년), '탐정소설' 『귀신탑』(1924~1925년), '탐정소설' 『최후의 승리』(1928년) 등이 신문에 연재되면서 '탐정'이라는 말, '탐정소설', '탐정극'이란 용어가 일상어로 통용되고 있었다(김지영, 2016: 172). 딱지본 소설에서도 탐정물이 적지 않게 보이는 것은 탐정물이 대중에게 오락적 대상으로 인기를 누리고 있었음을 의미한다. 비록 극적 구조나 플롯의 정교함은 매우 낮은 수준이었다 할지라도 탐정물이 적지 않았다는 것은 딱지본 소설이 근대 대중의 형성과 밀접하게 연관되어 있음을 말해준다.

식민지 근대의 대중 정서: 망향 의식과 신파의 눈물

대중가요, 이별의 비애와 망향 의식

대중문화는 당대 사회에서 다수 대중이 느끼는 감정과 정서를 드러낸다. 대중은 영화를 보며 주인공의 감정에 동화하고, 대중가요를 부르며 노랫말과 멜로디에 자신의 감정을 투사한다. 일제시대 대중가요의 노랫말에서 가장 대표적으로 표현된 주제는 사랑과 이별의 슬픔, 고향 잃은 나그네의 서러움, 그리고 자연과 계절의 아름다움에 대한 감상 등이다. 이 가운데서도 가장 많은 부분을 차지한 건 사랑과 이별에 관한

주제다. 물론 이런 주제가 일제강점기에만 두드러진 건 아니다. 사실 전 세계 어디서나 모든 시대를 통틀어 대중가요의 가장 흔한 내용이 사랑과 이별이고 한국도 예외가 아니다. 다만 한국의 근대적 대중가요에서 표현되는 사랑과 이별 정서의 원형이 일제강점기의 사회적 상황 속에서 형성되었다는 사실이 중요하다. 일제강점기 이후 오랫동안 한국 대중가요의 주류를 차지해 왔던 트로트 가요의 특성이 비탄과 탄식, 비애미라고 하는 것은(요즘 트로트라 부르는 가요의 경향과는 많이 다르다) 이 시대에 형성된 트로트 가요의 정조에서 비롯된 말이다. 이는 당대의 대표적인 대중가요 노랫말만 대강 살펴봐도 쉽게 드러난다.

아아 으악새 슬피우니 가을인가요 / 지나친 그 세월이 나를 울립니다 / 여울에 아롱 젖은 이즈러진 조각달 / 강물도 출렁출렁 목이 멥니다

「짝사랑」(박영호 작사, 손목인 작곡, 고복수 노래, 1937년)

운다고 옛사랑이 오리오마는 / 눈물로 달래보는 구슬픈 이 밤 / 고요히 창을 열고 별빛을 보면 / 그 누가 불어주나 휘파람 소리

「애수의 소야곡」(이노홍 작사, 박시춘 작곡, 남인수 노래, 1938년)

사공의 뱃노래 가물거리며 / 삼학도 파도 깊이 스며드누나 / 부두의 새악시 아롱 젖은 옷자락 / 이별의 눈물이냐 목포의 설움

「목포의 눈물」(문일석 작사, 손목인 작곡, 이난영 노래, 1935년)

일제강점기 대중가요에서 보이는 또 하나의 주요한 정서적 특징이 망향 의식과 나그네 정서다. 조국을 빼앗긴 현실에서 비롯된 식민 치하의 망향 의식은 해방 이후에는 국토 분단으로 인한 실향 의식으로, 다

시 근대화 시대에는 이농과 도시화로 인한 탈향 의식으로 변화하며 한국 대중가요 정서의 주요한 한 흐름을 형성한다. 하지만 강점기 가요에서 드러나는 망향 정서는 분단과 산업화 시대의 실향 정서와는 조금 다른 질감을 드러낸다. 해방 후 대중가요에서 망향은 타향에 살면서 겪는 고향에 대한 그리움, 고향으로 돌아가고 싶은 마음을 담고 있다면, 강점기 가요에서 고향의 상실은 단지 고향으로부터의 격리가 아니라 갈 곳이 없어 방랑하는 나그네의 처지와 연결되곤 한다.

타향살이 몇 해던가 손꼽아 헤어보니 / 고향 떠나 십여 년에 청춘만 늙어 /
부평 같은 내 신세가 혼자도 기막혀서 / 창문 열고 바라보니 하늘은 저쪽
「타향살이」(김능인 작사, 손목인 작곡, 고복수 노래, 1934년)

피 식은 젊은이 눈물에 젖어 / 낙망과 설움에 병든 몸으로 /
북국한설 오로라로 끝없이 가는 / 애달픈 이 내 가슴 뉘가 알거나
「방랑가」(이규송 작사, 강윤석 작곡, 강석연 노래, 1931년)

오늘도 걷는다마는 정처 없는 이 발길 / 지나온 자죽마다 눈물 고였다 /
선창가 고동소리 옛 님이 그리워도 / 나그네 흐를 길은 한이 없어라
「나그네 설움」(조경환 작사, 이재호 작곡, 백년설 노래, 1940년)

이런 나그네 정서, 방랑 의식이야말로 강점기 가요가 보여주는 특징이다. 이런 노래들은 식민지 백성의 뿌리 뽑힌 삶을 반영하며 당시 서민의 갈등과 고통을 감상적으로 드러낸다. 나라를 잃고 이국땅을 떠돌며 조국을 그리워하던, 그러면서 조국의 독립을 위해 목숨 바쳐 싸우던 사람들이 이 노래들에서 일말의 위안을 얻었으리라 짐작하는 건 무리

가 아니다. 이 노래들이 당대의 현실을 치열하게 받아들이며 고통을 극복하고자 싸워나가는 모습이 아니라, 무력감과 함께 고통을 받아들이고 체념하는 패배주의를 보여주며 이를 눈물로 해소하는 태도를 드러낸다는 것 역시 부정하기 어렵다. 이러한 패배주의적 자학과 자기 연민은 당시 대중가요가 일정하게 시대의 산물이면서 동시에 식민 지배의 현실에 순응하는 이데올로기적 기제였음을 말해준다. 물론 이는 대중가요를 포함한 당대의 대중문화 산물들이 일제의 검열과 유형무형의 억압 속에서 존재했던 사실과 떼어놓고 생각할 수 없다. 합법적인 테두리 안에서 창작·유통될 수밖에 없는 대중가요가 당대의 현실에 대응할 수 있던 최고 수준의 저항이었던 셈이다.

물론 강점기 대중가요가 망향과 이별의 비애만을 노래하지는 않았다. 식민지 시대라 해서 모든 백성이 눈물과 한으로 일상을 보내지는 않는다. 식민지 현실 속에서도 일상이 있고 사람들은 대중문화를 통해 쾌락을 추구했다. 대중문화는 어쨌거나 당대의 시간을 살아갈 수밖에 없는 대중의 마음을 위무해 주는 가장 좋은 도구였다. 대중가요 가운데는 유행 만곡, 유행 만요, 희가요, 난센스 송이라는 용어로 불린 노래들도 꽤 많았다. 웃음을 주고자 하는 코믹 송comic song이다. 한복남의 「빈대떡 신사」(한복남 작사·작곡, 1943년), 김정구의 「세상은 빙글빙글」(조명암 작사, 박시춘 작곡, 1939년. 이 노래는 「세상은 요지경」이라는 제목으로 신신애가 리메이크하면서 한때 다시 인기를 끌기도 했다), 박향림의 「오빠는 풍각쟁이야」(박영호 작사, 김해송 작곡, 1938년), 강홍식의 「유쾌한 시골영감」(범오 작사, 외국 곡, 1936년) 같은 노래들은 요즘까지도 많이 불리는 대표적인 코믹 송들이다.

자기 연민의 비극적 정조: 신파의 눈물

신파新派라는 말은 지금도 쓰인다. 흔히 과잉된 감정으로 눈물을 쥐어짜는 통속적 멜로드라마를 비판적으로 기술할 때 신파라는 말을 쓴다. 신파라는 말은 일본의 신파극新派劇에서 왔다. 근대화와 함께 서구의 연극 양식이 일본에 들어왔을 때 가부키 같은 전통 연극과 구별하는 의미에서 신파극이란 용어가 생겨났다. 요즘은 신파라는 말이 낡고 촌스러운 것, 세련되지 못하고 천박한 것이라는 의미로 쓰이지만 당시 신파란 글자 그대로 새로운 것이었고 뉴 웨이브new wave였다. 일본의 신파극이 조선에 상륙한 건 1910년대부터다. 국내 신파극의 효시는 임성구가 이끈 '혁신단'이 1911년 일본의 〈뱀의 집념〉을 번안해 공연한 〈불효천벌〉이다. 이 작품을 필두로 일본 신파극을 번안한 다수의 신파극들이 공연되며 인기를 끌었다(김정섭, 2017: 85~86).

우리에게 신파극의 대명사처럼 알려진 작품이 앞서도 언급한 〈곤지키야샤金色夜叉〉, 즉 〈장한몽〉이다. 우리에게 〈이수일과 심순애〉란 제목으로 익숙한 이 작품의 내용은 잘 알려져 있다. 이수일은 일찍이 부모를 여의고 부친의 친구 심택의 집에서 성장하며 심택의 딸 심순애와 정혼한다. 그런데 부호의 아들 김중배가 심순애에게 반해 청혼하자 심택은 심순애를 이수일과 파혼하게 하고 김중배와 결혼시킨다. 심순애는 분명한 태도를 보여주지 않은 채 부모의 요구에 순응한다. 실연한 이수일은 고리대금업자가 되고 심순애는 뒤늦게 후회하며 자책한다. 고민하던 심순애는 대동강에 투신해 자살을 기도하지만 마침 우연히 이를 본 이수일의 친구 백낙관이 그녀를 구출한다. 백낙관의 중재로 이수일과 심순애는 다시 맺어진다. 원작 〈곤지키야샤〉는 남자 주인공이 자신을 배신하고 떠난 여자 주인공을 용서하지 않고 그녀가 죽기를 바란다는 편지를 써서 보내는 장면에서 미완으로 끝난 반면, 번안된 〈장한

몽〉은 이수일과 심순애가 화해하고 재결합하는 해피엔딩으로 끝난다.

〈장한몽〉은 1913년 8월 유일단唯一團이 처음 공연한 이후 오랫동안 되풀이 공연되고 1920년(이기세 감독, 〈장한몽〉), 1926년(이경손 감독, 〈장한몽〉), 1969년(신상옥 감독, 〈장한몽〉), 1987년(이석기 감독, 〈성리수일던〉)에 각각 영화화되었다. 이수일과 심순애가 대동강변에서 만나 이별하는 장면은, 저 유명한 "순애야, 김중배의 다이아 반지가 그렇게 좋더냐" 하는 대사와 함께 수많은 코미디에서 패러디되기도 했다. 〈장한몽〉 이후 돈 많은 남자와 가난한 남자 사이에서 갈등하는 여자라는 삼각관계 서사는 영화와 드라마에서 반복적으로 재현되었다.

신파의 눈물은 현실의 상황에 압도되어 아무런 주체적 의지도 갖지 못하는 주인공의 처지에서 비롯된다. 심순애는 이수일과 파혼하고 김중배와 결혼할 것을 강요하는 부모의 요구를 거절하지 못할 뿐 아니라 본인 스스로도 마음이 흔들리며 태도를 분명히 정하지 못한다. 그로 인해 삶이 비극으로 치닫는 과정에서 죄의식과 피해 의식을 갖게 되며 끊임없는 자학과 자기 연민에 빠져 눈물을 흘린다. 주인공이 자신의 욕망을 포기할 수밖에 없는 현실에서 결국 현실을 선택하면서도 마음속으로는 욕망을 포기하지 못함으로써 이율배반을 겪고 그로 인한 자기 학대와 자기 연민이 눈물과 탄식으로 해소된다(이영미, 2016: 126~136).

1936년 최고의 흥행을 보여주고 이후로도 오랫동안 공연된 신파극 〈사랑에 속고 돈에 울고〉도 신파적 눈물의 특성을 전형적으로 보여준다. 홍도는 오빠의 공부를 위해 기생이 된다. 홍도는 오빠 친구 광호와 사랑해 주위의 반대를 무릅쓰고 결혼한다. 아들 광호를 원래의 정혼자인 혜숙과 맺어주고 싶어 하는 시어머니는 홍도를 못마땅해한다. 시어머니는 광호가 북경에 유학 떠난 사이 홍도에게 부정不貞의 누명을 씌우고 쫓아낸다. 홍도는 오빠와 함께 눈물을 흘리며 남편이 올 때까지

참고 기다리리라 다짐한다. 하지만 돌아온 남편은 홍도를 믿지 않고 이에 좌절한 홍도는 극도의 흥분 상태에서 혜숙을 죽인다. 뒤늦게 결백이 밝혀지지만 때는 늦었고 홍도는 순사가 된 오빠의 손에 체포된다. 모두가 눈물을 흘린다(이호걸, 2018: 43).

신파의 핵심은 자기 학대와 자기 연민에서 비롯되는 과잉 감정의 눈물이라 할 수 있다. 일제강점기 신파적 눈물을 보여준 많은 영화, 연극, 소설에서 주인공은 무력한 여성이거나 착하기 짝이 없는 기생이며 이들은 강력한 가부장제의 질서 속에서 자신의 욕구와 모순되는 현실을 받아들이고 이런 비극적 상황을 눈물과 비탄으로 해소하는 모습을 보여주었다. 신파의 눈물은 비단 여성의 것만이 아니었다. 〈장한몽〉에서 이수일은 심순애 못지않게 운명의 힘에 무력하며 이율배반적이다. 그는 심순애에게 버림받은 후 고리대금업자의 채권추심자가 되어 악독한 모습을 보여주고 친구들에게 욕을 먹고 주먹질을 당하며 자기모멸감에 시달린다. 〈사랑에 속고 돈에 울고〉의 오빠도 자신 때문에 희생하는 여동생의 비극을 보며 무력한 자신을 자학하고 연민하며 눈물을 흘린다.

신파의 정서는 영화나 연극 장르에서만 나타난 게 아니다. 대중가요 역시 신파적 요소가 두드러졌다. 많은 노래들이 사랑과 이별의 상처와 그로 인한 슬픔이란 정조를 가지고 있었다. 노래가 가진 짧은 가사 속에서 신파적 캐릭터나 갈등의 양상이 구체적으로 드러나는 경우가 많지는 않았지만 기본적으로 강점기 가요가 가진 비애의 정서는 다분히 신파적인 감정 과잉의 속성을 보여준다.

대중가요 음반과 함께 유성기 음반으로 제작된 많은 연극들이 있었다. 이 음반극에는 동화나 야담, 만담, 서양 영화 해설, 신극의 일부 장면 등 신파적이지 않은 내용도 있었지만, 신파극의 일부이거나 신파적인 내용을 담고 있는 것들도 많았다. 〈장한몽〉, 〈사랑에 속고 돈에 울

고), 〈불여귀〉 등 대중적 인기를 누린 신파극 레퍼토리들은 반복적으로 유성기 음반화되었고 음반 녹음에도 인기가 높은 변사, 배우, 가수들이 참여했다(우수진, 2015: 54). 〈춘희〉, 〈부활〉, 〈레 미제라블〉 등 서양 문학작품의 일부 장면을 담은 음반극도 있었고, 무대극이나 영화, 소설, 가요 등에서 차용한 소재로 음반극이 제작되기도 했다. 때로는 장안의 화제가 된 실제 사건을 음반극으로 재연하기도 했다. 카페 여급 김봉자와 애인 노병운의 자살 사건 실화를 음반극으로 만든 것이 대표적이다. 1933년 9월 카페의 여급이었던 김봉자가 유부남 의사였던 애인 노병운과의 이루어질 수 없는 사랑을 비관해 한강에 투신자살한다. 이틀 후 노병운 역시 투신자살했다. 그런데 느닷없이 김봉자가 공산당 스파이라는 설이 신문에 대서특필된다. 신문들이 두 사람과 관련된 온갖 선정적인 추측성 기사를 써대면서 이 사건은 대중의 엄청난 관심과 화제를 몰고 온다. 레코드 회사는 〈봉자의 노래〉, 〈병운의 노래〉 같은 가요 음반을 제작하고 음반극 〈저승에 맺는 사랑〉, 〈봉자의 죽음〉을 내놓았다. 〈저승에 맺는 사랑〉은 죽음을 앞둔 봉자와 병운의 독백으로 구성되었고 〈봉자의 죽음〉은 두 남녀가 죽기 직전의 상황을 연극적으로 구성·해설한 것이었다(우수진, 2015: 72~73).

SP음반은 한 면에 3~4분 정도의 분량밖에 담을 수 없다. 따라서 음반극에 수록된 장면들은 가장 갈등적이고 격렬한 감정이 표현되는 장면들, 다시 말해 가장 신파적 감상이 전형적으로 두드러진 장면들이 많았다. 이를테면 〈부활(카쥬샤)〉은 전쟁에 나가기 전 고모님 댁을 찾아온 네플류도프가 카쥬샤를 유혹하는 장면, 재판정에서 우연히 카쥬샤를 보고 잘못을 깨우친 네플류도프가 감옥으로 카쥬샤를 찾아가 용서를 구하는 장면, 시베리아 유형지에서 카쥬샤가 끝내 네플류도프의 청혼을 거절하고 이별하는 장면으로 구성되었다(우수진, 2015: 65). 음반극에

서 중요한 건 스토리가 아니라 짧은 한 장면에서 신파적으로 고조된 감정 그 자체였다(이영미, 2016: 159).

신파적인 영화와 대중가요 외에 신파 음반극까지 유행했던 건 대중이 신파적 감정을 고조시키는 장면을 두고두고 되풀이해서 듣고 싶어 했다는 뜻이다. 신파의 정서가 당대 대중의 감정에 그만큼 밀착해 있었음을 말해준다. 식민지의 거역하기 어려운 현실 속에서 살아야 했던 당대의 대중은 신파의 주인공이 흘리는 눈물에 동일시하며 함께 눈물을 흘렸다. 신파는 울분과 비애의 감정을 벗어나기 어려웠던 식민지 대중에게 감정적 **카타르시스**를 제공해 주었다.

카타르시스(Catharsis)

원래는 연극에서 상연되는 비극적 상황이 관객의 슬픈 감정을 상징적으로 표현하고 해소해 준다는 데서 유래한 말이다. 즉, 카타르시스란 자신의 마음속에 내재한 감정의 응어리를 외부의 대상에 투여함으로써 심리적 정화를 얻는 것을 말한다. 자기 마음속의 억압된 감정을 외부 대상을 통해 표출함으로써 해소하는 것이다. 주인공이 역경에 굴복하고 좌절하거나 비극적 결말을 맞이하는 모습을 보면서 눈물을 흘리는 과정을 통해 감정의 정화가 일어난다. 우울한 상황에 처해 있는 인물에 몰입하며 감정의 격동을 겪음으로써 자신의 감정적 응어리를 해소하는 것이다. 힘들고 고통스러운 현실을 살아가는 여성들이, 비극적 운명으로 비애에 빠진 신파 멜로영화 속 여주인공에 감정 이입하면서 펑펑 울고 나서 속이 후련함을 느끼는 게 바로 그런 경우다. 해피엔딩이면 함께 행복해지면서 감정이 정화되고, 새드엔딩이면 한바탕 눈물을 흘리고 난 뒤 마치 악몽에 시달리다가 깨어나는 것과 같은 일종의 안도감을 느끼며 감정이 정화된다. 이 카타르시스야말로 대중문화가 갖는 가장 중요한 기능이라 할 수 있다.

통제와 감시, 검열 그리고 친일의 역사

일제강점기 대중문화는 당연하게도 식민 당국의 통제와 감시, 검열과 억압 아래 생산되고 소비되었다. 출판과 신문에 대한 검열과 통제는 이미 식민 초기부터 시행되고 있었고 대중문화 산업이 성장하는 1920년대 후반과 1930년대 초반에 걸쳐 문화 검열과 관련한 다양한 법적 장치들이 만들어졌다.

일제의 검열과 통제가 물샐틈없이 진행되었다고 보기는 어렵다. 어느 시대건 온갖 문화 공간에서 벌어지는 다양한 문화 실천을 완벽히 통제하기란 불가능하다. 3·1운동 이후의 문화통치는 일정하게 피식민인들의 숨통을 열어주고 표현의 창구를 마련함으로써 식민 지배에 대한 저항과 불만이 제도적 공간 속에서 안전하게 해소되도록 유도하는 것이 식민 지배에 유리하리라는 판단에 근거한 것이었다. 바로 그렇게 만들어진 공간 속에서 신문들이 새롭게 창간되고 대중문화 미디어들이 등장했다. 1926년에 개봉된 〈아리랑〉은 조선 대중의 엄청난 호응을 얻었다. 이 영화에 대한 관객의 열광 속에 민족주의적 정체성이 숨 쉬고 있음이 분명했지만 영화는 검열을 통과했고 오랫동안 전국적으로 흥행할 수 있었다. 조선인들에게 극장을 비롯한 문화 공간은 일정하게 정치적 불만을 해소하는 장소였고, 당국은 그 에너지가 자기네들이 허용한 공간 밖으로 나가지 않는 한 일정한 한도 안에서 용인해 주었다. 물론 그런 정도의 아량도 1930년대 중반을 거쳐 전시체제로 나아가면서 급속하게 사라졌다.

대중문화를 통제하는 가장 중요한 기준은 '치안방해'와 '풍속괴란'에 있었다. 치안방해는 정치적 기준이고 풍속괴란은 윤리적 기준이다. 정치적 비판을 통제하고 윤리적 타락을 막는다는 것은 이 시대 이후 최근

까지도 대중문화를 검열·통제하는 가장 중요한 원리로 작동해 왔다. 대체로 검열과 통제의 대상이 된 것은 치안방해, 즉 정치적으로 불온한 내용과 사상을 담거나 드러내는 경우였다. 당대의 사회윤리를 파괴할 만큼 섹슈얼리티를 드러내거나 타락한 윤리를 전파하는 풍속괴란의 혐의로 통제된 사례는 그만큼 많지 않았다.

영화와 연극에 대한 통제

조선인들에게 극장은 합법적으로 한자리에 모일 수 있는 많지 않은 공간 가운데 하나였다. 사람들은 영화라는 오락을 즐기기 위해 극장에 갔고 거기서 다른 사람들을 만났다. 조선인들이 집합적으로 모여드는 극장은 자연히 식민 당국의 감시 대상이 되었다. 영화에 대한 통제는 영화 내용은 물론이거니와 극장의 질서와 분위기, 관객의 행동에 대해서도 이루어졌다. 극장에는 임검석이 따로 마련되어 임검 경찰이 상주하며 영화의 내용과 관객의 동태를 일상적으로 감시했다. 이 임검석은 해방 후에도 사라지지 않았고 경찰이 상주하지는 않았지만 1970년대까지도 유구하게 남아 있었다.

임검 경찰은 자의에 따라 언제든 상영을 중지시킬 수 있었고 관객을 수시로 검색하고 심문할 수 있었다. 변사가 불온하게 해설한다는 사유로 상영 중지되는 일도 잦았다. 관객 사이의 소란, 희롱, 연애, 교제도 통제의 대상이었다. 1915년에는 극장의 관객석을 남녀 구분하고 엄중취체한다는 방침이 시달된다(유선영, 2003: 369에서 재인용). 남녀의 좌석이 구분되기 시작한 것이다. 관객들은 대체로 이런 통제에 순응했지만 늘 그랬던 것은 아니다. 1919년에는 소매치기를 잡기 위한 신체 수색을 거부하고 일제히 극장 밖으로 나가버린 사건도 있었고, 1924년에는 내선융화의 메시지를 담은 영화 〈국경〉을 보다가 영화 내용이 조선을 모

욕한 것이라며 관객들이 변사를 비난해 분위기가 살벌해진 일도 있었다. 때로는 임석 경관의 상영 중지에 대해 관객들이 강력히 항의하는 일도 있었다. 흥행이 이뤄지는 '장소'는 한편으로는 근대적 규범이 훈육되는 공간이었지만, 다른 한편으로는 식민지 군중이 운집해 민족적 정체성을 확인할 수 있는 종족 공간ethnic space이었다(유선영, 2003: 373).

조선인 관람객이 일본인 경찰에게 통제를 받는 것은 조선인들의 피식민인 처지를 확인하고 식민지적 정체성을 내면화하는 의미를 지닌 것이기도 했다. 극장에서 행동과 몸가짐을 통제받는 경험은 관객이 굿판이나 전통 연희장 같은 전근대적 문화에서 경험하는 소란과 참여의 경험과는 아주 다른 것이었다. 말하자면 극장은 당대의 대중이 근대 문화 공간이 요구하는 정숙, 침묵, 질서와 같은 새로운 문화규범에 익숙해지면서 식민 치하의 근대적 대중으로 변모해 가는 공간이기도 했다.

무성영화 시대가 본격화하면서 영화에 대한 검열도 제도화되었다. 1926년 7월 5일에 반포되고 8월 1일부터 시행된 조선총독부령 '활동사진필름검열규칙'이 그 시초다. 검열을 받지 않고는 다중에게 상영할 수 없다는 것, 소정의 서류와 활동사진 필름 2부, 설명 대본 2부를 사전에 조선총독부에 제출할 것 등이 명시되어 있었다. "공안, 풍속 또는 보건상 지장이 없다고 인정되는 경우"에만 검인을 날인한다고 되어 있으니, 공안과 풍속이 가장 중요한 검열 기준이었음을 알 수 있다. 검열 업무는 조선총독부 경무국 도서과에서 담당했다. 1926년 이전이라고 검열이 없었던 건 아니다. '활동사진필름검열규칙'이 제정되기 전에도 1917년 일본에서 제정된 '활동사진취체규칙'에 준하여 검열이 이루어지고 있었다.

발성영화에 대한 통제는 상대적으로 쉬웠다. 텍스트가 고정되어 있기 때문에 대본을 사전에 검열하거나 완성된 필름을 검열해 잘라내면

된다. 반면 무성영화의 경우는 변사의 해설에 따라 텍스트의 내용과 성격이 변화하기 때문에 통제가 어렵다. 검열을 통과한 필름이라도 변사가 사회문제를 언급하고 불온한 언사를 했다는 이유로 검속되곤 했다. 조선총독부가 영화 검열 업무의 활동 실적을 정리해 1931년에 펴낸『활동사진 필름 검열개요』를 보면 "필름 검열만으로는 충분치 않으며, 필름 검열과 현장 취체가 서로 부합해야만 목적을 달성할 수 있다"라고 밝히고 있다. 대본 검열과 필름 검열 그리고 현장 검열이 통일적인 기준에 의해 상보적으로 작동해야 한다는 것이다(이순진, 2009: 60).

검열관들은 조선 영화든 외국영화든 조금이라도 불온한 기색이 있으면 가차 없이 검열의 칼을 휘둘렀다. 이규환 감독의 〈임자없는 나룻배〉(1932년)는 1000자 분량이 잘려 나갔고 홍개명 감독의 1928년 영화 〈혈마血魔〉의 경우 검열로 만신창이가 된 끝에 상영 금지되었다(한국예술연구소, 2002: 46).

검열은 단지 필름을 삭제하는 것만이 아니었다. 제목을 바꾸라는 지시도 수시로 내려졌다.

춘사 나운규의 작품 〈두만강을 건너서〉는 유랑민의 수난을 그린 작품이었다. 북간도에서는 유랑길에 나선 일단의 정처 없는 백성들이 만난다. 고향과 집을 버리고 유랑길에 나선 사람들이었다. 일제의 탄압 때문에 유랑하는 것이다. 그들은 거기에서도 쫓겨난다. 마적떼들이 습격을 한다. 이 마적떼는 그 당시의 일본의 동척(東拓)정책을 표현한 것이다. 그들은 북간도까지도 버리고 두만강을 건너 다시 만주땅으로 유랑할 판이다. 그들은 얼음이 깔린 두만강 위에서 마적떼와 일본군의 국경수비대 사이에서 처절하게 싸우다 죽는다. 마치 모세의 출애굽기 같은 민족이동의 서사시가 깔린 작품이다. 이 작품은 물론 검열에서 잘리어 중요한 부분이 없어졌고 일인 검열관은 마

지못해 이 작품을 내주면서 스스로 제목을 붙여주었다. "〈두만강을 건너서〉라니 불온하다. 제목을 〈사랑을 찾아서〉라고 해라"(이영일, 2004: 120).

외국영화의 경우 포옹이나 키스 장면 같은 것이 풍속괴란에 따른 검열 대상이 되었다. 이 경우는 사전의 필름 검열 과정에서 잘라내면 되는 것이었다. 반면 연극의 경우에는 대본 검열을 통과했더라도 무대에서 벌어지는 장면이 문제 되는 경우가 있었다. 1933년 6월 15일 극단 신무대 배우 12명이 종로경찰서에 연행되어 벌금형을 받는 사건이 벌어졌다. 〈황금광소곡〉(남풍월 작)이라는 연극 공연 도중 성매매 현장을 묘사한 대목을 본 임석 경관이 배우들을 연행한 것이다(이승희, 2016: 243~245). 연극이나 공연물의 경우 현장에 임석한 경관의 판단에 따라 즉석에서 검열이 이루어졌고 따라서 동일한 작품이 장소에 따라 달리 취급되는 경우도 많았다.

1934년에는 앞서의 '활동사진필름검열규칙'에 더해 '활동사진영화취체규칙'이 공포되었다. 여기에는 활동사진영화흥행업자의 개념에 대한 규정, 월간 흥행 보고 의무에 관한 규정, 조선에서 제작한 영화의 수출이나 외국영화의 수입 허가에 관한 규정 등이 담겨 있었다. 외국영화 수입 규정이 들어가면서 일본 영화의 수입은 늘어나고 서양 영화의 수입은 제한되기에 이른다(박영정, 2004: 246~248). 전시체제로 넘어가면서 외국영화 수입을 통제할 필요가 생긴 것이기도 했고 조선 영화 시장에서 미국 영화보다 일본 영화의 점유 비율을 높이고자 하는 의도이기도 했다. 1932년 무렵 조선 전체에 돌고 있는 필름의 3분의 2는 일본 영화였지만 실제 극장에서 상영되는 영화는 외국영화가 62.6%를 차지했다. 외국영화 필름보다 두 배 이상 많은 일본 영화 필름이 조선에서 상영 허가를 받고자 검열을 신청해도 실제 흥행에서는 외국영화의 인기

에 눌려 스크린을 장악하지 못했다(이화진, 2009: 75).

'활동사진영화취체규칙'의 시행세칙에 따라 1개월 동안 한 개의 흥행장에서 상영할 수 있는 상영 영화의 총 미터 수 중 외국영화의 비율은 1935년 말까지는 4분의 3 이내, 1936년 중에는 3분의 2 이내, 1937년 이후로는 2분의 1 이내로 규정되었다. 조선총독부 경무국 도서과로 필름 검열을 일원화하고, 그 상영에 대한 단속은 지방 경찰서가 풍속경찰의 업무로 두는 이원 체제는 그대로 유지하면서, 국산 영화(일본 영화와 조선 영화)와 사회교화적인 영화의 일정한 상영 비율을 보장하는 것이 '활동사진영화취체규칙'의 핵심이었다. 이것은 영화에 대한 조선총독부의 관심이 '어떠한 영화를 보지 못하게 할 것인가'에서 '어떠한 영화를 보여줄 것인가'라는 문제로 이동하는 과정이었다고 할 수 있다(이화진, 2009: 77).

하지만 조선인의 영화 관람 대상을 할리우드 영화에서 일본 영화로 바꾸고 싶어 했던 식민 당국의 의도는 관철되지 못했다. 조선인들은 여전히 일본 영화보다는 미국 영화를 선호했다. 영화관이 문서상으로만 일본 영화를 상영한 것처럼 보고하고 실제로는 미국 영화를 상영한 것이 발각되어 고발당한 사건도 있었고, 일본 영화는 관객이 적은 오전 시간대에 상영하고 서양 영화는 오후 시간대에 편성하는 나름의 묘수를 쓰기도 했다(이화진, 2009: 80).

중일전쟁 이후 영화와 연극, 가요 등 대중문화에 대한 통제를 강화하고 국책 문화를 독려하는 방향으로 정책이 전환되면서 '영화법', '연극법' 등이 제정된다. 1939년 4월 일본에서 제정된 '영화법'이 식민지 조선에 적용되어 공포된 것이 1940년 1월 4일 자 조선총독부 제령 제1호 '조선영화령'이다. 이 법령의 제정을 계기로 기존의 영화 단속 규칙들은 폐지되었고 1940년 8월부터 '조선영화령 시행규칙'이 시행된다(박영정, 2004: 249).

여기에서 검열에 대한 규정을 보면, 다음과 같은 사항에 해당하면 불합격 처리한다고 되어 있다(박영정, 2004: 252).

1. 천황의 존엄을 모독하거나 또는 제국의 위신을 훼손할 우려가 있는 것
2. 조헌문란의 사상을 고취할 우려가 있는 것
3. 정치상, 교육상, 군사상, 외교상, 경제상 기타 제국의 이익을 해할 우려가 있는 것
4. 선량한 풍속을 문란시키거나 국민도의를 퇴폐시킬 우려가 있는 것
5. 조선 통치상 지장을 초래할 우려가 있는 것
6. 제작 기술이 현저하게 졸렬한 것
7. 기타 국민 문화의 진전을 저해할 우려가 있는 것

그런가 하면 국민정신의 함양 또는 국민 지능의 계발에 가치가 있는 영화(극영화 제외)로서 조선총독에게 인정받은 것에 대해 영화흥행자는 1회의 흥행 시마다 영화 250미터 이상을 상영해야 한다는 규정도 있었다. 이 시행규칙은 이후 세 차례 더 개정되면서 국민정신의 함양과 국민 지능의 계발에 가치 있는 문화영화와 시사영화의 상영 의무가 더욱 강화된다. 영화를 식민 지배의 수단으로 적극 활용하고자 하는 목적의식이 분명히 드러나고 있다(박영정, 2004: 252~253). 일제강점기 검열과 통제 정책의 흐름을 보면 초기에는 주로 단속 위주였던 반면, 후기로 가면서 좀 더 적극적인 관리 통제로 옮겨감을 알 수 있다. 당시 연극과 영화 관련 법은 주로 검열과 통제를 주된 내용으로 했다. 대중의 의식과 행동을 규율함으로써 사회질서를 유지하고 식민 통치를 원활하게 하고자 하는 목적으로 문화를 검열하고 통제한 것이다.

대중가요에 대한 통제

1933년 '축음기레코드취체규칙'이 제정되면서 대중음악에 대한 체계적인 통제가 시작되었다. 1930년대 초부터 대중가요 음반의 생산이 본격화된 데 따른 조치였다. 일제가 만든 '축음기레코드취체규칙'은 이후 해방이 되고 1990년대 중반에 이르기까지 끈질기게 자행된 대중음악 사전 검열의 기본 틀이 되었다. 1933년 9월 13일 자 당시 ≪동아일보≫에는 다음과 같은 기사가 실려 있다.

> 빅터레코드에서 취입한 조선 레코드 신민요 변조 「아리랑」 유행가와 「한양의 사계」는 11일 치안방해의 혐의로 발매 금지를 당하였다. 조선총독부가 내무성보다 먼저 레코드취체규칙을 제정한 이래 발매 금지를 당한 레코드는 19종에 이르렀으니 풍속괴란 혐의가 3종이며 그 외는 전부 사상 관계의 치안방해로 일본어판 2종과 로서아판 3종을 제외하면 모두 조선어판이다. 또 그 외에 제조금지 처분을 당한 미성품 레코드도 수종이라고 한다(인용자 주―현대식 표기로 수정했음)(≪동아일보≫, 1933.9.13).

이 신문 기사는 총독부 검열의 가장 중요한 두 가지 잣대를 보여준다. 치안방해와 풍속괴란이 그것이다. 치안방해라는 명목은 검열과 단속이 일제의 식민 지배 정책에 순응하게끔 하는 정치적 목적을 가진 것이었음을 말해준다. 정치적 검열을 통해 일제 지배에 저항하거나 현실을 부정적으로 인식하는 일체의 가능성을 차단함으로써 결과적으로 대중문화가 일제 식민 지배의 충실한 도구 역할을 하도록 한 것이다. 현실에 대한 비판적 표현이 불가능한 상황에서 당시의 대중가요는 대체로 망향과 실연을 담은 비관적이고 퇴영적인 정서의 노래들이 주류를 차지하게 된다. 초기 대중가요의 대표곡들인 「희망가」, 「사의 찬미」라

든가, 일본 가요나 다른 외국 가요의 번안이 아닌 창작 대중가요로 큰 인기를 모았던 「황성옛터」(황성의 적) 같은 노래들은 모두 한없이 나락으로 떨어지는 듯한 비애의 정서로 당시 나라 잃고 설움받는 대중의 정서를 다독거려 주었다. 일제 후반부로 가면 이런 비애의 정서마저도 '금지'당하는 수난을 겪는다. 그와 함께 식민지 현실의 삶을 긍정하고 찬미하는 노래들이나 일시적인 쾌락에 안주하는 내용의 노래들이 또 다른 주류를 형성했다. 대표적인 노래가 일제의 만주 침략을 찬양한 「복지만리」나 일제 지배의 거리를 찬양하는 「감격시대」, 현실적인 쾌락주의를 보여주는 「세월아 네월아」, 「비단장사 왕서방」 같은 노래들이다. 말하자면 일제시대 대중가요의 정서는 극단적인 비관적 정서와 극단적인 현실 찬미의 정서라는 두 가지 형태로 대별되는데 결코 건강한 모습이라 할 수 없는 이런 양상은 일제의 식민 지배 정책의 직간접적인 결과라 할 수 있다.

대중음악을 매개하는 방식은 음반과 방송, 공연과 악보 등이다. 음반과 방송은 법에 따라 체계적인 규제, 특히 사전 통제가 가능했지만 공연에 대한 통제는 자의적이고 일시적인 경우가 많았다. 그러다 보니 이에 관한 기록도 언론 등에 명시적으로 남아 있는 경우보다는 당대를 경험한 사람들의 기억에 의존하는 경우가 많다.

1938년에는 공연 도중 노래 가사가 불온하다는 이유로 가수가 체포되어 공연이 중단되는 일도 있었다. 가수 황금심과 이인근이 그 주인공이고 빅타레코드의 부산 공연에서의 일이다. 문제가 된 노래는 「춘풍삼천리」였고 문제가 된 가사는 "에헤라 삼천리강산에 봄이로다" 하는 부분이었다. '삼천리강산에 봄이 왔다'는 내용이 불온하다는 이유였다(이준희, 2009: 38~39).

또 일본 특별고등경찰에서 작성한 문건을 보면, 1939년 4월 조선악극단에서 승무를 공연하는 도중 태극 문양이 문제가 되어 관련자들이

구속되었다는 기사가 확인된다. 조선악극단의 일본 공연을 소개한 다른 기록에 따르면, 당시 공연은 〈춘앵부春鶯賦〉라는 제목을 붙여 전체 20경景으로 구성되었는데, 승무는 그 가운데 하나로 최인순崔仁順이 추었다고 한다(이준희, 2009: 39).

가수이자 작사가로 오랫동안 활동했던 반야월에 따르면, 「황성옛터」(황성의 적)도 한때 금지곡이어서 이 노래를 부르다 야단을 맞았다거나 하는 경우도 있었고, 1939년 7월 태평레코드 주최 전국신인남녀콩쿨대회에서 「춘몽」 가사 가운데 "내 마음은 언제 피나"가 조선 독립을 노래한 것이라는 혐의를 받아 가수가 소환되기도 했다(이준희, 2009: 41).

가끔은 정치적 통제 의욕이 지나친 경우도 있었다. 1939년 조선악극단의 일본 공연에서는 가수 이화자李花子가 「꼴망태 목동」을 일본어로 개사해 부르면서 "꼴망태"라는 단어만 적절한 일본어가 없어 그냥 불렀는데, 이 단어의 뜻을 모르는 일본 경찰에게 취조를 당해야 했다(이준희, 2009: 41).

조선악극단, 반도가극단과 함께 식민지 시대 주요 공연 단체 중 하나였던 라미라가극단 관련 검열 기록으로는 가극 〈아리랑〉에 관한 내용을 빠뜨릴 수 없다. 1943년 10월 또는 겨울에 〈아리랑〉을 공연할 당시 철원·평양·이리(현재 익산) 등지에서 작품의 불온성이 문제가 되어 주인공 역을 맡은 강남춘江南春이 한 달 동안 구속되었다는 것이 대략의 내용이다(이준희, 2009: 42).

대중음악 공연에 대한 검열은 일부 가사와 표현, 분위기가 문제가 되는 경우도 있었고 악극의 대본이나 소품이 문제가 되는 경우도 있었다. 하지만 같은 음악, 같은 공연이라도 지역에 따라 문제가 되거나 안 되는 경우도 많아 일관된 원칙이나 규범이 있었다기보다는 그때그때 즉흥적으로 이루어졌다고 볼 수 있다.

친일의 상처: 친일 가요와 친일 영화

앞서 언급했듯이 1920년대 중반 조선에서 장편 무성영화의 시대가 본격화되면서 조선총독부의 영화 통제도 제도화된다. 1926년에 반포된 '활동사진필름검열규칙'은 당국의 검열을 받아야만 영화를 상영할 수 있다는 사전 검열의 원칙을 처음으로 명시했고, 1934년의 '활동사진영화취체규칙'에서는 기존의 검열 규칙에 더해 외국영화 수입에 대한 허가 규정이 제도화되었다. 영화 산업 전반에 대한 통제 제도가 완비된 것이다. 중일전쟁과 함께 전시체제로 돌입하면서 영화에 대한 통제는 한층 강화된다. 1940년에는 기존의 규칙들이 폐지되면서 '조선영화령'이 제정되었다. 영화에 대한 검열을 한층 강화하는 것뿐 아니라 총독부의 허가를 받은 자만이 영화를 제작할 수 있도록 제한하고, 국민정신의 함양과 계발을 위해 문화영화와 시사영화를 상영해야 한다는 내용이 추가되었다.

이와 함께 일제의 정책에 호응하는 관변 영화 제작이 적극 독려되었음은 물론이다. 그 과정에서 적지 않은 친일 영화, 친일 영화인들이 나왔다. 그렇다고 해서 조선 영화인들이 일제의 강압에 못 이겨 억지로 친일 영화 제작에 나섰다고만 보기는 어렵다. 조선의 영화 산업을 발전시키고 시장을 확대하고자 했던 그들의 의도가 자연스럽게 총독부 정책에 '자율적으로' 협조하는 양상으로 나타났다고 보는 게 타당하다.

1941년에 제작된 〈집 없는 천사〉는 친일 영화의 대표작 가운데 하나다. 거리의 가난한 부랑아들을 향린원에서 돌보며 교육한다는 내용인데 영화 속에서 향린원의 아이들은 마치 일본 군대처럼 질서 정연하게 생활하고 아이들은 스스로 장차 자랑스러운 지원병이 될 것이라고 말한다. 악당들은 일본어를 한마디도 못하는 반면, 가난한 아이들에게 자선을 베푸는 착한 어른들은 일본어를 유창하게 구사한다. 마지막에서

출연자들은 일장기 앞에 모여 「황국신민의 서사」를 낭송한다. 이 영화의 마지막 장면에서 낭송되는 「황국신민의 서사」는 1937년 10월 4일 조선총독부 학무국이 반포한 서약문으로, "우리는 대일본제국의 신민이다. 우리는 마음을 모아 천황폐하에게 충성을 다한다. 우리는 인고단련하여 훌륭하고 강한 국민이 된다"라는 내용이다(백욱인, 2018: 60~61). 이 영화는 일본 문부성의 추천 영화 목록에 올랐다.

이 영화의 시나리오는 총독부 직원이었던 니시키 모토사다西龜元貞가 썼고 한국어 각색에는 유명한 사회주의자 문학평론가 임화가 참여했다. 이 작품의 연출자가 최인규 감독이다. 1960년대 한국 영화 전성기를 이끈 신상옥 감독의 스승으로 유명한 최인규 감독은 일제 말기에 모두 다섯 편의 친일 영화를 만든 대표적 친일 감독이다. 하지만 그는 해방이 되자마자 재빨리 변신하며 일제에 맞서 싸우는 독립투사들을 그린 영화들을 내놓았다. 〈자유만세〉(1946년)가 대표적인 작품이다. 이 영화의 주연을 맡은 배우 전창근 역시 〈복지만리〉(1941년) 같은 친일 영화와 친일 연극들을 제작했던 사람이다.

〈지원병〉(1941년)도 지금 필름이 남아 있는 대표적 친일 영화 가운데 하나다. 1938년부터 시행된 조선인 지원병 제도를 선전하는 영화다. 홀어머니와 어린 동생, 결혼을 약속한 여인이 있는 가난한 주인공의 꿈은 지원병으로 입대하는 것이다. 결국 주변 사람들도 그가 일본군이 되는 것을 영광으로 여기고 지주도 그의 선택에 감동해 남은 가족을 보살펴 주겠다고 약속한다. 한마디로 '남은 가족은 이웃이 책임질 테니 조선의 청년들은 국가, 즉 일본을 위해 싸우라'는 얘기다. 이 영화의 각본을 쓴 이는 박영희이고 연출자는 안석영이다. 두 사람 모두 이른바 조선프롤레타리아예술가동맹, 즉 카프KAPF의 주요 구성원이었다. 특히 박영희는 한때 카프의 방향을 주도하면서 가장 혁명적이고 전투적인

문예 이론을 주창하던 인물이다. 그가 카프를 탈퇴하며 했다는, "얻은 것은 이데올로기요, 잃은 것은 예술"이란 말은 유명하다. 아마도 그가 얻은 것은 황국신민과 대동아공영의 이데올로기였음이 분명하다. 이후 그는 누구보다도 적극적으로 친일 단체와 친일 문필 활동에 나섰다.

대중음악계 역시 친일의 상처에서 자유롭지 못했다. 1936년 이후 전시체제가 강화되는 과정에서 일제의 식민정책과 침략 전쟁에 부응하는 많은 노래들이 생산·유포되었다. 태평양전쟁이 발발한 후, 특히 1942~1943년 사이에는 좀 더 노골적이고 직접적인 친일의 메시지를 담은 군국 가요들이 집중적으로 발표된다. 이들 군국 가요의 내용은 전쟁 미화, 천황 예찬, 징병·징용·총후(後方) 지원 독려, 내선일체 선전 등이 주를 이루며, '천황'을 위해 모든 것을 바치자는 식의 내용이 대부분이다. 조명암, 김억, 김해송, 손목인, 남인수, 박시춘, 백년설, 반야월 등 당대 최고의 작사가, 작곡가, 가수들이 군국 가요에 총동원되었다. 가장 유명한 친일 가요의 하나인 「혈서 지원」(1943년)의 가사는 다음과 같다.

무명지 깨물어서 붉은 피를 흘려서 / 일장기 그려놓고 성수만세 부르고 / 한 글자 쓰는 사연 두 글자 쓰는 사연 / 나라님의 병정 되기 소원입니다
해군의 지원병을 뽑는다는 이 소식 / 손꼽아 기다리던 이 소식은 꿈인가 / 감격을 못 잊어 손끝을 깨물어서 / 나라님의 병정 되기 자원합니다
나라님의 허락하신 그 은혜를 잊으리 / 반도에 태어남을 자랑하며 울면서 / 바다로 가는 마음 물결에 뛰는 마음 / 나라님의 병정 되기 소원입니다

(조명암 작사, 박시춘 작곡, 백년설·남인수·박향림 노래)

놀랍게도 이 노래는 1953년 「혈청지원가」라는 제목의 대한민국 군가로 리메이크되어 불리기도 했다. 물론 "일장기 그려놓고 성수만세 부

르고"를 "태극기 그려놓고 천세만세 부르고"로, "나라님의 병정 되기 소원입니다"는 "대한민국 병정 되기 소원입니다"로 바꾸긴 했다.

역시 조명암과 박시춘이 함께 만든 「아들의 혈서」(1942년)란 노래도 있다.

어머님 전에 이 글을 쓰옵나니 / 병정이 되온 것도 어머님 은혜 / 나라에 바친 목숨 환고향 하올 적에 / 쏟아지는 적탄 아래 죽어서 가오리다
어제는 광야 오늘은 산협천리 / 군마도 철수레도 끝없이 가는 / 너른 땅 수천리에 진군의 길은 / 우리들의 피와 뼈가 빛나는 길이외다

(조명암 작사, 박시춘 작곡, 백년설 노래)

조명암과 박시춘은 일제강점기에 가장 많은 인기가요를 만들어낸 작사가, 작곡가이니 친일 가요에도 이들의 이름이 가장 자주 보이는 건 자연스러운 일일 수 있다. 가장 인기 있던 만큼 그들이 받은 압력도 컸을 테니까. 물론 친일 가요 창작과 유포에 가담한 대중음악인들은 이들 외에도 많다. 당시 대중적 인기를 누린 대부분의 대중음악인들이 많든 적든 친일 행위에 연루되었다. 당시의 친일 가요 가운데 지금도 자주 들을 수 있는 노래도 있다. 「복지만리」(1941년)가 대표적인 경우다.

달 실은 마차다 해 실은 마차다 / 청대콩 벌판 위에 (헤이) 휘파람을 불며 불며 / 저 언덕을 넘어서면 새 세상의 문이 있다 / 황색기층 대륙길에 어서 가자 방울 소리 울리며

(김영수 작사, 이재호 작곡, 백년설 노래)

이 노래는 앞서 언급한 배우 겸 감독 전창근이 연출한 영화 〈복지만

리〉의 주제곡이다. 〈복지만리〉는 만주로의 개척 이민을 장려하는 내용으로, 말하자면 일제의 대동아공영권 주장에 동조한 영화로 알려져 있다. 이 노래를 부른 백년설은 당시 최고의 인기 가수로, 가장 많은 친일 가요를 부른 가수이기도 하다. 물론 이 노래에 표면적으로 친일의 의도가 드러나 있지는 않지만 이 노래가 속한 맥락에 대해서는 분명하게 알려질 필요가 있다.

2009년에 발간된 『친일인명사전』(민족문제연구소 간행)에는 박시춘, 조명암, 백년설 등을 비롯해 모두 18명의 대중음악인이 올라 있다. 당시 가요 작사가, 작곡가, 가수들은 대부분 레코드 회사에 전속되어 있어 독자적으로 자유롭게 활동할 수 있는 처지가 아니었다는 점을 들어 이들의 친일이 생존을 위한 어쩔 수 없는 선택이었다고 보는 입장도 있다. 또 이들이 만든 수많은 노래 가운데 극히 일부에 지나지 않는 친일의 흔적을 가지고 '친일인사'로 낙인찍는 것은 지나치다는 의견도 많다. 충분히 이해할 만한 주장이다. 하지만 친일의 역사가 명백히 밝혀지고 적절하게 단죄되지 못한 것이 오늘날 우리 사회가 겪고 있는 수많은 문제들의 시작이라는 점에서 보면 친일의 과오와 상처는 늦게라도 밝혀지고 알려지는 게 옳다. 또 누군가의 친일의 흔적을 드러내는 일이 그의 일생 전체를 부정하는 것으로 받아들여져서는 안 된다. 최인규와 전창근이 함께 만든 영화 〈자유만세〉가 훌륭한 작품이라는 것과 그 두 사람이 명백한 친일 행위를 했다는 것은 별개의 문제다. 조명암, 박시춘, 백년설이 일제강점기에 만들어낸 많은 노래들이 아직까지 애창되는 명곡들임을 부정할 수는 없지만 그렇다고 이들의 친일 행각을 없었던 일로 치부할 수는 없다. 이들의 친일 행각은 분명하게 알려져야 하고 딱 그만큼 분명하게 비판받아야 한다.

ઐ · ઐ

1945~1950년대

분단과 전쟁 그리고 전후(戰後)의 혼란

끝나지 않을 것 같던 일제 식민 지배는 일본이 전쟁에 패배하면서 갑자기 끝났다. 하지만 한국의 독립운동 세력은 승전의 주체가 되지 못했고 한반도의 운명은 전쟁 승전국들의 손에 맡겨졌다. 1943년 11월 미국·영국·중국이 참여한 카이로 선언, 1945년 7월 미국·영국·소련이 합의한 포츠담 선언에서 한반도의 독립은 보장되었지만 강대국들의 이해관계 속에 한국이란 나라와 국민의 입장은 존재하지 않았다. 결국 한반도 남북이 미국과 소련에 분할 점령되면서 분단의 역사가 시작된다. 분단은 전쟁으로 이어졌다. 미국과 소련이라는 초강대국의 전초기지가 된 남북한은 잔인한 이데올로기의 대리전을 치러야 했다. 전쟁 자체도 참혹하기 이를 데 없는 것이었지만 전쟁 이후 고착된 냉전적 분단 상황은 아직까지도 해소되지 않은 채 엄청난 고통과 질곡의 원인이 되고 있다.

해방으로 시작해 전쟁과 분단으로 귀결된 이 시기 한국은 극심한 혼란 속에 있었다. 북위 38도선 이남에는 미국 군정이 들어서고 이북에는 소련군이 간접 통치에 나서 각기 친미, 친소련 정권을 세우고자 하는 목표를 추진했다. 남북한 모두에서 다양한 스펙트럼의 정치 세력이 주

도권을 잡기 위해 경쟁하며 이합집산을 거듭했지만 결국 상황은 분단으로 치달았다. 미국은 일제하 독립운동의 중심 역할을 했던 대한민국 임시정부, 여운형이 좌우합작을 통해 선포했던 조선인민공화국을 인정하지 않았고, 한국민주당 등 우익 세력의 지원을 받으며 조선총독부 관료 조직과 경찰 조직을 이용해 군정의 수단으로 삼았다. 북한에서는 조만식이 주도했던 평남건국준비위원회를 소련이 강제 해산했고 김일성 중심의 권력 체계로 재편해 갔다.

미군정의 수립과 함께 남한을 지배하는 권력이 일본에서 미국으로 바뀌었다. 남한 민중에게 미국은 이 나라를 구해준 은인의 나라였고 미군은 점령군이자 해방군이었다. 해방 정국은 어지러웠다. 문화계도 마찬가지였다. 문학, 영화, 연극, 음악, 미술 등 모든 장르에서 좌익과 우익으로 나뉜 각종 단체들이 설립되었다. 친일의 과오를 가진 사람들이 앞다투어 새 시대를 이끌어갈 주체를 자임했다. 미군정 기간은 대체로 사회 전반에서 좌파의 입지가 줄어들고 우파의 지위가 공고해지는 기간이었다.

우여곡절 끝에 남한만의 단독 선거가 결정되면서 남한 내 정치 세력들의 입지와 권력의 방향이 윤곽을 잡아갔다. 단독 정부 수립을 주장했던 이승만 세력이 권력을 장악해 가는 과정에서 단독 정부에 반대했던 김구 등 다른 세력이 몰락해 갔다. 단독 정부 수립을 둘러싼 갈등 속에서 1948년 제주 4·3사태가 벌어져 수만 명의 민간인이 학살당했고 그해 10월 9일에는 제주 사태의 진압 명령을 거부한 부대 내 남로당 세력이 봉기하면서 여수 순천 사건이 벌어졌다. 결국 분단이 기정사실화되고 그 과정에서 많은 좌파 인사들이 북으로 넘어갔다. 전쟁이 끝나고 분단 체제가 확고해졌을 때 이승만과 자유당 정부의 부패 독재 시대가 본격화되었다. 일본을 대신해 미국이 새로운 전범이 되면서 대중문화

전반에 미국 문화의 영향력이 커졌다. 전후의 피폐한 상황에서 가치관의 혼돈이 극에 달하고 퇴폐와 우울, 향락과 염세, 희망과 절망이 교차하는 혼란스러운 상황이 이어졌다.

광복의 감격과 문화의 대응: 해방 정국의 문화 상황

미군정의 방송 장악과 문화적 역할

해방 직후는 좌우 이데올로기의 대립과 사회적 가치의 혼돈이 극에 달한 시기였다. 그런 속에서 세태를 반영한 다양한 유행어들이 나왔다. 좌파 혹은 사회주의자를 지칭하며 지금까지도 사회적 낙인으로 위력을 행사하고 있는 '빨갱이'란 말이 유행한 게 이 시기부터다. 빨갱이로 지칭된 쪽은 반대편을 '반동분자'라 불렀다. 정치 폭력이 판을 치고 권력과의 결탁을 통해 사리사욕을 취하는 집단들이 기승을 부리면서 '얌생이'(미군부대에서 물자를 빼돌리는 자), '모리배'(부당하게 이득을 취하는 자), '브로커'(중간에서 일을 도모해 주고 이득을 취하는 자), '깡패' 같은 말들이 유행하기도 했고, 미군 상대의 매춘부를 일컫는 '양갈보'(전쟁 이후에는 '양공주'라는 말도 쓰이기 시작했다) 같은 말이 쓰이기 시작했다. 북에서 내려온 난민들을 일컫는 '38따라지', 뇌물과 아첨 따위를 의미하는 '사바사바' 같은 말도 유행했다(주창윤, 2015: 55~99).

이렇게 극심한 대립과 혼란의 과정 속에서 일본 문화의 압도적 영향 아래 있던 대중문화는 미국 문화라고 하는 새로운 외적 환경과 직접 대면하면서 새로운 구도로 재편되기 시작했다. 일제강점기 이래 유지되어 온 일본식 대중문화의 독점적 지위가 무너지면서 미국 문화의 영향을 받은 서양식 대중문화가 새롭게 또 하나의 주류로 자리 잡아갔다.

이는 해방과 함께 시작된 미군정 시대부터 다분히 의도적이고 계획적인 방식으로 이루어졌다. 당시 미 점령군이 방송을 직접 장악하여 관리했다는 사실이 이를 잘 보여준다.

방송에 대한 미군정의 통제는 식민지 시대의 조선총독부 못지않게 상당히 강력한 것이었다. 일제강점기에는 방송이 최소한 조직상으로는 총독부로부터 독립된 법인인 조선방송협회에 의해 운영되었지만 미군정하에서 방송은 완전히 미군정청에 소속되어 일종의 국영 체제 형태로 운영되었다(강대인 외, 1995: 11). 경성방송국은 서울중앙방송국으로 이름이 바뀌었고 KBSKorean Broadcasting System란 영문명도 이 시기부터 쓰기 시작했다. 미군정청이 방송을 직접 장악한 것은 방송을 매우 유용한 선전 수단으로 보았기 때문이다. 당시 미 점령군의 방송에 대한 인식은 다음과 같은 공식기록에서도 엿볼 수 있다.

아마도 라디오가 (모든 매체들 가운데) 가장 많은 수의 한국인들에게 접근할수 있었을 것이다. 1945년 10월 중순에 미군들을 위한 별도의 방송국이 설치된 이후부터 서울중앙방송국(JODK)은 한국인들에게 접근하기 위해 고안된 프로그램을 집중적으로 방송할 수 있었다(강대인 외, 1995: 11에서 재인용).

"한국인들에게 접근하기 위해 고안된 프로그램"이라는 말은 단지 미군정의 정책 홍보 차원만이 아니라 문화적 차원의 홍보라는 의미도 포함하는 것으로 볼 수 있다. 실제 미군정청의 직접 통제 아래 제작된 당시 프로그램에는 철저히 미군의 시각에서 검열된 보도 프로그램뿐 아니라 미국 상업방송의 프로그램 형식을 도입한 프로그램들도 적지 않았다. 우리 방송 사상 최초의 어린이용 연속 드라마로 1946년부터 약 3년간 방송된 〈똘똘이의 모험〉의 첫 집필자는 미국인 고문 랜돌프란 사람

이었다. 〈똘똘이의 모험〉은 마크 트웨인의 「톰소여의 모험」을 반공 소
년극으로 각색한 것이었는데 성인 청취자들을 포함하여 폭넓은 인기를
얻어 3년간 300여 회를 넘겨 방송하는 성공을 거두었다(백미숙, 2007: 336).
미국인 고문들은 미국 방송에서 호평을 받은 프로그램의 극본을 제시하
며 그 형식을 따르도록 종용했다. 당시 시작된 대표적인 프로그램으로
〈스무고개〉, 〈천문만답〉, 〈거리의 화제〉, 〈방송토론회〉 등이 있었는데
이들은 각각 미국 상업방송의 인기 프로그램이던 〈Twenty Questions〉,
〈Information Please〉, 〈Man of the Street〉, 〈Round Table Discus-
sion〉의 형식을 모방한 것이었다.

또 당시 라디오방송을 통해 미국의 대중음악이 대대적으로 방송되
었다. 정확한 통계는 알 수 없지만 방송에 대한 당시 청취자들의 반응
가운데 서양음악을 줄이고 민요와 가요를 많이 방송해 달라는 주문이
적지 않았다는 것이 그 사실을 말해준다(강대인 외, 1995: 27). 1948년 정
부 수립과 함께 방송의 관할권은 한국 정부로 넘어왔다. 국영방송인 서
울중앙방송국의 역할은 정부 시책에 순응하고 대국민 홍보를 하는 것
이었다.

그러나 당시 라디오방송을 비롯한 매스미디어 체제가 대중의 문화
적 삶에 절대적인 영향을 미쳤다고 보기는 어렵다. 당시만 해도 라디오
는 결코 대중적인 매체가 아니었고 도시에 사는 일부 부유층의 소유물
이었다고 보는 것이 타당하다. 기록에 따르면, 해방 당시 한국인이 소
유한 남한 지역의 라디오 수신기는 15만 1817대였고 북한 지역의 수신
기는 7만 6163대였다(한국민족문화대백과사전, 2021). 1948년 8월에 대한
방송협회에 등록된 라디오 수신기의 대수는 15만 6700여 대였다. 말하
자면 아직 라디오방송은 오늘날과 같은 의미의 매스미디어라고 하기는
어려운 수준이었고 그 문화적 영향력도 마찬가지였다. 1960년 4월의

조사에서도 라디오 보급 대수가 78만 989대였고 가구 대비 보급률이 20.8%, 인구 대비 보급률이 3.6%였다. 그마저 대부분 도시 지역에 집중되어 있던 것으로 나타난다(한국방송공사, 1987: 310). 해방 후부터 1950년대 초반까지 한국 사회 전반에서 급속한 변화가 일어나고 있었지만 여전히 농촌 지역을 중심으로 전통적인 삶의 공간이 유지되고 있었고 아직 매스미디어 문화가 지배적인 지위를 차지하지는 못했다. 한국 대중의 미국 문화 접촉 역시 일부 도시 지역을 제외하면 그리 활발했다고 보기 어렵다.

　미군정은 다양한 방식으로 미군정 통치의 목표가 한국에 자유와 민주의 가치를 전파하는 데 있음을 알리고 미국식 제도와 가치관, 생활 방식의 우월성을 선전하면서 미국의 문화적 헤게모니를 수립하고자 했다. 미군정청에는 영화과가 설치되어 계몽 목적의 문화영화를 제작했는데 1945년 이들이 제작한 최초의 문화영화 제목은 〈자유의 종을 울려라〉였다. 1947년 7월에는 미국의 대외 정책 선전을 담당하는 기관인 주한 미공보원이 서울역 맞은편 건물에 들어섰다(이하나, 2016a: 141). 미공보원은 지방에도 지부를 설치하고 다양한 미국 서적과 잡지를 구비하고 직접 주간지와 월간지를 발행했다. 미국 잡지의 기사를 번역해 각 신문사와 학교, 연구소 등에 배포하기도 했다. 1948년 5월 10일 남한에서 최초로 총선거가 실시될 때는 선거의 중요성을 알리고 유권자의 선거 참여를 독려하기 위해 〈국민투표〉라는 문화영화를 제작해 보급하기도 했다(이하나, 2016a: 142).

　전쟁이 끝난 후 미공보원의 선전 활동은 더욱 강화되었다. 전쟁을 통해 미국을 단지 강대국 이상의 '혈맹'으로 인식하게 된 한국의 대중에게 미공보원의 선전 활동은 매우 효과적이었다. 특히 미공보원은 일제강점기 조선총독부가 그랬던 것처럼 영사기를 차에 싣고 다니면서 이동

영화 상영에 적극 나섰다. 뉴스영화인 〈**리버티 뉴스**〉나 문화영화를 직접 제작해 전국 곳곳을 돌며 상영했다. 한국 정부도 미공보원의 기자재를 빌려 미공보원이 제공하는 필름과 직접 제작한 문화영화를 가지고 지방 상영을 했다. 물론 한국 정부의 영화 상영 활동은 미공보원의 성과에 크게 못 미쳤다. 1959년의 예를 보면 한국 정부의 농촌 순회 영화 상영 횟수와 관람자 수는 농림부가 62회, 3만여 명, 문교부가 92회, 17만여 명이었지만, 미공보원 이동영화반의 상영 횟수는 총 7000회가 넘었고 관람자 수도 680만 명에 육박했다(이하나, 2016a: 144~145에서 재인용).

해방 가요와 악극단

노래는 운신이 가장 빠른 장르다. 해방이 되었을 때 가장 먼저 그 감격을 드러낸 건 노래였다. 해방 다음 날 바로 첫선을 보인 「사대문을 열어라」를 비롯해, 「귀국선」, 「울어라 은방울」 같은 노래들이 속속 등장

했다.

　모든 것이 혼란스러운 해방 정국에서 대중음악 문화를 이끌어간 가장 중요한 매체는 음반도 방송도 아닌 악극단의 무대 공연이었다. 일제강점기부터 서민 대중이 대중음악을 접하는 중요한 통로였던 악극단은 해방 이후에도 그 맥을 이었다. 일제강점기 가장 큰 인기를 모았던 조선악극단과 라미라가극단 같은 단체도 여전히 활발한 활동을 했고 K.P.K.악단, 남대문악극단 같은 새로운 단체도 속속 창단되었다. 반면 일본의 흥행 자본으로 유지되었던 약초가극단, 성보악극단 등은 해방과 함께 자연스럽게 문을 닫았다. 조선악극단도 곧 문을 닫았지만 1947년까지 등장한 다양한 공연 단체가 수십 개가 넘었다. K.P.K. 악단은 그중에서도 두드러졌다. 대형 악극을 중심으로 다양한 공연을 보여주는 악극단 활동을 통해 이후 1950년대를 주도할 대중음악가들이 등장했다. 이후 작곡가, 연주가로 빼어난 활동을 보여주는 박춘석, 전오승, 길옥윤, 송민영, 김영순(베니김) 등이 대표적이다(한국대중음악학회, 2009: 4).

　공연이 전성기를 누리는 가운데 대중음악 음반도 조금씩 생산되기 시작했다. 1947년에 고려레코드가 첫 번째 국산 음반을 발매한 이후, 1948년에는 오케레코드, K.B.C레코드가 음반을 발매하기 시작했고, 1949년에는 럭키레코드, 서울레코드, 아세아레코드, 오리엔트레코드, 코로나레코드에서도 음반을 냈다. 새로운 대중가요가 음반을 통해 발표되어 유행하면서 박재홍이나 금사향처럼 음반 취입으로 데뷔하는 가수도 늘어났다. 1950년대를 대표하는 작사가로 활동한 손로원, 유호 등도 이때 본격적인 작품 활동을 시작했다. 음반의 생산 여건은 열악했다. '기름틀과 숯불'로 상징되는 원시적인 공정으로는 대량생산을 기대할 수 없었다. 그런 상황에서 「가거라 삼팔선」이나 「신라의 달밤」 같은 곡이 이 시기에 대대적으로 유행할 수 있었던 데에는 활발했던 무대

공연이 큰 역할을 했다(한국대중음악학회, 2009: 5).

남북 분단이 기정사실화되면서 그 여파는 바로 대중음악계에도 미쳤다. 1930년대 최고의 인기 가수였던 채규엽의 월북도 그랬지만 일제강점기 대중가요의 주요 작품 대부분을 작사했던 박영호와 조명암의 월북은 남한 대중가요계가 감당해야 했던 대표적인 손실이다. 비교적 일찍 월북한 박영호와 달리 1948년에 월북한 조명암은 해방 공간에서도 대중가요 작사나 악극 연출, 극작으로 활발하게 활동을 했다. 따라서 그의 월북이 남긴 파장은 더욱 컸다. 워낙 그가 쓴 작품이 많아 그의 작품을 모두 금지시키면 일제강점기 가요 상당수가 사라질 판이었다. 이 노래들을 작곡한 박시춘, 이재호, 김교성, 손목인 등은 작사가 반야월에게 개사를 부탁했고 반야월은 추미림이라는 필명으로 조명암의 작품 가운데 일부를 개사해 금지를 피했다(장유정·주경환, 2013: 585). 이때 금지곡으로 묶인 조명암 작사의 곡 61편은 1992년 〈레코드로 듣는 한국가요사〉(킹레코드사) 발매에 즈음해 문공부에 제출된 '월북작가 조명암의 일제시대 작사에 대한 해금 청원서'가 받아들여지면서야 해금된다(장유정·주경환, 2013: 615).

〈자유만세〉: 해방 정국의 영화

일제강점기 말 군국주의적 통제 속에서 사실상 해체 상태에 있던 영화계는 해방 직후 한국 영화 제작이나 외국영화 수입, 극장 운영이 모두 어려운 상황이었다. 극장의 영사기는 대부분 노후해서 오작동이 빈번해 관객들의 불만을 사고 있었다. 특히 문제는 전력이었다. 해방 당시 남한 전력의 대부분은 북한에 의존했다. 분단이 확연해진 1947년 북한이 남한으로의 송전을 차단하면서 남한 내 전력난은 심각해졌다. 전력이 필요한 극장들이 영화 상영에 곤란을 겪은 건 당연한 일이다(김승

구, 2012: 192~193).

　무엇보다도 일제 말기 대부분의 영화계 인사들이 친일 영화 제작에 가담했던 '때 묻은' 인물들이었다. 하루빨리 뭔가 새로운 행보를 통해 분위기를 바꿀 필요가 있었다. 좌우파를 막론하고 다양한 영화인 조직이 결성과 통합, 해체를 반복했다. 기술과 자본이 부족한 가운데 연쇄극이 다시 만들어지기도 했고 때아닌 무성영화가 제작되기도 했다. 그런가 하면 일제 말기의 국책영화 〈군용열차〉(서광제 감독, 1938년)가 〈낙양의 젊은이〉로 제목을 바꿔 달고 재상영되는 일도 벌어졌다(정종화, 2008: 88).

　그런 와중에 일부 영화인들은 발 빠르게 독립운동을 소재로 한 '광복 영화'들을 만들었다. 1946년 최인규 감독이 제작한 〈자유만세〉가 대표적이다. 독립운동가들의 비극적 최후를 담은 이 영화를 연출한 감독 최인규, 배우 전창근은 모두 일제 말기 친일 영화 제작에 깊숙이 관여했던 인물들이다. 이들이 해방되자마자 독립운동 영화를 만든 건 당연히 그들의 과거에 대한 일종의 면피용이었다고 할 수 있다. 최인규는 이후 〈죄 없는 죄인〉(1948년), 〈독립전야〉(1948년)를 제작하며 〈자유만세〉를 포함, 이른바 '광복 영화 3부작'을 완성했다. 이 중 지금 필름이 남아 있는 〈자유만세〉는 당시의 부족한 기술과 자본을 가지고 나름 뛰어난 영화를 만든 사례라 할 수 있다. 〈자유만세〉 이후 〈안중근사기〉(이구영 감독, 1946년), 〈윤봉길 의사〉(윤봉춘 감독, 1947년), 〈유관순〉(윤봉춘 감독, 1948년) 등 독립운동에 몸 바친 애국지사를 다룬 영화들이 속속 제작되었다.

　해방기 조선의 대중이 가장 선호했고 또 쉽게 볼 수 있었던 영화는 역시 미국 영화였다. 제1, 2차 세계대전을 거치는 동안 미국 영화 산업은 크게 성장했다. 특히 해외시장을 상대로 엄청난 영화 수출 시장을 확보한다. 여기에 결정적으로 기여한 단체가 미국영화수출협회MPEAA: Motion Picture Export Association of America다. MPEAA는 제2의 국무성이라는

별명이 있을 만큼 위세를 자랑했는데 이는 할리우드의 해외 진출이 미국 정부와 긴밀한 관계 속에서 이루어지고 있었음을 말해준다.

미군정은 일본에 MPEAA의 지부로서 중앙영화배급사Central Motion Picture Exchange를 설치했고 1946년 중앙영화배급사의 조선사무소를 설치했다. 중앙영화배급사는, "영화를 통하여 미국의 사정을 소개하고 민주화와 교화의 목적을 달성하기 위한 점령 정책의 구체적인 시책을 추진한다"라는 것을 목적으로 했다(남인영, 1999: 209~210). 중앙영화배급소는 연간 100편 수입을 계획으로 활동을 시작해 남한의 극장가를 '점령'해 갔다. 1945년 11월부터 1948년 3월까지 미국 극영화가 422편, 미국 뉴스영화가 289편이 수입되었는데 그중 극영화 400편, 뉴스영화 250편이 중앙영화배급사가 배급한 영화였다. 같은 시기 조선 영화는 17편, 조선의 뉴스영화는 35편, 공보부의 뉴스영화는 38편이 나왔으니 미국 영화 10편에 한국 영화 1편이 개봉된 셈이다. 1948년 4월 23일 자 ≪서울신문≫ 칼럼에는 미국 영화의 범람으로 한국 영화가 위기라는 우려의 목소리가 실렸다. 한국 영화 시장에서 할리우드 영화의 헤게모니는 이미 해방 공간에서부터 시작된 것이다(정종화, 2008: 87).

해방기의 혼란한 상황 속에서도 적지 않은 대중이 영화를 보러 다녔다. 예컨대 1946년 11월 4일(월요일) 하루 동안 총 1만 2932명의 서울 시민이 영화를 관람했다(유선영, 2007: 262). 1948년 정부 수립과 함께 중앙영화배급소는 활동을 중지하고 할리우드의 9대 영화사는 각기 서울에 출장소를 설치한다. 한국 관객들의 영화적 상상력은 미국 영화에 장악되고 있었다. 1948년 미국 영화의 세계 시장점유율에 대한 유네스코의 통계에 따르면 미국 영화는 한국 영화 시장의 95%를 점유한 것으로 나와 있다(남인영, 1999: 212).

미군정은 1946년 초부터 해방 직후 한동안 폐지되었던 영화의 사전

검열을 재개한다. 1946년 4월에 공표된 미군정의 법령 68호는 공보부의 사전 검열에 대한 법적 근거를 제공했는데 검열의 기준이 구체적으로 명시되지 않아 군정 당국의 임의대로 검열할 수 있는 여지가 있었다. 미군정은 소련 영화를 전면 금지했고 좌익 진영의 영화 활동에 대해서는 다양한 방식으로 통제했다. 1946년 10월에는 법령 115호를 통해 영화의 사전 검열을 명시하고 검열을 통과하지 못한 영화의 배급과 상영을 금지했다. 미국 영화는 미군정의 비호 속에서 쉽게 특권적 지위를 차지할 수 있었다(남인영, 1999: 215~217).

일제강점기에 외국영화는 일본어 자막이 붙어 상영되었다(이를 '국어판'이라 불렀다). 해방 직후에도 한글 자막 작업이 활성화되기 전에는 한동안 일본어 자막이 붙은 영화들이 수입되었다. 최초로 한글 자막으로 선보인 영화는 〈위인 아부라함 린컨Abe Lincoln in Illinois〉(1940년)으로 1946년 8월 18일 수도극장에서 개봉한 링컨 전기 영화였다. 마이클 커티즈Michael Curtiz 감독의 〈카사블랑카〉(1942년), 레오 매커리Leo McCarey 감독, 빙 크로스비Bing Crosby 주연의 〈나의 길을 가련다Going My Way〉(1944년), 오슨 웰스Orson Welles, 조앤 폰테인Joan Fontaine 주연의 〈쩨-ㄴ 에어Jane Eyre〉(1943년) 등이 개봉한 것도 이 시기였다(김승구, 2012: 208).

한국전쟁과 대중문화

한국전쟁은 3년 동안 지속되었고 남북한 합쳐 300만가량의 민간인이 목숨을 잃었다. 당시 남북한 인구의 10% 정도였다. 특히 전선이 급격하게 오르내렸던 전쟁 초기에 엄청난 인명 피해가 발생했다. 1951년 여름 무렵부터는 지금의 휴전선 부근에 전선이 고착되었고 후방 지역

은 일부를 제외하면 전쟁의 실감을 직접 경험하긴 어려웠다.

당연히 전쟁 중에도 일상은 계속된다. 전방에서 포성이 계속되는 동안에도 사람들은 노래를 부르고 영화를 즐겼다. 소수지만 영화도 제작되었고 음반이 제작되기도 했다. 대구에 자리 잡고 있던 오리엔트레코드와 부산의 코로나레코드는 전쟁 기간 동안 오히려 전성기를 누렸다. 유엔군의 서울 수복 후 폐허가 된 서울에서 우연히 만난 작사가 유호와 작곡가 박시춘은 그날 함께 통음하며 노래 한 곡을 만들었다. "전우의 시체를 넘고 넘어" 하는 가사로 잘 알려진 「전우야 잘 자라」(유호 작사, 박시춘 작곡, 현인 노래, 1950년)가 그 노래다. 유호와 박시춘 콤비는 또 다른 전쟁 가요 「전선야곡」(유호 작사, 박시춘 작곡, 신세영 노래, 1951년)을 함께 만들기도 했다. 전쟁에 나간 남편을 그리워하는 마음을 담은 「아내의 노래」(유호 작사, 손목인 작곡, 심연옥 노래, 1952년), 「님 계신 전선」(손로현 작사, 박시춘 작곡, 금사향 노래, 1951년) 같은 노래들도 널리 불렸다. 이 노래들은 전쟁 이후에도 오랫동안 전쟁의 기억을 되살리는 노래로 애창된다.

대중예술인들이 전쟁에 동원되기도 했다. 남인수, 금사향, 박시춘, 신카나리아, 구봉서 등 많은 가수, 연주자, 배우들이 종군연예단인 군예대에 소속되어 병사들을 위한 위문 공연에 참여했다. 선전용 전단과 만화 제작에 동원된 만화가들도 있었다. 김성환, 박광현, 신동헌, 이상호, 고상영 등은 한국군 측의 선전 만화를 그렸고, 정현웅, 임동은, 장진광은 북측의 선전 만화를 그렸다. 전쟁의 와중에 양쪽을 오가며 남북한 모두에 부역한 김규택이나 김용환 같은 이들도 있었다. 북측에서 활동했던 이들은 이후 월북하거나 사망했고 남측을 위해 일했던 작가들은 이후 대부분 한국 만화계를 대표하는 작가들이 된다. 전쟁기의 선전 만화가 이들의 훈련 과정이 된 셈이다. 1950~1960년대 최고 인기 만화가 가운데 한 명이었던 김종래의 경우도 육군본부 작전국 심리전과에 배

속되어 지리산 공비들을 선무공작하는 전단 만화를 통해 만화가의 경력을 시작했다. 전쟁기의 만화 출판은 오히려 해방 직후보다 활발했다. 국방부 정훈국 자료에 따르면 1951년부터 1953년까지 만화 출판 종수는 477종에 달했고 특히 1951~1952년은 교재나 참고서보다 더 많았다. 휴전 이후에는 교재, 소설, 참고서, 종교, 법학 등의 분야에 비해 만화 출판의 순위는 한참 밀린다(백정숙, 2017: 163~195).

한국전쟁은 냉전적 분단을 고착화시켰다. 분단과 함께 한반도는 세계적 냉전 체제의 최전선에서 수십 년간 사실상의 대리전을 치러야 했다. 분단은 수많은 이산의 비극을 낳았다. 문화예술계도 남과 북으로 갈려야 했다. 적지 않은 예술인들이 북한을 택해 월북하거나 어쩔 수 없이 납북을 당했다. 문학계에서는 임화, 이기영, 한설야, 김남천, 이태준, 박태원 등이 북을 택했다. 영화계에서는 문예봉, 주인규, 남궁운, 심영 등이 월북하고 최인규, 이명우, 홍개명, 김정혁, 박기채, 방한준, 안철영, 김영화 등이 납북되었다. 음악계에서는 김순남, 안기영(이상 작곡가), 안기옥, 박동실(이상 국악인) 등이, 대중음악계에서는 조명암과 박영호(이상 작사가), 이면상(작곡가), 채규엽, 왕수복, 강홍식(가수) 등이 월북했고, 1930년대 전 세계적인 활동을 벌여 최초의 한국인 글로벌 스타라 해도 손색이 없는 무용가 **최승희**가 남편 안막(문학평론가)을 따라 북쪽을 택했다. 그런가 하면 김해송처럼 전쟁 중 납북되어 끌려가다 비극적 최후를 맞은 경우도 있었고, 이광수, 정지용, 김기림 등 납북 이후 얼마 안 가 세상을 뜨거나 행적이 밝혀지지 않은 사람들도 많았다. 북으로 간 문화예술인 대부분은 민주화와 함께 해금되기까지 남한에서 거론하기 어려운 금기의 이름이 되었다.

전쟁은 그것이 어떤 전쟁이든 참혹한 비극일 수밖에 없다. 한국전쟁은 한반도의 모든 인민에게 씻을 수 없는 상처를 남겼고 이는 지금까지

최승희(1911~1969)

일제강점기에 세계적인 활동을 벌인 무용가다. 강원도 홍천에서 태어나 숙명여자고등보통학교를 졸업하고 일본으로 건너가 이시이 바쿠의 문하에서 무용을 시작했다. 일본 유학에서 돌아와 경성에 '최승희 무용연구소'를 개원하고 무용 공연과 교육에 힘을 쓰면서 전통 무용과 서양 무용을 아우르며 한국의 현대 무용을 개척했다고 평가받는다. 1930년대에는 미국과 유럽, 남미까지 다니며 공연을 했고, 어니스트 헤밍웨이, 장 콕토, 찰리 채플린, 로버트 테일러, 파블로 피카소 같은 당대의 예술가, 배우들이 그의 공연을 관람했다. 가수로서 〈이태리 정원〉 등 몇 장의 음반을 내기도 했다. 일제 말에는 일본군을 위한 위문 공연을 하기도 하고 거액의 국방헌금을 내기도 해 친일 행적에 대한 논란이 일기도 했다. 해방 후 남편 안막(安漠)을 따라 월북했다. 북한에서 김일성의 호의 아래 평양에 '최승희 무용연구소'를 설립하고 한동안 활발히 활동했지만, 1958년 안막이 숙청당하면서 공식 무대에서 사라졌고 1969년에 사망한 것으로 알려졌다.

도 계속된다. 정치나 경제뿐 아니라 문화적으로도 전쟁의 영향은 깊고 넓게 남아 있다. 전쟁 기간에도 대중문화 생산과 수용은 계속되었지만 전쟁의 문화적 영향은 단지 전쟁 기간에 한정되지 않는다. 한국전쟁의 흔적은 이후에도 한국 대중의 정서와 문화에 깊이 남았다.

전쟁은 우선 다수의 한국인이 미국, 미국인, 미국 문화를 직접 대면하게 한 계기가 되었다. 매스미디어 체제가 채 갖추어지지 않은 상황에서 다수의 대중이 미국 문화를 직접 대면하게 해주었고 무엇보다도 친미 이데올로기를 내면화시키면서 미국 문화에 대한 맹목적 동경을 가지게 한 결정적 계기였다. 오랫동안 전쟁과 미군에 대한 이미지는 '기브 미 쵸콜릿'을 외치는 굶주리고 남루한 어린이와 초콜릿과 츄잉검을

나누어주는 '친절하고 고마운 미군 아저씨'의 이미지였다.

　미국이 '북괴의 마수에서 우리를 구해준' 고마운 나라라는 생각은 한국 사회의 대중 심리와 정서에 깊숙이 각인된다. 이런 맹목적 친미 이데올로기는 미국 문화에 대한 막연한 동경 심리를 낳았고 한국 대중문화는 미국 대중문화의 영향권 속으로 편입되었다. 이는 전쟁이 끝나고 미군이 주둔하면서 더욱 가속화했다. 전국 곳곳에 산재한 미군부대는 미국 대중문화가 직접 유입되는 관문 역할을 했다. 휴전 후 정식 스튜디오를 갖추고 라디오방송을 하다가 1957년 9월 15일부터 TV방송을 시작한 미군 방송 AFKN도, 비록 당시 한국인 시청 인구가 많지는 않았지만(1960년대 이후 TV 보급이 급증하면서부터 AFKN은 당당히 채널 하나를 차지하고 미국 대중문화를 접할 수 있는 중요한 창구 역할을 했다), 미국 대중문화를 엿볼 수 있는 통로였다. 또 주한 미군을 위해 조직된 미8군 무대를 통해 수많은 한국 연예인들이 길러졌다. 이들은 미국 문화의 세례를 남보다 앞서 받으면서 미국식 문화를 숙달하기 위한 트레이닝을 받았고 1960년대 이후 방송에 진출하면서 본격적인 미국식 대중문화의 시대를 연다.

　한국전쟁은 무엇보다도 냉전적 반공주의가 이 땅에 뿌리내린 결정적 계기였다. 해방 직후의 분단이 잠정적이고 유동적인 분단이었던 데 반해 전쟁 후의 분단은 고정적이고 항상적인 구조로 정착했다. 전후 남북한의 군사적 이데올로기적 대립은 세계적인 냉전 구조와 맞물리면서 분단 구조를 재생산하고 증폭시켰다. 남북 간의 체제 대립은 한국 사회에서 다른 어떤 가치나 이념에 앞선 삶의 조건이 되고 사회의 모든 부분에서 절대적인 규정력을 행사했다. 문화도 마찬가지다. 분단과 체제 대립에 기초한 냉전적 반공주의가 가장 기본적인 이념으로 강제되고 이를 뒷받침하는 검열과 통제의 논리가 정당화되었다. 대중문화는 반공주의와 친미주의 그리고 체제 이데올로기를 전파하는 수단으로 여겨

졌다. 일제강점기에 식민지 통치를 위해 마련되었던 검열 구조는 이제 냉전주의적 분단 구조를 유지하는 메커니즘으로 역할을 바꾸며 살아남아 이후 수십 년간 대중문화를 억압한다. 한국전쟁은 단지 전쟁을 전후한 몇 년간의 역사적 국면에 머무르는 사건이 아니다. 그것은 오늘날까지 우리의 삶과 의식을 짓누르는 전제 조건이며 또한 한국 대중문화의 피할 수 없는 전제 조건이기도 한 것이다.

전후 풍속과 가치의 혼란 그리고 미국화의 욕망

허무와 퇴폐의 몸짓

8·15해방과 분단 그리고 한국전쟁이 휩쓸고 가면서 개막한 1950년대는 경제적 궁핍과 정치적 혼란, 문화적 혼돈이 극에 달했던 시대였다. "'아아 50년대!'라고 말하지 않으면 안 된다. 모든 논리를 등지고 불치의 감탄사로서 말하지 않으면 안 된다"(고은, 1989: 19)라고 했던 시인 고은의 토로는 전쟁의 참혹한 역사를 겪은 1950년대의 정신적 상실감과 황폐함을 단적으로 보여준다. 대중문화사의 맥락에서 본다면 1950년대는 해방 전까지 모든 문화적 가치의 중심이었던 일본 문화를 대신해 미국과 서구의 문화가 빠르게 유입되면서 엄청난 정체성의 혼돈이 빚어진 시기라 할 수 있다.

전쟁이 끝난 폐허 위에서 당대의 엘리트 지식인, 문인들은 낭만주의와 유미주의, 데카당스, 허무와 실존에 탐닉했다. 전쟁이 남긴 상처, 자유당 정부 시절의 혼란과 부패, 냉전 체제가 강요하는 이념적 질식성과 불안한 일상 속에서 그들은 다방과 주점을 들락거리며 술을 마시고 한껏 절망적인 포즈를 취했다. 그런 가운데 뜻하지 않은 걸작이 즉흥으로

나오기도 했다. 1956년 명동의 한 선술집에 시인 박인환과 조병화, 극작가 이진섭, 평론가 송지영 그리고 배우 나애심이 모인 술자리에서 박인환이 즉흥으로 시를 쓰고 이진섭이 즉석에서 곡을 붙여 만들어졌다는 「세월이 가면」은 그 시절 명동의 풍경을 대변하는 세레나데처럼 남아 있다.

사회의 가치 기준이 일본에서 미국으로 바뀌면서 벌어지는 정체성의 혼돈은 대중문화 전반에 깊은 흔적을 남겼다. 이는 1950년대 중후반 사회문제로 대두했던 춤바람과 댄스홀 열풍에서 잘 드러난다. 전후 미군 클럽에서 시작된 댄스 열풍은 정부가 미군 위안이라는 명목으로 댄스홀의 설립을 허가하고 무허가 댄스홀들이 난립하면서 급속도로 퍼져 나갔다. 소설 『자유부인』이 논쟁을 불러일으키고 박인수 사건이 세간의 화제를 몰고 왔던 게 이 시대의 일이다.

『자유부인』은 1954년 ≪서울신문≫에 연재된 작가 정비석의 소설이다. 대학교수 부인인 주부 오선영이 우연히 대학 동창을 만나면서 젊은 대학생과 춤바람이 나고, 남편 역시 젊은 타이피스트에게 연정을 품는 등 가정 파탄의 위기에 처하는데 결국 여주인공이 잘못을 뉘우치고 가정으로 돌아온다는 줄거리를 담고 있다. 이 작품이 신문에 연재된 지 두 달쯤 되었을 때 서울대 교수 황산덕이 ≪대학신문≫을 통해 이 소설이 대학교수를 모독하고 있다는 비난을 퍼부었고 이에 대해 작가 정비석이 ≪서울신문≫ 지면에 반박문을 실으면서 『자유부인』은 일약 사회적 논쟁거리로 비화했다. 정비석이 반박문에서 황 교수의 글이 문학에 대한 몰이해에서 나온 것이라고 비판하자 황산덕은 다시 ≪서울신문≫ 기고문을 통해 다음과 같이 주장했다.

귀하의 『자유부인』은 단연코 문학작품이 아닙니다. 이러한 내용의 『자유부

인』이 전쟁하는 한국의 신문지상에 연재됨으로써 철없는 청소년의 정신을 마비시키고 더구나 근거 없이 대학의 위신과 그 대학에 의하여 건설될 민족 문화의 권위를 모욕한다는 것은 국가와 민족을 위하여 용서할 수 없는 죄악이 되는 것입니다. … 귀하야말로 … 문학의 적이요, 문학의 파괴자요, 중공군 50만 명에 해당되는 적이 아닐 수 없습니다(황산덕, 1954.3.14).

이른바 막장 드라마가 난무하는 요즘의 눈으로 보면 도무지 싱겁기 짝이 없는 애정 행각이 묘사되었을 뿐이고 게다가 결국은 다시 가부장적 질서로 회귀하는 내용을 담고 있는 이 소설에 대해 이렇게 심한 비난이 터져 나온 것은, 이 시대 사회적 가치의 혼란상을 보는 보수 지식인층의 위기감이 어느 정도였는지를 짐작하게 해준다.

『자유부인』은 1954년 1월부터 8월까지 연재되었는데 소설 연재가 끝나자 이 신문의 가판 부수가 5만여 부나 줄었다. 이 소설은 단행본으로 발매되어 14만 부가 팔려나가 우리나라 출판 사상 처음으로 10만 부를 넘긴 베스트셀러로 기록된다. 『자유부인』은 1956년 한형모 감독이 영화로 만들어 그해 최고인 11만 명의 흥행을 기록하기도 했다. 영화 역시 소설만큼이나 논란을 불러왔는데, 특히 주인공 오선영과 대학생 춘호의 키스 장면, 오선영과 한 사장의 포옹 장면이 문제가 되어 상영 전날까지 검열을 통과하지 못했고 결국 네 군데 정도를 잘라낸 다음 상영 허가를 받았다. 요즘도 가끔 케이블 채널을 통해 볼 수 있는 이 작품은 당대의 사회상과 풍속도를 담고 있으면서 여성의 성적 욕망에 대한 새로운 접근을 보여준 작품으로 평가되고 있다. 이 영화에는 가수 백설희가 직접 출연해 「아베크 토요일」을 부르는 등 다양한 볼거리가 등장한다. 특히 주인공 선영이 대학생 춘호와 처음 간 댄스홀에서 댄서 나복희의 춤을 구경하는 장면은 지금 보아도 놀라울 만큼 파격적이다. 이

영화의 빅 히트와 함께 영화 속에 등장하는 주선태의 대사 "뭐든지 최고급으로 주십시오. 최고급입니까?"가 시중에 널리 회자되면서 '최고급'이란 말이 유행하기도 했다.

『자유부인』에 대한 논란은 단지 도덕적인 문제에 그치지 않았다. 정비석은 당시 치안 기관에도 불려가 '이북과 관련이 없는지', '불순 세력의 공작비를 받은 게 아닌지' 추궁받았다고 한다. 이북에서 『자유부인』이 남조선의 부패상을 그린 교양 자료로 사용되었다는 이유였다(강준만, 2004: 173~174).

소설 『자유부인』 논란이 있던 한 해 뒤인 1955년 6월에는 이른바 '박인수 사건'이 터졌다. 박인수라는 청년이 해군 장교를 사칭하고 댄스홀을 돌며 여대생을 포함한 70여 명의 여인을 농락했다는 사건이다. 한국 최초의 제비족 사건인 셈이다. 피해자 가운데 다수의 여대생이 포함되어 있다는 사실과 70이라는 숫자가 사람들의 호기심을 자극하면서 이 사건은 뜨거운 사회적 관심사가 된다. 게다가 피의자 박인수가 법정에서 "내가 만난 여성 중 처녀는 미용사 이 모 씨 한 사람밖에 없었다"라는 진술을 하면서 이 사건은 여성의 정조 관념을 둘러싼 논란으로 비화했다. 이 사건의 1심 재판에서 박인수는 공무원 사칭 부분만 유죄가 인정되고 이른바 혼인빙자간음죄에 대해서는 무죄를 선고받았다. 당시 담당 판사는 기자들에게 "정조라고 하여 다 법이 보호하는 것은 아니다. 이상에 비추어 가치가 있고 보호할 사회적 이익이 있을 때 한하여 법은 그 정조를 보호하는 것이다"라고 소감을 말한 바 있다. 이른바 '법은 보호받을 가치가 있는 정조만을 보호한다'라는 문장으로 축약되어 두고두고 회자된 발언이다. 이 판결은 엄청난 논란을 낳았고 결국 항소심을 통해 박인수는 1년 형을 언도받는다.

『자유부인』 논쟁과 박인수 사건을 둘러싼 논란은 전후 1950년대 한

국 사회의 한 풍경을 보여주는 풍속화다. 성 관념과 풍속의 변화, 여성에게만 정조와 순결을 강요하던 사회윤리와 여전히 강고하게 버티고 있는 가부장적 질서, 그리고 춤바람과 댄스홀로 상징되는 미국 문화의 급속한 유입과 가치관의 혼란이라는 풍경이 그 속에 들어 있다.

더욱 중요한 것은 그런 혼란스러운 향락의 풍경 아래 깔려 있는 절망의 그림자다. 미래를 기약하기 어려운 전후의 피폐 속에서 사람들은 아주 쉽게 순간의 향락에 몸을 던졌다. 사교춤바람으로 표현되는 향락적 사회 풍조는 전쟁을 겪은 후의 폐허와 가난, 절망을 애써 잊고 싶어 하는 대중의 심리를 반영한다. 사교춤은 미국 문화의 상징이었고 미국은 물질적 풍요와 쾌락의 상징이었다.

대중가요의 이국 지향

전쟁 중에도 노래는 만들어지고 불렸다. 하지만 새로운 음악의 생산이 평시만큼 활발할 수는 없었다. 제작 여건과 기술도 열악했고 레코드 산업의 시장 규모도 작을 수밖에 없었다. 그래도 전쟁의 상처와 고달픔을 달래주는 노래들이 있었고 대중은 그런 노래들에 호응했다. 전쟁이 끝나고 부산과 대구로 모였던 레코드 산업은 다시 서울로 중심을 이동했다. 1954년 7월에 설립된 스타레코드를 필두로 유니버살레코드, 오아시스레코드, 신신레코드(이후 '신세기'로 개칭)가 뒤를 이었고 부산에는 미도파레코드가 설립된다. 1955년에는 킹스타레코드가 개업했고 여기에 전쟁 중에 한복남이 부산에 설립했던 도미도레코드까지 6개의 주요 음반사가 1950년대 음반 산업을 이끌었다(장유정·서병기, 2015: 187). 이들 음반사들이 1950년대에 발매한 음반은 약 3000종 정도로 추산된다(장유정·서병기, 2015: 188). 악극단도 여전히 활동하고 있었지만 대중음악 산업의 중심은 점차 레코드 산업과 라디오를 중심으로 모아지기 시작했

다. 전쟁의 폐허를 채 벗어나지 못한 데다 분단으로 인해 시장 자체가 반 토막 난 상황이라 음반 시장의 규모는 일제강점기에 비해 크지 않았지만, 방송 수신층이 확대되고 음반 산업이 재건되면서 조금씩 대중음악 시장은 활기를 띠어갔다. 가수들은 주로 음반 회사의 가요 경연대회나 방송국의 전속 가수로 경력을 시작하는 경우가 많았다.

일제강점기부터 대표적인 창작자로 활동해 온 작곡가 박시춘은 여전히 가장 많은 히트곡을 내고 있었고 반야월과 손로원, 유호 등이 작사가로 활발한 활동을 했다. 이재호, 전오승, 한복남, 손석우, 손목인, 나화랑, 박춘석 등이 대표적인 작곡가로 이름을 날렸고, 남인수, 이난영 등 1930년대부터 인기를 누려온 가수들, 일제강점기에 상하이에서 활동하다 해방 후 귀국해 일약 스타로 떠오른 현인 등과 함께 김용만, 금사향, 나애심, 도미, 명국환, 박경원, 박재홍, 백설희, 송민도, 이해연, 심연옥, 안다성, 윤일로, 최갑석, 황금심, 황정자 등이 가수로 인기를 모았다.

전후 1950년대 대중음악에서 전쟁과 분단을 소재로 한 노래들이 많이 나온 건 당연하다. 전쟁 중에 나온 노래들도 여전히 인기를 끌었고, 흥남 철수를 배경으로 한 「굳세어라 금순아」(강사랑 작사, 박시춘 작곡, 현인 노래, 1953년), 피난살이의 기억을 담은 「이별의 부산정거장」(박시춘 작사·작곡, 남인수 노래, 1954년), 남북의 비극을 다룬 「단장의 미아리 고개」(반야월 작사, 이재호 작곡, 이해연 노래, 1957년) 같은 노래들이 인기를 모았다. 「한 많은 대동강」(이인초 작사, 한복남 작곡, 손인호 노래, 1958년), 「가거라 삼팔선」(이부풍 작사, 박시춘 작곡, 남인수 노래, 1948년), 「꿈에 본 내 고향」(박두환 작사, 김기태 작곡, 한정무 노래, 1954년), 「삼팔선의 봄」(김석민 작사, 박춘석 작곡, 최갑석 노래, 1959년) 등 분단으로 인한 실향 정서를 노래한 곡들도 많았다. 이 시절 많은 노래들은 여전히 일제강점기의 트로트 양식이 가진

음악과 정서의 특성을 지니고 있었다. 하지만 1950년대 대중음악의 가장 중요한 변화는 이 시기에 남한 사회에 불어닥친 서구화, 즉 미국화의 바람이다. 미국 대중음악의 영향이 본격적으로 시작되고 많은 노래들이 미국을 향한 욕망을 가사를 통해, 음악을 통해 드러내기 시작했다.

일제강점기에도 미국을 비롯한 서양 대중문화의 유입은 이루어졌다. 개항기부터 서양 선교사를 통해 서양음악이 들어와 교회와 근대적 교육제도를 통해 확산되었다. 또 1920년대 말에서 1930년대 초쯤에는 구미 대중음악의 영향을 받은 재즈송 장르가 등장하기도 했다. 그런가 하면 이미 1920년대부터 미국과 유럽의 영화들이 수입 상영되었고 이들 서양 영화의 인기가 일본 영화보다 높았다. 그러나 일제하에서 서양 문화는 직접적인 문화접촉을 통해서가 아니라 일본이라는 또 다른 문화권을 통해 매개된 형태로 유입되었다. 한국 대중음악의 초기 형태인 창가나 트로트 양식은 서양음악이 일본을 거치면서 일본식으로 번안된 양식이고, 서양 영화 역시 일제 당국의 통제 속에서 수입되었다. 말하자면 일본을 통해 근대적 대중문화 양식이 도입되어 초기 형태를 성립시키는 과정은 일본 문화의 유입이면서 동시에 서양 문화의 유입 과정이었던 셈이다.

해방과 함께 미군이 진주하면서 미국 문화와의 접촉은 좀 더 직접적이고 본격적인 방식으로 이루어진다. 방송을 통해 미국 음악이 흘러나왔고 극장가에는 미국과 유럽의 영화가 본격 진입했다. 그런 영향이 가장 대표적으로 드러나는 부분이 대중음악이다. 이 시기 대중음악에 미친 미국 문화의 영향은 크게 두 가지로 나타난다. 일본식 5음계가 주도한 경향에서 서양 근대음악의 7음계로 변화하는 경향이 뚜렷이 나타나는 것과, 미국을 중심으로 서양 대중음악의 특성이나 서양 문화의 분위기를 모방하고 강조하는 가요들이 양산되기 시작한 것이다(이영미, 1999: 118).

6·25전쟁을 겪으면서 이러한 경향은 급격히 늘어났고 이후 1950년대 후반까지 대중음악의 특징적인 경향으로 나타난다. 오늘날까지도 즐겨 애창되는 당시의 대표 가요 몇 가지만 예를 들어 보아도 그러한 경향을 쉽게 알 수 있다.

서울의 거리는 태양의 거리 태양의 거리에는 희망이 솟네 / 타이프 소리로 해가 저무는 빌딩가에서도 웃음이 솟네 / 너도 나도 부르자 희망의 노래 다 같이 부르자 서울의 노래 / SEOUL SEOUL 럭키 서울
　　　　　　「럭키 서울」(유호 작사, 박시춘 작곡, 현인 노래, 1948년)

럭키 모닝 모닝 모닝 럭키 모닝 / 달콤한 바람 속에 그대와 나 / 새파란 가슴에 꿈을 안고서 / 그대와 같이 부르는 스윙 멜로디 / 랄랄랄 랄랄라라라 단둘이 불러보는 럭키 모닝
　　　　　　「럭키 모닝」(유광주 작사, 전오승 작곡, 박재란 노래, 1956년)

오늘은 선데이 희망의 아베크 / 오늘은 선데이 행복의 아베크 / 산으로 바다로 젊은이 쌍쌍 / 다 같이 노래하는 청춘의 세계란다 / 오늘은 선데이 그대와 함께 / 오늘은 선데이 즐거운 아베크 / 지는 해가 야속터라 청춘 아베크
　　　　　　「청춘 아베크」(이철수 작사, 이재현 작곡, 안정애 노래, 1957년)

뷔너스 동상을 얼싸안고 소근 대는 별 그림자 / 금문교 푸른 물에 찰랑대며 춤춘다 / 불러라 샌프란시스코야 태평양 로맨스야 / 나는야 꿈을 꾸는 나는야 꿈을 꾸는 아메리칸 아가씨
　　　　　　「샌프란시스코」(손로원 작사, 박시춘 작곡, 장세정 노래, 1952년)

카우보이 아리조나 카우보이 / 광야를 달려가는 아리조나 카우보이 / 말채
찍을 말아들고 역마차는 달려간다 / 저 멀리 인디안의 북소리 들려오면 / 고
개너머 주막집에 아가씨가 그리워 / 달려라 역마차야 아리조나 카우보이

「아리조나 카우보이」(김부해 작사, 전오승 작곡, 명국환 노래, 1955년)

벤죠를 울리며 마차는 간다 마차는 간다 / 저 산골을 돌아서 가면 내 고향이
다 / 이랴 어서 가자 이랴 어서 가자 구름이 둥실대는 고개를 / 꾸불꾸불꾸불
넘어간다 말방울 울리며 마차는 간다

「내 고향으로 마차는 간다」(유노완 작사, 전오승 작곡, 명국환 노래, 1955년)

이 노래들은 우선 가사에서 명백한 이국취미를 보여준다. 럭키, 모닝,
타이프, 빌딩, 스윙 멜로디, 샌프란시스코, 로맨스, 아베크, 카우보이 등
영어 가사를 과시적으로 섞고 있는 것에서 잘 드러난다. 이런 영어식 가
사 외에도 목장, 산장, 미사, 성당 등 이국적 분위기를 가진 단어들이 등
장하는 노래는 무수히 많다. 그렇지만 이들 가사들이 어울려 보여주는
풍광은 대단히 어색하고 우스꽝스럽다. 샌프란시스코와는 아무 관련도
없는 '뷔너스 동상'이 등장하는가 하면, '벤죠'를 울리며 '마차'를 타고 내
'고향'을 찾아간다. 한국인의 삶의 맥락에 기반을 두고 있는 것이 아니라
미국 영화나 팝송의 분위기에서 적당히 따온 것이 분명한 이들 노래에
서 당시 대중문화에 불어닥친 미국 지향의 경향을 엿볼 수 있다. 실제
이 노래들은 음악적으로는 아직 일제하의 양식적 특성을 채 벗어나지
못하고 있다. 전쟁과 함께 몰아닥친 외국 문화, 특히 미국 문화의 영향을
받아 이를 모방하려는 욕구가 앞서면서 만들어진 음악이라 할 수 있다.

미국 혹은 서구만이 아니라 동남아 혹은 아시아 지역에 대한 이국적
취미가 드러나는 노래들도 적지 않았다. 현인의 「인도의 향불」(반야월

작사, 박시춘 작곡, 1952년), 허민의 「페르샤 왕자」(손로원 작사, 한복남 작곡, 1954년), 금사향의 「홍콩 아가씨」(손로원 작사, 이재호 작곡, 1954년), 백설희의 「차이나 아가씨」(반야월 작사, 박시춘 작곡, 1955년), 장세정의 「워 디 꾸냥」(손로원 작사, 한복남 작곡, 1955년), 원방현의 「남양의 밤」(천봉 작사, 한복남 작곡, 1955년) 등이 대표적이다. 이러한 부류의 노래 중에는 아예 외국 작품의 번역·번안곡도 있다. 중국 노래로 심연옥이 부른 「야래향夜來香」(1954년), 터키 노래로 이해연이 부른 「위시크다라Usk Dara」(1957년) 등이다. 이런 노래들에서도 노래 속에 표현된 아시아 지역의 모습은 전혀 리얼리티가 없다. 「인도의 향불」에서는 '염불 소리'가 나오고, 「페르샤 왕자」는 '별을 보고 점을 치'며 '아라비아 공주'는 '마법사 공주'다. 직접 가보지 못한 처지에 설화나 영화 등에서 적당히 차용한 이미지로 상상된 아시아일 뿐이다(이영미, 2012: 318~319). 1950년대 대중가요를 통해 엿볼 수 있는 대중의 국제화 욕망은 결국 전쟁을 겪으며 몸으로 실감한 미국의 힘과 아름다움에 대한 동경과 무관하지 않다. 미국보다는 심리적으로 가까운 아시아 국가들의 이미지 역시 〈아라비안나이트〉(1954년), 〈아라비아 공주〉(1954년), 〈바그닷드의 미녀〉(1955년), 〈남해의 겁화〉(1955년), 〈미녀와 수병〉(1955년), 〈시저와 크레오파트라〉(1954년), 〈인도의 별〉(1955년), 〈백인 추장〉(1956년), 〈40인의 여도적〉(1956년. 이상 연도는 국내 개봉 기준) 등 당시 한국에 개봉한 할리우드 영화들을 통해 상상된 이미지들이었다(이영미, 2012: 345).

대중가요의 이국 취향 혹은 서구 지향의 경향은 가사뿐 아니라 음악적인 측면에서도 나타났다. 1950년대를 거치면서 좀 더 본격적으로 외국 음악의 양식을 모방한 노래들이 다양하게 등장한다. 「대전 부르스」(김부해 작사·작곡, 안정애 노래, 1956년), 「닐니리 맘보」(탁소연 작사, 나화랑 작곡, 김정애 노래, 1952년), 「비의 탱고」(임동천 작사, 나화랑 작곡, 도미 노래, 1956년),

「노래가락 차차차」(김영일 작사, 김성근 작곡, 황정자 노래, 1954년), 「기타 부기」(김진경 작사, 이재현 작곡, 윤일로 노래, 1957년) 등 노래 제목에서 알 수 있듯이 다양한 서양음악 양식이 빠르게 받아들여지고 있었다.

눈여겨보아야 할 것은 이들 새로운 양식의 노래들이 대부분 춤곡의 성격을 띠고 있다는 점이다. 이는 당시 한국 사회에서 미국 대중문화가 가지고 있던 사회적 의미를 판단하는 데 매우 중요한 단서가 된다. 앞서 언급했듯이 춤바람은 1950년대 후반 심각하게 대두한 사회문제였다. 대중음악에서 서양식 춤곡이 많이 나오고 또 인기를 얻은 것은 당시 사회를 휩쓸었던 사교춤 문화의 반영이다. 당시 춤바람으로 대변되는 미국 문화의 영향이 어느 정도로 빠르게 대중을 사로잡았는지는 미국적 풍물에 휩쓸리는 세태를 꼬집는 「남성 넘버원」 같은 노래가 등장하는 것에서도 드러난다.

유학을 하고 영어를 하고 박사호 붙어야만 남자인가요 / 나라에 충성하고 정의에 살고 친구 간 의리 있고 인정 베풀고 / 남에게 친절하고 겸손을 하는 그러한 남자래야 남성 넘버원
다방을 가고 영화를 보고 사교춤 추어야만 여자인가요 / 가난한 집안 살림 나라의 살림 알뜰히 살뜰히로 두루 살피고 / 때 묻은 행주치마 정성이 어린 그러한 여자래야 여성 넘버원
「남성 넘버원」(반야월 작사, 박시춘 작곡, 박경원 노래, 1958년)

미국 대중문화는 전후의 참혹한 현실로부터 벗어나고 싶은 대중의 욕망에 미국이라는 이상향을 제공해 주었다. 미국이라는 세계가 상징하는 물질적 풍요와 쾌락은 오랜 식민 체험과 동족상잔을 겪은 한국의 대중에게 도달하고 싶은 이상의 세계였다. 그러나 그런 이상은 단지 환

상일 뿐임이 분명했다. 향락 그 자체를 찬양하고 있는 다음 노래들에서 오히려 진한 절망과 허무가 느껴지는 것은 그 때문이다.

인생이란 무엇인지 청춘은 즐거워 / 피었다가 시들으면 다시 못 올 내 청춘 / 마시고 또 마시어 취하고 또 취해서 / 이 밤이 새기 전에 춤을 춥시다 / 부기 우기 부기우기 부기우기 부기우기 / 기타 부기
「기타 부기」(김진경 작사, 이재현 작곡, 윤일로 노래, 1957년)

노세 노세 젊어서 놀아 늙어지면 못 노나니 / 화무는 십일홍이요 달도 차면 기우나니라 / 얼씨구 절씨구 차차차 지화자 좋구나 차차차 / 화란춘성 만화 방창 아니노지는 못하리라 차차차
「노래가락 차차차」(김영일 작사, 김성근 작곡, 황정자 노래, 1954년)

전쟁이 끝나고 전국 각지에 미군이 주둔하면서 기지촌이 형성되었다. 미군부대는 미국 문화가 직접 들어오는 통로가 된다. 미군부대 PX Post Exchange를 통해 들어오는 다양한 미국 물건들이 빼돌려져 거래되는 시장이 생겨났고 클럽과 유흥업소들이 형성되었다. 적지 않은 사람들이 미군부대에 의존하며 미국의 상품과 문화를 통해 먹고살았다. 양공주가 된 순진한 시골 처녀를 소재로 한 「에레나가 된 순희」 같은 노래는 그런 세태를 보여준다.

그날 밤 극장 앞에서 / 그 역전 캬바레에서 / 보았다는 그 소문이 들리는 순희 / 석유불 등잔 밑에 밤을 새면서 / 실패 감던 순희가 다홍치마 순희가 / 이름조차 에레나로 달라진 순희 순희 / 오늘밤도 파티에서 춤을 추더라
「에레나가 된 순희」(손로원 작사, 한복남 작곡, 안다성 노래, 1954년)

전쟁을 통해 만나게 된 미국은 우리를 구해준 은인이었을 뿐 아니라 풍요롭고 세련되며 잘사는 나라였다. 전후의 많은 대중가요에서 영어 가사나 미국적 풍물이 등장하는 것은 기본적으로 미국을 닮고 싶고 미국적 삶을 모방하고 싶은 대중의 욕망을 드러낸다. 당시 대중에게 미국의 문화와 문물을 빨리 받아들이는 것은 세상의 흐름을 그만큼 앞서가는 것이고 더 나은 삶의 수준으로 올라가는 것, 즉 신분 상승을 의미하는 것이었다. 전후에 형성된 이런 대중심리는 이후 오랫동안 지속되며 문화적으로 꾸준히 재생산된다.

전쟁이 끝난 후 한국에 주둔한 미군은 한때 30만 명에 달했다. 이들을 위한 연예 공연이 필요했다. 처음에는 메릴린 먼로 등 미국의 인기 연예인을 직접 데려오기도 했지만 이는 한계가 있었다. 미군 당국은 오디션을 통해 한국인 가수와 연주자, 무용수들을 선발했고, 이들은 쇼단을 결성해 미군부대를 순회하며 공연 활동을 벌였다. 이른바 미8군 무대, 미8군 쇼는 이렇게 탄생했다. '미8군 쇼'란 이름은 전쟁 후 한국에 주둔한 미군이 미8군으로 편제되었기 때문에 붙여진 것이다. 미8군 쇼단을 구성하고 매니지먼트하는 용역 업체들도 생겨났다. 1957년에 정식 등록한 화양흥업, 그 뒤에 생겨난 유니버설이 대표적인 용역 업체였는데 이들 산하에는 70개 단체의 밴드와 22개 단체의 쇼, 1000명 이상의 연예인들이 소속되어 있었고 이들이 벌어들이는 연간 총수익은 120만 달러에 달했다(장유정·서병기, 2015: 192~193).

1950년대 미8군에서 활동한 연예인 가운데는 일제강점기 최고 스타였던 김해송과 이난영의 두 딸(김숙자, 김애자)과 이난영의 오빠 작곡가 이봉룡의 딸(김민자)로 구성된 김시스터즈도 있었다. 이들은 다양한 악기를 자유자재로 다루면서 노래와 춤을 함께 선보여 미군들의 인기를 모았고, 1959년에는 한국인으로는 처음으로 미국 라스베이거스 무대

에 진출해 인기를 얻기도 했다. 이들의 인기는 당시 미국 최고의 쇼 프로그램이었던 CBS의 〈에드 설리번 쇼〉에 여러 번 출연할 정도로 높았다. 이들을 두고 최초의 한류 걸그룹이라 지칭하는 까닭이다.

미군부대의 오디션을 거쳐 미8군 무대에서 주로 팝음악을 연주했던 가수들은 미국 팝 가수들을 모방하고 동일시하고자 했다. 예컨대 최희준은 냇 킹 콜을, 유주용은 프랭크 시내트라를, 박형준은 페리 코모를, 패티김은 패티 페이지의 이미지를 모방했다. 미8군 무대는 한국의 일반 대중과는 유리된 공간이었지만, 이들 미8군 출신 가수, 연주인들은 1960년대 이후 방송 매체가 급속도로 대중화하면서 국내 무대에 진출하여 인기를 얻었다. 이들은 전통 트로트와는 다른 서구 분위기의 한국적 스탠더드팝 양식을 주류 가요 양식으로 성립시키는 역할을 한다. 당시 미8군 무대에서 활동했던 음악인들 가운데는 대학을 나온 고학력자들이 적지 않았고 그들의 음악도 트로트에 비해 다소간 세련된 도시적 정서로 받아들여졌다. 1960년대 미8군 출신들이 형성한 한국적 스탠더드팝 가요들은 1950년대의 이국풍 대중가요와 달리 서구풍의 도시적 삶과 풍광을 비교적 어색하지 않게 담아내고 있다. 1960년대에 이르면 대중의 정서 속에서 서구적 삶과 문화가 그만큼 익숙하고 안정적인 모습으로 자리 잡게 된다는 뜻이다. 1950년대 이후 미국을 통한 팝 문화의 유입은 매스미디어의 발달과 함께 좀 더 직접적이고 다양한 방식으로 이루어졌고 한국 대중음악 문화 전반에 중요한 외적 변수로 작용해 왔다.

문화 산업과 시장의 성장

한국 영화 시장의 성장: 임화수와 그의 시대

전쟁 중에도 일상은 계속되었다. 최전방에서 밀고 밀리는 전투가 벌어지는 와중에도 후방의 사람들은 영화를 보고 노래를 불렀다. 전쟁 기간 동안 기록영화와 뉴스영화를 제외하고 17편의 극영화가 제작되었다. 이 시기 영화제작의 중심은 당연히 서울이 아니라 부산, 대구, 마산 등 피난 도시들이었다. 영화제작의 중심이 서울을 벗어났던 유일한 기간이다. 〈화랑도〉(강춘 감독, 1951년), 〈내가 넘은 38선〉(손전 감독, 1951년), 〈삼천만의 꽃다발〉(신경균 감독, 1951년), 〈성불사〉(윤봉춘 감독, 1952년), 〈애정산맥〉(이만흥 감독, 1952년), 〈북위 41도〉(김성민 감독, 1953년) 등 반공과 전쟁을 소재로 한 영화들이 많았지만, 〈악야〉(신상옥 감독, 1952년), 〈태양의 거리〉(민경식 감독, 1952년) 같은 네오리얼리즘 계열의 영화, 〈베일 부인〉(어약선 감독, 1952년), 〈청춘〉(이만흥 감독, 1953년) 같은 통속적인 멜로영화도 만들어졌다. 또 정창화 감독의 데뷔작인 〈최후의 유혹〉(1953년) 같은 범죄 스릴러 장르도 만들어졌다(정종화, 2008: 103).

전쟁이 끝난 후 영화판 사정은 당연히 열악할 수밖에 없었다. 영화제작 설비도 충분치 않았고 그나마 주요 시설들이 주한미군 공보부에 속해 있었기 때문에 이들을 통하지 않고는 영화제작이 어려웠다. 주한미군 공보부에 기자재를 빌리기 위해 영화인들이 줄을 서기도 했다. 당시 유명 배우였던 복혜숙은 〈무영탑〉에 출연 중이었는데 카메라가 한 대밖에 없어서 〈마의 태자〉 찍는 모습을 구경하며 촬영 순서를 기다려야 했다(김청강, 2011: 36~37).

휴전 후 미국의 직접적인 경제원조가 이루어지면서 자유당 정권의 부패에도 불구하고 사회 전반의 경제 상황은 조금씩 나아졌다. 전쟁과

함께 워낙 바닥을 치고 있었으니 어쨌든 경제는 그나마 호전될 수밖에 없었다. 영화판 사정도 마찬가지였다. 일부 기업인들은 정부와 긴밀한 관계를 맺고 은행 대출을 받아 적산 극장이나 시설을 싸게 불하받아 영화 산업에 뛰어들었다. 미군정 시기 일본인 소유였던 적산 극장은 극장의 공적 관리를 원했던 당시 영화인들의 바람과는 달리 주로 정부와 끈이 있는 극장의 임차인이나 관리인에게 우선 불하되었다. 이 과정에서 탄생한 인물이 임화수다. 소매치기와 절도 전과자로 극장의 점원이었던 임화수는 미군정 시기에 극장을 불하받으면서 일약 영화계의 실력자가 된다. 그는 이승만 정권의 충견 노릇을 하며 세력을 키워 1955년 한국연예주식회사를 설립하고 연예인 반공협회 회장, 전국 극장연합회 회장, 한국영화제작자연합회 회장까지 맡으며 영화판을 주물렀다.

전쟁이 끝난 후 영화인들은 주로 명동에 모여들었다. 영세한 제작자들은 명동의 다방을 거점으로 삼아 돈 많은 투자자를 만나거나 배우와 감독에게 연락하곤 했다. 명동 상권이 부활하면서 사람들이 붐비게 되자 영화인들은 인근 충무로로 자리를 옮겼다. 이어서 영화사들이 충무로에 사무실을 내고, 작가들이 시나리오를 완성할 때까지 머물 수 있는 여관들이 생겨나고, 배우들을 위한 미용실, 양장점, 거기에 연기학원까지 들어서면서 충무로는 영화의 거리로 자리 잡았다.

1950년대 중반 충무로가 영화 중심지가 되는 데는 정치 깡패 임화수의 역할이 컸다는 증언도 있다. 당시 정치권과 결탁한 깡패 조직들이 곳곳을 분할해 이른바 '나와바리'로 삼았는데 명동 깡패들이 영화인들을 못살게 굴자, 영화인들이 임화수의 반공예술단이 자리 잡고 있던 충무로 지역으로 모여들었다는 것이다(정종화, 2008: 123). 임화수가 다른 조직들로부터 영화인들을 보호했는지는 모르지만 그 역시 충무로에서 무소불위의 권력을 휘두르며 영화인들을 괴롭혔다는 점에서 다른 깡패

들과 다르지 않았다.

1950년대 중반 이후 한국 영화가 성장세를 탈 수 있던 데에는 1954년부터 실시된 '국산영화 입장세 면세조치'가 정책적인 호재가 되었다(정종화, 2008: 108). 돈 가진 사람들이 영화에 투자하기 시작했다. 특히 지방의 극장주들이 적극적인 투자자로 나섰다. 영화인들도 자신이 받아야 할 출연료나 연출료를 받지 않는 방식으로 영화제작에 참여하기도 했다. 제작비를 줄이는 대신 영화가 내는 수익을 나누는 방식인데 그 결과가 늘 합리적이지는 않았다. 유현목 감독의 1957년 작 〈잃어버린 청춘〉에서 배우 최무룡은 출연료를 받지 않는 대신 제작자로 이름을 올렸다. 하지만 이 영화로 돈을 번 건 임화수였다. 당시 한국연예주식회사의 사장이었던 임화수가 최무룡에게 폭력과 압력을 행사하고 이 영화의 배급권을 가져가 수익을 챙겼다. 최무룡은 아무런 금전적 이익도 얻을 수 없었다(양해남, 2019: 41). 임화수는 일부 영화인들을 동원해 이승만을 미화하는 〈독립협회와 청년 이승만〉(1959년)을 제작하기도 하고 자유당 말기 1960년의 3·15부정선거에선 수많은 연예인들을 강제로 동원해 이승만과 이기붕을 위한 공연을 벌이기도 했다. 그는 4·19혁명 이후 체포되었고 5·16군사쿠데타 직후 사형에 처해졌다.

1950년대 중후반을 기점으로 영화제작 편수가 늘고 영화 시장의 규모가 커지기는 했지만 근대적인 제작 구조가 형성되거나 합리적인 산업화가 이루어진 것과는 거리가 멀었다. 한탕을 노린 돈들이 영화판으로 흘러 들어오면서 영화제작이 활성화되고 외형적인 활기가 나타나기 시작했을 뿐이다.

1955년에 제작된 영화 〈춘향전〉(이규환 감독)은 한국 영화 산업 성장의 기폭제가 되었다. 이 영화가 서울 개봉관에서 18만 관객을 모으는 흥행을 기록하면서 한국 영화판에 다시 돈이 몰리는 계기가 된다. 〈춘

향전〉이라는 고전 서사는 한국 영화사의 고비고비마다 중요한 역할을 했다. 최초의 상업 영화 〈춘향전〉(하야카와 고슈 감독, 1923년), 최초의 발성영화 〈춘향전〉(이명우 감독, 1935년), 최초의 16밀리 컬러영화 〈춘향전〉(안종화 감독, 1958년), 최초의 35밀리 컬러 시네마스코프 영화 〈춘향전〉(홍성기 감독, 1961년), 최초의 70밀리 영화 〈춘향전〉(이성구 감독, 1971년) 등 영화사의 중요한 기술적 도약이 필요할 때 리스크를 줄일 수 있는 가장 안전한 소재로서 선택되는 이야기가 「춘향전」이었다.

대중적인 문화 상품을 제작할 때 시장의 불확실성을 줄이고 안전하게 흥행을 노릴 수 있는 가장 좋은 방법은 성공한 모델을 따라가는 것이다. 문화 시장의 유행은 그런 전략이 비슷한 시기에 반복해 이루어질 때 만들어진다. 〈춘향전〉이 성공하면서 전창근의 〈단종애사〉, 권영순의 〈옥단춘〉, 이만흥의 〈구원의 정화〉, 윤봉춘의 〈논개〉, 안종화의 〈천추의 한〉과 〈사도세자〉, 정창화의 〈장화홍련전〉, 김소동의 〈왕자호동과 낙랑공주〉, 김기영의 〈봉선화〉, 신현호의 〈숙영낭자전〉 등 1956년 한 해에 제작된 30편 중 16편이 사극일 정도로 사극 붐이 일었다. 〈춘향전〉과 함께 1950년대 중반 한국 영화 산업의 중흥을 이끈 또 하나의 작품이 앞서 언급한 〈자유부인〉(한형모 감독, 1956년)이다. 〈자유부인〉의 성공은 홍성기의 〈애인〉(1956년), 〈애원의 고백〉(1957년), 〈실락원의 별〉(1957년), 김성민의 〈처와 애인〉(1957년), 김기영의 〈여성전선〉(1957년), 〈황혼열차〉(1957년), 한형모의 〈순애보〉(1957년), 유현목의 〈잃어버린 청춘〉(1957년) 등 현대 도시를 배경으로 한 멜로드라마를 주요 장르로 부각시켰다(정종화, 2008: 108~110).

악극단에서 활동하던 인력들이 영화계에 흡수되면서 악극의 레퍼토리들이 영화화되기도 했는데 이들은 대부분 전후의 궁핍한 사회에서 남녀 주인공의 불운과 비극을 보여준 신파적 멜로드라마였다. 〈눈 나리는

밤〉(하한수 감독, 1958년), 〈목포의 눈물〉(하한수 감독, 1958년), 〈자장가〉(하한수 감독, 1958년), 〈눈물〉(박성복 감독, 1958년) 등에 출연한 악극단 출신 배우 전옥에게는 '눈물의 여왕'이라는 별명이 붙었다(정종화, 2008: 124).

한편에 신파의 눈물이 있었다면 다른 편에는 코미디가 있었다. 홀쭉이와 뚱뚱이 콤비로 불린 양석천과 양훈이 출연한 〈사람 팔자 알 수 없다〉(김화랑 감독, 1958년), 〈홀쭉이 뚱뚱이 논산 훈련소에 가다〉(김화랑 감독, 1959년), 〈흥부와 놀부〉(김화랑 감독, 1959년), 합죽이 김희갑과 막둥이 구봉서가 출연한 〈오부자〉(권영순 감독, 1958년), 〈웃어야 할까 울어야 할까〉(신현호 감독, 1958년) 같은 영화들이 인기를 모았다. 특히 당시 영화계를 주무르던 임화수의 한국연예주식회사가 코미디 제작에 앞장섰다. 1957년부터 1960년까지 한국연예주식회사가 제작한 20편의 영화 가운데 17편이 코미디였다(김청강, 2011: 47). 이들 영화 대부분에서 코미디언들의 엎치락뒤치락하는 슬랩스틱과 함께 가수들의 공연 장면이 삽입되었고 반공정신을 강조하는 메시지도 빠지지 않았다. 최루성 멜로드라마와 난센스 코미디는 1950년대에 가장 많이 제작된 대표적인 두 장르였다. 신파의 눈물과 경박한 웃음, 두 극단의 정서는 전후 피폐한 상황에 찌들어 있던 대중에게 그나마 현실로부터 벗어나는 도피처가 되어 주었다.

시장 규모가 커지고 돈이 돌면 조금씩 새로운 모험적 시도가 이루어지기도 한다. 1950년대 중반 최고의 흥행 감독이었던 한형모가 멜로드라마와 반공 스릴러를 혼합한 〈운명의 손〉(1954년), 코미디 〈청춘쌍곡선〉(1956년), 탐정 영화 〈마인〉(1957년) 같은 나름 새로운 대중 영화를 실험할 수 있었던 것이나, 임화수의 한국연예주식회사가 홍콩 쇼브러더스와 함께 최초의 한홍 합작영화 〈이국정원〉(전창근·도광계·와카스기 미쓰오 감독, 1957년) 같은 영화를 제작할 수 있었던 것은 그 때문이다. 최

초의 합작영화인 〈이국정원〉은 세 명의 감독이 함께 연출했다. 이 가운데 일본인인 와카스기 미쓰오의 이름은 당시 한일 수교 전이었던 관계로 공식적으로는 빠져 있다. 법적으로 불가능했던 일본인과의 합작이 가능했던 건 이 영화의 제작자 임화수가 이승만 정권의 비호를 받고 있었기 때문이다. 1956년 작 〈시집가는 날〉(이병일 감독)은 한국 영화로는 최초로 1957년 아시아영화제에서 특별희극상을 받았고, 한형모의 〈운명의 손〉은 한국 최초로 이향, 윤인자 두 배우의 키스 신이 삽입되면서 논란과 화제를 불러일으키기도 했다.

1950년대 후반 중흥기를 맞은 극영화의 제작 편수는 1954년 18편, 1955년 16편, 1956년 36편, 1957년 47편, 1958년 92편, 1959년에는 상반기에만 52편으로 빠르게 증가했다(이봉범, 2009: 450에서 재인용). 극장도 빠르게 늘어났다. 서울의 극장은 1946년 17개에서 1956년 32개, 1958년엔 47개에 이르렀다. 이 가운데 개봉관이 10개였고 나머지는 2번관(재개봉관)이거나 3번관, 4번관이었다. 개봉관은 대학생, 사무직 직장인, 중상층, 여성들이 주로 찾았고 2·3·4번관은 중고생, 노동자, 실업자 등이 주로 이용했다. 극장 수는 전국적으로는 1956년 120개에서 1958년 150개로 늘어났다(유선영, 2007: 263).

1950년대 중반을 넘기면서 한국 영화의 성장세가 뚜렷하기는 했지만 대중이 가장 좋아하는 영화는 역시 미국 영화였다. 예컨대 1953년과 1955년 문교부가 상영 허가한 한국 영화가 각 10편, 16편인 데 반해 외국영화는 각 84편, 126편이었고, 외국영화 가운데는 미국 영화가 압도적으로 많았다(이봉범, 2009: 450). 외화 범람에 대한 비판이 제기되면서 정부는 1955년 외화 수입을 줄이고자 연간 수입 물량을 제한하는 조치를 취했다. 1957년의 경우, 외화 수입업자는 37개 사였고 수입이 허가된 외화는 모두 104편이었다. 이는 서울 시내 개봉관에서 월평균 4편씩

상영하는 것을 기준으로 할 때 영화 총 수요가 240편에 이르는 것으로 추정하고 외국영화 104편, 국산 영화 40편, 기타 연예공연물 96건 정도로 수요를 맞추려 한 것이다(유선영, 2007: 286).

1958년에는 '국산영화제작장려 및 영화오락순화를 위한 보상특혜조치'가 시행되었다. 잘 만들어진 한국 영화에 보상을 해줌으로써 미국 영화 때문에 어려운 한국 영화를 살리겠다는 취지였지만, 문제는 그 보상이 다름 아닌 외화수입권이라는 데 있었다. 외화수입권은 우수 국산 영화, 국제영화제에서 수상한 국산 영화, 외국에 수출하게 된 국산 영화, 그리고 문화영화 및 뉴스영화를 수입하는 업자, 우수한 외국영화를 수입하는 업자에게 주어졌다. 1950년대 말 영화제작 편수가 급증하는 데에는 외화수입권을 얻고자 했던 제작사들의 욕심도 작용했다고 볼 수 있다(염찬희, 2008: 441~442). 외국영화를 수입하기 위해 한국 영화를 제작하는 기묘한 제도는 '우수영화제도'란 이름으로 이후 1970년대까지 조금씩 변형되면서 유지되었는데 결과적으로 한국 영화 산업의 쇠락을 가져온 요인 가운데 하나가 된다.

문화 콘텐츠로서 대중소설의 인기

1950년대에 문화 콘텐츠란 말은 물론 쓰이지 않았다. 그건 21세기에 와서야 사용되기 시작한 용어다. 문화 콘텐츠란 용어는 하나의 문화적 내용이 다양한 매체의 형식으로 전화되어 상품적 가치를 만들어낸다는 데서 온 말이고 직접적으로는 디지털 기술과 깊게 연관되어 사용된다.

하지만 하나의 문화적 산물이 여러 가지 형태로 상품화되어 부가가치를 생산하는 현상 자체는 이미 오래전부터 나타났다. 일제강점기에도 신소설, 근대소설이 영화 혹은 연극의 형태로 상품화된 사례는 적지 않다. 1950년대는 대중소설이 본격적으로 등장하고 그중 상당수가 영

화화되면서 또 다른 부가가치를 창출하는 사례들이 활발하게 나타난 시기다. 이른바 OSMUOne Source Multi Use의 출발이다.

　대중소설의 개념을 명확히 규정하기란 쉽지 않다. 대체로 문학사의 정전에 오르는 본격문학과 구별되는, 좀 더 상업적이고 대중적이며, 따라서 문학예술로서의 가치는 그다지 높지 않다고 여겨지는 문학 상품을 의미한다. 이런 대중소설은 이미 일제강점기에 출현했다. 적지 않은 소설들이 신문에 연재되면서 대중의 인기를 끌었고 단행본으로 베스트셀러가 되기도 했다. 그런가 하면 아주 저렴한 딱지본 형태의 소설들이 서민층에게 널리 읽히기도 했다. 하지만 일제강점기만 해도 아직 본격문학과 대중문학의 구분이 분명하지 않았고 베스트셀러라 해도 그 시장 규모가 아주 큰 편은 아니었다. 소설이 베스트셀러가 되고 베스트셀러를 낸 소설가가 큰 부자가 되고, 소설이 영화화되어 더 많은 대중을 만나는 문화 콘텐츠화의 현상이 본격적으로 나타난 것은 1950년대다.

　소설의 독자층이 증가하고 대중소설이 인기를 끌기 시작한 건 취학률이 높아지고 문자 해독층이 늘어난 것을 배경으로 한다. 1950년대는 학생 수, 교원 수, 취학률이 급격한 신장을 보인 시기다. 취학률의 경우 1940년도에 31.75%였으나 1945년도에는 64%, 1950년 전쟁 직전에는 81.8%로 증가했으며, 전쟁으로 일시 감소했다가 1954년에는 전쟁 이전 수준을 회복하고 1960년에는 95.3%에 이르렀다(김동윤, 2007: 10). 자연히 신문 독자도 늘었고 책을 읽는 계층도 늘었다.

　연재소설은 신문의 판매 부수를 크게 좌우할 만큼 영향력이 컸다. 앞서 언급했지만 정비석의 『자유부인』을 연재하는 동안 ≪서울신문≫의 판매 부수는 급증했고 연재가 끝나면서 5만 부 이상이 줄었다. 독자들의 인기가 높지 않으면 중도에 연재가 중단되는 일도 있었다. 1950년대 중반 김팔봉이 ≪서울신문≫에 「군웅群雄」을 연재하다 일방적으로 연

재 중단을 통보받은 일이 있었다. 김팔봉은 ≪경향신문≫에 "무례지극無禮之極"이란 글을 발표하며 항의했고 박계주, 최정희 등 문인들이 '작가권익옹호위원회'라는 이름으로 ≪서울신문≫에 소설을 쓰지 않겠다는 선언을 발표하는 파문이 일기도 했다(김동윤, 2007: 17).

정비석의 『자유부인』은 한형모 감독이 영화화하여 1956년 6월 9일 수도극장에서 개봉했는데 45일간 상영되며 11만의 관객을 모았다. 영화 〈자유부인〉의 성공과 함께 인기 신문소설의 영화화가 붐을 이루었다. 영화제작은 자본이 많이 들어가는 반면 홍행을 예측하기 어렵고 그만큼 리스크가 클 수밖에 없다. 제작자 입장에서 리스크를 줄일 수 있는 좋은 방법 가운데 하나가 이미 사람들이 많이 알고 좋아하는 내용을 소재로 삼는 것이다. 오리지널 시나리오가 충분하지 않은 상황에서 원작 소설의 인기를 발판으로 삼는 건 자연스러운 전략이다. 이미 많은 독자가 알고 좋아하는 소설이라면 영화로 제작되었을 때 그만큼 안정적인 홍행을 기대할 수 있다.

1950년대 대중소설 작가 가운데 가장 많이 영화화된 작가는 정비석이다. 〈자유부인〉을 비롯해, 〈낭만열차〉(박상호 감독, 1959년), 〈슬픈 목가〉(김기영 감독, 1960년), 〈유혹의 강〉(유두연 감독, 1958년) 등이 영화로 제작되었다. 1950년대를 대표하는 또 한 명의 인기 대중작가 김내성의 경우, 〈애인〉(1956년), 〈실락원의 별〉(1957년), 〈실락원의 별(후편)〉(1958년), 〈청춘극장〉(1959년) 등이 모두 홍성기 감독의 연출로 영화화되었다. 홍성기는 김내성의 작품 외에도 박계주의 〈별아 내 가슴에〉(1958년), 〈대지의 성좌〉(1963년), 홍성유의 〈비극은 없다〉(1959년) 등을 연출해 대중소설의 영화화에 가장 적극적이었던 감독으로 꼽힌다. 김말봉의 〈생명〉(1958년)은 이강천이, 〈푸른 날개〉(1959년)는 전택이가 영화로 만들었고, 박화성의 〈고개를 넘으면〉(이용민 감독, 1959년), 임옥인의 〈젊은

설계도〉(유두연 감독, 1960년)도 영화화되었다.

신문과 영화는 상호 협력을 통해 흥행 전략을 구사하기도 했다. 정비석의 『유혹의 강』이 ≪서울신문≫에 연재되는 동안 영화화가 결정되었을 때, ≪서울신문≫은 기자가 촬영장을 찾아가 감독을 인터뷰하고 촬영 장면을 스케치하는 기사를 내보냈다(김동윤, 2007: 35). 신문소설의 인기와 영화의 흥행을 동시에 목표로 삼은 홍보 전략이었던 셈이다.

라디오방송극 시대의 개막

전후 1950년대 중반부터 라디오방송의 외형적 성장도 두드러졌다. 전쟁으로 파괴된 방송 시설을 복구하고 송신 시설을 보강하면서 방송 시간도 늘었다. 1956년 10월 1일부터 국영 라디오방송의 제2방송도 시작되었다. HLKA 제1방송은 일반 대중 대상의 방송으로, 제2방송은 대북 방송과 해외방송 등 공보 성격의 방송으로 나뉘었다. 정부는 수신기 보급 확대를 위해 1957년부터 앰프촌 설치 작업을 시작했다. 라디오 수신기의 20분의 1 가격으로 설치할 수 있는 앰프 라디오는 고정된 채널만 수신할 수 있었다(백미숙, 2007: 345).

1954년에는 최초의 민간방송인 기독교방송CBS이 출범했고 1959년에는 부산문화방송이 개국했다. 채널이 늘어나면서 라디오는 대공 선전 매체이자 정부 홍보 방송 일변도에서 벗어나 조금씩 연예오락 프로그램의 비중이 늘기 시작했다. 그와 함께 라디오드라마가 본격적으로 시작된다. 1956년 일요 드라마로 방송된 〈청실홍실〉(조남사 작, 이경재 연출)이 큰 인기를 모았다. 〈청실홍실〉은 전쟁 때 남편을 잃은 애자와 자기주장이 분명하고 적극적인 부잣집 딸 동숙을 중심으로 젊은 세대의 애정관을 묘사한 최초의 성인 대상 연속극이었다. 〈청실홍실〉에 이어서 일일 드라마 〈산 넘어 바다 건너〉(조남사 작, 이보라 연출)가 방송되고

1957년 CBS에서도 〈수정탑〉(조남사 작)을 방송하면서 연속극의 시대가 본격적으로 열렸다.

라디오 연속극이 인기를 모으면서 몇몇 인기 작가들은 작품 써내기에 바빴다. 조남사 등 인기 작가들은 한 달에 1~2편, 연간 5~8편의 드라마를 집필했다. 연속극 한 편의 길이는 대개 20~30회였다(백미숙, 2007: 351). 라디오를 통해 인기를 모은 드라마가 영화화되는 사례도 늘어났다. 당대 최고의 인기 작가였던 조남사의 경우, 첫 작품 〈청실홍실〉부터 〈산 넘어 바다 건너〉, 〈동심초〉 등 1960년 초까지 7~8개의 작품이 영화화되었다(백미숙, 2007: 352). 라디오드라마가 영화화되고 주제가까지 히트하는 현상은 특히 1960년대에 두드러지게 나타나는데 그 시작은 이미 1950년대 말부터 이루어지고 있었다.

대중오락 잡지의 등장

미국의 원조로 그나마 경제가 조금씩 나아지고 문자 해독층이 증가하면서 출판 시장도 성장하기 시작했다. 잡지 창간도 줄을 이었다. 1951년 5월에 창간된 ≪천지≫부터 1960년 4월의 ≪한국시단≫까지 1950년대에 새로 창간된 잡지는 약 180여 종에 달했고, 해방 후 창간된 잡지 50여 종을 포함해 1950년대에 약 230여 종의 잡지가 발간되며 치열하게 경쟁했다(김현주, 2013: 84~85). 이 가운데 ≪혜성≫, ≪야담≫, ≪삼천리≫, ≪야담과 실화≫, ≪이야기≫, ≪흥미≫, ≪실화≫, ≪명랑≫, ≪아리랑≫, ≪화제≫ 등 오락 잡지들은 최소 3만 부에서 최고 9만 부를 발행할 정도로 대중적 인기를 누렸다(김현주, 2013: 85). 식민지 시대의 ≪별건곤≫ 등이 취미 잡지를 표방했지만 당대의 독서 인구가 가진 한계로 식자층 잡지일 수밖에 없었던 것과 달리 1950년대 후반이 되면 지식인층과 구별되는 서민 독서 인구가 늘어나고 그와 함께 오락 잡지가 붐을 이룬다.

한편으로는 여대생과 중산층 여성들을 위한 여성지도 속속 등장했다. 여성 관련 기사를 많이 실은 ≪희망≫(1951년 창간)과 ≪청춘≫(1954년 창간), 월간 여성지인 ≪여성계≫(1952년 창간), ≪현대여성≫(1953년 창간), 기독교 계열 여성지 ≪새가정≫(1953년 창간), 여성 종합 교양지 ≪여원≫(1955년 창간)과 ≪주부생활≫(1956년 창간), 화장품 업계에서 발행한 ≪장업계≫(1958년 창간)와 ≪화장계≫(1958년 창간) 등이 대표적이다(이하나, 2016b: 77).

여성지를 표방한 잡지들의 핵심적 지향은 미국적 혹은 서구적인 문화와 삶의 양식들을 소개하고 전범화하는 것이었다. 이들은 경쟁적으로 미국 영화를 비롯한 다양한 서구 문화를 소개했다. 미국 영화의 주요 장면과 여배우들의 패션, 미용 등을 소개하고 '현대적=서구적=미국적'이라는 등식 아래 미국식 생활 방식을 자세히 설명했다. 이를 통해 '지성과 미모를 겸비한 현대적 여성상'을 유포했고, 젊은 여성들은 미국 문화를 욕망하고 모방함으로써 이를 구현하고자 했으며, 이를 위한 모든 노력이 당시의 여성 문화를 이루었다(이하나, 2016b: 77).

오락 잡지들은 대중의 호기심을 끄는 선정적인 내용으로 경쟁을 했다. ≪명랑≫의 경우, '보는 잡지'를 내세우며 사진과 화보, 삽화 등 볼거리를 풍부하게 배치하고 이른바 7s(세븐 S) 전략을 내세웠다. 세븐 S는 'Sex, Story, Star, Screen, Sports, Studio, Stage'를 의미한다. 감각적이고 관능적인 내용으로 독자의 흥미를 자극하겠다는 의도를 분명히 드러낸다. ≪명랑≫ 1956년 10월 호의 경우, 약 180쪽 분량의 잡지 중 영화, 스포츠 등의 화보와 만화가 각기 약 20쪽, 가요 악보가 약 10쪽을 차지했고 연재소설 5편이 수록되었다(김현주, 2013: 90). ≪명랑≫은 도시적이고 세련된 잡지라는 이미지로 젊은 층의 관심을 끌었다. 특히 7S를 표방한 잡지답게 영화와 스포츠계 스타, 유명인들의 이야기를 주요

아이템으로 편성했다. 예컨대 1957년 2월 호 ≪명랑≫은 "우리들의 첫
사랑-헐리웃 배우 11인의 연애사"라는 제목으로 로버트 미첨, 토니
커티스 등 할리우드 배우들의 연애담을 싣고 있다. ≪명랑≫을 비롯한
대중지들은 여배우들의 섹시한 사진과 스타의 사생활에 관한 '이야기'
들을 집중적으로 실었고 독자들은 영화를 보지 않고도 영화배우에 대
해, 영화에 대해 이야기할 거리들을 얻을 수 있었다. 대중지들은 대중
이 당대의 문화를 이야기의 소재로 나누는 담론 공간의 역할을 했다.

　≪명랑≫에 수록된 연재소설 가운데에는 '성 의학 소설', '의학 장편
소설', '육체 소설', '애련 소설', '애욕 소설', '난봉염사' 등의 노골적인 장
르명을 가진 성애 소설들이 많았다(김현주, 2013: 94). ≪명랑≫의 공격적
인 섹스 판타지 전략은 다른 대중지에도 영향을 미쳐 대중잡지의 선정
주의가 더욱 확대되었고 1958년부터 음란물 단속의 대상이 되었다. 결
국 대중오락지 ≪실화≫와 ≪홍미≫가 '음화와 음탕 저속한 기사' 수록
이라는 이유로 판권이 취소되었고, ≪야담과 실화≫는 1958년 1월 호
의 "서울 처녀 60%는 이미 상실? 경이! 한국판 킨제이 여성보고서가 말
하는 것은 무엇인가?"라는 기사로 인해 폐간 및 발매 금지처분을 받는
다(김현주, 2013: 106~107).

　≪명랑≫ 같은 대중지에는 대체로 독자들이 투고하는 애독자란이나
상담란이 있었다. 이런 공간은 독자들이 펜팔 친구를 찾기도 하고 잡지
편집에 대한 의견을 내기도 하고, 성 정보를 포함해 다양하게 '명랑'한
'상식'을 나누기도 하는 상호작용의 공간이 되었다. 오늘날의 사이버스
페이스에 해당하는 가상의 문화공동체였던 셈이다. 전후의 피폐에서
조금씩 벗어나고 있기는 했지만 여전히 전근대적인 인습이 완고하게
버티고 있고 대도시를 제외하면 제대로 근대적인 오락을 즐기기 어려
웠던 1950년대에 대중지들은 서민들이 새로운 오락적 욕구를 표출하

는 문화적 장이 되었다.

냉전적 반공주의의 문화 통제

전쟁이 끝나고 한국 사회는 빈곤과 폐허의 상태에서 경제적·사회적 재건을 이루어야 할 사회적 과제를 안고 있었다. 미국의 원조로 경제 사정이 조금씩 나아지는 듯했지만 국민 대다수는 여전히 빈곤 상태를 벗어나지 못했고 미국 문화의 유입 속에서 가치관과 문화적 혼란이 극심했다. 이승만 정부는 사회를 재건하고 근대적 민주주의 국가를 건설할 능력도 의지도 없었다. 정권이 내건 이데올로기적 구호는 철저한 냉전 의식에 기댄 반공주의뿐이었다. 그런 가운데 분단국가 체제는 공고화되고 반공 의식에 기초한 국민적 정체성이 형성되었다. 의무교육 제도와 문맹퇴치 운동은 국가 재건의 근대화 기획이면서 반공 국민의 정체성을 수립하는 기획의 핵심 과제이기도 했다(이봉범, 2008: 13).

국가권력은 위로부터의 문화적 강압을 통해 냉전적 반공주의 질서를 수립하고자 했고 이를 위해 거리낌 없이 문화예술계를 동원했다. 대체로 식민지 시대 친일의 오점을 지닌 문화예술계의 엘리트들은 적극적으로 권력에 참여 혹은 협력했다. 권력에 연계된 인사들이 정부나 언론계, 문화계의 요직을 장악했고, 이들의 문화 권력이 1950년대 공식적인 문화의 틀을 주조해 냈다. 1950년대 문화 전반을 지배한 이데올로기적 가치는 철저한 친미 냉전 반공주의 그리고 반일주의였다. 일본 출판물과 영화, 레코드는 수입이 금지되었고, 영화 검열에서도 다른 나라보다 특히 일본 작품의 모작이나 표절, 일본어 사용과 일본 의상, 일본 풍속이 등장하는 것은 엄격하게 금지되었다. 물론 대중문화를 검열하고 규제하는, 기본적이며 실질적인 원리로 가장 중요하게 작용한 것은 반공주의다. 해방 직후와 전쟁기에 걸쳐 검열이 제도적으로 미비한 가운

데 비체계적이고 무차별적으로 이루어진 데 반해 전쟁 후에는 나름의 제도적 정비와 함께 비교적 체계적인 검열 기제가 작동했다.

검열에 관한 제도와 장치들이 어느 정도 재정비된 건 1955년 무렵이다. 문교부가 '영화 및 연극 각본 검열에 관한 건'(1955.4), '영화검열 요강'(1955.4), '영화검열 기준 초안'(1955.5), '레코드 검열 기준'(1955.10) 등 검열에 관한 시행령들을 공포하면서 검열이 제도화된다(이봉범, 2008: 18). 그와 함께 검열을 둘러싸고 검열 주체와 문화계 사이에 표현의 자유 혹은 언론의 자유에 관한 논쟁이 공론화되기도 했지만 공권력의 검열에 대해 문화예술계가 강력하게 반발하거나 저항하는 경우는, 특히 대중문화 쪽에서는 많지 않았다. 전쟁 이후 반공주의가 득세하고 우파 문화예술인들이 문화계의 헤게모니를 장악한 상황에서 문화계의 분위기는 자발적으로 권력의 문화 정책에 호응하는 쪽이 대세였다.

1956년 7월 문교부가 고시한 '영화 및 연극 등 공연물 허가 규준'에는 당시 국가권력이 권장하는 내용과 통제하는 내용이 명기되어 있다. 이에 따르면 당시 정부가 권장하는 규준은 다음과 같다.

1. 순수한 예술적 감명과 명랑한 오락을 통하여 자유세계 생활의 즐거움을 보여주는 것
2. 애국, 정의, 용감, 의협, 개척 정신을 강조한 작품
3. 종교 또는 도덕에 관한 건실한 '모티프'를 가진 작품 또는 인도주의를 기조로 하는 건전한 문예작품
4. 역사 또는 전기에서 취재한 것으로서 과거나 현재의 위인 또는 사건을 통하여 감동을 얻을 수 있는 작품
5. 건실하게 사회문제를 취급한 작품
6. 교육, 보도, 선전, 산업, 기타 기록 등 내용을 가진 문예 작품(≪동아일보≫,

1958.3.16)

한편, 저촉될 경우 삭제 또는 변경 대상이 되는 내용은 다음과 같다.

1. 국가의 위신을 손상할 우려가 있는 것
2. 국헌을 문란케 하는 사상을 고취할 우려가 있는 것
3. 우리나라 국정에 악영향을 끼칠 우려가 있는 것
4. 정치, 경제, 사회, 문화 및 국민교육 면에 지장을 주고 공익상 손해를 끼칠
 우려가 있는 것
5. 양풍미속을 문란케 하고 국민도의를 퇴폐케 할 작품
6. 위법·파괴 등을 위주로 한 것. 또는 잔학성을 묘사한 것
7. 제작기술이 극히 졸렬하고 체계가 서지 않은 것 또는 제작연대가 과도히
 경과한 것
8. 그 밖에 국민문화의 진전을 저해할 우려가 있는 것(≪동아일보≫, 1958.
 3.16)

어느 시대에나 국가권력이 행하는 문화 검열의 주된 목표는 사상적·이
데올로기적 통제에 있다. 지배 이데올로기를 대중적으로 확산하는 한
편, 권력과 이념, 체제에 대한 저항과 도전을 공적 담론 공간에서 체계
적으로 배제하는 것이다. 이미 단독정부 수립 직후부터 이승만 정권은
언론 매체와 문화 엘리트들을 동원해 반공 담론을 유포하고 '국가보안
법'을 근거로 한 가혹한 검열을 시행하고 있었다. 단정 수립 후 전쟁 발
발 전까지 약 60여 개의 정기간행물에 대한 정간 및 폐간 처분이 내려
졌고 좌파 계열의 ≪문장≫, ≪문학≫, ≪우리문학≫ 등을 발간 금지하
거나 폐간했으며(1948.12), 중등 교과서에 수록된 친일 작가와 좌익 작

품 삭제(1949.9), 불순 교과서 허가 취소와 소각(1949.11), 월북문인 저서 판매 금지(1949.11), 전향 문필가 원고심사제(1950.2) 등 출판물 검열, 연극 각본 사전 검열(1949.9), 불온 저속 레코드 판매 금지(1949.9), 국산 영화 검열(1950.1) 등이 시행된 바 있었고, 그 결과 반공주의에 어긋나는 일체의 담론은 사회적으로 생산·소통될 수 없었다(이봉범, 2008: 42~43).

전쟁이 끝난 후 이승만 정권이 북진통일론을 내세우는 가운데 반공 이데올로기는 더욱 견고해지고 그 폭은 더욱 협소해졌다. 반공을 표방한 작품조차도 그 협소한 반공 이데올로기의 그물에 걸려들곤 했다. 영화 〈피아골〉(이강천 감독, 1955년) 같은 사례가 대표적이다. 〈피아골〉은 빨치산을 주인공으로 한 반공 영화다. 인간적인 면모를 지닌 빨치산 대원 철수(김진규 분)와 사악한 빨치산 대장 아가리(이예춘 분)의 갈등을 통해 공산주의의 잔혹함을 그린다. 빨치산 여대원 애란(노경희 분)은 인간적인 철수를 사랑하게 되고, 철수를 칼로 찌른 아가리를 쏴 죽이고 철수와 함께 산을 내려오지만 결국 철수는 죽고 애란만 살아남는다. 이 영화는 반공 영화였음에도 더 철저하게 반공적이지 못했다는 이유로 상영 중지 조치를 받았다. 당시 국방부는 "스토리 전체를 통해 공산 적구의 지긋지긋한 단말마적 생지옥을 혐오한 나머지 자유천지를 그리워 회개하는 장면이 전혀 없고, 그들은 다만 인간 본능의 발작인 성욕에 에워싼 금수와 같은 살벌한 갈등으로 결국 자멸되었을 뿐이며 따라서 반국가적 반민족적 성분의 결함을 뚜렷이 지탄하지 못하였다"라는 등의 이유로 이 영화의 상영 불허를 요구했다(이봉범, 2008: 25). 결국 제작사는 일부 장면을 삭제하고 애란이 산을 내려와 걸어가는 마지막 장면에 펄럭이는 태극기를 오버랩시킴으로써 영화를 상영할 수 있었다. 공산주의자는 인간적 고뇌를 가진 자로 묘사되면 안 되고, 영화 속에서 공산주의 비판은 (암시적으로가 아니라) 노골적으로 표현되어야 한다는

게 당시 검열자들의 논리였다.

1954년 전체 한국 영화 18편 가운데 7편, 1955년 전체 한국 영화 15편 가운데 5편이 반공을 주제로 내건 영화였지만 이후 1950년대 후반으로 가면서 영화제작 편수가 급격히 늘어나는 가운데 반공 영화의 제작은 현저히 줄어든다. 예나 지금이나 이데올로기적 선전의 의도가 노골적으로 드러나는 영화는 대중의 외면을 받기 마련이다. 반면 반공 영화이지만 멜로드라마의 색채가 강했던 〈운명의 손〉 같은 영화는 '한국 최초의 키스 신'으로 화제가 되면서 많은 관객을 불러 모았다.

1950년대는 관제 데모의 시대였다. 각종 기념일 행사는 물론이고 북진통일 궐기대회 등 관제 시위가 시도 때도 없이 열리면서 많은 학생과 시민들이 동원되었다. 1955년 9월 13일 ≪대구매일신문≫의 최석채 주필이 학생 동원을 비판하며 "학도를 도구로 이용하지 말라"라는 사설을 실었다. 다음 날 자유당의 행동대와 정치 깡패들이 신문사를 습격해 사원들을 구타하고 인쇄 시설을 파괴하는 백주 테러를 자행했다. 사건 발생 3일 후 경상북도 사찰과장은 국회진상조사단 앞에서 "백주의 테러는 테러가 아니"라는 유명한 망언을 남겼고, 정치 깡패들은 체포하지 않고 최석채만 '국가보안법' 위반 혐의로 구속했다. 사건 직후 대구 시내에는 "이적 신문인 ≪대구매일신문≫을 변호하는 사람은 이적 행위자로 간주하겠다"라는 협박장이 나돌았고 자유당은 테러를 자행한 정치 깡패들을 노골적으로 옹호했다. 1950년대의 냉전 반공주의는 그런 식으로 작동하고 있었다.

HISTORY OF

֍ · ֍

1960~1970년대 초, 박정희 집권 전기

개발독재의 감수성

KOREAN POPULAR CULTURE

　　　　　　　　　　자유당 정권의 부패와 무능에 대한 시민들의
염증은 1960년 3·15부정선거를 거치며 4·19혁명으로 폭발했다. 시민
들의 봉기를 폭력적으로 진압하던 정권은 결국 물러났고 이승만은 하
와이로 망명했다. 4·19혁명은 시민의 힘으로 정권을 바꾼 한국사 초유
의 사건이었다. 개헌과 함께 내각제가 실시되었고 총선에서 승리한 민
주당의 장면 정권이 들어섰다. 장면 정권은 4·19혁명을 이끈 청년 세
대와 시민들의 진보적 요구와 주장을 실천하기에는 무능했고 보수적이
었다. 이승만 정부의 각종 비리와 부정을 청산하지도 못했고, 국민의
삶의 질을 개선할 정책을 수립하고 실천하지도 못했다. 정부의 무능을
비판하는 시위도 계속되었다. 민주주의는 원래 다소 시끄럽고 혼란스
러운 것이지만 이는 권력을 탐하는 일부 정치군인 세력의 쿠데타를 불
러오는 빌미가 되었다. 1961년 5월 16일 박정희 소장을 중심으로 한 군
인들이 권력을 장악하면서 4·19혁명이 열었던 민주주의의 공간은 1년
남짓 만에 닫혀버리고 말았다.

　　정치적 정당성을 갖추지 못한 권력이 흔히 그러하듯 박정희 정권은
경제개발을 최선의 가치로 내세우며 개발독재의 길로 치달았다. 박 정

권은 제2공화국 장면 정부 시절에 마련된 '경제개발5개년계획'을 추진하고 경제개발 자금 마련을 위해 한일 국교 정상화를 추진했다. 중앙정보부장 김종필과 당시 일본 외상 오히라 마사요시大平正芳의 비밀 회담을 통해 일본으로부터 독립축하금 명목으로 10년간 3억 달러를 무상으로 제공받고, 정부 차관 2억 달러와 상업 차관 3억 달러를 제공받는 조건으로 양국의 수교가 결정되었다. 야당과 대학생, 시민들이 굴욕적인 한일 수교를 반대하며 극렬한 투쟁을 벌였지만 결국 1965년 국교 정상화가 이루어졌다. 그런가 하면 1965년부터 1973년까지 약 32만 명의 군인이 베트남에 파병되어 전쟁을 치렀다. 베트남 파병은 경제성장에 도움이 되기도 했지만 적지 않은 참전 군인들이 사망하고 후유증을 겪어야 했다.

냉전 대립 속에 남북 관계는 최악으로 치달았다. 1968년 1월에는 북한 무장공비들이 청와대를 기습하려다 사살당하고 원산 앞바다에서 정보 수집 활동을 하던 미국 정찰함 푸에블로호가 북한에 나포되는 사건이 터졌다. 이는 향토예비군 창설의 계기가 되었다. 그해 10월 30일부터 11월 2일까지 울진·삼척 지구에 무장공비들이 침투해 약 2개월에 걸친 게릴라전이 벌어졌다. 이 과정에서 무장공비에게 "공산당이 싫어요"라고 말하고 살해당했다는 이승복 어린이의 신화가 탄생하기도 했다.

박정희는 무장공비 사건을 비롯한 안보 이슈들을 장기 집권을 위한 수단으로 활용했다. 야당과 민주 세력의 강력한 반대를 억누르며 대통령의 재선까지만 허용하던 당시의 헌법을 고쳐 자신의 세 번째 집권을 허용하는 3선 개헌을 관철시키면서 이후 유신 체제로 나아가는 디딤돌을 만든 것이다.

1960년대 내내 국가 주도의 강력한 성장 정책을 통해 한국은 빠른 경제성장과 산업화의 길로 들어섰다. 거의 매년 10% 안팎의 경제성장률

을 기록했고 도시로의 인구 집중이 가속화되었다. 박정희 정권은 미디어 시스템을 정비하고 확충하는 데 힘을 기울였다. 라디오방송 채널이 늘어나고 TV방송이 개국한 것은 그중에서도 핵심적인 변화였다. 1960년대의 가장 중요한 대중문화 미디어는 라디오와 영화였다. 사람들은 라디오에 귀를 기울이고 주말이면 영화를 보러 다녔다. 1960년대를 한국 영화의 전성기라 할 만큼 많은 영화들이 제작되었고 성인 잡지를 포함한 다양한 잡지들이 출간되면서 대중문화 시장은 급성장했다. 방송 무대가 확장되는 것과 함께 1950년대 미8군 무대에서 활동했던 음악인들이 방송에 진출하면서 대중음악의 새로운 흐름을 만들어냈다. 명실공히 매스미디어와 대중문화의 시대가 열리고 있었다. 지금 우리가 당연하게 받아들이는 미디어와 대중문화 질서의 근간은 이 시기를 통해 형성되었다.

4·19혁명, 「광장」과 <오발탄>, <하녀>의 시간

4·19혁명 이후 5·16군사쿠데타가 나기 전까지 1년 남짓의 기간은 한국에서 처음으로 최소한의 표현의 자유를 이야기할 수 있던 시기였다. 1960년 10월 분단 문학의 걸작 「광장」을 펴낸 작가 최인훈은 초판 서문에서, "아시아적 전제의 의자를 타고 앉아서 민중에겐 서구적 자유의 풍문만 들려줄 뿐 그 자유를 '사는 것'을 허락지 않았던 구정권하에서라면 이런 소재가 아무리 구미에 당기더라도 감히 다루지 못하리라는 걸 생각하면서 빛나는 4월이 가져온 새 공화국에 사는 작가의 보람을 느낍니다"라고 썼다.

민주당 정권은 시민들의 민주주의와 개혁에 대한 강한 열망을 기반

으로 수립되었지만 특별한 변화를 만들어내지 못했다. 혼란스러운 상황을 다잡아 새로운 정책적 비전을 만들어내기에 그들이 무능하기도 했고 무엇보다도 충분한 시간을 가지지 못했다. 문화적으로도 마찬가지였다. 의미 있는 문화 정책을 시도하거나 비전을 제시할 겨를이 없었다. 그렇지만 시민들의 민주주의 열망이 열어놓은 공간에서 「광장」과 같은 작품이 나온 것처럼 대중문화 영역에서도 의미 있는 성과들이 이루어졌다. 특히 영화에서 그랬다. 대표적으로 유현목 감독의 〈오발탄〉(1961년), 김기영 감독의 〈하녀〉(1960년) 같은 문제작들이 이 시기에 나왔다는 점은 주목할 만하다.

이범선의 소설 「오발탄」을 원작으로 한 유현목의 〈오발탄〉은 전쟁 직후 폐허 속에서 실향민 가족이 겪는 절망적 상황을 통해 당대 한국 사회의 현실을 통절하게 담아낸 영화다.

계리사 사무소에서 서기로 일하는 주인공 철호(김진규 분)는 전쟁 통에 실성해 "가자, 가자"를 외치는 어머니와 영양실조에 걸린 만삭의 아내와 어린 딸, 양공주가 된 여동생, 전쟁에 참전했다 상이군인이 된 남동생 영호(최무룡 분), 신문팔이를 하는 막내 동생 민호를 부양하는 가장으로 치통을 앓으면서도 돈이 없어 치과에 가지 못하는 처지다. 동생 영호는 은행 강도를 저지르다 경찰에 잡히고 아내는 아이를 낳다가 죽는다. 잇따른 불행에 좌절한 철호는 길거리를 방황하다 치과에서 이를 빼고 피를 흘리며 택시에 올라타지만 어디로 가야 할지 혼란스러워하다 정신을 잃고 만다.

전후 한국 사회 서민들이 겪는 출구 없는 절망의 상황을 묘사한 이 영화는 한국 리얼리즘 영화의 걸작으로 꼽히며 지금까지도 20세기 최고의 작품으로 평가된다. 이 영화가 처음 개봉한 것은 5·16군사쿠데타 직전인 1961년 4월 13일이었다. 이후 1961년 7월에 2차 상영되었으나

5·16 군사정권이 상영 중지 처분을 내린다. 한국 사회를 너무 어둡게 묘사했다는 것, 어머니가 외치는 '가자, 가자'가 북으로 가자는 뜻이 아닌가 하는 의혹 때문이었다. 이 영화는 1963년에 와서야 다시 개봉할 수 있었는데 이는 이 영화가 샌프란시스코영화제에 출품되었기 때문이었다. 이 영화의 원본 필름은 유실되었고 샌프란시스코영화제에서 상영된 필름만 남아 복원되었다. 그런 까닭에 이 영화는 오랫동안 영어 자막이 달리고 화면이 손상된 상태였는데 한국영상자료원의 복원 작업을 통해 2016년 5월부터 영문 자막이 제거되고 화질이 개선된 복원판이 공개되었다.

5·16 군사정권이 수립되기 전 4·19 정국에서 나온 또 하나의 걸작이 〈하녀〉다. 그로테스크한 작품 세계로 독특한 세계를 구축했던 김기영의 작품이다. KMDb는 이 영화의 줄거리를 다음과 같이 요약하고 있다.

방직공장의 음악부 선생 동식(김진규)은 금천에서 일어난 살인사건 기사에 흥미를 보인다. 어느 날 여공 곽선영에게서 연애편지를 받은 그는 이 사실을 공장 기숙사 사감에게 알리고, 선영은 일을 그만두게 된다. 한편 선영에게 편지를 쓰도록 부추겼던 친구 조경희(엄앵란)가 피아노 레슨을 이유로 그의 새집을 드나들기 시작한다. 새집을 짓기 위해 무리해 재봉 일을 하던 아내(주증녀)의 몸이 쇠약해지자 동식은 경희에게 부탁해 하녀(이은심)를 소개받는다. 임신한 아내가 친정에 다니러 간 어느 날, 경희는 동식에게 사랑을 고백하지만 모욕을 당하고 쫓겨난다. 이를 창밖에서 몰래 지켜보던 하녀는 동식을 유혹해 관계를 맺는다.

하녀는 임신을 하게 되고, 이 사실을 알게 된 아내는 하녀를 설득해 계단에서 굴러 낙태하게 만든다. 아기를 잃은 하녀는 점점 난폭해지고 결국 동식 부부의 아들 창순(안성기)을 계단에서 떨어져 숨지게 한다. 하녀가 이 모든 사실을

공장에 알리겠다고 협박하자 아내는 집과 가족을 지키기 위해 동식을 2층에 있는 그녀의 침실로 보낸다. 결국 동식은 하녀와 함께 자살하기 위해 쥐약을 먹고, 죽어가는 하녀를 뿌리치고 아내의 곁으로 돌아와 숨을 거둔다. 다시 영화의 첫 장면의 신문 기사를 읽는 동식과 아내의 모습으로 돌아온다. 동식은 관객들을 향해 이 일은 누구에게나 일어날 수 있다고 말한다(KMDb, 2020c).

〈하녀〉는 한국 사회의 계층 갈등을 알레고리화한다. 하녀가 섹슈얼리티를 무기로 삼고 임신을 하면서 가정 내 권력 질서는 뒤틀린다. 이제 막 중산층에 진입한 가족에게 시골에서 올라온 하녀는 중산층의 안온한 규범과 질서를 파괴하는 위협적 타자다. 김기영 감독은 양옥집이라는 폐쇄된 공간 속에서 당시 막 대두하기 시작한 계급의 문제를 인간의 원초적인 욕망과 결합해 그로테스크하게 보여준다. 〈오발탄〉이 리얼리즘의 방식으로 당대의 현실을 보여주었다면 〈하녀〉는 표현주의적인 공포물의 형식으로 한국 사회의 모순을 날카롭게 비판한 걸작이다.

〈오발탄〉과 〈하녀〉는 1950년대 후반 부흥기에 접어든 한국 영화의 흐름 속에서 제작되었지만 이 영화들의 비판적 함의는 4·19혁명이 열어놓은 자유의 공간과 무관하지 않다. 4·19혁명에서 5·16군사쿠데타까지의 시간 속에 등장한 한국 영화들은 이후 1960년대를 한국 영화의 전성기로 이끈 출발점으로 평가된다. 그 가운데 하나가 1961년 장안의 화제를 모았던 〈춘향전〉과 〈성춘향〉의 대결이다.

홍성기-김지미 커플과 신상옥-최은희 커플의 대결로 화제를 모은 두 영화의 경쟁에서 신-최 커플의 〈성춘향〉이 38만이라는 당시로서는 경이적인 흥행을 기록하며 완승을 거두었고, 이는 이후 신상옥 감독이 신필름이라는 제작사를 통해 1960년대 영화판을 주름잡는 계기가 된다. 이 두 영화는 한국 최초로 35밀리 컬러 시네마스코프 기술을 도입

한 영화라는 점에서도 의미가 있다(한국 최초의 컬러영화는 1958년에 제작된 안종화 감독의 〈춘향전〉이지만 이 영화는 16밀리였다).

1960~1961년 사이에 화제가 된 영화로는 이 외에도 〈마부〉(강대진 감독, 1961년), 〈박서방〉(강대진 감독, 1960년), 〈로맨스빠빠〉(신상옥 감독, 1960년) 등, 배우 김승호가 서민적인 아버지를 연기한 일련의 가족 영화들이 있다. 이들 영화에서 김승호는 평범하고 가난하지만 가장으로서 역할을 다하는 아버지이고 변화하는 세상 속에서 이런저런 갈등을 겪다가 화해한다. 이 영화들은 특히 부모 세대가 풀지 못한 가족의 한을 젊은 자식들이 풀어준다는 플롯으로, 4·19혁명 직후 새로운 세대에 대한 당대 사회의 희망을 보여준다.

매스미디어와 대중사회의 도래

TV방송, 근대화의 스펙터클

박정희는 5·16군사쿠데타로 정권을 잡고 1979년 10월 26일 김재규의 손에 살해될 때까지 18년간 집권했다. 하지만 그가 대통령이란 직함을 정식으로 단 건 1963년이다. 이후 세 번에 걸쳐 대통령을 했고 1972년 유신 체제를 선포하면서 종신 집권의 길로 들어가 두 번 더 대통령을 했다. 18년의 집권 기간은 1960년대와 1970년대에 걸쳐 있는데 1960년대와 1970년대 권력의 성격은 많이 다르다. 쿠데타 이후 외형상의 민주적 선거를 통해 세 번 당선되었던 시기까지는 그나마 최소한의 민주주의적 형식 속에서 독재 권력을 휘둘렀다면, 1972년 유신 체제 선포를 전후한 시기부터는 사실상 초헌법적인 권력자로 군림하며 최소한의 민주주의적 절차조차 압살하고 파시스트적 권력을 휘둘렀다.

박정희가 집권한 시기에 한국은 기록적인 경제성장을 이루었지만 그와 함께 계층 간 차이가 심화되었다. 박 정권은 조국 근대화를 기치로 수출주도형 경제성장을 추구했다. 농업의 근간을 약화시켜 많은 농촌 사람들이 도시로 몰려들었다. 이들을 저임금 노동자로 고용해 가격 경쟁력을 가진 값싼 상품을 만들어 수출하는 것이 박정희 시대 근대화 정책의 기본 전략이었다. 경제의 외형은 급속히 커졌지만 빈부 격차도 그만큼 커졌고 농민과 노동자의 가난한 삶은 경제성장의 화려한 수치에 가려졌다.

군사정권은 '개발'의 논리를 앞세우며 '독재'를 정당화했다. 박 정권은 탈법적으로 정권을 탈취한 약점을 극복하고 집권의 정당성과 '반공·근대화' 이데올로기를 확산시키기 위하여 매스미디어 체제의 정비에 착수한다. 민간 상업 라디오방송이 확충되고 TV방송이 시작되면서 본격적인 매스미디어의 시대가 열린다. 한국에서 매스미디어의 시대가 개막한 것은 군사정권이 정권 홍보와 근대화 이데올로기 확산을 위해 매스미디어의 도입에 적극 나섰기 때문이었고, 이는 매스미디어의 성격과 한계를 결정짓는 굴레이기도 했다. 우선 상업 라디오로서 1961년에 서울의 문화방송, 1963년에 동아방송, 1964년에 라디오 서울(이후 '동양방송')이 각각 개국한다. 기존의 KBS 제1방송을 포함하면, 서울 지역을 중심으로 중부 일원을 가청권으로 하는 일반 대중 대상의 지상파 라디오 채널이 4개가 된 것이다. 여기에 더해 1956년부터 해외방송, 대북방송 등 특수 방송을 시작한 KBS 제2방송, 1954년에 설립된 종교 방송 CBS 그리고 주한미군 방송인 AFKN이 있었고 1965년에는 서울FM까지 개국하면서 라디오방송의 다채널 시대가 열리고 있었다.

방송을 비롯한 매스미디어 체제의 확산과 함께 그에 대한 제도적 통제 역시 이 시기를 통해 정비된다. 1963년 '방송법'을 제정하여 방송국

의 감독 및 시설 허가를 명시하고 방송윤리위원회를 설치하여 프로그램 통제를 실시한 것이 대표적인 예이고 뒤이어 '영화법', '출판법' 등 다양한 제도의 정비가 이루어졌다.

가장 획기적인 것은 TV방송의 실시였다. 사실 한국에서 TV방송이 처음 시작된 것은 자유당 시기인 1956년의 일이다. 방송기술자 출신 황태영이 설립한 한국RCA배급회사KORCAD라는 민간방송국이 처음 TV방송을 시작했다. 호출부호를 따서 HLKZ-TV라 불린 이 방송은 1956년 6월 16일부터 정규 방송을 시작했으나 가시청 지역이 송신지에서 불과 16~24킬로미터에 지나지 않았고 당시 TV 수상기 보급 대수는 331대에 불과했다. 1957년 《한국일보》 사주 장기영이 KORCAD의 경영권을 인수하고 사명을 대한방송주식회사DBC로 바꾸며 새 출발 했지만 1959년 2월 1일 원인 불명의 화재로 방송국이 전소되면서 초유의 TV 실험은 실패로 끝난다.

본격적인 TV방송은 박정희 정권에 와서 시작되었다. 당시 한국의 경제 수준에서 TV방송은 시기상조라는 의견이 많았다. 하지만 근대화 프로젝트를 대대적으로 홍보하고 국민들의 환심을 살 필요가 있었던 군사정권에게 TV는 다수 대중에게 근대화의 스펙터클을 보여주기에 더할 나위 없는 수단이었다. 군사정권은 쿠데타로 권력을 장악하자마자 TV 개국을 서둘렀고 군사작전처럼 밀어붙였다. 1961년 12월 24일에 KBS-TV의 시험 방송이 이루어진 후 그해 말일인 12월 31일 정식으로 개국했다. 당시 TV방송을 두고 '5·16 군부 정권의 크리스마스 선물'이라는 표현이 회자되기도 했다.

KBS-TV의 정규 방송은 개국 후 보름이 지난 1962년 1월 15일부터 시작되었다. 초기에는 하루 4시간~4시간 30분 정도, 일주일에 30시간 정도 방송을 내보냈고, 어린이 17.5%, 주부·가정 프로 3.6%, 시사보도

13.3%, 사회교양 11.6%, 음악 7.3%, 연예오락 23.8%, 영화 22.5% 등 나름 다양한 프로그램을 편성하고 있었다(이상록, 2015: 99).

1964년에 민간 상업방송인 TBC-TV가, 1969년에 또 하나의 민간방송인 MBC-TV가 개국함으로써 TV 시대가 본격적으로 열린다. TV 수상기의 보급도 빠르게 늘어났다. 개국 당시 1만 3000대(인구 대비 0.07%)로 시작해 1962년 무렵 2만 대 수준이던 TV는 1963년 3만 8250대, 1969년에 22만 3695대로 늘었다. 그래도 세대당 보급률은 3.9%에 불과했다. 1973년에 와서 128만 대에 세대당 보급률 20.7%를 기록했고, 1979년에 이르면 569만 대에 세대당 보급률 78.5%로 대부분의 가정에 TV가 보급된다. 그러니까 TV가 명실상부한 대중 미디어가 된 것은 1970년대 중후반에 와서다. 1960년대까지 TV는 일부 부유층, 중산층만이 가진 부의 상징이었다. 지붕 위에 서 있는 안테나는 그 집의 경제 수준을 상징했고 안테나가 있는 집은 좀도둑의 표적이 되기도 했다. 물론 서민들에게 TV는 강렬한 욕망의 대상이었다. 시골에서 상경한 식모들이 TV 있는 집을 선호하여 TV 없는 집에서 일하다가도 TV 있는 집으로 떠나버리는 풍조가 신문지상에 오르내렸다(이상록, 2015: 102).

1960년대에서 1970년대 초까지 TV는 집단 시청의 대상이자 일종의 공공 매체였다. 중요한 스포츠 경기나 드라마 등을 보기 위해 동네 사람들이 TV를 가진 집에 함께 모여 보는 풍경이 연출되곤 했다. 멕시코 올림픽(1968년), 아폴로 11호의 달 착륙(1969년), 남북적십자 회담과 7·4공동성명(1972년), 10월 유신 선언(1972년), 뮌헨 올림픽(1972년)같이 세간의 이목을 집중시키는 대형 이벤트들은 늘 집단 시청의 대상이었고 TV 수상기 판매를 촉진하는 계기이기도 했다. 버스 터미널이나 약국, 가전제품 대리점, 전파사, 다방, 만홧가게 등은 일상적으로 집단 시청이 이루어지는 대표적인 공간들이었다. 사적으로 돈을 받고 TV를 보여주는 영

업을 하던 가정집이 붕괴하는 사고도 있었다. 1964년 5월 21일 ≪조선일보≫ 보도에 따르면, 어느 가정집에서 2층에 TV를 설치하고 1인당 3원씩에 관람객을 받았는데 한일 프로레슬링을 보기 위해 몰려든 청소년 60명가량을 무리하게 입장시키는 바람에 이층 마루가 주저앉아 어린이 6명이 중상, 13명이 경상을 입는 사고가 있었다(임종수, 2007: 445).

초기 TV가 집단 시청의 공공 매체 성격을 가지긴 했지만 TV 자체가 기본적으로 사적인 가족 매체라는 사실은 부정할 수 없다. 대개의 가정에서 TV는 안방에 놓이거나 거실에 놓였다. 가족 전체가 함께 볼 수 있는 중심 자리에 TV가 놓이면서 다른 가구들이 거기에 맞춰 재배치되었다. TV는 행복하고 단란한 중산층에 편입되었다는 자부심을 갖게 해주었고 군사정권이 추진하던 이른바 조국 근대화의 성취를 표상하는 기표로 받아들여졌다.

군사작전처럼 무리하게 개국한 당시 KBS의 제작 설비와 기술은 낙후한 수준이었다. 프로그램의 완성도가 낮은 상황에서 외국산 시리즈물과 영화 편성이 비교적 손쉬운 방법이었다. 〈선셋77〉, 〈콜트45〉 등의 외화가 개국 초부터 편성되었고, 〈로맨스빠빠〉, 〈박서방〉, 〈마부〉 등 극장용 영화들이 〈KBS시네마〉란 이름으로 편성되었다. 제작비 압력이 가중되자 1963년 1월부터 시청료를 징수하기 시작했고 광고 방송도 도입했다. 광고의 도입과 함께 오락 프로그램의 편성 비중도 높아졌다. 〈페리 메이슨〉, 〈로하이드〉, 〈건스모크〉 등 외화 편성이 늘고 버라이어티쇼와 퀴즈 프로그램, 스포츠 중계 등의 비중이 늘어났다.

1964년 TBC(개국 당시엔 DTV)의 개국은 시청률 경쟁의 시대가 본격화됨을 의미했다. TBC는 개국 초부터 〈쇼쇼쇼〉 같은 대형 버라이어티쇼를 편성하고 〈0011 나폴레옹 솔로〉 같은 외화를 내세웠으며 인기 가수와 탤런트 같은 연예인들의 전속제를 실시하는 등 공격적인 전략을 내

보였다. 국영방송이던 KBS가 국정 홍보와 통치 이데올로기의 전파 수단이라는 역할에 충실했던 반면, 민간 상업방송인 TBC의 경우엔 연예오락의 비중이 상대적으로 컸다. 1967년 9월 12일 ≪동아일보≫가 보도한 시청률 조사에 따르면, KBS의 시청률과 TBC의 시청률이 27% 대 72%일 정도로 상업방송이 압도적인 우위를 보였다(이상록, 2015: 104). 물론 이는 TBC 시청이 자유로웠던 서울과 부산 지역에 국한된 조사였을 것이다(TBC TV의 가시청권은 서울 및 수도권 일부와 부산 및 경남 일부 지역이었다. 나머지 지역의 경우에는 별도의 유선 장비를 설치해야만 시청할 수 있었다).

1960년대까지 TV에서 드라마는 그리 큰 비중을 차지하지 않았다. 주로 단막극 형식의 드라마들이 방송되었을 뿐이고 일일 드라마는 1969년 8월 개국한 MBC가 그해 11월부터 방송한 〈개구리 남편〉(김동현 작, 표재순 연출)에서야 시작되었다. 일일 드라마가 시청자들에게 선풍적인 인기를 끌고 화제가 된 것은 1970년 TBC가 방송한 〈아씨〉, 그리고 1972년 KBS가 방송한 〈여로〉부터다. 1960년대 TV에서 가장 인기 있던 프로그램은 가수들이 나오는 쇼 프로그램이었고 그중에서도 대표적인 것이 1964년 개국 초부터 TBC가 방송한 〈쇼쇼쇼〉다. 1980년 말 언론통폐합과 함께 TBC가 문을 닫을 때까지 계속된 〈쇼쇼쇼〉는 당대 최고의 스타들이 출연하는 가족 대상의 버라이어티쇼로 시청자들의 큰 사랑을 받았다.

프로레슬링과 권투, 축구 같은 스포츠 경기도 TV와 함께 국민적인 오락으로 자리 잡았다. TV로 보는 스포츠는 라디오로 듣는 스포츠와는 확실히 달랐다. 프로레슬링과 권투에서 한국인이 덩치 큰 서양인들을 이기는 장면은 약소국 국민들에게 자부심을 주고 민족주의 정서를 강화하는 데 큰 역할을 했다. 통쾌한 박치기로 서양 선수들을 쓰러뜨리는 김일 선수는 국민 영웅이었다. 축구 한일전도 늘 국민적 관심사였다.

일본을 이기는 장면은 한국민이 하나의 민족으로 대동단결하는 순간이었다. 박정희 정권은 대중을 동원하고 하나의 국민으로 만드는 기제로서 스포츠의 중요성을 잘 알고 있었고 정책적으로 스포츠를 육성했다.

KBS가 1964년부터 방송한 〈실화극장〉은 '반공을 국시의 제1로 삼는' 박정희 정권의 의도에 부합해 만든 반공 드라마로 큰 인기를 끌었다. 미니시리즈 정도 분량의 독립된 드라마들이 〈실화극장〉이란 제목으로 방송되었다. 최초의 〈실화극장〉은 1964년 11월에 방송된 "아바이 잘 가요"로 신금단 부녀 상봉 사건을 소재로 한 것이었다. 이후 "새야 새야 파랑새야", "모스크바에서 온 나타샤", "8240KLO", "돌무지", "조총련", "구룡반도", "제3지대", "G2작전" 같은 시리즈들이 계속되며 KBS의 간판 프로그램이 되었다. 〈실화극장〉의 대본을 쓴 작가 김동현(1964년부터 〈실화극장〉이 종영된 1985년까지 대부분의 시리즈를 집필한 그는 1969년 MBC TV 개국 후 〈개구리 남편〉을 집필하기도 했다)은 당시 중앙정보부에서 대북 업무에 종사하던 요원이었다. KBS와 중앙정보부가 합작한 드라마였던 셈이다. 중앙정보부가 개입되어 있고 주제가 '반공'이었던 까닭에 제작 예산을 다른 드라마보다 풍부하게 쓸 수 있었고 덕분에 최무룡, 박노식, 김승호, 최은희, 황해 등 당대 영화계의 최고 스타들을 캐스팅할 수 있었다.

라디오의 시대

박정희 정권은 권력을 잡자마자 라디오 수상기 보급에 힘을 썼다. 당시 대량 생산이 시작된 국산 라디오를 값싸게 공급했고 농어촌에 스피커 보내기 운동을 대대적으로 벌이기도 했다. 1960년대 초 전국적으로 78만 대 수준이던 라디오 보급 대수는 1963년 무렵에는 166만 6000대로, 1973년 무렵이면 450만 대로 늘어났다. TV가 전국적으로 보편화되

기 전인 1970년대 초반까지 가정의 중심 미디어는 라디오였다. 저녁 식사를 마치고 가족들이 라디오 주변에 둘러앉아 드라마를 듣는 풍경을 흔하게 볼 수 있었다. 한국문화방송(MBC, 1961년), 동아방송(DBS, 1963년), 라디오서울(RSB, 1964년 → 이후 동양라디오TBC) 등 민간 상업방송이 속속 개국하면서 청취율 경쟁이 치열해졌다. 가장 치열하게 경쟁했던 프로그램은 연속극이었다. 방송국마다 청취율이 가장 높은 황금 시간대에 연속극을 편성하는 게 관행이 되었다. 1966년부터 1968년까지 각 방송사들이 방송한 드라마의 연평균 개수는 150편에 달했다(백미숙, 2007: 354).

청취율 경쟁이 심화하면서 광고주의 입김도 커졌다. 광고주들이 작품의 주제와 전개에까지 간섭하기도 했다. 연속극의 인기가 높아지면서 극작가들도 바빠졌다. 인기 작가들은 여기저기 겹치기로 작품을 써내야 했다. 당시 유명했던 방송작가로는 이기명, 남지현, 신봉승, 김영수, 김기팔, 조남사, 한운사 등을 들 수 있다. 희곡작가 차범석이나 소설가 장덕조 등도 라디오드라마 집필에 참여했다. 인기 있는 라디오드라마는 영화로 제작되었다. 이미 1950년대 후반부터 라디오드라마가 영화화되는 일이 많았는데 1960년대에는 더욱 잦아졌다. 1962년 KBS를 통해 방송된 21편의 연속극 가운데 10편이 영화화되었고 1963년 상반기 제작 영화 69편 가운데 16편이 라디오 연속극 원작이었다(주창윤, 2015: 159).

라디오 연속극이 영화화되는 경우가 많았던 건 그만큼 라디오 연속극의 인기가 높았다는 걸 말해준다. 라디오를 통해 대중에게 친숙해진 이야기를 영화화하는 것이 안전한 흥행에 유리했다는 의미다. DBS 연속극을 영화화한 〈동백아가씨〉(1964년), KBS 연속극과 주제가의 인기에 편승해 영화로 제작된 〈섬마을 선생〉(1967년), KBS 연속극이던 〈하숙생〉(1966년) 등 주제가로도 잘 알려진 영화들이 대부분 라디오드라마의

인기를 기반으로 영화로 제작되었다. 이 외에도 〈진고개 신사〉(1964년), 〈단골손님〉(1964년), 〈밤안개〉(1964년), 〈장마루촌의 이발사〉(1969년), 〈임금님의 첫사랑〉(1967년), 〈현해탄은 알고 있다〉(1961년), 〈박서방〉(1960년), 〈이 생명 다하도록〉(1960년), 〈아낌없이 주련다〉(1962년) 등 1960년대의 많은 영화가 라디오 연속극을 원작으로 했다.

라디오는 음악 매체이기도 했다. 1963년경 라디오 프로그램에서 음악 프로그램이 차지하는 비중은 49%에 달했다. 방송사별로 선호하는 음악에는 다소 차이가 있었다. KBS는 가요, 클래식/경음악, 국악 등을 고루 편성했고, CBS는 클래식/경음악의 비중이 높았다. DBS는 외국 가요와 국악/민요, MBC는 국내 대중가요의 편성 비율이 높았다(주창윤, 2015: 156). 라디오가 확산되고 라디오에서 음악 프로그램의 편성 비중이 커지면서 대중의 음악 취향에 미치는 라디오의 영향력도 확대되었다. 인기 대중가요는 곧 라디오에 많이 나오는 가요를 의미했다.

방송에서 청취자들의 신청 음악을 틀어주는 DJ 프로그램도 시작되었다. 최초의 DJ는 DBS 프로듀서 최동욱이었다. 1963년 그가 진행한 〈탑튠쇼〉가 전화 리퀘스트로 팝송을 틀어주면서 청소년들의 폭발적 인기를 모으기 시작했다. 심야 음악 프로그램도 등장했다. 1964년 동아방송이 심야 DJ 프로그램 〈밤의 플랫폼〉을 편성했고, MBC가 〈한밤의 리퀘스트〉를 청소년 대상의 〈한밤의 음악편지〉로 개편했으며, RSB (이후 'TBC')가 개국과 동시에 〈밤을 잊은 그대에게〉를 편성하면서 심야 음악 DJ 방송의 시대가 본격화되었다. 심야 음악 프로그램에서 방송되는 음악은 주로 영미권의 팝송이었다. 성인 계층이 낮 프로그램에서 성인 취향의 트로트나 스탠더드팝을 들을 때 청소년들은 심야방송을 통해 팝송을 들었다. 그렇게 기성세대와 다른 취향을 가진 새로운 세대가 성장하고 있었다. 이들이 이후 1970년대 초 청년기에 진입하면서 청년

문화의 주체로 등장한다.

무엇보다도 라디오는 군사정권이 강력히 추진하던 '말 잘 듣는 국민 만들기'의 핵심 매체였다. 보도와 시사 프로그램은 주로 군사정권의 정책을 홍보하는 통로였다. 라디오는 다양한 국가 행사와 이벤트를 생중계함으로써 국가주의 정서를 대중의 일상 속에 자연스럽게 새겨 넣었다. 이는 쿠데타 직후부터 시작되었다. KBS는 1961년 5월 18일 9시부터 동대문에서 육사 생도 800여 명과 기간 장교 400여 명이 벌인 시가행진과 그 이튿날 공사 생도 360여 명이 벌인 시가행진을 생중계했다. 5·16군사쿠데타를 지지하는 시위였다. 이후 다양한 국가 행사, 기념일, 반공 궐기대회, 도로나 철도의 개통식, 기공식, 국군 위문 공연 등이 수시로 비정규 편성되어 실황중계로 전 국민에게 전달되었다(주창윤, 2015: 166~169). 이런 관제 이벤트들은 군사정권이 추구하는 근대화와 산업화의 성과를 알리고 당대의 대중을 근대적 '국민국가' 공동체의 충실한 일원으로 만드는 과정이었고 라디오는 이를 위한 가장 효율적인 수단이었다. 물론 다수의 대중은 라디오에서 그런 국민 만들기 캠페인을 접하는 것보다는 드라마나 음악 등 오락을 즐기는 것을 훨씬 더 좋아했다.

한국 영화의 전성기

영화 시장은 1950년대 중반부터 빠르게 성장하고 있었다. 1960년대 초가 되면 전국적으로 많은 극장들이 운영되고 있었지만 여전히 대중의 욕망을 충족시킬 수 있는 수준은 아니었다. 농촌 지역에는 영화관이 없는 곳이 적지 않았고 이런 곳은 1950년대부터 계속된 영화 순회 상영[순업(巡業)]을 통해 영화가 공급되었다. 1950년대 영화 순회 상영은 주로 미공보원이 주도했지만 1960년대 이후에는 군사정권이 주체가 된 경우가 많았다. 1960년대까지도 면 단위에는 극장이 없는 곳이 많았고

그런 경우 인근 군 지역의 극장에서 순업을 운영하기도 했다. 순업은 주로 장터나 학교 운동장, 마을의 공터 등에서 이루어졌는데 순업이 있는 날은 마치 마을 잔치와도 같은 분위기가 펼쳐졌다. 가끔은 영화에 익숙하지 않은 시골 사람들이 영화를 현실로 착각해 벌이는 소동도 일어났다. 1950년대 후반 전북 완주군 고산면에서 〈쿼바디스〉를 관람하던 한 할머니가 폭군 네로의 기독교 탄압 장면에 흥분해 낫으로 광목천 스크린을 찢어버린 일도 있었다. 당시 찢어진 광목천을 다시 꿰맨 후 관람을 계속했다고 전한다(위경혜, 2010: 99).

1959년까지도 전기가 들어오지 않는 세대가 전국의 85.7%에 달했고, 1950년대 후반만 해도 농촌에서 신문과 라디오를 통해 국내외 소식을 접하는 경우는 전체의 29%에 불과했다. 1962년 무렵 극장은 전국 322관으로 인구 20만 명당 1관꼴로 유네스코 권장 수준에 이르렀지만 서울, 부산, 대구 등 3대 도시가 총 좌석 수의 절반을 차지할 만큼 대도시에 집중되어 있었다(유선영, 2007: 263). 군 단위 지역에서 영화를 보러 극장에 다니는 일상적 경험은 1960년대 초중반, 지역에 따라서는 중후반에나 가능해졌다(위경혜, 2010: 102).

1960년대는 흔히 한국 영화의 전성기라 불린다. 매해 100편 이상, 최대 229편(1969년)에 이를 만큼 제작 편수가 많았고, 영화 관객 수도 1961년 5800만에서 매년 증가하여 1969년에 1억 7300만으로 정점을 찍었다. 당시 전국 인구 3000만 시대이니 1인당 연평균 5.7회 영화관을 찾았다는 얘기다. TV는 아직 충분히 보급되기 전이었고 대중오락으로서 영화의 지위는 막강했다. 극장 환경은 대도시 개봉관을 제외하면 여전히 낙후했다. 지정 좌석이 없이 정원을 초과해 입장시키는 극장이 허다했고 변두리 재개봉관이나 동시상영관은 악취가 나고 허름해 불량 청소년이나 드나드는 우범지대처럼 인식되는 경우도 많았다. 재개봉관 이하의

극장에서 상영되는 필름이 낡아, 화면에서 비가 오거나 상영 도중 필름이 끊어지는 일도 흔했다.

한국 영화의 전성기라 하지만 1960년대에도 개봉관을 찾는 열성 관객들에게 한국 영화보다는 외국영화의 인기가 높았다. 1963년 대학생 1210명을 대상으로 한 영화 관람 조사 결과를 보면 한국 영화는 월평균 0.70편, 외화는 1.67편을 보는 것으로 집계되었다(유선영, 2007: 287). 한국 영화 제작 붐이 정점을 찍었던 1969년에도 서울의 개봉관 관객 수는 외국영화 쪽이 더 높았다. 물론 외국영화의 대부분은, 매년 비율이 바뀌기는 했지만 최소 70%에서 90%가 할리우드 영화였다. 여러 가지 이유가 있겠지만 외화의 대부분이 컬러영화인 반면 한국 영화의 다수가 여전히 흑백영화였다는 점도 관객이 외화를 선호한 이유 가운데 하나였다. 1961년 〈춘향전〉과 〈성춘향〉이 컬러 시네마스코프 시대를 열었지만 여전히 한국 영화 다수는 흑백으로 제작되었다. 한국 영화에서 컬러 제작 비율은 1968년에 가서야 절반을 넘긴다.

1960년대가 한국 영화의 전성기였음은 당시 연예인들 가운데서도 영화배우들의 수입이 가장 높았다는 사실에서도 드러난다. 1967년 11월 16일 국세청이 발표한 그해 상반기 연예인 납세 실적을 보면, 배우 신성일이 645만 원을 벌고 195만 7000원의 세금을 내 압도적인 1위를 차지했고, 2위인 김지미가 380만 원의 수입 가운데 78만 2100원을 세금으로 냈다. 이 외에도 남정임, 김진규 등 영화배우들이 고소득 순위를 차지한 반면, 가수의 경우 1위를 차지한 「키다리 미스터 김」의 이금희가 67만 3130원의 수입을 기록하는 데 그쳤다. 당시 도시 근로자 월평균 생계비가 1만 3940원, 도시 가구 월평균 소득은 1만 8770원이었으니 이것도 엄청난 수입임에는 틀림없었다(≪스포츠 동아≫, 2010.11.16).

당시 영화배우들이 높은 수입을 올릴 수 있었던 건 한국 영화 제작

표 3 | 한국 영화와 외국영화의 관객 수(1957~1979년)

연도	상영 편수(제작/수입 편수)		서울 관객(명)		관객점유율(%)	
	국산(제작)	외화(수입)	국산	외화	국산	외화
1957	(28)	(130)				
1958	(84)	(174)				
1959	(105)	(203)				
1960	(92)	(135)				
1961	(86)	(84)				
1962	(113)	(79)				
1963	(144)	(66)				
1964	133(147)	90(51)	6,661,513	5,786,510	53,5	46,5
1965	168(189)	114(59)	7,606,020	9,121,927	45,5	54,5
1966	124(136)	124(82)	7,319,974	10,397,687	41,3	58,7
1967	120(172)	106(53)	7,396,385	9,021,746	45,1	54,9
1968	164(212)	78(50)	7,568,413	8,376,521	47,5	52,5
1969	166(229)	107(65)	7,526,391	9,398,644	44,5	55,5
1970	179(209)	124(53)	5,601,981	7,874,521	41,6	58,4
1971	140(202)	118(79)	4,800,099	8,351,489	36,5	63,5
1972	142(122)	104(59)	2,788,778	7,474,102	27,2	72,8
1973	101(125)	90(51)				
1974	155(141)	85(37)	6,294,446	11,682,627	35,0	65,0
1975	115(94)	70(31)	4,497,780	10,815,418	29,4	70,6
1976	106(134)	71(36)	5,712,278	12,383,767	28,1	71,9
1977	66(101)	47(38)				
1978	69(117)	41(30)				
1979	80(96)	68(26)				

주: 제작 편수와 수입 외화 편수는 문공부 검열을 거친 편수 기준에 따른다. 그러나 신문사 연감
이나 영화진흥공사의 영화연감과 기타 문헌마다 수치가 다른 경우가 많다. 또 매년 제작되거나
수입된 편수와 상영 편수가 다른 것도 유의할 필요가 있다. 매년 제작되거나 수입된 영화가 그해
에 모두 개봉하는 것이 아니기 때문이다.
자료: 유선영(2007: 266)에서 재인용.

붐 속에서 많은 영화에 겹치기 출연을 했기 때문이다. 1968년 한 해에만 남정임이 58편, 윤정희가 50편, 문희가 40편에 출연했다(정종화, 2008: 159). 요즘의 상식으로는 이해할 수 없는 겹치기 출연이 가능했던 가장 큰 이유는 당시 영화의 대부분이 후시녹음으로 이루어졌기 때문이다. 많은 경우 배우들은 몸짓 연기만 했고 목소리는 성우들이 더빙하는 방식으로 제작되었다. 앞서 인용한 기사에 따르면, 1967년 상반기 고액 납세자 명단에 성우 이창환이 95만 1700원을 벌어들여 최고 고소득 가수였던 이금희나 TV 탤런트로 최고액을 기록한 장민호(50만 원)보다도 더 높은 수입을 기록했다(≪스포츠 동아≫, 2010.11.16). 이창환은 신성일의 목소리를 전담했던 성우다. 신성일이 높은 인기를 누리며 다작을 할수록 그의 수입도 높아졌다. 한국 영화의 전성기는 곧 성우의 전성기이기도 했다. 한국 영화가 침체기에 들어서면서 영화배우들의 수입도 줄어들었다. 1970년대 중반이 되면 가수들의 수입이 배우를 앞지른다. 1976년 최고 수입을 올린 연예인은 가수 하춘화였다(≪스포츠 동아≫, 2010.11.16).

대중음악, LP 시대의 개막

1960년대 대중음악은 우선 LP 시대의 개막으로 특징지어진다. 국산 LP가 처음 발매된 것은 1958년 무렵이다. 이때까지 대중음악 음반은 대중음악 초창기부터 생산된 이른바 SPStandard Play로 불리는 축음기 음반이었다. 이 SP는 한 면당 4분 정도 플레이가 가능해 한 면에 한 곡씩만 담을 수 있었던 반면, 플라스틱으로 제작되는 LPLong Play의 경우에는 음반 한 장에 10곡 정도를 수록할 수 있었다. 1960년대로 접어들면서 LP 중심의 음반 시장이 형성되는데 이는 태엽을 동력으로 사용하는 축음기 대신 전기를 사용하는 오디오기기, 즉 전축이 각 가정에 보급되기 시작했다는 걸 의미한다.

경제성장과 함께 형성되기 시작한 중산층은 TV와 함께 전축을 들여 놓기 시작했다. 진공관 앰프에 라디오와 레코드플레이어를 갖추고 다리가 네 개 달린 일체형 전축을 가진 집이 늘어났다. 전축 보급이 늘면서 LP 판매도 늘어났다. 이미자의 〈동백아가씨〉 음반이 최초로 10만 장을 넘기는 기록을 세운 것은 그런 변화를 상징한다.

박정희 정권은 집권 후 미디어와 문화 산업 전반을 통제하는 법적 체계를 정비했는데 1965년에 '음반에 관한 법률'이 제정된 것도 그 일환이었다. 이 법에 따라 녹음실, 녹음기 및 부수 시설 등 일정 수준의 설비를 갖추지 못한 음반사들이 정리되면서 40~50개에 달하던 음반 업체가 10개 회사 정도로 축소되었다. 영세 업체의 난립과 불법 복제음반을 막는다는 취지였지만 사실상 검열과 통제를 용이하게 하고자 한 법이었다. '음반법'은 등록을 한 음반 제작자들이 외국 음반을 수입하거나 반입 또는 수취할 때는 허가를 받아야 한다고 명시했다. 또한 대한민국의 국위를 손상하는 음반과 미풍양속을 심하게 해할 염려가 있는 음반은 제작과 배포를 금지한다고 규정했다. 수입 음반에 대한 사실상의 검열이 시작된 것이다(장유정·서병기, 2015: 212).

음반사 등록이 까다로워졌지만 이른바 '영세 업체'의 활동을 막지는 못했다. 영세 업체들이 정식 등록 업체의 상호를 빌려 음반을 제작하는 '대명 제작'이 성행했다. 시설 기준을 갖춰 등록을 한 소수의 정식 음반사가 가진 권력은 커졌고 대명 제작해야 하는 영세 업체의 제작 환경은 더 나빠졌을 뿐이다.

1960년대 대중음악 시장의 확대를 가져온 요인의 하나는 라디오가 주도적인 미디어로 부상했다는 것이다. 라디오가 전 국민적 매체가 되고 방송사 간 청취율 경쟁이 치열해지면서 대중음악에 대한 수요가 크게 늘었다. 라디오 편성에서 가장 중요한 부분 가운데 하나가 음악이었

던 까닭이다. 방송 무대의 수요를 충당하기 위해 방송국별로 전속악단과 전속가수제가 생겨났고 신인 가수 발굴을 위한 등용문 프로그램들도 생겨났다. KBS 경음악단의 경우 김광수, 김강섭 등이, MBC 경음악단은 김호길, 여대영이, DBS는 노명석이 악단장을 맡았다. TBC TV는 이봉조 악단, TBC 라디오에는 김인배 악단이 전속되어 있었다. 이들 악단장은 작곡가, 프로듀서 역할을 했으며 무대에서는 연주자이자 밴드마스터였고 방송국에서는 전속악단을 지휘했다. 당시 생방송 중심이던 방송 여건상 전속악단의 역할이 컸다. 1962년 9월 20일 ≪동아일보≫ 기사에 따르면, KBS 경음악단은 일주일에 210분 연주를 했고 MBC 악단은 165분가량 연주를 해야 했다(박애경 외, 2010: 47).

라디오에서 음악의 비중이 커지면서 DJ 프로그램들도 늘어났다. 특히 1960년대 중반 DBS의 〈밤의 플랫폼〉, MBC의 〈한밤의 음악편지〉, 라디오서울의 〈밤을 잊은 그대에게〉 등 청소년을 중심으로 한 심야 음악 프로그램이 큰 인기를 얻었다. 최동욱, 박원웅, 정홍택, 이종환, 최경식, 이해성, 이백천, 피세영 등 DJ들도 큰 인기를 모으며 연예인 못지않은 스타로 대접받았다. 1960년대까지 TV 보급률이 높지는 않았지만 TV 역시 대중음악의 중요한 무대가 되었다. 특히 TBC의 〈쇼쇼쇼〉, MBC의 〈그랜드쇼〉 같은 프로그램은 버라이어티 형식의 전형적인 TV 음악 쇼 프로그램으로 자리 잡았다.

방송에서 대중음악에 대한 수요가 커지면서 기존의 대중음악계뿐 아니라 미8군 무대에서 활동하던 음악인들도 방송 무대에 진출할 기회가 생겼다. 박정희 군사정권은 1962년 기존의 연예 관련 단체들을 해산시키고 한국연예협회를 조직했다. 각 장르별 단체들은 한국연예협회 내의 산하 분과 체제로 만들었다. 이 과정에서 일반 무대의 대중음악 연예인들과 미8군 무대의 연예인들이 하나의 단체로 통합되었다. 박정

희 정권이 문화예술계에 대한 통제를 강화하고자 취한 조치였지만 결과적으로 미8군 무대의 음악인들이 일반 무대와 방송 무대에 진출할 수 있는 계기가 마련되었다. 방송 채널이 늘고 대중음악에 대한 방송가의 수요가 늘면서 미8군 무대에서 활동하던 사람들이 자연스럽게 방송 무대를 통해 활동하게 된 것이다. 이들은 대부분 팝 계열의 노래를 불렀고 결과적으로 한국 대중음악 신에 팝 계열의 가요가 또 다른 주류를 형성하게 된다. 1960년대 인기를 얻은 한명숙, 최희준, 현미, 위키리, 정훈희 등의 가수들, 이봉조, 길옥윤, 손석우, 신중현 등의 작곡가·연주가들이 대표적이다.

물론 1960년대 전반기 대중가요 시장을 석권했던 이미자와 1960년대 후반에 등장해 라이벌 구도를 형성하며 큰 인기를 끌었던 남진과 나훈아의 트로트 장르가 가진 인기는 여전했다. 이미자, 남진, 나훈아로 대표되는 트로트 음악과 미8군 무대 출신 가수들로 대표되는 팝 스타일의 가요가 양대 주류를 형성한 것이다. 이 두 가지의 음악 경향은 대중음악 정서의 계층적·지역적 차이와 연결된다. 트로트가 주로 농어촌에 기반을 둔 서민적 정서를 표현했다면 팝 스타일의 가요는 도회지에 사는 고학력 중산층의 정서를 대변했다. 물론 두 음악의 수용 집단이 분명히 구분되거나 그 정서적 차이가 뚜렷이 부각되지는 않았다.

미8군 무대에서 활동하다 대중음악 신에 진출한 음악인 가운데 신중현은 특히 독보적인 활동을 보여주었다. 미8군 출신의 다른 음악인들이 대체로 스탠더드팝 계열의 가수이거나 재즈 스타일의 영향을 받은 작곡가, 연주인이었음에 비해 그의 음악적 기반은 록과 소울 등 흑인음악 쪽에 있었다. 그는 한국 최초의 록 밴드로 알려진 '애드훠Add 4'를 결성하기도 하고 록 기타 연주 음반을 내기도 했으며, 1968년 무렵부터는 작곡가로서 두각을 나타내기 시작했다. 펄 시스터즈, 김추자, 박인수

등 많은 '신중현 사단'의 가수들이 그의 노래를 통해 인기 가수 대열에 올랐고 그는 1970년대 전반기까지 가장 영향력 있는 작곡가로 활동했다. 특히 '신중현과 더맨', '신중현과 뮤직파워', '신중현과 엽전들'로 이어지는 밴드 활동을 통해 한국 록 밴드의 역사에 굵직한 업적을 남겼다. 애드훠와 비슷한 시기에 또 하나의 록 밴드가 등장했다. 키보이스가 그들이다. 키보이스는 데뷔 이후 인기곡들을 발표하며 1970년대 그룹사운드라는 이름으로 록 밴드들이 선풍을 일으키는 기폭제가 되었다.

라디오와 영화에 대한 대중의 열광은 대중음악에도 큰 영향을 미쳤다. 라디오드라마와 영화의 주제가들이 대중가요로서 큰 인기를 얻는 경우가 많았다. 이미자의 「동백아가씨」와 「섬마을 선생님」, 최희준의 「하숙생」과 「맨발의 청춘」, 김상국의 「불나비」, 현미의 「떠날 때는 말 없이」, 패티김의 「초우」 등 1960년대를 대표하는 수많은 인기가요들이 드라마 혹은 영화의 주제가들이었다. 라디오드라마→영화→주제가로 이어지는 상업적 연쇄는 요즘 흔히 말하는 원소스멀티유즈가 실현된 사례라 할 수 있다.

1960년대 중반부터 라디오 음악 프로그램을 통해 팝송을 듣는 청소년들이 점점 늘어났다. 팝 음악을 좋아하는 청소년들이 늘어나면서 '빽판'이라 불리는 불법 복제판도 나돌았다. 1969년에는 영국의 인기 가수 클리프 리처드가 내한해 현재의 세종문화회관 자리에 있던 서울 시민회관과 이화여대 강당에서 두 차례 공연을 가지기도 했다. 클리프 리처드 내한 당시 500여 명의 팬들이 공항에 모여들었고 두 차례의 공연에는 수많은 젊은 여성 팬들이 열광적인 반응을 보이며 기성을 질렀다. 이 공연은 당시 많은 논란을 낳았는데 특히 여대생이 팬티를 벗어던졌다는 루머가 돌면서 기성세대의 도덕군자들을 아연하게 했다. 이 공연은 과거와는 다른 감성과 감각을 가진 새로운 세대가 등장하고 있음을

알리는 신호탄 같은 것이었다.

대중지의 등장과 출판 시장의 확대

1960년대 빠른 산업화와 함께 경제성장이 이루어지면서 노동자 계층이 형성되고 이들은 문화 시장의 새로운 소비자가 되었다. 문화 시장이 커지면서 대중적 읽을거리에 대한 수요도 늘어났다. 1968년 9월 22일에 창간한 ≪선데이 서울≫은 이 새로운 독자층을 겨냥한 성인용 대중오락 주간지였다. 최초의 주간지는 1964년에 창간한 ≪주간한국≫이었지만 명실상부한 대중 주간지의 시대를 연 건 ≪선데이 서울≫이었다. 창간호 6만 부가 두 시간 만에 매진될 정도로 이 잡지의 인기는 대단했다. ≪선데이 서울≫은 서울신문사에서 발행했고 서울신문사는 정부가 소유한 관영 신문사였다. 사실상 정부가 당대 최고의 황색지를 발간했던 셈이다. 관영 신문인 탓에 그다지 인기를 끌지 못했던 서울신문사의 입장에서 대중 주간지는 재정 적자를 타개하기 위한 방편이기도 했다. ≪선데이 서울≫이 선풍적인 인기를 끌자 다른 언론사들도 주간지 대열에 합류했다. 경향신문사는 ≪선데이 서울≫이 창간된 지 두 달 후인 1968년 11월에 ≪주간경향≫을 내놓았고, 한국일보사는 다소 점잖은 시사 주간지였던 ≪주간한국≫에 더해 ≪주간여성≫(1969년)을 창간했다. 중앙일보사도 ≪주간중앙≫(1969년)을 창간해 대중 주간지 대열에 합류했다.

≪선데이 서울≫을 비롯한 대중 주간지들은 주로 가판대에서 팔렸다. 특히 산업화와 함께 전국으로 도로망이 확장되고 고속도로가 개통되고 기차를 이용한 인구 이동이 급증하면서 가벼운 읽을거리로서 대중 주간지의 인기는 더욱 높아졌다. 대중 주간지의 주요 독자층은 도시 노동자층과 군인 그리고 사춘기의 청소년들이었다. 물론 대부분 남성

이었다. 이는 이들 주간지의 주요 내용이 어떤 것이었는지 말해준다. ≪선데이 서울≫의 초창기 표지 모델은 연예인이 아니라 직장 여성이었다. 당대의 주간지들이 일하는 여성의 의미에 주목하고 여성 노동의 가치를 중요하게 여겼던 까닭은 물론 아니었다. 이들은 종업원 100명 이상의 기업체에서 남성 직원들의 투표로 뽑힌 '제일 예쁘고 상냥하고 인기 있는 아가씨'(박성아, 2010: 166에서 재인용)였고 이들 대부분의 꿈은 '현모양처'였다.

여성들은 주로 여성지를 읽었다. ≪여원≫(1955년 창간), ≪여성동아≫(1967년 창간), ≪주부생활≫(1965년 창간), ≪여성중앙≫(1970년 창간) 등 월간지들이 '여성 교양지'를 표방하며 인기를 끌었다. 이들 여성 교양지가 다루는 '교양'은 주로 사치스러운 패션, 중산층의 라이프스타일 같은 것들이었다. 대중 주간지에 비해 다소 점잖은 내용이 실리기는 했지만 흥미 위주이고 현모양처 이데올로기를 벗어나지 못했다는 점에서 대중 주간지와 크게 다르지 않았다.

대중지 시대가 본격화하는 것과 함께 어린이 잡지도 붐을 이루었다. ≪새소년≫(1964년 5월~1989년 5월), ≪어깨동무≫(1967년 1월~1987년 5월) 그리고 ≪소년중앙≫(1969년 1월~1994년 9월) 등이 연이어 창간되어 경쟁 체제를 이루었다. 이 가운데 ≪어깨동무≫는 박정희의 처 육영수가 운영하는 육영재단에서 출판했고 ≪소년중앙≫은 중앙일보사에서, ≪새소년≫은 당시 대형 출판사였던 어문각에서 출판했다. 이 막강한 배경을 가진 어린이 잡지는 과거의 ≪새벗≫(1952년 창간) 같은 잡지에 비해 판형도 크고 화려한 컬러 지면으로 꾸몄으며 특히 다양한 만화를 실어 어린이들의 종합 엔터테인먼트 매체로 사랑받았다. 어린이 잡지들은 1970년대에 전성기를 이루었고 1980년대 후반에 이르러 하나둘 사라졌다.

이들 어린이 잡지는 여러 편의 만화를 연재했을 뿐 아니라 별책 부록

으로 만화를 제공하면서 큰 인기를 끌었다. 이 잡지들이 연재하거나 별책 부록으로 펴낸 만화에는 신문수의 '도깨비 감투'(≪어깨동무≫), '로봇 찌빠'(≪소년중앙≫), 윤승운의 '요철 발명왕'(≪어깨동무≫), 고우영의 '대야망'(≪새소년≫) 등 1960년대와 1970년대를 대표하는 한국 만화가들의 작품도 많았지만, '우주소년 아톰', '타이거 마스크', '황금박쥐', '밀림의 왕자 레오' 등 일본 만화를 그대로 복제한 것들도 많았다. 당시는 일본 문화가 공식 개방되기 전이었던 터라 이들 만화는 모두 한국 작가의 이름을 내걸고 있었다. 1960년대부터 1980년대까지 TV를 통해 방송된 애니메이션 역시 대부분 일본산이었지만 그것이 일본 것이라는 걸 알아챌 만한 단서는 모두 지워지거나 바뀌어 나왔고 이를 시청하는 어린이들은 그것이 일본산이란 사실을 알 수 없었다.

산업화의 그림자: 조국 근대화 시대 대중문화의 명암

근대화의 신화와 국책영화의 '국민 만들기'

박정희 시대의 지배 이데올로기는 한마디로 '조국 근대화'였다. 서구적인 의미의 '근대'는 정당정치의 대의 민주주의, 시장 중심의 자본주의 경제, 분업과 사회 분화, 매스미디어를 통한 대중 커뮤니케이션 시스템 등 여러 가지 함의를 갖는 것이었지만 박정희 정권이 내세우는 근대화란 오직 자본주의경제의 양적 성장을 의미했고 이를 위해 과거의 인습을 타파하고 서구적 가치와 문화를 지향할 것을 강조하는 것이었다. 박정희 정권은 수출 주도의 급속한 경제성장 정책을 추구했다. 자본주의의 기본 정신이나 윤리 같은 것은 관심의 대상이 아니었고 오직 경제의 양적 지표만을 중시하는 성과주의로 치달았다. 경제성장률과 국민총

생산GNP 수치로 표현되는 경제성장의 양적 지표는 대부분의 대중에게 거부할 수 없는 절대 명제로 다가왔다.

근대화는 필연적으로 전근대와 근대의 갈등을 불러왔다. 전통과 인습은 서구적인 근대에 대립하는 전근대의 잔재로 여겨졌다. 근대화는 산업화였고 산업화는 곧 도시화였다. 도시 인근에 공장이 들어서고 농촌을 떠난 젊은이들이 공장에 취업해 노동자가 되었다. 도시 변두리 공장 지대를 중심으로 노동자층이 형성되는 것과 함께 도시 중심에는 중산층이 형성되었다. 전근대와 근대의 갈등은 농촌과 도시의 갈등, 노동자층과 중산층의 갈등과 중첩되었다. 1960년대 대중문화의 심연에는 이런 갈등이 내재해 있었다.

박정희 정권이 집권 기간 내내 다양한 문화적·이데올로기적 기제를 활용해 하고자 했던 가장 중요한 작업은 근대화 이념에 순응하는 말 잘 듣는 국민을 만드는 것이었다. 1968년에 선포된 **'국민교육헌장'**은 바로 그런 의도를 가장 잘 보여주는 예다. 1968년 12월 5일 대통령 박정희의 이름으로 반포된 국민교육헌장은 "공익과 질서를 앞세우고" "나라의 융성이 나의 발전의 근본임"을 깨달아 "스스로 국가 건설에 참여하고 봉사하는", "반공 민주 정신에 투철한 애국 애족"의 길을 따르는 것이 국가교육의 목표이자 국민의 도리임을 천명한다. 이 헌장은 이후 모든 교과서 앞 장에 인쇄되었고 모든 학교 행사에서 낭독되었으며 모든 학생들이 암송할 것을 강요받았다(국민교육헌장은 문민정부 시대인 1994년 11월에 와서야 사실상 폐기되었다).

매스미디어와 대중문화 역시 그런 맥락에서 통제되고 이용되었다. 사실상 정권의 직접 통제 아래 있었던 방송은 물론이고 가장 영향력 있는 대중문화 기제였던 영화 역시 국민 만들기를 위한 선전 수단으로 간주되었다. 군사정권은 1961년 국립영화제작소를 출범시켰고 1962년에

국민교육헌장

1968년 12월 5일 박정희는 국민교육헌장을 반포한다. 이 헌장은 박종홍, 안호상 등이 작성한 것으로 알려졌다. 국민교육헌장은 모든 교과서 앞 장에 수록되었고 교육 관련 학내외 모든 행사에서 낭송되었으며 각급 학생들은 전문을 암기하도록 강요받았다. 노래로 만들어져 음반으로 나오기도 했다. 국민교육헌장은 일본 메이지 유신 때 나온 교육칙어를 본뜬 것이란 비판도 받았고 국가주의적인 발상 자체가 민주주의 교육의 정신에 어긋난다는 비판도 받았다. 1978년에는 전남대 교수 11명이 국민교육헌장을 비판하고 민주주의 교육을 주장하는 '우리의 교육지표' 성명을 발표하면서 구속 해직된 사건도 있었다. 민주화 이후 폐지 여론이 높아졌고 김영삼 정부 시절인 1994년 공식 폐기되었다. 국민교육헌장 전문은 다음과 같다.

우리는 민족 중흥의 역사적 사명을 띠고 이 땅에 태어났다. 조상의 빛난 얼을 오늘에 되살려, 안으로 자주독립의 자세를 확립하고, 밖으로 인류 공영에 이바지할 때다. 이에, 우리의 나아갈 바를 밝혀 교육의 지표로 삼는다.

성실한 마음과 튼튼한 몸으로, 학문과 기술을 배우고 익히며, 타고난 저마다의 소질을 계발하고, 우리의 처지를 약진의 발판으로 삼아, 창조의 힘과 개척의 정신을 기른다. 공익과 질서를 앞세우며 능률과 실질을 숭상하고, 경애와 신의에 뿌리박은 상부상조의 전통을 이어받아, 명랑하고 따뜻한 협동 정신을 북돋운다. 우리의 창의와 협력을 바탕으로 나라가 발전하며, 나라의 융성이 나의 발전의 근본임을 깨달아, 자유와 권리에 따르는 책임과 의무를 다하며, 스스로 국가 건설에 참여하고 봉사하는 국민 정신을 드높인다.

반공 민주 정신에 투철한 애국 애족이 우리의 삶의 길이며, 자유 세계의 이상을 실현하는 기반이다. 길이 후손에 물려줄 영광된 통일 조국의 앞날을 내다보며, 신념과 긍지를 지닌 근면한 국민으로서, 민족의 슬기를 모아 줄기찬 노력으로, 새 역사를 창조하자.

1968년 12월 5일 대통령 박정희

는 '영화법' 제정을 통해 영화 통제의 법적 장치를 정비했다. 국립영화제작소는 관제 영화 제작의 기반이 되었다. 1962년 '영화법'은 문화영화의 의무 상영을 규정했고 1963년 1차 개정 '영화법'은 뉴스영화의 의무 상영을 규정했다. 〈대한뉴스〉와 문화영화들은 상업 영화 상영에 앞서 의무적으로 상영되었다. 이 '관제 영화'를 제작하던 국립영화제작소의 초대 소장이었던 이성철은 영화야말로 "농촌이나 도시를 막론한 국민 문화를 균질화하고 균등 향상시키는 중대한 역할을 할 수 있다"라고 주장했다(이순진, 2016: 125). '균질화'된 '국민 문화'를 만드는 것이 미디어와 문화를 관장하던 가장 중요한 정책적 목표였다.

1차 개정 '영화법'은 영화제작업의 시설 기준을 강화했고 이를 충족하기 위해 군소 영화사 간 통폐합이 이루어져 71개의 영화사가 6개로 줄었다. 이들 소수의 영화제작업자들만이 외국영화를 수입할 수 있는 독점적 권리를 부여받았다. 임화수 같은 정치 깡패를 동원해 영화판을 지배했던 이승만 정권과 달리, 박정희 정권은 소수의 업자들에게 독과점적 이권을 제공함으로써 협조 관계를 통해 통제했다. 이 과정에서 가장 큰 독점적 지위를 누리며 권력과 결탁했던 제작사가 신상옥 감독의 신필름이다. 박 정권의 영화 산업 재편 과정에서 독점적 지위를 구축한 신상옥의 신필름은 정권과의 유착 속에서 박정희 정권의 근대화 이념을 노골적으로 전파하는 영화들을 속속 제작했다. 〈상록수〉(1961년), 〈쌀〉(1963년)처럼 박정희식 개발주의와 근대화 정책을 대놓고 선전하는 영화들, 〈빨간 마후라〉(1964년)처럼 영웅적인 남성 주체를 통해 국가주의를 내세우는 영화들이 제작되었다. 〈쌀〉에서 주인공 상이군인 용이(신영균 분)는 고향의 황무지에 물을 대기 위해 바위산에 굴을 뚫으려 한다. 하지만 선거만 생각하는 공무원들의 방해와 마을의 권력자들, 일부 마을 사람들의 불신으로 고통을 겪는다. 결국 쿠데타로 들어선 군사

정부가 용이의 사업을 전폭적으로 지원해 주고 마을 사람들이 힘을 합치면서 굴을 뚫는 데 성공한다. 영화는 부패한 이승만 정권과 나태한 장면 정부와 비교하여 용이의 사업을 적극 돕는 박정희 정권의 근대화 정책에 대한 노골적인 찬양을 보여준다.

1966년 국립영화제작소가 제작해 1967년 설날 프로그램으로 개봉한 이후 여러 편의 속편과 TV 드라마로까지 이어진 '팔도강산' 시리즈는 이 시대 산업화의 성과를 홍보하는 국책영화의 절정이라 할 수 있다. 〈팔도강산〉은 서울 사는 노부부가 전국 각지에 흩어져 사는 딸들을 차례로 방문하는 설정이다. 가는 지역마다 개발과 성장의 성과를 전시하고 홍보하는 내용이 이어진다. 팔도 관광을 나서는 노부부의 여정은 고속도로가 개통되고 교통·통신망이 발전하면서 전국이 이른바 '1일 생활권'이 된다는 구호가 요란하던 시대를 보여준다. 영화 속에서 김희갑·황정순 부부는 산업 현장과 함께 경주, 해운대, 설악산 등 관광지들을 둘러본다. 노부부가 곳곳을 돌아다니는 사이사이에 영화 스토리와 상관없이 당대 최고의 인기 가수들이 각 지역과 관련된 노래를 부르는 장면이 삽입되기도 한다. 이 노골적인 국책영화는 놀랍게도 32만 5000명이 넘는 흥행 기록을 세웠는데 이 영화가 보여주는 근대적 산업화의 성과, 그리고 팔도를 찾는 관광 여행이 당대 대중의 욕망의 코드와 맞아떨어졌다는 것을 의미한다. 사람들은 경제개발과 함께 신분 상승을 원했고 전국을 돌아다니며 관광하는 중산층의 삶을 욕망했다. 이 영화는 관객들에게 전국의 산업 현장과 명승지들을 구경하는 간접 체험을 제공해 주었다.

〈팔도강산〉에서 전국에 흩어져 사는 노부부의 딸과 사위들은 대체로 산업 개발의 현장에서 일하며 풍족한 중산층의 삶을 누리고 있지만 속초에서 어부로 사는 다섯째 사위와 딸은 모처럼 방문한 노부모에게 막걸리 대접하는 것도 힘들어할 만큼 가난한 처지다. 아무리 국책영화

라지만 경제성장의 과정에서 도농 간, 빈부 간의 격차가 점점 심화되던 당시 상황을 아예 무시할 수는 없었다. 하지만 영화 마지막 부분에 나오는 노부부의 회갑연에 다섯째 딸과 사위가 고생 끝에 배를 사서 선주船主가 되었다는 소식과 함께 뒤늦게 등장한다. 계층 간, 지역 간의 불균등이 개인의 노력으로 극복된다는 이야기다. 이 영화의 주제가인 「팔도강산」(최희준 노래)의 노랫말에는, "잘살고 못사는 게 팔자만은 아니더라 / 잘살고 못사는 게 마음먹기 달렸더라"라는 대목이 나온다. 이 영화가 말하는 궁극의 메시지가 바로 그것이었다. 그리고 이는 경제의 양적 성장에 집착하면서 균형이나 평등 같은 가치는 애써 무시하던 당대의 권력이 국민들에게 주입시키고 싶었던 메시지이기도 했다.

국립영화제작소가 제작한 〈팔도강산〉이 흥행에 성공한 후 일반 상업 영화사를 통해 〈속 팔도강산〉(양종해 감독, 1968년), 〈내일의 팔도강산〉(강대철 감독, 1971년), 〈아름다운 팔도강산〉(강혁 감독, 1971년), 〈우리의 팔도강산〉(장일호 감독, 1972년) 등 후속작이 잇따랐고 1974년에는 KBS에서 〈꽃 피는 팔도강산〉이란 제목의 TV 드라마로도 제작되었다. 후속편들에서도 전국의 산업 현장과 명승지를 보여주는 구성은 변함없었고(〈속 팔도강산〉에서는 해외 현장에 나간 사위들의 모습을 통해 세계로 뻗어가는 한국 경제를 보여주기도 했다) 모든 시리즈에서 당대 최고의 인기 배우와 가수들이 동원되었다. 이 영화 시리즈의 주제가 가사를 보면 1967년 버전과 1971년 버전에 달라진 부분이 있다. 1967년 버전에서 "팔도강산 좋을시고 딸을 찾아 백리길 / 팔도강산 얼싸안고 아들 찾아 천리길"이란 대목이 1971년 버전에는 "팔도강산 좋을시고 천리길이 하루길 / 팔도강산 얼싸안고 새 나라를 이루네"로 바뀌어 있는 것이다. 국정 홍보의 의도가 좀 더 노골적으로 드러나는 가사다. 이 모든 시리즈에서 주역을 맡은 김희갑과 황정순은 당대 대중에게 가장 서민적이고 친근한

노부부의 이미지를 보여주었는데 첫 영화가 나온 1967년 당시 이들의 나이는 각각 45세와 42세였다.

욕망과 좌절의 비극: 대중 영화와 주제가의 정서 구조[+]

일제강점기에 형성되어 대중문화의 주류 정서를 이루었던 신파는 1960년대는 물론이고 1970년대까지도 한국 대중문화를 지배하는 주류 정서로 남았다. 신파의 핵심은 자기 연민과 자기 학대를 주조로 하는 과잉 슬픔의 비극적 감정이다. 그런 비극적 정서의 이면에는 전근대와 근대의 갈등이 자리 잡고 있다. 일제강점기 신파의 대명사였던 〈장한 몽〉을 비롯해 많은 신파 작품이 근대의 도래에 따른 가치관의 변화와 강고하게 남아 있는 전근대적 가치관의 갈등을 보여주고 있다. 1960년 대는 한국 사회가 급속한 변화의 소용돌이에 진입한 시기다. 빠르게 진행되는 근대화, 산업화, 도시화의 흐름 속에서 전통적인 것과 근대적인 것, 한국적인 것과 서구적인 것, 농촌적인 것과 도시적인 것 사이의 갈 등과 대립이 일상적으로 벌어졌다. 대중의 욕망은 근대를 향해 있지만 그런 욕망이 충족되기에 현실은 늘 지체되어 있다. 당대의 대중문화는 전근대와 근대가 공존하면서 대립하는 공간이었고 그러한 충돌은 다양한 양상으로 나타났다.

1960년대 전성기를 누리며 많은 수가 제작된 한국 영화의 가장 주류적인 장르가 신파적 멜로드라마였다. 많은 영화 속에서 주인공들은 전근대와 근대의 갈등으로 인한 비극적인 상황을 겪어야 했다. 국가권력의 주체도 남성이었고 근대화의 주체 역시 남성이었다. 전근대적인 가

[+] 이 절은 김창남, 「1960년대 한국 대중문화의 비극적 감정구조: 영화 주제곡들을 중심으로」, 《대중음악》, 17호(2016년), 31~58쪽의 내용을 일부 발췌하고 보완한 것임.

부장 질서 속에서 비극의 주인공은 대체로 여성들이었다. 신파적 멜로 드라마의 대표 작품으로 〈미워도 다시 한번〉(정소영 감독, 신영균·문희 주연, 1968년)을 들 수 있다. 개봉 당시 최고의 흥행을 기록한 이 영화의 주조는 전형적으로 신파적인 눈물의 정서다. KMDb는 이 영화의 줄거리를 다음과 같이 요약하고 있다.

혜영(문희)은 신호(신영균)가 유부남인지 모르고 그를 사랑하게 된다. 혜영은 신호와 결혼을 꿈꾸지만 신호는 진실을 얘기하지 못한다. 결국 시골에서 신호의 아내(전계현)와 자식이 상경해서야 혜영은 그 사실을 알게 된다. 혜영은 신호 곁을 떠나 혼자 신호의 아들 영신(김정훈)을 낳아 기른다. 하지만 8년 후 그녀는 아들의 장래를 위해 신호를 찾아가 아이를 길러줄 것을 부탁한다. 아이는 새로운 환경에 적응하지 못하여 외로운 나날을 보내고 엄마만을 찾는다. 외로운 영신은 엄마를 찾아 나왔다가 길을 잃어버리고, 집안사람들은 영신을 찾아 나선다. 집을 찾아온 영신을 혼내는 신호를 훔쳐본 혜영은 영신을 자신이 키워야겠다고 결심한다. 신호의 가족들도 영신을 혜영의 품으로 돌려보내기로 하고 혜영은 신호를 데리고 시골로 내려간다(KMDb, 2020b).

주인공 혜영은 자기가 사랑한 남자가 유부남이었음을 알고도 그를 원망하지 않는다. 또 본처와 갈등을 일으키지도 않고 스스로를 자책하며 떠난다. 운명의 장난에 순응하며 자기 연민과 자기 학대에 괴로워하는 〈장한몽〉류의 신파적 인물이다. 이 영화 속에 악인은 등장하지 않는다. 신호도, 혜영도, 조강지처도, 아이의 이복형제들도 다 착한 사람들이다. 하지만 등장인물들은 끊임없이 눈물을 흘린다. 전형적인 과잉 슬픔의 신파적 정서다. 이런 영화의 주요 관객층은 중년 여성들이었다. 여성의 삶이 지금보다 훨씬 더 고단했던 시절, 여성들은 이런 영화를

보고 주인공이 겪는 비극에 감정 이입하며 눈물을 흘렸다. 이런 눈물은 그들에게 다시 일상을 살아갈 힘을 주는 카타르시스의 경험이기도 했다. 주말을 맞아 한복을 빼입고 고무신을 신고 아예 맘먹고 눈물 흘릴 작정으로 손수건을 준비한 채 영화관을 찾던 여성들이 당대의 한국 영화 산업을 지탱한 가장 중요한 관객들이었다. '고무신 관객', '고무신 흥행'이란 말은 여성 관객의 눈물 취향에 의존하던 당시 한국 영화의 현실을 다소 자조적으로 표현하던 용어였다.

〈미워도 다시 한번〉이 흥행하던 1960년대 후반은 박정희 정권의 경제성장 드라이브가 일정한 성과를 내면서 동시에 한계를 드러내던 시점이었다. 근대화의 과실을 독점한 사람들이 부를 쌓아 올리는 동안 저곡가 정책과 저임금 노동에 시달리던 농민과 노동자층은 심한 박탈감을 경험해야 했다. 이런 박탈감은 본격적인 산업화 이전까지 존재했던 보편적 빈곤에서 비롯되는 궁핍감과는 다른 구조적인 좌절을 의미하는 것이었다. 〈미워도 다시 한번〉이 보여주는 신파 멜로의 이야기 속에는 신호의 가정으로 표현되는 중산층의 안락함과 혜영과 영신이 속해 있는 계층의 빈곤이 배경으로 자리한다. 넓은 정원이 있는 이층 양옥집과 능력 있는 가부장 그리고 착한 현모양처로 구성된 중산층의 가정에 혜영과 영신이 들어갈 자리는 없다. 이 영화를 보고 눈물 흘리는 관객들도 이 사실을 잘 알고 있었다. 조국 근대화의 구호가 물결치는 속에서 아무리 열심히 일을 해도 그 과실이 내 것이 되지 않으리라는 좌절감은 이런 신파 영화의 눈물을 통해 해소될 수밖에 없었다. 근대화와 성장의 구호가 요란했던 산업화 시대 대중문화의 기본 정서가 눈물과 신파, 좌절과 실패의 비극으로 기울어 있던 것은 그 때문이다.

신파의 눈물과 비극의 카타르시스는 단지 영화의 정서만이 아니었다. 당대의 대중음악 역시 이런 정서 구조에서 그리 멀지 않았다. 이는

당시의 인기가요 상당수가 영화나 드라마의 주제가였다는 사실과 무관하지 않다. 영화의 정서는 그대로 그 주제가인 대중가요의 정서와 연결된다. 당대 대중의 인기와 공감을 얻었던 영화와 주제가들은 근대화에 따른 사회적 대립과 충돌의 과정에서 대중이 어떤 감정적 경험을 공유했는지를 알게 해주는 중요한 소재가 된다.

동명의 영화 주제곡이면서 이미자의 목소리로 널리 알려진 「동백아가씨」와 「섬마을 선생님」(영화의 제목은 〈섬마을 선생〉이었다)은 근대화 과정에서 도시와 농촌의 격차가 벌어지고 대중의 욕망이 도시로 향하는 과정에서 생기는 소외감과 결부되어 있다. 근대화 과정은 대체로 농촌의 소외 과정이었고 다른 한편으로는 여성의 소외 과정이기도 했다. 두 영화는 근대화 시대 도시 남성이라는 존재를 욕망하지만 끝내 소유하지 못하는 시골 처녀의 좌절과 비애를 보여준다. 주제곡들은 농촌, 여성이라는 주체의 상실과 소외감을 트로트라는 전형적 양식을 통해 드러낸다. 이런 영화와 노래가 근대화 과정에서 소외된 농촌 사람들, 하층민들, 여성들의 상대적 박탈감과 피해 의식, 좌절감의 정서와 연관되어 있다고 보는 건 결코 무리한 해석이 아니다. 특히 비가elegy의 여왕으로 불릴 만큼 애조 띤 노래를 잘 부른 이미자의 목소리는 이 노래들이 담고 있는 소외, 좌절, 비극의 정조를 전형적으로 드러낸다.

미8군 무대 출신으로 서양식 스탠더드팝 스타일의 대중가요 흐름을 주도한 최희준과 패티김, 현미의 목소리로 각기 잘 알려진 「맨발의 청춘」, 「초우」, 「떠날 때는 말없이」 등은 이른바 청춘 영화 계보에 속하는 동명 영화의 주제가들이다. 이 영화들은 모두 신분과 계급 차이, 혹은 신분 상승을 향한 욕망으로 생겨나는 비극적 사랑을 다룬다. 근대화 과정은 대중의 상승 욕망을 부추기는 과정이기도 했다. 또한 그것은 욕망의 좌절과 그에 따른 절망이 확산되는 과정을 의미했다. 주인공들의

욕망은 비루한 현실에서 결코 이루어질 수 없는 꿈이다. 사랑은 아름답고 낭만적이지만 그것이 현실의 진실을 만나는 순간 계급 상승이나 계급을 뛰어넘는 낭만적 사랑과 결혼의 신화는 산산이 부서진다. 당대의 청춘 영화들은 그렇게 신분 상승을 향한 욕망으로 내달리다 허무하게 좌절하는 군상들을 수도 없이 보여준다. 이 영화의 주제가들이 꼭 영화의 스토리를 그대로 재현한 것도 아니고 주제가를 좋아한 대중이 노래 속에서 그런 스토리들을 읽어낸 것도 아니지만 영화가 보여주는 욕망의 좌절과 현실의 절망이라는 감정이 노래를 듣고 부르는 대중의 현실적 경험과 맞물리면서 대중의 좌절감을 해소하는 대상으로 소비되었으리라 짐작하는 것은 그리 큰 무리가 아니다.

「하숙생」과 「불나비」 역시 동명 영화의 주제가로 잘 알려진 곡이다. 이 영화들은 근대화된 도시의 삶이 결코 행복하지 못한 것임을 이야기한다. 도시는 욕망으로 들끓지만 불안하고 위험하며 잔인하다. 여기서도 여전히 욕망은 충족되지 않으며 결국은 좌절한다. 그런 좌절은 "정처 없이"(「하숙생」 가사 중에서) 어디론가 떠나거나 "밤을 안고 떠도는"(「불나비」 가사 중에서) 외로움으로 귀결된다. 이 두 영화는 앞에서 본 영화들과 다른 스타일의 영화들이지만 역시 신분 상승의 욕망이 현실 속에서 좌절하는 과정을 담고 있다. 〈하숙생〉에서 재숙(김지미 분)은 화상을 입은 애인(신성일 분)을 버리고 부잣집의 후처가 되지만 결국 복수에 집착하는 옛 애인에 대한 미련으로 괴로워하다 미쳐버리고 만다. 〈불나비〉에서 화진(김지미 분)은 성불구자인 상류층 남자와 결혼해 호화로운 삶을 살지만 자신을 강간한 의붓오빠에 대한 복수심과 채워지지 않는 욕망으로 방황한다. 주제곡 「하숙생」과 「불나비」는 도시적인 느낌의 팝스타일의 곡들이지만 기본적인 정조는 당대의 트로트가 보여주는 좌절과 비애, 허무의 정서에서 그리 벗어나 있지 않다.

1960년대는 군사정권의 강력한 경제성장 드라이브와 함께 자본주의적 근대화의 물결이 모든 사회 구성원들의 삶을 크게 변화시키던 시기다. 나날이 산업화·도시화되어 가던 시대에 대중은 도시를 욕망하고 신분 상승을 욕망했다. 하지만 그들이 딛고 선 현실은 전통적 윤리관과 전근대적 가치 그리고 빈곤에서 벗어나지 못하고 그들의 욕망은 대체로 좌절로 귀결된다. 사회가 급변하는 만큼 대중의 삶과 정서는 불안할 수밖에 없다. 대중은 그들의 욕망이 대체로 좌절할 것임을 이미 알고 있다. 그런 까닭에 대중의 욕망은 이중성을 드러낸다. 그들은 상승을 욕망하지만 한편으로 상층에 대한 부정적 감정을 감추지 못한다. 많은 영화에서 도시 혹은 상류계급은 결코 긍정적으로 묘사되지 않는다. 그들은 농촌을 버리고, 가난한 사람들을 무시하고, 신분을 뛰어넘는 연인들의 사랑을 방해해 결국 비극으로 치닫게 만드는 존재들이다. 대중에게 도시와 상류층으로 상징되는 근대는 욕망의 대상이면서 동시에 질시와 증오의 대상이다.

근대의 세계는 비루한 현실의 삶에서 벗어나고자 하는 욕망을 부추기지만 발 딛고 선 현실은 늘 욕망의 성취를 가로막고 좌절케 한다. '하면 된다'는 구호가 남발되던 시절이었지만 대중은 '해도 안 되는' 현실을 분명하게 느끼고 있었다. 그러면서도 그들은 상승의 사다리를 오르려는 욕망의 정당성 자체를 부정하지는 못한다. 근대화와 경제성장이 이 사회의 목표이며 갈 길이라는 당대의 지배 이데올로기를 벗어날 수는 없었다. 이 시대의 대중문화가 보여주는 비극적 감정의 구조는 바로 그런 모순적 상황에서 비롯된다. 그 시절 대중의 사랑을 받았던 많은 노래들은 그렇게 모순에 처한 대중의 감수성을 적절히 드러내고 위무하며 해소해 주는 도구가 되었다.

1960년대 한국 영화 가운데에는 반공주의를 고무하거나 근대화 시

대를 찬양하는 관변 국책영화나 코미디 영화처럼 비극적 정서와 무관한 영화들도 적지 않았다. 주제곡의 경우도 경쾌하고 흥겨운 노래들도 많았다. 따라서 당대의 대중문화를 비극적 **감정 구조**라는 하나의 틀로

감정 구조, 정서 구조(Structure of Feeling)

감정 구조는 레이먼드 윌리엄스가 『기나긴 혁명(The Long Revolution)』과 『마르크스주의와 문학(Marxism and Literature)』에서 언급하고 제안한 개념이다. 윌리엄스는 특정 시기에 나타나는 가치 체계로서 시대정신을 논의하면서 그 기저에 깔려 있는 당대의 정서적 반응에 관심을 기울인다. 감정 구조는 특정 시대 전반적인 사회조직 내 모든 요소들이 특수하게 살아 있는 결과이며, '특정한 집단이나 계급, 사회가 공유하는 가치' 혹은 '특정 집단에 의해 공유되는 특정 시기의 생활철학'이다.

'감정'이 개인적이고 심리적인 차원의 문제라면 '구조'는 사회적이고 객관적인 차원의 개념이다. 이 두 가지 관계의 산물이 감정 구조다. 감정 구조는 특정한 시대의 사회적 관계 속에서 형성된 문화에 대해 당대의 대중이 경험하는 상호주관적인 감정의 형태라 할 수 있다. 대중이 일상 속에서 느끼는 다양한 감정과 경험들은 계급이나 제도 등 구조적 요인으로 섣불리 환원될 수도 없지만 그렇다고 전적으로 개인적이며 주관적인 것으로만 간주될 수도 없다. 말하자면 감정 구조란 한 시대를 살아가는 대중이 몸으로 느끼는 주관적 경험이면서 그들이 공통의 사회적 맥락 속에서 공유하는 공동의 경험이기도 하다.

예술이나 문학작품에서 표현되는 내용은 당대적이고 감정적인 성격을 가진다. 당대 대중의 감정 구조는 예술과 문학을 통해 읽어낼 수 있다. 예술과 문학에서 감정 구조를 찾아낸다는 것은 그것이 제공하는 직접적인 경험 속에서 사회적 내용을 포착한다는 의미를 갖는다. 문화 분석이란 결국 다양한 문화 현상과 자료를 통해 그 시대의 감정 구조를 읽어내는 것이다.

규정하기는 어렵다. 하지만 대체로 그 시절 대중의 사랑을 받고 흥행에 성공한 영화와 가요 가운데는 애상과 비극, 좌절의 정서를 주조로 하는 작품들이 상대적으로 많았다. 이는 당시 대중이 권력의 근대화 프로젝트를 거부하지는 않았지만, 혹은 거부할 수 없었지만, 그들의 감수성은 내심 욕망의 좌절을 감상적으로 드러내는 일련의 비극들에 더 많이 이끌리고 있었음을 의미한다. 당대의 수많은 영화와 주제가들은 대중이 현실의 좌절에서 비롯되는 비극적 정서를 투영하고 해소하는 수단이었다.

문화에 대한 통제와 반공주의

베트남 파병과 '조국 군대화'

박정희 정권은 TV를 비롯한 방송 매체를 확장하고 매스미디어 시대를 본격화했지만 미디어의 사회적 역할에 대한 인식은 극히 협소했다. 그들에게 미디어는 정부의 정책을 홍보하고 국민을 통합시키는 수단 이상도 이하도 아니었다. 권력에 대한 비판과 견제, 사회 환경에 대한 감시 등 현대 미디어의 기본 역할에 대한 인식은 존재하지 않았다. 미디어는 권력이 추진하는 경제성장 정책을 홍보하고 근대화의 이데올로기를 확산하는 도구였고 언제든 자기들 마음대로 동원할 수 있는 수단이었을 뿐이다. 대중문화와 연예계에 대한 인식도 다르지 않았다.

이 시절 연예계의 대중 스타들은 온갖 관제 행사에 수시로 동원되었다. 〈대한뉴스〉 화면에서는 반공 궐기대회, 베트남 파병 환송회, 저축 장려 캠페인 등 수많은 관제 이벤트에 동원되어 성명서를 읽거나 길거리에서 전단을 나눠주고 군중 앞에서 구호를 외치는 연예인들의 모습

을 수시로 볼 수 있었다.

박 정권은 당시 베트남전쟁의 수렁 속에 빠져든 미국의 요청에 적극적으로 부응해 1964년부터 베트남전쟁에 파병했다. 처음엔 태권도 교관단, 공병부대 등 비전투부대가 파병되었지만 곧 맹호부대, 청룡부대, 백마부대 등 전투 병력이 파병되었고 파병된 군인은 1973년 철군하기까지 연인원 32만 명에 달했다. 베트남 파병 장병을 환송하는 행사에는 수많은 사람들이 동원되었고 뉴스영화와 방송을 통해 대대적으로 홍보되었다. 이러한 대중적 동원은 한국 사회 곳곳에 군과의 일체감을 형성하고 국가주의적 감성을 불어넣는 '전쟁 스펙터클 사회'의 의례적 퍼포먼스였다(오제연, 2016: 198).

베트남 파병은 대중문화에도 깊은 흔적을 남겼다. 〈대한뉴스〉는 늘 베트남전쟁에서의 한국군 활약상을 주요 소재로 다루었다. 베트남 파병 군인들을 찬양하는 진중 가요는 방송을 통해 하루에도 몇 번씩 흘러나왔다. 골목에서 뛰어노는 어린이들도 「맹호들은 간다」(유호 작사, 이희목 작곡), 「우리는 청룡이다」(조남사 작사, 이희목 작곡) 같은 노래들을 불러댈 정도였다. 방송에서는 이런 베트남 파병 가요를 비롯해 군가풍의 건전 가요들을 수시로 틀어댔다. 「향토 예비군의 노래」, 「잘 살아보세」, 「좋아졌네」 그리고 새마을운동이 시작되면서 박정희가 직접 작사·작곡했다는 「새마을 노래」나 「나의 조국」 같은 노래들이다. 이런 노래들이 가진 음악적 분위기는 당시 어린 세대의 음악적 감수성에 적지 않은 영향을 미쳤다.

군사정권이 들어서고 베트남 파병이 이루어지면서 한국 사회에서 군대의 영향력은 막강해졌다. 징병제가 강화되면서 모든 남자들은 젊은 시절 일정 기간을 군대에서 보내야 했고 '군대 다녀와야 사람 된다'는 신화가 만들어졌다. 1968년부터 주민등록제가 실시되고 주민등록

증이 발급되면서 국가가 국민 개개인을 확실히 통제할 수 있는 시스템도 갖추어졌다. 1968년에는 향토예비군이 창설되어 군에서 제대한 사람들도 일정 기간 동안 예비군에 편제되어 훈련을 받고 동원되어야 했다. 1969년부터는 고등학교와 대학교에서 교련 교육이 실시되면서 학교에서부터 군대식 교육과 훈련을 받아야 했다. 학교는 병영화되었고 군사주의 문화는 사회 전반을 규율화하고 획일화했다. 박정희 정권이 부르짖은 '조국 근대화'는 곧 '조국 군대화'를 의미했다(오제연, 2016: 212).

병영화된 사회를 규율하는 가장 중요한 이데올로기는 물론 반공주의였다. 5·16군사쿠데타와 함께 발표된 이른바 '혁명공약'의 제1항이 "반공을 국시의 제일의第一義로 삼고 지금까지 형식적이고 구호에만 그친 반공태세를 재정비 강화한다"라는 것이었다. 좌익 경력이 있는 박정희는 권력을 잡은 후 전향한 자들이 으레 그러하듯 가장 극단적인 반공주의를 밀고 나갔다. 거리 곳곳에 반공과 방첩의 구호가 나붙었고 정치적 반대와 비판을 '빨갱이'로 몰아붙이는 매카시즘McCarthyism이 횡행했다. 초중고에서는 강력한 반공 교육이 실시되었고 학생들에게는 반공 표어와 포스터, 글짓기 과제가 연례행사처럼 부여되었다. 초중고 학생들은 군인 장병 아저씨와 파월 장병 아저씨들을 위한 위문편지를 강제로 써내야 했다. 반공주의의 광풍은 어린이들이 사용하는 크레파스에까지 불어닥쳤다. 1969년 6월, 검찰은 피카소 크레파스 제조사 삼중화학 대표를 '반공법' 위반으로 입건했다. 좌익 공산주의 화가 피카소의 이름을 크레파스 브랜드로 사용했다는 혐의였다. 이 사건을 보도한 당시의 신문 기사는 "코미디언 곽규석 씨가 사회를 본 민간 TV 쇼 프로그램에서 피카소라는 별명의 이름을 등장시킨 제작자들을 조사하는 한편 곽 씨가 좋은 그림을 보고 피카소 그림같이 훌륭하다고 말한 이면도 캐고 있다"라고 덧붙이고 있다(≪경향신문≫, 1969.6.9).

영화에 대한 검열과 통제

영화 검열은 일제강점기 이래 중단 없이 시행되고 있었다. 4·19혁명 이후 민주당 정권에서 설립된 영화윤리위원회가 검열이란 용어 대신 심의라는 용어를 사용하면서 민간 자율 심의의 형식을 만들었지만 대중문화에 대한 국가주의적 통제라는 기본 틀을 벗어나지는 않았다. 5·16군사쿠데타 이후에는 다시 공보부가 검열을 맡는다. 1962년 '영화법'이 제정되고 1966년 제2차 '영화법' 개정이 이루어지면서 영화에 대한 사전 검열과 사후 실사 검열이 제도화되었다. 한동안 한국영화업자협회 산하의 영화심의위원회에서 사전 각본 검열을 맡고 공보부가 사후 실사 검열을 담당하다가 1970년부터는 1966년 창립된 한국예술문화윤리위원회(이하 '예륜')가 시나리오에 대한 사전 심의를 맡는다. 예륜은 형식상 민간 자율 기구의 외양을 띠었지만 사실상 정부 기구나 다름없었다. 1960년대 후반으로 갈수록 검열의 강도는 강화되었다. 1968년에 검열을 통과하지 못한 영화는 전체 검열 편수 212편 중 48편이나 되었다(이하나, 2013a: 152). 당시 검열 조항에는 "① 헌법의 기본 질서에 위배되거나 국가의 권위를 손상할 우려가 있을 때, ② 공서양속公序良俗을 해하거나 사회질서를 문란하게 할 우려가 있을 때, ③ 국제간의 우의를 훼손하게 할 우려가 있을 때, ④ 국민정신을 해이하게 할 우려가 있을 때"에는 합격을 결정하지 않거나 해당 부분을 삭제하고 합격을 결정할 수 있다고 명시했다(이하나, 2013a: 151). 이 모호하고 두루뭉술한 규정은 검열자들의 자의적인 결정을 정당화했고 창작자들은 끊임없는 자기 검열에 시달려야 했다.

반공주의는 모든 대중문화 검열의 핵심 원칙이었다. 군사정권에서 가장 먼저 문제가 된 영화는 5·16 이전에 개봉된 〈오발탄〉(유현목 감독, 1961년)이었다. 앞에서 언급했듯이 〈오발탄〉은 현실을 지나치게 어둡

게 묘사했고 극 중에서 어머니가 반복해 외치는 "가자!"라는 대사가 북한으로 가자는 의미가 아닌가 하는 이유로 상영 중지되었다. 하지만 이 영화가 해외에서 극찬을 받고 샌프란시스코영화제에 출품되고 수출까지 되자 상영 금지를 해제하고 재상영을 허가한다. 반공주의 못지않게 '국위 선양'과 '수출'이라는 근대화의 가치 또한 중요했던 셈이다.

1955년 작 〈피아골〉(이강천 감독)이 인민군을 인간적으로 묘사했다는 이유로 '반공법' 저촉으로 문제가 되었던 사례는 1965년 〈7인의 여포로〉(이만희 감독)에서 재현되었다. 필름이 남아 있지 않은 이 영화의 줄거리를 KMDb는 다음과 같이 요약하고 있다.

북한군 장교는 포로가 된 국군 간호장교 7명을 호송하는 중이다. 그들은 호송 도중 중공군을 만난다. 중공군이 여포로들을 겁탈하려 들자 북한군 장교는 간호장교들이 적군과 아군이라는 관계를 넘어서서 같은 핏줄을 이어받은 한겨레라는 생각에 부하 사병과 함께 중공군과 맞서 싸워 그들을 모조리 해치운다. 피 끓는 마음으로 중공군은 전멸시켰으나 너무나 엄청난 사건을 저질러버린 장교는 자신의 앞날을 생각하지 않을 수 없다. 이대로 포로를 호송하면 군법회의에 회부돼 총살을 당할 것이 분명하기 때문이다. 그렇다고 포로를 풀어주고 홀로 피신할 수도 없다. 이렇게 할지 저렇게 할지 가늠할 수 없는 가운데 그는 남한으로 가면 같은 핏줄인 한겨레 한 가족의 따스한 삶이 펼쳐질 것 같은 자신이 생기자 부하 병사들을 설득한 다음 간호장교들을 데리고 국군에 귀순한다(KMDb, 2020a).

이 영화가 공개되자마자 이만희 감독은 '반공법'을 위반했다는 혐의로 구속된다. 당시 검찰의 공소 요지는 "대한민국이 북괴를 국가나 교전단체로 인정한 듯이 표현해 북괴의 국제적 지위를 앙양한 점, 미군을

호색적이고 야만적인 인간들로, 미국과 제휴해 일한 자는 죽음을 당한다는 것을 양공주 학살로 표현해 미국에 대한 증오심과 반미 감정을 고취한 점, 간호병이 군에 입대한 경위를 '군대로 얻어먹으러 왔다'는 등의 독백을 해 국군에 대한 국민의 불신을 조장한 점, 북괴군이 중공군에 예속되어 있지 않고 민족적 자주성이 강해서 공산주의보다 민족애를 앞세우는 용맹스런 군인같이 조작 표현시켰다는 점" 등이 문제라는 것이었다(이하나, 2013b: 232). 검찰은 한국군 여장교가 북한군에게 경례하는 장면, 자신을 겁탈 위기에서 구해준 북한군을 칭찬하는 대사, 심지어 북한군의 군화가 번쩍번쩍 빛이 난다는 점까지 문제 삼았다. 결국이 영화는 문제가 된 장면을 삭제하고 제목을 〈돌아온 여군〉이라 바꾼후에야 개봉될 수 있었다.

〈오발탄〉으로 이미 군사정권에 수난을 당한 바 있는 유현목 감독은당시 세계문화자유회의 세미나에서 〈7인의 여포로〉를 언급하며 "괴뢰군 영화는 생명 있는 인간을 표현해야" 한다는 내용의 발표를 한다. 이에 대해서도 검찰은 "북한 괴뢰군을 자비와 생명이 있는 인간이라고 선전하는 데 동조했다"라며 유현목 감독까지 '반공법' 위반이라 주장했다(이하나, 2013b: 233). 검찰의 눈 밖에 난 유현목은 같은 해 자신이 연출한영화 〈춘몽〉으로 인해 한국 최초로 음화淫畵 제작 혐의로 기소되어 유죄판결을 받아야 했다. 〈춘몽〉은 치과 병원에서 미인을 만난 주인공이마취 상태에서 꾸는 꿈을 표현주의적인 이미지로 보여주는 실험적인영화였다. 유현목이 음화 제작 혐의로 기소된 것은 〈춘몽〉을 제작할당시 세트 안에서 배우 박소정의 나체 뒷모습을 촬영했기 때문이었다. 나체 장면이 영화에 나왔기 때문이 아니라 제작 과정에서 나체를 촬영한 것이 문제라는 판결이었다. 검열 권력은 늘 대중의 안목과 판단력을걱정한다. 그들은 대중이 영화에서 보게 되는 장면뿐 아니라 그 장면을

통해 떠올릴 머릿속 이미지까지 상상하고 검열한다. 〈춘몽〉에 대한 음란물 판결은 검열 권력의 '관음증적이고 도착적인 상상력'을 잘 보여준다. 이 판결은 이후 한국 영화의 외설성을 판별하는 기준이 되어 〈내시〉(신상옥 감독, 1969년), 〈벽 속의 여자〉(박종호 감독, 1969년) 같은 영화에도 적용되며 지속적인 영향을 미쳤다(박유희, 2018.1.28). 〈7인의 여포로〉를 구속한 강박적 반공주의와 〈춘몽〉을 기소한 도착적 도덕주의는 이후 박정희 정권 내내 수많은 영화를 불허하고 가위질한 검열의 강력한 원리가 되었다.

대중가요에 대한 통제

영화만큼 대중적 영향력이 큰 대중가요 역시 강력한 통제의 대상이 되었다. 이 시대 대중가요에 대한 최초의 검열 기구는 1962년 6월에 설립된 한국방송윤리위원회였다. 이후 1965년 11월에 대중가요 심의를 위한 방송가요심의위원회가 별도로 구성되어 대중가요 검열 기구의 역할을 한다. 위원회는 순수음악계와 대중음악계의 인사 15명이 위원으로 참여하여 노래의 방송 적격 여부를 심의했다. 당시 심의 기준을 보면 다음과 같다.

첫째, 국가의 존엄과 민족의 긍지를 손상시킬 우려가 있는 가사(창법 포함)의 노래는 방송하지 않는다.

둘째, 퇴폐적, 허무적, 염세적으로 현저하게 어두운 인상을 풍기는 노래는 방송하지 않는다.

셋째, 아침과 심야의 가요 선곡은 그 생활시간에 적합하도록 특히 신중을 기한다.

넷째, 외국 가요를 우리나라 가수가 부를 경우 그 가사는 번역해서 불러야

한다.

다섯째, 모티프가 같거나 모방 혐의가 짙은 것은 표절로 간주하여 방송하지 않는다(박애경 외, 2010: 75).

이 무렵인 1966년 초 이미 국민적인 인기곡이었던 이미자의 「동백아가씨」(1964년)가 왜색이라는 이유로 금지곡이 된다. 이에 대해서는 1965년 한일 수교에 대한 반대 여론이 높아지자 자신들의 민족주의적 성향을 과시할 필요가 있던 박정희 정권이 이 노래를 희생양으로 삼은 것이라는 해석이 제기되기도 한다.

1966년 1월에는 한국예술문화윤리위원회가 설립되었는데, 이는 예총 산하 10개 단체와 영화제작자협회, 레코드제작자협회, 극장연합회, 공연단체단장협회, 음악저작권협회 등 5개 단체가 함께 모인 민간 자율 심의 기구의 형태를 띠고 있었고 영화, 무대예술, 문학, 미술, 음악, 음반 등을 심의하는 기능을 했다. 1967년 3월에는 '음반법'이 공포되었고, 법 발효 이전에 제작된 모든 음반(외국 라이선스 음반 포함)에 대한 재심사를 명문화했다. 이후 음반 제작을 위해서는 악보, 가사 등의 모든 내용을 사전에 심의받도록 하는 사전검열제도가 실시되었다. 예륜은 1976년 5월에 공연윤리위원회로 바뀔 때까지 존속하면서 사전 검열 기구로 기능했는데, 이 10년 동안 가사 무수정 통과 2만 5726편, 개작 지시 1437편, 반려 247편, 작곡 무수정 통과 4761곡, 개작 62곡, 반려 105곡 등의 조치가 이루어졌다. 예륜의 대중가요 심의위원은 김대현, 황문평, 조춘영, 김희조 등이었고 1975년에는 외국 가요 분야의 심의위원으로 서병후, 신동운, 이해성 등이 참여했다(박애경 외, 2010: 76). 예륜은 1975년 12월 '공연법'이 개정되면서 해체되고 1976년부터 공연윤리위원회가 그 업무를 맡는다.

음반을 제작하고자 하는 제작자는 우선 노래의 악보와 가사를 사전에 제출해 허가를 받아야 했다. 심의위원들이 악보를 보고 무수정 통과를 시키거나 개작 지시를 내리거나 아예 반려 조치를 내리면 제작자는 그에 따라야 했다. 경우에 따라서는 재심사를 요청하고 심의위원들에게 설명을 해서 일정한 타협을 거쳐 심의 결과가 바뀌기도 했다. 사전 심의를 거쳐 제작된 음반은 문화공보부에 납본을 해야 했고 이 과정에서 음반 재킷의 사진도 심의를 받았다. 노래는 문제가 없어도 사진에 문제가 있으면 다시 제작해야 했다. 납본 절차까지 끝나면 시중에 자유롭게 판매할 수 있었지만, 방송을 타기 위해서는 다시 각 방송사의 방송 심의를 통과해야 했다. 방송 심의는 각 방송사의 심의실에서 이루어졌다. 때문에 판매는 가능해도 방송은 되지 않는 노래들도 적지 않았다. 물론 심의를 통과해 시중에 나온 노래도 언제든 이런저런 이유로 금지곡이 될 수 있었다(박애경 외, 2010: 76).

HISTORY OF

1970년대, 박정희 시대 후기

일상의 억압과 문화 통제

KOREAN POPULAR CULTURE

1970년대는 군사정권의 국가주의가 더욱 억압적인 전체주의적 방향으로 강화되어 간 시기였다. 1972년 유신 체제를 선포하면서 박정희 장기 독재 체제를 굳힌 정권은 한국 사회 전체를 병영 사회로 만들고 싶어 했다. 이 시기에 전후 세대가 청년 세대로 진입했고 이들은 서구적 감각의 청년 문화를 형성했다. 대학생을 중심으로 한 전후 청년 세대가 새롭게 문화 시장의 중심으로 떠오른 것이다.

군사정권 초기만 해도 군사정권의 조국 근대화 이념에 대한 나름의 진정성은 인정받는 분위기가 있었다. 하지만 1960년대 후반으로 가면서 경제성장 정책의 부작용이 드러나고 대중의 불만도 커졌다. 이를 억누르며 권력을 연장하는 과정에서 독재에 대한 저항이 확산되기 시작했다. 특히 경제성장 과정에서 소외된 채 희생을 강요받던 노동자 계층의 저항이 거세졌다. 1970년은 군사정권 수립 이후 한국 사회의 누적된 모순이 다양한 방식으로 폭발한 해였다. 평화시장 노동자 전태일은 최소한의 인간적 요구를 내세우며 분신했다. 이 사건은 이후 한국 사회의 흐름을 완전히 바꾸어놓았다. 노동자의 각성과 함께 노동운동이 불붙으며 다양한 노동분쟁이 벌어지고 대학생들이 노동문제와 기층 민중의

문제에 대해 의식화하는 계기가 되었다. 정인숙 사건은 군부정권의 지배층이 얼마나 부패했는지를 적나라하게 보여준 사건이었고, 김지하의 오적 필화 사건은 지식인, 문인들의 저항이 조직화하기 시작한 계기가 되었다. 와우아파트 붕괴는 이른바 경제성장과 조국 근대화가 얼마나 허구적인 것이며 속 빈 강정과 같은 것인지, 얼마나 부패가 만연했는지를 알게 해주었다.

1969년 3선 개헌을 통해 장기 집권의 문을 연 박정희는 결국 1972년 **유신 체제**를 선포하면서 종신 집권의 길로 나아갔다. 국민이 직접 대통령을 뽑는 직선제는 사라졌고 체육관에서 100%에 수렴하는 찬성률로 대통령을 뽑는 시대가 되었다. 유신 정권은 수시로 **긴급조치**를 발동하면서 철권통치를 휘둘렀고 체제에 대한 혹은 정권에 대한 어떠한 비판도 용납하지 않았다.

1960년대 말에서 1970년대 초에 이르는 시기는 해방 이후 태어난 세대가 청년기에 진입하는 시기다. 이들은 일본식이 아닌 미국식 교육을 받았고 일어가 아닌 영어를 배웠으며 일본 문화가 아니라 미국 문화의 영향 속에서 성장한 세대다. 이들이 청년기로 접어들던 1960년대 말부터 새로운 세대의 문화가 모습을 드러내기 시작했다. 새로운 세대의 문화적 전범은 서구 문화, 특히 미국 문화에 있었다. 통기타와 장발 등 1960년대 서구의 젊은 세대를 열광시킨 다양한 문화적 자원과 스타일들이 조금씩 한국의 젊은 세대에게 수용되고 있었다. 1970년대 초반의 청년 문화는 이 새로운 문화가 상업적 대중문화 시장 속에서 자기 존재감을 드러내면서 나타난 것이었다. 하지만 청년 문화의 시대는 오래가지 못했다. 전 사회를 병영 사회로 만들고 싶어 했던 군사정권은 청년세대가 보여준 최소한의 자유주의조차도 용납할 수 없었다. 1975년은 청년 문화에 대한 군사정권의 억압이 분명하게 가시화한 해였고 이후

유신 체제와 긴급조치

1969년 박정희 정권은 이른바 3선 개헌을 단행한다. 대통령의 세 번 연임을 가능하게 함으로써 박정희의 집권을 연장하고자 하는 조치였다. 이 과정에서 중앙정보부는 온갖 정치 공작을 통해 개헌에 반대하는 여야 국회의원들을 회유·협박했다. 이로써 1971년 대통령 선거는 박정희와 김대중의 대결 구도로 치러졌고 박정희는 지역 대결 구도를 부추기며 가까스로 승리했다. 하지만 도시 지역에서 야당에 대한 압도적 지지가 나타났고 이어진 국회의원 선거에서 야당이 약진하는 것을 보며 집권 세력은 불안을 느끼지 않을 수 없었다. 1972년 10월 17일 박정희는 소위 '대통령 특별선언문'을 발표하며 체제 개혁을 천명한다. 비상계엄을 선포하고 국회를 해산했으며 정당 및 정치 활동을 중지시켰다. 이후 소위 유신헌법을 공고하고 11월 21일 국민투표를 통해 확정했다. 이어 12월 23일 박정희가 통일주체국민회의의 대통령 선거에 단독 출마해 대통령이 되면서 유신 체제가 본격 출범한다.

유신헌법은 대통령 직선제를 폐지하고 이른바 통일주체국민회의에 의한 간접선거로 대통령을 뽑도록 했고, 대통령에게 긴급조치권, 국회해산권 등 초헌법적인 권력을 부여했다. 게다가 국회의원의 3분의 1을 대통령이 지명하도록 했다. 박정희 정권은 유신 체제를 '한국적 민주주의'라는 표현으로 미화했지만 대통령의 무제한적인 권력을 허용하는 유신 체제는 사실상 '한국적 파시즘' 체제와 다를 바 없었다. 이를 가장 잘 보여주는 것이 대통령의 긴급조치권이다.

긴급조치는 1974년부터 1979년까지 모두 아홉 차례 선포되어 국민의 기본권을 제한하고 민주주의를 훼손하며 박정희의 독재 권력을 유지·강화하는 수단으로 기능했다. 1974년 1월 8일 공포된 긴급조치 1호는 유신헌법에 대한 일체의 반대와 부정, 폐지 청원 등을 금지했고 유언비어 유포 등 긴급조치 위반자는 언제든 영장 없이 체포 구속하고 군법회의를 통해 15년 이하의 징역에 처한다고 규정하고 있었다. 박정희 정권은 긴급조치를 남발하며 군대를 동원해 민주주의를 외치는 야당과 재야, 학생과 국민들의 요구를 물리적으로 억압했다. 이 시대를 흔히 긴급조치(긴조) 시대라 부르고 이

시대에 대학을 다니며 학생운동을 했던 세대를 긴급조치 세대, 혹은 줄여서
긴조 세대라 부른다.

청년 문화의 흔적은 문화 시장에서 강제로 지워져야 했다. 1970년대 한
국 사회 전체가 병영화하고 어떤 식의 자유주의적 몸짓도 용납되지 않
는 속에서 젊은 세대의 저항은 점차 지하화했다. 대학생과 노동자층을
중심으로 억압적인 유신 체제에 대한 저항이 점점 뜨거워지면서 유신
체제는 종말을 향해갔다.

청년 문화의 등장과 퇴출

전후 세대의 성장과 새로운 소비 집단의 등장

1960년대까지 다양한 문화생활의 소비지출을 할 수 있던 건 주로 구
매력을 갖춘 성인들이었다. 1960년대까지의 영화나 가요 등 대중문화
가 주로 성인들의 정서를 반영했던 건 그 때문이다. 1960년대 후반으로
오면서 새로운 세대가 등장하기 시작했다. 이 새로운 세대는 중고등학교
시절부터 라디오로 팝송을 들었고 통기타를 배우기 시작했다. 1960년대
중후반부터 도시 곳곳에 음악감상실이 생겨나고 통기타를 배우는 젊은
이들이 늘어났다.

물론 젊은 세대가 음악만 즐긴 건 아니다. 1960년대 전성기를 겪으며
1969년 1년 총관객 1억 7300만 명을 기록한 후 한국 영화는 급속히 사
양길에 들어섰고 전체 영화 관객 수도 급속히 줄었지만 관객 가운데 젊
은 세대의 비중은 점차 늘었다. 1971년의 경우 전국의 성인은 평균 연

간 9회, 국민 전체로는 평균 약 4회 정도 영화를 관람했다. 10년 후가 되면 전국 인구 기준 평균 1.2회꼴로 줄어든다. 반면 1973년 서울과 부산 시민 704명을 대상으로 한 영화 관람 실태조사에 따르면, 영화 관객 가운데 10대가 33.8%, 20대가 31.3%를 차지해 10~20대 젊은 세대가 66.1%나 된다(유선영, 2007: 288). 나이가 젊을수록 그리고 학력이 높을수록 한국 영화보다는 외국영화를 선호했다. 외국영화를 즐기는 젊은 세대는 팝 음악의 수용에서도 가장 적극적이었다. 청년 문화는 그런 흐름 속에 등장했다.

청년 문화를 대표하는 가장 중요한 문화는 통기타에 기반을 둔 포크 음악이다. 통기타 포크송이라는 현상에 국한해서 보면, 트윈폴리오가 활동을 시작했던 1968년 무렵을 기점으로 보는 것이 일반적이다. 이들의 활동이 가능했던 것은 이미 1960년대 중반부터 YMCA의 싱얼롱 프로그램이나 음악감상실, 라디오의 DJ 음악 방송 등을 통해 통기타 음악의 인프라가 구축되고 있었기 때문이다(김형찬, 2002: 23). 이 시기 이후 1970년대 초반의 빠른 성장기를 거쳐 정치적 외압으로 사실상 강제로 퇴출되는 1970년대 중반에 이르기까지가 청년 문화와 통기타 음악의 시기였다고 할 수 있다. 이 시기는 5·16군사쿠데타로 집권한 박정희 군사 정권이 급속한 경제성장 정책과 함께 개발독재의 성격을 강화하고 장기 집권의 길로 나아가고 있던 정치적·사회적 격변기였다. 특히 1960년대 초부터 강력하게 추진된 경제성장과 함께 사회적 모순이 격화되고 민중의 저항이 터져 나오며 사회적 갈등이 고조되던 시기다. 3선 개헌과 전태일의 분신, 광주대단지 사건, 오적 필화 사건, 유신 체제의 등장, 위수령과 민청학련 사건, 긴급조치 등은 이 시대의 갈등과 격변을 웅변하는 사건들이다. 청년 문화는 바로 그렇게 사회적 갈등이 고조되던 시기에 등장했고, 따라서 어떤 식으로든 사회정치적 변화와 갈등의 맥락을

벗어날 수 없었다.

이 새로운 문화 조류를 이끈 가장 중요한 세력은 청년 세대 중에서도 대학에 다니는 학생층이었다. 당시 대학생의 비율은 지금과 비교할 수 없을 만큼 적었고 그만큼 대학생에 대한 사회적 대접도 높았으며 대학생들 스스로도 사회를 이끌어갈 엘리트 집단이라는 자의식이 강했다. 전태일의 분신과 함께 대학생 사이에서 노동문제에 대한 인식이 싹트고 민족주의 성향의 문화 의식이 성장하면서 대학 문화의 비판적이고 저항적인 성격이 형성되어 갔다. 사회적 모순과 갈등이 심화되는 가운데 청년 대학생들이 시대 상황에 대해 고민하고 저항적인 의식을 표출하는 것은 자연스러운 일이다. 물론 당대의 대학 문화 전반이 첨예한 이념과 이론으로 무장한 진보적 학생운동 문화에 의해 주도되었다고 보기는 힘들다. 대학의 분위기를 주도한 것은 다소 낭만적인 엘리트 의식과 감성적인 자유주의였다. 1970년대 초까지만 해도 학생운동에 대한 억압의 수위가 1970년대 중반 이후만큼 무겁지 않았던 터라, 학생운동이나 시위에 참여하는 일도 자기 존재를 건 투쟁이기보다는 한 번쯤 경험해 보는 대학의 낭만 정도로 여겨졌다. 학생운동 세력이 청년 문화에 대해 비판적이었음에도 불구하고 많은 대학생들이 청바지, 장발, 생맥주, 통기타 음악으로 표상되는 청년 문화에 열광했던 것도 바로 그런 감성적이고 낭만적인 분위기와 관련이 있다. 그런 의미에서 1970년대 청년 문화를 간단하게 정치적 저항의 맥락에 위치시키는 것은 위험하다. 그보다는 기성세대와 구별되는 감성과 의식, 소비성향을 가진 새로운 세대가 기성의 문화와는 다른 방식으로 자신의 정체성을 표현하고자 했던 데에서 청년 문화 특유의 문화적 성격이 만들어졌다고 보아야 한다. 그것은 저항의 정치학이 아니라 차이의 정치학이라는 프리즘으로 들여다보아야 할 것이다.

1960년대 말에서 1970년대 초 사이에 대학생이 된 세대는 유년기에 한국전쟁을 겪고 소년기에 4·19혁명과 6·3항쟁을 경험한 세대이며 군사정권이 추진한 급속한 경제성장의 와중에 성장한 세대다. 이들의 성장기에 큰 영향을 미친 것은 한국전쟁 이후 빠르게 수용된 서구 문화, 특히 미국 대중문화다. 이를 가능하게 한 것은 박정희 정권 시기에 이루어진 방송 매체의 대중적 확산이라 할 수 있다.

1960년대 이래 군사정권이 주도한 이른바 근대화의 내용은 경제적으로는 공업화, 문화적으로는 서구화를 의미하는 것이었다. 급속한 근대화의 사회 변화 속에서 성장한 당대의 청년 세대가 서구 문화에 대한 동경과 서구 지향적 욕망을 갖는 것은 자연스러운 일이다. 서구 문화의 영향 한가운데서 청년으로 성장한 이들 세대는 일본 문화의 절대적 영향 아래 살아온 기성세대와 생활 감각이나 가치 체계, 미적 취향에서 차이를 보일 수밖에 없었다. 말하자면 이 시기는 그때까지 헤게모니를 유지하고 있던 식민지 세대의 문화가 서구 문화의 세례를 받은 전후 세대의 부상하는 문화와 격렬한 갈등을 일으킨 시기이며, 청년 문화는 그런 갈등 과정의 산물이었다.

당대의 대학생들은 서구 지향성만큼이나 민족주의 성향 역시 강했다. 이들은 한일 수교 반대 운동으로 촉발된 6·3항쟁을 청소년기에 겪거나 목격했던 세대이고, 1960년대부터 대학가에 불기 시작한 민족주의, 민족문화 담론의 영향을 받은 세대다. 서구 지향 의식과 민족주의 성향의 공존이라는, 얼핏 모순적으로 보이는 경향은 사실 이 시대 한국 사회의 지배 담론이 가진 모순이기도 했다. 군사정권이 추진한 급속한 경제성장은 기본적으로 해외 의존적인 성격을 지녔고 근대화는 곧 서구화라는 패러다임이 작용했던 탓에 사회문화적 개방이 불가피했다. 하지만 다른 한편으로 군사정권은 국민 통합과 권력 정당성의 확보를

위해 민족주의 혹은 국가주의적 담론을 적극 내세우지 않을 수 없었고 이 과정에서 서구 지향성과 민족주의가 공존하는 모순적 상황이 연출되었다. 서구 지향적 경향과 민족주의적 경향이 공존했던 당대 대학생들의 의식구조는 청년 문화의 전개 과정에서도 일정하게 드러난다고 볼 수 있다. 처음에 주로 서구 음악의 번안곡으로 시작된 통기타 음악에서 점차 한국의 전통 민요나 구전 가요를 리바이벌하는 경향이 나타났던 것이 그 한 예가 될 수 있다.

당대의 청년 대학생들이 통기타에 열광했던 것은 그것이 기성세대가 좋아하던 '뽕짝'이 아닌 '다른 어떤 것'이었기 때문이다. 물론 그런 감성적 차이가 구체적인 사회적 의미를 갖게 된 결정적인 요인은 대학생을 기반으로 한 청년 시장youth market의 형성이다. 당대의 대학생들은, 물론 지금의 젊은 세대와는 비교하기 어렵지만, 고도성장 과정에서 나름의 독자적인 구매력을 확보한 새로운 소비 주체들이었다. 이들이 생맥주를 마시고 청바지를 입고 통기타를 배우고 노래 부르며 적극적으로 음반을 구매함으로써 청년 문화는 구체적인 시장의 현상으로 등장한다.

어느 시대에나 문화 산업은 늘 가장 민감하고 적극적인 소비층을 겨냥하기 마련으로, 이 새로운 시장을 대상으로 한 상품생산이 활기를 띠면서 청년들의 문화가 시장의 주류로까지 오르는 것이다. 이는 당대의 청년 문화가 다분히 소비문화의 성격을 가지고 있었음을 말해준다. 1970년대 초 청년 세대가 청바지를 사 입고 생맥주를 마시며 통기타를 사서 배우는 행위는 단순히 물질적 욕망을 충족시키는 행위였다기보다는 그 세대 특유의 문화적 정체성을 표현하는 행위였다. 상품의 소비는 실용적이거나 기능적인 의미 외에 기호적 의미를 갖는다. 1970년대 초 청년 대학생들의 문화 소비 행위는 비단 아버지 세대 문화와의 차이뿐

아니라, 그들과 다른 처지에 있는 노동계급 청년들과의 차이를 드러내고자 하는 욕구를 표현하는 것이기도 했다. 당시 대학 진학률은 요즘보다 현저히 낮았다. 1970년 고등학교 졸업자 가운데 전문대와 대학 등 고등교육기관에 진학한 비율은 26.9%였고 1975년은 25.8%였다. 대학 진학률은 1980년 27.2%, 1985년 36.4%, 1990년 33.2% 그리고 1995년 51.4%, 2000년 68.0%로 높아진다. 하지만 당시만 해도 초등학교에서 중학교로 진학하는 비율이 1970년 66.1%, 1975년 77.2%였고, 중학교에서 고등학교에 진학하는 비율이 1970년 70.1%, 1975년 74.7%였으니 실제 같은 세대 안에서 대학생이 차지하는 비율은 그보다 훨씬 적었다. 대학 취학 적령 인구(만 18~21세) 가운데 대학에 재학 중인 학생의 비율을 나타내는 취학률을 보면, 1970년에 8.4%, 1975년 9.3%, 1980년 15.9%, 1985년 35.1%다. 이 비율은 1990년대에 빠르게 증가해 1990년 37.7%, 1995년 55.1%, 2000년 77.8%에 이른다(통계청, 2000: 129~130). 1970년대에 대학생이 되는 것은 비교적 혜택받은 계층의 젊은이들이 누릴 수 있는 특권이었다. 대학생 수가 상대적으로 소수이긴 했지만 1960년대 이래의 고도성장과 함께 경제 규모가 커지면서 이들 대학생들이 가정교사 등의 일을 통해 구매력을 갖춘 소비 집단으로 성장한다. 대학생들의 소비 행태는 사회적 주목의 대상이 되었고 비슷한 연령대의 청년 세대 전반으로 확산되었다. 1970년대 청년 문화는 그런 기반 위에 형성되었다.

통기타 포크 음악의 등장과 확산

한국에서 통기타 포크 음악이 본격 등장한 것은 1960년대 말에서 1970년대 초에 이르는 시기다. 이미 1950년대 후반부터 대도시를 중심으로 생겨난 음악감상실이나 음악다방을 통해 팝 음악이 젊은 세대에게

빠르게 확산되고 1960년대 후반에는 세시봉 같은 음악감상실에서 젊은 가수들이 통기타를 들고 팝송을 부르는 무대가 시작되었다. YMCA도 중요한 역할을 했다. 1965년 4월에 시작된 '싱얼롱 Y'는 젊은 세대가 모여 통기타 반주에 맞춰 함께 노래 부르는 문화를 보급했다. 1970년에는 YWCA에 청개구리집이라는 문화 공간이 문을 열면서 젊은 통기타 가수들의 무대가 되어주었다.

이 젊은 통기타 가수들이 음반을 내고 방송 무대에 진출하면서 한국의 포크 문화가 본격적으로 시작된다. 송창식, 윤형주, 한대수, 이장희, 김민기, 양희은, 방의경, 서유석, 양병집, 이정선, 4월과 5월 등이 대표적이다. 이들이 부르던 노래에는 미국의 모던포크뿐 아니라 스탠더드팝, 칸초네, 샹송 등 다양한 음악이 포함되었는데 초기에는 창작곡보다 번안곡이 많았다. 한국 통기타 음악의 시초이며 청년 문화 태동의 신호탄으로 이야기되는 트윈폴리오가 공연을 통해 부르거나 음반으로 발표한 레퍼토리는 전부 번안곡이었고, 음악 장르도 그리스 민요에서 미국 모던포크, 칸초네, 스탠더드팝, 컨트리, 심지어 이탈리아 가곡에 이르기까지 다양했다.

당시에는 저작권 개념이 없었던 터라 싱어송라이터 시대가 본격화된 이후에도 번안곡은 지속적으로 나왔다. 1970년에 발표된 서유석의 독집 앨범도 팝과 샹송, 칸초네, 컨트리 등 다양한 음악적 경향을 포함한 번안곡들이었다. 비슷한 시기에 등장한 '뚜아 에 무아'(이필원·박인희)의 데뷔 음반은 번안곡들을 위주로 하면서 「약속」(이필원 작곡), 「그리운 사람끼리」(박인희 작곡) 등 자작곡 노래를 수록하고 있었다. 1968년부터 1976년까지 발표된 포크 계열 앨범 가운데 170장, 1773곡을 분석한 결과를 보면, 창작곡의 비율은 68.4%, 번안곡의 비율은 28.9%이며 기타 (구전민요 등)가 2.7%를 차지한다. 특히 통기타 음악 성립기에 해당하는

1968년에서 1971년까지의 포크 계열 음반에서는 창작곡 비율이 35% 수준에 머물고 있으며 번안곡이 대부분을 차지하고 있다(박기영, 2003: 121~122). 1969년 9월 미국에서 귀국한 한대수가 남산 드라마센터에서 기타와 하모니카를 들고 자작곡 노래를 부르는 공연을 한 것은 많은 통기타 가수들이 자작곡 가수로 진화하는 데 좋은 자극이 되었고, 1971년에 나온 김민기의 데뷔 앨범은 자작곡 가수, 이른바 싱어송라이터의 시대를 연 신호탄이었다.

청년 문화 세대 통기타 음악이 가진 가장 중요한 특성은 바로 통기타라는 악기 자체에 있다. 통기타는 비교적 배우기 쉽고, 반주용으로 쓰기 좋으며, 휴대가 간편하고, 다른 악기에 비해 상대적으로 값이 싸다. 이는 1960년대의 스탠더드팝과 달리 당대의 젊은 대학생들이 서구의 음악적 자원을 보다 쉽게 자기 것으로 전유할 수 있었던 가장 중요한 요인이다. 악단과 무대가 필요한 구세대의 트로트와 스탠더드팝에 비해 통기타는 악기 하나만 있으면 될 만큼 경제적인 장르였고, 따라서 젊은 대학생들이 쉽게 자신만의 음악적 실천을 해나갈 수 있었다.

1960년대 초반부터 기타를 배울 수 있는 음악학원들이 생겨나기 시작했고 1968년에는 서울에만 음악학원이 40여 개에 달했다. 1966년 당시 평범한 기타 한 대 값은 1000~2000원 수준이었다. 1971년경이 되면 기타 수강생을 모집하는 신문광고가 실리기 시작했고 1973년에는 서울 지역에서만 하루에 200대꼴로 기타가 보급된다(김형찬, 2002: 50). 라면이 한 봉지에 20원 하던 시절이니 기타 값 1000원은 결코 비싸다고 할 수 없는 가격이다. 청년 문화가 처음에 대학생 집단의 아마추어적인 음악 실천으로 시작해 점차 프로페셔널한 싱어송라이터 문화로 발전하게 된 것은 통기타라는 악기의 특성에 힘입은 것이라 할 수 있다.

통기타가 보급되는 것과 함께 대중가요 노래책도 붐을 이루었다.

1953년 설립된 '수문사'가 1963년 '세광출판사'로 이름을 바꾸면서 노래 책 출판을 선도했다. 대중가요와 팝송의 가사와 악보가 실린 노래책은 다양한 판형으로 제작되어 젊은 층의 인기를 끌었다. 1971년 무렵부터 이 노래책 악보에 기타 코드가 병기되기 시작했다. 기타를 치는 젊은 수용자들이 크게 늘었다는 뜻이다. 이 무렵부터 기타를 들고 노래책을 보며 노래 부르는 10대, 20대 젊은이들의 모습을 흔하게 보게 된다(김형 찬, 2002: 50~53).

통기타 문화의 주역들은 대부분 대학생이거나 그와 비슷한 연령대 의 청년 세대였고 그들의 음악 활동은 대부분 아마추어적인 활동 방식 으로 시작되었다. 무엇보다도 그들의 스타일이나 무대 연출은 기성의 연예인들과 사뭇 달랐다. 그들은 보통의 대학생들과 다름없는 수수한 청바지 차림으로 노래를 불렀고 동 세대의 대학생들은 그들의 아마추 어리즘이 주는 친근함에 쉽게 동일시할 수 있었다. 창작자, 연주자, 수 용자가 같은 집단에 속한 사람들이었다는 점은 통기타 음악이 빠른 시 간 안에 특유의 물적 기반을 갖출 수 있었던 중요한 요인이다. 물론 초 창기 통기타 문화의 아마추어리즘은 이들이 상업적 성공과 더불어 빠 르게 음반 산업의 프로페셔널한 시스템 속으로 편입되어 가면서 점차 엷어졌지만, 대학가의 아마추어적인 통기타 문화의 저변은 여전히 두 텁게 존재했고 이것이 통기타 문화의 인적 기반이자 배출구로 자리 잡 고 있었다. '기타 못 치면 간첩'이란 말이 유행할 만큼 대학생들의 일상 문화로 자리 잡은 통기타 문화는 대중문화의 소비자가 단순한 소비자 에서 벗어나 적극적인 문화 실천자이자 생산자의 모습으로 진화해 간 최초의 사례인 셈이다.

통기타 음악의 확산에는 당연히 방송이 큰 역할을 했다. 1960년대부 터 음악을 위주로 하는 라디오 DJ 방송이 인기를 모았는데 1970년대가

되면 주요 방송의 심야 시간대에 편성된 DJ 음악 프로그램이 청소년들을 대상으로 치열한 청취율 경쟁을 벌였다. TBC의 〈밤을 잊은 그대에게〉, CBS의 〈꿈과 음악 사이에〉, DBS의 〈0시의 다이얼〉, MBC의 〈별이 빛나는 밤에〉 등이 대표적이다. 특히 1970년대에는 윤형주, 이장희, 양희은 등 당시 젊은 층에 인기 있던 통기타 가수들이 직접 DJ를 맡아 방송 진행을 하는 경우가 늘어나면서 이들 방송 프로그램은 새로운 세대의 음악적 취향을 더욱 적극적으로 반영하게 된다.

TV의 역할도 적지 않았다. 1970년대 초 TV 보급이 급속히 확대되면서 TV는 대중가요 시장에도 적지 않은 영향력을 갖게 된다. 1974~1975년 무렵에는 KBS의 〈젊음의 행진〉, MBC의 〈오라오라오라〉 등 통기타 가수들을 전면에 내세우는 프로그램들이 생겨났고 송창식, 이장희, 김세환, 김정호, 어니언스 등이 최고의 인기 가수로 등극하는 등 통기타 음악의 인기가 절정을 이룬다.

포크 음악의 스펙트럼

1970년대 초반 청년 문화 붐을 불러일으킨 통기타 포크의 음악적 성향은 비교적 다양했다. 미국적인 개념으로 **모던포크**의 경향에 보다 근접해 있는 음악도 있었지만 좀 더 많은 대중성을 얻으면서 당대 청년 세대의 인기를 끌었던 것은 포크팝이나 포크록 성향의 음악들이었다. 청년 문화 주자들 가운데 가장 높은 인기를 얻으며 당대의 아이돌 지위를 누렸던 송창식이나 김세환, 윤형주, 이장희 등의 음악은 사실상 전형적인 모던포크보다는 포크팝이나 포크록 쪽에 가까웠다. 좀 더 모던포크 쪽에 가까웠던 김민기, 한대수, 서유석, 양병집 등의 경우에는 그 음악적 중요성에도 불구하고 대중성에서는 대체로 비주류의 지위에 머물렀다.

모던포크(Modern Folk)

포크 음악은 원래 각 지역의 민중적 삶 속에서 전승되어 온 민속음악을 말한다. 미국의 경우, 다양한 이민자와 흑인 노예들이 가져온 음악 자원들이 민속음악으로 전승되어 왔고 거기에는 미분화된 형태의 다양한 종족 음악, 노동요, 컨트리, 블루스, 전통 민요 등이 섞여 있었다. 1930~1940년대 우디 거스리(Woody Guthrie), 피트 시거(Pete Seeger) 같은 싱어송라이터들이 미국의 노동요와 민요를 수집하고 이를 토대로 새로운 노래들을 작곡하며 급진적인 음악 활동을 벌이면서 현대적인 포크, 즉 모던포크 음악이 시작된다. 이들의 음악은 비교적 단순한 멜로디와 기타 중심의 어쿠스틱한 반주, 그리고 사회비판적인 노랫말을 특징으로 했다. 이 음악은 1960년대 밥 딜런(Bob Dylan)과 존 바에즈(Joan Baez) 등으로 이어지며 당대의 민권운동의 맥락에서 널리 확산되었다. 밥 딜런은 어쿠스틱한 포크 음악에 일렉트릭 사운드를 결합하면서 포크록이라는 장르를 탄생시키기도 했다. 한국에서는 1960년대 말부터 미국의 모던포크 음악을 포함해 다양한 팝 음악이 확산되기 시작했고, 1970년대 이후 통기타 반주를 중심으로 하는 포크 성향의 창작곡들이 쏟아져 나오면서 청년 문화의 시대가 열린다. 한국의 포크 문화도 나름 음악적 스펙트럼이 다양했는데 그 가운데 우디 거스리, 피트 시거, 초기의 밥 딜런과 존 바에즈 등이 보여준 어쿠스틱한 감성과 비판적 노랫말의 모던포크 성향에 좀 더 가까웠던 뮤지션들이 김민기, 한대수, 양병집 등이다.

1970년대 통기타 음악의 음악적 성향은 크게 저항적인 성격의 정치적 포크political folk(김민기와 한대수, 양병집과 서유석의 일부 곡들, 그리고 1970년대의 산물은 아니지만 1980년대의 노래를 찾는 사람들 등), 한국의 민요나 구전 가요의 전통을 되살린 한국 포크 리바이벌Korean folk revival(민요적 어법을 도입한 김민기의 일부 곡, 서유석과 양병집, 이연실, 투코리언스의 일부 작품들, 1980년대

의 민요 운동), 싱어송라이터singer-songwriter(다양한 개성을 가진 자작곡 가수들), 포크록folk rock(이장희, 4월과 5월, 이정선 등 록이나 블루스 등의 사운드를 적극 도입한 음악), 포크팝folk pop(윤형주, 송창식, 김세환, 김정호, 뚜아 에 무아 등 대중적 인기를 모았던 팝 성향의 통기타 음악) 등으로 구분된다(박기영, 2003: 170~298).

기성세대의 문화에 대한 차이의 정치학을 통해 형성된 통기타 문화는 개성적인 싱어송라이터들의 등장과 함께 청년 세대의 내면세계를 드러내는 자기표현의 정치학으로 변화해 갔다. 거기에는 좀 더 비판적이고 자기성찰적이었던 김민기나 자유주의적인 히피즘의 스타일을 보여준 한대수, 그리고 자유분방한 펑크적 감수성을 보여준 이장희나 낭만주의적 감성에서 시작해 다양한 음악적 층위를 오고 간 송창식 등이 각기 독특한 위치를 차지하고 있고, 이들 각각이 보여준 개성적인 세계가 말하자면 1970년대 초 한국 청년 문화의 스펙트럼을 구성한다고 말할 수 있다. 이 가운데 어쿠스틱한 모던포크에 좀 더 가까웠던 김민기와 한대수가 그 음악적 영향력에 비해 대중적인 인기를 얻지 못하고 또 비교적 빨리 정치적 박해의 대상이 되었던 반면, 이장희와 송창식의 경우는 상업적으로도 대단한 성공을 거두었고 주류 가요권의 스타로 등극하기도 했다. 이장희와 송창식이 주류의 반열에 섰던 1974~1975년 무렵이 통기타 문화의 전성기였던 셈인데, 이때 이들의 음악은 사실상 모던포크와는 다소 거리가 있는 포크록이나 포크팝 성향의 음악들이었다. 이와 관련하여 1970년대 한국의 이른바 통기타 음악에서 실제 포크라 부를 수 있는 부분은 전체의 10% 정도이고 나머지 대부분은 팝 성향의 음악이라며 따라서 포크보다는 통기타 팝이라 부르는 게 맞는다는 주장도 있다(김형찬, 2002: 12~13). 아무튼 통기타 음악은, 번안곡의 단계에서 싱어송라이터 시대로의 변화를 하나의 축으로 삼고, 성찰적이고 비상업적인 모던포크에서 대중적이고 상업적인 포크팝까지를 또 하나

의 축으로 삼으면서 펼쳐졌던 셈이다.

대마초 파동과 금지곡, 청년 문화의 강제 퇴출

통기타 포크 음악이 청년 문화의 대명사이긴 했지만 청년 문화는 단지 음악에 국한된 현상이 아니었다. 대학생을 비롯한 당대 젊은 세대의 정체성을 드러내는 다양한 기호와 취향, 스타일, 문화가 여기에 포함된다. 1970년대 초반 청년 세대 사이에 유행했던 청바지, 장발, 생맥주 등도 청년 문화의 일부로 받아들여졌다. 1970년대 들어 사양길로 접어든 영화계에도 새로운 감각을 담은 영화들이 제작되면서 젊은 세대의 호응을 얻으며 흥행하는 사례들이 있었다. 이장호, **하길종**, 김호선 등 당시 30대 감독들이 만든 〈별들의 고향〉(이장호, 1974년), 〈바보들의 행진〉(하길종, 1975년), 〈영자의 전성시대〉(김호선, 1975년) 같은 영화들이다. TV의 확산과 함께 사양길로 접어든 영화 산업에서 이 새로운 세대가 대세를 잡는 듯 보였다. 하지만 검열이 점점 강화되는 가운데 이장호가 대마초 파동에 연루되고 하길종이 요절하면서 이들의 분투는 몇몇 흥행 영화의 기록만 남겼을 뿐 한국 영화의 새로운 부흥으로 이어지지는 못했다.

코미디계에도 젊은 세대가 새로운 주역으로 떠올랐다. 1970년대 초부터 방송에 등장하기 시작한 일군의 젊은 코미디언들이 슬랩스틱 위주의 코미디 관습에서 벗어나 언어유희를 통해 대중을 웃기기 시작했다. 이들은 기성의 코미디와 구분 짓는 의미에서 스스로를 개그맨이라 호칭하기 시작했다. 전유성, 고영수, 박성원 등이 그들인데, 개그맨이란 말은 전유성이 처음 사용하기 시작했다. 이들 1세대 개그맨 이후 1980년대를 거치며 개그맨은 코미디언을 대체하는 용어로 자리 잡았다.

대학생을 중심으로 한 1970년대 청년 세대는 장발을 하고, 통기타 가

하길종(1941~1979)

1970년대의 가장 중요한 영화감독 중 한 명이다. 서울대학교 문리대 불어불문학과를 졸업하고 1965년 미국 유학을 떠나 UCLA에서 영화를 공부하며 〈대부〉의 프랜시스 포드 코폴라(Francis Ford Coppola) 감독과 동문수학했다. 1970년 귀국 후 첫 유학파 감독으로 충무로의 기대를 모으며 〈화분〉(1972년), 〈수절〉(1973년)을 연출하지만 검열에서 상당 부분이 잘려 나가야 했고 평단에서도 제대로 평가받지 못하며 흥행에서 참패했다. 호스티스 영화와 하이틴 영화가 대세이던 당시의 영화판에서 그의 실험적인 시도는 처절한 실패를 맛보아야 했다.

1975년에 발표한 최인호 원작의 〈바보들의 행진〉 역시 검열에서 30분가량이나 잘려 나갔고, 감독의 연출 의도는 그만큼 훼손되었다. 그럼에도 이 영화는 대학생층의 호응을 얻으며 흥행에 성공했고, 당시 청년 문화 세대를 대변하는 영화로 남는다. 1977년에는 의도적으로 우수영화 선정을 위해 오영진 원작의 문예영화 〈한네의 승천〉을 연출했고, 1978년에는 〈별들의 고향〉(이장호 감독, 1974년)의 속편 〈속 별들의 고향〉을, 1979년에는 〈바보들의 행진〉의 속편인 〈병태와 영자〉를 연출해 흥행에 성공했다.

그는 유신 체제의 암흑 속에서 이장호, 김호선, 이원세, 홍파, 변인식 등 젊은 영화인들과 함께 '영상시대'를 결성해 새로운 바람을 불러일으킬 영화운동을 시도했고 평론가로서 한국 영화에 대한 날선 비평을 발표하기도 했다. 또 『엑소시스트』(범우사, 1974년), 『뿌리』(한진출판사, 1977년), 『뻐꾸기 둥지 위로 날아간 새』(한진출판사, 1977년) 등 여러 권의 책을 번역하기도 했다. 군사독재의 검열과 열악한 영화 산업의 현실 속에서 몸부림치며 때로 저항하고 때로 타협하던 그는 단 일곱 편의 영화를 남기고 1979년 2월 28일 갑작스러운 뇌졸중으로 사망했다. 그의 사후에 유고 에세이집 『백마 타고 온 또또』(예조각, 1979년), 평론집 『사회적 영상과 반사회적 영상』(전예원, 1982년)이 출간되었다.

요를 부르고 유원지나 고고장에서 고고춤을 추는 세대, 생맥주를 즐기는 세대로 인식되었다. 가끔은 거리에서 스트리킹을 하다 잡힌 대학생들이 뉴스를 타기도 했다. 이들 가운데 치열한 정치의식으로 무장한 집단은 극히 일부였고 대부분의 젊은 세대가 보여준 것은 당대의 군사독재 체제에서 청년 세대가 느끼는 갑갑함에서 벗어나고자 하는 최소한의 자유주의적 욕망이었다. 그렇지만 한국 사회 전체를 일사불란한 병영국가로 만들고 싶어 했던 박정희 군사독재 정권에게 대학생 집단은 가장 큰 반대 세력이었고, 이들의 문화는 체제를 위협하는 반사회적 방종으로 인식되었다.

군사정권은 이미 1970년대 초부터 대중음악에 대한 검열을 강화하고 일부 노래들을 금지시키며 청년 세대의 '방종'과 '퇴폐'를 단속하고 있었다. 1970년 6월에는 내무부 장관이 대마초 흡연을 경범죄로 단속할 것을 지시했고(그렇지만 그때만 해도 실질적인 단속은 거의 이루어지지 않았다) 그해 8월에는 장발 단속이 시작되었다. 1970년 8월 28일 서울 시내에서 이른바 '히피성 청소년'을 단속했는데 즉심 29명, 훈방 648명 등총 677명이 단속에 걸려들었다. 당시 경찰의 단속 기준은 '① 공개 장소에서 신체의 전부 또는 중요 부분을 노출하거나 음란한 행위를 하는 자, ② 음악감상실에서 음탕한 가무에 도취, 주위를 시끄럽게 하거나 미풍양속을 해치는 자, ③ 지나친 더벅머리를 한 채 별다른 목적의식없이 거리를 배회, 동행인에게 혐오감을 주거나, 다방, 당구장, 다과점등 업소에서 장시간 좌석을 점거, 나쁜 몸짓 등으로 타인의 업무를 방해하는 자'였다(김형찬, 2005: 189~190). 1973년에는 '경범죄처벌법'이 개정되었는데, 함부로 휴지나 담배꽁초를 버리는 행위, 장발, 비천한 복장, 미니스커트 등이 처벌 대상에 포함되었다.

'지나친 더벅머리' 혹은 '장발'의 기준은 들쑥날쑥했다. 남녀를 구분

하기 어려운 긴 머리는 당연히 단속 대상이었고 경우에 따라서는 옆머리가 귀를 덮어도 단속 대상이 되었다. 심지어 파마나 여성스러운 단발머리도 단속했다. 거리에서는 장발과 미니스커트 단속이 수시로 이루어졌고 길 가던 대학생이 단속 경찰을 피해 도망 다니는 풍경은 일상적으로 연출되었다. 미니스커트의 길이는 무릎 위로 15센티미터까지만 허용되었다. 도로에서 혹은 경찰서에서 남자 경찰관이 여성의 치마 길이를 재는 풍경도 흔히 볼 수 있었다. 요즘 같으면 당연히 성추행에 해당하는 짓이다.

1974년 무렵부터 유신 정권은 청년들의 장발과 미니스커트뿐 아니라 연예인들의 외국식 예명까지도 규제 대상으로 삼았다. 예컨대 패티김은 본명인 '김혜자'로 돌아가야 했고, 바니걸스는 '토끼소녀'로, 어니언스는 '양파'로, 블루벨스는 '청종'이란 어색한 이름으로 불려야 했다. 심지어 가수 김세레나의 경우는 본명이었음에도 외래어를 사용하지 못한다는 이유로 '김세나'라는 이름으로 바꾸어야 하는 웃지 못할 일도 벌어졌다.

젊은 세대의 문화에 대한 단속은 긴급조치 9호가 발령된 1975년에 이르러 절정에 달했다. 1975년 6월 5일 문화공보부는 이른바 공연활동 정화방침을 발표한다. 이후 한국예술문화윤리위원회(이하 '예륜')는 이미 심의를 통과해 유통되고 있던 대중가요 전체를 재심의하기 시작했고 그해 연말까지 3차에 걸쳐 모두 222곡을 금지시켰다. 이 가운데 월북작가의 작품 87곡은 이미 금지되어 있던 곡이었고 새로 금지곡 목록에 오른 건 135곡이었다. 금지는 단지 방송에만 국한된 것이 아니었다. 일단 금지곡 목록에 오르면 음반 취입과 무대 공연까지도 할 수 없게 된다는 걸 의미했다. 당시 예륜이 국내 곡 금지 기준으로 내세운 것은 ① 국가 안보와 국민 총화에 악영향을 줄 수 있는 것, ② 외래 풍조의 무

분별한 도입과 모방, ③ 패배, 자학, 비관적인 내용, ④ 선정, 퇴폐적인 것 등이다. 12월 9일에는 방송윤리위원회(이하 '방륜')가 나서서 「왜불러」, 「고래사냥」, 「불꽃」, 「아침이슬」 등을 추가로 금지했다.

금지곡 목록에 오른 대표적인 곡들과 사유는 다음과 같다.

이장희: 「그건 너」(가사 퇴폐, 저속), 「한 잔의 추억」(가사·곡 퇴폐), 「불꺼진
창」(조영남 노래, 표절)
송창식: 「왜 불러」, 「고래 사냥」(시의에 맞지 않음)
백순진(4월과 5월): 「내가 싫어하는 여자」(가사 퇴폐, 치졸), 「어떤 말씀」(가사
불건전, 저항적)
신중현: 「거짓말이야」(김추자 노래. 불신감 조장), 「미인」(퇴폐)
이정선: 「거리」(불신풍조 조장, 냉소적)
김민기: 「아침이슬」(금지 사유 명기되지 않음)
양병집: 「서울 하늘」(가사·창법 방송 부적)
서유석: 「철날 때도 됐지」(외국 곡, 가사 불건전)

이 가운데 이장희의 「그건 너」는 "그건 너 때문이야"라는 가사가 책임을 남에게 전가하는 것이라는 이유로, 영화 〈바보들의 행진〉에서 대학생들이 장발 단속을 피해 도망가는 장면에 삽입된 송창식의 「왜 불러」는 공권력에 대한 도전이라는 이유로, 역시 〈바보들의 행진〉에 삽입되었던 「고래사냥」은 대학생들이 '황소사냥'으로 가사를 바꿔 부른다는 이유로(당시 집권 민주공화당의 심벌이 황소였다) 금지된 것이라는 말이 돌기도 했다(아마 사실일 것이다).

금지곡 목록에는 청년 세대가 좋아하던 통기타 포크 음악이나 록 음악만 있는 건 아니었다. 트로트 등 기성세대가 좋아하던 장르의 음악들

도 포함되었다. 예컨대 이미 고인이 된 배호의 노래 「0시의 이별」은 0시가 통행금지 시간이라는 웃지 못할 이유로 금지되어야 했다.

금지의 사슬은 외국 곡들도 피하지 못했다. 1975년 11월 17일과 12월 22일 두 차례에 걸쳐 외국 곡 261곡이 금지되었다. 당시 예륜이 1차로 금지곡 목록을 발표하며 밝힌 외국 가요의 금지 사유는 ① 사회 저항 및 불온사상 고취, ② 환각제 음악, ③ 지나친 폭력 및 살인의 표현, ④ 외설, ⑤ 반전사상 고취, ⑥ 불륜 퇴폐 범법 조장 등이었다(≪동아일보≫, 1975.12.16). 261곡의 금지곡 가운데는 당시까지 국내에 전혀 소개되지 않은 80여 곡도 '예방 차원'에서 포함되었다(김형찬, 2002: 92). 「Blowing in the Wind」를 비롯한 밥 딜런의 곡 대부분이 반전 혹은 저항, 불온 등을 이유로 금지되었고, 존 바에즈의 「Donna Donna」는 불온으로, 여러 가수들이 부른 「The House of Rising Sun」은 퇴폐로, 피트 시거의 「If I Had a Hammer」는 불온으로, 피터폴앤메리Peter, Paul and Mary의 「Gone the Rainbow」와 「Where Have all the Flowers Gone」은 반전으로, 우디 거스리의 「This Land Is Your Land」는 불온이라는 이유로 금지되어야 했다. 퀸Queen의 「Bohemian Rhapsody」 역시 이때 금지되었다. 이 곡의 금지 사유는 폭력이었다.

금지 조치로 어수선하던 1975년 12월 3일 가수 윤형주, 이장희, 이종용이 대마초를 피운 혐의로 구속되었다. 이른바 대마초 파동의 시작이다. 1960년대 서구 청년 문화에서 베트남전쟁에 반대하고 인종차별에 반대하며 기성세대의 보수적 가치관에 저항하는 젊은 세대에게 대마초는 평화의 상징과도 같은 것이었다. 이게 이런저런 경로로 한국에 유입된 것이다. 삼베의 재료인 대마는 쉽게 구할 수 있었고 담배 피우듯 피우는 것도 그리 어렵지 않았다. '대마 한 대 피자'는 말이 마치 '소주 한 잔 하자'와 비슷하게 여겨졌을 정도다(≪한겨레≫, 2005.11.30). 당시 대마

초의 법적 지위는 '습관성 의약품 관리법'의 규제 대상으로 수면제와 유사한 것이었다. 하지만 사회 전체를 군대처럼 만들고 싶어 했던 군사정권에게 그것은 도저히 용납할 수 없는 방종이자 불온으로 간주되었다. 파시즘은 개인의 취향과 감각까지 단속하고 통제하고 싶어 한다. 그때나 지금이나 연예인들은 본보기로 삼기 딱 좋은 존재들이다. 윤형주, 이장희, 이종용에 이어 신중현과 김추자도 구속되었다. 그해 12월 14일 발표된 대마초 관련 연예인들은 구속된 이들 외에도 장현, 김정호, 임창제, 이수미, 정훈희, 이연실, 이현, 박인수, 박광수('신중현과 더 맨' 보컬리스트) 등 가수, 권용남('신중현과 엽전들' 드러머), 손학래(색소폰 연주자) 등 연주인, 그리고 코미디언 이상한, 이상해 등 대부분 최고의 인기를 구가하던 스타급들이었다.

대마초 단속은 이후에도 수시로 이어져 1975년 12월부터 1976년 1월 20일 사이 대마초 파동에 연루된 연예인은 모두 54명에 달했다(≪한겨레≫, 2005.11.30). 1976년엔 김도향이, 1977년엔 하남석, 이동원, 채은옥, 조용필 등이 걸려들었다. 당시 대마초 혐의로 연행된 신중현 등 일부 연예인은 본인과 동료 연예인들의 대마초 행위에 대한 자백을 강요받으며 물고문을 당하기도 했다. 대마초로 걸린 연예인들은 이후 박정희가 죽을 때까지 방송은 물론 밤무대를 포함한 공연 행위까지 금지당해야 했다. 놀라운 것은 대마초 단속의 법적 근거가 되는 '대마관리법'은 이렇게 초법적인 조치가 이루어진 후인 1976년에야 제정되고 1977년 1월부터 시행되었다는 사실이다.

금지곡 지정과 대마초 파동을 거치며 청년 문화의 주역 대부분이 활동을 정지당하며 방송 무대에서 완전히 사라졌고 이로써 1970년대 초반을 장식했던 통기타 음악과 청년 문화의 시대는 막을 내린다. 1975년은 통기타 부대 출신인 김세환, 송창식, 이장희, 김정호(와 어니언스) 등

이 대중가요 차트를 주름잡으며 최고의 인기를 누렸던 시기다. 하지만 이들의 음악은 모던포크의 정신과 어법에 충실한 음악이었기보다는 좀 더 팝적인 성향이 강한 쪽이었다. 이미 1970년대 초부터 모던포크에 가까운 부류들은 알게 모르게 조금씩 대중문화권에서 퇴출되고 있었다. 이들 가운데 가장 정치적인(관변 쪽 표현으로는 불온한) 색깔이 강했던 김민기는 1972년 서울대 문리대 신입생 환영회에서 「We Shall Overcome」 등 반전 가요를 부른 후 연행되었고 그의 음반도 전량 압수·수거되면서 이미 대중의 시야에서 사라지고 있었다. 한대수의 경우 1974~1975년에 낸 두 장의 음반이 출시하자마자 금지되었으며, 서유석은 1973년경 라디오 DJ 방송 중의 월남전 관련 발언으로 한동안 활동을 접어야 했다. 1974년에 데뷔 음반을 냈던 이정선 역시 금지와 압수, 재출반 등의 우여곡절을 겪어야 했고, 역시 1974년에 음반을 낸 방의경, 김의철, 오세은, 양병집 등도 금지의 사슬을 피하지 못했다.

그렇게 보면 1970년대 중반을 통기타 음악의 황금기라고 이야기하는 것은 문제가 있을 수 있다. 이미 군사정권에 의해 상대적으로 비판적 성향이 강한 모던포크 계열이 분리수거되고 있는 가운데 좀 더 팝적인, 달리 말하면 기성 가요의 색깔과 유사했던 계열의 음악만 남아 주류의 반열에 오른 것이기 때문이다. 보기에 따라서는 오히려 청년 문화가 애초의 풋풋함을 잃고 사실상 기존 문화에 편입되어 가는 과정으로 볼 수도 있다.

하지만 1975년의 가요 재심사와 대마초 파동은 이 모든 '차이'들을 일거에 무화시켰다. 이미 사실상 퇴출 대상이 되고 있던 모던포크 계열뿐 아니라 대중적 아이돌 지위에 올랐던 포크팝과 포크록 계열까지도 된서리를 맞아야 했던 것이다. 물론 당시의 금지곡 지정이나 대마초 파동이 통기타 부대만을 대상으로 삼았던 건 아니다. 금지곡에는 월북작

가의 작품이나 트로트 가요들도 적지 않았고 신중현을 비롯한 록 계열의 음악도 대거 포함되어 있었다. 대마초 파동 역시 록 음악인들과 통기타 쪽에 두루 걸쳐 있었다. 중요한 것은 가요 재심사나 대마초 파동이 유신 체제에 대한 사회적 도전을 엄단하고 사회적 분위기를 일신해 이른바 국민 총화를 달성한다는 군사정권의 정치적 전략 속에서 이루어졌다는 점이다. 당시 군사정권의 경직된 시각에서는 청년 세대의 최소한의 자유주의조차 용납할 수 없는 것이었고, 대학가를 장악했던 청년 문화는 이른바 국민 총화를 해치는 '불온'과 '퇴폐'의 온상에 지나지 않는 것이었다. 그들에게는 김민기와 이장희의 차이, 심지어 신중현과의 차이 따위는 중요하지 않았고, 모두가 국민 총화를 해치는 척결 대상이었을 뿐이다.

TV의 일상화와 권력화

TV 보급의 확산과 한국 영화의 몰락

KBS가 처음 TV방송을 시작할 때 전국에 보급된 TV는 약 1만 3000여 대에 불과했다. 인구 대비 보급률 0.07%였다(임종수, 2007: 448). 국산 TV는 물론 생산되지 않았다. 개국 직후인 1962년 미국산 수입 TV 선착순 구매 신청은 경쟁률이 5 대 1에 달했고 기마순경이 동원될 정도로 인기를 끌었다(임종수, 2007: 448~449). TV의 확산은 국가적인 지원 사업이었다. 정부는 금성사의 수상기 국내 조립 생산(1966년)을 지원하고 '전자산업 육성법'을 공포하고(1969년), TV에 대한 물품세 인하(1972, 1975년) 조치를 취했다. 1972년부터는 고향에 TV 수신기를 보내는 '텔레비전 효자 캠페인' 운동을 전개했다. 1974년에는 보급형 TV인 '새마을TV' 개발

을 지원하기도 했다(임종수, 2007: 451~452).

TV는 중산층 편입을 원하는 대중의 가장 강력한 욕망의 대상이 되었다. 신문에는 TV 월부판매를 안내하는 광고가 자주 실렸다. TV 보급율은 1967년부터 1972년까지 5년 동안 매년 전년 대비 46.8~89.1%까지 증가하여 1973년에 처음 100만 대를 넘어섰고 불과 2년 후인 1975년에 200만 대를 돌파했다. TV 보급이 100만 대를 돌파하던 1973년, 정부는 국영방송이던 KBS를 공영 체제로 전환했다. 한국방송공사의 탄생이다. 이후 TV 보급은 더욱 가파르게 성장해 1979년에 이르면 거의 모든 가정이 TV를 소유하게 된다(조항제, 2003: 152~153).

TV 보급이 충분하지 않던 시절의 TV는 마을 매체의 성격도 있었지만 집집마다 TV가 들어오면서는 글자 그대로 가족 매체이자 안방극장이 된다. 저녁마다 가족이 모여 TV 드라마를 시청하는 풍경이 일상화되었다. 초창기 TV가 구현하는 안방극장의 위력을 잘 보여준 것은 1970년 TBC에서 방송한 〈아씨〉, 그리고 1972년 KBS에서 방송한 〈여로〉다. 〈아씨〉에 시선을 뺏기는 동안 도둑이 들끓었다든가 〈여로〉가 방송되는 동안 거리가 한산해졌다는 이야기가 화제가 되기도 했다.

TV는 근대 기술의 산물이었지만 〈아씨〉와 〈여로〉의 세계는 지극히 전근대적인 가부장의 세계였다. 가부장적 가족주의를 바탕으로 신파적인 눈물을 짜내는 〈여로〉와 〈아씨〉의 세계는 1960년대 〈미워도 다시 한번〉류의 신파 멜로물의 정서에서 그리 멀지 않았다. 극장의 신파가 안방극장의 신파로 옮아간 것이다. 이는 결국 극장을 찾던 신파 애호 관객들이 더 이상 극장으로 발걸음을 옮길 필요가 없어졌음을 의미한다. 극장 관객은 줄어들기 시작했다. 1969년 1억 7300만 명으로 정점을 찍은 극장 관객 수는 빠르게 줄어 1974년에는 1억 명 이하로 감소했다. 극장 수도 줄었다. 1971년 717개였던 전국의 극장 수는 1978년 말이

면 488개가 된다. 국산 영화 제작 편수도 자연히 줄었다. 1969년 229편을 기록했던 제작 편수가 1971년 202편, 1972년 122편으로 급속히 감소했다(정종화, 2007: 162).

영화 산업의 몰락은 비단 TV 때문만은 아니다. 모든 대중문화를 정권의 홍보 수단쯤으로 간주했던 당시의 정부 정책과 갈수록 극단화된 검열도 중요한 요인이다. 정부는 한국 영화 제작을 진작시킨다는 명목으로 국산 영화 세 편을 제작하거나 정부 시책에 호응하는 '국책영화', '우수 영화'를 제작하면 외국영화 수입 쿼터 한 편을 주는 정책을 폈다. 제작자 입장에서 돈이 되는 외국영화 한 편이 중요하지, 국산 영화가 중요할 까닭이 없다. 제작자들은 수입 쿼터를 얻기 위해 싸구려 졸속 영화를 제작해 제작 편수를 맞추고, 정부 입맛에 맞는 우수 영화 제작에 열을 올렸다. 이른바 '우수 영화'의 선정 기준은 다음과 같았다.

(1) 10월 유신을 구현하는 내용
(2) 민족의 주체성을 확립하고 애국·애족의 국민성을 고무·진작시킬 수 있는 내용
(3) 의욕과 신의에 찬 진취적인 국민정신을 배양할 수 있는 내용
(4) 새마을운동에 적극 참여케 하는 내용
(5) 협동·단결을 강조하고, 슬기롭고 의지에 찬 인간 상록수를 소재로 한 내용
(6) 농어민에게 꿈과 신념을 주고 향토 문화 발전에 기여할 수 있는 내용
(7) 성실·근면·검소한 생활 자세를 가진 인간상을 그린 내용
(8) 조국 근대화를 위하여 헌신 노력하는 산업 전사를 소재로 한 내용
(9) 예지와 용단으로서 국난을 극복한 역사적 사실을 주제로 한 내용
(10) 국난 극복의 길은 국민의 총화된 단결에 있음을 보여주는 내용

(11) 민족 수난을 거울삼아 국민의 각성을 촉구하는 내용

(12) 수출 증대를 소재로 하거나 전 국민의 과학화를 촉진하는 내용

(13) 국가와 민족을 위하여 헌신하는 공무원상을 부각시킨 내용

(14) 우리의 미풍양속과 국민 정서 순화에 기여할 수 있는 내용

(15) 건전한 국민 오락을 계발·보급하여 생활의 명랑화를 기할 수 있는 내용

(16) 문화재 애호 정신을 함양하는 내용

(17) 고유문화의 전승 발전과 민족 예술의 선양에 기여할 수 있는 내용

(18) 창작에 의한 순수 문예물로서 예술성을 높인 내용

이런 '내용'의 영화들이 관객의 외면을 받은 건 당연했다. 1970년대 내내 한국 영화는 내리막길을 걸었다. '고무신 관객'을 대신해 영화 관객의 주류를 차지한 '하이힐 관객'들은 대체로 국산 영화보다는 외국영화, 그중에서도 할리우드 영화로 향했다. 1970년대 말에는 성룡이 등장한 〈취권〉이나 〈사형도수〉 같은 영화가 흥행 기록을 세우기도 했다. 1971년부터 1980년까지 관객 20만을 넘긴 한국 영화는 고작 10편을 좀 넘는 수준이었던 반면, 같은 기간 20만 명을 넘긴 외국영화는 대략 70~80편에 달한다.

1970년대의 한국 영화 중 20만 관객을 넘긴 흥행작 가운데 〈별들의 고향〉(이장호 감독, 1974년), 〈영자의 전성시대〉(김호선 감독, 1975년), 〈겨울 여자〉(김호선 감독, 1977년), 〈(속)별들의 고향〉(하길종 감독, 1978년) 등은 당시 새로운 세대로 주목받았던 젊은 영화인 모임 '영상시대'(1975년 창립)를 이끈 동인들의 작품이었다. 나름 작품성을 인정받고 흥행에도 성공한 이 작품들은 모두 소설을 원작으로 했고, 여러 남자를 전전하는 여성들을 주인공으로 내세웠다는 공통점이 있다. 엄격한 가위질 속에서 영화가 선택할 수 있는 소재는 제한되어 있었다. 호스티스, 매춘부로

전락한 여성의 인생 유전은 가장 손쉬운 선택지였다. 이 영화들 외에 관객 20만 명 이상을 동원한 1970년대 영화로는 〈증언〉(임권택 감독, 1973년), 〈고교얄개〉(석래명 감독, 1977년), 〈내가 버린 여자〉(정소영 감독, 1977년), 〈O양의 아파트〉(변장호 감독, 1978년), 〈상처〉(김기 감독, 1978년), 〈나는 77번 아가씨〉(박호태 감독, 1978년), 〈내가 버린 남자〉(정소영 감독, 1979년), 〈꽃순이를 아시나요〉(정인엽 감독, 1979년) 등이 있다. 이 가운데 절대 다수는 호스티스 영화의 범주에 들어가는 영화들이고 하이틴 영화(〈고교얄개〉)가 한 편, 국책영화(〈증언〉)가 한 편이다. 주인공 여배우의 성적 매력을 강조하는 포스터들에서 드러나지만 대부분의 호스티스 영화에서 초점은 얼마나 야한 장면을 보여주는가에 있었다. 정치사회적 비판은 아예 꿈도 꿀 수 없는 상황에서 당시 영화제작자들은 관객의 성적 호기심을 조금이라도 더 자극하는 데 몰두했다. 검열이 엄격할수록 대중의 관심은 그 검열의 그물망을 가까스로 통과한 어떤 '장면'들에 모이기 마련이다. 가장 엄숙주의적인 검열 정책 속에서 대중은 가장 향락적인 욕망을 키운 셈이다. 검열의 역설이다.

하이틴 로맨스물도 1970년대 후반 한국 영화 산업을 먹여 살린 주요 장르였다. 임예진, 이덕화, 전영록, 이승현 등을 내세운 하이틴 영화들은 주로 청소년층 관객을 동원하며 1970년대 후반의 주요 장르로 떠올랐다. 대체로 남녀 고등학생이 우연히 만나서 사귀다가 헤어지고 혹은 불치병으로 죽는 따위의 이야기들이었는데 당시 남녀공학도 드물고 이성을 만나기 어렵던 청소년들에게는 이성 교제의 판타지를 제공하는 이야기들이었다. 제작비도 적게 들고 청소년들의 수요도 일정하게 존재했기 때문에 대박 흥행은 못 해도 손해는 보지 않는다는 계산이 존재했을 것이다.

20만 이상의 흥행 기록을 세우진 못했지만 1970년대 젊은 세대의 영

화 의식을 보여준 문제작으로 꼽힐 수 있는 게 하길종 감독의 〈바보들의 행진〉(1975년)이다. 미국 UCLA에서 영화를 공부한 유학파 하길종은 실험 정신과 비판 의식으로 무장한 일련의 영화들이 검열과 열악한 제작 환경으로 실패한 후 최인호의 소설을 원작으로 한 〈바보들의 행진〉을 만든다. 하지만 당대 젊은 대학생들의 고뇌와 좌절을 보여주려 했던 이 영화는 전체 분량의 3분의 1에 가까운 30분가량이 검열의 칼날에 잘려 나가야 했고 결국 많은 부분을 재촬영해 얼기설기 편집한 상태로 개봉해야 했다. 그런 까닭에 영화 앞부분의 희화화된 캠퍼스 모습과 뒷부분의 어둡고 자조적인 분위기가 다소 불균질하게 섞여 있는 느낌을 준다. 그럼에도 영철이 송창식의 「고래사냥」이 깔리는 가운데 자전거를 탄 채 절벽으로 떨어지는 장면이나 입영 열차를 탄 병태와 배웅 나온 영자가 키스하는 장면은 당대 청년 문화의 현실 인식과 낭만주의를 상징하는 풍경으로 받아들여졌고 대학생들의 호응을 얻으며 15만이 넘는 흥행 성적을 거두었다. 1979년 하길종 감독이 세상을 떠나고 1주기가 된 1980년 초 이 영화의 검열 삭제된 필름의 일부가 발견되었고 영상자료원에서 재편집 시사회가 열렸다. 일부분이나마 검열 부분을 복원한 작품과 검열판은 완전히 다른 영화라는 평가를 받았다. 이장호 감독이 대마초에 묶이고 하길종 감독이 거듭된 검열과의 싸움으로 만신창이가 된 채 요절하는 가운데, 1970년대 후반 한국 영화는 호스티스 영화와 하이틴 영화, 국책영화와 홍콩 영화를 흉내 낸 싸구려 무협 영화로 연명하며 급속히 몰락해 갔다.

TV의 즐거움

TV가 보편화되면서 TV 시청은 대중의 가장 일반적인 여가 활동이 되었다. TV는 재미있는 이야기를 들려주는 이야기의 보고였다. 〈아씨〉

(TBC, 1970년), 〈여로〉(KBS, 1972년), 〈새엄마〉(MBC, 1972~1973년) 같은 드라마가 인기를 끌면서 일일 연속극의 시대가 본격적으로 열렸다. 〈결혼행진곡〉(TBC, 1976년) 등 주말 드라마, 〈꽃 피는 팔도강산〉(KBS, 1974년) 같은 국책 드라마도 인기를 끌었다. 특히 MBC는 〈새엄마〉로 큰 인기를 모은 김수현 작가와 함께 〈강남가족〉(1974년), 〈수선화〉(1974년), 〈신부일기〉(1975~1976년), 〈여고 동창생〉(1976~1977년), 〈청춘의 덫〉(1978년) 같은 히트작들을 연이어 내놓으며 드라마 왕국이라는 별명을 얻었다. 김수현이 인기작을 속속 내놓는 가운데 김정숙(〈해바라기〉, MBC, 1974년), 남지연(〈갈대〉, MBC, 1974년), 김자림(〈들장미〉, MBC, 1976년; 〈도련님〉, MBC, 1978년), 나연숙, 양인자 등 여성 드라마 작가들이 두드러진 활동을 보이기 시작했다. 그 이전부터 드라마 작가로 활동해 온 조남사, 한운사 등을 비롯해 신봉승(〈사모곡〉, TBC, 1972년), 이서구(〈장희빈〉, MBC, 1971년), 이은성(〈세종대왕〉, KBS, 1973년) 등 남성 작가들이 여전히 다수를 차지하긴 했지만 새로운 감각으로 무장한 여성 작가들의 등장은 드라마 전반의 새로운 흐름을 만들기 시작했고 이후 여성 작가들이 드라마의 주류를 차지하는 시대를 예고했다.

시청자들 입장에서 TV 드라마가 재미있는 스토리의 보고였다면 권력의 입장에서 TV는 계도와 홍보, 통합의 유용한 수단이었다. TV가 '건전한 가치관'의 매개가 되어야 한다는 정부의 압력으로 인해 〈갈대〉나 〈청춘의 덫〉처럼 불륜과 배신, 복수라는 주제가 담긴 드라마가 퇴폐적이라는 이유로 중도에 종료되기도 했다. 그런가 하면 국민 계도의 의도가 담긴 드라마가 적극적으로 제작되었다. 1974년 KBS가 방송한 〈꽃 피는 팔도강산〉은 국가 발전상을 홍보하고 정부의 업적을 과시하면서 국민적 통합을 이루고자 하는 의도의 국책 드라마였다. 그럼에도 가족 간의 갈등과 화합이라는 드라마의 외피를 가졌던 덕에 국책영화 〈팔도

강산〉만큼이나 이 드라마도 높은 인기를 모았다. 1964년부터 시작된 KBS의 반공 드라마 〈실화극장〉과 함께 MBC도 반공물 〈113수사본부〉(1974년)를 시작했고, TBC도 반공극 〈추적〉(1974년)을 편성해 각 채널에서 반공 드라마가 경쟁적으로 방송되었다. 반공 드라마보다 인기 있던 건 범죄수사 드라마 〈수사반장〉(MBC, 1971년 3월~1984년 10월, 1985년 5월~1989년 10월)이었다. 다양한 범죄 사건을 수사하고 범인을 추적하는 수사관들의 활약을 그린 〈수사반장〉은 누아르와 스릴러, 거기에 권선징악의 교훈을 담은 계몽극의 성격까지 갖고 있어 오랫동안 인기를 모았고 주역을 맡은 최불암을 최고의 인기 스타로 만들어주었다.

스포츠 역시 TV가 제공하는 즐거움 가운데 하나였다. 김기수, 유제두, 홍수환 같은 프로 복서들의 권투나 김일의 프로레슬링, 국가 대표 축구 경기 등은 온 국민을 TV 앞에 앉게 만드는 인기 종목이었다. 이런 경기는 경기 자체의 즐거움은 물론이고 선수들의 인간 승리 스토리, 거기에 국가적인 자부심까지 덧붙여지는 한 편의 드라마였다. 경기에 이겨 국가적 자부심을 드높인 선수들은 카퍼레이드를 벌였고 이 역시 TV와 〈대한뉴스〉 화면을 통해 생생하게 전시되었다. 그중에서도 프로레슬러 김일은 전 국민적인 영웅이었다. 일본에 밀항해 역도산 문하에서 프로레슬러가 되어 일본에서 활동하다 돌아온 김일은 박정희 정권의 지원 아래 체육관을 건립하고 국내 프로레슬링 부흥에 힘을 쏟았다. 그의 경기는 TV로 생중계되었을 뿐 아니라 여러 편의 다큐멘터리 영화로도 제작되었다. 〈역도산의 후계자 김일〉(1966년), 〈극동의 왕자 김일〉(1966년), 〈월드리그의 호랑이〉(1971년), 〈인간 김일의 사각의 참피온〉(1971년) 같은 다큐멘터리들이 극장에서 상영되었고 특히 어린이들의 인기를 모았다. 김일의 필살기는 박치기였다. 김일이 일본을 대표하는 안토니오 이노키나 외국의 덩치 큰 선수들을 박치기 한 방으로 제압하는 장면은 사람들

에게 통쾌한 카타르시스와 함께 국가적 자부심을 느끼게 해주었다.

TV 코미디도 인기를 누렸다. MBC의 〈웃으면 복이 와요〉, TBC의 〈고전유머극장〉 등 채널별로 주간 코미디물이 편성되었다. TV 탤런트도 그랬지만 코미디언들도 방송사별로 전속제로 묶여 있었다. 전속이 바뀌기도 했지만 구봉서, 배삼룡, 이기동 등 인기 코미디언들을 보유한 MBC가 시청률 경쟁에서 우위에 있었다.

TV는 서구, 특히 미국 문화를 안방에까지 전달하는 가장 강력한 통로이기도 했다. 특히 TV를 통해 방송된 외화(요즘 표현으로 하면 '미드'가 되겠다)는 어린이와 청소년, 젊은 세대에게 서구 문화의 선진성을 시각적으로 증명했다. 각 방송사들은 경쟁적으로 미국에서 제작된 시리즈물들을 수입 방영했다. 장르도 다양했다. 〈컴뱃〉(KBS)과 〈사하라 특공대〉(KBS) 등 주로 2차 세계대전을 배경으로 한 전쟁물, 〈보난자〉(TBC), 〈로하이드〉(KBS) 등 서부물, 〈5-0 수사대〉(KBS), 〈형사 콜롬보〉(KBS), 〈FBI〉(TBC), 〈코작〉(TBC) 등 수사물, 〈페이톤 플레이스〉(MBC), 〈초원의 집〉(MBC), 〈월튼네 사람들〉(KBS) 등 멜로 혹은 홈 드라마, 〈왈가닥 루시〉(MBC), 〈홀쭉이와 뚱뚱이〉(MBC) 등 시트콤과 코미디, 〈6백만 불의 사나이〉(TBC), 〈특수공작원 소머즈〉(MBC), 〈날으는 원더우먼〉(TBC), 〈두 얼굴의 사나이〉(TBC) 등 SF 혹은 판타지 액션물 등 다양한 장르의 TV 외화가 인기를 끌었다. 특히 아직 성인용 연속 드라마에 쉽게 동화되기 어려웠던 어린이, 청소년들에게 외화의 인기는 절대적이었다. 이런 외화들은 한국 드라마에 비해 화질도 월등히 좋았고(당시 외화들은 컬러였지만 흑백TV를 통해 방송되었기에 처음부터 흑백으로 제작된 한국 드라마들과 색감 자체가 달랐다), 특수 효과나 기술 수준 등 모든 것에서 한국 드라마와는 비교할 수 없을 만큼 화려하고 재미있었다. 한마디로 돈 들인 티가 역력하게 났다. 이런 TV 외화들은 주말에 방송되는 극장용 외화와 함께 젊

은 세대에게 미국에 대한 막연한 동경과 서양 여성에 대한 성적 판타지를 형성하는 데 결정적인 영향을 미쳤다. 당시 외화들은 100% 한국어 더빙으로 방송되었다. 이 때문에 주요 배우들의 목소리를 전담하는 성우들도 덩달아 인기를 모았다. 1970년대 후반 유신 정권이 민족문화 창달이라는 구호를 내세우면서 외화 편성이 다소 줄어들기도 했지만 외화에 대한 대중의 선호를 막을 수는 없었다.

TV가 보편화하면서 사람들은 TV에서 본 것에 관해 말하기 시작했다. TV에는 모든 것이 있었다. 신문이 전달하는 세상 소식이 있었고, 라디오가 들려주는 음악도 있었고, 영화나 소설이 보여주는 재미있는 이야기도 있었다. TV를 통해 본 뉴스, 드라마, 외화, 스포츠는 대중의 일상적 대화의 소재가 되었다. TV 화면은 그것이 곧 '진실'임을 보증하는 것으로 여겨졌다. 'TV에 나왔다'는 말은 반박할 수 없는 '사실' 혹은 '진실'로 받아들여졌다. TV를 통해 구성되는 일상적 담론은 사회에 대한 대중의 시각, 미적인 감성, 즐거움의 형식을 형성하는 데 절대적인 영향을 미쳤다. 대중의 감성과 의식을 통제하고 일사불란한 사회체제를 만들고 싶어 했던 군사독재 권력의 입장에서 TV는 가장 강력한 수단이자 통제 대상이 될 수밖에 없었다.

건전한 문화, 불건전한 국가

건전가요와 청정 TV

독재정권에게 미디어가 권위주의 체제를 유지 강화하면서 사회 전반에 수직적 규율을 강제하는 수단이라고 하지만 그런 의도가 언제나 관철되는 것은 아니다. 대중이 미디어를 접하는 건 미디어가 표상하는

국가주의적 이데올로기에 호응해서가 아니라 그것이 재미있기 때문이다. 재미있다는 건 수용자가 가진 어떤 욕망을 미디어가 충족시켜 준다는 의미다. 대중의 욕망은 국가의 정책이나 방향과 일정하게 길항하면서 모순적으로 교차되곤 했다. 이런 양상은 TV가 권력화된 1970년대 내내 나타났다. 군사독재 정권이 문화 전반을 강력하게 통제하던 1970년대는 대중문화에 대한 대기업의 영향력이 강화되면서 상업주의의 성격을 본격적으로 구현하기 시작한 시기이기도 했다. 대중문화 상품의 생산은 최대 판매와 최대 이윤의 확보라는 논리 속에서 이루어진다. 최고의 이윤을 노리는 문화 산업의 상업주의 전략과 최대의 즐거움을 추구하는 대중의 욕망이 결합할 때 군사독재의 통제 논리에 균열을 일으키며 틈새를 만들어내곤 했다. 군사정권은 늘 물샐틈없는 반공 태세와 확고한 국가관, 근대화 이념에 대한 자발적 헌신을 요구했지만 대중은 쾌락을 추구하면서 언제든 그 대열에서 일탈하곤 했다. 물론 일탈에는 일정한 규율과 제재가 뒤따랐다.

박정희 정권 내내 세상엔 건전한 문화와 불건전한 문화가 존재했다. 장발과 미니스커트가 불건전한 문화라면, 단정한 머리와 옷차림은 건전한 것이었다. 건전 문화 담론이 정부에서 먼저 시작된 건 아니다. 1965년 4월 YMCA에 '싱얼롱Y' 프로그램이 생겨난다. 이 프로그램의 모토는 '다 함께 노래를 부름으로써 하나 된 우리를 발견하고 건전한 노래를 부름으로써 사회에 미풍을 조성하자'는 것이었다(김형찬, 2002: 30). 이 프로그램을 통해 한국 민요와 '건전한' 대중가요, 외국 노래, 가곡 등 많은 노래들이 소개되고 불려졌다. 밝고 건전한 노래를 함께 부르는 이 모임을 통해 「We Shall Overcome」, 「Blowing in the Wind」, 「Where Have all the Flowers Gone」, 「This Land Is Your Land」, 「If I Had a Hammer」 등 나중에 금지곡이 되는 미국 모던포크의 명곡들이 소개되고 통기타

반주에 맞추어 노래 부르는 문화가 널리 퍼지면서 청년 문화 형성의 기반이 된 건 아이러니다.

건전가요 담론은 곧 관변 담론으로 수용되었다. 1966년 7월 KBS TV에 〈노래의 메아리〉란 프로그램이 생겼고 11월에는 KBS 라디오에 〈삼천만의 합창〉이, 1967년 9월에는 CBS에 〈백만 인의 노래〉 같은 방송 프로그램이 생겨났다(김형찬, 2002: 33). (사)전국노래부르기중앙협의회 같은 단체도 만들어졌다. 방송은 1960년대부터 「잘 살아보세」, 「살기 좋은 내 고장」 같은 건전가요를 빈번하게 틀어댔고 1970년대에는 박정희가 직접 작사·작곡했다는 「새마을 노래」(1972년), 「나의 조국」(1976년)을 비롯해 수많은 '건전가요'들을 수시로 내보냈다. 방송사가 건전가요 공모를 하고 당선작을 의도적으로 방송에 자주 내보내기도 했다. KBS 국민의 노래 현상 공모에 입선하고 〈애국가요 모음〉 음반에 수록된 「새마을아가씨」(1976년)는 그 시절 라디오를 통해 매일 들을 수 있었다. 유신 말기인 1979년에는 공연윤리위원회가 나서서 '건전가요 음반 삽입의무제'를 실시했다. 모든 대중가요 음반에 건전가요 한 곡을 필수적으로 수록하게 한 것이다. 음반을 사서 가수의 노래를 열심히 듣는데 막판에 「어허야 둥기둥기」, 「아 대한민국」, 「시장에 가면」 같은 노래가 나오면서 분위기를 깨는 일이 그때부터 생겼다. 건전가요 음반삽입제는 1980년대 내내 지속되다가 민주화의 흐름 속에서 1990년대 초에 사라졌다.

당연히 TV도 건전하기를 강요받았다. 건전함이란 결국 국가가 내세우는 가치와 이념에 대한 동조와 헌신을 의미했다. TV는 국가 혹은 정부가 추구하는 가치와 정책, 이념을 확산시키고 여론을 형성하며 대중을 통합할 수 있는 막강한 권력의 기반이었다. 군사정권 내내(이후 1980년대까지) 방송은 권력의 자장에서 거의 벗어나지 않았다. 권력의 개입과 통제는 뉴스나 정보, 교양의 영역에 한정되지 않았다. 1970년대 TV는

정부가 만든 기본적인 편성 정책을 따라야 했다. 1973년에는 '방송법'을 개정하여 임의단체였던 방송윤리위원회를 법정 기관으로 하고 제재 규정을 강화했으며, 방송국에 심의실을 두어 사전 심의를 의무화했다. 방송편성 기준에서 교양 방송을 20%에서 30% 이상으로 높였고 광고 방송의 시간과 횟수를 대통령령으로 정하도록 했으며 프로그램 중간에 삽입되는 중간 광고를 폐지했다. 긴급조치와 함께 더욱 경색된 정국으로 가던 1975년 9월에는 문공부가 아예 '추계 방송순서 개편 방향'을 작성하여 하달했는데 그 핵심은 ① 새마을정신을 생활화하고, ② 퇴폐성 프로는 편성치 말며, ③ 외화 선정에 있어 모방이나 호기심을 자극하는 내용을 일체 금한다는 것 등이었다. 1976년에는 문공부에서 시간대별 편성 지침을 하달하여 TV 채널 셋 모두 동일한 시간대에 동일한 종류의 프로그램 편성이 이루어지도록 강제했다. 특히 저녁 8시대는 세 개 채널이 모두 정부 시책과 관련 있는 안보, 새마을, 서정쇄신 등을 주제로 매일 25분짜리 프로그램을 제작하여 방송하도록 했다. 드라마나 쇼, 코미디 같은 연예오락 프로그램도 불건전이란 낙인이 찍히면 언제든 통제하거나 아예 없앨 수도 있었다.

1977년 박정희가 전통문화의 유산과 호국의 얼을 국민의 정신적 지주로 삼을 것을 강조하면서 충효 사상을 바탕으로 한 보수적 가치관은 TV에서도 중요한 비중을 차지하게 된다. 새마을운동과 반공을 소재로 한 드라마가 황금 시간대를 장악하고 관변적 역사 해석을 담은 교양 국사 프로그램이 늘어났다. 〈인간승리〉, 〈인간만세〉 등 금욕적 인간상을 강조하는 프로그램이 등장한 것도 이 무렵부터다. 코미디 저질 시비가 논란이 된 1977년에는 아예 모든 방송사에 코미디 프로그램을 없애라는 지시가 내려오기도 했다. TV에는 국가관을 세우고 반공정신을 북돋우며 정부 정책을 홍보하는 프로그램이 일상적으로 편성되었다. 간첩

사건이 터지거나(혹은 간첩 사건을 조작하거나) 정치적 위기 상황이 발생하면 TV는 가장 강력한 국가적 홍보 수단이 되었다. 방송이 가진 언론의 자유나 권력에 대한 감시 기능 같은 개념은 적어도 권력자들의 시각에는 아예 존재하지 않았다.

TV를 통해 방송되는 외화에 대한 검열은 극장에서 상영되는 외화에 비해 한층 심했다. 특히 가족 매체라는 이유로 성적 표현은 엄격하게 가위질되었다. TV 영화에서 키스신은 여지없이 잘렸다. 남녀 주인공이 입을 맞추려고 다가가다 보면 장면이 툭 끊어지면서 어색하게 떨어지곤 했다. 섹스에 관한 한 TV는 완전한 청정 지역이었다. TV 영화 속의 인물들은 열렬히 사랑하는 사이라도 입을 맞추거나 강하게 껴안고 애무하거나 침대에서 몸을 섞지는 않았다. 그건 '불건전한' 장면이었기 때문이다. 물론 대부분의 시청자들이(청소년을 포함해) 그 어색하게 잘려 나간 컷 속에 무엇이 들어 있었는지 모를 수는 없었다.

성인만화

정부가 건전성을 그토록 강조한 것은 대중문화 속에 (그들이 보기에) 불건전한 것들이 그만큼 많았다는 의미일 수 있다. 경제가 성장하고 대중이 다양한 방식으로 욕망을 표출하는 과정에서 가장 원초적인 욕구를 건드리는 문화 상품들이 등장하는 건 자연스러운 일이다. 권력이 특정한 대상을 '불건전한 것'으로 지목하는 것은 많은 사회문제들에 대한 공격과 비판을 그쪽으로 돌리는 방법이기도 하다.

1970년대 초중반에는 성인만화 붐이 일었다. 오랫동안 어린이들의 문화로 취급받으며 불량 만화 단속의 대상이 되어왔던 만화가 어느 순간 성인들의 오락으로 등장한 것이다. 사실 만화는 탄생부터 성인용이었다. 서구 근대 만화의 출발도 세태를 풍자하는 성인용 만화였고 한국

에서도 신문에 실리는 풍자만화로 근대 만화가 시작되었다. 1950년대 이후 대본소가 생겨나면서 만화는 어린이용이라는 고정관념이 생겼다. 물론 신문이나 성인용 잡지에 여전히 만화가 실렸지만 만화의 주류는 대본소에서 읽히는 어린이용 만화였다. 본격적인 성인만화의 시작은 1972년 ≪일간스포츠≫ 지면에 연재된 **고우영**의 '임꺽정'이 인기를

고우영(1938~2005)

만주 번시후(本溪湖)에서 태어났다. 어린 시절은 유복했으나 해방 후 월남한 뒤로 어려운 시절을 보내야 했다. 형제들이 모두 그림 솜씨가 좋아 부산 피난 시절에는 형들이 미군 초상화를 그려 돈을 벌었고 고우영은 중학교 시절 '쥐돌이'라는 만화를 출간하기도 했다. 동성고 3학년이던 1957년 두 형(고상영, 고일영)과 어머니가 잇달아 작고하는 불행을 겪은 후 1958년부터 둘째 형 고일영이 추동식이란 예명으로 잡지에 연재하던 '짱구박사'를 이어받아 추동성이란 예명으로 연재하면서 본격적인 만화가의 길로 들어선다. 주로 대본소 만화와 '대야망' 등 어린이 잡지 만화를 그리던 그는 1972년 ≪일간스포츠≫에 '임꺽정'을 연재하면서 성인만화의 시대를 열었다. 주로 한 컷이나 네 컷 만화가 주종이던 신문 만화의 틀을 벗어나 지면의 절반을 차지하는 극화 형식의 만화가 처음 시도되면서 독자들의 큰 호응을 얻었다. 이후 '수호지', '삼국지', '서유기', '열국지', '초한지' 등 중국 고전과 '일지매', '가루지기전' 등 한국 설화를 소재로 한 만화를 연재하면서 가장 인기 있는 만화가로 자리 잡았고 그와 함께 한국에서 성인만화의 붐이 인다. 그의 만화에 힘입어 ≪일간스포츠≫의 판매도 급증했다. 1971년 2만 부 수준이던 판매 부수가 1975년 무렵 30만 부에 이를 정도였다. 고우영의 만화는 고전에 기반을 두면서도 작가의 독창적인 재해석과 함께 현실적인 이슈들을 적절히 해학적으로 녹여내는 연출로 큰 인기를 끌었다. 그는 2005년 대장암으로 사망했다.

얻으면서부터다. '임꺽정'에 이어 고우영의 '수호지', '삼국지', '일지매' 등이 인기를 모으자 여러 매체에서 성인만화를 연재하기 시작했고, 곧 이어 단행본으로 출간된 성인만화들이 '성인 극화'란 이름으로 가판대를 채우기 시작했다.

성인을 대상으로 하는 만화가 폭력과 섹스를 내세우는 건 당연하다. 고우영의 만화나 1974년부터 ≪선데이 서울≫에 연재된 박수동의 '고인돌', 방학기의 '바리데기', ≪주간여성≫에 연재된 강철수의 '사랑의 낙서'(1974년)처럼 나름의 완성도를 인정받은 만화들도 있었지만, 졸속으로 제작된 성애물들도 쏟아져 나왔다. 1974년 12월 '성인만화윤리실천요강'이 제정되었고 성인만화에 대한 사전 심의도 실시되었다. 성인만화에 대한 검열 기준이 마련되었다는 것은 성인만화를 아동만화가 아닌 성인만화의 기준으로 심의한다는 뜻이었다. 성인만화 생산자들은 1970년대의 사회 분위기 속에서 폭력과 섹스를 합법적으로 담아낼 방법을 찾았다. 그건 '반공'이라는 외피를 쓰는 것이었다. 성애물이 반공물로 포장된 것이다. 가장 유명한 예가 1974년 박부길 작화로 나온 '김일성의 침실'('김일성의 밀실'도 있었다) 시리즈였다. 김일성이 얼마나 나쁜 놈인지를 폭력과 엽색 행각을 중심으로 그려놓은 이 만화 표지에는 '성인극화'가 아니라 '반공실록극화'라는 타이틀이 붙어 있었다. '실록극화: 의리, 항일, 반공의 기수 김두한'(김창호 작화), '유지광의 대명'(향수 작화), '협객 시라소니'(이재학 작화) 등 우익 정치 깡패들을 주인공으로 내세운 만화도 있었고 '여간첩 마타하리'도 있었다.

이 성인만화들은 '성인용' 만화였지만 청소년들도 주요 독자였다. (남자)중고등학교 교실에는 으레 성인만화가 돌아다녔다. 성인만화는 ≪선데이 서울≫류의 잡지들과 함께 성적 호기심으로 불타오르는 청소년들에게 급속하게 확산되었다. 언제나 그랬듯이 퇴폐 문화의 범람과 청소

년에 대한 해악을 걱정하는 언론과 지식인들의 목소리가 커졌고, 정부는 만화에 대한 검열을 강화하고 수시로 가판대의 성인만화들을 단속했다. 1977년 1월 '성인만화윤리실천요강'이 폐기되고 성인만화심의제가 폐지되었다. 성인만화도 어린이 만화와 같은 심의 기준으로 심의를 받게 된다는 뜻이었다. 이미 단행본으로 출간되어 있던 고우영의 만화도 재판을 찍을 때는 새로운 기준으로 심의받아야 했고 초판과는 다른 난도질의 대상이 되었다.

사실 만화는 언제든 화살을 돌릴 수 있는 불건전의 대명사 같은 존재였다. 대본소 만화가 절정을 이루던 1960년대에는 '만화' 앞에 으레 '불량'이란 단어가 따라다녔다. 초등학생들은 불량 만화를 보지 말라는 훈계를 늘 들어야 했고 불량 만화 화형식도 심심치 않게 벌어졌다. 1972년 춘천에서 파출소장 딸 강간 살해 사건이 벌어졌을 때 범인 검거에 혈안이 된 경찰은 인근 만홧가게 주인을 범인으로 몰아 구속했다. 이 사건의 범인으로 몰린 만홧가게 주인은 15년간 옥살이를 했고 결국 사건 발생 39년 만에 재심을 통해 무죄판결을 받았다. 이런 어처구니없는 사건이 버젓이 일어날 수 있었던 것은 범인으로 몰린 피해자가 당시 '불건전'의 대명사였던 만홧가게 주인이었다는 사실과 무관하지 않다.

엄숙주의와 향락주의

1975년의 대마초 파동과 금지곡 사태는 불건전한 문화를 소탕해야 한다는 권력의 건전 강박증이 폭력적으로 표출된 사건이었다. 건전 이데올로기의 공격 대상은 통기타 가요나 록 음악에 한정되지 않았다. TV 드라마, 영화, 코미디 등 모든 장르의 대중문화에서 '불건전 추방'을 명분으로 한 통제가 수시로 이루어졌고, 장발과 미니스커트의 예에서 보듯 대중의 자기표현 방식인 스타일과 취향까지 단속 대상이 되었다.

독재 권력은 대중의 의식은 물론 무의식의 세계까지도 '건전하게' 만들고 싶어 했다. 1970년대 말에는 기타를 들고 기차를 타는 것도 단속했다. 가령 강촌이나 청평으로 놀러가기 위해 청량리에서 경춘선 기차를 탈 때 들고 있는 기타는 압수당해야 했다. 압수된 기타는 이름표를 붙여 보관되었다가 돌아올 때 다시 찾을 수 있었다. 강변에서 모닥불을 피워놓고 기타를 치며 노래 부르는 젊은이들의 모습도 볼 수 없게 된 것이다.

청년 문화가 강제 퇴출된 후 사회 비판도, 퇴폐도, 향락도, 지나친 비관도, 좌절도 허용되지 않는 가운데 음악은 다시 트로트로 회귀했다. 물론 청년 문화의 시대를 지나온 시점에 이미자 시대의 트로트로 복귀할 수는 없었다. 트로트의 선율에 록 사운드와 고고 리듬이 결합된 이른바 트로트 고고 혹은 록 트로트라 불리는 장르가 대세를 이룬 것이다. 최헌(「오동잎」), 김훈(「나를 두고 아리랑」), 조경수(「돌려줄 수 없나요」), 최병걸(「난 정말 몰랐었네」), 윤수일(「사랑만은 않겠어요」) 같은 가수들이 인기를 끌었는데 이들 모두 록 밴드 출신이란 공통점이 있었다. 대마초 파동과 금지곡 사태 직후인 1976년의 최고 인기가요는 「해뜰날」이었고 그해 MBC 가수왕은 송대관이었다. "쨍하고 해 뜰 날 돌아온단다" 하는 '건전하기 짝이 없는' 노랫말이 거의 매일 하루에도 몇 번씩 울려나왔다.

건전성을 내세우며 대중문화를 단속과 억압의 대상으로 삼았던 당시 군사정권의 문화 정책을 지배한 태도는 한마디로 엄숙주의라 할 수 있다. 그들은 근엄한 표정으로 청년 문화를 단속하고 영화를 검열하면서 국민들에게 '놀지 말고 조국 근대화와 새마을운동을 위해 헌신'할 것을 요구했다. 그러면 그럴수록 대중의 욕망은 다른 방향으로 향했다. 무엇이든 누르는 압력이 세지면 튕겨 나가는 반동도 커지기 마련이다.

호스티스 영화가 대세를 이루던 1970년대 한국 영화 흥행 리스트에서 드러나듯 그럴수록 대중의 무의식적 욕망은 더욱더 강한 쾌락과 자극으로 향했다.

대중문화의 향락주의와 문화 정책의 엄숙주의는 일견 모순된 것으로 보이지만 이는 동전의 양면과도 같은 것이다. 정당성이 부족한 권력과 그 권력의 비호 속에 성장하는 독점 자본주의 체제가 안정적으로 유지되기 위해서는 일정한 정도 대중의 탈의식화가 필요하다. 그러나 그와 동시에 권력이 정당화의 토대로 삼고 있던 경제성장 정책이 효율적으로 이루어지기 위해서는 노동력에 대한 국가 동원 체제가 필요하고 이는 일정하게 보수적이며 금욕적인 가치관을 요구한다. 박정희 시대 내내 한편에서 서구 지향적인 대중문화가 범람하면서 다른 한편에서는 전통문화 보호, 민족문화 창조 등의 구호들이 강조되었던 것도 그러한 맥락에서다.

전통적이고 보수적인 가치관을 강화하는 노력과 대중문화의 소비주의, 향락주의적인 성격은 가부장적 개발독재 체제에서 모순적이면서도 상호 보완적인 관계를 가지는 것이었다. 그러나 이렇게 극단적으로 모순된 문화가치는 한국의 대중문화를 더욱 나락으로 밀어 넣는 결과를 가져왔다. 온갖 엄숙주의와 금욕주의의 가치를 내세우던 박정희가 스스로는 방탕한 환락의 장소에서 종말을 맞았던 아이러니는 바로 그런 유신 체제의 모순적 상황을 상징적으로 보여준다.

HISTORY OF

❧ · ❧

1980년대

대립과 갈등의 시대

KOREAN POPULAR CULTURE

영원할 것만 같았던 박정희 유신 체제는 1979년 10월 26일의 총성 한 방으로 끝이 났다. 수십 년 억압되었던 민주주의의 열망이 터져 나왔지만 '서울의 봄'은 길지 않았다. 신군부 세력이 또 한 번의 쿠데타로 지배 체제의 유지를 도모하는 과정에서 1980년 '5월 광주'의 비극이 탄생했다. 엄청난 희생 위에 성립된 제5공화국 정권은 정당성의 위기를 더욱 폭력적인 억압으로 극복하고자 했다. 1980년대 내내 전두환 정권의 폭압적 통치에 맞선 민중적 저항이 이어졌고 마침내 1987년의 6월 민주항쟁으로 터져 나왔다. 6·29민주화선언과 함께 직선제 개헌이 이루어졌지만 권력은 신군부의 또 다른 적자인 노태우에게 넘어갔다. 노태우 정권(1988년 2월~1993년 2월) 시기는 여러모로 과도기적인 시기였다. 군사정권이긴 했지만 전두환 정권에 비해 '연성'의 군사정권이었고 구체제의 관성을 채 털어버리진 못했지만 민주화의 흐름 속에서 적지 않은 변화가 이루어졌다.

1980년대라고 할 때 흔히는 전두환의 제5공화국을 의미하지만 과도기로서 1980년대 말에서 1990년대 초까지의 변화된 상황도 일정하게 포함하지 않을 수 없다.

전두환의 신군부 세력은 1980년 5·18 광주민주화운동을 잔인하게 진압한 후 국가보위비상대책위원회를 구성하고 사실상 입법·사법·행정 권력을 장악했다. 이들은 군사정권에 비판적인 교수와 언론인들을 해직하고 언론사를 강제로 통폐합했으며 사회 정화 명목으로 삼청교육대를 운영해 엄청난 인권유린을 대놓고 자행했다.

1980년 9월 1일 전두환은 박정희 시대의 유물인 통일주체국민회의의 간접선거를 통해 제11대 대통령이 되었다. 이어 대통령 단임제와 7년 임기제 등을 골자로 한 헌법 개정안을 통과시키고 1981년 2월 제12대 대통령으로 취임하면서 제5공화국 시대가 열린다. 제5공화국은 정의 사회 구현을 내세웠지만 그 말을 믿는 사람은 아무도 없었다. 제5공화국 내내 신군부 정권은 중앙정보부의 후신인 국가안전기획부와 검찰·경찰을 동원해 국민을 통제하고 저항 세력을 억압했다. 언론은 강력히 통제되었고 방송에선 매일 밤 '땡전뉴스'가 흘러나왔다.

그런가 하면 해방 직후부터 실시되던 야간 통행금지를 해제하고 중고생의 교복과 두발을 자유화하는 등 유화적 포즈를 취하기도 했다. 신군부의 노골적인 폭력 통치로 한동안 숨죽였던 민주 민중운동은 다시 전열을 가다듬고 5공 정권에 대한 저항과 투쟁을 본격적으로 전개한다. 1980년대는 신군부 정권의 폭압과 그에 맞선 민주 민중 진영의 투쟁이 이어지며 사회 전체가 갈등과 대립으로 점철되던 시기였다. 그 와중에도 이른바 3저 호황이라는 외적 조건에 힘입어 경제는 고도성장을 했지만 대중은 신군부의 권력을 용납하지 않았다. 결국 1987년 6월의 시민 항쟁과 함께 제5공화국이 종료되고 노태우 정권이 들어서면서 제6공화국 시대가 열린다.

신군부의 문화 정책: 폭력적 통제와 과시적 이벤트

언론통폐합과 미디어 체제의 장악

어느 사회에서나 문화 정책은 명시적이건 아니건 일정 부분 그 사회 체제의 정당화와 국민적 통합이라는 목표를 지향하게 마련이다. '광주'의 원죄를 안은 채 출발한 제5공화국 권력은 스스로 정당성이 취약함을 너무나 잘 알고 있었고 따라서 정당성을 확보하기 위해 폭력적 통제와 교묘한 의식 조작을 뒤섞은 다양하고 체계적인 문화 정책을 구사했다. 문화 정책은 하나의 방향을 강제하고 장려하는 '의도적 육성'의 정책과 일정한 테두리를 벗어나는 행위를 통제하고 가로막는 '체계적 배제'의 정책으로 구성된다. 이른바 당근과 채찍이다. 제5공화국의 문화정책도 '의도적 육성'이라는 당근 정책과 '체계적 배제'라는 채찍 정책의 메커니즘을 기조로 하면서 기본적으로 어느 쪽이든 폭력성을 동반했다는 점을 특징으로 한다.

신군부 정권은 유신 체제 속에서 이미 순치될 대로 순치된 언론을 더욱 확실하게 장악하고자 했다. 1980년 7, 8월에 걸쳐 전국 언론사가 자율 결정이라는 형식으로 수백 명의 언론인을 해직했다. 이 과정에서 일부 언론사 사주는 자기 눈에 밉보인 언론인들의 명단을 끼워 넣는 방식으로 신군부의 기자 해직에 적극 동참했다.

제5공화국 문화 정책의 폭력성을 단적으로 보여주는 것이 정권 초기에 있었던 이른바 '신문 방송 통신사의 구조 개편', 즉 언론통폐합이다. 언론통폐합의 밑그림을 그린 건 ≪조선일보≫ 출신 허문도였고 이 공작의 주체로 나선 건 국군보안사령부였다. 1980년 11월 12일 각 언론사 사주들은 보안사령관과의 면담이 있다는 통보를 받고 보안사령부로 불려갔다. 이 자리에서 언론사 사주들은 보안사 요원들이 구술하는 대

로 조건 없이 언론사를 포기한다는 각서를 써내고 이른바 '건전언론 육성과 창달을 위한 결의문'에 서명해야 했다. 이틀 뒤인 11월 14일 신군부는 한국신문협회와 한국방송협회의 '자발적 결의'로 언론통폐합이 이루어짐을 선포했다. 언론통폐합의 주요 내용은 방송 공영화, 신문·방송의 겸업 금지, 신문사 통폐합, 중앙지의 지방주재기자 철수, 지방지의 1도 1지제, 통신사 통폐합을 통한 대형 단일 통신사(연합통신) 설립 등이었다.

이 조치로 《신아일보》가 《경향신문》에 강제 흡수됨으로써 중앙일간지가 7개에서 6개로 줄었고 《서울경제신문》이 《한국일보》로 흡수되는 등 경제지가 4개에서 2개로, 이른바 1도 1지의 원칙에 따라 부산의 《국제신문》이 《부산일보》로 흡수되는 등 지방지가 14개에서 10개로 줄었다. 합동통신과 동양통신 등 2개의 통신사가 연합통신에 흡수되어 단일화되었고, 중앙 언론사의 지방주재기자와 지방 언론의 중앙주재기자가 폐지됨으로써 모든 언론사가 다른 지역 뉴스는 연합통신사만을 통해 공급받게 되었다. 한편 삼성의 소유이던 TBC TV가 KBS로 강제 통합되면서 KBS 2TV로 되었고, MBC의 경우 통폐합은 면했지만 주식의 65%를 KBS가 소유하는 구조로 바뀐다. MBC의 지방 가맹사들은 MBC 서울 본사가 지분의 절반 이상을 강제 취득하면서 계열사 체제로 재편되었고, 라디오에서도 TBC의 두 채널과 동아일보사가 소유했던 DBS가 KBS에 흡수되었다. 기독교방송 CBS의 경우 보도 방송을 금지하고 종교 방송 역할만 할 것을 강요받았다.

다양한 통폐합 조치가 이루어졌지만 이 가운데서도 대중의 머릿속에 가장 상징적으로 자리 잡은 사건은 TBC TV가 하루아침에 KBS 2TV로 바뀐 것이다. 1964년 개국한 TBC TV는 첫 번째 민간 상업 TV였던 만큼 공격적인 편성과 상업주의 전략으로 시청자들의 인기를 끌면서

TV 오락 문화를 선도해 왔던 채널이다. 그런 채널이 하루아침에 간판을 바꿔 단 것이다. 1980년 11월 30일 TBC TV는 "TBC 가족 여러분, 안녕히 계십시오"라는 제목으로 고별 방송을 내보낸다. 당시 제작진에게는 어떤 감상적 언급도 자제하라는 지시가 내려졌다. 인기 가수와 무용단이 출연했지만 흥거운 축제 분위기를 보여줄 순 없었다. 가수 이은하는 「아직도 그대는 내 사랑」을 부르다 끝내 울음을 터뜨렸고 이 때문에 신군부에 찍혀 3개월 방송 출연 금지를 당하기도 했다. 이때 KBS는 신군부 측에 다음과 같은 의견서를 냈다.

> 평소 소속감이 전혀 없는 가수들로 하여금 울면서 노래하도록 연출상의 유도를 함으로써 장내를 숙연 내지는 애상에 쌓이게 했을 뿐더러 시청자에게 최루작용을 함으로써 일부 국민감정에 악영향을 끼칠 우려가 있었음. … 정책을 오도하고 저속했던 상업방송을 애써 미화하려고 애쓴 이들 프로그램의 연출자, 구성자, 일부 연기인에게는 새로운 방송 풍토에서 작업을 할 수 없도록 단호한 조치가 필요한 것으로 사료됨(김기철, 1993: 232).

대대적인 언론통폐합은 문화 영역에 대한 권력의 통제라는 수준을 넘어 사실상의 완전한 장악을 의미했고 특히 제5공화국식 공영방송 체제의 출범은 사실상 물리적 강제력에 의한 정부 홍보 기구의 본격적 출범이라 할 수 있었다. 여기서 굳이 '제5공화국식'이라는 단서를 붙인 것은 공영방송 체제 자체가 정부 홍보 기구를 의미하는 것은 아니기 때문이다. 공영방송 체제는 방송의 공공성이란 측면에서 바람직한 제도일 수 있으나 제5공화국 정권 당시에는 사실상 권력의 홍보 수단으로 기능했다는 의미다.

전두환 정권 시절 내내 방송은 철저하게 정권의 꼭두각시라는 비판

을 면치 못했다. 엄청난 사건이 일어난 날도 저녁 뉴스의 첫머리는 반드시 전두환 대통령의 동정부터 시작했다. "뚜뚜뚜땡" 하는 시보와 함께 "전두환 대통령은 … "으로 시작하는 뉴스는 '땡전뉴스'라는 비아냥을 들었다. 외국 순방을 다녀온 대통령이 공항에 내려 오픈카를 타고 카퍼레이드를 벌이며 청와대로 들어오는 전 과정이 TV로 생중계되기도 했다. 머리가 벗겨진 탤런트 박용식은 전두환과 외모가 닮았다는 이유로 한동안 방송 출연을 할 수 없었다. 항간에는 모모 여배우가 대통령 부인의 눈 밖에 나서 곤욕을 치렀다든가 출연을 못 한다든가 하는 식의 루머들이 돌아다녔다(실제로 그런 일들이 가능한 시대였다).

1980년 7월 31일에는 1970년대 지식인들의 활동 무대였던 ≪창작과 비평≫, ≪문학과 지성≫ 등 양대 계간지와 ≪뿌리깊은 나무≫, ≪씨올의 소리≫ 등의 월간지를 포함하여 정기간행물 172종에 대한 등록 취소가 행해졌다. 이는 당시 일간지를 제외한 정기간행물의 12%, 전체 유가지의 4분의 1에 해당하는 수치였다. 당시 문공부가 내건 등록 취소 사유는 ① 비위, 부정, 부조리 등 각종 사회적 부패 요인 제공, ② 음란, 저속, 외설적 내용으로 청소년 정서에 유해한 내용 게재, ③ 계급의식 격화 조장, 사회불안 조성 등이었다. 지방의 잡지나 전문 업계 잡지 등은 첫 번째 사유, ≪주간 국제≫, ≪주간 부산≫ 등 주간지와 ≪아리랑≫, ≪명랑≫, ≪사랑≫ 등 월간지는 두 번째 사유, ≪창작과 비평≫, ≪문학과 지성≫ 등 지식인 잡지들은 세 번째 사유에 해당했다(유시춘 외, 2004. 2. 15).

이후 정기간행물 발간은 극도로 억제되었다. 그래서 제5공화국 기간 동안 지식인들의 지적 활동은 주로 무크MOOK라고 불리던 부정기간행물의 형식을 통해 이루어졌다. 이 기간 동안 새로 창간된 신문은 정부 소유의 서울신문사가 창간한 ≪스포츠서울≫이 유일했다.

5공 정권의 폭력적인 미디어 통제의 대표적 사례로 문공부 산하 홍

보조정실에서 매일 각 신문사에 은밀하게 하달한 이른바 보도지침을 빼놓을 수 없다. 보도지침에는 뉴스의 내용뿐 아니라 분량과 형식에 대해서까지도 구체적인 지시가 담겨 있었다. 어떤 뉴스를 어떤 내용으로 어느 위치에 몇 단 기사로 싣고 제목에서 어떤 표현을 사용하라는 것, 사진을 싣거나 싣지 말라는 것까지 세세하게 지침을 내렸다. 예컨대 1985년 11월 18일 보도지침에는 "대학생 민정당사 난입사건을 사회면에서 다루되 비판적 시각으로 할 것. 구호나 격렬한 플랜카드 사진 피할 것"이라 되어 있다. 1986년 1월 15일 보도지침은 "민정당 전당대회 대통령 치사 1면 톱기사로 할 것"을 지시하고 있다. 언론이 보도지침을 100% 따르지는 않았지만 당시의 기자와 편집자들에게 엄청난 심리적 압박이 되었을 것은 분명하다. 한 조사에 따르면 당시 언론의 보도지침 이행률은 중앙지의 경우 77.8%에 달했고, 특히 친정부 지로 분류되던 ≪경향신문≫과 ≪서울신문≫의 이행률은 92.9%에 달했다(≪미디어오늘≫, 2016.8.1).

보도지침은 ≪한국일보≫ 기자 김주언과 ≪말≫지를 통해 폭로되었다. 김주언 기자는 1985년 10월 19일부터 1986년 8월 8일까지 열 달 동안 하달된 584항의 보도지침 내용을 몰래 복사해 민주언론운동협의회(이하 '민언협')에 넘겼고 민언협은 부정기간행물 ≪말≫지 1986년 9월 6일 특집호 기사 "권력과 언론의 음모: 권력이 언론에 보내는 비밀통신문"을 통해 이를 기사화했다. 이 사건으로 김주언 기자와 김태홍 민언협 사무국장, 신홍범 민언협 실행위원 등이 '국가보안법' 위반 및 국가모독 죄로 구속되었다. 이들은 보도지침이 폭로된 지 9년 만인 1995년에야 대법원에서 최종적으로 무죄가 확정되었다. 보도지침 폭로는 많은 시민들에게 5공 정권의 실체를 분명히 각인시켰고, 1987년 6월 민주항쟁을 이끌어낸 도화선 가운데 하나가 되었다.

보도지침 사건은 제5공화국 당시 권력이 미디어와 대중문화를 어떤 시각으로 보고 있었는지 명백하게 보여준다. 이미 일제강점기부터 이어온 대중문화에 대한 검열 역시 시종 강력히 시행되었고 '국가보안법', '집시법' 등 문화예술과 관련이 없는 법적 장치들도 수시로 문화 활동을 통제하는 수단으로 활용되었다. 적나라한 폭력적 통제가 일상이었던 당시, 합법적인 미디어 공간에서는 어떤 의미의 정권 비판도, 현실에 대한 저항도 불가능했다. 5공 치하에서 적지 않은 문화예술인, 출판인, 언론인들이 고초를 겪어야 했고 수많은 서적이 판매 금지당해야 했다. 이런 상황에서 저항과 비판의 메시지는 합법적 미디어 공간 밖에서 철저히 비합법적인 루트를 통해서만 표현되고 유통될 수 있었다.

언론사 통폐합에서 살아남은 신문사, 방송사들은 권력과의 밀착 속에서 1980년대 내내 빠르게 몸집을 불렸다. 1987년 4대 신문사의 매출액은 1980년에 비해 3.26배 증가했다(주동황·김해식·박용규, 1997: 186). 기자와 PD는 가장 높은 임금을 받는 고수익 직종으로 인식되었다. 신문사와 방송사가 대학생들이 선호하는 직장이 되면서 이른바 언론고시라는 말이 유행하기 시작한 게 이 시기다. 하지만 시민들은 미디어의 노골적인 편파성에 염증을 내고 있었다. 특히 외형적으로 공영이지만 사실상 관영이라는 비아냥을 받고 있던 편파 방송은 시청자들의 분노를 일으켰다. 1980년대 중반 무렵부터 시청료 거부 운동, KBS 안 보기 운동이 펼쳐지기 시작했다. 1985년 11월 한국기독교교회협의회KNCC가 "KBS TV 시청료 문제에 관한 간담회"를 개최하고 YMCA 등 종교 단체, 시민 단체들이 동참하면서 시청료 거부 운동이 본격화되었다. 시청자 운동, 수용자 운동의 본격적인 시작이다. 이 운동은 1987년 6월 민주항쟁으로 연결되었고 1980년대 말부터 TV도 권력의 직접적인 도구라는 오명에서 조금씩 벗어나는 모습을 보여주기 시작했다. 1989년에 방송

된 MBC의 〈어머니의 노래〉, KBS의 〈광주는 말한다〉 등 광주항쟁에 관한 다큐멘터리들은 TV의 변화를 상징하는 것으로 받아들여졌다. 물론 이런 변화를 달가워하지 않는 세력은 여전히 막강하게 살아 있었다. 〈어머니의 노래〉를 제작한 김윤영 PD는 방송 직후 "죽인다"거나 "아이가 위태로울 테니 조심하라"라는 협박 전화에 밤낮없이 시달려야 했다 (《중앙일보》, 1995.12.5).

과시적 이벤트 유치

1980년 7월 8일 서울 세종문화회관에서 미스 유니버스 대회가 열렸다. 그보다 몇 주 전부터 다양한 부대 행사가 열렸다. 세계 69개국에서 온 이른바 '미의 사절'들은 카퍼레이드를 벌이고 청와대를 방문하기도 했다. 신군부가 실권을 장악한 상태에서 허울뿐인 대통령이었던 최규하가 각국에서 온 미인들을 접견하며 만찬을 베풀었다. 5월 광주의 엄청난 유혈참극이 있은 지 두 달도 채 지나지 않은 시점이었다. 미스 유니버스 대회는 온갖 부대 행사와 더불어 TV(언론통폐합 이전의 TBC)를 통해 생중계되었다. 시기적으로 볼 때 미스 유니버스 대회 서울 개최가 신군부의 결정은 아니었겠지만, 민주주의를 요구하는 학생과 시민 수천 명을 학살한 피의 냄새가 채 지워지기도 전에 세계의 미녀들이 서울에서 카퍼레이드를 벌이고 수영복 심사를 하는 광경은 많은 사람들에게 당혹감을 줄 수밖에 없었다.

제5공화국 시절 내내 대규모의 관변 이벤트들이 벌어졌고 국제 행사들이 유치되었다. 88올림픽 유치가 대표적이다.

88올림픽 유치를 처음 공식화한 것은 박정희가 죽기 전 유신 정권이다. 대한체육회장 박종규의 건의로 박정희가 승인한 유치 계획은 박정희의 죽음과 함께 수면 아래로 가라앉았다. 전두환 신군부는 권력을 잡

자마자 올림픽 유치 계획을 다시 끄집어낸다. 1980년 11월 30일 올림픽 개최 신청이 이루어진 후 10개월 동안 유치 활동을 지휘한 건 신군부 실세 가운데 한 명인 유학성 안기부장이었다. 그는 여러 체육인과 외교관, 그리고 현대 정주영, 대우 김우중, 한진 조중훈, 동아 최원석 등 재벌 그룹 총수들을 동원해 유치위원단을 꾸린다. 그리고 군사작전처럼 밀어붙인 끝에 1981년 9월 30일 이른바 '바덴바덴의 기적'이라 불리는 올림픽 서울 유치 결정이 이루어졌다.

올림픽 유치 신청 이전인 1980년 4월, 정부는 86아시안게임 유치를 결정하고 아시아경기연맹에 개최 신청서를 제출한 상태였다. 88올림픽 유치가 결정되자마자 이번에는 86아시안게임 유치 작전을 시작했고 결국 아시안게임의 유치권도 따냈다. 86아시안게임과 88올림픽은 1980년대 내내 대중의 일상과 의식을 옭아맨 대규모 의식 조작의 수단으로 기능했다. 집권 세력은 '올림픽 개최는 곧 선진국'이라는 기묘한 공식을 내세우며 대회 유치를 자신들의 치적으로 내세웠고 '질서'와 '화합'이라는 명목 아래 강력한 통합과 억제의 수단으로 이용했다.

'아름다운 서울'과 '위대한 한국'의 모습을 유감없이 '과시'하기 위해 모든 국민이 '통합'하고 '결집'해야 한다는 이야기가 매일 미디어를 통해 울려 퍼졌다. 세계에 한국을 보여주기 위해 부끄러운 모습은 감추어져야 했다. 1984년에는 서울 시내 전역에서 보신탕집 영업이 금지되었다. 물론 보신탕이 사라진 건 아니다. 대부분의 보신탕집은 영양탕, 사철탕 등으로 간판을 바꿔 달고 영업을 계속했다. 서울시 곳곳의 무허가 불량 주택이 강제 철거되기도 했다. 86아시안게임과 88올림픽만이 아니었다. 1983년에는 미주지역여행업자협회ASTA, 국제의원연맹IPU 총회, 1985년에는 국제부흥개발은행IBRD 등 국제적인 행사들이 있을 때마다 이 같은 단속, 철거, 금지 조치들이 반복되었다. 올림픽을 구실로

삼은 도시 정비 과정은 무자비했다. 1983년부터 1988년까지 진행된 재개발 사업으로 약 4만 8000동의 건물이 헐렸고 72만 명이 철거민 신세가 되었다. 1986년 4월부터 1988년 2월 사이에 재개발 현장에서 벌어진 폭력으로 14명이 사망하기도 했다(박해남, 2016: 146~147).

대규모 국제 행사가 늘어나고 한국을 찾는 외국인들이 많아지면서 중산층 사이에선 영어 조기교육 붐이 불었다. 1980년대부터 본격적으로 형성되기 시작한 강남의 중산층 지역을 중심으로 영어 학원들이 성업을 이루기 시작했다. 특히 1982년부터 초등학교에서 특별활동으로 영어를 가르칠 수 있다는 정책이 시행되면서 영어 교육 열풍은 더욱 거세졌다.

1980년대 내내 일상 곳곳에서 불시에 튀어나와 사람들의 말과 행동을 거침없이 옥죄곤 하던 '질서'의 구호는 아시안게임과 올림픽이 궁극적으로 어떤 의도의 산물이었는지를 잘 보여주었다. '질서'의 구호는 교통질서와 신호등 차원에서 머문 것이 아니라 사람들의 의식과 행동을 하나의 방향으로 몰고 가는 일종의 심리적 억압 기제 같은 것이었다. 노동자와 학생들의 정당한 요구와 주장은 늘 '질서'의 이름 아래 매도되곤 했다.

1981년에는 '국풍81'이라는 전대미문의 행사가 열렸다. 전통 예술의 현재화 등을 내세우며 대학의 탈춤패와 마당극패들을 동원해 대대적 관제 행사를 벌였던 국풍81의 공식 제목은 '전국 대학생 민속·국학 큰잔치'였다. 이 행사를 기획한 당시 청와대 정무비서관 허문도는 각 대학의 민속 동아리들을 전면에 내세워 대학생들의 지지를 받는 모양새를 만들고 싶어 했다. 신군부 정권에 부정적인 대학생들이, 더군다나 당시 가장 강력한 학생운동 세력이던 민속 동아리 학생들이 행사에 적극 나설 리가 만무했다. 허문도는 김지하, 김민기, 채희완, 임진택 등 대

학생 세대에 영향력 있는 문화계 인사들을 포섭하려 했으나 이들은 당연하게도 협조를 거부했다. 국풍81이란 타이틀에 대해서도 이 단어가 일본에서 유래한 말이란 것이 논란이 되었다. 대학생들이 참여를 거부하자 허문도는 대학 동아리 출신의 현역 군인들을 동원해 민속극 공연을 벌이면서 마치 대학생들이 참여한 것처럼 포장하기도 했다. 1981년 5월 28일부터 6월 1일까지 여의도 광장에서 벌어진 이 국풍81은 수백만 명이 모여 전국의 온갖 먹을거리들을 찾는 먹자판 축제가 되었다. 결국 국풍81은 그 일환으로 열린 가요제에서 수상을 한 가수 이용의 데뷔 무대였다는 사실만 대중의 기억에 남긴 채 사실상 실패로 막을 내렸다.

소비문화의 성장과 3S

컬러TV

제5공화국 전두환 정권은 정치적 비판이나 이념적 저항에 대해서는 폭력적인 탄압을 서슴지 않았지만 한편으로 대중의 욕망의 출구를 일정하게 열어주는 유화정책도 구사했다. 야간 통행금지 해제(1982년 1월), 중고생 두발 자유화, 교복 자율화(1983년 3월) 등이 이루어졌고 1983년에는 50세 이상에 한해 관광이 허용되는 부분적 해외여행 자유화 조치가 이루어졌다(해외여행 전면 자유화는 1989년에 와서야 이루어졌다).

신군부 정권이 들어선 지 얼마 되지 않은 1980년 12월 1일에는 컬러TV방송이 전격 시작되었다. 1961년 연말 박정희 군사정권이 느닷없이 TV방송을 개국했던 것을 떠올리게 하는 또 한 번의 '군사정권의 크리스마스 선물'이었다. 한국은 이미 1977년부터 컬러TV 수상기를 생산해 수출하고 있었다(북한은 1974년부터 컬러TV방송을 시작했다). 1970년대 말

국내의 흑백TV 시장은 거의 포화 상태에 이르고 컬러TV 수출도 미국 등의 무역 장벽으로 어려움을 겪고 있었다. 신군부 정권은 컬러TV방송을 시작함으로써 가전 대기업의 내수 시장을 확보해 주었다. 1980년 11월 컬러TV의 특별소비세를 인하해 줌으로써 컬러TV 보급을 촉진시켰다. 흑백TV는 점차 줄어들고 컬러TV는 빠르게 늘어 1981년 무렵 100만 대 수준이던 컬러TV가 1990년에 700만 대로 늘어났다(김상호, 2016: 265).

컬러TV의 보편화와 함께 대중의 미디어 생활에서 TV의 비중은 더욱 커졌다. 대중의 미디어 접촉량을 보면, TV 접촉량은 평일의 경우 1981년 109분에서 1990년 123분으로 늘었다. 주말은 더 늘어 토요일은 146분에서 165분으로, 일요일은 195분에서 220분으로 늘었다. 반면 라디오, 신문, 잡지에 투여하는 시간은 전반적으로 감소했다. TV가 명실상부하게 대중의 여가를 지배하는 매체가 된 것이다(김상호, 2016: 268. 〈표 4〉).

컬러TV는 대중의 일상적 감각을 바꾸어놓았다. 우중충한 흑백 화면으로 보는 세계와 다채로운 컬러로 보는 세계는 달랐다. 두발 자유화, 교복 자율화 등과 맞물리면서 세상은 좀 더 감각적이고 화려해졌다. 방송 스튜디오의 세트, 의상, 도구 등이 컬러 시대에 맞게 변화했다. 화장

표 4 | 전 국민의 매스미디어 접촉량 변화 (단위: 분)

	평일			토요일			일요일		
	1981년	1990년	증감	1981년	1990년	증감	1981년	1990년	증감
신문	10	9	-1	10	8	-2	8	7	-1
잡지/책	18	16	-2	19	16	-3	22	20	-2
라디오	46	32	-14	41	29	-12	34	25	-9
텔레비전	109	123	14	146	165	19	195	220	25
합계	183	180	-3	371	377	6	464	473	9

자료: 김상호(2016: 268).

품, 의류 등 소비재 상품의 광고는 화려한 색감을 앞세우며 대중의 소비 심리를 자극했다. 때맞추어 VCR가 등장하고 리모컨이 등장했다. VCR를 활용한 녹화 시청이 이루어지고 리모컨으로 재미없는 장면을 건너뛰는 시청 행태가 일반화되자 방송사와 광고주들은 어떤 식으로든 시청자의 눈길을 사로잡고자 애써야 했다. 화면은 점점 더 화려해지고 프로그램은 점점 더 오락화하고 광고는 더욱 감각적으로 변해갔다. 컬러TV는 침체된 경기를 살리고 경제의 활력을 불러일으킬 것으로 기대되었다. 소비문화의 시대, 소비 자본주의의 시대가 열리고 있었다.

컬러TV방송이 시작될 무렵 초보적인 전자 게임도 도입된다. 동네 문구점과 구멍가게 앞에 설치된 게임기에 동전을 넣고 게임에 몰두하는 어린아이들이 늘어났다. 컬러TV와 비디오, 전자 게임의 확산은 이 시기에 태어난 세대가 기성세대와는 아주 다른 문화적 환경 속에서 성장하게 되었다는 것을 의미한다. 이 새로운 영상 문화의 세례를 받으며 성장한 세대가 이후 1990년대 신세대 문화의 주체가 된다.

프로스포츠

1982년 3월 27일 동대문구장에서 MBC 청룡과 삼성 라이온즈의 프로야구 개막전이 열렸다. 이 자리에서 전두환이 시구하는 장면이 전국에 생중계되었다. 프로야구 리그의 출범은 미국과 일본에 이어 세계에서 세 번째였다. 1983년에는 프로축구 리그와 프로씨름, 농구대잔치가 시작되었고 1984년에는 배구 슈퍼리그가 출범했다. 제5공화국 초기에 한국 프로스포츠의 근간이 만들어진 것이다. '스포츠 대통령'이니 '스포츠 공화국'이니 하는 말들이 돌아다녔다.

전두환이 수석 비서관 회의에서 프로야구 출범을 지시한 건 1981년 5월이다. 그로부터 군사정권다운 밀어붙이기를 통해 몇 달 만에 지역

별 야구팀 연고 기업이 결정되고 팀이 창단되고 한국야구위원회KBO가 만들어지고 리그가 시작되었다. 경제적 기반이 약해 가장 늦게 연고 기업이 정해진 호남 팀 해태 타이거즈의 경우 창단 당시 선수가 14명에 불과했을 정도로 프로야구 리그의 출범은 졸속이었다. 하지만 프로야구는 1970년대까지 가장 인기 있던 고교 야구를 대신해 '지역의 명예와 자부심'을 겨루는 스포츠로 각광받기 시작했다. 1982년 140만 명 수준이던 프로야구 관중은 빠르게 늘어 5년째인 1986년 214만 명을 넘어섰고 이후 증가 일로를 걸었다(정준영·최민규, 2016: 97).

전두환 정권이 프로야구를 비롯한 프로스포츠 리그를 출범시킨 것은 우선 86아시안게임과 88올림픽을 앞두고 사회 통합을 위해 스포츠 붐이 지속적으로 조성될 필요가 있었기 때문이다. 부정기적으로 벌어지는 국가 대항전 스포츠 경기에 비해 프로스포츠는 스포츠에 대한 관심을 일상화시키는 데 더 큰 효과를 발휘할 수 있었다. 프로야구가 처음부터 대중적 인기를 얻을 수 있었던 비결은 '지역연고제'에 있다. 한국야구위원회는 프로야구 리그를 시작하며 전국을 6개 권역으로 나누고 권역별로 1개 팀을 배치했다. 도시 단위가 아니라 광역 단위의 지역 정체성을 부여한 것이다. 당시 구단들은 1차 지명을 통해 해당 연고 지역 선수들을 자유롭게 선발했고 1차 선발에서 제외된 선수들은 2차 선발에서 지역 연고와 무관하게 뽑을 수 있도록 했다. 1차 지명에 인원 제한이 생긴 건 1986년 신생 팀 빙그레가 창단된 후부터다. 이때 지역 연고의 기준은 선수의 출생지도 최종 학교도 아닌 '출신 고교'였다. 프로야구가 당시 최고의 인기를 누리고 있던 고교 야구의 팬덤을 흡수하고자 한 전략이었다(정준영·최민규, 2016: 113).

프로야구(다른 종목도 마찬가지지만)의 인기에는 미디어의 전폭 지원이라는 뒷받침이 있었다. 전두환 정권은 신문의 스포츠 면을 100% 이상

늘리도록 했고 각 방송 채널은 스포츠 프로그램의 비중을 대폭 높였다. 1981년 전체 방송 프로그램에서 스포츠의 비중은 19% 수준이었지만 1982년에는 27%로 급증했다. 스포츠 경기 중계 횟수도 1980년 194회에서 1983년 696회로 급격히 증가한 후 1987년까지 600회 수준을 유지했다(정준영·최민규, 2016: 115). 프로야구의 경우 1982년 출범 첫해에는 팀별로 연간 80경기를 했지만 이듬해부터 100경기로 늘었다. 미디어 입장에서 프로스포츠는 가장 좋은 먹잇감이었다. 특히 프로야구는 매 이닝 사이마다 광고를 넣을 수 있어 방송사에 막대한 광고 수익을 안겨 주었다.

프로야구 두 번째 해인 1983년 우승팀은 해태 타이거즈였다. 1980년 5월의 아픈 기억을 안고 살아가던 호남인들에게 해태의 우승은 선물 같은 것이었다. 이후 해태 타이거즈는 초창기 최고의 강팀으로 군림하며 프로야구의 인기를 이끌었다. 폭력적인 권위주의 통치에 주눅 든 채 살아야 했던 시절, 프로야구는 억압된 울분을 터뜨릴 수 있었던 많지 않은 통로 가운데 하나였다. 유례없는 경제성장 속에서 여가 활동에 대한 욕구가 커지던 시점이기도 했다. 자연스럽게 프로야구는 가장 대표적인 대중여가의 하나로 자리 잡았다.

프로야구를 비롯한 당대의 소비적 스포츠 문화가 억압된 대중의 욕구를 대리 배설해 줌으로써 권위주의적인 체제를 유지하는 데 기여했다는 비판도 강력하게 제기된다. 1980년대 기승을 부린 에로 영화와 불법 비디오, 각종 향락 산업의 성장 등과 맞물리며 스포츠는 우민화 정책을 상징하는 이른바 3S(Sports, Sex, Screen)의 하나로 간주되기도 했다. 게다가 지역 연고에 기반을 둔 프로야구가 광역 단위의 '지역감정'과 연결되면서 정치적으로 악용되었다는 비판도 있다.

대중문화가 대중의 억압된 욕망을 해소하는 출구 역할을 함으로써

결과적으로 기존의 사회체제를 유지 혹은 강화하는 역할을 한다는 것은 대중문화에 대한 오래된 비판 지점 가운데 하나다. 실제로 권위주의적인 권력이 스포츠 등 대중문화를 정치적으로 이용했던 사례도 많다. 하지만 대중문화가 대중으로 하여금 현실로부터 눈을 돌리게 하고 정치적 비판 의식을 거세한다는 주장은 대중을 지극히 수동적이고 비주체적인 존재로 가정하고 있다는 점에서 비판을 받는다. 대중은 결코 단일하지 않고 매우 다양한 집단을 포괄하며 대중문화에 대한 수용 방식이나 반응 역시 다양하다. 대중문화의 탈정치화가 반드시 대중의 탈정치화로 귀결되지는 않는다. 제5공화국 정권 시절 내내 이른바 3S의 문화 환경 속에 있던 대중이 1987년 거대한 시민 항쟁의 주체로 나섰다는 사실 자체가 그 증거다.

비디오 문화의 형성과 한국 영화의 몰락

VCR는 1975년 일본 소니의 베타맥스, 1976년 JVC의 VHS가 개발되면서 등장했다. 영상물이 담긴 비디오테이프를 재생하는 가전 기기 VCR는 컬러TV와 함께 1980년대 초 안방극장의 새로운 주역으로 등장했다. 1979년에 이미 국산 VCR가 만들어졌고 1980년대 초에는 삼성, 금성, 대우 등 가전 대기업들이 VCR 생산에 경쟁적으로 나선다. VCR 보급이 늘어나면서 가전 기업들은 기술 개발 경쟁을 벌였고 정부는 특별소비세 인하 정책으로 보급을 지원했다. 컬러TV와 함께 VCR 보급률도 빠르게 늘었다. 1982년 0.9% 수준이던 보급률은 1988년 21.2%, 1992년 57%, 1996년에는 87%로 늘었다(김신식, 2011: 28. 〈표 5〉).

VCR는 TV 프로그램을 녹화해 자유롭게 시청 시간을 선택할 수 있게 해주었고 무엇보다도 가정에서 영화를 볼 수 있게 해주었다. 비디오테이프를 대여해 주는 대여점들이 속속 생겨났다. 1984년 무렵 5678개였

표 5 | VCR 보급률(1982~1996년)

연도	보급률(%)	보급 대수(1000대)	연도	보급률(%)	보급 대수(1000대)
1982	0.9	54	1990	36	3,840
1983	2.7	214	1991	44	5,150
1984	6.6	554	1992	57	6,450
1985	8.8	781	1993	76	8,050
1986	11.6	1,118	1994	80	8,290
1987	14.4	1,410	1995	85	8,540
1988	21.2	2,120	1996	87	9,030
1989	26.3	2,680			

자료: 김신식(2011: 28)에서 재인용.

던 전국의 비디오 대여점은 빠르게 늘어 1986년에 1만 개를 넘었고 비디오 대여 문화가 정점에 달했던 1994년 무렵 3만 5000여 개에 달했다. 당시 인구 기준으로 보면 약 1250명당 1개 수준으로, 이는 미국이나 일본의 1만 명당 1개 수준에 비해 엄청나게 많은 숫자였다(김신식, 2011: 35).

볼만한 비디오 영상 콘텐츠가 제한된 당시 상황에서 VCR 보급이 늘고 비디오 대여점이 빠르게 늘 수 있던 데에는 이른바 삐짜란 말로 통용되던 불법 영상물의 힘이 컸다. 당시 공식적으로는 '불량 불법 비디오'라 불리던 삐짜 영상물들은 정품 비디오를 복제한 것, 국내 수입이 금지된 성인용 영화, 극장 상영 중이거나 상영 예정인 영화, 판권 없이 들어온 외국영화 같은 것들이다. 특히 해외에서 들어온 포르노그래피는 비디오 대여점 내 구석에 숨겨진 채 은밀하게 대여되면서 대여점의 주된 수입원이 되었다. VCR와 비디오가 포르노그래피와 같은 '금지된' 혹은 '은밀한' 즐거움과 밀접히 연관되어 있던 건 일본이나 서구의 경우도 마찬가지였다. 일본에서는 VCR 판매상들이 도시 거주 독신 남성을 대상으로 포르노 비디오를 덤으로 주면서 VCR를 팔았고 포르노 산업

이 합법적이었던 다른 해외 국가들에서도 비디오용 포르노 생산이 급증했다. 불법 복제물을 제작하는 비디오 해적 행위video piracy도 늘었다 (김신식, 2011: 15~16).

불법 테이프는 주로 미군 기지에서 유출되거나 일본이나 미국 등지의 방송 복제 등을 통해 이루어졌다. 가정뿐 아니라 숙박업소, 다방, 만화방, 유흥업소, 불법 유선방송 등 삐짜를 감상할 수 있는 공간은 다양했다. 심지어 컬러TV나 VCR를 구매할 여력이 없는 가난한 대학생, 독신자들에게 TV와 VCR를 삐짜 비디오테이프와 함께 세트로 빌려주는 업소들도 있었다. 1974년에 제작된 프랑스 영화 〈엠마뉘엘 부인〉은 당시 은밀하게 유통되던 성인물의 상징과도 같은 작품이다. 대학생을 비롯해 적지 않은 젊은 남자들이 복제에 복제를 거듭하면서 너덜너덜해진 화질로 실비아 크리스텔의 나신을 숨죽여 보며 성적 판타지를 충족시키고 있었다. 물론 삐짜 테이프에 포르노그래피만 있던 건 아니다. 1982년 제작된 〈E.T.〉가 한국에서 개봉한 건 1984년이지만 1983년 무렵 이미 다방이나 여관 같은 데서 이 영화를 봤다는 사람들이 심심치 않게 등장하기도 했다(김신식, 2011: 17). 불법 비디오의 경우 화면의 질은 좋지 않은 경우가 많았지만 극장용 영화처럼 검열로 삭제된 부분 없이 볼 수 있다는 점에서 수용자들의 선호를 받는 면도 있었다.

폭력과 에로, 향락의 산업화

비디오 문화가 확산되면서 극장 영화 시장은 더욱 위축되었다. 1980년대 초반 한국 영화 시장은 늘 '사상 최악의 불황'이란 표현을 달고 다녔다. 하지만 비디오는 극장에는 위협이지만 영화 자체로는 또 다른 창구였다. 비디오 시장이 극장 관객을 빼앗아 가기도 했지만 제작자 입장에서는 극장 흥행의 실패를 만회할 수 있는 수단이기도 했다. 1980년대 후

반으로 가면서 비디오 판권료가 급등하기 시작했다. 강수연의 베니스영화제 여우주연상 수상을 계기로 〈씨받이〉(1986년)가 불티나게 팔리면서 〈뽕〉(1985년), 〈어우동〉(1985년), 〈변강쇠〉(1986년), 〈내시〉(1986년) 등이 5000개 이상 팔려나갔다. 이제는 시나리오 단계부터 비디오 판권이 팔리기 시작했다. 비디오의 출현은 한국 영화 산업이 극장이라는 단일 창구를 벗어나 산업적 패러다임을 바꾸는 계기가 되었다(정종화, 2008: 197).

신군부 정권에서도 영화에 대한 사전·사후의 이중 검열은 사정없이 이루어졌지만 1970년대와는 다른 면이 있었다. 정치적 메시지나 현실 비판에 대한 검열은 가차 없었지만 성적인 표현에 대해서는 과거에 비해 훨씬 관대했다. 1982년에 나온 〈애마부인〉은 노골적인 성애 영화를 표방하며 31만 관객을 동원하는 흥행 기록을 세웠다. 1970년대 호스티스 영화들의 감질나는 섹스에 불만이었던 관객들에게 '완전 성인 영화'라는 홍보 문구를 내건 〈애마부인〉은 강력한 호기심의 대상이었다. 개봉 당시 극장 유리창이 깨지는 소동이 벌어질 정도로 관객들이 몰렸다. 포스터에 한자로 병기된 愛馬夫人은 외설적이라는 이유로 검열에 걸려 愛麻夫人으로 바뀌어야 했다. 덕분에 말을 사랑하는 부인이 졸지에 대마초를 사랑하는 부인으로 바뀌었다는 우스개가 회자되었다. 이후 속편 제작이 이어지며 1995년까지 모두 11명의 '애마'가 등장했다. 〈파리애마〉, 〈짚시애마〉 등 번외 편은 제외한 숫자다.

유부녀의 성욕과 성적 편력을 그린 〈애마부인〉이 물꼬를 튼 후 한국 영화에서 에로 영화는 당대의 주류 장르가 되었다. 여대생을 주인공으로 한 〈무릎과 무릎 사이〉(이장호 감독, 1984년), 성매매 여성을 내세운 〈매춘〉(유진선 감독, 1988년) 같은 영화로 이어지며 성적 표현의 수위는 점점 높아졌다. 토속 시대극에 에로티시즘을 결합한 영화들도 쏟아져 나왔다. 〈물레야 물레야〉(이두용 감독, 1983년, 시카고영화제 촬영상 수상), 〈자녀

목〉(정진우 감독, 1984년), 〈땡볕〉(하명중 감독, 1984년), 〈뽕〉(이두용 감독, 1985년), 〈어우동〉(이장호 감독, 1985년), 〈씨받이〉(임권택 감독, 1986년, 베니스영화제 여우주연상 수상) 등 그나마 최소한의 작품성을 인정받거나 해외 영화제의 주목을 받은 작품들도 있었지만, 〈산딸기〉(김수형 감독, 1982년), 〈변강쇠〉(엄종선 감독, 1986년), 〈고금소총〉(지영호 감독, 1988년) 등 관객들의 관음증적 욕망을 노골적으로 자극하는 전형적인 에로물들이 더 많았다. 〈산딸기〉, 〈변강쇠〉, 〈뽕〉, 〈고금소총〉 등은 여러 편의 시리즈(〈산딸기〉는 여섯 편, 〈뽕〉은 네 편, 〈변강쇠〉, 〈고금소총〉은 각 세 편)로 제작되기도 했다.

VCR가 보편화되는 것은 에로 영화를 군이 극장에 가서 볼 필요가 없어졌음을 의미했다. 극장에서 티켓을 끊고 대형 화면으로 에로물을 보는 것보다는 비디오 가게에서 빌려 혼자 보는 게 훨씬 덜 민망한 일이었다. 1980년대 에로 영화는 충무로 영화계 내의 일부 장르였지만 1990년대가 되면 에로 업계와 주류 충무로가 구분되기 시작한다. 비디오 대여 시장 중심의 에로 비디오 제작을 전담하는 배우와 스태프, 제작자들이 형성되면서 본격적인 에로 비디오 생산이 이루어지는 것이다.

1980년대를 특징짓는 또 하나의 대중문화 코드는 폭력이다. 1980년대는 폭력의 시대였다. 폭력적 대량 살상을 통해 집권한 신군부는 권력을 정당화하고 공고화하기 위해 서슴없이 폭력을 휘둘렀다. 권력과 체제에 저항하는 대학생, 지식인, 노동자들을 폭력적으로 진압하고 구속하고 고문하는 일이 일상으로 벌어졌다. 사회적으로 대중의 관심을 끄는 대형 폭력 사건도 자주 일어났다. 1986년 8월 14일 서울의 강남 유흥가 '서진룸살롱'에서 조직폭력배들이 집단 패싸움을 벌여 4명이 죽는 사건이 일어났다. 이 사건에 사시미칼이 처음 등장한다. 1987년 4월에는 이른바 '람보파'를 자처하는 폭력배들이 유흥비 마련을 위해 강도짓

을 일삼다가 급기야 살인, 강간을 저지르고 구속되는 사건이 벌어졌다. 1988년 10월에는 저 유명한 지강헌 탈주 사건이 벌어졌다. 교도소 이감 중 도망친 죄수들이 가정집에서 인질극을 벌이다 자살한 이 사건은 전국으로 TV를 통해 생중계되면서 충격을 안겼다. 이 사건의 주범 지강헌이 얘기한 '무전유죄 유전무죄'는 한동안 유행어가 되었고 이들이 죽기 직전 경찰에게 틀어달라고 요구했던 비지스Bee Gees의 노래 「Holiday」가 때아닌 관심을 받기도 했다.

시위와 최루탄, 폭력과 고문, 강력 범죄가 일상인 사회에서 억압된 대중의 욕망은 에로티시즘과 함께 폭력이라는 방향으로 분출되었다. 로널드 레이건과 마거릿 대처에 의해 신보수주의, 신자유주의의 물결이 몰아치며 '힘의 논리'가 극성을 부리던 1980년대, 폭력은 대중문화의 가장 중요한 코드였다. 할리우드에서는 아널드 슈워제네거와 실베스터 스탤론 같은 근육질 배우들이 최고의 스타로 각광받았고 이들의 영화는 한국에서도 큰 인기를 모았다. 1982년 작 〈람보〉는 1983년에 개봉해 서울 관객 28만 명을 동원했고 1985년의 〈람보 2〉는 64만 명을 기록했다. 세계적으로 엄청난 화제를 모은 1984년 작 〈터미네이터〉는 서울 개봉관에서 31만 8000명을 동원했고 아널드 슈워제네거의 주연 작 〈코만도〉(1985년, 35만 7000명), 〈프레데터〉(1987년, 31만 7000명)도 흥행에 성공했다. 〈다이하드〉(1988년) 역시 46만 명을 동원하며 브루스 윌리스가 또 다른 액션 스타로 떠올랐다(이 흥행 수치들은 정확하지 않다. 주로 영화진흥위원회에서 매년 발간하는 『한국영화연감』과 다양한 인터넷 사이트에 올라온 자료들을 참조한 것인데, 통합 전산망이 존재하지 않던 시대의 흥행 기록들은 정확하지 않고 자료마다 조금씩 다르지만 대강의 경향성을 유추할 수는 있다).

폭력은 할리우드에만 있지 않았다. 1980년대 비디오 시장의 확대 속에서 가장 인기를 끈 상품은 홍콩산 폭력물이었다. 1979년 성룡의 〈취

권)이 90만에 가까운 흥행 기록을 세운 이래 성룡이 나오는 코믹 액션물은 매년 수입되며 인기를 끌었다. '명절엔 성룡'이란 말이 나올 만큼 성룡의 코믹 액션물은 흥행의 보증수표처럼 여겨졌다. 성룡의 코믹한 쿵후 영화로 대표되던 홍콩 영화에 대한 인식을 바꾼 영화가 1986년 작 〈영웅본색〉(오우삼 감독)이다. 1987년에 수입 개봉된 이 영화는 서울시내 개봉관이 아니라 변두리 영등포의 화양극장에서 개봉했고 극장에서 별다른 화제를 모으지 못했지만 비디오로 출시되면서 엄청난 인기를 모았다. 이후 주윤발, 장국영, 적룡 등이 나오는 홍콩 누아르가 비디오 대여점의 인기 품목으로 자리 잡는다. '극장에서 망해도 비디오는 되는' 홍콩 영화들의 주류는 의리와 배신, 복수 같은 소재를 다룬 남근주의적 폭력 영화였다.

폭력 코드를 중심으로 한 액션 영화들이 비단 1980년대에만 인기를 끈 건 아니다. 영화는 대중이 현실에서 구현하기 어려운 욕망을 대리로 표현하고 충족시킨다. 폭력도 그 가운데 중요한 일부임은 두말할 나위도 없다. 영화 속 폭력의 세계도 시대 변화에 따라 일정한 변화를 보여준다. 홍콩 영화의 경우 1960년대의 주류가 〈의리의 사나이 외팔이〉의 왕우처럼 검객들이 벌이는 비장한 허세와 칼부림을 보여주었다면 1970년대는 이소룡으로 대표되는 주먹다짐 권격 영화의 시대였다. 반면 주윤발로 대표되는 1980년대 홍콩 누아르나 실베스터 스탤론, 아널드 슈워제네거의 무기는 총이다. 권총과 기관총으로 무차별 갈겨대고 화면 전체를 시뻘겋게 물들이는 영화들이다. 물론 주인공들은 온몸에 피 칠갑을 해도 여간해서는 죽지 않았다.

길거리에서건 어디서건 전투경찰이나 사복형사에게 검문당할 수 있던 시대, 언제 어디서 쥐도 새도 모르게 끌려가 고문당할지 모른다는 공포가 퍼져 있던 1980년대의 대중은 이런 영화들을 보면서 억눌린 공

포감과 불안감을 해소했다.

1980년대는 또한 강남의 유흥 산업이 급성장한 시기이기도 하다. 한국의 향락적 유흥 문화는 1960년대 이래의 고도성장 과정의 산물이다. 독점자본 위주의 고도성장 정책과 함께 대외 의존적이고 불균형한 경제구조가 형성되었다. 그 가운데 투기와 불로소득의 팽창, 여성 인력의 잉여 노동력 창출과 취업 기회의 부족, 그리고 이런 모든 요인들의 결과인 사회윤리의 타락이 나타났고 이 모든 조건이 유흥 향락 산업의 성장으로 나타났다. 특히 고도성장 과정에서 배태된 접대 경제의 만연은 유흥 향락 산업 성장의 기반이 되었다. 무엇이든 정상적인 절차와 과정을 거치려면 시간이 들기 마련이다. 빠른 결정이 이루어지기 위해서는 접대가 필요했다. 접대는 대부분 향락적인 유흥 공간에서 이루어졌다. 이 향락 산업이 1980년대 강남 개발 붐과 함께 강남 지역으로 집중되어 성장한 것이다.

앞서 언급한 대로 5공 정권은 정치적 비판에 대해서는 강력하게 통제했지만 성적인 표현이나 향락적인 문화에 대해서는 상대적으로 관대했다. 불법 포르노 비디오가 비디오 대여점을 먹여 살릴 때도 이에 대한 단속은 형식에 그치는 경우가 많았다. 향락적 유흥 산업의 성장, 컬러TV와 불법 복제 비디오의 범람, 에로 영화와 폭력 영화의 붐, 거기에 프로스포츠의 성장과 인기까지 더해 제5공화국 치하의 대중문화는 흔히 3S 정책의 소산으로 평가된다. 폭력적으로 정권을 찬탈하고 저항 세력을 억누르던 권력이 대중에게 섹스와 폭력, 스포츠를 제공함으로써 정치적 저항의 에너지를 약화시키고 싶어 했으리란 건 충분히 짐작할 수 있다. 하지만 앞서 언급했듯이 3S의 결과로 실제 대중이 우민화되었는지는 별개의 문제다.

'공포의 외인구단'과 만화 속의 영웅신화

군대에 끌려간 대학생이 의문의 죽음을 당하고 로마 병정을 연상시키는 전투복 차림의 젊은이들이 거리를 점령했던 5공 시절, 사람들은 공연히 어깨를 움츠리고 가슴이 방망이질 치는 두려움을 수시로 경험해야 했다. 그 질식할 듯한 세월 속에서 평범하고 나약한 소시민으로 사는 자에게 허용된 감정이란 폭력에 대한 두려움과 무력감, 그것에 맞서 아무것도 하지 못하는 자신에 대한 부끄러움뿐이었다. 사람들의 그런 속마음을 알아챈 듯 5공 정권은 느닷없이 컬러TV를 선사했고, 통금해제를 통해 새벽까지 술 마실 자유를 선사했다. 그리고 프로야구를 선사했다. 그러나 현실의 프로야구가 제공하는 영웅의 신화는 사람들의 무력감을 홈런 한 방으로 날려 보내기에는 너무나 '현실적'이었다. 그럴 때 그야말로 '혜성'처럼, 까치 오혜성이 등장한다.

1983년 대본소용 만화로 출간되어 삽시간에 엄청난 인기를 모은 이현세(스토리 작가는 김민기)의 '공포의 외인구단'은 오랫동안 저질 시비의 대상이 되어왔던, 특히 1970년대 성인만화가 철퇴를 맞은 이래 마이너 문화로 존재하던 만화라는 장르를 삽시간에 주류로 끌어올렸다. 만화는 어린아이들이나 보는 것이란 편견도 깨트리며 당시 대학생과 30대 직장인들까지 만화 시장으로 끌어들였다. 이현세는 이후 까치 머리 오혜성을 주인공으로 내세운 수많은 히트작들을 연속으로 냈다. 대부분은 '공포의 외인구단'의 다양한 변주였지만 그와 함께 만화 시장은 빠르게 성장했다. 1982년 10월에 어린이 만화 잡지 ≪보물섬≫이 창간되고 1985년 12월에는 성인용 ≪만화광장≫이 창간된다. 1970년대부터 청소년들에게 인기 있던 이상무를 비롯, 박봉성, 고행석, 허영만 등 인기 만화가들이 속속 등장했다. 사회적 약자의 승리를 다룬 '공포의 외인구단'이나 유럽의 어느 가상 국가의 혁명을 순정 만화의 형식으로 녹여낸

김혜린의 '북해의 별'(1983년) 같은 만화들이 운동권 대학생의 필독서란 말이 나돌기도 했다.

'공포의 외인구단'은 1980년대 만화의 대표적인 영웅신화를 보여준다. '공포의 외인구단'의 인기는 1980년대 초반 우리 사회에 만연했던 깊고도 짙은 무력감과 권력의 원시적 횡포에 대한 무의식적 공포에 기반하고 있다. 어떻게 해볼 수 없을 만큼 강한 자가 앞을 가로막고서 무지막지한 폭력과 만행을 일삼을 때, 사람들은 먼저 공포로 움츠러들고 그다음에는 심한 무력감을 경험한다. 그러고는 꿈꾼다. 내가 저런 놈쯤 간단히 해치울 수 있을 만큼 강하다면…. 길거리에서 이유 없이 불심검문을 받으며 터무니없는 모욕감을 느낄 때, 전경들에게 두들겨 맞고 머리채를 잡혀 끌려가는 가녀린 대학생을 볼 때, 사람들은 꿈꾼다. 아, 내가 슈퍼맨처럼 멋지게 저자들을 무찌르고 연약한 저들을 구해낼 수 있다면…. 오혜성을 비롯한 숱한 만화 속 영웅들의 인기는 바로 그런 꿈에 기반하고 있다. '공포의 외인구단' 속 대사 가운데 하나인 "강한 것이 아름답다"라는 말은 1980년대의 사회적 분위기와 그 속에서 형성된 대중의 욕망을 간결하게 보여준다. 물론 그 '강함'은 1980년대답게 철저하게 마초적이고 남근주의적인 폭력성과 밀접하게 연관되었다.

'공포의 외인구단'이 다른 수많은 영웅신화보다 더 강렬하고 극적일 수 있는 것은 그 영웅들이 처음부터 영웅의 지위에 있던 사람들이 아니라 오히려 정반대로 가장 미천하고 보잘것없는 밑바닥에서 영웅의 지위로 상승한 인물들이라는 데서 비롯된다. '공포의 외인구단'을 구성하고 있는 외인구단원들은 모두 사회적으로 한 가지 이상의 결핍과 좌절의 요인을 가지고 있고 또 극도의 소외감을 가진 존재들이다. 손병호 감독은 타협을 모르는 고집과 오만 때문에 감독 자리에서 물러난 부적응자이고, 백두산은 둔한 운동신경으로 야구선수로서 낙오한 처지다.

최경도는 작은 키와 못생긴 용모를, 하국상은 혼혈이라는 처지를, 최관은 재일교포로서 일본 땅에서 받아온 차별과 외팔이라는 약점을 콤플렉스로 안고 있다. 오혜성은 뿌리 깊은 모성 콤플렉스에 시달리며 프로야구의 스타가 되기 직전 어깨가 망가져 좌절한다. 요컨대 이들은 '약점'을 가진 인간들이다. '공포의 외인구단'은 약점을 가진 인간이 약점을 극복하고 강자가 되어 애초부터 강자였던 자를 눌러 이기는 이야기인 셈이다. 왕의 아들로 태어난 자가 운명의 장난으로 그 자리에서 떨어져 나왔다가 온갖 고난과 모험 끝에 다시 왕의 자리에 복귀하는 것이 아니라, 처음부터 왕이 될 수 없었던 자가 초인적인 의지와 노력을 통해 왕이 되는 이야기라는 것이다. 즉, '공포의 외인구단'은 기본적으로 '복귀의 신화'가 아니라 '상승의 신화'이며 이야말로 모든 대중이 가진 가장 보편적인 욕망의 정체이기도 하다. '공포의 외인구단'은 이장호 감독이 영화화했는데 영화의 제목은 〈이장호의 외인구단〉(1986년)이었다. '공포의 외인구단'이 관객들에게 공포감을 줄 것이라는 검열 당국의 우려 때문이었다.

10대 시장의 성장

1960년대까지 대중문화 소비의 주요 주체가 성인이었다면 1970년대는 대학생들이 새로운 소비층으로 등장한 시대였다. 대학생층의 적극적인 문화 소비와 실천이 청년 문화라는 흐름을 만들어냈지만 이는 오래가지 못했다. 유신 체제의 파시스트적 통치와 억압으로 청년 문화는 1970년대 중반 강제 퇴출되었다. 1970년대 후반은 다시 대중문화 전반에서 복고 바람이 불었던 시기다. 이 시기에도 간간이 젊은 청년 세대의 감성을 대변하는 문화가 나오긴 했다. 대중음악에서 산울림(1977년 데뷔), 정태춘(1978년 데뷔), 조동진(1979년 솔로 데뷔) 같은 뮤지션은 1970년대

초반의 청년 문화에 호응했던 세대에게 가뭄의 단비처럼 감성을 적셔 준 음악인들이다. 대학생 청년 세대가 자신들의 목소리에 목말라 하고 있을 즈음 MBC대학가요제(1977년부터 2012년까지 이어졌다), TBC해변가 요제(1978년 1회 개최 후 1979년 '젊은이의 가요제'로 명칭을 바꾼 후 1980년까지 개최되다가 언론사 통폐합으로 TBC가 KBS에 흡수되면서 중단되었다) 등 방송사가 나서서 대학생들을 문화적 주체로 호명하는 기획 행사들이 등장하기 시작했다. 대학가요제는 이후 1980년대를 거쳐 1990년대 초까지 인기를 끌며 요즘의 오디션 프로그램처럼 가수들을 양성해 시장에 내놓는 창구 역할을 했다. 음악인들을 체계적으로 훈련시켜 시장에 내놓는 시스템이 존재하지 않던 시절, 대학가요제는 가장 빨리 가수가 될 수 있는 길로 여겨지기도 했다. 물론 학생운동이 큰 영향력을 갖고 있던 1980년대, 대학가요제는 대학생을 상품화시키고 대학 문화를 상업화시킨다는 비판의 대상이 되기도 했다.

하지만 1980년대 대중문화 시장에서 새롭게 주목받은 건 대학생이나 청년 세대가 아니라 10대 청소년들이었다. 이른바 '오빠부대'를 형성한 10대 수용자들은 이후 대중문화, 특히 대중음악 판의 판도를 좌우할 만큼 유력한 소비 세력으로 등장한다. 가장 먼저 오빠부대를 몰고 다닌 스타는 물론 조용필이었다. 조용필은 록 밴드의 기타리스트로 출발해 1976년 복고풍 록 트로트의 강세 속에 「돌아와요 부산항에」가 빅 히트를 치며 인기를 모았다. 하지만 곧 대마초 혐의로 활동이 중지되었고 박정희가 죽은 1979년 말 「창밖의 여자」로 화려하게 돌아와 1980년대 내내 최고의 스타로 군림했다. 매해 연말 가요대전의 최고 인기 가수는 으레 조용필의 몫이었다. 그의 앨범은 내는 족족 베스트셀러가 되었고 수많은 노래들이 대중의 사랑을 받았다. 조용필을 쫓아다니는 10대 팬들로 인해 '오빠부대'란 말이 생기기는 했지만 조용필은 10대뿐 아니

라 성인층, 노년층에까지 인기를 모은 국민 가수였다. 조용필을 향해 환호를 쏟아낸 10대 수용자들은 이후 대중음악 시장에서 점차 뚜렷한 목소리를 내며 시장의 판도를 흔드는 막강한 소비 집단이 된다.

10대 청소년들의 등장은 때맞춰 확산된 컬러TV의 물결과 맞물리면서 대중음악의 판도를 바꿔나가기 시작했다. 1980년대 중후반 데뷔해 10대 청소년들의 열광적인 인기를 얻은 박혜성(1986년 데뷔), 김승진(1985년 데뷔), 김완선(1986년 데뷔) 등은 그들 자신이 10대였다. 10대들의 취향은 새로운 트렌드를 만들어냈다. 댄스음악과 비디오형 가수의 유행이다. 컬러TV와 함께 성장한 10대들은 화려한 댄스 실력과 외모를 갖춘 가수들에게 열광했다. 김완선과 함께 박남정(1988년 데뷔), 소방차(1987년 데뷔) 등이 인기를 끌면서 댄스음악이 크게 유행했고 성인 시장과 10대 시장이 구분되기 시작했다. 그와 함께 대중음악 시장은 크게 트로트와 발라드, 댄스, 그리고 언더그라운드를 중심으로 형성된 록 등으로 분화되었다.

조용필은 모든 세대, 모든 장르에 걸쳐 최고의 인기를 누린 슈퍼스타였지만 트로트라는 장르로 국한한다면 1980년대 최고의 스타는 주현미였다. 주현미의 가수 커리어는 트로트 메들리 〈쌍쌍파티〉로 시작한다. 트로트 곡들을 쉬지 않고 이어 부르는 이 메들리 카세트 음반은 1980년대 초부터 등장해 엄청난 판매고를 기록했고 이후 트로트 가수들이 부르는 비슷한 종류의 카세트테이프가 수도 없이 만들어졌다. 자기 곡을 가진 가수로서 주현미의 이름을 알린 건 1985년의 「비 내리는 영동교」, 1988년의 「신사동 그 사람」 같은 노래들이다. 강남 지역이 개발되고 특히 이 지역에 유흥 산업이 급성장하던 시기의 분위기를 반영한 노래들이다.

1980년대는 언더그라운드 록 밴드들이 나름의 지분을 갖고 활발히

활동했던 시기이기도 하다. 1985년 첫 음반을 내고 엄청난 인기를 모은 들국화를 필두로 부활, 백두산, 시나위 등 라이브 공연을 위주로 활동하는 밴드들이 나름의 영역을 가졌다. 그런가 하면 송골매, 무한궤도, 다섯손가락 등 오버그라운드에서 히트곡을 내는 밴드들도 적지 않았다.

1980년대는 조용필로 대표되는 메인 스트림과 들국화로 대표되는 언더그라운드가 공존하고, 트로트와 댄스, 발라드 같은 장르들이 각기 자기 시장을 확보했으며, 성인뿐 아니라 10대 청소년도 주요한 소비자로 등장해 자신의 지분을 갖춘 시대였다. 거기에다 비합법 공간을 통해 광범위하게 유통되었던 저항적 민중가요까지 감안한다면 엄혹한 시대 상황에도 불구하고 대중음악 문화의 차원에서는 나름 뜻밖의 다양성을 보여준 시대였던 셈이다.

하지만 역시 1980년대를 특징짓는 것은 새로운 수용자로서 10대들의 목소리가 점점 커지고 있었다는 사실이다. 10대 청소년들은 단지 대중음악만이 아니라 소비문화 시장 전반에서 중요한 소비 집단으로 등장했다. 나이키 운동화, 워크맨 등은 중산층 10대들의 적극적인 소비 대상이었다. 1988년 3월 압구정동에 한국 최초로 맥도날드 햄버거 1호점이 문을 열었을 때 10대를 포함한 젊은이들이 줄을 지어 몰려드는 풍경이 연출되었다. TV의 주요 쇼 프로그램에서도 〈영11〉(MBC), 〈젊음의 행진〉(KBS) 등 주로 10대 시청자들을 겨냥한 프로그램이 늘어나기 시작했다. 바야흐로 신세대의 소비문화 확산이 단초를 보이고 있었다. 1990년대 신세대 문화의 시대는 1980년대 후반부터 예비되고 있었다.

문화적 저항

문화 운동의 확산과 조직화

제5공화국의 폭력적인 통치는 사회 전반에서 광범위한 저항운동을 불러일으켰다. 1980년대 사회운동의 가장 큰 특징은 1970년대 이래의 민주화 운동을 계승하면서 진보적인 이념에 바탕을 둔 변혁 운동의 성격이 뚜렷이 확립되었다는 점이다. 문화예술 부문 역시 다르지 않았다. 1970년대 이래 일부 지식인, 문화예술인들이 연구하고 실천하던 저항적이고 대안적인 문화 담론과 실천들이 1980년대로 들어오면 더욱 다양하게 확산하면서 조직적인 실천이 이루어진다.

문화예술의 사회적 역할에 주목하고 지배적인 문화적 문법에 저항하는 새로운 대안에 대해 본격적으로 고민하기 시작한 것은 1960년대의 저항적 지식인들이다. 1966년에 창간된 계간지 ≪창작과 비평≫을 중심으로 민족 문학 담론이 활발히 전개되기 시작했고 당대의 현실을 고발, 비판, 풍자하는 문학작품들이 줄 이어 나왔다. 1970년대에는 황석영, 조세희, 윤흥길, 이문구 등 실천적 문학인들이 사회 비판적인 문학작품들을 많이 생산했고 진보적인 문인들은 자유실천문인협의회(1974년 결성)를 조직해 유신 체제에 적극 맞서 싸웠다.

한편으로 김지하, 조동일 같은 지식인들이 1960년대부터 민요, 판소리, 탈춤 등 민속적 전통에 관심을 갖고 그 속에서 민중적(혹은 진보적) 문제의식을 찾고자 하는 시도를 보여주었다. 김지하는 판소리의 형식을 빌려 당대의 현실을 풍자하는 「오적」 등 일련의 담시들을 창작하기도 했다. 이들의 영향을 받은 채희완 등 후배 세대들이 1970년대 초부터 각 대학에 민속가면극회 혹은 탈춤반 같은 동아리를 만들면서 대학가의 문화 운동 흐름이 형성되기 시작한다. 대학의 탈춤반, 연극반을

중심으로 민속 문화의 전통에 대한 탐구와 전수가 이루어졌다. 전태일 분신 사건을 계기로 민중적 현실에 대한 각성이 이루어지면서 현재의 문제의식을 민속 문화의 형식과 결합하고자 하는 시도가 이루어진다. ≪동아일보≫ 광고 탄압 사건을 비판한 〈진동아굿〉(1975년 3월)이나 일본의 기생 관광을 풍자한 〈소리굿 아구〉(1974년 4월) 같은 작품이 그 예다. 탈춤에 대한 관심은 곧 마당극 운동이라는 진보적 연행예술 운동으로 진화했다. 이러한 일련의 문화예술적 실천은 곧 민족문화 운동 혹은 민중문화 운동이라는 용어로 불리기 시작했다. 1970년대 후반에는 서울대 탈춤반 출신들이 만든 한두레(1974년 4월 창립), 서울대 연극반 출신들이 조직한 연우무대(1977년 7월 창립) 등이 대학가에서 벗어난 일반 문화예술 공간에서 활동을 벌이기 시작했다.

유신 정권의 파시즘적인 탄압이 극심해진 1970년대 후반, 민주화와 사회 진보를 열망하는 움직임은 합법의 테두리를 넘어 지하로 숨어들거나 비합법적인 형식을 취할 수밖에 없었다. 운동권에 속한 대학생과 지식인, 노동자들은 자신의 진보적 정체성을 표현할 문화를 찾았고 이것을 흔히 운동권 문화라 불렀다. 그 가운데는 대학가에서 불리는 다양한 노래들도 있었다. 1970년대 초반 청년 문화의 맥락에서 나온 김민기, 한대수 등의 포크 음악, 구전 가요, 민요, 성가 등 다양한 노래들이 대학가 운동권을 중심으로 구전되고 있었다. 1977년 서울대에 메아리, 1978년에는 이화여대에 한소리라는 동아리가 생겨난다. 이들은 대학가의 노래 문화를 모으고 악보화하고 공연하는 활동을 벌이기 시작했다. 1978년 말에 메아리와 한소리의 구성원이 참여하여 제작된 김민기의 〈공장의 불빛〉은 탈춤과 마당극, 노래와 민요의 형식들을 아우르면서 당대의 가장 첨예한 노동자 운동의 문제의식을 담아낸 획기적인 작품이다. 민중의 삶과 투쟁이라는 문제의식, 전통과 현대의 양식적 결합

에 대한 고민, 거기다가 카세트테이프라는 매체 형식의 잠재적 가능성에 대한 실험까지 〈공장의 불빛〉이 던진 화두는 이후 1980년대 민족·민중 문화 운동에 큰 영향을 미쳤다.

1980년 5월 광주항쟁의 역사는 당대의 문화예술인들에게도 엄청난 충격이었다. 사회의 근본적 변화를 위한 문화 활동의 방향을 고민하는 예술인들이 늘어났다. 탈춤과 마당극 등 1970년대부터 시작된 연행예술 운동은 물론이고 미술, 음악, 영화 등 문화예술 전 부문에 걸쳐 진보적이고 저항적인 활동이 싹트기 시작했고 1980년대 중반을 거치면서 조직적인 틀을 갖춘 문화 운동으로 발전했다. 1970년대부터 활동해 온 '한두레', '연우무대' 등을 비롯해 미술의 '현실과 발언', '두렁' 등 다양한 동인 집단, '연희광대패', '아리랑' 등 연극 집단, '노래모임 새벽', '민요연구회', '서울영화집단' 등이 1983년 무렵부터 활발하게 활동하며 문화 운동의 활동 공간과 영역을 만들어나갔다.

1980년대 초중반 문화 운동의 흐름에서 중요한 역할을 한 것이 부정기간행물, 즉 무크MOOK의 활발한 간행이다. 진보적인 비평 활동의 요람이었던 《창작과 비평》, 《문학과 지성》 등 주요 잡지들이 강제 폐간되고 정기간행물 창간이 사실상 불가능한 상황에서 다양한 장르에서 동인지 형식의 무크가 발간되었다. 무크는 잡지magazine와 단행본book의 합성어로, 잡지 형식이되 부정기적으로 발간되는 출판물을 의미한다. 무크의 시초는 광주항쟁 직전인 1980년 3월에 처음 나온 《실천문학》이다. 《실천문학》은 이후 매년 한 권씩 발간되면서 진보적인 민족·민중 문학 담론의 선도적인 장이 되었다. 1981년에는 《시와 경제》, 《오월시》 등 문학 무크들이 나오기 시작했고, 《공동체문화 1》(1983년), 《일과 놀이》(1983년), 《민중》(1983년), 《르뽀시대》(1983년) 등 민중 운동과 민중문화를 주제로 한 무크들이 뒤를 이었다. 마산의 《마산문

화 1: 겨울 언덕에 서서≫(1982년), 광주의 ≪민족과 문학 1: 희망이여 우리들의 희망이여≫(1983년), 부산의 ≪지평 1≫(1983년) 등 지역에 기반을 둔 무크들도 속속 창간되었다. 장르별 무크들도 다양하게 등장했다. 노래 운동의 이론적 거점을 자임한 ≪노래≫ 무크는 ≪노래 1: 진실의 노래와 거짓의 노래≫(1984년), ≪노래 2: 인간을 위한 음악≫(1986년), ≪노래 3: 민족음악과 노래운동≫(1988년) 등으로 이어졌다. 미술 운동을 주제로 한 ≪민중미술 1≫(1985년), 만화 비평과 작품을 담은 ≪만화와 시대 1≫(1987년) 등도 빼놓을 수 없는 무크들이다. 이 가운데는 창간호가 곧 종간호가 된 경우도 많았지만 1, 2년에 한 권씩 꾸준히 발간되며 문화 운동 담론의 변화를 이끈 것들도 많았다. 이 무크지들은 계간지나 월간지 같은 안정적인 담론 공간이 부재하던 1980년대 문화지식인들이 활용한 일종의 문화 게릴라 전술의 공간이었다.

1984년에는 문화 운동 단체의 연합 조직인 민중문화운동협의회(이후 1987년 민중문화운동연합으로 개칭되었고 1989년에는 노선 갈등 끝에 조직이 분화하면서 노동자문화예술운동연합과 서울노동자문화단체협의회가 각각 탄생했다)가 결성되었고, 1988년엔 문학, 미술, 음악, 영화, 춤, 건축, 사진 등 다양한 분야의 예술인 839명을 발기인으로 한국민족예술인총연합(이하 '민예총')이 결성되었다. 각 예술 장르별 조직도 속속 만들어졌다. 민족미술협의회(1985년 결성), 민족음악협의회(1988년 민예총 산하 민족음악위원회로 출발, 1990년 민족음악협의회 창립, 1996년부터 한국민족음악인협회로 개명), 전국민족극운동협의회 등이 대표적이다. 이들은 역시 1980년대 초중반에 출범한 민주교육실천협의회, 한국출판문화운동협의회, 민주언론운동협의회 그리고 1970년대부터 이어져 온 자유실천문인협의회 등 여러 분야의 문화단체들과 함께 다른 분야의 사회운동 단체와 연대하며 조직적인 문화 운동을 벌여나갔다.

1980년대 사회운동에서 나타난 중요한 특징이 노동계급 운동의 부상이라 할 수 있다. 문화 운동에서도 그런 양상이 나타난다. 1980년대 벽두 5공 정권의 성립 과정에서 엄청난 역량의 손실을 당한 노동운동이 당시의 폭압적인 상황 속에서 새롭게 전열을 정비하여 나타난 것이 현장 소모임 활동이었다. 이 현장 소모임 활동에 전문 예술인, 문화활동가들이 참여하여 문화 교육 프로그램을 개발하고 소모임 단위의 공동체 놀이를 만들어가면서 생활 속의 문화 운동을 실천하고자 했다. 이러한 현장 생활문화 운동은 노동자들에게 공동체 의식을 부여하고 조직적 결속을 다지며 노동자 계급의 현실과 의식을 반영한 노동계급 문화의 형성을 지향했다. 1986년을 전후한 시기에는 여러 지역에 노동자를 위한 문화 공간이 만들어져 노동자 문화 교실과 소규모 문화 행사를 통해 노동자 문화 운동의 거점 역할을 했다. 대표적인 지역 문화 공간으로 대림동의 '살림마당', 구로 지역 산돌교회의 '일꾼마당', 청계로의 '평화골 한마당', 부천의 '그루터기' 등을 들 수 있다. 이러한 활동은 1987년 6월 항쟁 이후의 새로운 국면에서 노동자 문화 운동이 노동자 대중에게 광범하게 확산되고 대중화되는 데 중요한 밑거름이 되었다.

1980년대 민족·민중 문화 운동 진영은 기존의 제도권 미디어와 문화를 비판하며 그와는 다른 대안적 문화 텍스트를 생산하고자 했다. 문화운동권의 작품이 검열을 통과해 합법적으로 유통될 가능성은 거의 없었다. 물론 시장 파급력이 크지 않은 연극이나 마당극 등 일부 연행예술은 합법적으로 공연되기도 했지만 매스미디어의 형식을 빌릴 수밖에 없는 노래나 영화 등은 제도권 시장 밖에서 생산·유통될 수밖에 없었다.

민중문화 텍스트의 가장 활발한 생산 및 소비 기지가 된 곳은 대학이다. 대학에는 음악, 미술, 연극, 영화 등 각 분야에 재능 있는 인적자원이 존재했고 1970년대부터 이어져 온 동아리 문화가 있었다. 이미 활발히

활동하고 있던 연극 동아리, 탈춤 동아리들이 있었고 1980년대 초반을 거치면서는 거의 모든 대학에 민중가요 활동을 하는 노래 동아리들이 만들어졌다. 영화 운동 모임도 형성되기 시작했다. 각 대학의 문화예술 동아리들이 민중문화 생산과 수용의 진지 역할을 했다. 대학 문화 동아리 출신들이 이후 각 문화예술 장르의 전문 예술가, 활동가가 되면서 문화운동의 외연은 더욱 확장된다. 청년운동 조직, 노동조합, 종교 단체, 시민운동 단체 등 사회 곳곳에 다양한 민중문화 활동 그룹들이 생겨났다.

노래 운동과 영화 운동

1980년대의 문화 운동을 통해 많은 마당극 공연이 이루어졌고 수많은 민중미술 작품이 탄생했으며 소형 영화들이 제작되고 다양한 민중문학의 성과들이 나왔지만, 가장 대중적인 성과를 거둔 건 민중가요, 즉 노래 운동이었다. 노래는 어떤 매체보다 정서적 친화력이 강하고 대중적 확산력이 뛰어나다. 대중은 아주 쉽게 노래를 공유하며 그 노래에 담긴 생각을 나눌 수 있다. 그런 까닭에 오래전부터 어느 사회에서든지 노래는 정치와 밀접한 관련을 맺어왔다. 지배 세력은 다양한 기제를 통해 노래 속에 저항적 색채가 들어가는 걸 막고자 했고 저항 세력은 자신들의 생각을 담은 노래를 통해 저항적 이념을 확산시키고자 했다. 노래 매체를 통해 사회변혁에 참여하는 운동은 역사적으로 세계 곳곳에서 유례를 찾을 수 있다.

1970년대 말부터 대학을 중심으로 형성된 노래패들은 근대 이후 축적되어 온 저항적 혹은 민중적 노래 문화를 발굴하고 창작하며 보급하는 활동을 조직적으로 벌였다. 이를 통해 다양한 민중가요들이 세상에 알려졌고 적지 않은 사람들에게 수용되었다. 1980년대에는 대학가뿐 아니라 전국의 다양한 종교 조직, 노동단체 등에 노래패가 만들어져 활

발한 활동을 벌였다. 이런 민중가요 운동에서 가장 중요한 역할을 한 매체는 단연 카세트테이프였다. 김민기의 〈공장의 불빛〉이 카세트테이프라는 매체의 활용 가능성을 극적으로 보여주면서 1980년대 내내 카세트테이프는 민중가요의 가장 중요한 미디어로 기능했다.

카세트테이프는 당시 대중가요의 주류 매체이던 LP와 달리 개인 생산이 가능한 매체였고 복제가 쉬웠다. 공식적인 검열 과정을 거치지 않고도 제작이 가능했다. 또 대학생과 노동자들이 비교적 싼 값에 소유해 음악을 소비할 수 있는 매체이기도 했다. 〈공장의 불빛〉에 영향받은 서울대 노래패 메아리가 검열받지 않은 첫 노래 테이프를 제작한 것이 1979년 여름이다. 이후 대학 노래패 출신들이 1984년 김민기의 제작으로 〈노래를 찾는 사람들 1〉을 합법 발매했지만 이 음반은 곧 당국의 압력으로 사장되었다. 이후 이들은 '노래모임 새벽'을 결성하고 1980년대 내내 많은 민중가요 테이프를 제작했다. 1980년대 중반 이후에는 다양한 노래패들이 민중가요 테이프 제작 활동을 벌였고 많은 민중가요 창작자들이 '비합법' 테이프 제작과 현장 공연 등을 통해 민중가요 보급에 나섰다. 이들 가운데 적지 않은 노래들이 대학가와 노동 현장에서 많은 사람들에게 불렸다. 제도권의 대중가요에 비하면 열악하기 짝이 없는 기자재를 동원하여 비밀리에 녹음되고 복제된 불법 테이프들은 1980년대 내내 민중가요를 사람들에게 널리 알리는 데 큰 기여를 했고 많은 운동 단체의 활동비를 마련하는 토대 역할을 하기도 했다.

1980년대부터 1990년대 초까지 활발하게 진행된 민중가요 운동에서 많은 작사·작곡가들이 등장했다. 민중운동 노선의 스펙트럼이 다양했듯 민중가요의 성향 역시 다양했다. 노래모임 새벽을 주도하면서 「사계」, 「그날이 오면」 등 민중가요 명곡들을 창작한 문승현, 「파업가」, 「단결투쟁가」 등 노동가요에서 독보적인 업적을 남긴 김호철, 전대협

세대 학생운동권의 노래부터 2000년대 촛불집회를 상징하는 노래들까지 많은 곡을 쓴 윤민석 등은 민중가요 내부의 다양한 음악적 성향을 대표하는 작곡가들이다.

민중가요 운동의 흐름 속에서 등장한 많은 노래 가운데 빼놓을 수 없는 곡이 「임을 위한 행진곡」이다. 이 노래는 1982년 봄 광주의 활동가들이 제작한 노래굿 테이프 〈넋풀이〉에 수록되어 처음 알려졌다. 〈넋풀이〉는 1980년 5월 광주에서 계엄군에 맞서다 목숨을 잃은 윤상원과, 그보다 앞선 1978년 12월 야학 활동을 하다 숨진 박기순의 영혼결혼식을 테마로 한 음악극이다. 이 작품의 전체적인 틀과 가사는 소설가 황석영이 맡았고 대학가요제 출신 김종률이 작곡을 담당했다. 「임을 위한 행진곡」은 이 노래굿 테이프의 마지막을 장식하는 노래로 작곡되었는데 가사는 백기완의 시 「묏비나리」 가운데 일부 대목을 발췌해 황석영이 구성했다. 이 테이프가 보급되면서 「임을 위한 행진곡」은 삽시간에 전국으로 퍼졌고 이후 광주민주화운동과 1980년대의 역사를 상징하는 노래로 받아들여지며 애창되었다. 이 노래는 해외에까지 알려져 홍콩, 대만, 미얀마, 태국 등 민주주의를 외치는 사회운동이 벌어지는 아시아 지역 곳곳에서 불리고 있다.

1980년대 초반은 대학가를 중심으로 영화 운동이 활발히 시작된 시기이기도 했다. '영화법'에 따라 허가된 영화사 외에는 제작이 불가능했던 시대였고 영화 자체가 제작비가 많이 소요되는 장르였기 때문에 당시 젊은 영화학도들에게 가장 손쉬운 대안은 8밀리와 16밀리 필름의 소형 영화였다. 1980년대 초부터 대학 안팎에서 젊은 영화인들이 다양한 소형 영화 혹은 단편영화를 제작했다. 서울대학교의 얄라셩 영화연구회를 비롯해 여러 대학에 영화 동아리가 만들어졌고, 서울영화집단, 동서영화연구회, 영화마당 우리 같은 소집단들이 결성되었다. 1984년

7월에는 "작은 영화를 지키고 싶습니다"라는 제목으로 단편영화제가 열리기도 했다. 당시 이 단편영화제에 참여했던 면면을 보면 1990년대 한국 영화의 르네상스를 일군 주역들이 상당수 포함되어 있다. 이후 충무로에서 영화감독으로 뚜렷한 업적을 남기는 곽재용, 김의석, 신승수, 오병철, 이정국, 장길수, 황규덕, 홍기선 등, 그리고 영화평론가, 연구자 또는 기획자로 이름을 날리는 강한섭, 김소영, 문원립, 신철, 유지나, 이용배, 전양준, 정성일 등이 그들이다(성하훈, 2020.3.13). 민중 영화를 추구하던 서울영화집단과 프랑스 문화원, 독일 문화원 등을 출입하며 다양한 영화 세계를 지향하던 문화원 세대 등이 함께 모여 단편영화제를 열면서 영화제작의 개방과 표현의 자유를 주장하는 자료집을 발간하기도 했다.

주로 단편영화, 소형 영화 제작으로 이루어지던 영화 운동은 1987년 '장산곶매'가 장편영화 제작을 시도하면서 새로운 단계를 맞는다. 이용배, 공수창, 홍기선, 장동홍, 이은, 강헌 등이 참여해 조직한 장산곶매는 광주민주항쟁을 소재로 한 〈오 꿈의 나라〉(1988년)를 제작했고 이어서 노동자들의 노조 파업 투쟁을 그린 〈파업전야〉(1990년)를 내놓았다. 〈파업전야〉는 상영 금지처분을 받았지만 전국 11개 지역에서 동시 상영 투쟁을 벌였고, 극장에 최루탄이 터지고 경찰이 투입되는 등 엄청난 화제를 몰고 왔다. 이런 난관 속에서도 30만 명을 동원하는 성공을 거두었다. 이어 당시 첨예한 사회적 갈등을 불러일으킨 전교조 설립과 교육 문제를 다룬 〈닫힌 교문을 열며〉(1992년)를 제작하기도 했다. 당국은 검열을 받지 않고 영화를 상영했다는 혐의로 장산곶매의 주요 인물들을 기소했다. 이들은 영화에 대한 사전 검열이 위헌이라는 헌법소원을 제기했고 결국 사전심의제도 위헌판결을 받아내 영화에 대한 사전심의제도가 폐지되고 등급 심의로 전환하는 계기를 만들었다.

HISTORY OF

ᭈ · ᭉ

1990년대

신세대 문화와 소비문화

KOREAN POPULAR CULTURE

제5공화국 전두환 정권은 민주화 운동 세력에 폭력적인 탄압을 마다하지 않았고 이에 대한 저항은 끝없이 이어졌다. 1985년 1월의 총선에서 양 김 세력의 연합 정당인 신한민주당이 관제 야당인 민한당을 누르고 제1야당이 되면서 정권에 대한 저항은 단지 재야 민주화 세력만이 아니라 제도권 정치에도 강하게 불어닥쳤다. 야당은 1986년부터 군사독재 청산과 민주 헌법 쟁취·민주정부 수립을 위한 범국민 서명운동에 들어갔고 정권은 야당과 대학생, 노동자 등 민주화 운동 세력에 대한 대대적인 탄압에 나섰다. 그 과정에서 부천경찰서 성고문 사건(1986년)이 터지고 서울대생 박종철 고문치사 사건(1987년)이 일어난다. 하지만 정권은 1987년 이른바 4·13호헌조치를 발표하면서 물러설 뜻이 없음을 분명히 했고 결국 그해 6월 전국적인 시민 항쟁이 시작되었다. 6월 10일 전국 22개 도시에서 수십만 명이 대규모 시위를 벌이며 호헌 철폐와 독재 타도를 외쳤고 6월 26일에는 100만 명의 시민이 서울시청과 광화문 일대에 운집해 시위를 벌였다. 더 이상 폭력적인 진압이 어렵다고 판단한 정권이 6·29민주화선언을 통해 직선제 개헌과 선거법 개정 등을 약속하면서 변화의 물꼬가 트인다. 곧이어 대

통령직선제와 5년 단임제를 골자로 하는 새 헌법이 제정되었고 직선 대통령 선거가 치러진다. 이 선거에서 민주 시민들의 열망에도 불구하고 양 김 씨의 분열과 함께 신군부의 후계자인 노태우가 대통령으로 당선되면서 제6공화국이 시작된다.

1990년대를 명확히 규정하기는 쉽지 않다. 1987년 민주항쟁과 함께 노태우 정권이 들어서면서 한국 사회는 변화하기 시작했다. 하지만 여전히 군사정권이라는 한계를 벗어날 수는 없었다. 그런 의미에서 1987년에서 1992년에 이르는 노태우 정권 시기는 1980년대의 연장이면서 1990년대의 새로운 시대를 예고하는 과도기였다고 할 수 있다.

노태우 정권은 북방 정책을 통해 소련(1990년), 중국(1992년), 베트남(1992년), 동구권 국가들과 수교를 맺고 일련의 유화정책을 통해 민주적 변화를 이루기도 했지만 본질적으로 군사정권이라는 속성을 떨치지 못했고 권력에 대한 민주 진영의 저항 역시 수그러지지 않았다. 처음부터 36.6%의 득표로 이루어진 약체 정권인 데다가 헌정 사상 최초의 여소야대 환경 속에서 권력의 한계를 느낀 노태우 정부는 1991년 김영삼의 통일민주당, 김종필의 신민주공화당과의 합당을 통해 거대 여당인 민주자유당을 출범시켰다. 이후 여당 야당 할 것 없이 다양한 변신을 거쳤지만 결국 이 3당 합당이 오늘날의 정치 구조를 만들어낸 출발점이 되었다.

1993년 김영삼이 집권하면서 5·16 이후 처음으로 문민정부가 구성되었다. 김영삼 정권은 하나회를 숙청해 군사쿠데타의 싹을 자르고 금융실명제를 실시하는 등 개혁 정책을 단행하고 1995년 12월 1인당 국민소득 1만 달러 돌파를 기념해 선진국들이 가입하는 경제협력개발기구OECD에 가입했다. 하지만 성장주의에 치우친 정책으로 규제 완화와 수출 증대에 집중하는 과정에서 물가가 상승하고 외화가 낭비되는 부

작용이 나타났다. 결국 국가가 보유한 외환이 크게 부족해지면서 국가 파산 위기에 몰린 끝에 1997년 IMF의 긴급 구제금융을 지원받는다. 이 과정에서 많은 기업이 도산하고 수많은 실업자가 발생했다. 1997년 대통령 선거는 이런 경제 위기 속에서 치러진 끝에 야당의 김대중이 당선되면서 처음으로 권력이 야당에 넘어가는 평화적 정권 교체가 이루어졌다.

문화 환경과 지형의 변화

검열의 종언, 대중문화와 민중문화의 경계 해체

노태우 정권 시절에도 정치사회적 갈등은 계속되었다. 1989년에는 전교조를 결성한 교사들이 대량 해직되었고 1990년에는 3당 합당이라는 보수 정치의 야합이 이루어졌다. 1991년에는 수서 비리 사건이 터졌고 강경대 치사 사건에 이어 11명이 스스로 목숨을 끊는 분신 정국이 이어졌다. 그렇긴 해도 노태우 정권은 전두환 정권에 비해서는 상대적으로 연성의 군사정권이었다. 군부가 전면에 나서는 억압적이고 폭력적인 통치는 종식되었고 직선제와 함께 최소한의 형식 민주주의적 진전이 이루어졌다. 특히 비교적 비정치적이고 권력의 향배와 직접적 관련성이 적은 문화 분야에서 정치적 고삐가 눈에 띄게 풀어졌다. 6·29선언 직후인 1987년 8월 「아침이슬」 등 186곡의 금지곡이 해제되었다(남아 있던 금지곡들은 김영삼 정부 시절인 1994년 방송위원회의 재심의를 거쳐 해금되었다. 그해 8월 12일에 발표된 해금 목록에는 월북작가 작품 64곡과 외국 가요 783곡이 포함되었다). 1987년 9월부터는 영화 시나리오에 대한 사전 심의도 폐지되었고(물론 완성된 영화에 대한 사전 심의, 즉 가위질은 여전히 남아 있었다)

1994년 팝송 금지곡 해제

1994년 8월 12일 방송위원회는 당시까지의 금지곡 1752곡 가운데 847곡을 해제한다고 발표했다. 여기에는 조명암 등 월북작가의 작품 64곡이 포함되어 있었지만 핵심은 금지 팝송 783곡에 대한 해제였다. 방송위원회는 그해 6월 전문가들로 구성된 방송가요실무협의회를 출범시키고 이 가운데 4명으로 실무소위원회를 구성해 약 2개월에 걸쳐 금지곡 재심의 작업을 벌였다. 재심의 실무에 참여한 사람들은 박원웅(당시 MBC레코드실 담당 부국장), 이해성(당시 SBS라디오국 제작위원), 서병후(팝 칼럼니스트), 김창남(대중음악평론가) 등 4명이었다. 이때 해금된 팝송 가운데에는 비틀즈의 「Revolution」, 「A Day in Life」, 「Lucy in the Sky with Diamonds」, 밥 딜런의 「Blowing in the Wind」, 「Hard Rains a Gonna Fall」, 애니멀스의 「The House of Rising Sun」, 퀸의 「Bohemian Rhapsody」, 피트 시거의 「We Shall Overcome」, 존 바에즈의 「Donna Donna」, 조니 미첼의 「Woodstock」, 로버타 플랙의 「The First Time Ever I Saw Your Face」, 피터폴앤메리의 「Gone the Rainbow」, 존 레논의 「Give Peace a Chance」, 핑크플로이드의 「Another Brick in the Wall」, 톰 존스의 「Delilah」, 롤링 스톤스의 「Paint It Black」 등 유명한 노래들이 포함되어 있다.

1988년 1월에는 연극 등 공연물에 대한 대본 사전 심의가 폐지되었다. 대중문화 전반에서 검열 기준이 완화되면서 제도권과 운동권, 대중문화와 민중문화 사이에 가로놓여 있던 장벽이 조금씩 허물어지기 시작했다. 1980년대 내내 억압적인 권력의 문화 지배에 맞서 힘겨운 투쟁을 벌여왔던 민중문화 운동의 산물들이 운동권의 울타리를 벗어나 대중적인 호응을 얻기 시작한 것이다.

그런 변화를 가장 극적으로 보여준 것이 '노래를 찾는 사람들'의 사례다. 1984년 합법적으로 발매된 〈노래를 찾는 사람들 1〉 음반이 당국의

압박으로 사장된 후 민중가요 테이프 제작 등 비합법 활동에 치중해 왔던 노래모임 새벽 구성원들은 6·29선언 이후 새로운 변화의 흐름이 시작되던 1987년 10월 '노래를 찾는 사람들'(이하 '노찾사')이란 이름으로 처음으로 합법적인 무대 공연을 시도했다. 이 공연은 당시로서는 예상치 못한 호응을 얻었고 이후 노래모임 새벽과 노찾사는 조직적인 분리를 통해 각기 비합법, 합법 공간으로 나누어 역할 분담을 한다. 1989년 말 널리 알려진 민중가요의 대표곡들을 모은 〈노래를 찾는 사람들 2〉가 검열을 거쳐 발매된다. 6월 항쟁 이전이라면 검열 통과가 불가능했을 노래들이 합법적으로 시장에 나온 것이다. 노찾사의 노래 가운데 「솔아 푸르른 솔아」, 「사계」 등은 방송가요 인기 순위를 오르내리기도 했고 2집 음반은 엄청난 판매고를 올렸다. 공연장에는 수많은 인파가 몰려들었다. 이후 노찾사는 3집(1991년), 4집(1994년)을 연이어 발표하면서 1990년대 중반까지 활발한 활동을 벌이며 민중가요를 대중화시키는 데 기여했다.

노찾사의 시도가 성공하면서 〈노래마을〉 2집(1990년), 〈꽃다지〉 1집(1994년), 〈조국과 청춘〉 5집(1996년) 등 민중가요의 합법 음반 발매 시도가 이어졌다. 물론 검열이 남아 있던 1996년까지는 비합법 음반(카세트테이프) 제작도 계속되었다. 민중문화 산물들이 합법화되는 흐름 속에서 노찾사 출신인 김광석, 안치환, 권진원 등은 솔로 가수로도 활발한 활동을 보여주었다. 그런가 하면 강산에 같은 비판적 포크 가수들이 등장해 과거 같으면 검열에 걸릴 수 있는 노래들을 합법적으로 발표하며 인기를 얻었다.

노찾사가 비합법의 영역에서 합법의 공간으로 진입을 시도하던 시기, 가수 정태춘은 정반대의 행보를 보였다. 1970년대 말부터 개성적인 포크 가수로서 꾸준히 인기를 모으던 정태춘은 1988년 무렵부터 스

스로 제도권의 울타리를 벗어나 민중문화 진영에 가담했다. 그는 전교조 합법화를 위한 콘서트를 전국에서 개최하고 민중가요 노래패들과 합동 공연을 펼치는 등 가장 열정적인 노래 운동가의 면모를 보여주었다. 1990년 정태춘은 공개적으로 심의를 거부하고 검열을 거치지 않은 음반 〈아, 대한민국〉을 발표한다. 당대의 한국 사회에 대한 통렬한 비판과 풍자의 메시지를 담은 노래들로 채워진 이 음반은 큰 화제를 불러왔다. 이어 1993년에는 다시 정태춘·박은옥 8집 〈1992년 장마 종로에서〉를 검열을 거치지 않고 내놓았다. 당국은 불법 음반을 냈다는 혐의로 정태춘을 입건했고 정태춘은 음반 사전 심의에 대한 위헌 심판을 청구하기에 이른다. 결국 1996년 10월 31일 헌법재판소가 음반 사전심의 제도가 위헌이라는 판결을 내렸고(이미 1995년 12월 '음반법'이 개정되면서 음반 사전 심의 규정은 삭제되었다) 그보다 몇 주 앞선 10월 4일 장산곶매가 제기한 영화 사전심의제도에 대한 위헌 판정도 함께 이루어지면서 대중문화에 대한 사전검열제도가 철폐되었다. 한국 사회에서 표현의 자유가 비로소 꽃피기 시작한 역사적 순간이었다.

대중문화와 민중문화의 경계가 해체된다는 것은 제도권 대중문화 공간에서 군사정권 시절에는 볼 수 없었던 콘텐츠들이 만들어지기 시작했다는 의미다. 이는 TV에서도 나타났다. 1987년 6월 항쟁 이후 제작된 〈어머니의 노래〉, 〈광주는 말한다〉 같은 다큐멘터리도 그렇지만 〈유머 일번지〉 같은 코미디 프로그램에서 재벌과 권력층을 풍자하는 '회장님 우리 회장님'(1986년 11월~1988년 12월) 같은 코너가 방송되기도 했다. 과거라면 다루기 힘든 소재의 드라마가 제작되는 일도 생겨났다. 빨치산을 주인공으로 일제강점기에서 한국전쟁에 이르는 시대를 다룬 MBC의 〈여명의 눈동자〉(김종성 원작, 송지나 극본, 김종학 연출, 1991~1992년, 평균 시청률 44.3%)나 광주항쟁과 삼청교육대의 역사를 중요한 비중으로 다

룬 SBS의 〈모래시계〉(송지나 극본, 김종학 연출, 1995년, 평균 시청률 46%) 같은 드라마가 높은 시청률을 기록하며 방송된 것이 대표적이다. 특히 〈모래시계〉는 '귀가시계'란 별명을 얻을 만큼 화제가 되었다. 드라마의 인기는 새로운 관광지를 만들기도 한다. 이 드라마의 첫 회에서 주인공 박태수(최민수 분)의 어머니(김영애 분)가 세상을 등지는 장면의 배경이 된 정동진역은 당시만 해도 호젓한 간이역이었으나 이후 사람들이 몰려드는 유원지로 바뀌었다.

6월 항쟁과 문화 담론 지형의 변화

1980년대 한국 사회는 군사정권의 폭력적인 통치와 그에 대한 저항 세력의 치열한 투쟁이라는 대립적 구도를 형성했다. 사회는 양분되었고 모든 분야에서 이분법적인 대립 구도가 만들어졌다. 민중문화 역시 그러한 구도 위에 있었다. 다양한 민중문화 활동이 벌어졌지만 그런 활동이나 성과는 매스미디어로부터 철저히 외면당했고 검열의 장벽을 넘을 수 없었다. 대개의 경우 민중문화는 노동조합이나 학생 등 조직화되어 있는 대중 집단에서 유통되었고 그래서 흔히 '운동권 문화'의 개념으로 인식되었다. 내용적으로도 민중문화는 대개의 경우 정치적인 민주화나 평화적 통일, 노동자 계급의 열악한 현실에 대한 인식, 지배 집단의 비리와 부패에 대한 고발 등 정치적이고 이념적인 것에 집중되었다.

억압적 지배와 저항적 실천이라는 당대의 대립적인 상황 속에서 대중과 민중, 대중문화와 민중문화는 그대로 지배와 저항이라는 이념적 도식에 따라 담론적으로 구분되었다. 대중문화가 제도권의 문화였다면 민중문화는 제도권에 저항하는 운동권의 문화였고, 대중문화가 지배의 문화였다면 민중문화는 그에 맞선 저항의 문화였다. 대중문화가 보수의 이데올로기를 담고 있는 데 반해 민중문화는 이를 부정하는 진

보의 이데올로기를 담은 문화였고, 대중문화가 대중을 수동적으로 만드는 문화라면 민중문화는 민중의 능동성을 담보한 문화였다. 대중문화가 개인주의와 도피의 출구로 여겨진 반면 민중문화는 공동체와 참여의 통로로 받아들여졌다. 또한 대중문화가 외세와 제국주의의 문화라면 민중문화는 전통과 민족주의의 문화였다. 대중문화가 매스미디어의 시스템을 장악하고 있는 데 반해 민중문화는 제도권 밖의 소집단과 소규모 매체, 불법 매체를 통해 전파되었다. 민중문화는 당연히 다양한 방식의 탄압과 통제의 대상이 되었고 그러한 탄압이 강화될수록 민중문화 운동의 열기도 뜨거워졌다.

요컨대 1980년대의 문화는 기본적으로 정치의 틀에 의해 규정되고 있었다. 물론 어느 시대건 정치적 성격을 띠지 않는 문화란 없다. 그러나 1980년대에 그것은 권력의 행사와 통치, 정치적 투쟁과 이념적 대립이라고 하는 좀 더 구체적이고 좁은 의미의 정치에 의해 매우 세밀하게 규정받고 있었다.

이런 상황은 1987년 6월 민주항쟁과 함께 민주화의 흐름이 시작되면서 변화하기 시작했다. 6월 항쟁 이후 1990년대 초까지의 시기는 민중문화 담론이 가장 활발히 표출되고 대중의 관심을 모았던 시기다. 비단 민중문화의 성과만이 아니라 1980년대 내내 지하 시장에 잠복해 있던 진보 담론이 한껏 만개한 시기였다. 그것은 6공 정권이 여전히 군사정권의 맥을 잇는 반민주·반민중적 권력인 탓에 진보 담론의 정당성은 여전히 유지되면서 상대적으로 제도적 억압의 수준이 5공에 비해 약화되었기 때문이다. 1980년대부터 대학가와 운동권을 중심으로 진보적 사회과학 서적들은 지속적으로 출판되었지만 당국에 의해 금서가 되거나 출판사 사장, 필자, 서점 주인 등이 탄압을 받는 경우가 많았다(물론 금서가 되면 책은 더 잘 팔렸다). 1987년 이후 당국의 탄압이 줄어들면서 다

양한 진보적 색깔의 책들이 출판되었고 한국 사회를 계급론과 혁명론의 시각으로 분석하는 다양한 담론들이 쏟아져 나왔다. 이른바 사회구성체 논쟁도 이 시점에 만개했다. 1980년대 후반부터 1990년대 초반에 이르는 시기는 여러 면에서 진보 문화와 진보 담론의 절정기였다.

이러한 상황은 오래가지 않았다. 1990년 3당 합당으로 상징되는 보수 대연합의 정치적 변화가 이루어졌고 곧이어 김영삼의 문민정부가 수립되었다. 무엇보다도 1980년대 말, 1990년대 초에 걸쳐 동구 사회주의권의 급격한 몰락이 진행되면서 세상은 정말 빨리도 바뀌었다. 동구 사회주의권의 몰락은 1980년대식 사회과학주의에 입각한 진보 담론의 급속한 쇠퇴를 가져왔다.

대중문화를 둘러싼 변화는 이 시기를 기점으로 빠르게 이루어진다. 문화 시장의 급속한 팽창과 함께 진보적 민중문화 담론의 쇠퇴가 이어졌다. 1990년대 중반을 지나며 민중가요 공연장을 찾는 관객이 급속히 줄어들었다. 대중문화는 소비문화의 확산과 함께 빠르게 팽창했고 민중문화는 이론과 실천의 양면에서 모두 위축되어 갔다. 어느 틈엔가 사람들은 1980년대식의 대립과 투쟁의 패러다임에 싫증을 내고 있었고 문화 담론의 지형은 급속도로 바뀌었다. 문화 담론의 중심은 '신세대 문화', '포스트모던 문화', '육체와 쾌락의 문화', '문화 산업의 경쟁력', '정보사회와 디지털 문화' 같은 개념들로 바뀌었고 대중문화는 과거와는 전혀 다른 시각에서 새롭게 중심적인 문제 영역으로 등장했다. 문화 연구, 문화비평 담론이 급증했고, 1980년대 내내 거의 일방적인 비판의 대상이던 대중문화가 어느덧 존중의 대상, 진지한 분석의 대상으로 여겨졌다. 대중의 주체성을 강조하는 **능동적 수용자론**, 경계를 넘는 문화의 뒤섞임을 강조하는 포스트모던 이론, 글로벌한 문화의 흐름에 주목하는 지구화 담론이 각광받기 시작했다.

결국 6월 항쟁 이후 문화의 양상은 두 번의 굴곡을 겪으면서 변화해

능동적 수용자론

미디어와 문화의 소구 대상 혹은 판매 대상이 되는 익명의 개인과 집단을 수용자(audience)라 부른다. 대중문화를 소비하고 향유하는 수용자가 곧 대중이다. 오랫동안 수용자는 파편화되고 수동적인 존재로 간주되곤 했다. 그 시각에 따르면 수용자, 즉 대중은 미디어와 문화가 담고 있는 가치와 정서를 그대로 받아들여 내면화하며 이를 통해 쉽게 설득당하는 존재가 된다. 한국에서도 대중문화를 비판하는 담론의 바탕에는 대중을 수동적이고 무기력한 존재로 보는 시각이 많았다. 하지만 1990년대 이후 수용자 대중의 능동성을 강조하는 시각이 폭넓게 받아들여졌다. 대중문화의 소비는 기본적으로 대중의 욕구와 필요성에 의해 이루어진다는 것, 문화의 소비 과정에는 어떤 형태로든 대중의 욕구가 작용하며 그 과정에서 나름의 의미가 창출되기도 한다는 점이 부각되었다. 특히 디지털 시대와 함께 문화의 생산자와 소비자의 경계가 허물어지는 현상이 나타난 것도 수용자 대중에 대한 시각이 바뀌는 계기가 되었다. 많은 수용자들이 단순한 소비자에 머물지 않고 직접 문화의 생산에 참여하는 현상이 나타나는 것이다.

영국의 문화연구자 스튜어트 홀(Stuart Hall)과 데이비드 몰리(David Morley)는 수용자들이 단순한 소극적 소비자가 아니라 문화의 해독자라는 점을 보여주었다. 이들은 수용자 대중이 주어진 문화 텍스트를 해독하는 세 가지 방식이 있다고 보았다. 텍스트에 내재한 지배 이데올로기에 부합하는 방식으로 해독하는 지배적-헤게모니적 해독(dominant-hegemonic reading), 텍스트의 지배 이데올로기를 거부하는 대립적 해독(oppositional reading), 그리고 그 중간쯤에 해당하는 교섭적 해독(negotiated reading)이다. 홀과 몰리의 이론은 수용자가 단일한 집단이 아니며 그들이 처한 사회적 조건에 따라 다양한 방식의 문화 수용이 이루어짐을 보여줌으로써 수용자에 대한 좀 더 입체적인 관점을 열어주었다.

왔다고 할 수 있다. 6·29민주화선언 이후의 형식 민주주의적 진전과 함께 진보적 민중문화 담론의 전면화와 대중화가 이루어진 것이 하나의 변화 과정이었고, 이후 동구권의 몰락과 함께 민중문화 담론의 급속한 쇠퇴와 대중문화의 팽창과 다양화가 진행된 것이 또 하나의 변화 과정이었다. 1980년대의 민중문화론의 입장에서 본다면 이 과정은 아주 짧은 상승기와 매우 긴 좌절기의 과정으로 볼 수 있다. 그것은 6월 항쟁 이후의 상황 전개에서 타협적인 민주화의 이행 전략이 결과적으로 지배 질서의 안정화와 저항 세력의 분열, 그리고 민중 세력의 배제로 귀결된 정치사회적 상황을 그대로 반영하는 것이기도 했다.

그러나 6월 항쟁의 문화적 의의에 대한 우리의 평가는 가시적으로 드러난 사건과 현상에만 의거할 수 없다. 문화는 특정한 정치사회적 사건으로 단기간에 쉽게 변화하는 것이 아니다. 중요한 것은 하나의 사건이 대중의 생활과 정서와 무의식의 세계에 어떤 변화의 계기를 만들어주었는가에 있다고 할 수 있다. 이를테면 6월 항쟁과 이후의 사회사적 변화는 대중의 생활과 정서에 어떤 환경을 만들어주었는가, 그 환경은 6월 항쟁 이전과 비교하여 어떤 차이가 있는가가 중요한 문제다.

6월 항쟁은 결정적으로 대중의 생활과 정서, 무의식에서 정치 혹은 정치적 대립 구도의 규정력을 약화시킨 계기가 되었다. 그리고 이는 오랜 억압의 세월 동안 억눌려 있던 대중의 문화적 표현의 욕구를 폭발시키는 계기로 작용한다. 그 첫 번째 결과가 민중문화의 대중화로 나타났다. 억압적 체제하에서 의식적·무의식적 검열의 장벽에 막혀 지하에 숨어 있던 대중의 정치적 표현 욕구가 민중문화의 대중화라는 결과로 나타난 것이다. 그러나 1980년대식의 사회과학적 대립 구도에서 자유롭지 못했던 민중문화 담론이 대중의 생활과 정서와 무의식의 차원에서 터져 나오는 욕구를 충족시킬 수는 없었다. 이념의 장벽이 무너지고

냉전적 대립 구도의 견고한 질서가 해체되면서 정치적 억압으로부터 벗어난 대중은 억눌려 있던 자기표현의 욕구를 표출하기 시작했다.

1990년대 초에 도입되어 전국적인 열풍을 불러온 '노래방' 문화는 대중의 자기표현 욕구를 상품화한 대표적 사례다. 늘 관객으로만 존재하던 대중이 직접 마이크를 들고 근사한 반주에 맞춰 노래 부르는 경험은 대중이 더 이상 문화의 객체가 아니라 주체라는 '느낌'을 선사했다. 이와 비슷한 문화 상품들이 1990년대 초반에 다양하게 등장했다. 서바이벌 게임, 실내 낚시터 그리고 물론 다양한 형태의 전자 게임들이다. 때맞추어 지구적인 차원에서 문화 시장의 확장이 이루어졌고 정보통신 혁명과 함께 다양한 표현의 기제들이 개발되었다. 그런 과정에서 대중의 관심은 1980년대식 대립의 구도 위에 있을 수밖에 없었던 민중문화 담론에서 빠르게 멀어져 갔다. 검열의 완화와 함께 민중문화 자원의 상당 부분이 대중문화로 흡수되었고 무엇보다도 냉전 체제의 와해가 민중문화가 기반을 두고 있던 대립적 이념의 토대 자체를 약화시켰기 때문이다.

새로운 세대, 새로운 문화의 등장

지상파 TV의 전성기, 다매체 다채널 시대의 개막

민주화의 흐름 속에서 TV는 과거에 볼 수 없었던 정경들을 보여주기 시작했다. 6월 항쟁 후인 1987년 12월, 오랜만의 직선제 대통령 선거에 즈음해서 각 당 후보들이 관훈클럽의 패널들과 벌이는 토론 장면이 TV를 통해 소개되었다. 시민들은 군사정권 시절 내내 불온한 인물로 찍혀 핍박받았던 야당 정치인 김대중이 TV에 등장해 기자들의 공격적 질문

에 대답하는 모습을 처음으로 볼 수 있었다. 1989년 12월 31일에는 얼마 전까지 대통령이었던 전두환이 광주민주화운동 진상 규명 및 5공 비리에 관한 국회 청문회에 등장해 증언하는 장면이 연출되었다. 이 장면은 한 시간 차로 녹화 중계되었는데 끝날 무렵에도 50%가 넘는 시청률을 기록할 만큼 국민적 관심을 끌었다. 1995년 5월의 지방선거를 앞두고는 후보자 간의 TV 토론이 잇달아 열렸다. 선거 TV 토론의 시작이었다. 권력자들의 실체, 정치 세계의 민낯이 화면을 통해 고스란히 전달되면서 정치는 대중의 일상 속에 한층 깊숙이 들어왔다.

1990년대에는 유독 대형 재난 사고가 많았다. 1993년 7월에는 아시아나항공 국내선 여객기가 추락하는 사고가 벌어져 68명이 사망했고 10월에는 서해 훼리호가 침몰해 292명이 목숨을 잃었다. 1994년 10월에는 성수대교가 무너져 32명이 사망하고 17명이 다쳤다. 그해 10월에는 충주호 유람선 화재, 12월에는 아현동 도시가스 폭발 사고가 연이어 터졌다. 사고는 1995년에도 이어졌다. 4월에 대구 지하철 공사 현장에서 도시가스가 폭발해 사망 101명, 부상 202명 등 300여 명의 사상자가 나오고 차량 150대 이상, 건물 80여 채가 파손되는 참사가 빚어졌다. 이걸로 끝이 아니었다. 1995년 6월 29일, 멀쩡히 서 있던 삼풍백화점이 갑자기 붕괴해 502명이 죽고 6명이 실종되고 937명이 부상당하는 엄청난 사고가 벌어졌다. '사고공화국'이라는 자조가 여기저기서 터져 나왔다. 이런 재난들은 TV를 통해 거의 실시간으로 전해졌고 사람들은 일상 한구석에 도사린 엄청난 위험을 실감할 수 있었다. 김영삼 정부의 '세계화' 구호가 요란하던 시절이지만 다수의 시민들은 당장 다리가 끊어지고 백화점이 붕괴하는 현실에서 불안감을 느끼며 살아야 했다.

1990년대 전반기의 거듭된 사고는 군사정권 이래 수십 년간 초고속 성장을 거듭하는 과정에서 사실상 배제되어 온 안전이나 생명, 윤리 같

은 가치를 점검하면서 사회시스템 자체를 새롭게 정비할 필요를 보여주었지만 세상은 그렇게 흘러가지 않았다. 늘 그렇듯이 재난은 금방 잊혔고 세상은 거품경제의 호황 속에서 소비 자본주의의 확대로 치달았다.

TV는 소비 자본주의의 첨병 역할을 했다. 1989년 이후 가구당 TV 보유 대수는 1대를 넘어섰고, 1999년엔 1.42대가 되었다. TV를 2대 이상 소유한 가정이 많아졌다는 뜻이다. TV를 보는 시간도 늘어 1996년에는 주당 시청 시간이 21.4시간에 이르렀고, TV 시청이 한국인의 최고의 여가 활동으로 꼽혔다(이동후, 2016: 300~301). 새로운 디지털 기기가 아직 충분히 발전하지 못하고 소비문화에 대한 대중의 욕망은 부풀어 올랐던 시절 TV는 세상에 대한 이미지를 집단적으로 공유하고 소비를 매개하며 대중의 정서를 형성하는 가장 강력한 매개체였다.

민주화와 함께 대중문화에 대한 정치의 영향력은 축소된 반면 자본의 영향력은 확대되었다. 다양한 매체를 통해 매개되는 총광고비는 1990년에 2조 원을 넘어섰고 1996년에는 5조 6000억 원대를 기록했다. 국민총생산GNP 대비 광고비도 1989년 1% 수준에서 1996년에는 1.35%로 증가했다. 가장 비중이 큰 광고매체는 물론 신문과 TV로, 두 매체를 합한 광고비 점유율은 70%에 달했다(이동후, 2016: 306). 케이블TV, 인터넷과 PC 통신이 이 시기에 새로운 광고매체로 등장했지만 아직 그 영향력은 기존 매체에 비할 바 아니었다. 1990년대는 지상파 TV와 아날로그 신문의 마지막 전성기였다.

TV는 더욱더 상업화되었고 시청률 경쟁은 심화되었다. 첫 번째 계기는 1991년 12월 9일부터 TV방송을 시작한 SBS 채널의 등장이었다. 언론통폐합에 따라 인위적으로 만들어진 공영 체제가 공민영 체제로 바뀌면서 상업주의 경쟁이 더욱 치열해졌다. 1993년에 들어서 김영삼 정부는 케이블TV방송을 적극 추진했고, 1995년 3월 30여 개의 채널로 케

이블TV방송이 시작되었다. 1995년에는 부산, 대구, 광주, 대전 등 지역 민방이 출범했고 수도권 방송이던 SBS는 이들 지역 민방과의 제휴를 통해 사실상 전국 방송이 되었다. 케이블TV는 출범 1년 후인 1996년 6월, 가입자가 100만 명을 넘어섰다. 케이블TV 출범 후 1990년대 말까지도 지상파방송의 독점적 지위는 견고하게 유지되었지만 시청자들은 조금씩 자신의 취향에 따라 세분화된 채널을 선택하는 데 익숙해지기 시작했다. 케이블TV 시청자들 입장에서 보면 TV를 통해 볼 수 있는 채널이 불과 네댓 개에서 최소 수십 개가 된 것이다.

케이블TV가 성장하고 있었지만 1990년대 대중의 문화적 삶을 지배한 가장 강력한 미디어는 역시 지상파 TV였다. 역사상 가장 많은 인기를 누린 드라마들 대부분이 이 시기에 방송되었다. 역대 지상파 TV 드라마가 기록한 (평균 시청률이 아닌) 최고 시청률 상위 20개 드라마 가운데 1990년대의 작품을 방송사별로 보면 다음과 같다.

MBC

〈사랑이 뭐길래〉: 1991년 11월 23일~1992년 5월 31일, 55부작, 64.9%

〈여명의 눈동자〉: 1991년 10월 7일~1992년 2월 6일, 36부작, 58.4%

〈질투〉: 1992년 6월 1일~7월 21일, 16부작, 56.1%

〈아들과 딸〉: 1992년 10월 3일~1993년 5월 9일, 64부작, 61.1%

〈M〉: 1994년 8월 1일~8월 30일, 10부작, 52.2%

〈그대 그리고 나〉: 1997년 10월 11일~1998년 4월 26일, 58부작, 62.4%

〈보고 또 보고〉: 1998년 3월 2일~1999년 4월 2일, 273부작, 57.3%

〈허준〉: 1999년 11월 22일~2000년 6월 27일, 64부작, 63.7%

〈국회〉: 1999년 9월 13일~11월 16일, 21부작, 53.1%

KBS

〈첫사랑〉: 1996년 9월 7일~1997년 4월 20일, 66부작, 65.8%

〈바람은 불어도〉: 1995년 4월 3일~1996년 3월 29일, 245부작, 55.8%

〈젊은이의 양지〉: 1995년 5월 6일~11월 12일, 56부작, 62.7%

〈목욕탕집 남자들〉: 1995년 11월 18일~1996년 9월 1일, 83부작, 53.4%

SBS

〈모래시계〉: 1995년 1월 9일~2월 16일, 24부작, 64.5%

〈청춘의 덫〉: 1999년 1월 27일~4월 15일, 24부작, 53.1%

〈토마토〉: 1999년 4월 21일~6월 10일, 16부작, 52.7%

역대 시청률 상위 20개 가운데 〈진실〉(MBC, 2000년 1월 5일~2월 24일, 16부작, 56.5%), 〈파리의 연인〉(SBS, 2004년 6월 12일~8월 15일, 20부작, 57.6%), 〈대장금〉(MBC, 2003년 9월 15일~2004년 3월 30일, 54부작, 57.8%), 〈태조 왕건〉(KBS, 2000년 4월 1일~2002년 2월 24일, 200부작, 60.2%) 등 네 편을 제외한 16편이 1990년대 드라마다(Jenna Blog, 2020). 다매체 다채널 시대가 본격적으로 자리 잡은 2000년대 중반 이후에는 시청률 50%를 넘기는 경우가 극히 드물어진다.

1980년대 초부터 보급되기 시작한 VCR 보급률은 1990년대에 급성장해 1997년 무렵 80%를 넘어섰다. 워크맨, 휴대용 CD플레이어 등 개인용 오디오기기의 보급도 늘었다. 거기에 1980년대까지 의사, 기자 등 소수의 전유물이었던 삐삐가 급속히 늘어 1992년에 가입자 100만 명을 넘었고 1994년엔 636만 명에 이르렀다. 1997년에는 삐삐 보급 대수 1500만 대를 돌파했다. 일방향 송신만 가능하고 그것도 숫자만 표시할 수 있는 기기였지만 사람들은 숫자를 이용해 다양한 커뮤니케이션 행

위를 해내고 있었다. '1010235'(열렬히 사모), '7942'(친구 사이), '12535'(이리 오세요), '8282'(빨리빨리), '1004'(천사) 등 숫자들의 조합을 통해 감정을 소통하고 사회적 친밀감을 교환하는 세태가 화제를 모았다(이동후, 2016: 318~320).

1996년 한국이동통신이 세계 최초로 코드분할다중접속CDMA 방식 이동전화를 선보이고 비교적 저렴한 휴대전화가 상용화되면서 이동전화 가입자 수는 1990년 8만 명 수준에서 1995년 1641만 명, 1999년 2344만 명으로 엄청난 증가세를 보였다. 개인용컴퓨터의 보급도 빠르게 늘었다. 사람들이 관계를 맺고 친밀감을 형성하며 문화를 수용하는 방식이 빠르게 변화하고 있었다. 특히 PC 통신이 새로운 통신수단이자 문화 매체로 등장했다. 인터넷이 보편화되는 1990년대 말까지 PC 통신은 가상공간에서 소통하고 정보를 제공받는 네트워크 미디어 역할을 했다. PC 통신 공간에 다양한 동호회들이 생겨났다. 장르별로 세분화된 음악 동호회, 영화 동호회를 비롯해, 다양한 관심사와 취향을 공유하는 수많은 동호회들이 보다 깊이 있고 전문적인 정보를 주고받기 시작했다. 이런 동호회를 통해 형성된 마니아층은 획일적이고 동질적인 대중문화 시장에 균열을 내며 다양한 하위문화가 형성되는 기반이 되었다.

전문적인 정보로 무장한 마니아들은 주류 대중문화 산업에도 영향을 미쳤다. 룰라의 「천상유애」나 변진섭의 「로라」 같은 노래가 일본 곡의 표절임을 공론화한 것은 하나의 예에 지나지 않는다. 이렇게 적극적인 문화 소비자 집단을 형성한 PC 통신 동호회는 이후 인터넷 시대의 다양한 비평 담론과 정치 담론의 주체가 되는 논객과 비평가, 키보드 워리어를 배양하는 요람이 되었다. 1990년대 일련의 기술적 발전에 따른 미디어 기기의 확산 속에서 문화 수용자들은 단순한 소비자에서 벗어나 주체적인 미디어 이용자이자 생산자로서의 경험을 시작했다.

서태지 신드롬과 신세대 문화

1990년대 초는 1987년 6월 항쟁으로 시작된 민주화의 흐름 속에서 군사정권이 최종적으로 퇴진하고 문민 시대가 자리 잡는 과도기였다. 이 무렵 주로 압구정동으로 대표되는 강남의 유흥가를 중심으로 오렌지족이라 불리는 부유층 젊은 세대의 과시적 소비문화가 사회적 이슈로 떠올랐다. 주로 해외로 유학 갔다 돌아온 부유층 자제들인 오렌지족은 특권층다운 과시적 소비와 일탈적 행태를 통해 스스로를 '구별 짓기'하고 싶어 했다. 때맞춰 지존파 사건이 터졌다. 지존파는 1993년 7월부터 1994년 9월까지 5명을 살해한 범죄 조직이다. 부유층에 대한 증오를 토대로 현대백화점 고객 명단을 범행 대상으로 삼고 시체를 태울 소각로까지 만들었지만 정작 이들에게 살해된 사람들은 그들이 그토록 증오한 부유층이 아니라 평범한 사람들이었다. 오렌지족에 대한 논란과 지존파 사건은 결과적으로 한국 사회의 계급 격차를 새삼스럽게 가시화했다.

오렌지족의 행태는 새로운 세대의 소비문화에 대한 사회적 관심을 촉발했다. 하지만 1990년대의 신세대 문화는 일부 계층의 과시적 소비문화와 일탈적 가치관으로 환원될 수 있는 게 아니었다. 그것은 1980년대 이후 사회문화적 변화 가운데 성장하면서 새로운 감성과 감각을 지니게 된 새로운 세대('신세대' 혹은 'X세대'란 이름으로 불렸다)의 문화다. 이들의 문화적 감각은 이전 세대와 크게 달랐고 이는 1990년대 문화 시장의 흐름을 바꾸어놓았다.

1990년대 신세대는 한국 사회에서 최초로 등장한 본격적인 영상 세대다. 이들은 어린 시절부터 컬러TV를 보며 성장했고 지금 시각으로 보면 초보적이긴 했지만 어쨌든 비디오게임에 익숙해진 첫 세대다. 1990년대 이후 정보통신 혁명이 가속화하면서 다매체 다채널 시대가

열렸고 사회 전반의 문화적 중심이 영상미디어로 옮아간다. 새로운 영상 세대의 감각은 기존의 문자 중심의 문화 질서에 다분히 일탈적인 것으로 비춰지기도 했다. 기성세대의 기능 중심주의를 거부하는 신세대의 자유분방한 스타일이나 락카페, 사방을 투명한 유리로 장식한 커피전문점 등 1990년대에 사회적 관심을 모았던 문화적 행태들은 이들 신세대의 영상 세대적 감성을 잘 반영하고 있다.

이 새로운 세대의 문화적 아이콘이 서태지였다. 1992년 그야말로 혜성같이 등장한 '서태지와 아이들'은 삽시간에 대중음악 시장을 석권하며 엄청난 화제를 몰고 왔다. 그해 4월 서태지와 아이들이 MBC의 쇼 프로그램 〈특종 TV연예〉에 출연해 「난 알아요」를 불렀을 당시 심사위원들에게서 그다지 호의적이지 않은 평가를 받았던 일은 지금까지 회자되는 일화다. 랩과 댄스음악이 결합한 그들의 음악은 그토록 낯선 것이었다. 기성세대에겐 낯설었지만 서태지와 아이들의 1집 음반은 순식간에 밀리언셀러를 기록했고 그해 최고의 인기가요로 등극했다. 이어 1993년 6월에 발표된 2집, 1994년의 3집, 1995년의 4집 모두 밀리언셀러를 기록하는 엄청난 인기를 얻었다.

서태지와 아이들은 이후 한국 대중음악을 지배하는 댄스음악 위주의 아이돌 팝 시대를 열었지만 음악적 스펙트럼은 꽤 폭넓었다. 2집에서는 국악 리듬과 사운드를 가미한 「하여가」로 새로운 모습을 보여주었고 3집에서는 통일 문제를 담은 「발해를 꿈꾸며」, 교육 문제를 비판한 「교실 이데아」 등 강렬한 록 사운드와 함께 사회적 메시지를 담은 노래를 발표하기도 했다. 4집에서는 갱스터 랩 스타일의 「컴백홈」이 화제가 되었다. 이 노래는 각 방송사 가요 차트 1위를 장식했고 이 노래를 듣고 집으로 돌아온 가출 청소년들도 있었다는 후문을 낳았다. 특히 사회 비판 메시지가 담긴 「시대유감」은 공연윤리위원회(이하 '공륜')의

심의에 걸리자 아예 가사를 빼고 연주만 수록해 발매하기도 했다. 이 사실이 알려지면서 공륜의 검열 제도에 대한 사회적 논란이 확산되었고 때맞추어 공륜의 심의 제도와 맞서 싸우던 정태춘의 투쟁에 적지 않은 힘이 되었다.

서태지와 아이들은 등장만큼이나 퇴장도 충격적이었다. 4집을 발표하고 한창 활발하게 활동하던 중 1996년 1월 31일 느닷없이 은퇴와 함께 그룹 해체를 선언했다. 그들의 은퇴 선언은 9시 뉴스의 메인 뉴스로 다루어질 만큼 사회적 화제가 되었다. 서태지와 아이들은 아이돌 댄스 그룹의 성격과 저항적 로커의 성격을 함께 가진 음악을 보여주었지만 그들이 사라진 무대에는 아이돌 댄스 그룹들만이 남았다. 서태지와 아이들이 사라진 1990년대 후반 이후 대중음악은 H.O.T., 젝스키스, S.E.S., 핑클Fin.K.L. 등 대형 기획사가 배출한 10대 취향의 아이돌 댄스 그룹들이 끊임없이 등장했다 사라지면서 아이돌 패권의 각축장이 되어 갔다.

서태지 현상은 한국 대중음악의 패권이 10대 청소년으로 넘어갔음을 가장 확실하게 보여주었다. 이미 1980년대 중반부터 대중가요 시장의 주요 세력으로 부상하기 시작한 청소년층이 서태지의 음악에 거의 전적인 지지를 표현하면서 청소년 시장은 한국 대중가요의 가장 크고 중요한 부분을 차지하게 된다. 또한 서태지 현상은 1970년대 이래 한국 사회의 변화를 이끌어왔던 진보적 사회운동의 에너지를 흡수하면서 전혀 새로운 사회적 갈등의 국면을 열었다. 이념과 정치적 태도를 중심으로 형성되었던 사회적 갈등이 신세대의 글로벌한 감성과 소비문화적 실천이라는 새로운 요인의 부상과 함께 재편되면서 복잡하고 다면적인 구조로 변화하기 시작했다. 특히 대중문화 담론의 영역에서 서태지 현상은 신세대 문화를 둘러싼 격렬한 논쟁을 불러일으켰고 1980년대적

인 이념 정치에 대비되는 문화정치 혹은 **정체성 정치**의 새로운 국면을 형성했다.

정체성 정치(Identity Politics)

젠더, 인종, 세대, 종교, 지역, 성적 지향 등 특정한 정체성 요소를 공유하는 집단들을 기반으로 이루어지는 정치적 갈등과 운동을 말한다. 한국에서 이런 정체성 정치가 두드러지게 나타나기 시작한 것은 1990년대부터라 할 수 있다. 이념과 계급을 둘러싼 정당정치와 계급정치가 가장 중요한 갈등의 소재였던 민주화 이전 시대에는 다양한 소집단적 정체성의 문제는 늘 부차적인 대상일 수밖에 없었다. 민주화와 함께 다양한 정체성 집단들이 목소리를 내며 사회운동의 주체로 등장하는 과정에서 정체성 정치가 중요한 사회적 의제가 되기 시작했다. 1990년대 신세대 문화의 부상에 대해서도 이를 단지 새로운 세대의 소비문화로만 보는 것이 아니라 10대라는 사회 집단의 정체성이 표출되며 기성의 문화와 갈등을 일으킨 현상으로 보고 신세대 문화 속에 숨은 저항의 의미에 주목하는 담론이 활발히 펼쳐졌다.

정체성 정치는 주로 사회적 소수 집단의 정체성을 당당하게 드러내며 이들에 대한 차별과 억압의 철폐를 내세우는 주장과 운동의 형식으로 나타난다. 그런 의미에서 정체성 정치의 기원은 가부장제를 비판하고 여성 차별 철폐를 주장한 페미니즘 운동, 백인 우월주의 사회에 문제를 제기한 흑인 민권 운동 같은 것들로 거슬러 올라갈 수 있다. 하지만 최근에 와서는 백인, 남성 등 다수자 위치의 집단들이 반난민, 반무슬림, 반여성 정서를 부추기는 극우적 · 반동적 정체성 정치의 양상이 나타나기도 하고, 정체성 차이를 물신화하고 다른 사회적 요인은 부차적인 것으로 취급하는 본질주의 운동의 경향도 일부 나타난다. 그런가 하면 정체성 정치에 대한 강조가, 여전히 작동하고 있는 계급정치의 문제의식을 희석하거나 덮어버린다는 비판도 있다. 무노조 경영 원칙을 고수하는 아마존이 홈페이지에 성소수자 운동의 상징인 무지개라도 걸면 여기저기서 '깨어 있는 기업'이라는 찬사가 난무한다는 것이다.

신세대의 영상 세대적 감수성은 기성세대의 문화적 감성과 자주 갈등 양상을 보이며 이 때문에 신세대 문화는 때로 저항적 특성을 지닌 것으로 해석되기도 했다. 1990년대 신세대 문화의 특징은 흔히 개성, 자유, 개인주의, 감각, 쾌락주의 등의 개념으로 표현되었다. 그리고 이러한 특징은 결국 기성세대와 기성 사회가 가지고 있는 획일성, 위계적 질서, 업적주의, 논리성, 집단주의에 대한 반발과 저항의 의미를 가진 것으로 해석되었다. 비슷한 시기에 불어닥친 포스트모더니즘 담론은 이런 신세대 문화를 적극적으로 해석하는 논리적 배경을 제공했다. 신세대 문화가 보여준 육체성의 미학, 탈중심적이고 감각적인 특성 같은 것이 포스트모던 문화의 성격을 지닌 것으로 받아들여졌다.

대중문화가 정치적 패러다임으로부터 벗어나기 시작하면서 대중문화 전반에서 두드러지게 나타난 것이 쾌락주의 경향이다. 영화, 대중음악, 광고, 드라마 등 대중문화 전반에서 성과 육체에 대한 감각적이고 오락적인 묘사와 접근이 붐을 이루었다. 오랜 정치적 억압으로 잠재되어 있던 대중의 욕구가 폭발하고 거기에 편승한 문화 자본의 이윤 논리가 상승작용을 일으키면서 쾌락주의의 경향이 점점 확산되어 갔다. 이는 앞서 언급한 대로 감각적이고 소비주의적인 신세대 문화가 문화 시장의 주류로 등장한 사정과도 연결된다.

한국 사회에서 새로운 세대의 문화적 표현은 스스로의 욕구를 조직하고 구체화함으로써 나타나는 것이 아니라 기성 체제에서 주어진 것을 다만 '소비'함으로써 드러난다. 1990년대 한국의 신세대가 보여준 문화는 이들의 자발적인 욕구와 생산 능력으로 창조된 것이 아니다. 랩이나 록 같은 신세대 선호의 대중음악은 서구에서 들어와 상품화된 형태로 제공된 것이며 뮤직비디오나 전자 게임 역시 마찬가지다. 랩이 미국 빈민가의 흑인 청소년들 사이에서 자생해 문화 산업을 통해 상품화

되는 과정을 밟은 것과 달리, 한국에서 랩은 상품화된 형태로 들어와 청소년들이 이를 선택하고 수용하는 과정을 통해 하위문화로 형성되었다. 이처럼 스스로 새로운 문화를 창출하는 것이 아니라 주어진 문화와 상품을 소비하는 방식으로 정체성을 드러내는 신세대 문화가 문화 시장을 장악하면서 한국의 대중문화는 소비문화의 속성을 강하게 가지게 된다. 한국 사회의 신세대가 모든 새로움에도 불구하고 어쩔 수 없이 기성세대와 공유할 수밖에 없는 특성이 있는데 그것은 신세대 집단 역시 억압적 입시 제도와 과도한 주입식 교육의 대상이며 업적주의가 지배하는 경쟁 사회의 일원이라는 점이다. 달라진 상황과 조건 속에서 새로운 욕구와 감성을 갖게 되었지만 이것을 구체화할 여건도, 공간도, 시간도, 기회도, 이들은 가져본 적이 없다. 결국 이들이 기성세대와의 차이를 드러내고 기성 질서에 대한 거부감을 표현하는 방식은 주어진 상품을 소비하는 행위를 통해서다.

소비 산업과 문화 산업은 신세대가 가지고 있는 새로운 감성과 감각을 겨냥하여 상품을 개발하고 판매를 촉진하는 데 진력했고 이 과정에서 신세대 문화에 대한 일반적인 이미지가 형성되었다. 소비 산업과 문화 산업이 신세대를 새로운 소비 주체로 '**호명**'하는 방식은 광고에서 가장 잘 드러난다. 1990년대 TV 광고에서, 특히 소비재 산업의 광고에서 가장 흔히 사용된 개념은 '개성의 창조'라는 것이었다. 수많은 화장품, 청바지, 캐주얼웨어, 음료수, 술, 휴대폰들이 '개성'을 내세웠다. 그러나 상품을 통해 창조될 수 있는 개성은 없다. 개성에 대한 욕구를 상품 구매를 통해 표현하려는 순간, 개성은 사라진다. 1990년대의 신세대는 사회적 변화 속에서 분명 기성세대와 다른 감각과 의식, 욕구와 가치를 형성했고 이는 소비 행위를 통해 '상징적으로' 표현되었다. 신세대 문화에 관한 논란은 그 상징적 표현을 둘러싼 해석의 논란이었던 셈이다.

호명(호출, Interpellation)

구조주의자이자 마르크스주의자였던 루이 알튀세르(Louis Althusser)는 자본주의 사회 내에서 이데올로기를 생산하는 사회적 제도를 이데올로기적 국가기구(ISA: Ideological State Apparatuses)라 부른다. 가족, 종교, 교육, 미디어와 대중문화 등은 사람들에게 세상에 대해 사고하고 표현하는 준거틀을 제공해 주는 이데올로기적 국가기구들이다. 사람들은 이데올로기적 국가기구에 적극 참여함으로써 스스로 이데올로기적 실천을 하게 되는데 이 과정에서 이데올로기는 구체적인 개인을 구체적인 주체로 구성한다. 이렇게 이데올로기가 주체를 '구성'하는 과정을 설명하는 개념이 호명(호출)이다. 어떤 사람이 길을 걷는데 경찰이 "이봐요. 당신!" 하고 부르면 그 사람은 그 소리가 자신을 향한 것임을 인지하고 돌아보게 된다. 그 순간 그는 경찰에 의해 호명된 주체가 된다. 그를 호명한 주체는 경찰관이고 그는 경찰관이 부른 대상, 즉 객체가 된 것이지만, 그 과정을 통해 그는 경찰관이 호명한 '당신'이라는 주체가 된 것이다. 즉, 그는 경찰의 호명의 객체가 됨으로써 주체가 된 것인데 무의식적으로 자신이 스스로 자유롭게 특정한 주체가 되었다고 생각하게 된다.

영화나 광고 같은 대중문화는 대중을 특정한 주체로 호명한다. 예컨대 할리우드 주류 영화를 보면 정의로운 백인 경찰이 흑인 악당을 처벌하는 장면을 흔히 볼 수 있다. 이 장면을 보는 흑인 관객이 백인 경찰에 동일시하며 박수를 칠 때 그는 그 영화가 호명한 백인적 주체로 구성된 것이다. 또 남성적 시선으로 만들어진 영화를 본 여성 관객이 영화 속의 남성 우월주의적 시선에 분노하지 않고 오히려 그 영화 속에 묘사된 여성처럼 되고 싶어 한다면 영화를 보는 과정에서 남성적 시선이 만들어준 주체로 구성되었기 때문이라고 말할 수 있다. 광고에서 "이 상품은 당신을 위한 것"이라고 할 때 그 '당신'이 자신이라고 느끼는 순간 그는 광고에 의해 소비 주체로 호명되었다고 말할 수 있다.

호명에 의한 주체 구성이라는 이론은 대중문화 분석에서 유용하게 사용된다. 알튀세르의 호명과 주체 구성 이론을 적용한 많은 연구는 대중문화가 수용자 대중을 특정한 주체로 호명함으로써 결과적으로 자본주의의 지배

이데올로기를 재생산한다고 분석한다. 하지만 이런 이론은 대중을 너무 무비판적이며 수동적인 존재로 보고 있다는 점에서 비판받기도 한다.

세계화의 물결

세계화와 지역화

한국에서 문화가 국가적인 산업으로 인식되기 시작한 건 1990년대부터다. 1987년 이후 민주화의 과정은 곧 정치를 대신해 자본과 시장의 논리가 강화되는 과정이기도 했다. 김영삼 정부는 집권 첫해인 1993년 '신한국문화창달 5개년계획'을 발표했고 1994년 문화체육부 산하에 '문화 산업국'을 설치했다. 1994년은 1947년 이래 세계무역 체제의 근간이 된 GATT 체제를 대신해 WTO 체제의 출범이 가시화된 해이기도 했다. WTO는 1995년 1월 1일을 기해 정식 출범한다. 국가 간의 무역 장벽을 사실상 철폐하고 자본의 자유로운 이동을 보장하는 신자유주의 세계화의 본격적인 시작이었다. WTO 체제와 함께 문화 역시 공산품과 마찬가지로 자유무역과 시장 개방의 대상이 된다.

김영삼 시대 세계화는 한국 사회의 중심 화두로 떠올랐다. 한강 다리가 무너지고 멀쩡히 서 있던 백화점이 순식간에 주저앉고 여객선이 가라앉아 수백 명이 죽는 따위의 사건이 툭 하면 벌어지는 속에서 하루하루 살아남는 걸 걱정해야 하는 다수 서민의 처지에서는 세계화란 말이 과거 흔히 들었던 조국 근대화니 민족중흥이니 하는 구호들만큼이나 공허하게 들리기도 했지만 세계화, 지구화, 글로벌화는 한국인의 삶에서 불가피한 환경으로 자리 잡았다.

세계화의 흐름은 그동안 우리가 당연하게 받아들여 온 국가 개념과 민족주의 개념의 대폭 수정을 요구했다. 농경 사회에서 급속히 산업사회로 전환한 한국 사회는 폐쇄적이고 전통적인 의식구조와, 가부장적 국가권력이 주도한 대외 의존적 발전 전략이 공존하는 기형적인 구조를 유지해 왔다. 대외 의존도가 절대적으로 높을 만큼 국제화된 경제구조를 갖게 되었음에도 내적으로는 전통 농경 사회의 혈연·지연 중심의 비합리적 인간관계와 배타적 민족주의가 여전히 지배적인 의식구조로 존재해 왔다. 이는 대내적으로는 강력한 가부장적 국가권력을 유지하면서 대외적으로는 보호 장벽을 통해 국내 산업을 육성하고 세계 수출 시장에 진출하는 전략을 취해온 1960년대 이후 경제개발 전략의 특성 때문이다. 1960년대 이래 30여 년간 대외 지향적 경제구조가 농경 사회적 의식구조 및 폐쇄적 민족주의와 묘하게 공생하는 관계가 유지되어 온 것이다. WTO 체제의 출범으로 대변되는 세계화의 흐름은 이런 전통적 의식구조와 국가 주도적 발전 전략의 공생 관계가 더 이상 원만하게 유지될 수 없음을 의미했다.

문화 분야에서도 마찬가지다. 이미 오래전부터 외국의 소비문화와 문화 상품에 익숙해 있고 실제 문화 시장의 상당 부분을 외국 문화 상품에 잠식당해 오면서도 한국 사회의 지배적인 담론 체계에서 외래문화는 늘 배제의 대상이었다. 일본 대중문화 개방 문제가 전형적인 예다. 이미 1960년대부터 TV 애니메이션 대부분이 일본산이었던 데서 드러나듯 일본 문화는 곳곳에 넘쳐났다. 하지만 공식적인 담론에서 일본 대중문화는 존재하지 않는 것으로 취급되었다. 마치 버섯이 많은 사람들이 애호하고 있는 보신탕이 제도적으로는 존재하지 않는 음식인 것처럼. 일본 문화의 이런 모순적 상황은 김대중 정부에 이르러서야 해결되었다. 1998년 10월 1차를 시작으로 2004년 1월 4차에 이르기까지

일본 문화에 대한 단계적인 개방 조치가 이루어진 것이다.

세계화의 개념은 다양한 방식으로 정의될 수 있다. 우선 경제적인 수준에서 세계화는 국경을 넘는 교역과 투자, 교류가 확대되면서 국가 간의 상호 의존성이 증대하고 다자간의 협의, 조정, 협력이 강화되는 현상을 의미한다. 이러한 경제적 세계화를 주도하는 주체는 초국가적 기업이다. 사실 세계화란 초국가 기업의 자본이 국경을 넘어 자유롭게 이동하고 시장이 지구적인 수준으로 확대되며 그에 따른 제도와 규칙의 국제적 표준화가 이루어지는 과정이라고 말할 수 있다. 자본의 경제활동에 대한 규제를 철폐하자고 하는 신자유주의 경제 이론이 득세하고 노동자들의 지위와 발언권이 약화되는 현상이 세계화와 밀접하게 관련있는 것도 그런 까닭이다.

이런 변화 속에서 기존의 국민국가 틀 안에서 해결하기 어려운 문제들이 발생하면서 이를 해결하기 위한 다양한 초국가적 조직과 기구들의 역할이 커지는 것도 세계화의 중요한 단면이다. UN이나 IMF, WTO 같은 정부 간 조직 외에 앰네스티 인터내셔널Amnesty International, 그린피스Green Peace 등 비정부 조직NGO의 역할 역시 점차 중요성을 더해갔다.

무엇보다도 대중의 일상 속에서 가장 피부에 와닿는 세계화의 현상은 문화적인 것이다. 뉴스, 영화, TV, 음악, 광고, 컴퓨터 소프트웨어 등 다양한 문화 상품들이 세계화된 시장에서 판매되면서 문화 상품의 선진국들이 가진 생활양식과 문화적 취향이 전 세계로 확산된다. 이런 현상 자체가 새로운 것은 아니지만 1990년대 이후, 특히 정보통신 기술의 급속한 발달과 함께 그 속도는 과거에 비할 수 없이 빨라졌다. 특히 인터넷은 전 세계의 문화권을 하나의 네트워크로 엮으면서 대중의 일상과 문화적 감각을 빠르게 세계화시켰다.

자본의 자유로운 이동과 시장의 지구적 확장이라고 하는 세계화의

흐름을 주도하는 초국가 기업은 대부분 서방 선진국, 그중에서도 미국에 기반을 두고 있다. 그러니까 세계화는 미소 양극의 균형으로 유지되던 냉전 질서가 해체되고 미국이 유일한 초강대국으로 떠오르면서 세계 질서가 재편되어 가는 과정과 밀접히 연관된다.

세계화의 흐름이 강화되는 다른 한편으로는 지역 단위의 정치 협력과 경제통합을 위한 노력도 강화되었다. 유럽연합EU이 정치경제적 통합을 추진하고 아시아 태평양 지역의 경제 협력체APEC가 탄생하는 등 세계경제 질서가 지역적으로 분화하며 다극화하는 흐름도 주요하게 나타났다. 이러한 지역화의 경향은 세계화와 대립하는 측면이 없지 않지만 사실은 세계화의 중간 과정이자 한 측면이라는 성격이 강하다. 특히 문화의 세계화 과정을 보면 이런 점이 두드러지는데 문화 상품을 세계 시장에 팔기 위해 많은 초국가 문화 산업들이 지역화의 전략을 사용하는 것이다. 초국가 문화 산업들은 지역 시장에 진출하면서 각 지역의 독특한 문화와 취향을 적극 반영하는 지역화의 전략을 취한다. 세계화가 진행되면서 동시에 지역화의 경향이 나타나는 현상과 관련해 세계화globalization와 지역화localization의 합성어인 글로컬라이제이션glocalization이란 용어가 사용되기도 한다.

한국 사회와 문화의 세계화

한국에서 문화가 산업적 혹은 경제적인 면에서 관심의 대상이 된 것은 그리 오래된 일이 아니다. 사실 근대화 이래 문화와 미디어에 관해서는 경제적 가치보다 정치적 가치가 더 중요하게 인식되어 왔다. 문화 산업이 가진 경제적 중요성이 부각된 것은 1990년대 이후 WTO 체제가 확립되고 시장 개방의 여파 속에서 초국가 미디어 산업의 한국 진출이 본격화되면서부터다. 정부는 시장 개방 요구를 받아들이면서 동시

에 1980년대까지 문화 영역에 진출할 수 없었던 대기업이 문화 시장에 적극 진출할 수 있도록 규제를 완화하는 정책을 취했고 이에 따라 많은 대기업이 앞다투어 문화 산업 분야에 진출했다. 그러나 장기적 안목보다 몸집 불리기 차원에서 문화 영역에 진출했던 대기업 자본은 IMF 경제 위기가 닥치고 구조 조정의 필요성이 대두하면서 철수하거나 위축되는 모습을 보여주었다.

IMF 위기는 문화와 미디어 산업의 경제적 가치를 더욱 강력하게 부각시켰다. 정부는 이 분야의 경제적 가치 창출을 위해 탈규제와 지원, 시장 개방의 정책 기조를 더욱 강화했고, 그 과정에서 직접투자, 전략적 제휴, 자본 유치 등 다양한 방식으로 외국의 문화 산업 자본이 한국에 진출했다. 외국자본의 진출은 문화 산업의 경영을 투명화하고 합리화하는 등 긍정적인 효과도 있었지만, 문화와 미디어 시장의 독점 구조를 강화하고 한국 문화 시장의 해외 의존도를 높여 문화 종속성을 심화시키고 있다는 비판을 받기도 했다. 2000년대 들어 한국 영화 점유율이 50% 수준을 유지하고 케이팝이 세계적인 인기를 모으고 있는 상황에서 그런 걱정은 기우였다고 보이지만 중요한 것은 이러한 문화 시장 전반의 변화와 함께 한국 대중의 문화적 삶 속에서 세계화의 과정이 좀 더 일상적이고 구체적인 양상으로 나타났다는 점이다.

특히 소비문화 측면에서 그랬다. 한국에 들어와 있는 외국 브랜드는 이미 그 수를 헤아릴 수도 없다. 고가의 외국 상품뿐 아니라 중국 등 개발도상국에서 실용성을 위주로 하는 저가의 대량 소비 상품들이 쏟아져 들어온 지도 오래이며 여간해서는 어느 것이 수입품이고 어느 것이 고유 상품인지 구별조차 어렵다. 상품의 소비는 단순한 경제행위일 뿐 아니라 소비자의 정체성, 의식과 정서를 형성하고 표현하는 문화적 실천이다. 소비 시장과 소비 행태에서 소비자들의 문화는 빠르게 '세계화'

되어 갔다. 세계화된 소비의 양상도 지역이나 계급 계층에 따라 차별화된 방식으로 나타났다. 상류층은 이른바 외제 명품 브랜드 소비로 자신을 드러내고 노동계급은 값싼 소비를 위해 중국 상품을 찾는다. 세계화의 과정은 계층에 따라 소비 행태가 구별되어 가는 과정이기도 했다.

소비문화의 세계화가 진행되는 한편에서 민족적 자존심과 정체 의식을 주장하는 문화적 민족주의가 강한 설득력을 얻기도 했다. 대표적인 예가 1990년대 한때 널리 사용되었던 '신토불이'의 구호다. 세계화의 급속한 경향에 대한 반발 심리가 커지면서 역으로 '우리 것'과 '전통성'을 강조하는 상품 전략이 호소력을 얻기도 했다. 우리 것에 대한 민족주의적 선호는 오래가지 않았다. 감정적 민족주의의 기호들이 이른바 세계화의 물결에 대한 반응이라고는 해도 그것이 세계화에 대응하는 대안이 되기는 어려웠다.

소비 대중문화의 세계화 경향은 과거와는 다른 차원에서 계급 계층 간, 세대 간, 지역 간 격차를 크게 했다. 기존의 경제적 위치와 격차에 근거한 계급 계층 사이의 차이는 개방에 따른 소비의 확대와 과시 소비에 대한 사회적 규제의 약화에 의해 더욱 벌어졌다. 소비수준의 격차는 낮은 계층의 상대적 박탈감과 높은 계층의 다른 계층에 대한 무관심 그리고 계급적 증오감을 확대 상승시킨다. 1980년대 말부터 지존파, 막가파 등 계급적 증오에 기초한 사건과 범죄가 끊임없이 발생했던 것은 그런 경향을 단적으로 보여준다.

1990년대의 신세대 문화 담론이 압구정동이나 홍대 앞 등 특정한 지역을 중심으로 한 하위문화적 현상에 대한 관심에서 비롯되었던 데서 알 수 있듯이 소비문화의 확대는 지역 간의 차이로 연결된다. 같은 시대, 같은 세대에 속한다 하더라도 개인이 속한 지역적 위치에 따라 그가 접하는 정보의 차이가 생겨나며 이것이 문화적 정체성의 차이로 연

결될 수 있다. 서울과 지방의 차이는 말할 것도 없고 같은 서울이라 하더라도 강남과 강북의 차이는 크다. 외래 상품과 문화의 요소들이 그런 '차이'를 생산하는 중요한 요소임은 말할 것도 없다.

문화의 세계화는 다른 무엇보다도 세대 간의 격차를 크게 한다. 젊은 세대는 함께 사는 부모와는 전혀 의사소통이 되지 않지만 수천 킬로미터 떨어진 다른 나라의 젊은이들과는 너무나 의사소통이 잘된다. 1990년대 이후 새로운 문화적 주체로 등장한 신세대는 여러 가지 면에서 기성세대와는 다른 문화적 특성을 보여주었다. 이들 신세대는 한국 사회가 최소한의 생존이라는 문제에서 벗어난 이후의 상대적인 경제적 풍요 속에서 자란 수혜자들이다. 이들은 생산중심주의에서 소비지상주의로 이행한 한국 자본주의의 새로운 주체들로 과거 어느 세대에 비해서도 소비 지향적인 모습을 보여주었다. 1990년대 이후 급속히 팽창한 새로운 소비문화 산업, 예컨대 육체 산업(성형, 체형 교정, 레저와 스포츠 등), 영상 산업(영화, TV, 게임, 컴퓨터, MTV, 모바일 등), 그리고 일련의 소비 산업(패스트푸드, 24시간 편의점, 커피전문점 등)은 바로 이들 신세대를 가장 중요한 기반으로 하고 있다. 이들은 서구적 혹은 외래적인 문화에 대해 별다른 거부감이 없으며 기존의 문화적 전통에 대해 그다지 경외심을 가지고 있지도 않다. 이른바 문화의 세계화는 주로 이들 신세대를 가장 중요한 시장으로 하여 전개된다.

문화 산업과 시장의 재편

시장 개방과 대자본의 진입

제5공화국 치하인 1985년, '영화법'이 개정되었다. 이 제5차 개정 '영

화법'에서 영화사 등록이 허가제에서 등록제로 바뀐다. 기자재나 촬영소 같은 조건 없이 누구나 영화제작을 할 수 있게 된 것이다. 영화제작업자로 등록하지 않아도 영화제작이 가능해지면서 독립 영화 제작의 기본이 마련되기도 했다. 그동안 제작에서 수입까지 틀어쥐고 있던 기존 20개 영화사가 아니라도 영화제작을 할 수 있게 되면서 영화제작이 활기를 띨 것으로 기대했지만 미국의 영화 시장 개방 압력이 높아졌고 결국 1986년 12월 다시 제6차 개정 '영화법'이 공포되면서 외국영화사의 국내 영화업 진출이 허용된다. 1988년 다국적 영화배급사인 UIP를 시작으로 미국의 20세기폭스사 국내 현지법인이 설립되면서 외화 직배 시대가 열린다(정종화, 2008: 191).

1988년 9월 24일 추석 시즌에 맞춰 UIP 직배 첫 번째 영화 〈위험한 정사〉(1987년)가 개봉할 때 영화인들은 격렬하게 저항했다. 한국 영화가 관객들에게 외면받는 가운데 대부분의 영화사들은 외국영화 수입으로 돈을 벌고 있었는데 직배는 이들에게 밥줄을 끊는 것과 다름없는 것으로 받아들여졌다. 영화인들은 치열하게 미국 영화 직배 반대 운동을 펼쳤고 이 와중에 이른바 '뱀 투척 소동'이 벌어졌다. 정진우 감독이 운영하는 씨네하우스에서 UIP 직배 영화 〈007 리빙 데이라이트〉(1987년)가 개봉해 상영 중이던 1989년 5월, 극장 관람석에서 뱀이 든 자루가 발견된 것이다. 이어서 8월에는 방화 사건까지 일어났다. 이 사건으로 정지영 감독 등이 구속되기도 했다.

UIP 직배를 둘러싼 일련의 소동 이면에 직배 영화 배급권을 둘러싼 극장주들의 암투가 있었음이 밝혀진 건 그로부터 7년이 지난 1996년이다. 씨네하우스가 먼저 직배망에 가담하자 서울극장 소유주인 곽정환이 '방화 사건'을 배후 조종했던 것이다. 그 와중에 그는 막후에서 UIP와 직배 계약을 맺었고 1990년 12월 UIP의 〈사랑과 영혼〉(1990년)을 개

봉해 서울에서만 168만 명을 동원하는 등 엄청난 돈을 벌어들인다. 이어서 워너브러더스, 20세기폭스, 월트디즈니 등 직배사의 배급 대행을 맡으며 미국 직배 영화가 한국 영화 시장을 장악하는 데 결정적인 역할을 했다(정종화, 2008: 192). 영화인들과 극장주의 이해관계가 같을 수는 없었다.

직배는 극장들이 중간 흥행업자들을 거치지 않고 직접 외국영화 상영 계약을 할 수 있게 되었다는 뜻이다. 직배 이후 당연히 외화 수입 편수는 급증했고 한국 영화의 시장점유율은 1983년 39.8%, 1990년에 20.2%로 급감했고 1993년에는 15.9%로 바닥을 찍었다(정종화, 2008: 212).

이런 흐름을 반전시킨 건 충무로에 유입된 젊은 영화 인력과 대기업의 투자였다. 젊은 영화인들은 프로듀서의 체계적 기획을 중심으로 하는 기획 영화의 개념을 처음 보여주었다. 1992년에 제작된 김의석 감독의 〈결혼이야기〉는 체계적인 영화 기획의 힘을 보여준 사례가 되었다. 1994년에는 방송 및 영상 산업이 중소기업 고유업종이라는 굴레에서 벗어났다. 오랫동안 지방 배급업자들의 투자에 기대 중소 자본 중심의 주먹구구 방식으로 운영되던 충무로 시스템은 대기업의 진입과 함께 과학적인 마케팅과 세밀한 기획, 체계적인 결재 라인을 거치는 산업적 시스템으로 변모해 갔다.

할리우드 메이저들의 직배 체제가 시작되면서 이른바 '문화 산업의 경쟁력 강화'가 국가적 관심사가 된다. 1994년 당시 김영삼 대통령이 "〈쥬라기 공원〉(1993년) 한 편이 벌어들인 돈이 현대 자동차 150만 대를 수출한 효과와 맞먹는다"라고 언급한 말이 회자되기도 했다. 영화를 비롯한 대중문화 산업이 황금알을 낳는 거위처럼 여겨지며 명실상부한 '산업'으로 인식되기 시작했다. 1995년부터 영화가 서비스업에서 제조업으로 분류되기 시작한 것도 상징적이다. 이미 부분적으로 비디오 콘

텐츠 사업에 참여하고 있던 삼성, 대우 등 대기업들은 케이블방송의 등장과 함께 창구가 늘어나면서 할리우드 메이저들에 맞서 콘텐츠를 확보할 필요가 있었고 결국 영화제작에 직접 투자를 하게 된다. 1994년에는 스크린 프린트 벌수 제한이 사라지면서 대기업이 주도하는 멀티플렉스 극장이 등장하기 시작했다. 그와 함께 과거 서울 개봉관에서 개봉하던 관행에서 벗어나 영화 전국 동시개봉 체제가 시작된다.

대기업들은 투자-제작-배급-상영의 전 과정을 아우르는 수직통합 체제를 구축하기 시작했다. 젊은 영화인들은 독립프로덕션을 만들고 대기업의 투자를 유치해 직접 영화를 제작했다. 대우에 비디오 판권을 팔아 〈투캅스〉(1993년)를 제작한 강우석 프로덕션, 삼성에서 50%의 투자를 받아 〈그 섬에 가고 싶다〉(1993년)를 만든 박광수필름 등이 대표적인 예다(정종화, 2008: 213). '신씨네', '기획시대', '명필름' 등 젊은 세대가 주도하는 기획사들이 속속 생겨나면서 새로운 한국 영화 붐을 주도해 갔다.

한국 영화의 부흥

1980년대 영화에 에로와 폭력만 있었던 건 물론 아니다. 1980년 아직 신군부 권력이 검열 구조를 완벽히 장악하기 전 기적처럼 검열을 통과해 개봉했던 〈바람불어 좋은 날〉의 이장호 감독은 이후 검열과 싸우고 타협하며 〈어우동〉(1985년), 〈무릎과 무릎 사이〉(1984년), 〈외인구단〉(1986년) 등 일련의 히트작들을 냈고, 〈바보선언〉(1983년), 〈나그네는 길에서도 쉬지 않는다〉(1987년) 같은 실험적인 영화도 만들었다. 이장호의 조감독 출신인 배창호는 〈적도의 꽃〉(1983년), 〈고래사냥〉(1984년), 〈그해 겨울은 따뜻했네〉(1984년), 〈깊고 푸른 밤〉(1985년), 〈기쁜 우리 젊은 날〉(1987년) 등 세련된 멜로드라마로 흥행과 비평 모두에서 좋은 성과

를 거두면서 1980년대를 대표하는 영화감독으로 평가되었다. 1960년대부터 꾸준히 활동해 온 임권택은 〈만다라〉(1981년), 〈씨받이〉(1986년), 〈아제 아제 바라아제〉(1989년) 같은 영화를 통해 거장의 면모를 보여주었다.

1987년 민주항쟁 이후 민주화의 흐름 속에서 진보적인 문화 운동권의 젊은 인재들이 충무로로 진입하기 시작했다. 〈칠수와 만수〉(1988년), 〈그들도 우리처럼〉(1990년) 같은 영화를 만든 박광수, 〈성공시대〉(1988년), 〈우묵배미의 사랑〉(1990년)을 만든 장선우, 〈세상 밖으로〉(1994년)의 여균동 등이 그들이다. 이들과 함께 1980년대 소형 영화 운동을 이끌었던 젊은 세대가 대거 영화판에 진입하면서 1990년대 한국 영화의 르네상스가 시작된다. 1980년대에서 1990년대 초반에 이르는 시기는 한국 영화의 암흑기였지만 동시에 영화 산업이 재편되고 새로운 물결이 등장하면서 한국 영화의 재도약을 예감하게 하는 준비기이기도 했다.

진보적 청년 세대가 진입한 한국 영화계는 1980년대까지 볼 수 없었던 새로운 유형의 영화들을 내놓기 시작했다. 현대사를 비판적으로 성찰하는 영화들이다. 광주민주항쟁 당시 운동권 대학생들의 이야기를 다룬 〈부활의 노래〉(이정국 감독, 1991년), 빨치산의 역사를 담은 〈남부군〉(정지영 감독, 1990년), 동학을 소재로 한 〈개벽〉(임권택 감독, 1991년), 전쟁과 분단의 문제를 진지하게 성찰한 〈그 섬에 가고 싶다〉(박광수 감독, 1993년), 역시 5월 광주의 이야기를 담은 〈꽃잎〉(장선우 감독, 1996년) 같은 영화들이 연이어 제작되었다. 전태일 열사의 삶을 담은 〈아름다운 청년 전태일〉(박광수 감독, 1995년), 위안부 문제를 정면으로 응시한 다큐멘터리 〈낮은 목소리〉(변영주 감독, 1995년), 이데올로기 전쟁의 실상을 보여준 〈태백산맥〉(임권택 감독, 1994년) 같은 영화들도 화제를 모았다. 이런 영화들은 1987년 이후의 사회가 확실히 변하고 있음을 보여주는 징표와 같았다. 오랫동안 한국 영화 하면 저급한 에로물이나 신파물들을

떠올렸던 대중은 이런 영화들을 통해 한국 영화가 진지한 문제의식을 드러내며 세련된 만듦새를 구현할 수 있다는 것을 느낄 수 있었다.

1990년대는 1980년대의 계급정치에 억눌려 있던 소수자의 정체성 담론이 개화하기 시작한 시기이기도 했다. 영화 쪽에서는 젠더 불평등, 일상적 성폭력, 가정 폭력의 문제를 드러내고 여성 주체가 스스로 자아를 찾아가는 과정을 보여주는 작품들이 속속 등장했다. 〈단지 그대가 여자라는 이유만으로〉(김유진 감독, 1990년), 〈그대 안의 블루〉(이현승 감독, 1993년), 〈두 여자 이야기〉(이정국 감독, 1994년), 〈301 302〉(박철수 감독, 1995년), 〈개 같은 날의 오후〉(이민용 감독, 1995년), 〈낮은 목소리〉, 〈무소의 뿔처럼 혼자서 가라〉(오병철 감독, 1995년) 같은 영화들이다. 페미니즘의 부상은 수입 외화의 경향에서도 나타났다. 〈텔마와 루이스〉(1991년), 〈올란도〉(1992년), 〈후라이드 그린 토마토〉(1992년), 〈피아노〉(1993년), 〈돌로레스 클레이븐〉(1995년), 〈안토니아스 라인〉(1995년), 〈아메리칸 퀼트〉(1995년) 같은 외국영화들도 이 무렵 수입되어 화제를 모았다. 1990년대 후반에는 홍상수(〈돼지가 우물에 빠진 날〉, 1996년), 김기덕(〈악어〉, 1996년), 이창동(〈초록물고기〉, 1997년) 등 이후 해외 영화제에서 각광받는 작가주의 감독들도 여럿 등장했다. 민주화의 흐름 속에서 새로운 인재들이 속속 등장하고 새로운 영화적 시도들이 줄을 이으면서 1990년대는 한국 영화의 부흥을 알리는 르네상스기로 일컬어진다.

물론 여전히 대중적인 흥행은 상업적인 장르 영화들 차지였다. 〈결혼이야기〉가 새로운 한국 영화의 시대를 예고했던 1990년대 전반기에는 로맨틱 코미디가 붐을 이루었다. 〈나의 사랑 나의 신부〉(이명세 감독, 1990년), 〈미스터 맘마〉(강우석 감독, 1992년), 〈아래층 여자와 위층 남자〉(신승수 감독, 1992년), 〈닥터 봉〉(이광훈 감독, 1995년), 〈마누라 죽이기〉(강우석 감독, 1994년), 〈고스트 맘마〉(한지승 감독, 1996년) 등이 비교적 흥행에

성공한 로코물들이다. IMF 사태 이후 사회 분위기가 급변한 1990년대 후반에는 신파의 감성이 남아 있는 〈편지〉(이정국 감독, 1997년), 〈약속〉(김유진 감독, 1998년), 새로운 멜로 감각을 보여준 〈접속〉(장윤현 감독, 1997년), 〈8월의 크리스마스〉(허진호 감독, 1998년), 〈정사〉(이재용 감독, 1998년), 〈해피엔드〉(정지우 감독, 1999년) 같은 영화들이 인기를 모았다. 〈장군의 아들〉(임권택 감독, 1990년), 〈장군의 아들 2〉(임권택 감독, 1991년) 같은 액션 영화, 〈투캅스〉(강우석 감독, 1993년), 〈투캅스 2〉(강우석 감독, 1996년) 등 코미디는 여전히 흥행을 이끈 가장 대중적인 장르였다.

1990년대를 통틀어 가장 놀라운 흥행작은 당시까지 한국 영화의 흥행 기록을 갈아 치운 〈서편제〉(임권택 감독, 1993년)다. 임권택 감독이 〈장군의 아들〉 시리즈의 성공에 힘입어 전혀 흥행을 고려하지 않고 만든 판소리 소재의 '예술영화'였지만 정치권 인사들의 칭찬이 이어지고 단체 관람이 줄을 이으면서 한국 영화 최초로 100만 명이 넘는(103만 명) 흥행 기록을 세웠다. 아직 멀티플렉스가 등장하기 전 단관 시대에 개봉관 하나에서 올린 기록으로는 대단한 수치였다. 〈서편제〉의 성공과 함께 한동안 민족, 민속, 전통, 정체성 같은 소재가 문화 담론의 주요 이슈가 되기도 했다. 판소리 명창 박동진이 광고에 등장해 외친 "우리 것이 좋은 것이여"라는 카피가 유행어가 된 것도 이 무렵이다.

영화 한 편의 성공이 영화 산업 전체의 성공을 의미하지는 않는다. 〈서편제〉가 흥행 기록을 세운 1993년 그해 한국 영화 전체의 시장점유율은 15.9%로 바닥을 쳤다. 한국 영화의 시장점유율은 1994년부터 조금씩 오르기 시작했다. 1990년대 한국 영화 흥행의 대미는 〈쉬리〉(강제규 감독, 1999년)가 장식했다. 1998년 개봉한 〈타이타닉〉이 전국 관객 520만 명(서울 기준 197만 명)을 기록하며 세상을 놀라게 했지만 이 기록은 1년 만에 〈쉬리〉가 620만 명(서울 기준 244만 명)을 기록하며 깨졌다.

〈쉬리〉는 당시로서는 놀라운 36억 원의 제작비를 들여 할리우드 수준의 특수 효과와 스펙터클을 보여준 한국형 블록버스터로 평가되기도 했다. 〈쉬리〉가 기록적 흥행을 보여준 1999년 한국 영화의 시장점유율은 39.7%로 40%에 가깝게 성장했고 이후 2000년대로 들어서면서 50%를 넘어선다.

한국 영화의 새로운 물결이 나타나기 시작한 1990년대에도 여전히 한국인들은 한국 영화보다 미국 영화를 선호했다. 〈서편제〉의 100만 돌파가 화제였던 1990년대 초중반 이미 〈사랑과 영혼〉(1990년, 153만 명), 〈늑대와 춤을〉(1991년, 98만 명), 〈터미네이터 2〉(1991년, 91만 명), 〈원초적 본능〉(1992년, 97만 명), 〈클리프 행어〉(1993년, 111만 명), 〈쥬라기 공원〉(1993년, 106만 명), 〈다이하드 3〉(1995년, 97만 명) 같은 영화들은 100만을 넘기거나 그에 준하는 흥행 기록을 세우고 있었다. 반면 홍콩 영화의 인기는 빠르게 시들해졌다. 1990년대 초 〈동방불패〉(정소동 감독, 1992년), 〈황비홍〉(서극 감독, 1991년) 시리즈가 잠시 1980년대 홍콩 영화의 인기를 이었고 한동안 왕가위 신드롬이 있긴 했지만 성룡과 주윤발, 장국영이 휩쓸던 1980년대의 영광은 더 이상 재현되지 않았다. 그런가 하면 1980년대 한국 영화 산업을 지탱한 보루 역할을 했던 에로물은 차츰 비디오 시장 쪽으로 중심을 옮겨갔다.

젖소부인들의 향연

1980년대 내내 에로 영화는 한국 영화 산업의 주류 장르였다. 컬러 TV가 확산되는 가운데 영화 산업은 TV와는 다른 볼거리를 제공할 필요가 있었다. 검열은 여전했지만 정치적 비판에 대한 통제는 극심했던 반면 에로물에 대한 검열 기준은 대폭 완화되어 있었고 영화 산업의 전략은 TV에서는 불가능한 에로틱한 볼거리를 제공하는 데 맞춰졌다. 하

지만 1980년대 말 직배 영화들이 물밀 듯 들어오면서 극장용 에로 영화는 빠르게 쇠퇴해 갔다. 반면 88올림픽을 전후해 VCR 보급이 급증했고 이에 맞춰 비디오테이프 형태의 에로물들이 제작되기 시작했다. 에로 영화 대신 에로 비디오의 시대가 열린 것이다. 최초의 국산 에로 비디오로 꼽히는 〈산머루〉(1988년)를 비롯해 〈야시장〉, 〈금지된 사랑〉 같은 시리즈물들이 속속 출시되기 시작했다. 유호프로덕션과 한시네마타운 등 에로 비디오 전문 제작사가 설립되기 시작한 것도 이 무렵이다.

민주화의 바람이 불기 시작한 1980년대 말, 1990년대 초의 시기는 오랫동안 억압되어 온 대중의 다양한 욕망이 표출되던 시기다. 그 가운데 하나가 에로티시즘에 대한 폭발적 관심으로 나타나면서 다양한 논란이 벌어졌다. 1992년 가수 유연실이 최초의 연예인 누드 화보집을 발간하며 논란이 벌어졌고, 같은 해 소설 『즐거운 사라』를 낸 마광수 교수가 구속되기도 했다. 연극 쪽에서도 반라 혹은 전라의 배우들이 출연하는 연극들이 앞다투어 등장하면서 외설 논란을 불러일으켰다. 가장 유명한 사례가 1994년 공연된 〈미란다〉다. 이 연극의 연출자는 공연음란죄로 집행유예를 선고받아 공연예술이 음란을 이유로 유죄판결을 받은 첫 사례가 된다(임영호·김은진·홍찬이, 2018: 70~72).

비디오는 영화나 연극보다 훨씬 싸고 은밀하게 욕구를 충족시킬 수 있는 수단이었다. 사람들(물론 주로 남자들이다)은 극장에서 다른 사람들과 함께 야한 영화를 보기보다는 혼자서 은밀하게 보는 것을 선호했다. 비디오는 대여점 계산대에서 돈을 지불하는 순간의 민망함만 참아내면 되었다. 게다가 비디오는 극장용 영화에 비해 검열 기준이 훨씬 너그러웠다. 에로 비디오 출시는 급속도로 늘었다. 1989년에 비디오 심의를 거친 작품 103편 가운데 90%가 에로물이었을 정도다(임영호·김은진·홍찬이, 2018: 75). 물론 당시 에로물의 대부분은 외국산이었지만 국산 에로 비

디오 제작도 빠르게 늘었다. 1988년 4편에 불과하던 제작 편수가 1990년 69편, 1993년 87편으로 늘었고 1996년에는 약 150편에 달했다(임영호·김은진·홍찬이, 2018: 86). 빨간딱지를 단 에로 비디오는 비디오 대여점의 한 편을 대놓고 점령했고 어린아이를 데리고 온 부모들은 아이들의 손과 시선이 그쪽으로 향하지 못하게 단속해야 했다.

에로 비디오는 극장용 에로 영화에 비해 훨씬 적은 제작비로 짧은 기간에 제작할 수 있었다. 극장용 35밀리 카메라 대신 16밀리 카메라면 충분했고 특별한 세팅도 필요 없었다. 제작 기간도 길어야 열흘, 짧으면 하루 이틀에 비디오 영화 한 편을 뚝딱 만들어냈다. 배우도 많이 필요하지 않았다. 무기력한 남편 역의 남자 배우와 섹스에 목마른 주인공 역의 여배우, 그리고 힘 좋아 보이는 운전기사 역의 젊은 남자 배우면 족했다. 에로 비디오 산업은 충무로 영화계와 별개로 존재하면서 별다른 공식 담론의 조명을 받지 못하는 B급 하위문화로 취급되었지만 가끔은 주류 미디어에 오르내리는 화제작이 나오기도 했다. 1995년 출시된 〈젖소부인 바람났네〉는 7000개 판매면 성공이라는 에로 비디오 업계에서 1만 5000개 이상 팔리는 대박 히트를 기록했다(≪중앙일보≫, 1996. 4.8)(2만 5000개 이상 팔렸다는 주장도 있다). 주연을 맡은 진도희는 일약 대중적인 유명인이 되어 TV 예능에 출연하기도 했다. 히트작에는 모방작이 따르는 법, 〈젖소부인 바람났네〉에 이어 〈물소부인 바람났네〉, 〈꽈배기부인 몸풀렸네〉, 〈만두부인 속터졌네〉 등 온갖 아류 '부인'들이 등장해 비디오 대여점의 진열대를 장식했다. 에로 비디오의 전성기였던 1990년대 중후반에는 평균 제작비의 두세 배에 달하는 제작비를 쓰고 외국 배우들까지 출연시킨 〈성애의 여행〉(1994년) 시리즈 같은 블록버스터급 에로 비디오가 제작되기도 했고, 진도희 외에 정세희, 이규영, 하소연 등이 나름의 스타시스템을 형성하기도 했다.

외국산 에로물도 꾸준히 수입되었다. 1980년대 비디오 문화 태동기 삐짜 비디오로 유통되던 〈엠마뉴엘〉 시리즈는 1994년부터 합법적으로 수입돼 비디오 대여점에 깔리기 시작했고 이 외에도 〈레드 슈 다이어리〉 시리즈, 〈블랙 엠마뉴엘〉 시리즈 등 다양한 외국산 에로 비디오들이 인기를 모았다. IMF 구제금융 여파로 산업 전반이 위축되었을 때도 에로 비디오 업계는 오히려 호황을 누렸다. 이에 대해 경제 위기로 실업자가 늘고 가부장의 권위가 위축되면서 억압된 남성적 욕망이 성적인 출구로 분출되었다는 분석이 나오기도 했다. 이런 분석은 에로 비디오 같은 성적 표현물이 결국 남성의 (여성에 대한) 지배 욕구와 권력 욕구의 소산이라는 사실을 새삼 드러낸다.

1990년대부터 2000년대 초까지 호황을 누린 에로 비디오 산업은 인터넷이 보편화되면서 빠르게 위축된다. 인터넷을 통해 훨씬 빠르게 다양한 섹스 콘텐츠를 구할 수 있는 시대로 접어들면서 인터넷 '야동'은 에로 비디오보다 더 큰 사회문제로 부각되었다. 무엇보다도 청소년들의 섹스 콘텐츠 접촉이 너무나 쉬워졌기 때문이다. 섹스는 인간의 보편적 욕망이라고 하지만 에로 비디오를 포함한 '야동'은 기본적으로 남성의 여성 지배와 성적 착취라는 성격이 있고 '야동'의 성적 판타지가 여성을 성적 대상으로 보는 왜곡된 여성관과 연관되어 있음을 부정하기는 어렵다.

피지컬 음반의 마지막 전성기

음악을 녹음해서 물리적으로 보관하는 기술이 발명된 이래 음반은 가장 중요하고 보편적인 음악 향유의 수단이었다. 사람들은 음악이 담긴 음반을 사서 기계를 통해 재생하며 반복해서 듣기를 좋아했다. 책이나 영화처럼 이야기를 전달하는 매체는 여러 번 반복해서 접할수록 재

미가 줄어들지만 음악은 그 반대다. 음악의 즐거움은 반복할수록 커진다. 일제강점기에서 1950년대 말까지 사람들이 듣던 음반은 SP Standard Play였고 이를 작동시키는 기계는 전기를 쓰지 않는 축음기였다. 1960년대부터 LP Long Play가 SP를 대체했고 전기를 쓰는 오디오(전축)가 축음기를 밀어냈다. SP의 경우 한 면당 길어야 4분 30초를 넘기기 힘든 데다 무겁고 잘 깨지는 재질인 데 비해 플라스틱으로 제조되는 LP는 훨씬 가볍고 내구성이 좋으며 한 면당 30분까지도 플레이할 수 있어 많은 곡을 담을 수 있었다.

한국에서 LP는 1960년대부터 1980년대까지 가장 대표적인 음반으로 생산 소비되었다. 1970년대에는 젊은이들이 상대적으로 싼 휴대용 LP플레이어를 들고 다니는 풍경도 흔히 볼 수 있었다. 1970년대 중반부터는 카세트테이프가 새로운 음반으로 각광받기 시작했다. 카세트테이프는 음질은 다소 떨어졌지만 값이 쌌고 게다가 보관과 휴대가 간편했다. 더군다나 LP와 달리 사용자가 녹음하고 편집하는 게 가능했다. 카세트테이프의 등장은 청소년을 비롯한 젊은 세대와 가난한 노동계급까지 음반의 소비자로 끌어들였다. LP와 카세트테이프는 1970년대와 1980년대 내내 음악을 보관하고 청취하는 대표적인 음반 포맷이었다. 1990년대에는 디지털 형식의 음원을 원반에 담는 CD Compact Disc가 새로운 음반으로 등장했다. CD는 LP의 두 배쯤 되는 가격이었지만 음질이 훨씬 좋고 음질 훼손 없이 복제가 가능하다는 장점이 있었다. 1990년대의 음반 시장에서 가장 많은 비중을 차지한 건 가장 값이 쌌던 카세트테이프였다. 1995년 통계에 따르면 당시 우리나라 음반 시장에서 카세트가 총 48%, LP가 30%, CD가 20%를 차지했다(신현준, 2007: 410) [나머지는 영상과 음원이 함께 담긴 LD(Laser Disc)로 우리나라에서는 거의 상용화되지 못했다]. 2000년대로 넘어오면 인터넷과 모바일 환경이 급속히 확산

되면서 피지컬 음반들은 빠르게 사양길로 접어든다. 그러니까 1990년대는 LP와 카세트테이프, CD가 공존하며 가장 큰 시장을 형성했던 음반의 마지막 전성시대였다.

음반 판매를 위한 가장 좋은 홍보의 통로는 물론 지상파방송이었다. 1960년대에서 1970년대까지는 라디오가, 1980년대부터는 TV가 스타를 만들고 유행을 형성하는 막강한 영향력을 행사했다. 음반을 내고 노래를 알리고 싶어 하는 사람들은 많고 TV에 출연할 수 있는 기회는 제한된 상황에서 TV는 병목을 장악한 채 가장 강력한 권력을 가질 수 있었다. 이른바 PR비를 둘러싼 논란, 일부 PD들의 갑질 논란 등은 그런 구조에서 배태된 것이다. 이런 권력의 가장 대표적인 창구가 가요 순위 프로그램이었고 1990년대 말에는 서태지, 이승환 등 일부 스타들의 팬클럽과 시민 단체들이 가요 순위 프로그램 폐지 운동을 벌이기도 했다. 피지컬 음반의 마지막 전성기이면서 TV 권력의 마지막 전성기이기도 했던 1990년대의 인기 스타들은 대중음악 역사에서 그 어느 시기보다 더 많은 음반을 팔 수 있었다.

인터넷을 검색하면 역대 음반 판매 순위 집계를 쉽게 찾을 수 있다. 여기서 상위에 랭크된 음반은 대부분 1990년대의 음반들이다. BTS나 EXO 등 글로벌한 팬덤을 가진 일부 아이돌 그룹을 제외하면 2000년대 이후의 음반은 없다. 이런 통계 자료를 보면 2000년대 음반의 경우 판매 수치가 한 단위까지 집계된 반면 1990년대 음반들은 만 단위까지만 집계되어 있다. 1990년대까지도 음반 판매량이 정확히 집계되지 않았다는 뜻이다. 오랫동안 음반 산업은 합리적 산업 시스템을 갖추지 못했고 무자료 거래와 이중장부가 일상화되어 있었다. 음반을 낸 기획사도 가수도 자기 음반이 정확하게 얼마나 팔렸는지 알기 어려웠다. 음반마다 바코드가 들어가면서 판매 집계가 이루어지는 시스템은 1990년대

중반부터 조금씩 정착해 갔다.

판매 순위 상위에 랭크된 음반 목록을 보면 김건모, 조관우, 조성모, 서태지와 아이들, 신승훈, 변진섭, H.O.T., god 등 주로 1990년대와 2000년대 초에 걸쳐 전성기를 보낸 가수들의 이름이 자주 등장하고 있다. 대부분 청소년들에게 인기 있는 아이돌이나 발라드 가수들이다. 물론 1990년대에는 이들 외에도 다양한 장르의 가수들이 활동했고 인기를 모았다. 서태지와 아이들에 이어 클론, 룰라, DJ DOC, 듀스, R.ef, 노이즈 등 랩과 댄스를 내세우는 그룹들이 줄을 이어 등장했고, 1996년경부터는 H.O.T.를 필두로 젝스키스, S.E.S., 핑클 등 1세대 아이돌들이 청소년들의 인기를 장악했다. 변진섭, 신승훈, 조성모와 함께 윤종신, 토이, 윤상, 이승환 등 늘 인기가요 차트 상위에 오르내리는 팝 가수들이 있었고 넥스트N.EX.T, 자우림, 김종서 등의 록 음악도 나름의 지분을 유지했다. 이들 대부분은 TV에서 자주 얼굴을 볼 수 있었던 스타들이다.

1990년대까지만 해도 음반 시장이 살아 있던 덕에 비록 TV에는 잘 나오지 않아도 다양한 음악이 꾸준히 재생산될 수 있었다. 강산에, 노찾사, 김광석, 안치환 같은 포크 성향의 현실 참여적 음악인들도 꾸준히 활동했고, 1990년대 중반에는 노브레인, 크라잉 넛, 델리 스파이스, 언니네 이발관 등이 홍대 앞 클럽들을 중심으로 인디 신을 형성하기도 했다. 1990년대는 음반 산업의 활황 속에서 다양한 성향의 음악이 음반 시장에서 각기 크고 작은 지분을 차지하며 공존한 시기였다. 1990년대 말에서 2000년대 초반을 거치면서 음반 시장은 급속도로 사양길로 접어들고 대중음악 판은 10대 취향의 아이돌 팝이 장악한 불균형한 시장으로 변해간다.

2000년대 이후

디지털 시대의 일상과 문화

──────── 　　　　　　1998년 2월 25일 김대중이 대통령으로 취임
했다. 야당 정치인으로 사형선고와 암살 시도 등 온갖 정치적 박해를 받
으면서 네 번의 도전 끝에 이룬 결실이었다. 그에 대한 비토 세력이 다
수였음에도 당선될 수 있었던 건 IMF 경제 위기로 집권 세력에 대한 불
신이 팽배했던 데다 김종필, 박태준 등 구 여권 세력과 손을 잡는 이른바
DJP연합 때문이었다. 어렵게 이루어진 최초의 정권 교체와 함께 1987년
6월 민주항쟁 이후의 민주화 과정은 또 한 번의 고비를 넘었다. 외환위
기 속에서 집권한 김대중 정부는 대대적인 기업 구조 조정과 금융 개혁
등을 통해 2001년 IMF 지원금을 모두 갚았고 햇볕 정책으로 남북 화해
분위기를 조성하며 처음으로 남북 정상회담을 개최했다. 보수 세력은
햇볕 정책에 대해 '퍼주기'라 비난했지만 남북 간의 협력과 화해를 추구
한 김대중의 정책은 세계적으로 높은 평가를 받았고 김대중은 2000년
노벨 평화상을 수상했다. 하지만 외환위기 극복을 위해 신자유주의 정
책을 적극 채택하는 과정에서 많은 실업자가 발생하고 양극화가 심화
되는 결과를 빚기도 했다.
　　2002년 한일 월드컵에서 한국 축구팀이 사상 최초로 4강에 오르는

기염을 토했다. 광장에 모인 '붉은 악마'의 응원은 세계적인 주목을 받았고 이 젊은 에너지는 미군 장갑차에 희생된 여중생들을 추모하는 촛불집회로, 노무현 후보를 지원하는 노사모로 이어졌다. 그해 말 대통령 선거에서 정치권의 아웃사이더였던 노무현이 당선된다. 노무현 정권은 권위주의를 타파하고 정경 유착과 권언 유착을 근절하고 지역 균형을 추진하고자 했지만, 개혁 정책은 야당과 보수 언론 그리고 여권 내반反노무현 세력에 의해 번번이 좌절해야 했다. 2003년에는 세종특별자치시로 행정 수도를 옮기는 정책을 추진했지만 이른바 관습헌법을 내세운 헌법재판소의 위헌판결로 이루어지지 않았다.

2004년에는 대통령의 선거 지원 발언을 빌미로 야당인 한나라당과 여권에서 분열한 민주당이 합세해 노무현 대통령 탄핵안을 발의하고 통과시켜 헌정 사상 처음으로 대통령이 국회에서 탄핵당하는 사태가 벌어졌다. 이는 국민적 공분을 자아내면서 탄핵소추안 기각을 요구하는 촛불집회가 열리기도 했다. 그해 4월 총선에서 여당이 과반을 넘는 압승을 거두었고 헌법재판소의 판결로 탄핵은 무산되었다. 하지만 노무현 정권은 내내 여당의 분열과 무능, 야당과 보수 언론의 공격과 발목 잡기로 어려움을 겪어야 했다. 결국 2007년 선거에서 이명박이 당선되면서 권력은 다시 구 여권 보수 세력으로 넘어간다.

경제 활성화에 대한 기대를 배경으로 집권한 이명박 정부는 보수 기득권층과 대기업, 뉴 라이트 등 지지 세력에 편향된 정책으로 비판을 받았다. 임기 초인 2008년에는 광우병 우려가 있는 미국산 소고기 수입을 추진하면서 대대적인 비판에 직면했고 전국적으로 대규모 촛불집회가 열렸다. 고려대, 소망교회, 영남 출신 인사 등 측근 세력을 대거 등용해 비판받았고 그 측근 인사들의 전횡과 비리가 드러나면서 더욱 큰 비판을 받았다. 이명박은 정권에 대한 비판의 화살을 돌리고자 노무현

전 대통령을 수사하며 압박했고 결국 2009년 5월 23일 노 전 대통령이 봉하마을 사저 뒷산에서 투신자살하는 비극이 벌어진다.

이명박 정권은 한반도 대운하 사업을 추진하다 반대에 부딪히자 4대 강 사업으로 변형해 추진했다. 22조 원이 넘는 엄청난 예산을 들여 강바닥을 준설하고 곳곳에 보를 쌓은 이 공사로 인해 녹조 현상이 심화되는 등 엄청난 환경 파괴가 일어나 논란이 되었다. 2009년에는 쌍용자동차가 법정 관리를 신청하면서 노동자들이 해고되었고 이후 절망한 노동자들의 자살이 줄을 이었다. 그런가 하면 용산 재개발에 반대해 농성 중이던 철거민들을 강제 진압하는 과정에서 화재가 발생해 경찰 1명을 포함한 6명이 사망하고 23명이 부상하는 참극이 벌어지기도 했다. 2009년에는 또한 당시 여당이 일방적으로 밀어붙여 '미디어법'을 통과시켰고 그 결과 기존 보수 신문사들이 소유한 종편 채널 네 개가 한꺼번에 등장했다.

이명박 정권의 실정으로 정권 교체가 예상되던 2012년 선거에서 문재인이 지면서 2013년 박근혜 정권이 탄생했다. 박근혜 정권은 대북 강경책을 유지했고 이른바 창조 경제를 내세우며 성장 위주의 경제정책을 추진했지만 내수와 수출 모두 부진에 빠졌고 청년 실업도 증가했다. 2014년 4월 16일, 제주로 향하던 여객선 세월호가 진도 인근 해역에서 침몰해 304명의 희생자가 발생하는 대형 참사가 터졌다. 이 사건은 한국의 행정과 안전 시스템의 미비와 대통령을 정점으로 한 국가 기능의 완벽한 무능을 실증했다. 집권 세력은 국민들의 비판에도 친박 세력을 내세워 정권을 호위하는 데 급급하면서 불통 정권이란 오명을 자초했다. 2016년 이른바 비선 실세 최순실 국정농단 사건이 터졌고 한겨울 내내 광화문 광장은 촛불을 든 시민들의 뜨거운 함성으로 가득 찼다. 결국 대통령 탄핵안이 가결되고 박근혜는 구속되었다. 이후 드러난 박

근혜 정부의 어이없는 무능과 부패는 국민들에게 큰 상처로 남았다. 2017년 3월 10일 대통령 선거가 치러졌고 더불어민주당의 문재인 후보가 당선되면서 19대 대통령으로 취임했다.

디지털 시대의 문화 정경

정보통신 혁명과 미디어 시장의 변화

대중문화와 관련해 김대중 정부의 가장 중요한 정책 가운데 하나는 정보기술IT 육성에 적극 나서면서 초고속 네트워크망 환경을 구축한 것이다. 국가 주도형 초고속 인터넷 환경은 1990년대 말부터 빠르게 전국으로 확산되었다. 2000년 인터넷 이용률은 44.7%에 달했고, 2002년에 이르러 가입자 수가 1000만 명을 넘으며 이용률 59.4%가 되었다. 2010년이면 가입자 수 1719만 명에 이용률 83.7%를 기록한다. 2019년 현재 초고속 인터넷 가입자 수는 2190만 6000명, 이용률은 96.2%에 이른다. 이동전화도 급속히 늘었다. 1999년 이미 이동전화 가입은 2300만 명을 넘었다. 2006년에는 4000만 명을 돌파하며 인구의 80%를 넘었고 2010년에는 마침내 가입자 수 5000만 명을 넘기며 인구보다 많아졌다. 2019년 현재 이동전화 가입자 수는 6889만 2500명으로 인구 대비 134.5%에 달한다(국가통계포털, 2020).

인터넷과 모바일 환경은 대중문화의 생산과 소비 패턴을 빠르게 변화시켰다. 산업사회의 기술 수준을 반영하며 형성된 기존의 미디어와 장르 경계는 조금씩 해체되고 매체와 매체, 장르와 장르, 나아가 산업과 산업이 경계를 넘어 통합되기 시작했다. 가장 대표적인 건 물론 방송과 통신의 융합이다. 전통적으로 방송은 주로 무선 네트워크를 통해

불특정 다수에게 메시지를 전달하는 서비스였던 반면, 통신은 주로 유선 네트워크를 통해 개인 간 쌍방향 커뮤니케이션을 제공하는 서비스로 발달해 왔다. 디지털 혁명은 이 두 가지의 경계를 허물었다. 기술의 융합을 통해 방송 네트워크와 통신 네트워크를 통합하는 네트워크 융합이 이루어졌다. 방송국들은 좀 더 다양한 채널로 더 많은 정보를 쌍방향으로 송수신할 수 있게 되었고, 통신의 경우 음성 정보만이 양방향으로 소통되던 데서 벗어나 고속·광대역 전송로를 통해 시청각 정보를 자유롭게 전송할 수 있게 된 것이다. 방송과 통신의 융합은 기술적인 네트워크 융합이면서 서비스의 융합이자 기업의 융합이다. 거대 통신사들이 IPTV 서비스를 제공하고 케이블TV 사업자는 인터넷 전화 사업과 인터넷 망 사업을 함께 한다.

방송과 통신의 융합이 진행되고 다양한 방송 서비스가 확대되면서 오랫동안 유지되던 지상파방송의 위상은 약화되었다. 지상파의 위기는 이미 1995년 종합유선방송이란 이름으로 케이블방송이 시작되면서 조금씩 시작되었다. 기껏해야 서너 개의 채널을 선택하던 데서 벗어나 수십 혹은 수백 개에 달하는 채널이 존재할 때 지상파 채널의 독점적 지위는 약화될 수밖에 없다. 그나마 지상파의 고유한 특성으로 여기던 뉴스와 오락을 아우르는 편성이란 강점도 이명박 정부 시절이던 2009년 신문과 방송의 겸업을 허용하는 '미디어법'이 통과되고 2011년 12월 조선, 중앙, 동아, 매경 등 신문사들이 겸업하는 종합편성 채널 네 개(TV조선, jtbc, 채널A, MBN)가 무더기로 개국하면서 빛이 바랬다. 지상파 위상의 약화는 방송문화 전반에서 공익성의 가치가 약화되는 것과 궤를 같이한다. 한정된 전파 자원을 사용하는 공공서비스라는 점에서 공적 통제를 많이 받는 지상파와 달리 IPTV나 케이블방송 같은 유료 방송은 그 통제가 훨씬 덜하다. 수많은 채널들 간의 시청률 경쟁도 치열할 수

밖에 없다. 채널이 늘어나면서 지상파의 광고 수입도 줄어든다. 오랫동안 문화 시장의 권력자 노릇을 해왔던 지상파방송의 권력은 점점 줄어들고 재정난은 점점 심해지고 있다.

케이블TV의 등장과 함께 지상파의 독점이 깨지고 2002년 위성방송 (skylife)이 출범하면서 유료 방송의 가입자 확보 경쟁이 시작되었다. 2008년 9월 국내 3대 통신사업자인 KT, SK브로드밴드, LG데이콤(현재 LG텔레콤)이 IPTV 사업 허가를 취득하고 11월 17일부터 KT의 메가TV(현재 올레TV), SK브로드밴드의 브로드앤TV(현재 BTV), LG데이콤의 마이엘지TV(현재 LG유플러스) 등 IPTV 서비스가 시작되면서 가입자 확보 경쟁은 더욱 치열해졌다.

수용자 입장에서는 케이블TV와 IPTV 사이에 큰 차이가 없어 보이지만, 케이블TV가 지역 단위 서비스업체를 통해 유선망으로 TV 채널을 수신하는 방식인 데 비해 IPTV는 인터넷 망을 통해 기존 PC에서 제공되던 서비스를 TV 수상기로 제공하는 서비스다. 거의 무한대의 채널을 수용할 수 있고 풍부하고 다양한 데이터 정보를 제공하며 실시간 방송 외에도 다양한 양방향 부가 서비스를 사용할 수 있어 점차 시장의 중요성을 더해가고 있다. IPTV의 도입은 유료 방송 시장뿐 아니라 지상파 방송과 여타 미디어 시장에도 큰 파급효과를 낳고 있다. IPTV방송 출범 당시 케이블TV 가입자 수는 1500만 명을 넘었고 위성방송 가입자 수는 200만 명이었다. 2016년이 되면 케이블TV 가입자 수 1377만 명 (48%), 위성방송 310만 명(11%), IPTV 1185만 명(41%)으로 케이블TV와 IPTV 가입자 수가 비슷해진다(김창남·최영묵·정준영, 2018: 209). 그리고 2019년 유료 방송 가입자 비율을 보면 IPTV가 1638만 명으로 50.1%를 차지해 케이블TV(1355만 명, 40.35%)와 위성방송(321만 명, 9.56%)을 압도하고 있다(≪ZDNet Korea≫, 2020.5.12).

미디어와 대중문화의 정경을 바꾼 또 하나의 계기는 2009년 11월 애플의 아이폰이 국내에 소개된 것이다. 당시 해외에서 아이폰을 비롯한 스마트폰이 크게 확산되고 있음에도 정부와 휴대전화를 제조하던 대기업들의 폐쇄 정책으로 지연되고 있던 스마트폰의 시대가 뒤늦게 열린 것이다. 스마트폰은 급속히 확산되며 대중의 문화와 일상에 변화를 몰고 왔다. 무엇이든 급격하게 이루어지는 한국 사회답게 그로부터 불과 5년 후인 2014년 한국의 스마트폰 인구는 4000만 명을 돌파했다.

스마트폰의 사용으로 사람들은 언제 어디서든 쉽게 인터넷에 접속할 수 있게 되었다. 스마트폰은 단순한 휴대전화가 아니라, 손바닥 위에서 모든 컴퓨터 기능을 수행할 수 있는 종합 정보처리 단말기다. PC와 TV를 한 손에 들고 다니는 셈이다. 사람들은 스마트폰을 통해 TV를 시청하고 영화를 보고 유튜브로 온갖 동영상을 본다. 사진을 찍고 음악을 듣고 웹툰을 보고 게임을 한다. 물론 다른 사람과 통화하고 채팅을 하고 쇼핑도 한다. 전철이나 버스를 타면 거의 모든 승객들이 각자가 들고 있는 스마트폰을 들여다보고 있다. 스마트폰은 사람들의 일상을 크게 바꾸어놓았다. 가정의 풍경도 변했다. 20세기 초 글을 읽을 줄 아는 소년들은 집에서 책을 낭독했고 가족들은 그를 둘러싸고 책을 '들었다'. 1960년대에는 저녁 식사를 마친 가족들이 라디오 주변에 둘러앉아 라디오드라마를 함께 청취했다. 1970년대 후반부터는 온 가족이 TV 앞에 앉아 드라마를 시청했다. 요즘은 식사를 마친 가족들이 각자 자기 방으로 들어가 PC와 스마트폰을 들여다본다. 그중 몇몇은 이미 식사 중에도 스마트폰을 들여다보고 있었을 것이다. 2019년 한국인이 스마트폰을 포함한 모바일 기기를 사용한 시간은 하루 평균 3시간 40분에 달한다(≪동아일보≫, 2020.1.17). 일하는 시간, 잠자는 시간을 뺀 나머지의 절반에 해당하는 시간이다.

온라인과 모바일 시대의 일상과 문화

기술의 발전은 대중의 일상생활을 변화시킨다. 구텐베르크의 금속 활자가 구술 문화에 의존하던 서구 문명을 변화시켜 근대사회를 만들 어낸 것처럼 새로운 커뮤니케이션 기술의 등장은 사람들의 일상적 삶 과 의식을 변화시키고 결과적으로 사회 전체를 변화시킨다. 그래서 커 뮤니케이션 기술의 발전은 흔히 혁명으로 묘사된다. 인쇄술 혁명과 전 파 매체 혁명에 뒤이어 세계는 지금 디지털 기술의 혁명기를 지나고 있 다. 디지털 기술 발전과 함께 다양한 테크놀로지가 등장해 일상을 변화 시켰지만 그 가운데서도 가장 빠르고 가장 획기적인 변화를 낳은 것은 우리가 흔히 핸드폰 혹은 휴대전화라 부르는 모바일 커뮤니케이션 기 기와 인터넷이다. 그리고 그 두 가지를 합해 한 몸으로 만든 스마트폰 이다. 한국의 기술 문명사에서 휴대전화만큼 빠른 시간 안에 급속도로 보급된 예는 없다. 모바일 기술이 도입된 이래 한국은 전 세계에서도 가장 빠른 보급률 성장 속도를 기록했고 기술에서도 가장 앞서 있다. 휴대전화는 전화이자 시계이고 카메라이며 라디오, 오디오, 수첩, 게임 기, 텔레비전이다. 스마트폰은 여기에 애플리케이션을 활용한 수많은 기능을 덧붙였고 항시적인 인터넷 접속이 가능하게 했다. 많은 사람들 이 스마트폰과 컴퓨터를 통해 인터넷에 접속하고 온라인 상태를 하루 종일 유지한다. 온라인 상태는 내가 고립되어 있지 않고 세상과 연결되 어 있다는 의미다.

모바일 기술은 시간과 공간의 제약을 뛰어넘는 소통을 가능하게 했 다. 시공간의 제약을 넘는 소통은 삶의 혁명적 변화를 상징한다. 모바 일이 가지고 온 가장 큰 변화로 시간 감각이 더욱 빨라지고 급해졌다는 점을 들 수 있다. 한국인의 문화적 특성 가운데 하나로 흔히 언급되는 '빨리빨리' 문화는 모바일의 등장과 함께 완벽하게 생활화되었다. 편지

로 소통할 때는 적어도 며칠씩 기다리는 것이 당연했고 집 전화를 사용할 때도 상대방이 집에 없으면 며칠씩 통화할 수 없는 게 자연스러운 일이었다. 하지만 모바일이 일반화된 요즘은 몇 번 통화 시도가 반복되면 불과 몇 시간밖에 지나지 않은 상황에서도 "왜 이렇게 전화를 안 받냐"라며 투정하기 일쑤다. 언제 어디서든 소통할 수 있다는 전제야말로 휴대전화가 우리 삶과 의식에 가져온 가장 큰 변화다.

언제 어디서든 소통할 수 있는 모바일 환경은 우리의 일상에서 미시적이고 친교적인 커뮤니케이션의 확대를 가져왔다. 사실 모바일 사용량의 증가는 업무 처리 등 기능적인 이용보다 가족이나 친구들 사이의 친교적인 이용이 증가했기 때문이다. 방금 몇 시간 동안 만나고 돌아온 친구와 끝없이 문자메시지를 주고받는 모습은 휴대전화가 소소한 친교적 커뮤니케이션phatic communication을 얼마나 확장시켰는지 상징적으로 보여준다. 친교적 커뮤니케이션이란 정보를 전달하거나 창의적인 텍스트를 창출하는 데 목적이 있기보다는 그저 사회적 관계를 유지하고 강화하는 데 목적이 있는 커뮤니케이션을 의미한다. "잘 지내?", "밥 먹었니?"처럼 특별한 의미가 없이 서로의 관계를 확인하기 위해 나누는 커뮤니케이션이다. 모바일을 이용한 친교적 커뮤니케이션이 증가하면서 친밀성의 개념 자체에도 변화가 생겼다. 전통적인 친밀성이 관계의 '깊이'에서 비롯되었다면 요즘 시대의 친밀성은 관계의 '빈번함'에서 나온다. 끊임없이 문자메시지를 교환하고 수시로 휴대전화를 통해 존재를 증명하며 거기에 더해 카톡방에서 수다를 떨고 SNS를 들여다보는 행위는 결국 달라진 매체 환경에서 친밀성을 구축하고자 하는 몸부림이다.

문자메시지는 휴대전화가 가져온 소통 방식의 변화를 대변하는 흥미로운 수단이다. 문자메시지는 직접 얼굴을 맞대거나 목소리를 들을

때와는 다른 느낌을 준다. 문자를 통해 상대방의 감정과 의도를 상상해야 하고 특히 짧은 분량으로 메시지를 전달해야 하는 까닭에 의외로 감성적인 소통이 가능해진다. 또 짧게 써야 하는 까닭에 격식이 자유롭고 문법적 파괴와 즉흥적인 표현이 쉽게 생겨난다. 이모티콘이나 외계어 같은 것은 그런 문자메시지의 특성에서 자연스럽게 생겨난 것이다. 또 문자메시지는 말과 달리 원하기만 하면 디지털 형태로 저장해 언제든 꺼내 볼 수 있는 물성을 가지고 있기 때문에 친밀성의 경험을 강화하고 연장시키는 데 유용하기도 하다. 스마트폰은 카카오톡과 같은 SNS를 통해 이런 친밀성의 경험을 좀 더 쉽게 여러 사람과 공유할 수 있도록 만들었다.

사람들이 자기를 표현하고 서로 관계를 맺는 방식은 기술 발전과 함께 새로운 플랫폼이 등장할 때마다 바뀌었다. 한때는 사이버공간상에 카페를 만들어 비슷한 속성의 사람들이 교류하는 게 유행이었고 또 한때는 블로그와 미니홈피를 통해 자신을 드러내고 타인과 소통하는 게 유행하기도 했다. 스마트폰이 보편화하면서는 카카오톡이나 트위터, 페이스북, 인스타그램 같은 소셜 미디어 혹은 SNSSocial Network Service가 대세를 이루고 있다. 사이버공간 속에 언제 또 어떤 문화가 등장해 사람들의 시선을 사로잡을지 아무도 모른다.

온라인과 모바일 기술이 제공하는 사이버공간은 일터이자 놀이터다. 산업화 이전의 전통 시대에는 일터와 쉼터가 공간적으로 구분되지 않았다. 사람들은 일하는 곳에서 살았고 일과 놀이는 명확히 구분되지 않은 채로 섞여 있었다. 산업화와 근대화는 사는 곳과 일하는 곳의 공간적 분리, 그리고 일과 놀이의 시공간적 분리를 가져왔다. 사람들은 집과 공간적으로 떨어진 일터에서 일을 하게 되었고 노동 시간과 쉬는 시간(노는 시간)이 엄격히 구분된 삶을 살게 되었다. 그런데 컴퓨터와 인

터넷이 집과 일터의 구분을 사라지게 하고 있다. 재택근무가 늘어나는 것은 한 사례에 불과하다. 스마트폰과 함께 아무 데서나 이메일 수신이 가능해졌고 결국 어디서든 업무를 처리할 수 있게 되었다. 카페에 앉아 작업을 하거나 사무를 처리하는 사람들을 흔히 볼 수 있다. 사적 공간과 공적 공간의 경계가 사라지고 있다.

컴퓨터가 우리의 개인적 공간과 외부 세계를 연결하는 미디어가 되기 시작하면서 일과 놀이의 경계도 허물어지고 있다. 많은 사람들이 컴퓨터를 통해 업무를 보면서 동시에 놀이를 한다. 컴퓨터 앞에서 일을 하지만 어느 순간 메신저를 통해 대화를 나누기도 하고 이런저런 사이트를 방문해 재미있는 콘텐츠를 즐기기도 하며 누군가의 글에 댓글을 다는 '놀이'(댓글의 중요한 특성 중 하나가 그것이 일종의 놀이와 같은 성격을 가지고 있다는 것이다)를 하기도 한다. 일과 놀이의 시공간적 구분이 사라지면서 일이 놀이가 되고 놀이가 일이 되는 경우가 심심치 않게 생겨난다. 컴퓨터를 통해 자기가 재미있어하는 일을 열심히 하다가 그것이 직업으로 연결되는 사람도 적지 않다. 지식과 정보가 중심이 되는 정보사회에서 창의력과 상상력이 중요한 경제적 토대가 된다고 하는데 상상력과 창의력은 노는 행위를 통해 길러지고 발휘된다. 세계적인 IT 기업 가운데 출퇴근 시간이 자유롭다거나 사무실을 마치 놀이터처럼 꾸민곳이 많다는 이야기가 설득력 있는 것도 그 때문이다.

스마트폰은 그 어떤 미디어보다 우리 일상에 깊숙이 들어왔다. 대부분의 사람들이 단 한시도 스마트폰과 떨어지지 않는다. 음식을 먹기 전에 사진을 찍어 인스타그램이나 페이스북에 올린다. 여행지에 가도 사진부터 찍어 올린다. 대화 중에 궁금한 게 생기면 바로 그 자리에서 정보를 검색한다. GPS는 사람들이 있는 곳을 추적해 주변에 있는 화장실이나 주유소의 위치를 알려준다. 스마트폰에 내재한 컴퓨터의 알고리

즘은 나보다 먼저 나의 욕망과 취향을 감지하고 적절한 상품과 콘텐츠를 제공한다. 현실의 일상과 미디어가 매개한 일상의 구분이 사라진다. 미디어는 일상이 되고 **일상**은 **미디어화**된다(김은미 외, 2012: 133~159).

일상의 미디어화(Mediatization)

미디어는 사람들이 관계를 맺고 세계를 인식하는 수단이다. 미디어의 변화는 대중의 사회적 · 문화적 삶에 어떤 식으로든 변화를 초래하기 마련이다. 사람들의 일상이 미디어의 영향으로 변화해 온 것은 오래전부터의 일이다. 예컨대 컬러TV의 확산은 사람들의 옷차림과 화장을 화사하게 만들었고 대중음악에서 비디오형 가수가 인기를 얻는 현상을 낳았다. 디지털 미디어의 확산은 사람들의 일상과 문화를 더욱 획기적으로 변화시켰다. 미디어화는 디지털 미디어, 특히 스마트미디어가 보편화하면서 사람들의 일상적 삶과 소통 방식에 큰 변화가 초래되었음을 표현하는 용어로 사용된다. 인터넷과 스마트폰은 과거와는 전혀 다른 방식으로 사람들의 일상을 재구조화하고 있다. 사람들은 스마트폰을 이용해 가상 세계와 현실 세계를 자유롭게 넘나들며 생활한다. 스마트폰의 확산과 함께 일상의 공간은 가상 세계와 현실 세계를 통합한 새로운 차원의 지평으로 확대되었다. 사람들은 스마트폰으로 버스 도착 시간을 확인하고 시간에 맞추어 집을 나선다. 극장이나 공연장을 가기 위해 스마트폰으로 예매를 하고 필요한 물건이 있으면 언제든 주문하고 구매한다. 페이스북, 카카오톡, 트위터, 인스타그램 등 다양한 소셜 미디어를 통해 하루 종일 타인과 소통하고 관계를 유지한다. 식당에서 음식을 먹을 때도 일단 스마트폰으로 사진을 찍고 SNS에 올려 친구들과 공유한다. 미디어는 더 이상 현실을 가상공간에 단순히 재현하거나 현실과 가상을 매개하는 도구로 그치지 않는다. 스마트폰은 교통, 금융, 소비, 여가, 식사, 학습 등 일상의 미세한 층위에까지 파고들어 사실상 일상과 미디어의 구분을 무의미하게 만들고 있다.

시민사회와 대중지성

디지털 시대의 대중은 더 이상 수동적인 미디어 소비자로서만 존재하지 않으며 적극적이고 능동적인 미디어 이용자이자 생산자의 지위를 함께 갖게 되었다. 디지털 미디어는 대중이 쉽게 복제, 변경, 합성할 수 있는 특성이 있다. 대중은 디지털화된 모든 텍스트와 이미지, 사운드를 소스로 하여 아주 쉽게 자신만의 새로운 메시지를 만들어낸다. 인터넷은 그저 필요한 정보를 찾아 다운로드하는 공간이 아니라 다운로드한 정보를 가공하여 새로운 메시지를 작성하고 이를 다시 업로드하는 공간이다. 대중은 다운로드받은 사운드를 리믹스remix하여 새로운 음악을 만들고, 웹상에서 얻은 이미지와 동영상을 편집·가공하여 새로운 이미지와 동영상을 만들어 웹상에 올린다. 기술적 변화가 대중의 역할과 존재 방식을 바꾸어놓았고 이는 다시 대중이 주체가 되는 민주주의의 원리와 성격을 변화시키고 있다. 2008년 미국산 소고기 수입으로 촉발된 촛불집회는 바로 그런 디지털 시대 대중의 변화를 극적으로 노출시켰다.

2008년의 촛불집회가 과거부터 숱하게 보아왔던 시위나 집회와 달랐던 것은 이를 통해 새로운 정치적 주체로 모습을 드러낸 집단이 과거와는 전혀 다른 성격의 대중이었다는 점이다. 과거 정치 집회의 가장 중요한 주체가 노동자, 농민 등 생산계급이거나 의식화된 지식인 집단이었다면, 촛불집회의 주체는 과거의 사회운동에서 늘 설득과 선전의 대상으로 간주되었던 소비 대중이었다. 특히 과거에는 사회적 주체로 인식되거나 대접받은 적이 없는 10대 청소년들의 참여가 매우 두드러졌는데 이는 그들이 디지털 시대의 가장 적극적인 미디어 이용자란 사실과 무관하지 않다. 이들 '소비 대중'이 집회를 조직하는 방식도 과거와는 사뭇 달랐다. 이들은 인터넷, 휴대전화, 디지털카메라, 노트북 등

다양한 디지털 기기를 자유롭게 사용해 자신들이 전하고자 하는 메시지를 표현하고 동조자를 모으며 집회를 확산, 유지시켰다. 이들의 집회에는 예컨대 '미국산 소고기 수입 반대' 같은 소비자 운동적 이슈부터 'MB 아웃' 같은 정치적 이슈까지 다양하게 등장했다. 이들의 집회 방식도 달랐다. 촛불집회에는 노래와 공연, 코스튬플레이 등 다양한 방식의 퍼포먼스가 등장했다. 이 새로운 형태의 거리 정치는 과거의 정치 집회처럼 비장하고 엄숙한 것이 아니라 유쾌하면서도 공격적인 풍자와 가벼운 유희가 뒤섞인 축제와도 같았다. 투쟁과 유희가 아무런 모순 없이 공존할 수 있는 이 새로운 문화는 클릭 한 번으로 노동 모드와 오락 모드를 쉽게 오갈 수 있는 디지털 시대를 사는 대중의 특징이다.

2008년 촛불집회가 별다르게 가시적인 정치적 성과를 내지 못한 채 끝나고 세상은 다시 과거로 회귀하는 듯했지만 2016년 박근혜 정권의 비선 실세가 벌인 국정농단에 항의하는 촛불집회가 다시 점화되었다. 그 규모는 2008년의 촛불집회를 훨씬 능가했다. 더 많은 사람들이 광장에 모였고 다양한 공연과 퍼포먼스가 이루어졌으며 더욱 끈질기게 집회를 이어나갔다. 2016년의 대중에게는 2008년에는 없던 스마트폰이 들려 있었다. 참여자들은 더욱 유기적으로 연결되고 소통할 수 있었다. 사람들은 수시로 집회 현장 상황을 체크하고 실시간으로 다양한 정보를 공유했다. 집회 현장에 함께하지 못하는 사람들도 다양한 방식으로 자신의 메시지를 전하면서 참여할 수 있었다. 결국 대통령 탄핵이 이루어지고 정권이 교체되었다. 1960년의 4·19혁명, 1987년의 6월 항쟁에 이어 또 한 번 시민의 힘으로 권력을 바꾼 역사가 이루어졌다.

촛불집회와 함께 회자되기 시작한 용어가 '집단지성' 혹은 '대중지성'이란 말이다. 집단지성, 대중지성이란 평범한 시민들 한 사람 한 사람의 지식과 지혜가 협력하고 경쟁하는 과정에서 뛰어나고 합리적인 집

단적 지혜가 형성된다는 의미를 가지고 있다. 인터넷상에서 여러 사람들이 참여해 만들어지고 있는 위키피디아Wikipedia는 이 집단지성의 대표적 사례로 알려져 있다. 촛불집회의 참여자들은 인터넷을 통해 자신이 가진 정보와 지식을 공유하고 소통하며 정치권력과 보수 언론의 담론 권력을 무력화시킴으로써 대중지성의 놀라운 힘을 보여주었다. 물론 대중지성이 늘 합리적인 모습만을 보여주지는 않는다. 다수의 대중이 그릇된 신념을 기반으로 비이성적인 모습을 보여준 사례도 적지 않다. 디지털 기술을 이용한 자유로운 정보의 소통과 수용자의 능동적 실천 그 자체가 늘 합리적 대중지성을 만드는 것은 아니다.

인터넷 시대의 새로운 문화 생산 기지 웹툰

인터넷 공간은 문화가 생산되고 소비되는 가장 중요한 공간으로 떠올랐다. 영화, 방송, 음악도 온라인을 통해 유통·소비되기 시작했고 책도 E북 형태로 나오기 시작했다. 불법 다운로드도 성행했다. 자연히 패키지 형식의 문화 상품을 유통하던 레코드점, 서점, 비디오 대여점은 차츰 사라졌다. 인터넷은 기성의 콘텐츠를 유통하는 공간일 뿐 아니라 새로운 콘텐츠가 창작되는 공간이기도 했다. 가장 대표적인 것이 웹툰이다. 웹툰은 인터넷을 통해 공개되어 소비되는 만화다. 이는 1990년대 말부터 조금씩 시도되기 시작했다.

1990년대는 다양한 만화 잡지들이 창간된 시기였고 일본 만화 출판이 붐을 이루며 출판 만화 시장의 외형이 크게 성장한 시기였다. 스포츠 신문과 성인용 만화 잡지들을 통해 성인만화 시장도 성장했다. 물론 만화를 '불량'한 문화의 전형으로 보는 시각은 이때도 변함없이 존재했다. 1997년 3월 제정된 '청소년보호법'은 만화를 청소년 유해 품목 가운데 하나로 분류하고 성인만화에는 스티커 표시를 해서 별도 서가에 비

치해 판매하도록 규정했다(박인하·김낙호, 2010: 199~200). 검찰은 '청소년 보호법'에 의거해 당시 '천국의 신화'를 연재하던 만화가 이현세를 음란물 유포죄로 기소했고(2004년에 최종 무죄판결을 받았다) 성인만화를 제작하던 작가, 출판사, 스포츠 신문 등에 대한 무더기 검찰 기소가 줄을 이었다. 종이 매체의 전반적인 하락세와 함께 만화의 지면이 줄어들고 한때 성행하던 만화 잡지들이 사라지기 시작하던 시점에 터진 이 사건은 만화 산업 전체에 비도덕적이라는 이미지를 더욱 굳건히 덧씌우면서 만화계 전체가 크게 위축되는 계기가 된다. 인터넷은 이런 가운데 만화가 찾아낸 새로운 출구였다.

1990년대 말에 출판 만화의 스캔본을 웹상에서 볼 수 있게 하는 서비스가 시작되었지만 큰 반향을 일으키지는 못했다. 그러다 온라인상에서 독자들이 재미있는 만화들을 발견해 올리고 공유하는 과정에서 '스노우 캣', '마린 블루스', '파페포포 메모리즈' 같은 짧은 만화들이 인기를 얻기 시작했다. 곧 많은 아마추어 만화가들이 짧은 일상을 담은 만화들을 올리며 온라인에서 이른바 '일상툰'이 하나의 장르로 자리 잡는다.

온라인에서 장편 이야기 만화를 성공시키며 웹툰의 시대를 본격화한 작가가 강풀이다. 강풀은 대학 시절 총학생회 활동을 하며 대자보 만화를 그렸고 졸업 후 여러 출판사에 만화를 보냈지만 모두 퇴짜를 맞았다. 2002년 스스로 강풀닷컴이라는 홈페이지를 만들어 개그 만화 '일쌍다반사'를 연재했는데 이게 네티즌의 호응을 얻으며 유명세를 얻고 포털 사이트 다음Daum에 지면을 얻게 된다. 2003년 8월부터 2004년 4월까지 다음 만화속세상에 연재한 '순정 만화'가 엄청난 인기를 모으며 온라인 만화의 중심이 일상툰이나 개그 만화에서 장편 이야기 만화로 바뀌는 데 결정적인 기여를 했다. 강풀은 이후 '바보'(2004년), '타이밍'(2005년), '26년'(2006년), '그대를 사랑합니다'(2007년), '이웃사람'(2008년) 등 다수의

작품을 연재하면서 가장 대표적인 웹툰 작가로 발돋움했다. 이후 포털 사이트들의 만화 경쟁이 본격화했고 강도하('위대한 캣츠비', 2005년), 양영순('1001', 2004년), 윤태호('이끼', 2007년), 이충호('이스크라', 2009년), 황미나('보톡스', 2009년) 등 출판 만화계에서 활동하던 역량 있는 작가들도 속속 웹툰에 합류했다.

웹툰은 출판 만화와 비교해 여러 가지 면에서 다르다. 사이버공간 속에 디지털 형식으로 구현되는 웹툰은 크기나 색깔, 분량 등에서 훨씬 자유롭고 다양한 표현이 가능하다. 대부분의 출판 만화가 흑백이지만 웹툰은 컬러 묘사를 자유롭게 구사한다. 제한된 종이 지면의 한계를 넘어 비교적 자유로운 공간구성이 가능하고 스크롤바를 움직이는 한 무한정의 화면이 제공된다. 무엇보다 큰 차이는 웹툰 시대의 작가와 작품에 대한 최종 평가와 인정은 독자들이 한다는 것이다. 온라인상에서는 신인을 발굴하고 인기 작가로 키워주는 가장 큰 권력이 독자들에게 있다. 출판사에서 인정받지 못하던 강풀을 최고의 만화가로 성장하도록 '점지'한 건 독자들이었다.

하지만 웹툰 작가를 지망하는 예비 작가들이 늘어나고 웹툰을 서비스하는 플랫폼과 에이전시의 권력이 막강해지면서 새로운 문제들이 불거지고 있다. 웹툰 작가와 독자를 매개하는 병목의 권력을, 포털을 비롯한 플랫폼과 에이전시가 가지고 있다 보니 데뷔를 원하는 아마추어 작가와 지망생들이 작가 데뷔를 미끼로 착취당하는 일이 빈번히 일어나는 것이다(≪한겨레≫, 2020.11.10).

온라인 만화가 대세를 이루면서 웹툰은 이른바 원소스멀티유즈를 실현하는 가장 중요한 소스가 되었다. 강풀의 작품은 대부분 영화로 제작되었고 강도하의 '위대한 캣츠비'는 뮤지컬로 만들어졌다. 윤태호의 '이끼'는 2010년에 영화로, '미생'은 2014년에 드라마로 제작되었다. 최

규석의 '송곳' 역시 2015년 드라마로 제작되며 화제를 모았다. 웹툰이 영화, 드라마, 뮤지컬로 제작되는 경향은 계속되고 있다. 2000년대 후반 이후 2020년 현재까지 웹툰은 원소스멀티유즈의 가장 중요한 소스가 되고 있다.

웹툰은 다양한 하위문화 코드가 발생하고 확산되는 주요 통로 가운데 하나다. 인터넷에서 자유롭게 자신을 표현하고 의미를 공유하는 시대가 되면서 다양한 하위문화subculture들이 생겨났다. 하위문화는 성별, 계급, 세대 등 다양한 정체성으로 구분되는 집단들이 특유하게 형성하는 문화다. 매스미디어가 문화 생산자로서 절대 권력을 가진 시대, 독재 권력이 문화 일반을 통제하던 시대에는 다양한 하위문화가 발달할 수 없었다. 하위문화의 성장은 민주화 이후에, 특히 디지털과 인터넷이 새로운 문화 생산과 소비의 장으로 등장하면서 시작되었다. 인터넷 공간에 적극 참여하면서 자신들의 독특한 문화적 감성과 의미를 드러내는 주체로서 가장 중요한 집단은 물론 젊은 세대다. 2000년대 인터넷 공간의 사이버 문화 속에서 급속히 공유되는 젊은 세대의 하위문화적 코드들이 화제를 모았다. 2000년대 초에는 한동안 엽기 코드가 유행했다. 황당한 상황 설정, 과장된 표현과 말장난, 화장실 유머나 욕설의 거리낌 없는 구사로 웃음을 주는 만화들이 엽기 만화로 불리며 인기를 모았다. 강풀의 '일쌍다반사'나 양영순의 '아색기가'(종이 신문 ≪일간스포츠≫에 연재되었다)가 인기를 모았고 메가쑈킹이란 필명으로 잘 알려진 고필헌도 엽기 만화가로 불렸다.

웹툰을 중심으로 가장 화제가 되었던 하위문화 코드는 '병맛'이다. '병맛'은 '병신 같은 맛'이다. 네티즌들이 인터넷상에 올라온 창작물 중 '어이없을 만큼 수준 낮은' 것을 조롱하는 의미로 사용하던 말이 웹툰과 결합하면서는 '어이없으면서도 뭔가 멋진 느낌'의 독특한 미학적 코드

를 의미하는 말로 뉘앙스가 바뀌었다. 병맛 웹툰을 대표하는 작가는 이말년이다. 그는 2009년부터 대충 아무렇게나 그린 듯한 그림체로 황당하고 뜬금없는 이야기 전개를 보여주는 '이말년 시리즈'를 야후와 네이버에 연재하면서 큰 인기를 얻었다. 그의 만화는 인터넷상의 여러 하위문화적 요소들을 다양하게 패러디하면서 전혀 예측할 수 없는 황당하고 비상식적인 이야기 전개를 보여준다. 기-승-전-결이 아닌 기-승-전-병(병맛)의 전개다(김수환, 2013: 159~163). 기승전결의 논리적 전개를 거부하는 기승전병의 서사는 예측 가능한 서사적 삶 자체가 파괴되어 버린 현실에서 청년 세대가 겪는 좌절과 맞닿아 있다. 취업의 문이 좁아지고 삶의 불확실성이 커지면서 취업, 결혼, 출산, 육아로 이어지는 이른바 정상 생애가 사실상 불가능해졌다고 여겨지는 신자유주의 시대에, 적지 않은 청년 세대가 스스로를 잉여 혹은 루저라 칭한다. 잉여는 체제 밖의 남아도는 자이고 루저는 체제가 요구하는 조건에 부합하지 못한 자들이다. 병맛 코드의 만화들은 이런 자기 비하의 세대가 현실을 냉소적으로 유희하는 하나의 방식으로 분석되기도 한다(김수환, 2013: 165~175).

이말년과 함께 병맛 만화의 대표 작가로 여겨지는 사람이 조석이다. 그의 대표작인 '마음의 소리'는 2006년 9월부터 2020년 6월까지 14년간 네이버에 연재되었다. 엉성해 보이는 그림체에 허무와 엽기를 오가는 독특한 유머 코드가 담긴 이 만화 역시 잘 정돈된 웰메이드 서사에 대한 파괴와 반전을 통해 새로운 내러티브를 보여주며 젊은 세대의 열광적 호응을 얻었다. 웹툰은 인터넷 공간을 중심으로 형성·변화하는 젊은 세대의 감성적 성향을 가장 잘 보여주는 장르다. 주 독자층이 젊은 세대이기도 하고 독자들의 피드백이 거의 실시간으로 가장 활발하게 이루어지는 특성 때문이기도 하다. 실제 웹상에 올라가는 만화에는 수

많은 댓글이 달리고 즉각 평점이 매겨진다. 작가의 입장에서는 어떤 식으로든 독자들의 댓글에 신경 쓰지 않을 수 없고 경우에 따라서는 독자들의 항의나 의견 때문에 만화의 내용이 영향을 받기도 한다.

팟캐스트와 유튜브

2000년 중후반 한때 UCCUser Created Contents란 용어가 유행했다. 인터넷 이용자들이 직접 만들거나 가공한 콘텐츠를 말하는 한국식 영어다. 넓게 보면 이용자들이 직접 제작해 올리는 동영상이나 사진 등의 창작물은 물론이고 블로그나 미니홈피 같은 미디어의 글들, 게시판의 댓글 등이 모두 여기에 해당한다. 방송 등 미디어 산업에 속해 있지 않은 일반인들이 자발적으로 만들어 웹 공간에 공개한 콘텐츠다. 수용자들이 단지 수동적인 소비에 머무르지 않고 적극적이고 능동적인 미디어 생산자의 지위를 갖게 되었음을 의미하는 프로슈머prosumer 개념을 구체적으로 보여주는 것이 UCC다. 2007년 당시 한국인터넷진흥원의 조사에 따르면, 만 12~49세 인터넷 이용자의 45.2%가 조사 시점 기준 최근 6개월 이내에 인터넷 멀티미디어 UCC를 직접 제작하거나 가공, 변형, 편집하여 인터넷에 게시한 적이 있으며, 22.4%는 주 1회 이상 제작하는 것으로 나타났다(주창윤, 2010: 47~48). 디지털 기술 발전과 함께 오랫동안 마이크를 독점해 온 거대 미디어의 권력이 약화되는 틈새를 뚫고 수많은 평범한 개인들이 발화의 주체로 등장했다.

팟캐스트 같은 새로운 미디어도 함께 나타났다. 팟캐스트는 콘텐츠 제공자가 미디어 파일을 인터넷에 올리고 수용자들이 이를 다운로드해 청취하는 형태의 인터넷 방송이다. 한국에서 팟캐스트란 용어를 대중화시킨 건 2011년 4월부터 2012년 12월까지 방송된 〈나는 꼼수다〉(이하 '나꼼수')라 할 수 있다. 인터넷 패러디 신문 ≪딴지일보≫ 발행인으로 잘

알려진 김어준이 주진우, 정봉주, 김용민과 함께 제작한 나꼼수는 BBK 나 다스 실소유자 문제 등 당시 대통령 이명박의 비리 관련 이슈들을 제기하며 대중적 호응을 얻었고 한때는 청취자가 수백만에 달하며 기성 언론을 대신한 대안 미디어로 여겨지기도 했다. 나꼼수 이후 다양한 팟캐스트가 등장해 팟빵 사이트 등을 통해 방송되고 있고 일부 지상파 방송 프로그램이 팟캐스트로 방송되기도 한다.

2010년대 이후 이용자들이 스스로 만들어 올리는 콘텐츠의 주류는 동영상이고 이를 업로드해 유통시키는 가장 중요한 공간은 유튜브다. 유튜브는 사람들이 욕망하는 정보와 콘텐츠를 가장 빨리 제공해 주는 소스다. 젊은 세대는 필요한 정보를 얻기 위해 주로 유튜브를 가장 먼저 검색한다. 음악도 유튜브로 듣고 영상물도 유튜브로 찾아본다. 자기만의 콘텐츠를 주기적으로 올리고 이를 통해 수익을 얻는 유튜버라는 직업도 생겨났다. 유튜브에 올리는 콘텐츠에 대한 최고의 보상은 구독자 수와 클릭 수, 즉 주목이다. 주목을 받아야 콘텐츠의 가치가 상승하고 돈을 벌 수 있다. 주목을 얻기 위해서는 좀 더 흥미롭고 자극적인 내용을 담아야 한다. 2010년대 중반 이후 한국의 가장 중요한 정치 담론의 장은 역시 유튜브다. 보수 혹은 진보 성향의 다양한 정치 유튜버들이 자극적이고 전투적인 정치 논평을 쏟아내고 여기에 동조하는 지지자들의 주목을 끌어당긴다. 마이클 H. 골드하버가 말한 주목 경제attention economy의 개념에 딱 맞는 현상이다.

이른바 정보화 시대니 디지털 시대니 인터넷 시대니 하는 말들이 나오면서 가장 중요한 키워드의 하나로 거론되어 온 것이 쌍방향성이다. 일방적으로 주어진 정보를 수용하기만 하던 대중이 디지털 테크놀로지를 이용해 스스로 자신의 목소리를 내고 메시지를 생산함으로써 커뮤니케이션의 상호작용이 가능해졌다는 이야기이고 이것이야말로 미디

어 권력의 일방적인 구조를 엎고 담론 세계의 진정한 민주주의를 가능하게 할 정보화 시대의 특성이라는 주장이다. 그런 주장이 그런대로 맞아 들어간 면이 없지 않다. 적어도 일부 신문이나 지상파방송 등 전통적인 미디어 권력이 누리던 절대적 권위는 인터넷을 중심으로 한 자발적 커뮤니케이션 네트워크의 발전 속에서 어느 정도 상대화되었음이 틀림없다. 하지만 인터넷에서 활발히 벌어지는 대중의 자발적 소통이 반드시 민주적이거나 진보적인 것만은 아니다. 인터넷에서는 촛불시위로 상징되는 젊은 세대의 비판 의식도 분명 존재하지만 네티즌 문화의 뿌리 없음과 경박함 그리고 무책임함을 드러내는 부분도 적지 않다. 쌍방향성이 곧 활발한 토론과 상호작용을 의미하는 것도 아니다. 많은 메시지들은 섞이지 않고 동조자들을 중심으로 한 폐쇄 회로를 맴돈다. 아주 쉽게 진영이 나뉘고 진영에 따라 갈린 의견은 그저 부딪힐 뿐 섞이거나 타협되지 않는다. 누구나 쉽게 메시지를 생산할 수 있게 된 기술적 진보가 그대로 담론 구조의 진보와 민주화를 보장하는 것이 아니다. 기술에 앞서 중요한 것은 여전히 논리적이고 민주적인 사고의 능력, 인간에 대한 예의 같은 인문학적 가치들이다.

한국 영화의 두 번째 전성기

시장의 확대와 질적 성장

1970~1980년대 내내 침체를 면치 못하던 한국 영화 시장은 1990년대 초반을 지나며 다시 성장 곡선을 그리기 시작했다. 대기업의 진출과 함께 주먹구구식에서 벗어나 비로소 제대로 된 산업의 면모를 갖추기 시작했고 민주화의 진전과 함께 젊고 창의적인 인력이 대거 진입하면

서 세대교체가 빠르게 일어난 덕이다. 1998년에 집권한 김대중 정부는 문화 산업에 대해 '지원은 하되 간섭은 하지 않는다'라는 원칙을 천명했다. 1990년대 후반 이후 한국 영화 시장은 빠르게 성장했다. 멀티플렉스의 확산과 함께 스크린 수가 급증했다. 1998년 507개였던 스크린 수가 6년 만인 2004년에 거의 세 배 가까이가 되었고 2014년에 2281개, 2018년에는 2937개가 되었다. 멀티플렉스는 과거 단관 시대와는 비교할 수 없는 쾌적하고 편리한 공간이다. 동네 웬만한 멀티플렉스만 가면 대부분의 영화를 동시에 상영하고 있으니, 보고 싶은 영화를 상영하는 극장을 멀리까지 찾아가야 할 필요가 없다. 인터넷으로 사전 매표하기도 하고 각종 포인트 등을 동원해 싸게 살 수도 있다. 무엇보다도 대부분의 멀티플렉스가 대형 백화점이나 쇼핑몰에 위치하고 있는 까닭에 쇼핑을 하거나 식당, 카페 등을 이용하기가 편리하다. 쇼핑하다가 시간 맞는 영화를 찾아보는 일도 수월하다. 물론 과거에 비해 훨씬 깨끗하고 편안한 좌석이 있고 사운드나 스크린 상태도 낫다.

당연히 관객 수도 빠르게 늘었다. 한국 영화 전성기였던 1969년 총관객 수 1억 7300만 명(한국 영화 관객과 외국영화 관객을 합한 수치다)을 기록한 이래 내리막길을 걸었던 관객 수는 1990년대 중반부터 꾸준히 상승해 2012년 마침내 1억 9000만 명을 돌파하면서 1969년의 기록을 깼다. 1990년대 말에서 2000년대 초반 〈쉬리〉(1998년)와 〈공동경비구역 JSA〉(2000년) 등 전혀 새로운 영화문법을 보여준 수준 높은 영화들이 등장하면서 한국 영화를 찾는 관객 수도 급증했다. 2001년 곽경택 감독의 〈친구〉가 800만 명을 동원하고 2003년 봉준호 감독의 〈살인의 추억〉과 박찬욱 감독의 〈올드 보이〉가 세계적인 호평 속에 각기 510만 명, 327만 명을 모으면서 한국 영화에 대한 인식을 완전히 바꾸어놓았다. 이해에 한국 영화가 시장점유율 48.7%를 기록하면서 42.3%에 그친 미국 영화

표 6 ㅣ 2009~2018년 한국 영화 산업 주요 통계 지표

구분		2009년	2010년	2011년	2012년	2013년	2014년	2015년	2016년	2017년	2018년
관객 수 (만 명)	총 관객 수	15,696	14,918	15,972	19,489	21,335	21,506	21,729	21,702	21,987	21,639
	한국 영화	7,641	6,940	8,287	11,461	12,729	10,770	11,293	11,655	11,390	11,015
	한국 영화 점유율(%)	48.7	46.5	51.9	58.8	59.7	50.1	52.0	53.7	51.8	50.9
	외국영화	8,055	7,978	7,685	8,028	8,606	10,736	10,436	10,047	10,597	10,624
	외국영화 점유율(%)	51.3	53.5	48.1	41.2	40.3	49.9	48.0	46.3	48.2	49.1
개봉 편수 (편)	한국 영화 (실질 개봉)	118	140	150	175	183	217	232	302 (167)	376 (164)	454 (194)
	외국영화 (실질 개봉)	243	286	289	456	722	878	944	1,218 (411)	1,245 (456)	1,192 (534)
	전국 스크린 수(개)	2,055	2,003	1,974	2,081	2,184	2,281	2,424	2,575	2,766	2,937
	전국 극장 수(개)	305	301	292	314	333	356	388	417	452	483
	1인당 관람 횟수(회)	3.15	2.92	3.15	3.83	4.17	4.19	4.22	4.20	4.25	4.18
	한국 영화 투자수익률(%)	-13.1	-11.0	-16.5	15.9	16.8	7.6	4.0	17.6	18	-17.3

자료: 영화진흥위원회(2019.1: 17).

2000년대 이후: 디지털 시대의 일상과 문화 357

를 처음으로 앞질렀다(서정남, 2014: 26).

1998년 1000만 명을 약간 넘는 수준이던 한국 영화의 연간 극장 관객 수는 2006년에 1억 명 가까이로 급격히 늘었다. 이후 증감을 거듭하다 2012년에 1억 명을 돌파해 1억 1461만 명을 기록했고 이후 꾸준히 1억 명 이상을 기록하고 있다. 영화 산업의 매출 규모도 크게 성장했다. 2000년 1조 460억 원, 2002년 1조 4000억 원, 2004년에는 1조 5000억 원 규모에 이르렀다. 이후 조금씩 성장하면서 2014년 극장 매출은 1조 6641억원, 디지털 온라인 시장, 해외 수출까지 포함한 영화 산업 전체 매출은 2조 276억 원으로 처음으로 2조 원대를 넘어섰다. 그해 영화관을 찾은 총 관객 수는 2억 1500만 명에 달했고 이 가운데 한국 영화 관객이 1억 770만 명으로 점유율 50.1%를 기록했다. 2015년에는 1인당 연간 영화 관람 횟수가 4.22회, 2017년에는 4.25회로 세계 최고 수준에 달했다. 2000년대 이후 영화 시장에서 한국 영화는 대체로 50% 안팎을 유지한 다(영화진흥위원회, 2019.1). 세계적으로 자국 영화가 시장의 과반을 넘는 나라는 미국을 제외하면 인도, 이집트, 터키, 중국, 한국 정도에 지나지 않는다.

한국 영화의 시장점유율이 늘면서 스크린쿼터도 축소된다. 1967년부터 시행된 이 제도는 영화관에서 한국 영화를 상영하는 의무 상영 일수를 규정한 것인데(의무 상영 일수는 시대에 따라 조금씩 변화해 왔는데 1984년 개정된 5차 개정 '영화법'에서부터 146일로 규정했다) 한국 영화 산업을 지키는 최후의 보루처럼 인식되어 왔다. 1998년에는 한미 투자협정 과정에서 미국 측이 스크린쿼터 폐지 압력을 넣자 영화인들은 대책위원회를 구성하고 시위를 벌이며 저항했고 1999년 6월에는 영화인 100여 명이 삭발을 하기도 했다. 영화인들의 완강한 저항으로 유지되던 이 제도는 결국 노무현 정권 시기인 2006년 의무 상영 일수를 73일로 줄이는 것으로 변

경되었다.

극장을 찾는 관객 수가 늘기도 했지만 IPTV 등 TV VOD 산업의 성장으로 영화를 보는 방식이 다변화된 것도 중요한 변화다. 대략 2000년대 들어 케이블TV와 IPTV의 가입자가 급증하면서 VOD는 영화를 보는 또 하나의 중요한 창구가 되었다. VOD 서비스는 굳이 극장까지 가지 않아도 집 안에서 원하는 영화를 볼 수 있게 해주었다. 게다가 한 사람 티켓 값도 안 되는 싼 값으로 여러 명이 동시에 볼 수 있는 이점도 있어 매출이 점점 늘어났다. 2010년 491억 원 수준이던 TV VOD 매출은 2012년 1310억 원이 되었고 2014년에는 2254억 원, 2016년 3347억 원, 2018년 3946억 원으로 급증했다(영화진흥위원회, 2019.1). 한동안 규모가 축소되고 있던 인터넷 VOD 시장도 넷플릭스로 대표되는 OTT 시장의 확장과 함께 성장하고 있다. 2010년대 후반으로 오면서 영화 산업 전체 매출에서 극장 매출이 차지하는 비중은 80% 이하로 떨어지는 반면, IPTV 등 부가 시장의 비중은 점차 늘어 20% 가까이 되고 있다.

영화 시장의 성장과 함께 한국 영화에 대한 해외에서의 반응도 꾸준히 좋아졌다. 한국 영화의 전성기로 일컫는 1960년대에 해외 영화제에 초청된 한국 영화는 〈마부〉(강대진 감독, 베를린영화제 은곰상) 1편이었고 1980년대는 4편이었지만 2000년대 들어 급격히 늘었다. 2000년 2편 (〈섬〉, 〈춘향뎐〉), 2001년 6편(〈눈물〉, 〈공동경비구역 JSA〉, 〈반칙왕〉, 〈수취인불명〉, 〈꽃섬〉, 〈박하사탕〉), 2002년 4편(〈고양이를 부탁해〉, 〈나쁜 남자〉, 〈오아시스〉, 〈취화선〉), 2003년 5편(〈성냥팔이 소녀의 재림〉, 〈복수는 나의 것〉, 〈바람난 가족〉, 〈밀애〉, 〈질투는 나의 힘〉), 2004년 7편(〈몬스터〉, 〈하류인생〉, 〈사마리아〉, 〈빈집〉, 〈장화 홍련〉, 〈올드보이〉, 〈여자는 남자의 미래다〉), 2005년 4편(〈친절한 금자씨〉, 〈활〉, 〈극장전〉, 〈축제〉), 2006년 5편(〈용서받지 못한 자〉, 〈짝패〉, 〈괴물〉, 〈사생결단〉, 〈천년학〉), 2007년 6편(〈사이보그지만 괜찮아〉, 〈숨〉, 〈밀양〉,

〈해변의 여인〉, 〈후회하지 않아〉, 〈경계〉)이다. 임권택, 이창동, 홍상수, 박찬욱, 봉준호, 김지운, 김기덕, 임상수 등은 해외 영화제 초청 명단에 자주 오르내리며 한국의 작가 영화를 대표하는 감독으로 인식되기도 했다.

한국 영화가 세계 영화계의 주목을 받으면서 메이저 국제영화제의 수상도 현실화되었다. 임권택 감독은 〈취화선〉(2002년)으로 칸영화제에서 감독상을 받았고 이어서 이창동 감독이 〈오아시스〉(2002년)로 베니스영화제 감독상을 수상했다. 박찬욱은 〈올드보이〉로 칸영화제 심사위원 대상을 받았고 김기덕은 〈사마리아〉로 2004년 베를린국제영화제 은곰상(감독상)을, 〈빈집〉(2004년)으로 베니스영화제 은사자상(감독상)을 그리고 〈피에타〉로 2012년 베니스영화제 대상인 황금사자상을 수상했다. 〈밀양〉(이창동 감독, 2007년)의 전도연이 칸영화제에서 여우주연상을 받았고 이창동 감독은 〈시〉(2010년)로 역시 칸영화제 각본상을 받았다. 해외 영화제 수상의 정점은 봉준호가 찍었다. 그는 〈기생충〉으로 2019년 칸영화제에서 대상인 황금종려상을 받았고 2020년 아카데미시상식에서는 감독상, 각본상, 외국어 영화상에 더해 작품상까지 수상했다. 아카데미 92년 역사상 외국어 영화가 작품상을 수상한 건 처음 있는 일이다.

2000년대 들어 한국 영화의 질적 발전과 양적 성장이 빠르게 이루어진 것에는 여러 가지 요인이 있다. 멀티플렉스의 확산과 스크린 수 증가, 합리적인 제작 시스템의 정착, 지방 흥행업자 중심에서 벗어난 배급 체제의 개편, 극장 통합 전산망 운영 등 산업적 체제 정비, 공격적 마케팅 등등이 거론될 수 있지만 가장 근본적인 요인은 사람에 있다. 유능하고 창의적인 인재들이 영화판에서 능력을 발휘할 수 있는 상황이 조성된 까닭이다. 1990년대 이후 한국 영화의 르네상스를 이끈 영화인들은 대부분 1980년대 외국 문화원을 드나들며 한국 극장에서 볼 수 없

는 영화들을 공부하던 문화원 세대와 청년 시절 진보적 문화 운동의 일환으로 영화 운동에 참여했던 사람들이다. 민주화의 진전과 함께 이들 젊은 영화인 세대가 적극적으로 영화 산업에 뛰어들 수 있는 여건이 조성된다. 무엇보다도 민주화 과정 속에서 검열 구조가 변화하면서 과거에 비해 자유롭게 상상력을 발휘하고 다양한 소재의 영화를 제작할 수 있는 환경이 만들어졌다.

1996년 사전심의제도가 위헌이라는 판결이 난 후 '영화진흥법'이 개정되면서 상영등급부여제도로 바뀌었다. 영화를 볼 수 있는 연령대 등급을 나누어 부여하는 방식이다. 여기에도 등급 부여를 보류할 수 있는 등급분류보류제도가 있었다. 이 역시 2001년 위헌판결을 받았고 이를 대신한 제한상영가제도 역시 규정이 명확하지 않다는 이유로 2008년 헌법 불합치 판결이 내려진다. 이후 '선정성·폭력성·사회적 행위 등의 표현이 과도하여 인간의 보편적 존엄, 사회적 가치, 선량한 풍속 또는 국민 정서를 현저하게 해할 우려가 있어 상영 및 광고·선전에 일정한 제한이 필요한' 경우에만 제한상영가 판정을 내리도록 한 제한상영가 제도가 운영되고 있다. 한국의 영화 검열 제도는 민주화 이후에도 표현의 자유를 확장하려는 영화인들의 집요한 노력으로 조금씩 변화해 왔다. 이런 환경에서 민주화 이전이라면 상상하기 힘든 내용의 영화들이 다양하게 제작될 수 있었다.

군사독재 시절이라면 〈박하사탕〉이나 〈밀양〉 같은 영화는 사회를 지나치게 어둡게 묘사했다거나 종교를 비판적으로 조명했다고 가위질 당할 영화들이다. 민감한 역사적 소재를 다룬 〈실미도〉, 〈화려한 휴가〉, 〈택시운전사〉, 〈그때 그 사람들〉, 〈지슬〉, 〈변호인〉 같은 영화들은 아예 시도조차 하지 못했을 테고 〈공동경비구역 JSA〉나 〈웰컴 투 동막골〉 같은 영화는 반공주의의 그물에 걸려 나오지 못했을 게 분명하

다. 주한미군이 한강에 독극물을 방류한 뒤 괴물이 등장한다는 설정의 〈괴물〉도 당연히 제재를 받았을 테다. 그런 의미에서 한국 영화의 새로운 전성기를 맞게 한 가장 기본적인 요인은 민주화에 있다고 해야 한다.

천만 영화 시대의 명암

과거 단관 개봉 시대의 흥행 기록은 서울 지역의 개봉관 입장 관객 수를 기준으로 했다. 전산화가 되지 않아 정확한 수치로 보기도 어렵지만 그나마 지방 극장의 흥행 기록은 제대로 집계조차 되지 않았다. 멀티플렉스와 함께 관객 수 집계망이 갖춰지면서 영화 흥행 기록이 객관성을 갖추게 된다. 2003년 강우석 감독의 〈실미도〉가 최초로 천만 관객을 동원하는 기록을 세운 이후 지속적으로 천만 영화가 나오고 있다. 2003년부터 2019년 현재까지 천만을 넘는 관객을 동원한 영화는 모두 27편이며 이 가운데 한국 영화가 19편, 외국영화가 9편이다(〈표 7〉).

인구가 5000만 명이 좀 넘는 나라에서 1000만 명 이상이 관람하는 영화가 속출하는 게 반드시 좋은 일만은 아니다. 영화 한 편이 스크린을 독과점하고 있는 사이에 많은 작은 영화들이 스크린에 올라갈 기회도 갖지 못하고 사라진다. 예컨대 2011년 한 해 동안 제작된 한국 영화는 216편이었지만 개봉한 작품은 150편에 불과했다. 제작을 마치고 심의 등급까지 받아놓고 개봉 못 하는 작품들이 적지 않다는 뜻이다. 제작 및 투자에서 배급, 상영까지 수직 통합을 이룬 CJ E&M 등 몇몇 대기업이 제작하거나 수입한 대작들 위주로 스크린 배분이 이루어지면서 독립 영화들이 설 자리가 좁아졌다. 사실 현재 멀티플렉스에서 CJ CGV, 롯데시네마, 메가박스 등 대기업 체인의 비중은 거의 100%에 육박한다. 2008년부터 2020년 현재까지 CJ, 롯데, 쇼박스, NEW(넥스트엔터테인먼트월드) 등 주요 배급사들의 한국 영화 관객 수 점유율은 80~90%에 이

표 7 | 천만 관객 영화 리스트

연도	작품 수	작품 명	연도	작품 수	작품 명
2003년	1	〈실미도〉	2015년	3	〈베테랑〉 〈암살〉 〈어벤져스: 에이지 오브 울트론〉
2004년	1	〈태극기 휘날리며〉			
2005년	1	〈왕의 남자〉			
2006년	1	〈괴물〉	2016년	1	〈부산행〉
2009년	2	〈아바타〉 〈해운대〉	2017년	2	〈신과 함께: 죄와 벌〉 〈택시운전사〉
2012년	2	〈도둑들〉 〈광해, 왕이 된 남자〉	2018년	2	〈신과 함께: 인과 연〉 〈어벤져스: 인피니티 워〉
2013년	2	〈7번방의 선물〉 〈변호인〉	2019년	5	〈극한직업〉 〈어벤져스: 엔드게임〉 〈알라딘〉 〈기생충〉 〈겨울왕국 2〉
2014년	4	〈명량〉 〈국제시장〉 〈겨울왕국〉 〈인터스텔라〉			

른다. 대형 제작 배급사들이 특정한 영화를 찍어서 스크린을 몰아주고 광고비를 쏟아 넣으면 천만 관객 영화를 만들어내기가 어려운 일이 아니다. 물론 아무 영화나 되는 건 아니고 그럴 만한 작품이어야 하겠지만. 아무튼 스크린 독과점 문제는 2000년대 이후 줄곧 제기되고 있는 영화계의 숙원 가운데 하나다.

아이돌 팝의 전성시대

대중음악 산업의 구도와 제작 방식의 변화

1990년대 후반에 밀어닥친 한국 경제의 위기 상황은 대중음악계에

도 직접적인 영향을 미쳤다. 1990년대에 폭발적인 신장을 보여주면서 4000억 원 수준에 달했던 음반 산업이 빠르게 붕괴했다. 시장이 줄어들면 제한된 시장을 둘러싼 경쟁은 더욱 치열해진다. 장기적인 투자보다 단기적인 이윤 획득에 가치를 두는 산업의 전략으로 인해 상업성이 확인된 특정 장르, 구체적으로 말하면 신세대 취향의 댄스와 팝 장르에 집중되면서 이를 제외한 다양한 장르의 음악이 설 자리가 더욱 좁아졌다. 시장이 10대 취향 일변도로 흐르면서 성인층이 더 이상 음반을 구매하지 않고 그럴수록 음반 제작자들은 10대 음악에 집중하는 악순환이 벌어지면서 대중음악의 다양성은 점점 더 약화되었다.

기존 음반 중심의 유통 체계는 음반 산업의 위축과 함께 급속도로 붕괴했다. 2000년 32개에 달하던 음반 도매상은 2004년이 되면 5개로 줄고 매출액도 급감했다. 소매상은 더 심했다. 2000년 전국 5800여 개에 달하던 음반 소매상은 2003년이면 600개로 80% 이상 줄어들었다. 음반 유통은 곧 온라인 중심으로 변화했다.

소리바다, 벅스 등 온라인 기반의 음악 서비스가 활성화된 것도 음반 시장의 몰락을 가속화했다. 1999년 오픈한 벅스뮤직은 국내 최초의 음악 스트리밍 서비스 사이트로 온라인을 통한 음악 소비의 가능성을 보여주었고, 2000년에 등장한 P2P 서비스 소리바다는 이용자 간 MP3 음악 공유를 가능하게 했다. 기성 음악 산업계는 이들을 기존 산업에 대한 위협 요인으로만 간주해 새로운 사업 기회와 시장을 창출하려는 노력보다는 소송 등을 통한 제재에 집중하는 모습을 보였으나 이미 디지털과 온라인으로 음악 유통의 무게중심이 넘어간 상황에서 그런 견제가 그리 큰 효과를 가져올 수는 없었다. 결국 이후 온라인 음악 시장의 주도권은 컬러링, 벨소리 서비스 등을 통해 음원 판매 사업의 기회를 적극적으로 개척한 이동통신사들에게 넘어간다. 온라인 음악 시장은

벨소리, 컬러링 서비스의 성공과 함께 빠르게 덩치를 불렸고 2003년경에는 음반 시장 규모를 추월한다. 한국 대중음악 산업이 음반 산업 중심에서 음원 산업 중심으로 확실하게 재편된 것이다.

음원 산업의 비약적인 성장의 이면에는 기존 음반 시장의 드라마틱한 몰락이 깔려 있었다. 연도별 판매 1위 음반의 판매량 기록을 보면 2000년 조성모의 〈아시나요〉 음반이 196만 장이 넘는 판매를 기록하며 1위에 올랐고, 2001년 변진섭 등이 참여한 컴필레이션 음반 〈연가〉가 168만 장을 기록했지만 그다음 해인 2002년의 1위 음반인 쿨의 〈진실〉은 64만 7000장에 머물렀고 2003년에는 김건모의 〈청첩장〉이 52만 9000장을 파는 데 그쳤다. 그것만 해도 좋은 시절의 이야기였다. 2007년 최고 판매량을 기록한 SG워너비의 〈아리랑〉은 19만 장 정도를 파는 데 그쳤고 그해 온 나라를 '텔 미 열풍'으로 몰아넣은 원더걸스의 1집 〈텔미〉의 음반 판매량은 5만 장에 채 이르지 못했다(김영아, 2008: 169~170). 아직 음반 중심의 산업 체계에서 완전히 벗어나지 못했던 음반 사업자들은 투자 부담을 최소화할 수 있는 음악을 집중적으로 생산했고 결국 주류 시장은 더욱더 10대 취향의 음악으로 획일화되었다. 온라인 음악 시장의 주도권은 기존 대중음악 관련자들이 아닌 이동통신 사업자들에게 넘어갔고 그렇게 되면서 대중음악은 창작 중심의 산업이 아니라 유통 중심의 산업으로 변해갔다.

인디 신의 다양한 음악적 성과에 대한 정당한 평가를 통해 시장의 다변화를 이끌어내기 위한 노력들도 없지 않았다. 홍대 앞의 클럽 신을 중심으로 한 다채로운 기획이 주목을 끌기도 했다. 2004년부터 시작된 한국대중음악상은 다양한 장르의 음악적 성과를 조명하고 재능 있는 음악인들을 알리는 역할을 자임해 왔다. 하지만 이른바 **젠트리피케이션** 현상과 함께 홍대 앞 인디 신의 활력도 줄어들고 한국대중음악상의 영

젠트리피케이션(Gentrification)

영국의 지리학자 루스 글래스(Ruth Glass)가 처음 사용한 용어다. 하층 계급이 밀집해 사는 낙후한 지역에 중산층을 유입시켜 활성화하고자 했던 영국의 주택 정책에서 유래했다. 이 정책에 따라 중산층이 유입되고 고급 주택가로 바뀌면서 치솟은 주거 비용을 감당할 수 없게 된 원주민들이 지역을 떠나게 된다. 허름하고 상대적으로 값이 싼 지역에 예술가와 지식인들이 모여들어 작업장을 내고 활동을 하면서 사람들의 관심을 받게 되는 경우가 있다. 이렇게 사람들이 모여들면서 명소가 되면 임대료가 비싸지고 프랜차이즈가 들어서면서 막상 지역을 변화시킨 예술가, 지식인들이 좀 더 싼 곳을 찾아 그 지역을 떠나야 하는 경우가 생긴다. 이렇게 되면 사람들의 관심을 모았던 지역의 독특한 분위기는 사라지고 임대료 비싼 프랜차이즈만 잔뜩 남는다. 결국 사람들은 발길을 끊고 지역은 다시 쇠퇴한다. 이와 유사한 현상은 세계 곳곳에서 벌어지고 있고 한국도 마찬가지다. 서울의 경리단길, 가로수길, 삼청동, 연남동, 인사동, 신촌 등은 젠트리피케이션의 사례로 흔히 거론되는 지역이다.

향력은 아직 충분히 커지지 않았다.

대중음악 산업 구조의 변화는 대중음악의 제작 방식도 변화시켰다. 중요한 것은 음반의 완성도가 아니라 음원의 다양한 이용과 유통이었다. 온라인과 모바일을 중심으로 한 음원 유통의 가장 중요한 시장은 물론 10대 청소년층이고 따라서 음원 산업의 가장 중요한 음악적 자원은 10대 취향의 댄스음악과 발라드 음악이 된다. 또 벨소리나 컬러링이 중요한 시장이 되면서 소비자들의 귀에 쉽게 자극적으로 받아들여질 수 있는 음악적 형식이 선호된다. 이른바 후크 송hook song 같은 것이다. 이제 음악은 라디오나 오디오기기를 통해 사운드의 형식으로 듣는 문

화가 아니라 영상으로 보고 즐기면서 온라인과 모바일을 통해 전달하고 공유하는 문화가 되었다. 10대 취향의 아이돌 그룹, 후크 송, 강한 인상의 퍼포먼스와 뮤직비디오 동영상 등은 2000년대 이후 대중음악에서 가장 중요한 요소가 된다. 이른바 아이돌 그룹의 시대이며 이들이 바로 케이팝의 주인공들이다.

1990년대 말 이후 한국 주류 대중음악의 가장 큰 지분을 갖게 된 아이돌 그룹의 대중음악은 그 제작 방식에서 기존의 대중음악과 크게 다르다. 무엇보다도 이들의 음악은 철저한 사전 기획을 바탕으로 만들어진다. 연예기획사들은 공개 오디션을 통해 새로 구성할 그룹에 적합한 인물들을 선발한다. 대형 연예기획사들은 직접 운영하는 아카데미에서 연습생을 선발하고 수년간 훈련한 뒤 적합한 캐릭터를 가진 인물들을 골라 그룹을 구성한다. 그룹의 성격에 따라 조금씩 다르지만 예컨대 남성 아이돌 그룹의 경우, 보컬을 담당하는 멤버, 터프한 이미지의 멤버, 미소년의 이미지를 가진 멤버, 댄스를 리드하는 멤버, 랩을 주로 담당하는 멤버 식으로 팀이 구성된다.

그룹 멤버가 결정되면 대략 2~3년의 준비 기간 동안 안무, 가창, 랩, 무대 매너, 연기, 어학 등을 체계적인 일정에 따라 준비하고 기획사들은 자체 홍보와 미디어 프로모션을 통해 팬덤을 조직한다. 작곡가와 작사가, 안무가, 스타일리스트 등 전문 인력이 배치되고 이들에 의해 체계적인 훈련 시스템에 따라 잘 훈련된 아이돌 그룹이 데뷔하는 것이다. 새로 데뷔한 아이돌 그룹은 곧 지상파와 케이블의 음악 방송에 출연하면서 얼굴을 알린다. 아이돌 그룹이 인지도를 높이는 방법으로 자주 활용되는 것은 TV의 각종 예능 프로그램에 출연해 음악이 아닌 다양한 재주를 통해 엔터테이너로서의 능력을 보여주는 것이다. 이렇게 해서 어느 정도 인기를 얻으면 싱글 앨범으로 활동을 이어가며 각종 축제와

행사를 다니며 활동한다. 2집 음반으로 활동할 시기가 오면 아이돌 그룹은 그룹 활동뿐 아니라 개별적으로 각자의 캐릭터에 맞는 다양한 연예 활동을 벌인다. 아이돌 그룹은 상업적 이익을 극대화할 수 있는 제작 시스템에 따라 철저하게 관리된다(이동연, 2011: 25~27).

아이돌 그룹이 만들어지고 관리되는 방식은 기존의 대중음악 체계에서 뮤지션이 탄생하고 활동하는 방식과는 매우 다르다. 여기서 가장 중요한 것은 대형 연예기획사의 자본 논리다. 아이돌 그룹을 구성하고 음악과 연예 활동을 기획할 수 있는 것은 상업적 기획력, 미디어 동원 능력, 국제적 네트워크를 갖춘 대형 기획사뿐이다. 대형 연예기획사가 주류 엔터테인먼트 시장을 독과점하며 아이돌 팝을 제작하는 과정에서 다양한 문제들이 불거지곤 한다. SM엔터테인먼트, DSP미디어, JYP엔터테인먼트, YG엔터테인먼트 등 대형 연예기획사는 종종 부당한 전속 계약, 멤버들에 대한 사생활 통제, 살인적인 스케줄 관리 등으로 인해 불미스런 추문을 일으키곤 한다. 부당 전속 계약에 대한 불만으로 촉발된 동방신기와 JYJ의 분리, 사생활 문제와 관련한 박재범의 2PM 퇴출, 카라와 소속사의 갈등 같은 사건이 끊이지 않는 것은 기본적으로 기획사들이 막강한 자본을 바탕으로 아이돌 그룹에 대해 우월적 지위를 행사하기 때문이다(이동연, 2011: 33).

아이돌 시스템의 시작
: 1990년대 후반에서 2000년대 초반 1세대 아이돌

아이돌은 주류 대형 연예기획사가 만든 스타시스템을 통해 기획된 상품이다. 한국에서 이런 아이돌 시스템이 본격 등장한 것은 1990년대 후반이다. 아이돌은 스타덤과 팬덤 모두 10대가 주도한다는 특징이 있다. 아이돌은 대체로 10대에서 20대 초반에 데뷔하며 이들이 겨냥하는

주요 수용층 역시 10대다. 한국에서 10대 청소년이 대중음악의 주요 소비자로 등장한 것은 1980년대부터이고 이들이 주류 대중음악 시장을 장악한 것은 1990년대 중반부터다. 아이돌은 1990년대 후반부터 대중음악 시장을 거의 장악한 10대 소비자들을 대상으로 최대의 이윤을 얻고자 한 연예기획사의 전략 속에서 등장했다.

가창력보다 춤 실력과 외모를 갖춘 댄스 가수들이 등장해 청소년층의 인기를 모은 것은 1980년대 후반부터다. 1980년대 말부터 1990년대 초반까지 명멸했던 댄스 가수와 그룹들은 아이돌 그룹과 성격이 유사한 경우가 많았고 이들에 의해 아이돌 시스템의 기반이 만들어졌다고 할 수 있다. 1980년대에 등장한 김완선, 박남정, 소방차 등과 1990년대 초반 대거 등장해 대중음악 시장을 석권했던 서태지와 아이들, 듀스, 잼, 노이즈, DJ.DOC, 룰라, 투투, 쿨, R.ef 등이 대표적이다.

이런 댄스음악 그룹과 1990년대 후반 이후의 아이돌 그룹을 외형적으로나 음악적으로 구분하기는 어렵다. 다만 흔히 대형 연예기획사의 철저한 사전 기획과 관리, 매니지먼트를 통해 구성되고 활동하는 그룹을 아이돌 그룹이라 부르고 그에 따라 H.O.T.가 데뷔한 1996년 즈음을 아이돌 그룹의 시작으로 보는 것이 일반적이다. 이 시기에 음반사의 성격이 변화했다는 것이 중요한 의미를 갖는다. 1980년대의 음반사는 음반 기획만 담당하는 프로덕션이지만 1990년대의 음반사는 연예기획사, 즉 음반 제작을 포함해 가수들의 매니지먼트를 포괄하는 종합적인 기업이다. 이런 시스템에서는 필연적으로 초기 투자 자본의 규모가 커질 수밖에 없다. 따라서 단기간에 성공할 만한 음반을 만들어 자본을 회수하는 시스템이 구축되었다. '오디션→이미지에 부합하는 가수 선발→이미지 메이킹과 연습→음반 제작→공식 데뷔와 방송 활동→팬클럽 조직→대형 콘서트 개최→음반 작업을 위한 일시적 활동 중지'라

는 활동 패턴이 만들어진 것이다(차우진·최지선, 2011: 120).

아이돌 그룹의 활동에서 중요한 것은 방송의 역할이다. 이미 TV방송이 대중음악 시장에 막강한 영향력을 갖기 시작한 것은 1980년대부터다. 음악 능력보다 외모와 춤 같은 요소가 중요해진 댄스음악이 주류 장르로 부각된 것에는 지상파 TV의 막강한 영향력이 배경에 깔려 있다. 아이돌 그룹이 등장하던 1990년대 후반에는 케이블방송의 음악 채널도 아이돌을 본격적으로 알리는 매체가 되었다. TV의 음악 프로그램도 악단의 연주와 가수의 라이브를 보여주는 대신, 화려한 퍼포먼스를 보여주고 음악은 립싱크로 처리하는 방식으로 변화했다. 기술 발전에 따라 레코딩한 음의 가공과 사후 보정이 간편해진 탓에 노래를 그다지 잘 부르지 못해도 녹음에는 문제가 없게 되었고 실제 무대에서는 립싱크를 하면 되었다. 아이돌 그룹과 관련해 가창력 논란이 지속적으로 제기되었던 이유이기도 하다.

1990년대 후반 등장한 남성 아이돌 그룹 1세대의 대표 주자로 H.O.T.(1996~2001년)와 젝스키스(1997~2000년)를 들 수 있다. 이 두 그룹은 각기 SM기획과 대성기획을 대표하는 그룹으로 팬덤과 미디어를 통해 재생산된 아이돌 경쟁 구도를 확립했다. 두 그룹 모두 반항아적 이미지를 내세우며 10대 수용층을 겨냥했고, 서태지와 아이들이 그랬듯이 일정 기간의 활동과 휴식, 복귀를 반복하는 패턴을 유지했다. H.O.T.의 「전사의 후예」와 젝스키스의 「학원별곡」은 한국의 교육 현실을 비판하는 가사 내용을 통해 사회 비판적 이미지를 내세운 곡이었다. 하지만 그와 동시에 이들은 발랄하고 경쾌한 댄스곡 「캔디」와 「폼생폼사」를 각기 발표하고 이 곡들을 중심으로 방송 무대에서 활동하면서 자신들의 정체성이 사회 비판적 메시지가 아니라 10대 취향의 팬시상품에 가깝다는 점을 분명히 보여주었다(차우진·최지선, 2011: 125~126).

1990년대 후반 가장 대표적인 여성 아이돌 그룹은 S.E.S.(1997년)와 핑클(1998년)이다. 이 둘은 서로 경쟁 관계를 맺으며 큰 인기를 누렸다. 슈, 유진, 바다 등 3인으로 구성된 S.E.S.는 1집의 「I'm Your Girl」, 「Oh, My Love」, 2집(1998년)의 「Dreams Come True」, 「너를 사랑해」, 3집(1999년)의 「Love」, 「Twilight Zone」, 4집(2000년)의 「감싸 안으며」 등을 히트시키며 인기를 누렸다. S.E.S.에 맞서 이효리, 성유리, 옥주현, 이진 등 4인으로 구성된 핑클은 「Blue Rain」, 「내 남자친구에게」 등이 수록된 1집을 시작으로 「영원한 사랑」이 수록된 2집(1999년)이 연이어 큰 인기를 끌었다. 3집(2000년)의 타이틀곡 「Now」는 이성을 유혹하는 가사에 강한 비트의 음악을 바탕으로 섹시한 댄스를 선보였는데 이런 이미지는 2000년대 후반 이후 걸그룹의 롤 모델이 되었다(차우진·최지선, 2011: 130).

아이돌 시스템의 진화와 2000년대 중반 이후의 2세대 아이돌 그룹

2000년을 전후한 시기에 아이돌 그룹을 둘러싼 한국 대중음악 산업에 여러 가지 변화가 나타났다. 2000년대 초반 음악 산업에서 뜨거운 이슈가 되었던 온라인 음원 서비스 산업 문제가 정리되면서 벅스뮤직은 2005년부터 유료화를 시작했고 소리바다도 제작 업계와의 분쟁 끝에 2006년 7월 유료 서비스를 시작했다. 1세대 아이돌 그룹이 일부 사라졌고 이른바 한류 붐 속에서 일부 그룹이 아시아 시장에 진출했다. 아이돌 그룹이 주춤한 대신 조성모, 이수영, 장나라 등 솔로 가수들이 인기를 얻었고, 강타, 문희준, 바다, 이효리, 옥주현 등 아이돌 그룹 출신 솔로 가수들이 주목을 끌었다. 특히 SM엔터테인먼트의 보아(2000년)와 JYP엔터테인먼트의 비(2002년) 그리고 YG엔터테인먼트의 세븐(2003년) 등 주요 기획사가 배출한 대형 솔로 가수들이 큰 인기를 얻었고 이들은 일본과

중국 등 아시아권에서 인기를 얻으며 미국 시장 진출까지 시도했다.

1세대 아이돌 그룹의 인기가 주춤한 상황에서 SM엔터테인먼트의 동방신기가 등장한다. 그룹 이름에서 드러나듯 동방신기는 처음부터 일본과 중국 등 아시아 시장을 겨냥한 그룹이었다. 동방신기에 이어 YG엔터테인먼트의 빅뱅(2006년), SM의 슈퍼주니어(2005년)와 샤이니(2008년), JYP엔터테인먼트의 2PM(2008년)과 2AM(2008년) 등이 비슷한 시기에 등장해 다시 아이돌 그룹 붐을 일으켰다.

2세대 걸그룹의 대표 주자인 원더걸스와 소녀시대도 비슷한 시기에 등장했다. 2007년에 데뷔한 원더걸스의 선풍적 인기는 방송과 인터넷을 통해 거의 모든 세대를 아우르는 열기를 불러일으켰다. 원더걸스의 뒤를 이어 소녀시대가 등장해 두 팀이 라이벌 구도를 형성하면서 걸그룹 전성기를 열었다. 2009년에는 카라, 2NE1, 브라운아이드걸스, 애프터스쿨, 포미닛 등이 속속 등장해 걸그룹 열풍을 확산시켰다. 원더걸스가 미국 진출로 잠시 자리를 비우기도 했지만 그 뒤로도 f(x), 티아라, 레인보우, 미쓰에이 등이 연이어 등장하며 걸그룹 선풍을 이어간다.

2세대 아이돌 그룹을 탄생시킨 대형 연예기획사들은 2000년대 중반을 거치면서 제작과 매니지먼트는 물론이고 스타의 개발과 훈련까지를 통합하는 거대 조직이 되었다. 이들은 음악 마케팅과 프로모션뿐 아니라 작곡과 편곡, 레코딩 엔지니어링, 안무와 코디네이터까지 하나의 관리 시스템으로 해결하는 기업형 조직으로 발전했다. 특히 연습생 시스템이라는 독자적인 교육 시스템을 확립했다. 연습생은 데뷔 전에 기획사에서 트레이닝과 테스트를 반복하면서 연습 기간을 거치는데 연습생으로 발탁되는 연령대는 10대 중반에서 초반으로 점점 낮아지고 그에 따라 아이돌로 데뷔하는 연령도 점차 낮아지게 되었다.

연예기획사와 지상파방송사, 케이블방송사의 관계는 더욱 밀접해졌

다. 주로 지상파 TV의 순위 프로그램을 토대로 팬덤을 구축하며 인기를 얻었던 1세대 아이돌 그룹과 달리 2000년대 이후에는 주말의 예능 프로그램을 통해 인지도를 쌓는 경우가 많아졌다. MBC 〈일요일 일요일 밤에〉의 "god의 육아일기" 코너를 통해 인기를 얻은 god의 사례 이후 아이돌 그룹의 TV 예능 프로그램 출연이 경쟁적으로 이루어졌다.

이 시기 지상파와 케이블 전반에서 예능 프로그램의 대세가 이른바 리얼 버라이어티쇼 중심으로 재편되었고 이들은 아이돌 그룹이 얼굴을 알리고 인기를 얻는 가장 중요한 통로가 되었다. 또한 10대를 중심으로 조성된 인터넷 멀티미디어 환경 또한 아이돌 그룹의 활동에 적지 않은 영향을 미쳤다. 예컨대 YG엔터테인먼트는 2006년 인터넷 방송 곰TV를 통해 〈리얼 다큐 빅뱅〉이라는 프로그램을 제작, 공개했고 이는 나중에 tvN 채널을 통해 방영되었다. 〈리얼 다큐 빅뱅〉은 인터넷 공개 2주 만에 100만 건의 조회 수를 기록했고 2007년에는 MTV 채널을 통해 아시아 15개국에 방영되었다. 〈리얼 다큐 빅뱅〉은 빅뱅이 한국과 동남아시아에서 성공을 거둔 2009년에 '빅뱅: 더 비기닝'이라는 제목으로 재구성되어 방영되기도 했다. 한편 JYP엔터테인먼트는 Mnet 채널과 함께 13명의 연습생 중 남성 아이돌 그룹을 뽑는 리얼리티 쇼 〈열혈남아〉를 2008년에 제작해 방영했고 이 프로그램을 통해 2PM과 2AM이 만들어졌다. 2009년에는 2NE1이 Mnet과 미투데이에서 〈2NE1 TV〉를, 소녀시대는 KBS Joy 채널에서 〈소녀시대의 Hello Baby〉를, 카라는 Mnet에서 〈카라 베이커리〉를 진행했다. 티아라는 아예 음악 프로가 아닌 MBC의 예능 프로그램 〈라디오스타〉를 통해 데뷔했고, MBC의 〈우리 결혼했어요〉에서 가상 부부를 연기한 2AM의 조권과 브라운아이드걸스의 가인은 디지털 싱글 「우리 사랑하게 됐어요」와 「고백하던 날」을 발표하기도 했다(차우진·최지선, 2011: 140~141).

2007년 무렵부터 TV 예능의 대세는 리얼 버라이어티쇼였다. MBC의 〈무한도전〉, 〈라디오스타〉, 〈무릎팍도사〉, KBS의 〈1박2일〉, 〈남자의 자격〉, SBS의 〈패밀리가 떴다〉 같은 프로그램은 연예인들이 이름을 알리는 가장 중요한 통로가 되었다. 그런 가운데 2세대 아이돌들은 데뷔와 함께 예능 프로그램에 출연해 인지도를 높인 후, 음반과 예능 활동을 병행하면서 가요 순위 프로그램에 등장하고 CF 출연을 거쳐 드라마, 뮤지컬, 영화 등에 진출하는 방식으로 진화해 갔다.

2세대 아이돌 그룹은 1세대들과 여러 면에서 달랐다. 우선 그룹의 멤버 수가 늘었다. 세 명에서 많아야 여섯 명 수준을 넘지 않던 1세대들과 달리 2세대는 6인조를 넘는 경우가 많다. 전체 멤버로 활동하면서도 동시에 상황에 맞게 이른바 '유닛'이라 부르는 소그룹으로 활동한다. 그때그때 구성을 바꾸어가며 가변적인 활동을 벌이면서 전체 팀은 유지되는 방식이다. 각 멤버별로 적성에 맞게 다른 분야 활동을 병행하기도 한다. 그렇게 유닛을 적극적으로 활용하는 대표적인 예가 슈퍼주니어다. 슈퍼주니어는 열세 명의 멤버로 구성되어 있지만 소그룹별로 나뉘어 활동하는 경우도 많다. 소녀시대의 경우도 유닛을 구성해 다양한 활동을 벌였다. 또 멤버 각자가 솔로 활동이나 연기 활동을 하는 경우도 많다.

아이돌 그룹의 해외 진출이 활발해지면서 멤버 구성이 다국적화되는 경향이 생긴 것도 주목할 만하다. 한국계 혹은 아시아계 외국인이 멤버로 포함되는 일이 많아졌는데, 이들은 외국어를 능숙하게 구사하면서도 한국인과 별 차이가 없는 외모 덕분에 국내 팬들에게도 거부감 없이 다가갈 수 있다. 카라의 니콜, 소녀시대의 티파니와 제시카(이상 한국계 미국인), f(x)의 앰버(대만계 미국인)와 빅토리아(중국인), 2PM의 닉쿤(태국계 미국인), 미쓰에이의 지아와 페이(중국인) 등은 다국적화된 2세대 아

이돌 그룹의 대표적인 예들이다. 외국 국적이 아닌 경우에도 유학을 했거나 교포 출신으로 외국어에 능통한 멤버들이 포함되는 경우도 많다.

　해외 작곡가에게 정식으로 라이선스를 구매하는 경우도 많아졌다. 소녀시대의 「소원을 말해 봐」와 「Run Devil Run」은 유럽의 작곡 그룹 디자인 뮤직Dsign Music의 곡을, 샤이니의 「누난 너무 예뻐」는 작곡 그룹 더 헤비웨이츠The Heavyweights의 곡을 가져왔다. 이처럼 해외 주류 팝 시장에서 능력을 검증받은 작곡가들이 참여함으로써 한국의 아이돌 음악이 해외의 팝과 유사해지는 경향이 더욱 두드러졌다. 아이돌 그룹의 음악과 관련해 종종 해외 팝을 표절했다는 시비가 불거지는 것도 이런 상황과 무관하지 않다.

　2세대 아이돌 그룹의 음악과 관련해 또 하나 중요한 것은 이른바 후크 송의 등장이다. 후크 송은 온라인과 모바일이 음악 감상의 중요한 수단이 되면서 짧은 시간 안에 청취자의 귀를 사로잡을 수 있는 인상적인 선율과 사운드가 반복되는 패턴의 노래를 말한다. 유료 온라인 사이트에서 처음 음악을 접할 때 짧은 시간에 깊은 인상을 주기 위해서는 이 후크가 필수적이다. 원더걸스의 「Tell Me」와 「Nobody」, 빅뱅의 「거짓말」, 소녀시대의 「Gee」 등 2000년대 후반 많은 아이돌 음악이 이런 형태를 띤다.

　아이돌 음악의 수용자는 10대 청소년층이라고 인식되지만 2007년 원더걸스가 데뷔한 뒤로 20대와 30대, 심지어 그 이상의 세대에 걸쳐 팬덤이 확산되었다. 이른바 삼촌팬, 이모팬, 누나팬 같은 신조어들이 등장했다. 아이돌 팬덤이 이렇게 세대 장벽을 넘어 확산된 것은, 아이돌 그룹이 대거 등장하면서 그 음악적 스펙트럼이 과거에 비해 다양해졌고 아이돌 음악이 주류 시장을 완벽히 장악하면서 청소년 외의 계층이 자신의 욕망 충족의 대상으로 아이돌 음악을 선택하게 된 점 등 여

러 가지 요인이 있는 것으로 분석된다.

케이팝과 한류

한류Korean wave, Hallyu는 한국의 드라마와 대중음악이 해외에서 인기를 얻고 팬덤을 형성하는 현상을 일컫는다. 한류의 시작은 흔히 1997년 드라마 〈사랑이 뭐길래〉가 중국 CCTV를 통해 방송되어 높은 시청률(중국에서 4%면 엄청 높은 것이다)을 기록하며 화제가 된 일을 꼽는다. 이어 댄스 그룹 클론이 대만 등 중국어권에서 인기를 얻고 드라마 〈의가형제〉(1998년)가 베트남에서 인기를 얻는 사건도 벌어졌다. 이른바 케이팝 한류의 시작을 알린 건 2000년 2월 H.O.T.의 베이징 공연이다. 만 명이 넘는 중국 팬들이 열광적인 호응을 보였고 이후 한류라는 명칭이 중국과 아시아 지역을 중심으로 퍼져나가기 시작했다. H.O.T. 이후 S.E.S., god, 슈퍼주니어 등 케이팝 그룹들이 연이어 대만 등 아시아 지역에서 큰 인기를 얻었다.

또 하나 한류의 역사에서 뺄 수 없는 게 드라마 〈겨울연가〉가 일본에서 엄청난 인기를 모은 일이다. NHK 위성방송에서 2003년 4월에 처음 방송된 〈겨울연가〉는 12월에 재방송되었고 2004년에는 NHK 지상파 채널을 통해 한 번 더 방송되었다. 이 드라마의 주연배우 배용준은 '욘사마'란 별명으로 불리며 일본의 중년 여성 팬들에게 높은 인기를 누렸다. 이어서 드라마 〈대장금〉이 2004년 일본에서, 2005년에는 중국에서 대성공을 거두었고 나아가 이란에서 88%의 시청률을 기록하는 놀라운 성과를 거두면서 한류가 일시적인 유행에 그치지 않는 시대적 트렌드가 되었음을 보여주었다.

주로 아시아 권역의 현상으로 여겨지던 한류는 2010년대로 접어들면서 글로벌한 관심의 대상으로 부각했다. 2011년 'SM타운 월드투어'

에서 프랑스의 케이팝 팬들이 파리 공연의 연장을 요구하며 루브르 박물관에서 플래시몹 커버댄스를 춘 사건이 화제를 모았다. 'SM타운 월드투어'는 이탈리아, 프랑스, 독일, 영국을 거쳐 뉴욕의 매디슨스퀘어가든의 공연으로 막을 내리는 일정으로 파리 공연은 하루만 예정되어 있었다. 이 플래시몹 사건으로 파리 공연이 하루 더 연장된다. 이후 빅뱅과 EXO 같은 그룹이 아시아를 넘어 세계적인 팬덤을 가진 그룹으로 떠올랐다.

아이돌 그룹은 아니지만 2012년 싸이의 「강남스타일」이 엄청난 유튜브 조회 수를 기록하고 빌보드 핫 100에서 7주 연속 2위를 기록한 일도 한류의 글로벌한 위력을 보여준 사건으로 빼놓을 수 없다. 전 세계적으로 수많은 커버댄스 비디오들이 제작·공유되면서 싸이는 삽시간에 세계적인 스타가 되었다.

2014년에는 드라마 〈별에서 온 그대〉가 중국에서 40억이 넘는 조회 수를 기록했고 중국 정치국 상무위원 왕치산王岐山이 "중국에서도 이런 드라마를 만들 수 있어야 한다"라고 언급하면서 더 큰 화제가 되었다. 이후에도 〈태양의 후예〉 같은 드라마가 인기를 끌었고 넷플릭스에서 〈미스터 선샤인〉, 〈킹덤〉 같은 한국 드라마를 제작하게 된다.

물론 한류의 최고점은 방탄소년단BTS이 찍었다. BTS는 2017년 빌보드뮤직어워드에서 'Top Social Artist' 상을 받은 것을 시작으로 2018년, 2019년에 연거푸 이 상을 받았다. 2018년에는 아메리카뮤직어워드에서 'Favorite Social Artist' 상을, MTV 유럽뮤직어워드에서 'Best Group & Biggest Fans' 상을 받았다. BTS는 7개 앨범이 연속으로 빌보드 200 차트에 올랐고 2018년에만 두 번이나 1위를 차지했다. 2020년 8월에는 디지털 싱글 「Dynamite」가 한국인 가수 중 처음으로 빌보드 핫 100 차트에서 1위를 차지하는 기록을 세우기도 했다.

BTS의 팬 그룹인 아미ARMY: Adorable Representative MC for Youth는 전 세계적으로 조직되어 있고 특히 케이팝 그룹 가운데 보기 드물게 미국 팬덤이 많은 숫자를 차지하며 유럽에서도 적지 않은 팬덤이 형성되어 있다. BTS의 글로벌한 인기는 다른 케이팝 그룹에 비해서도 확실히 새로운 면모를 보여준다. BTS는 케이팝을 대표하는 대형 기획사(SM, JYP, YG)가 아닌 중소 기획사 빅히트엔터테인먼트 출신이다. BTS는 케이팝 아이돌 그룹이 일반적으로 갖고 있는, '10대 취향의 달달한 음악을 하는, 기획사의 제조 상품'이라는 고정관념을 벗어나 매우 주체적인 존재로 인식된다. 그들은 직접 곡을 쓰고 프로듀싱한 노래를 통해 전 세계 젊은 세대가 공통적으로 겪는 교육 문제, 세대 문제, 우울감과 자존감의 문제를 담아낸다. 인종적·성적 소수자들에 대한 존중의 태도를 보여주기도 하고 세계적으로 비주류 언어인 한국어 가사로 전 세계 팬들과 소통한다.

BTS가 다른 케이팝 그룹과 다른 점은 무엇보다도 팬덤 아미의 존재다. 이들은 BTS와 관련된 모든 이슈에 적극 나서고 있으며 사회적 이슈에 대해서도 적극적으로 의견을 내며 활동한다. 아미는 BTS의 실수와 잘못을 지적하고 교정해 주며 함께 진화하는 모습을 보여준다. 2018년 BTS 멤버인 지민이 원폭 투하 그림이 그려진 티셔츠를 입은 것이 논란이 되었을 때 아미의 일부 멤버들이 이 사건의 추이, 언론과 팬덤의 반응, 한일 관계의 역사적 배경에 이르기까지 객관적으로 기술한 백서를 한국어와 영어로 인터넷(www.whitepaperproject.com)에 공개해 화제가 되기도 했다(이지행, 2019: 129~131).

1990년대 후반 중국어권을 중심으로 한국 드라마와 댄스음악이 인기를 얻으며 시작된 한류는 2000년대 들어 일본과 동남아시아, 중동 지역으로 확장되기 시작했고 2010년대에 오면 유럽과 미국, 남미권에까

지 확장되면서 글로벌한 흐름으로 성장하고 있다. 드라마, 영화, 게임 등 한국 대중문화의 다양한 상품들이 한류를 형성하고 있지만 2010년 대 말 현재 가장 가시적인 흐름은 케이팝이 주도하고 있다. 한류의 열 풍이 거세지면서 각국에서는 이를 부정적으로 인식하고 견제하는 혐한 류의 흐름도 나타났다. 중국은 한류 견제와 자국의 문화 산업 육성을 위 한 문화산업진흥계획(2009년 7월)을 발표했고 해외 드라마의 수입을 제 한하는 조치를 취했다. 사드 배치 문제로 한중 관계가 악화되던 시점에 는 한국 대중문화 콘텐츠와 예술인들의 활동을 대놓고 규제하기도 했 다. 일본의 극우 세력은 한국과 한류에 대한 혐오 여론을 조성하기 위해 시위를 벌이고 한국 연예인 퇴출 운동을 벌이는가 하면 만화 '혐한류' 시 리즈를 발간하는 등 다양한 방법을 동원하고 있다(김정섭, 2017: 268~269).

한류 발생의 원인에 대해서는 몇 가지 설명이 존재한다. 한국과 동아 시아 나라들이 가진 문화적 근접성 때문에 한국 대중문화 콘텐츠가 비 교적 쉽게 아시아 국가들에게 받아들여졌다는 시각도 있고, 중국을 비 롯한 동아시아 지역의 경제가 급성장하면서 새로운 소비층이 형성되고 문화 상품에 대한 수요가 급증하는 시기에 한국 대중문화가 마침 사양 길로 접어들던 홍콩이나 일본의 콘텐츠를 대신해 그 자리를 메워주었 다는 설명도 있다. 어찌 되었건 한국의 대중문화 콘텐츠가 다른 나라는 갖지 못한 매력과 질적 수준을 가지고 있기 때문이고 그만큼 한국 대중 문화가 양적·질적 성장을 이루었다는 사실은 부정하기 어렵다. 그렇다 면 한류의 가장 근본적인 원인은 민주화에 있다고 해야 한다. 오랜 군 사독재 정권 아래 극심한 검열과 통제에 시달리던 대중문화는 민주화 의 과정을 밟으며 차츰 검열의 칼날에서 벗어나면서 조금씩 표현의 자 유, 상상력의 자유를 얻어갔고 그 과정에서 창의성 넘치는 뛰어난 인재 들이 대중문화 영역에 뛰어들면서 빠르게 발전하기 시작했다. 또 대기

업의 자본이 문화 산업에 투입되기 시작했고 디지털 미디어의 급속한 발전과 함께 문화 시장의 규모와 폭이 대폭 성장했다. 문화 시장의 개방과 함께 글로벌 문화가 유입되면서 한국 대중의 문화적 경험의 폭은 과거와 비할 수 없을 만큼 커졌다. 만일 21세기까지도 군사독재 정권이 유지되고 있었다면 한류 현상은 꿈도 꿀 수 없었을 것이다.

그런 맥락에서 한류를 단지 경제적인 측면에서 보는 시각은 바뀌어야 마땅하다. 한류가 국가적 어젠다로 떠오른 것은 그것이 가진 문화적 의미에 주목해서라기보다 한류의 경제적 효과에 대한 관심 때문이라고 할 수 있다. 한류 붐은 마치 한류가 우리 경제를 새롭게 도약시킬 황금 광맥이라도 되는 듯한 과잉 기대를 가져왔다. 한류 열풍을 지속한다는 명목으로 정부와 지자체, 관련 기업들이 막대한 예산과 자원을 투입하기도 했고 곳곳에 한류를 소재로 한 테마파크가 조성되기도 했다. 하지만 문화보다 경제를 앞세우며 단기적인 가시적 성과를 노리는 전략은 늘 실패하기 마련이다. 가시적인 단기 경제 효과를 노린 정책들은 대부분 실패했고 테마파크들은 반짝 관심을 모은 후 대부분 망했다. 경제적인 수익 효과를 따지고 국위 선양에 도취하는 경제주의, 국가주의적 태도가 한류 담론을 지배할수록 그에 대한 반감에 기초한 혐한류의 기류도 강화될 수밖에 없다.

21세기 TV

리얼리티와 서바이벌
TV 채널 수가 급격히 늘고 시청률 경쟁이 격화되면서 새로 출범한 채널들은 물론이고 기존의 지상파 채널들도 새로운 방송 포맷을 개발

하기 위해 갖은 노력을 기울였다. 이는 한국만이 아니라 전 세계적인 현상인데 TV가 찾아낸 첫 번째 방식은 수용자들의 적극적인 참여를 이끌어내 프로그램의 주체로 호출해 내는 방식이다. 때마침 UCC라 불리는 수용자 제작 콘텐츠가 유행하고 있었고 방송사들은 이들을 적극적으로 방송 프로그램 속에 끌어들였다. 시청자들이 직접 제작한 비디오 영상을 모아 방송하는 프로그램들이 한동안 유행하기도 했고, (연예인이 아닌) 일반인 가운데 특별한 재주가 있거나(SBS 〈놀라운 대회 스타킹〉, MBC 〈기인열전〉) 사연이 있는 사람(SBS 〈순간포착 세상에 이런 일이〉)을 출연시키는 형태의 프로그램들도 인기를 모으며 방송되었다.

2000년대 초반에는 일반인들을 모아놓고 함께 생활하거나 주어진 미션을 수행하는 모습을 그대로 보여주면서 한 사람씩 탈락시키는 포맷의 프로그램들이 세계적으로 유행했다. 1999년 네덜란드에서 처음 방송되면서 세계적 화제를 모은 〈빅 브러더〉나 1992년 영국에서 만들어진 포맷을 수입해 2000년 미국 CBS에서 방송해 화제가 된 〈서바이버〉 같은 프로그램이 대표적이다. 이들 프로그램은 사생활 노출과 선정성, 노골적인 훔쳐보기의 문제 등으로 큰 논란을 불러일으켰다. 이런 프로그램들과 함께 리얼리티 프로그램 혹은 리얼리티 쇼라는 용어가 일반화되기 시작했다.

리얼리티란 용어는 짜여진 대본에 따라 진행되는 것이 아니라 어떤 일이 벌어질지 예측하기 어려운 실제 현실이 담겨 있다는 의미다. 한국의 경우, 일반인들이 등장해 적나라한 훔쳐보기를 제공하는 〈빅 브러더〉나 〈서바이버〉류의 프로그램은 제대로 자리 잡지 못했다. 대신 일반인들의 실제 이야기를 재연 방식으로 보여주거나 출연자의 집을 구해주거나 가족의 문제 혹은 반려견의 문제를 해결해 주는 식의 리얼리티 프로그램이 꾸준히 등장했다. 특히 한국의 예능에서 주류 포맷으로

정착한 것은 주로 연예인들이 나와 특정한 상황에서 실제 벌어지는 일들을 담은 이른바 리얼 버라이어티 프로그램이다. 가수, 배우, 코미디언 등 각기 다른 분야의 연예인들이 함께 여행을 하거나 게임을 하거나 특정한 미션을 수행하는 과정에서 '자연스럽게' 벌어지는 사건과 상황을 통해 웃음과 재미를 제공하는 방식의 프로그램이다. 이런 프로그램들에서 연예인들은 노래하거나 연기하지 않는다. 그들은 아기를 키우거나, 복불복 게임을 해서 멸치 액젓을 마시거나, 야영을 하거나, 한 끼 밥을 얻어먹거나, 음식을 팔거나, 여럿이 밥을 해 먹는다. 그 과정에서 평소 무대에서 보여주던 모습과는 전혀 다른 모습으로 망가지기도 하고 새로운 이미지를 구축하기도 한다. MBC의 〈무한도전〉(2006년 5월~2018년 3월)이나 KBS의 〈1박2일〉(2007년 8월~2019년 3월, 2019년 12월~) 그리고 〈꽃보다 할배〉(2013~2015년), 〈꽃보다 청춘〉(2014~2017년)에서 〈윤식당〉(2017년), 〈삼시세끼〉(2015년~)에 이르는 tvN의 일련의 프로그램들이 대표적이다.

리얼리티 프로그램은 각본에 의존하지 않고 그때그때 벌어지는 돌발적인 상황을 전제한다. 물론 완전히 실제 상황일 수는 없다. 일정 정도의 구성이 있고 등장인물에 설정된 캐릭터가 있기 마련이다. 시청자들은 자연스러워 보이는 상황 속에서 이루어지는 캐릭터들의 움직임을 목격하면서 감정 이입한다. 연예인 스타들이 시청자들과 다를 바 없는 지극히 평범한 일상적 삶을 살아가는 존재임을 확인하는 것이다. 이는 스타와 대중의 분리를 전제로 한 기존의 스타시스템이 제공하는 즐거움과는 전혀 다른 즐거움이다. 스타는 더 이상 하늘의 별 같은 숭배의 대상이 아니라 시청자들과 똑같이 현실의 경험을 공유하는 친숙한 존재가 된다. 그렇다고 해서 그들이 평범한 사람들의 주목의 대상이 되는 스타라는 지위를 벗어나는 것은 아니다. 스타라는 허구성과 평범한 일

상인이라는 현실적 존재가 뒤섞이는 것이다. 스타 연예인들도 평범한 일상인일 수밖에 없음은 그들 역시 먹을 것에 대한 욕망에서 벗어날 수 없는 존재라는 사실에서 가장 잘 드러난다. 많은 리얼 버라이어티 프로그램이 음식과 식욕을 중심으로 하는 '먹방'의 모습을 보여주는 것은 그 때문이다.

2000년대 말부터는 출연자들에게 주어진 미션의 수행 결과에 따라 탈락이 결정되는 서바이벌 형식의 리얼리티 프로그램이 크게 유행했다. 가수 지망생들이 경연을 벌이고 탈락자를 결정하는 서바이벌 오디션 프로그램으로 첫 성공 사례는 2009년부터 방송된 Mnet의 〈슈퍼스타K〉(이하 '슈스케')다. 슈스케가 폭발적 호응을 얻으면서 이와 유사한 포맷의 서바이벌 오디션 프로그램이 경쟁적으로 제작되었다. MBC는 2011년 가창력을 인정받은 프로 가수들이 나와 경연을 벌이는 〈나는 가수다〉를 편성했고 이에 자극받은 KBS는 같은 해 젊은 가수들이 과거 가수들의 노래를 리메이크해 경쟁하는 〈불후의 명곡: 전설을 노래하다〉를 시작했다. 슈스케처럼 신인 가수를 발굴하는 오디션 프로그램으로 MBC가 〈위대한 탄생〉(2010~2013년)을, SBS는 〈K팝스타〉(2011~2017년)를 내놓았다. 〈보이스 코리아〉(Mnet, 2012년 첫 방송), 〈코리아 갓 탤런트〉(tvN, 2007년 첫 방송)처럼 외국 방송 포맷을 판권 구입해 제작한 프로그램도 나왔다. 밴드를 대상으로 한 KBS의 〈탑밴드〉(2011~2015년까지 세 시즌 진행), Mnet의 〈밴드의 시대〉(2013년)도 있었고, 힙합 경연을 내세운 〈쇼미더머니〉(Mnet, 2012년 첫 시즌 방송), 〈언프리티랩스타〉(Mnet, 2015년 첫 방송)도 화제를 모았다. 모창 가수들을 내세운 〈히든 싱어〉(jtbc, 2012년 첫 방송), 가면을 쓴 예체능인들이 나와 노래를 부르는 〈복면가왕〉(MBC, 2015년 첫 방송)도 등장했다. 패션 디자이너를 뽑거나(〈프로젝트 런웨이 코리아〉, 온스타일, 2009년 첫 방송), 모델을 뽑거나(〈도전! 수퍼모델 코리아〉, 온스

타일, 2010년 첫 방송), 요리사를 뽑는(〈마스터 셰프 코리아〉, 올리브tv, 2012년 첫 방송) 서바이벌 오디션 프로그램도 등장했다.

서바이벌 오디션 프로그램의 대표적인 소재는 역시 노래다. 노래는 대중이 좋아하는 보편적 장르이기도 하고 가장 쉽게 지원자들을 끌어 모을 수 있고 음원 수입 등 다양한 경제 효과를 얻을 수 있는 소재다. 시청자 입장에서는 실력 있는 출연자들의 노래를 감상하면서 치열한 경쟁의 재미도 만끽할 수 있어 비교적 쉽게 시청률을 올릴 수 있다. 실제 적지 않은 가수 오디션 프로그램이 높은 관심을 모았다. 특히 많은 프로그램이 시청자들의 투표를 점수에 반영하는 포맷을 취함으로써 대중의 참여를 적극적으로 이끌어냈다. 하지만 그렇게 수많은 오디션 프로그램을 통해 등장한 신인 중에 나름의 입지를 갖게 된 경우는 버스커버스커(〈슈스케〉 시즌 3 준우승)의 장범준, 악동뮤지션(〈K팝스타〉 시즌 2 우승), 이하이(〈K팝스타〉 시즌 1 준우승) 등 극히 일부에 지나지 않는다.

서바이벌 오디션 프로그램은 대중음악 신을 풍부하게 만든다는 평가를 받기도 했지만 음악 생태계를 교란한다는 비판을 받기도 했다. 오디션 프로그램이 방송되고 나면 그 음원이 대중음악 음원 시장을 석권하는 일이 반복되었다. 방송 매체의 막강한 위력을 등에 업고 반복적으로 송출되는 음원에 대해 대중의 관심이 쏠리는 건 자연스러운 일이지만 그로 인해 음원 시장이 다시 한번 거대 미디어에 지배되는 불균형한 상황이 강화된다.

2000년대 말 이후 2010년대에 이르기까지 서바이벌 오디션 프로그램이 대세를 이룬 것은 21세기 한국의 청년 세대가 처한 상황과 무관하지 않다. 경제성장이 멈추고 실업의 공포가 만연한 후기 근대적 상황에서 각자도생의 곤경에 처한 청년 세대의 가장 중요한 가치는 생존이다. 21세기 한국 청년 세대는 미래에 대한 불안과 생존을 향한 욕망, 그리

고 경쟁에서의 승리를 위해 자기를 계발하려는 집요한 욕구라는 독특한 집단 심리를 형성했다(김홍중, 2015: 186~187). 존재의 불안 속에 생존의 욕구를 장착한 청년 세대는 서바이벌 오디션 프로그램에 등장한 행위자들에 감정 이입하며 그들이 경쟁자들을 물리치고 한 단계 한 단계 생존해 가는 과정을 응원한다. 능력에 따라 생존과 탈락 여부가 가려지는 서바이벌 오디션은 그들에게 공정한 경쟁의 원리가 구현되는 공간으로 간주된다. 자연히 공정성을 해친다고 판단되는 상황에 대해서는 집단적으로 분노를 표출한다. 〈나는 가수다〉 시즌 1에서 첫 번째 탈락자였던 김건모에게 재도전 기회가 부여되었을 때 청년 세대의 엄청난 반발이 있었고 결국 담당 PD가 교체되는 상황이 벌어지기도 했다. 청년 세대가 생각하는 공정성이란 결국 '능력주의'와 다름없으며, 이를 훼손한다고 판단되는 상황에 대해 좌시하지 않음을 잘 보여준 사건들은 이후에도 (꼭 서바이벌 오디션 프로그램이 아니더라도) 사회 곳곳에서 다양하게 벌어졌다.

실제 서바이벌 오디션의 결과가 조작되는 사건도 있었다. Mnet에서 2016년부터 방송한 〈프로듀스101〉(시즌 3부터는 〈프로듀스48〉)은 101명의 아이돌 연습생들을 모아놓고 서바이벌 경쟁을 시켜 아이돌 그룹을 구성하는 프로그램으로 큰 화제를 모았다. 이 프로그램의 결과 IOI나 워너원, 엑스원 같은 아이돌 그룹이 탄생하기도 했다. 하지만 순위 조작 논란이 끊이지 않았고 2019년에는 〈프로듀스101〉의 담당 PD가 순위를 조작한 혐의로 구속되는 사건이 벌어졌다.

판타지

대부분의 대중문화 콘텐츠는 기본적으로 판타지의 속성을 갖는다. 영화와 드라마, 대중소설, 만화 등 스토리텔링 미디어는 사람들에게 어

떤 식으로든 판타지를 전달한다. 사람들은 영화를 보고 드라마, 만화를 보며 그것이 제공하는 환상의 세계에 감정 이입한다. 아무리 현실적인 소재를 다루고, 세계를 날것 그대로 보여주는 작품이라 해도 대중문화의 형식을 통해 재현되는 한 그것은 일정하게 비현실이며 다소간 판타지의 공간일 수밖에 없다. 사람들의 삶은 죽음에 이르기까지 끝없이 이어지지만 대중문화 속의 이야기는 어떤 식으로든 '완결'될 수밖에 없고 그 완결 자체가 이미 하나의 판타지일 수밖에 없다. 사람들은 영화를 보고 드라마를 보는 동안 그것이 보여주는 허구의 세계에 몰입하며 주인공에 동일시하고 그런 가운데 일정한 감정의 파동을 경험한다. 그리고 이를 통해 위안을 얻고 즐거움을 느낀다. 오랫동안 대중문화가 대중을 마취시키고 현실에 안주하게 한다는 비판을 받아온 까닭이 여기에 있다.

정상적인 인지 능력을 가진 대부분의 대중은 드라마나 영화 속의 이야기가 현실이 아니라는 사실을 모르지 않는다. 돈도 학벌도 없이 구질구질하게 살아가는 백화점 여종업원이 잘생기고 매너까지 좋은 재벌 2세와 맺어지는 일 따위는 현실에서 일어날 가능성이 없다. 하지만 사람들은 그런 종류의 이야기를 보면서, 주인공을 응원하고 마음을 졸이며 함께 행복감을 느낀다. 한국의 대중문화는 오랫동안 대중에게 그런 비현실의 즐거움, 즉 판타지를 제공해 왔다.

하지만 장르로서의 판타지라는 면에서 보면 사정이 다르다. 판타지는 초자연적인 현상이 플롯의 주요한 요소로 작동하는 픽션 장르다. 신화나 마법, 전설 같은 것이 소재가 되는 경우도 많고 SF나 공포물과 겹치기도 한다. 한국의 대중문화는 오랫동안 판타지의 불모지였다 해도 과언이 아니다. 한 맺힌 처녀 귀신이 등장하는 〈전설의 고향〉류의 공포 사극을 포함한 일부의 예외를 제외하면 영화나 드라마에서 판타지물이 활발히 제작되지 않았고 흥행하지도 않았다. SF도 마찬가지다.

물론 할리우드의 판타지나 SF물의 수입은 꾸준히 이루어졌고 흥행작도 적지 않았다. 하지만 국산 판타지 콘텐츠의 생산은 활발히 이루어지지 않았다.

한국에서 판타지 장르의 창작과 생산이 본격적으로 이루어지면서 대중적 관심을 모으기 시작한 건 1990년대부터다. 컴퓨터 보급이 빠르게 늘어나고 PC 통신이 젊은 세대의 문화 공간으로 각광받던 시절, PC 통신을 통해 연재된 이우혁의 『퇴마록』(1994년), 이영도의 『드래곤 라자』(1998년) 같은 판타지 소설이 큰 인기를 모았다. 민주화의 흐름과 함께 군사독재 시절의 이념적 강박에서 비교적 자유로운 새로운 세대가 출현하던 시점이다. 판타지 장르의 창작물이 등장하고 이를 좋아하는 팬층이 형성되는 것은 민주화와 무관할 수 없다. 상상력이 억압되고 표현의 자유가 부재하던 시절에 판타지 창작이 성행하기는 어렵다.

1990년대부터 판타지 소설이 팬층을 확보하며 창작되고 있었지만 영화나 드라마 제작은 그리 활발하지 않았다. 소설의 인기를 등에 업고 영화화되었던 〈퇴마록〉(1998년)은 졸작이라는 평가를 면하지 못했고 흥행에서도 별다른 성과를 거두지 못했다. 판타지는 특성상 특수 효과가 필요하고 그만한 기술과 자본이 뒷받침되지 않으면 제작이 어렵다. 한국의 문화 산업 자본이 본격적인 판타지 영화나 드라마에 투자하기는 여러모로 위험부담이 컸다. 그런데 2010년대 이후 한국 대중문화에서 눈여겨볼 수 있는 대목 가운데 하나가 판타지 장르의 성격을 가진 콘텐츠 제작이 활발해졌다는 점이다. 특히 드라마에서 대중의 주목을 받은 판타지 드라마들이 연이어 등장하며 주류 장르로 부각한 것은 주목할 만하다.

2010년 11월부터 2011년 1월까지 방영된 SBS의 〈시크릿 가든〉은 판타지 요소를 섞은 로맨틱 코미디로 큰 화제를 불러 모았다. 재벌가 3세

이자 백화점 사장인 김주원(현빈 분)과 월세 30만 원짜리 옥탑방에 사는 스턴트우먼 길라임(하지원 분)이 우연히 만나 사랑하게 된다는 전형적인 신데렐라 스토리에 두 사람의 영혼이 바뀐다는 판타지 요소가 가미된 드라마다. 2013년 12월부터 2014년 2월까지 방송되며 화제를 모으고 특히 중국에서 엄청난 인기를 얻었던 또 하나의 판타지 드라마가 〈별에서 온 그대〉(SBS)다. 조선 시대에 외계에서 온 초능력자 도민준(김수현 분)과 한류 스타 천송이(전지현 분)의 사랑을 그린 드라마로, 로맨틱 코미디와 스릴러의 분위기에 SF와 판타지 요소를 섞었다. 지상파에서는 SBS가 판타지 제작을 선도했다. 〈옥탑방 왕세자〉(2012년), 〈주군의 태양〉(2013년), 〈당신이 잠든 사이에〉(2017년), 〈사임당, 빛의 일기〉(2017년), 〈더킹: 영원의 군주〉(2020년) 등이 SBS를 통해 방송되었다. MBC는 〈밤을 걷는 선비〉(2015년), 〈W〉(2016년), 〈투깝스〉(2017년) 등을, KBS는 〈울랄라 부부〉(2012년), 〈우리가 만난 기적〉(2018년) 같은 드라마를 제작했다. jtbc의 〈힘쎈 여자 도봉순〉(2017년)도 화제가 되었다. 성공적인 판타지 드라마를 지속적으로 제작한 채널은 tvN이다. tvN은 〈나인: 아홉 번의 시간여행〉(2013년), 〈오 나의 귀신님〉(2015년), 〈시그널〉(2016년), 〈도깨비〉(2016년), 〈하백의 신부〉(2017년), 〈호텔 델루나〉(2019년), 〈하이바이, 마마〉(2020년) 같은 판타지 드라마를 내놓았다. 판타지의 요소는 상대적으로 약하지만 증강현실이라는 SF 요소를 소재로 한 〈알함브라 궁전의 추억〉(2018년 12월~2019년 1월)도 tvN 작품이다.

이들 대부분은 본격적인 판타지 장르물이라기보다는 타임 슬립이나 초인적 존재, 평행 우주 같은 판타지의 설정을 부분적으로 섞은 드라마들이다. 다양한 장르 요소가 섞이는 건 1990년대 이후 후기 현대 드라마를 특징짓는 현상 가운데 하나다. 전통적으로 한국 드라마의 기본은 로맨스다. 기-승-전-연애란 말이 있을 정도로 대부분의 드라마는 남

녀 간의 로맨스를 기본 스토리라인으로 한다. 2010년대 들어오면서 로맨스에 판타지 요소를 가미한 드라마들이 부쩍 늘었다. 로맨스를 기본으로 하면서 판타지 요소를 살짝 결합하는 것은 제작비 부담을 줄이면서 판타지에 대한 시청자들의 욕구를 적절히 채워줄 수 있는 영리한 기획이다.

변화는 영화 쪽에서도 나타났다. 슈퍼 히어로가 등장하는 SF 판타지 액션이나 〈반지의 제왕〉, 〈해리 포터〉류의 본격적인 판타지물은 제작비 부담이 크기 때문에 할리우드의 블록버스터급 판타지 영화와 경쟁할 수 있는 작품을 제작하기가 쉽지 않다. 한국 영화가 새로운 전성기를 맞은 2000년대에도 판타지의 성격을 가진 영화로는 봉준호 감독의 〈괴물〉(2006년) 정도가 흥행에 성공했을 뿐이다. 그로부터 10년이 지난 2010년대 후반에 오면 연상호 감독의 〈부산행〉(2016년)과 김용화 감독이 주호민의 웹툰을 원작으로 제작한 〈신과 함께: 죄와 벌〉(2017년), 〈신과 함께: 인과 연〉(2018년) 같은 작품이 연이어 천만을 넘는 흥행을 기록했다. 2010년대 이후 영화와 드라마에서 판타지가 눈에 띄게 늘어나고 있는 것은 우선 한국의 영화와 드라마 산업이 판타지 장르를 성공시킬 수 있을 만큼의 제작 여건과 기술 수준, 서사 능력을 갖게 되었음을 의미한다.

하지만 판타지 드라마의 주류가 로맨스물이라는 건 조금 더 생각할 거리를 준다. 〈별에서 온 그대〉나 〈도깨비〉같이 대중적 인기를 모은 판타지 로맨스 드라마들에서 대체로 초인적 존재는 남성이다. 초인적 남자와 평범한 여자가 이런저런 우연과 필연을 겪으며 마침내 사랑을 실현하는 게 기본 플롯이다. 신데렐라 스토리의 판타지판 변종이다. 판타지 로맨스가 전형적인 신데렐라 스토리를 대체한 셈이다. 대중이 빤한 신데렐라 스토리에 식상할 대로 식상했기 때문이기도 하겠지만 그

만큼 사회적 양극화가 심화되면서 금수저와 흙수저의 결합 가능성이 사실상 사라진 현실과도 무관하지 않을 것이다. 이제 상층 계급과 하층 계급의 장벽을 뛰어넘는 결합은 오직 판타지로만 가능한 시대다. 계급의 양극화가 고착된 현실에서 계급을 넘는 사랑과 신분 상승이 현실적으로 불가능하다는 점에서 보면 두 주인공의 사랑이 판타지의 힘을 통해 이루어지는 이런 유의 드라마가 과거 흔하게 봤던 신데렐라 로맨스보다 차라리 더 현실적이란 평가도 가능하다(이영미, 2014: 30~33).

판타지가 로맨스의 모습으로만 나타나는 건 아니다. 때로는 현실에 대한 뼈아픈 비판과 성찰의 서사를 보여주기도 한다. 2016년 방송된 〈시그널〉은 타임 슬립이라는 판타지 요소를 끌어들이면서 당대의 현실 문제를 담아낸 드라마로 화제를 모았다. 〈시그널〉에서 판타지의 요소는 현재의 경찰과 과거의 경찰이 무선 교신을 한다는 설정이다. 두 경찰은 무선 교신을 하며 집요한 추적을 통해 미제 사건들을 해결해 간다(이 미제 사건들은 성수대교 붕괴나 화성 연쇄살인 사건 같은 실제 사건을 떠올리게 한다). 이 과정에서 공권력의 무능과 그로 인한 피해자들의 아픔이 드러난다. 국가 시스템의 무능과 그로 인한 시민들의 고통은 판타지를 통해서야 비로소 풀어지고 해원된다. 이 드라마가 방송된 시점이 세월호 사건 2년 후였고 박근혜 정권 국정농단에 대한 시민들의 분노가 촛불 시위로 표출되기 얼마 전이었던 걸 생각하면 이 드라마가 시청자들에게 어떤 감정을 불러일으켰을지 짐작할 수 있다.

판타지 드라마의 유행은 한국의 문화 산업이 판타지 서사를 능숙하게 구사할 능력을 갖추게 되었다는 걸 의미하기도 하지만 21세기의 후기 근대를 사는 한국 대중의 탈현실 욕망과도 맞닿아 있다. 삶의 불확실성은 높아지고 계급 격차가 확대되며 미래에 대한 불안이 가중되는 상황에서 판타지는 현실의 불가능성을 상상적으로 해결하는 통로가 된

다. 대중문화가 기본적으로 이런 속성을 가진 것이긴 하지만 판타지 장르는 그 스토리의 설정 자체가 비현실적 상상이라는 점에서 좀 더 근원적인 면이 있다. 어쩌면 그것은 현실의 장벽이 점점 높아지는 걸 체감하고 있는 대중의 좀 더 깊어진 좌절감의 표현일 수도 있다.

21세기 대중문화의 향방

블랙리스트와 표현의 자유

대중문화는 대단히 정치적이다. 대중문화 자체가 다양한 방식으로 정치적 효과를 가질 수 있기 때문에 어느 사회에서든 정치권력의 직간접적 통제의 대상이 된다. 민주주의의 수준을 재는 척도 가운데 하나가 대중문화가 정치권력으로부터 얼마나 자유로운가에 있다. 오랫동안 정치권력의 직접적 통제 아래 놓여 있던 한국의 대중문화도 민주화의 흐름 속에서 빠르게 자유를 얻었다. 검열이 사라지거나 제도적 틀이 바뀌었고 권력의 마음에 들지 않는 대중문화 콘텐츠를 강제로 금지시키는 일도 사라졌다. 연령 등급을 통해 성인물의 유통을 통제하거나 일반 형법에 근거해 사후 처벌하는 경우는 있지만 그 정도의 통제도 없는 나라는 없다. 김대중 정부 이후 대중문화의 표현의 자유는 괄목할 만큼 늘었다. 의식 있는 인재들이 대거 문화 산업계에 뛰어들었고 군사독재 시절이라면 상상도 못 했을 내용의 콘텐츠들이 다양하게 만들어졌다. 2000년대 한국 대중문화 산업의 발전과 호황은 다분히 그 결과라 할 수 있다. 많은 사람들은 이제 표현의 자유가 과거로 후퇴하는 일은 없으리라고 믿었다.

하지만 이런 예상은 보기 좋게 빗나갔다. 2008년 이명박의 집권과

함께 탄생한 보수 정권 기간 내내 대중문화 공간은 다양한 방식의 통제와 억압에 직면해야 했다. 이명박 정권은 집권 초기인 2008년에 촛불집회를 경험한 후 네티즌이 중심이 된 가상공간의 저항적 담론을 규제하고자 다양한 시도를 했다. 사이버 모욕죄 신설을 시도하고(결국 무산되기는 했다), 제한적 본인 확인제(인터넷 실명제) 대상을 하루 평균 방문자 수 30만 명 사이트에서 10만 명 이상 사이트까지 확대했으며, '통신비밀보호법'을 개정해 개인의 휴대전화 감청이나 인터넷 IP 추적을 법원 영장 없이도 가능하게 했다(이후 2012년 8월 헌법재판소에서 헌법 불합치 판정을 받았다). 촛불시위가 인터넷의 잘못된 여론 형성 때문이라고 판단한 이명박 정부는 인터넷에서의 자유로운 언론 활동과 표현의 자유를 제한하는 조치를 남발했다. 2009년 이른바 '미네르바' 사건은 그 과정에서 터졌다. 미네르바는 당시 다음Daum 아고라 토론방에 정부 정책을 비판하는 경제 관련 글을 게시하던 네티즌의 필명이다. 당시 정부는 미네르바의 게시글들이 허위 사실 유포라며 구속했지만 몇 달 후 그는 무죄로 석방되었다. 이명박 정부의 인터넷 통제 조치들은 사후에 사법부가 무죄판결을 내리거나 무효화하는 경우가 많았지만 네티즌들의 자유로운 표현과 소통은 위축될 수밖에 없었다.

이명박 정부의 문화체육관광부 장관 유인촌은 이전 노무현 정권 시절 임용된 문체부 산하 기관장들에게 노골적으로 사퇴를 압박해 물의를 빚었다. 기관장이 자발적으로 물러나지 않는 경우 표적 감사를 통해 압력을 넣기도 했다. 당시 한국문화예술위원회 김정헌 위원장이 사표를 내지 않고 버티자 특별 감사를 통해 '문예진흥기금 운용을 잘못해 투자 손실을 초래했다'는 등의 이유로 해임했다. 김정헌 위원장은 즉각 취소소송을 냈고 2년 만에 승소해, 한때 한국문화예술위원회 위원장이 두 사람이 되는 사태가 벌어지기도 했다. 2010년 영화제작비 지원 사업

심사에서 이창동 감독의 〈시〉의 대본에 0점을 주는 횡포를 부리기도 했던(이 영화는 칸영화제 각본상을 받았다) 조희문은 영화진흥위원장이 된 후 재직 기간 내내 자신의 이념적 지향과 맞지 않는 영화계와 갈등을 일으킨 끝에 1년 만에 해임되었고 2014년에는 교수 채용 비리로 구속되었다(≪서울신문≫, 2014.3.18).

박근혜 정권의 문화 통제는 좀 더 전방위적이고 집요하게 이루어졌다. 노무현 전 대통령의 변호사 시절을 다룬 영화 〈변호인〉이 2013년 12월에 개봉해 천만 관객을 넘기며 흥행하자 정권은 이 영화에 투자한 CJ 이미경 부회장에게 경영 일선에서 물러나라는 압력을 가했다. 이미경 부회장에 대한 퇴진 압력은 CJ 계열사인 케이블 채널 tvN이 방송하던 〈SNL코리아〉에서 박근혜 대통령을 풍자하는 코너를 방송하고 있던 것에 대한 불쾌감도 작용한 것으로 알려졌다. 이 부회장은 결국 압력을 견디지 못하고 2014년 10월 경영 일선에서 물러나 미국으로 떠난다. 〈변호인〉의 배급사였던 넥스트엔터테인먼트월드는 강도 높은 세무조사를 받았고 이에 대한 면피로 반공 영화인 〈연평해전〉을 배급하기도 했다. CJ 역시 반공 영화인 〈인천상륙작전〉 배급에 나서는 모습을 보여주어야 했다.

2014년 세월호 사건이 터진 후 정부에 대한 비판 여론이 높아지자 위기감을 느낀 정권은 다양한 방식으로 통제와 억압의 수단을 동원하며 '문화예술계의 좌파를 척결'하고자 했다. 이 과정에서 그들은 정권에 비판적인 문화예술계 인사들의 명단을 작성하고 이들을 일체의 공공 지원에서 배제하도록 하는 이른바 '블랙리스트'를 만들어 시행했다. 블랙리스트에는 선거에서 문재인이나 박원순을 지지했던 예술인들, 세월호 시국 선언에 서명하거나 세월호 정부 시행령 폐지 촉구 선언에 서명하는 등 정권에 비판적이라 판단되는 문화예술인 9473명이 포함되어

있었다. 블랙리스트는 다양한 버전이 존재했다. 비정규직 노동자 시위를 지지하거나 쌍용자동차 해고 노동자들을 지지하는 활동 혹은 용산 참사 해결을 촉구하는 활동을 한 문화예술인들을 열거한 블랙리스트도 있었고, 이명박 정부 규탄 시국 선언에 이름을 올린 문화예술인들을 열거한 블랙리스트도 있었다. 예술인 개인들만이 아니라 다양한 예술인 단체들을 나열한 블랙리스트도 나왔다. 이미 2015년 무렵부터 의혹이 일었던 블랙리스트의 존재는 이른바 비선 실세가 벌인 국정농단 사건이 터지고 특검 수사가 시작되면서 세상에 알려졌다. 결국 박근혜 정권 당시 비서실장이던 김기춘과 문체부 장관이던 조윤선 등이 이 사건 관련으로 구속되었다. 김기춘은 수사 과정에서 좌파 예술인과 단체를 정부 지원에서 배제하는 건 장관 재량이며 범죄가 아닌 줄 알았다고 말해(≪중앙일보≫, 2017.1.23) 그의 정신 상태가 공안 검사로 맹활약하던 박정희 시절에 머물러 있음을 보여주었다.

군사정권 시절의 문화 통제가 명시적인 검열 체제와 사법 체제를 통해 문제가 될 콘텐츠의 생산 자체를 무자비하게 봉쇄하는 방식으로 이루어진 반면, 그것이 불가능해진 민주화 이후 보수 정권의 문화 통제는 인적 청산과 교체, 공공 지원 배제, 고소·고발을 통한 괴롭힘이라는 수단을 통해 이루어졌다. 김기춘의 예에서 보듯 민주화 이후에도 보수 권력자들의 공안적 사고방식은 군사정권 시절과 다를 바 없었다. 과거와 같은 검열 제도가 존재하지 않는 상황에서 자신들의 이념 성향에 맞지 않는 문화 창작자들을 배제하는 현실적 방법은 자리를 빼앗고 돈줄을 말리고 사법절차를 통해 진이 빠지도록 괴롭히는 것이었다.

이명박·박근혜 시대의 경험은 언제든 보수 세력이 정권을 잡았을 때 비슷한 상황이 도래할 수 있음을 보여준다. 하지만 보수 정권 시대의 문화 통제가 실질적인 효력이 얼마나 있었는지는 별개의 문제다. 적지

않은 문화예술인들이 공공 지원 심사 등에서 불이익을 받기는 했지만 과거처럼 콘텐츠 창작과 제작 자체를 원천 봉쇄하는 건 불가능했다. 지원 심사에서 0점을 받았던 이창동 감독의 〈시〉가 칸영화제 각본상을 수상하는 것도, 그들이 좌파 영화로 낙인찍은 〈변호인〉이 천만 관객을 동원하는 것도 막을 수 없었다. 그토록 집요하게 문화계 좌파를 적출하고 대중의 눈과 귀를 가리려 했지만 결국 바로 그 대중의 촛불 앞에 권력을 내놓아야 했다. 인터넷을 중심으로 대안적 문화 생산과 유통의 공간이 다양하게 형성되고 평범한 대중이 자유롭게 의견을 표현하고 공유할 수 있는 문화 담론의 장이 활발하게 작동하는 상황에서 권력의 일방적인 배제와 통제의 논리가 제대로 관철되기는 어렵다. 권력의 향배가 어디로 가든 이런 상황은 쉽게 변화하지는 않을 것으로 보인다. 하지만 언제든 권력이 대중문화를 통제하고 장악하고자 하는 시도가 재현될 가능성은 사라지지 않을 것이다.

상업주의와 문화적 공공성+

민주화 이후 정치권력의 문화 통제가 어려워진 반면, 문화 시장에 대한 산업과 자본의 지배는 점점 더 강화되었다. IMF 외환위기를 거치면서 신자유주의적 세계화는 대세가 되고 사회 전반에서 모든 것을 경제 효과로 환산하는 경제주의가 득세했다. 미디어와 문화 산업도 경제주의의 강력한 요구에 직면하고 상업주의의 경향은 더욱 강화된다. 상업주의 자체야 새로운 것이 아니지만 문화도 돈을 벌어야 한다는 논리가 지배하면서 대중문화 전반에 만연한 상업주의와 물량주의가 비난의 대

+ 이하 세 절은 김창남, 「문화적 주체가 되기 위하여」, 김귀옥 엮음, 『사회를 보는 새로운 눈: 과학적 사고와 비판적 인식을 위하여』(전면개정판)(파주: 한울엠플러스, 2021), 308~317쪽의 내용을 약간의 편집과 수정을 거쳐 전재한 것임.

상이 아니라 옹호의 대상이 된 것은 중요한 변화다. 문화 산업 역시 산업이고 문화 상품 역시 상품이지만, 그것이 물질적 소비와 함께 대중의 감성과 의식에 영향을 미친다는 점에서 여타의 산업 분야와는 다른 특성이 있다. 사회는 다양한 집단으로 구성되고 그들은 각기 자신의 욕망을 충족시킬 수 있는 문화를 누릴 권리가 있다. 사회적 약자 혹은 소수자들도 자신의 문화를 향유할 수 있어야 한다. 하지만 경제적 이윤 논리가 앞서는 상업주의가 지배할 때 소수자의 문화는 배제되거나 주변화된다. 자본주의 체제에서 문화 산업의 가장 중요한 목표는 돈을 버는 것이고 돈을 벌기 위해서는 사회의 주류적 가치와 이념, 감수성에 기초할 수밖에 없다. 주류는 확대 재생산되고 비주류는 축소 배제된다. 천만 관객 영화가 연이어 나오는 동안 소자본 독립 영화는 상영관을 얻지 못해 사라진다. TV 채널에는 늘 나오는 사람들만 나오고 비슷한 포맷의 프로그램들이 줄을 이으며 똑같은 스토리들이 반복된다. 아이돌 그룹과 케이팝 한류가 화제를 모으고 대중의 눈길을 사로잡는 동안 수많은 인디 밴드들은 그들만의 게토를 벗어나지 못한다.

문제는 단지 시장의 불균형에 그치지 않는다. 2017년 영화 〈청년경찰〉이 500만을 넘기며 흥행했을 때 대림동 일대의 중국 동포 노동자들이 항의 시위를 벌였다. 영화 속에서 조선족이 인신 납치와 장기 적출을 일삼는 범죄 집단으로 묘사되고 대림동 일대가 범죄 소굴처럼 표현되었다는 데 대한 항의였다. 이에 대해 '영화는 영화일 뿐'이라는 반론도 있었지만, 이런 유의 영화가 특정 소수자 집단에 대한 차별과 혐오를 부추긴다는 주장은 충분히 타당하다. 주류 대중문화는 대체로 다수자의 시각에 기반을 두기 마련이고 그 속에서 사회적 약자, 소수자에 대한 차별과 혐오가 '자연스럽게' 표현되곤 한다. 여성과 동성애자 같은 성적 소수자, 이주 노동자, 장애인 등 사회적 약자들에 대한 혐오와

차별은 이런 주류 영화와 드라마 속에서 '자연화'된다. '자연화'란 역사적이고 문화적인 관습을 통해 형성된 문화가 마치 자연적인 것처럼, 즉 불가피하며 보편적인 것처럼 인식되는 것을 말한다. 상업주의의 지배를 받는 주류 대중문화는 일반적으로 기존의 사회적 질서 속에서 형성된 다수자의 시선을 자연화하는 속성이 있다.

중요한 건 문화적 다양성이다. 문화적 다양성은 문화 민주주의의 기본 조건이기도 하다. 문화의 민주화는 근대사회와 매스미디어의 등장과 함께 과거 귀족들만 누리던 문화적 혜택을 다수의 대중이 누리게 된 상황을 가리키는 말로 쓰이기 시작했다. 이런 관념은 여전히 강하게 남아 있다. 문화에 대한 접근성을 높여 가능한 한 많은 국민이 문화의 혜택을 누리게 하고 예술적 체험의 기회를 제공하는 문화 복지의 추구가 문화 정책의 중요한 내용으로 설정된다. 하지만 취약 계층에게 문화 향수의 기회를 제공한다는 문화 복지의 개념은 문화 민주주의를 구성하는 일부일 뿐이다. 더 중요한 것은 다양한 사회집단의 구성원들이 자신들의 문화적 욕구를 주체적으로 실천하고 스스로 삶의 질을 높일 수 있는 문화적 환경을 조성하는 일이다. 다양한 문화 환경 속에서 다양한 문화 경험을 하면서 주체적인 문화 실천을 할 수 있을 때 각자의 문화적 창발성은 극대화되고 그럴 때 사회 전체의 문화적 창조력도 높아진다. 가장 중요한 건 사람들에게 다양한 문화 환경을 제공함으로써 주체적 선택과 실천을 통해 스스로 문화 정체성을 역동적으로 형성할 수 있게 하는 일이다.

상업주의의 지배 속에서 주류 문화 시장만이 살아남고 주류 문화에 의해 소수자의 가치와 시선이 배제되는 상황에서 문화적 다양성이 꽃필 수는 없다. 자본주의적 시장 논리와 상업주의가 지배하는 가운데 소수자 문화, 비주류 문화가 나름의 공간을 확보하면서 문화적 다양성이

실현되기 위해서 문화적 공공성의 가치가 중요해진다. 사적 이윤 논리에 지배되지 않고 공동체 구성원의 다양한 욕구가 숨 쉴 수 있는 공간을 공적으로 보장해야 한다는 것이다. 과거 지상파방송이 건재하던 시절에는 공영방송이 그런 문화적 공공성의 보루 역할을 할 것을 요구받았다. '공영'방송인 만큼 시청률 경쟁에서 벗어나 사회 다양한 집단의 문화적 욕구를 대변하고 충족시켜야 한다는 것이었다. 하지만 한국의 공영방송이 그런 역할을 제대로 한 사례는 많지 않다. 군사독재 시절에는 사실상 정권의 하수인 역할을 충실히 했고 민주화 이후에는 상업주의에 압도되어 시청률 경쟁의 논리에서 거의 벗어나지 못했다. 지상파방송이 수많은 채널 가운데 하나에 불과하게 된 다채널 시대에는 아예 존재의 위기마저 운위되고 있다. 공영방송의 약화는 사회 전반에서 문화적 공공성의 위기를 더욱 심각하게 한다. 이런 상황에서 정부의 문화 정책은 문화를 단지 경제주의적 시각이 아니라 공공성의 시각에서 바라보는 것에서 그 방향이 설정되어야 한다. 정부의 문화 정책과 공공 지원은 이미 시장에서 '잘나가는' 쪽을 더 잘나가게 하는 게 아니라 시장 논리 속에서 소외되고 배제되는 소수자 문화와 비주류 문화에 최소한의 공간을 제공하고 그 창조적 활력을 북돋는 데 집중해야 한다.

기술 발전과 시민사회

대중문화는 다분히 기술 종속적이다. 기술의 발전과 변화는 문화를 생산하고 소비하는 방식을 변화시킨다. 자연히 기술 발전과 함께 대중이 가장 즐겨 사용하고 또 그로부터 영향받는 미디어 형식도 변화한다. 20세기 초에서 중반까지 한국에서 대중문화를 매개하는 가장 중요한 미디어는 신문과 잡지, 출판 등 인쇄 매체였고, 1960년대의 주류 미디어는 라디오와 영화였다. 1970년대 중반 이후에는 텔레비전이 그 자리

를 차지한다. 텔레비전은 1990년대까지 가장 막강한 권력을 가진 대중
문화 미디어였다. 그사이 흑백 화면이 컬러로 바뀌고 수상기 모양도 뚱
뚱한 모델에서 평편한 모델로 바뀌었지만 텔레비전이 대중의 문화적
감각과 정서를 형성하는 가장 영향력 있는 미디어라는 사실은 변함이
없었다.

인터넷과 모바일 기술이 보편화되면서 텔레비전도 변화하기 시작했
다. 텔레비전이 여전히 중요한 매체이긴 하지만 텔레비전은 이제 더 이
상 TV 수상기 자체와 이를 통해 보여지는 지상파 채널의 프로그램들을
의미하지 않는다. 채널 수는 비약적으로 늘었고 지상파는 수많은 채널
의 일부일 뿐이다. 디지털화되고 인터넷과 결합한 텔레비전은 거실에
서 벗어나 각자의 방 안으로 들어갔다. 거실의 TV 수상기는 여전히 존
재하지만 인터넷과 결합하며 유동성과 이동성을 갖춘 텔레비전은 이제
사람들의 일상적이고 미시적인 층위에까지 파고들었다. 거실의 TV는
영화관의 스크린을 모방하며 점점 커지고 방 안의 TV는 마침내 손바닥
안으로 들어갈 만큼 작아졌다. 이제 더 이상 TV는 가족 매체가 아니다.
거실에서 온 가족이 함께 TV를 시청하던 풍경은 사라졌다. 대신 사람
들은 각자의 공간에서 스마트 미디어를 통해 보고 싶은 콘텐츠를 보고
싶은 시간에 선택해서 본다.

기술 발전의 주체는 당연하게도 대중이 아니다. 대중은 인터넷이나
휴대전화, '손 안의 TV'를 요구한 적이 없다. 기술 개발을 추동하고 신
기술에 기반한 새로운 기기를 상품화하는 건 언제나 자본이다. 그리고
국가는 자본의 이해관계에 예민하게 반응하면서 신기술 채용과 새로운
기기의 출시와 확산을 제도적으로 뒷받침해 준다. 대중은 그렇게 등장
한 새로운 기술과 기기를 '어쩔 수 없이' 따라간다. 1980년대에는 아직
멀쩡한 흑백TV를 버리고 컬러TV를 사야 했고, 1990년대에는 컴퓨터를

주기적으로 업그레이드해야 했다. 21세기의 대중은 새로운 모델의 스마트폰이 출시될 때마다 아직 고장도 나지 않은 구 모델을 버릴까 말까 고민한다. 대중이 새로운 기기를 구입하고 업그레이드할 때마다 자본은 돈을 번다. 결국 자본이 기술 개발에 아낌없이 투자하는 것은 돈을 벌기 위해서다. 새로운 기술이 등장하고, 새로운 기기가 출현하고, 새로운 플랫폼이 만들어질 때마다 자본은 돈을 번다. 기술의 목적이 인간의 능력을 확장하고 환경을 통제하고 삶의 편리성을 높이기 위해서라는 건, 물론 그럴듯한 말이고 어느 정도 사실이기도 하지만, 진실은 아니다. 대중은 필요에 의해 기술을 수단으로 이용하는 것이 아니라, 전혀 예기치 못하게 전면화된 기술 문화에 동참할 것을 강요당하고 그 기술을 소유 혹은 향유할 따름이다. 필요가 기술을 낳는 것이 아니라 기술이 필요를 낳는 것이다(하순애·오용득, 2011: 309).

디지털 기술이 확산하기 시작할 때, 과거 매스미디어와는 다른 쌍방향성으로 인해 좀 더 주체적인 대중이 형성되고 좀 더 호혜적인 소통이 가능할 것이며 결과적으로 좀 더 민주적인 소통 체계가 정립되고 좀 더 다양한 문화 생산과 소비 구조가 마련되어 문화 민주주의가 실현될 것이라는 예측이 많았다. 대중이 쉽게 콘텐츠를 생산하고 좀 더 쉽게 자기를 표현하고 의미를 공유하게 된 것은 사실이지만 그로 인해 민주적인 소통 구조가 형성되고 문화적 다양성과 민주주의가 실현된 것은 아니다. 새로운 기술과 함께 새롭게 열린 미디어와 문화의 공간은 어김없이 자본의 영토로 편입된다. 스마트폰은 우리의 문화적 취향과 선택뿐 아니라 일거수일투족을 빅데이터와 알고리즘의 형태로 상품화한다.

어느 시점부터인가 기술 발전은 인간의 통제를 벗어났다. 기술은 스스로 확장하고 진화한다. 그 변화가 어디까지 진화하고 확장될지 알 수 없다. 어떤 미디어 기술이 개발되고 어떤 미디어 기기가 등장해 또 다

른 문화 형태를 만들어낼지 알 수 없다. 분명한 건 새로운 문화 공간을 상품화하고 영토화하려는 자본의 동력은 멈추지 않을 것이란 점이다.

새로운 시대의 대중문화가 대중의 진정한 자기표현의 장이 될지, 문화 산업 자본에 장악된 벌거벗은 시장 논리의 각축장이 될지 속단하기는 어렵다. 지금 필요한 것은 권력과 자본의 왕성한 탐욕을 적절히 제어하면서 대중의 정당한 자기표현 능력을 확대할 수 있는 조건을 만드는 일이다. 좀 더 성숙하고 조직화된 시민사회와 시민운동이 그래서 필요한 것이다. 하지만 시민사회가 폭주하는 기술 개발을 통제하거나 개입하기는 쉽지 않다. 중요한 건 대중 스스로 기술 권력과 문화 산업 권력에 맞서 자신의 문화를 창조하고 향유할 수 있는 주체적 능력을 확보하는 것이다. 기술과 시장을 장악한 문화 권력에 맞서 스스로 문화를 생산하고 소통하는 주체적 대중을 '형성하는' 일이다.

문화적 주체로서의 대중

한국에서 근대적 대중문화는 20세기 초 외세에 의해 문호가 열리고 식민지 시대를 겪으며 사실상 강제적으로 이식되었다. 그로부터 한 세기가 지나면서 한국은 세계적인 대중문화 강국이 되었다. 한국은 할리우드 영화의 세계적 패권이 맥을 못 추고 대중가요 시장의 대부분을 국산 대중가요가 차지하는 많지 않은 나라 가운데 하나다. 한국이 대중문화 강국임을 보여주는 가장 강력한 증거는 물론 한류 열풍이다. BTS와 봉준호의 사례는 한류 열풍이 2020년 초 현재 시점에 정점에 이르렀음을 보여준다. 한류의 미래를 쉽게 전망하기는 어렵지만 무엇이든 정점에 이르렀을 때 위기의 순간이 시작된다는 건 새겨둘 필요가 있다.

세계적으로 인정받는 한류 콘텐츠의 특성은 그것이 한국의 것이면서 다양한 요소가 뒤섞인 혼종성을 가지고 있다는 점이다. 사실 한국

대중문화의 역사 자체가 끊임없이 새로운 요소들이 수입되고 결합하고 뒤섞이며 진행된 혼종화의 역사라 할 수 있다. 식민 시대에는 일본을 통해, 해방 이후에는 미국을 통해 이질적인 문화가 들어오고 토착 문화와 뒤섞였다. 획일적인 문화적 가치가 강요되던 군사독재 시절에도 언더그라운드에서는 지배 문화에 저항하는 다양한 문화들이 생산·수용되었다. 민주화 이후에는 지배와 저항의 문화가 뒤섞이기 시작했고 혼종화의 경향은 더 다양하게 더 자유롭게 이루어졌다. 한국 대중문화의 창조 역량은 그 과정에서 빠르게 성장했다. 하지만 자본의 패권과 시장 논리가 문화적 다양성을 억압하면서 다시 시장을 획일화하는 위험이 가시화되고 있다.

대중문화는 '지금 여기'의 사회를 살고 있는 사람들 개개인의 삶과 의식, 감정과 정서를 반영한다. 대중문화는 현대사회를 사는 대중의 삶의 환경이다. 사람들은 각자의 삶의 조건 속에서 일정한 욕구를 가지며 대중문화는 그런 욕구를 충족하고 해소하는 수단이 된다. 가장 바람직한 대중문화 환경은 사람들이 가진 다양한 욕망을 충족시킬 수 있을 만큼 다양한 문화적 자원이 존재하는 것이다. 한류 열풍이 아무리 거세도 다양한 문화적 욕구를 충족시킬 만큼 다양한 문화적 환경을 갖지 못한다면 이 사회의 문화적 역량은 그만큼 취약한 것이다.

앞서 이야기했듯 대중문화를 변화시키는 기술과 시장의 패권은 자본에 있다. 기술과 시장을 추동하는 자본의 권력에 대응하고 이를 제어할 수 있는 힘은 오직 시민사회만이 갖고 있다. 시민 각자 혹은 대중 스스로가 '좋은 문화'를 추구하는 실천의 주체가 되어야 한다. '좋은 문화'의 기준은 대중의 수만큼 다양하다. 특정한 집단이 가진 기준이 사회를 지배하거나 강요되어선 안 된다. 개인에 따라, 집단에 따라 서로 다른 '좋은 문화'들이 자유롭게 공존하는 것이야말로 바람직한 대중문화의

가장 중요한 조건이다.

이를 위해서는 대중 스스로 문화적 주체로서의 자각을 갖는 것이 중요하다. 단지 주어진 문화를 소비하는 주체가 아니라 스스로 자신의 삶의 조건을 객관화하고 취향과 욕망을 선택하는 주체가 되어야 한다. 문화의 주체로서 가장 중요하고 필요한 일은 자신의 취향과 선택에 대해 스스로 객관적으로 바라볼 수 있는 능력을 키우는 것이다. 주변의 문화환경 속에서 자신의 것을 적극적으로 선택하고 그 선택에 대해 스스로 마땅한 이유를 가져야 한다는 것이다. 세상에는 대중 속에서 쉽게 회자되고 주류 미디어를 통해 쉽게 전달되는 문화 외에도 매우 다양한 문화가 존재한다. 주류 미디어를 통해 보고 듣는 대중문화 콘텐츠는 지금 우리 사회에서 창작·유통되는 대중문화 콘텐츠의 극히 일부일 뿐이다. 우리가 미처 듣거나 알지 못하는 대중문화 콘텐츠가 세상에는 엄청나게 많다. 그것들을 의식적으로 찾아보고 듣고 즐기는 노력을 통해 우리는 좀 더 다양하고 창조적인 문화생활을 즐길 수 있다. 아는 만큼 보고 아는 만큼 느끼는 법이다. 많이 알고 많이 생각하면 그만큼 많이 느낄 수 있고 더 많은 즐거움을 얻을 수 있다. 시민 한 사람 한 사람이 스스로 자신의 문화를 선택하고 수용하는 문화적 주체가 될 때 바람직한 대중문화가 형성될 것이다.

참고문헌

개화기: 신문물의 도입과 근대적 대중의 태동

김영희. 2009. 『한국사회의 미디어 출현과 수용: 1880~1980』. 서울: 커뮤니케이션북스.

박천홍. 2003. 『매혹의 질주, 근대의 횡단: 철도로 돌아본 근대의 풍경』. 서울: 산처럼.

유선영. 2009. 「근대적 대중의 형성과 문화의 전환」. ≪언론과 사회≫, 17권 1호(봄), 42~101쪽.

_____. 2016. 「개화기 구두사회의 전환과 미디어: 성문공간의 근대적 회중」. 유선영 외 지음. 『미디어와 한국현대사: 사회적 소통과 감각의 문화사』. 서울: 대한민국역사 박물관.

이승원. 2005. 『소리가 만들어낸 근대의 풍경』. 서울: 살림.

이영미. 2008. 『광화문 연가: 그때 그 시절 … 노래와 함께 걷는 서울의 추억 서울의 풍경들』. 서울: 예담.

일제강점기: 근대적 미디어의 도입과 소비문화의 성장

강옥희. 2006. 「딱지본 대중소설의 형성과 전개」. ≪대중서사연구≫, 15호, 7~52쪽.

강옥희 외. 2006. 『(식민지시대) 대중예술인 사전』. 서울: 도서출판 소도.

김병오. 2005. 「일제시대 레코드 대중화에 관한 연구」. 한국예술종합학교 음악원 음악 이론과 예술전문사 학위논문.

김소영·백해린·임대근. 2018. 『한국영화의 역사와 미래』. 서울: 컨텐츠하우스.

김영희. 2002. 「일제시기 라디오의 출현과 청취자」. ≪한국언론학보≫, 46권 2호, 150~ 183쪽.

김정섭. 2017. 『한국대중문화예술사: 문화시대를 꽃피운 열정과 저력 통찰하기』. 파주: 한울엠플러스.

김지영. 2016. 『매혹의 근대, 일상의 모험: 개념사로 읽는 근대의 일상과 문학』. 파주:

돌베개.

≪동아일보≫. 1933.9.13. "소리판 수난시대, 아리랑 등 4종 압수".

박영정. 2004. 「법으로 본 일제강점기 연극영화 통제정책」. ≪문화정책논총≫, 16집,
243~264쪽.

박용규. 2011. 「일제하 라디오 방송의 음악프로그램 편성과 수용」. 한국방송학회 엮음.
『한국 방송의 사회문화사: 일제강점기부터 1980년대까지』. 파주: 한울엠플러스.

백미숙. 2007. 「라디오의 사회문화사」. 유선영 외 지음. 『한국의 미디어 사회문화사』.
서울: 한국언론재단.

백욱인. 2018. 『번안 사회: 제국과 식민지의 번안이 만든 근대의 제도, 일상, 문화』. 서
울: 휴머니스트.

백원담 외. 2007. 『일제강점기 한국 대중음악사 연구』. 서울: 한국문화콘텐츠진흥원.

신명직. 2003. 『모던뽀이, 경성을 거닐다』. 서울: 현실문화연구.

우수진. 2015. 「유성기 음반극: 대중극과 대중서사, 대중문화의 미디어극장」. ≪한국극
예술연구≫, 48권 48호(6월), 48~89쪽.

유선영. 1993. 「대중적 읽을거리의 근대적 구성과정」. ≪언론과 사회≫, 2권(12월),
48~80쪽.

_____. 2003. 「극장구경과 활동사진 보기: 충격의 근대 그리고 즐거움의 훈육」. ≪역사
비평≫, 64호(8월), 362~376쪽.

_____. 2004. 「초기 영화의 문화적 수용과 관객성: 근대적 시각문화의 변조와 재배치」.
≪언론과 사회≫, 12권 1호, 9~55쪽.

_____. 2007. 「영화의 사회문화사」. 유선영 외 지음. 『한국의 미디어 사회문화사』. 서
울: 한국언론재단.

_____. 2009. 「근대적 대중의 형성과 문화의 전환」. ≪언론과 사회≫, 17권 1호, 42~
101쪽.

_____. 2013. 「식민지의 할리우드 멜로드라마, 〈東道〉의 전복적 전유와 징후적 영화경
험」. ≪미디어, 젠더 & 문화≫, 26호(6월), 107~139쪽.

이상길. 2001. 「유성기의 활용과 사적 영역의 형성」. ≪언론과 사회≫, 9권 4호(가을),
49~95쪽.

이소영. 2012. 「김해송의 대중가요에 나타나는 재즈 양식」. 한국대중음악학회. ≪대중
음악≫, 9호.

이순진. 2009. "식민지 시대 영화검열의 쟁점들". 「식민지 시대 공연예술과 검열 제도」.
한국영상자료원 한국영화사연구소 2009년 심포지엄 자료집.

이승희. 2016. 「식민지 조선 흥행시장의 병리학과 검열체제」. 정근식 외 엮음. 『검열의
　　　제국: 문화의 통제와 재생산』. 서울: 푸른역사.

이영미. 2006. 「딱지본 대중소설과 신파성」. ≪대중서사연구≫, 15호, 53~88쪽.

_____. 2016. 『한국 대중예술사, 신파성으로 읽다: 〈장한몽〉에서 〈모래시계〉까지』.
　　　서울: 푸른역사.

이영일. 2004. 『한국영화전사(개정증보판)』. 서울: 소도.

이준희. 2009. "식민지 시대 대중음악의 공연 검열". 「식민지 시대 공연예술과 검열 제
　　　도」. 한국영상자료원 한국영화사연구소 2009년 심포지엄 자료집.

이호걸. 2018. 『눈물과 정치: 〈아리랑〉에서 〈하얀거탑〉까지, 대중문화로 탐구하는 감
　　　정의 한국학』. 서울: 따비.

이화진. 2009. "'영화제국 일본'의 기획과 식민지 조선의 외화 통제: 활동사진영화취체
　　　규칙(1934) 이후의 변화를 중심으로". 「식민지 시대 공연예술과 검열 제도」. 한
　　　국영상자료원 한국영화사연구소 2009년 심포지엄 자료집.

_____. 2016. 『소리의 정치: 식민지 조선의 극장과 제국의 관객』. 서울: 현실문화.

장유정·서병기. 2015. 『한국 대중음악사 개론』. 파주: BM성안당.

정재왈. 1996. 「한국영화 등장 이전의 영화상영에 관한 연구」. 고려대 언론대학원 석사
　　　학위논문.

정종화. 2008. 『한국영화사: 한 권으로 읽는 영화 100년』. 서울: 한국영상자료원.

조재휘. 2019.3.16. "[플래시백 한국영화 100년] '의열단 폭탄 던진 듯' … '아리랑' 인파
　　　에 극장 문짝 부서져". ≪한국일보≫.

주창윤. 2015. 『한국현대문화의 형성』. 파주: 나남.

채석진. 2005. 「제국의 감각: '에로 그로 넌센스'」. ≪페미니즘 연구≫, 5호(10월), 43~
　　　87쪽.

천정환 외. 2017. 『매일 읽는 즐거움: 독자가 열광한 신문소설 展』. 서울: 국립중앙도서관.

최유준. 2014. 『대중의 음악과 공감의 그늘』. 광주: 전남대학교출판부.

한국예술연구소 엮음. 2002. 『이영일의 한국영화사 강의록』. 서울: 소도.

KMDb. 2020. "아리랑". https://www.kmdb.or.kr (검색일: 2020.2.20).

1945~1950년대: 분단과 전쟁 그리고 전후(戰後)의 혼란

강대인 외. 1995. 「광복 50년 한국방송의 평가와 전망」. 한국방송개발원 연구보고서
　　　95-24.

강준만. 2004. 『한국 현대사 산책: 6·25전쟁에서 4·19전야까지 1950년대 편 2권』. 서울: 인물과 사상사.

고은. 1989. 『1950년대』. 서울: 청하.

김동윤. 2007. 「1950년대 신문소설의 위상」. ≪대중서사연구≫, 17호, 7~41쪽.

김승구. 2012. 「영화 광고를 통해 본 해방기 영화의 특징」. ≪아시아문화연구≫, 26집, 191~215쪽.

김청강. 2011. 「현대 한국의 영화 재건논리와 코미디 영화의 정치적 함의(1945-1960): 명랑하고 유쾌한 '발전 대한민국' 만들기」. ≪진단학보≫, 112호, 27~59쪽.

김현주. 2013. 「1950년대 오락잡지에 나타난 대중소설의 판타지와 문화정치학: 명랑의 성애소설을 중심으로」. ≪대중서사연구≫, 19권 2호, 83~116쪽.

남인영. 1999. 「영화」. 한국예술종합학교 한국예술연구소 엮음. 『한국현대 예술사대계 1』. 서울: 시공아트.

≪동아일보≫. 1958.3.16. "영화의 검열기준과 그 실제─외화는 무궤도하게 수입해도 좋은가".

백미숙. 2007. 「라디오의 사회문화사」. 유선영 외 지음. 『한국의 미디어 사회문화사』. 서울: 한국언론재단.

백정숙. 2017. 「전쟁 속의 만화, 만화 속의 냉전: 한국전쟁기 만화와 심리전」. 백원담·강성현 엮음. 『열전 속 냉전, 냉전 속 열전: 냉전 아시아의 사상심리전』. 과천: 진인진.

양해남. 2019. 『영화의 얼굴: 수집가 양해남의 한국 영화 포스터 컬렉션』. 파주: 사계절.

염찬희. 2008. 「1950년대 냉전 국면의 영화 작동 방식과 냉전문화 형성의 관계」. 성공회대 동아시아연구소 엮음. 『냉전 아시아의 문화풍경 1: 1940~1950년대』. 서울: 현실문화.

유선영. 2007. 「영화의 사회문화사」. 유선영 외 지음. 『한국의 미디어 사회문화사』. 서울: 한국언론재단.

이봉범. 2008. 「1950년대 문화 재편과 검열」. ≪한국문학연구≫, 34호, 7~49쪽.

_____. 2009. 「1950년대 문화정책과 영화 검열」. ≪한국문학연구≫, 37호, 409~467쪽.

이영미. 1999. 『한국 대중가요사』. 서울: 시공사.

_____. 2012. 「1950년대 대중가요의 아시아적 이국성과 국제성 욕망」. ≪상허학보≫, 34권, 315~357쪽.

이하나. 2016a. 「미국화와 욕망하는 사회」. 김성보 외 기획. 홍석률 외 지음. 『한국현대 생활문화사: 1950년대: 삐라 줍고 댄스홀 가고』. 파주: 창비.

_____. 2016b. 「전쟁미망인 그리고 자유부인」. 김성보 외 기획. 홍석률 외 지음. 『한국

현대 생활문화사: 1950년대: 삐라 줍고 댄스홀 가고』. 파주: 창비.

장유정·서병기. 2015. 『한국 대중음악사 개론』. 파주: BM성안당.

장유정·주경환 엮음. 2013. 『조영출 전집1: 조명암의 대중가요』. 서울: 소명출판.

정종화. 2008. 『한국영화사: 한 권으로 읽는 영화 100년』. 서울: 한국영상자료원.

주창윤. 2015. 『한국 현대문화의 형성』. 파주: 나남.

한국대중음악학회. 2009. 『1945~1960 한국 대중음악사 연구』. 서울: 한국문화콘텐츠
진흥원.

한국민족문화대백과사전. 2021. "라디오". http://encykorea.aks.ac.kr/Contents/Ite
m/E0017231 (검색일: 2021.3.20).

한국방송공사. 1987. 『한국방송60년사』. 서울: 한국방송공사.

황산덕. 1954.3.14. "다시 〈자유부인〉 작가에게—항의에 대한 답변". ≪서울신문≫.

1960~1970년대 초, 박정희 집권 전기: 개발독재의 감수성

≪경향신문≫. 1969.6.9. "피카소 찬양하면 반공법 위반".

박성아. 2010. 「〈선데이서울〉에 나타난 여성의 유형과 표상」. ≪한국학연구≫, 22집,
159~190쪽.

박애경 외. 2010. 『(1961~1975) 한국 대중음악사연구』. 서울: 한국콘텐츠진흥원.

박유희. 2018.1.28. "검열의 자의적 응시와 음화의 발견: 〈춘몽〉 검열서류 해설 1".
KMDb. kmdb.or.kr/history/contents/1704 (검색일: 2020.3.26).

백미숙. 2007. 「라디오의 사회문화사」. 유선영 외 지음. 『한국의 미디어 사회문화사』.
서울: 한국언론재단.

≪스포츠 동아≫. 2010.11.16. "스타, 그때 그런 일이".

오제연. 2016. 「병영사회와 군사주의 문화」. 김성보 외 기획. 오제연 외 지음. 『한국현
대 생활문화사: 1960년대』. 파주: 창비.

위경혜. 2010. 「1950년대 중반~1960년대 지방의 영화 상영과 '극장가기' 경험」. 중앙
대 첨단영상대학원 박사학위논문.

유선영. 2007. 「영화의 사회문화사」. 유선영 외 지음. 『한국의 미디어 사회문화사』. 서
울: 한국언론재단.

이상록. 2015. 「TV, 대중의 일상을 지배하다: 1961년 12월 31일 KBS TV 개국과 대중
문화혁명」. ≪역사비평≫, 113호(11월), 95~118쪽.

이순진. 2016. 「영화, 독보적인 대중문화」. 김성보 외 기획. 오제연 외 지음. 『한국현대

생활문화사: 1960년대』. 파주: 창비.

이하나. 2013a. 『국가와 영화: 1950~60년대 '대한민국'의 문화재건과 영화』. 서울: 혜안.

_____. 2013b. 『'대한민국' 재건의 시대(1948~1868): 플롯으로 읽는 한국현대사』. 서울: 푸른역사.

임종수. 2007. 「텔레비전의 사회문화사」. 유선영 외 지음. 『한국의 미디어 사회문화사』. 서울: 한국언론재단.

장유정·서병기. 2015. 『한국 대중음악사 개론』. 파주: BM성안당.

정종화. 2008. 『한국영화사: 한 권으로 읽는 영화 100년』. 서울: 한국영상자료원.

주창윤. 2015. 『한국 현대문화의 형성』. 파주: 나남.

KMDb. 2020a. "돌아온 여군". https://www.kmdb.or.kr (검색일: 2020.3.26).

_____. 2020b. "미워도 다시한번". https://www.kmdb.or.kr (검색일: 2020.3.25).

_____. 2020c. "하녀". https://www.kmdb.or.kr (검색일: 2020.3.20).

1970년대, 박정희 시대 후기: 일상의 억압과 문화 통제

김형찬. 2002. 「한국 초기 통기타 음악의 사적 연구: 1975년까지 사회사적 흐름과 작가를 중심으로」. 한국예술종합학교 음악원 음악학 예술전문사 학위논문.

_____. 2005. 「기록으로 읽는 대중음악 이야기11―국가가 길이를 지배한다: 장발과 미니스커트 단속」. ≪월간 말≫, 3월 호, 188~191쪽.

≪동아일보≫. 1975.12.16. "예륜, 불건전한 외국가요 백서 배경 밝혀".

박기영. 2003. 「이식 그리고 독립: 한국 모던포크 음악의 성립과정(1968년~1975년)」. 단국대학교 대중문화예술대학원 박사학위논문.

유선영. 2007. 「영화의 사회문화사」. 유선영 외 지음. 『한국의 미디어 사회문화사』. 서울: 한국언론재단.

임종수. 2007. 「텔레비전의 사회문화사」. 유선영 외 지음. 『한국의 미디어 사회문화사』. 서울: 한국언론재단.

정종화. 2007. 『한국영화사: 한 권으로 읽는 영화 100년』. 서울: 한국영상자료원.

조항제. 2003. 『한국 방송의 역사와 전망』. 서울: 한울엠플러스.

통계청. 2000. 『통계로 보는 한국의 모습』. 대전: 통계청.

≪한겨레≫. 2005.11.30. "대마초 파동 30년 청년문화 '해피스모크'에 데다".

1980년대: 대립과 갈등의 시대

김기철. 1993. 『합수부 사람들과 오리발 각서: '80년 신군부의 언론사 통폐합 진상』. 서울: 중앙일보사.

김상호. 2016. 「텔레비전이 만들어낸 1980년대 감각 공동체: 나 없는 우리」. 유선영 외 지음. 『미디어와 한국현대사: 사회적 소통과 감각의 문화사』. 서울: 대한민국역사박물관.

김신식. 2011. 「한국의 비디오 문화 형성과정에 관한 연구: VCR소비자의 가정 내 영화 소비를 중심으로」. 연세대 커뮤니케이션대학원 석사학위논문.

≪미디어오늘≫. 2016.8.1. "NCCK 언론위 '7월의 시선'에 '이정현 녹음파일'". http://www.mediatoday.co.kr/news/articleView.html?idxno=131401 (검색일: 2020.3.30).

박해남. 2016. 「88 서울올림픽과 시선의 사회정치」. 김성보 외 기획. 김종엽 외 지음. 『한국현대 생활문화사: 1980년대: 스포츠공화국과 양념통닭』. 파주: 창비.

성하훈. 2020.3.13. "'해방 후 저질이 된 건 …' 40년 전 영화카페서 시작된 변화". ≪오마이뉴스≫.

유시춘 외. 2004.2.15. "파시즘적 언론·문화탄압 '한국판 분서갱유'". ≪경향신문≫.

정종화. 2008. 『한국영화사: 한 권으로 읽는 영화 100년』. 서울: 한국영상자료원.

정준영·최민규. 2016. 「프로야구에 열광하다」. 김성보 외 기획. 김종엽 외 지음. 『한국현대 생활문화사: 1980년대: 스포츠공화국과 양념통닭』. 파주: 창비.

주동황·김해식·박용규. 1997. 『한국언론사의 이해』. 서울: 전국언론노동조합연맹.

≪중앙일보≫. 1995.12.5. "〈인터뷰〉 '어머니의 노래' 제작 MBC 김윤영 PD".

1990년대: 신세대 문화와 소비문화

신현준. 2007. 「소리 미디어의 사회문화사」. 유선영 외 지음. 『한국의 미디어 사회문화사』. 서울: 한국언론재단.

이동후. 2016. 「1990년대 '미디어화'와 대중의 재구성」. 유선영 외 지음. 『미디어와 한국현대사: 사회적 소통과 감각의 문화사』. 서울: 대한민국역사박물관.

임영호·김은진·홍찬이. 2018. 『한국 에로 비디오의 사회사: 애마부인에서 소라넷까지』. 서울: 컬처룩.

정종화. 2008. 『한국영화사: 한 권으로 읽는 영화 100년』. 서울: 한국영상자료원.

≪중앙일보≫. 1996.4.8. "에로비디오물 범람".

Jenna Blog. 2020. "역대 한국 드라마 시청률 순위". https://jennablog.kr/214 (검색
일: 2020.4.5).

2000년대 이후: 디지털 시대의 일상과 문화

국가통계포털. 2020. https://kosis.kr (검색일: 2020.6.7).

김수환. 2013. 「웹툰에 나타난 세대의 감성구조」. 백욱인 엮음. 『속물과 잉여』. 서울:
지식공작소.

김영아. 2008. 「1990년대 이후 한국 대중음악계의 변화에 관한 연구: SM엔터테인먼트
와 JYP엔터테인먼트를 중심으로」. ≪인문콘텐츠≫, 12호(7월), 159~175쪽.

김은미 외. 2012. 「미디어화 관점에서 본 스마트미디어 이용과 일상경험의 변화」. ≪한
국언론학보≫, 56권 4호, 133~159쪽.

김정섭. 2017. 『한국대중문화 예술사: 문화시대를 꽃피운 열정과 저력 통찰하기』. 파
주: 한울엠플러스.

김창남·최영묵·정준영. 2018. 『대중문화의 이해』. 서울: 한국방송통신대학교 출판문
화원.

김홍중. 2015. 「서바이벌, 생존주의, 그리고 청년 세대: 마음의 사회학의 관점에서」. ≪한
국사회학≫, 49집 1호, 179~212쪽.

≪동아일보≫. 2020.1.17. "하루 3시간 40분 … 한국인 작년 스마트폰 이용시간".

박인하·김낙호. 2010. 『한국현대만화사: 1945~2009』. 서울: 두보북스.

≪서울신문≫. 2014.3.18. "'이창동 〈시〉 시나리오 0점 논란 조희문 전 영진위원장 구속'".

서정남. 2014. 『트라우마로 읽는 21세기 한국 영화』. 파주: 한울엠플러스.

영화진흥위원회. 2019.1. 「2018년 한국 영화산업 결산」.

이동연. 2011. 「아이돌 팝이란 무엇인가: 징후적 독해」. 이동연 엮음. 『아이돌: H.O.T.
에서 소녀시대까지, 아이돌 문화 보고서』. 서울: 이매진.

이영미. 2014. 『요즘 왜 이런 드라마가 뜨는 것인가: 이영미 드라마 평론집: 한국인의
자화상 드라마』. 서울: 푸른북스.

이지행. 2019. 『BTS와 아미컬처』. 서울: 커뮤니케이션북스.

주창윤. 2010. 『대한민국 컬처코드: 문화코드를 알면 트렌드가 보인다』. 파주: 21세기
북스.

≪중앙일보≫. 2017.1.23. "김기춘, 영장심사에서 '블랙리스트가 불법인 줄 몰랐다'".

차우진·최지선. 2011. 「한국 아이돌 그룹의 역사와 계보, 1996~2010년」. 이동연 엮

음. 『아이돌: H.O.T.에서 소녀시대까지, 아이돌 문화 보고서』. 서울: 이매진.

하순애·오용득. 2011. 『세상은 왜?: 세상을 보는 10가지 철학적 주제』. 파주: 한울엠플러스.

≪한겨레≫. 2020.11.10. "'웹툰작가 데뷔' 미끼로 저당잡힌 삶 … 포털 플랫폼은 '50년 전 공장'".

≪ZDNet Korea≫. 2020.5.12. "IPTV, 시장점유율 50.1% … 케이블TV 위축 지속". https://zdnet.co.kr/view/?no=20200512113754.

찾아보기

지은이

/

김창남

서울대학교 경영학과를 졸업하고 동 대학원 신문학과(현 언론정보학과)에서 석사와 박사 과정을 마쳤다. 1980년대부터 문화평론가로 활동하며 월간 ≪말≫, ≪사회평론≫ 등 여러 잡지의 기획위원과 편집위원을 지냈고 한국대중음악학회 회장, (사)우리만화연대 이사 등을 역임했다. 현재 성공회대학교 미디어콘텐츠융합자율학부와 문화대학원 교수로 재직하며 한국대중음악상 선정위원장, (사)더불어숲 이사장으로 활동하고 있다.

『삶의 문화 희망의 노래』, 『대중문화와 문화실천』, 『대중문화의 이해』, 『나의 문화편력기』, 『신영복 평전』(공저) 등의 책을 썼고, 『현대사회와 매스커뮤니케이션』, 『문화, 일상, 대중』, 『문화이론 사전』 등의 집필과 번역에 참여했으며, 『김민기』, 『대중음악의 이해』, 『노래운동론』, 『대중음악과 노래운동, 그리고 청년문화』, 『아름다운 인생의 승부사들』, 『통하면 아프지 않다』, 『가는 길이 내 길이다』 등 여러 책들을 엮었다.

한울아카데미 2279

한국 대중문화사

ⓒ 김창남, 2021

지은이 김창남
펴낸이 김종수
펴낸곳 한울엠플러스(주)
편 집 이진경

초판 1쇄 발행 2021년 6월 21일
초판 2쇄 발행 2022년 11월 1일

주소 10881 경기도 파주시 광인사길 153 한울시소빌딩 3층
전화 031-955-0655
팩스 031-955-0656
홈페이지 www.hanulmplus.kr
등록번호 제406-2015-000143호

Printed in Korea.
ISBN 978-89-460-7279-4 93600 (양장)
 978-89-460-8012-6 93600 (무선)